臺灣當代劇場四十年

統籌・國家文化藝術基金會

編者・于善祿、林于竝

臺灣當代劇場四十年

目錄

現代戲劇年表

序

林曼麗

財團法人國家文化藝術基金會董事長

　　為建立臺灣文化主體性，打造國家整體藝術發展基礎，國藝會自1996年成立以來，在戲劇、音樂、舞蹈、視聽媒體、視覺藝術、文化資產、文學、藝文環境與發展等不同的藝術文化領域上，透過對藝文計畫的補助，進而參與了國內這段期間文化藝術的發展，致力於為臺灣當代藝術史保留其各具意義之切面。

　　去年上任後，我擬定了「追求卓越」、「價值創新」、「Arts to Everyone」、「文化的多樣性與永續穩定發展」四個國藝會的發展使命。其中，藝術創作卓越的重要性無庸置疑，我們鼓勵並支持藝術家在創作生涯中，不斷突破自我、創新價值，國藝會不僅是為了支持專業藝術創作而存在，更遠大的目標，是將藝術帶給每一個人，透過獎補助政策推動，扮演跨域整合的角色，發揮國藝會的公共責任與使命，反映中央、地方、國藝會與民間的三加一生態環境變化。

　　呼應 Arts to Everyone，國藝會期待透過本會歷年來補助成果的積累與整理，進行當代藝術的應用推廣，以達活絡知識流通、促進跨域合作之效。2018 年，我們以「當代劇場」為範疇，一方面開放國藝會歷年

來補助成果作為研究的基礎素材；另一方面邀請國內戲劇研究的專家學者，在「臺灣當代劇場發展軌跡」的命題下，結合劇場工作之相關實務經驗，透過論壇公開發表的形式，共同架構劇場史軌跡脈絡，促進相互之對話。

臺灣當代劇場四十年，臺灣教育體制中的戲劇班、科、系、所成為培養戲劇人才的搖籃，表演空間、劇場技術與美學等各方面亦未停止變化，隨著各種各類的劇團漸受矚目，戲劇面向屬性多元成長，劇種的多樣性亦隨之而蓬勃發展。這四十年來，跨域融合在傳統與當代間交互影響，戲劇的交流也在不同的文化脈絡下開始合作、攜手茁壯。

本次論壇企圖在今天的時點上，回首臺灣當代劇場的發生與演變，從史觀與政治經濟脈絡、戲劇類型與美學形式、文化政策與藝術環境的變遷、劇場技術與科技的影響、都市空間與地方區域文化、戲劇教育等議題，以各自不同的視角，對四十年的發展軌跡提出論述，希望透歷史脈絡的研究，為臺灣劇場史建立言說。

建構臺灣當代劇場史，只是一個開端，未來也期待有朝一日，在各界的共同努力下，精進各種藝術類別的歷史的重構，完整重現臺灣藝術史的整體面貌。

序

吳靜吉

國立政治大學創造力講座名譽教授

　　每件事都不是獨自發生的，在發生之前都有歷史脈絡可循。一切都是從 1980 年第一屆的「實驗劇展」開始。

　　「蘭陵劇坊」是當年為了參加實驗劇展，我們好幾個人，有金士傑、李國修、陳以亨、劉若瑀、卓明等在劉若瑀的家裡一起腦力激盪想出的團名，演出了《包袱》與《荷珠新配》。在這件事情發生之前，還有更早的歷史脈絡。蘭陵劇坊從 1978 到 1980 年，實際上是「耕莘實驗劇團」，一群熱愛戲劇的年輕人，有杜可風、金士傑、卓明、劉若瑀、黃承晃等，他們在耕莘文教院的地板上排練，一起討論、一起上課，這群人自由地在此進出，盡情發揮。更早之先的脈絡，是因為金士傑應周渝邀請承接下耕莘實驗劇團的團長。1976 年成立的耕莘實驗劇團是由周渝支持經費，因為耕莘文教院有一位李安德神父熱愛藝術願意成立劇團。所以，蘭陵是從這樣開始的。

　　這次論壇提到四十年，四十年間當代劇場有許多的發展。蘭陵團員有些人成立自己的團體，像屏風表演班、優劇場、隨意工作組、紙風車劇團、牛古演劇團、金枝演社、黑珍珠劇團、如果兒童劇團、人子劇

團等等。有些團員後來去報考戲劇科系，畢業後也成立自己的劇團，像是盜火劇團及第三代的阮劇團。此外，還有其他更多的團員以各種方式參與戲劇的各層面。四十年中一個最重要的發展關鍵可能是戲劇科系的增設，除了文化大學、臺灣藝術大學（藝術專科學校）和政治作戰學校外，1982年國立藝術學院成立（今臺北藝術大學），先有戲劇系，然後有劇設系。後來，臺灣大學、中山大學和臺南大學相繼成立相關戲劇系所，正式由體制內的高等教育來培養戲劇人才。

外在環境的改變有：國家文化藝術基金會於1996年成立，補助戲劇團體演出；原本文建會的三處現在是文化部藝術發展司。國家級演出場地除了臺北的兩廳院，還有高雄衛武營、臺中國家歌劇院，以及其他興建中的場館。以上這些都是慢慢催生和助長當代劇場發展的重要因素。

有些傳統戲劇團體（京劇、歌仔戲、偶戲）也嘗試與現代戲劇攜手創作。此外，企業界也參與了劇場的發展，劇團結合社會資源走入社區或偏鄉，像紙風車劇團的319和368兒童藝術工程，這些都是戲劇不同的發展面向。四十年間有太多的變化，以一個不是藝術家，也非官方代表或補助者，只是戲劇愛好者的我來說，希望這場論壇能盤點過去，珍惜現在並想像未來，開啓更多的對話，並提供新世代一窺歷史脈絡的可能。

〈編者序〉

書寫臺灣劇場的歷史脈絡

林于竝

國立臺北藝術大學戲劇學系副教授暨學生事務長

　　四十年，也許可以讓時間成為歷史。如果真是如此，那麼 2018 年的現在也許是我們終於得以看見臺灣當代劇場發展脈絡的時刻。但是，我們要如何看見？這場「臺灣當代劇場發展軌跡四十年」論壇是為臺灣劇場的歷史脈絡進行書寫，但是，在這個時點上，我們應當如何書寫？以及，以一次的論壇是否足以掌握臺灣劇場的整體脈絡？ 1999 年文建會曾經策劃過一個非常精彩的「臺灣現代劇場」研討會，即使到今天，我們都可以在研討會論文集當中感受到當時討論的熱度。對於「臺灣」、「身體」、「運動」等概念所展開的激辯，至今仍然迴盪耳邊。會中，「小劇場運動」成為最重要的關鍵字，那是一場臺灣八〇年代「小劇場」運動的漩渦仍然餘波盪漾底下所舉辦的研討會，每個發言者的言論，既是書寫歷史，其書寫本身也成為運動，在動態的歷史記述之下，每篇論文都成為「表演」。於 2018 年 5 月 3 日與 4 日所舉辦的這場論壇，如同預期地，承襲臺灣戲劇史論壇的精神，討論在充滿著激烈的辯論與針鋒相對當中展開。

本次論壇的十八位論文發表者，是由黎家齊、傅裕惠、于善祿以及本人擔任召集人所邀約，在綿密的討論當中共同構思出論文題目，而這些題目，都未必服膺於「臺灣當代劇場四十年」這個整體概念，換句話說，無論是「臺灣」、「當代」、「劇場」或者是「四十年」這些詞彙，都是「以虛構為方法」，就像是數學的幾何證明題，為了得到答案所畫的「虛線」。為了逼近歷史，每個撰稿人提出各式各樣的假設性的工具。于善祿爬梳了自呂訴上以來臺灣戲劇劇場史的著作，分析「史觀」背後的身分認同與政治勢力的關係。周慧玲聚焦在臺灣的「國際藝術節」，藉以跳脫臺灣的空間局限，檢視全球化發展下，區域美學知識和市場與臺灣劇場發展之共構關係。楊美英故意提出一個「北回歸線以南、中央山脈以西」的地理空間，與臺北為中心的劇場論述做「正面對決式」的（或者補足的）描述。一樣聚焦南部臺灣的劇場，厲復平一反從表現形式或者內容的分析方法，而是從表演空間來看臺南戲劇的發展，反而更能凸顯臺南戲劇的特徵。呂弘暉在論文當中直接指出文化部與國藝會的補助制度與藝術團隊共同癒合出臺灣的藝術環境。而鍾欣志分析臺灣在解嚴之後大量出現的官辦劇本獎，從其機制與評審組成審視劇本獎的評審機制，並思考這些劇本獎的選擇機制如何引導與限制臺灣劇本的創作。郭亮廷從「解嚴後群眾在公共空間現身的慾望」，翻轉以往與西方劇場史對應式的書寫，重新審視臺灣的環境劇場。紀慧玲從斷裂、破碎、不連續的身體性當中看到臺灣劇場失去「大敘述」的狀態。另外，有一篇是為了紀念早逝的李國修所特別安排的論文，汪俊彥提出「反現代的現代劇場」，企圖從李國修戲劇的家國認同討論臺灣劇場的「當代性」。這些書寫，其實都瓦解了原先「臺灣當代劇場四十

年」的假設，同時，這些從相異的觀點所進行的「臺灣當代劇場」描述，極有可能是錯綜的，甚至相互抵觸的，但是，對於活生生的劇場生命，也只能用歧義的、複數的書寫來企圖靠近。

在所有關於劇場的研究當中，演員是最被忽略的一環，這不是演員的技藝不重要，而是我們的書寫技術仍有不足。還好有一篇葉根泉的論文，從表演訓練與身體技術的觀點描述臺灣的演員，但是，這仍然不足以對應演員在劇場發展歷史當中的分量。為了彌補這點，特別安排一場座談會，邀請王玥、姚坤君、朱宏章、溫吉興、施冬麟談論關於表演的心法與奧祕。這是一場既精彩又難得的座談，兼具高度感受力與自省能力的演員，他們的語言自由穿梭在沒入與覺醒當中，讓與會者深入了解表演這個技藝的內在祕密。

這是個新舊交替的時代，而我們希望聽到新生代導演的聲音，因此邀請到鴻鴻、呂柏伸以及謝念祖三位「資深」導演，與汪兆謙、廖若涵以及許哲彬三位「新生代」導演對談。這個對談因為另一個「世代」的加入而有意外的展開，剎那間激烈的言詞針鋒相對，超乎預期的發展讓時空錯亂彷彿回到 1996 年的那場「臺灣小劇場 1985-1995」研討會。對於這兩場活生生的座談會，我們只能盡量用語言保留現場，忠實地記錄。

如今，兩篇時代性的基調演講，十八位作者心血結晶的論文以及座談的紀錄即將出版，為「臺灣當代戲劇」留下歷史足跡。論文的編排次序方面，本論文集由宏觀到聚焦，從史觀、劇場史到文化制度，劇場環境到戲劇類型的原則進行重新編排，與論壇當日的發表次序不盡相同。

在不斷滾動的時間洪流當中，為了標示出「現在」這個微弱的時光，我們製作了現代戲劇年表，參考國內數本重要著作為基礎並且由論文撰稿人的參與共創。最後，要感謝國藝會發動這次的計畫，舉辦論壇讓劇場人聚集一堂，並以出版物的形式為這段臺灣戲劇的回顧過程留下記憶，如同戲劇於劇場演出般，在劇終幕落後，現場紀錄藉由出版物的推播分傳而得了解，並期待日後世代滾動，劇場的資深新生與初生代重聚於下一場論壇的發生。

〈編者序〉
一切才正要開始

于善祿

國立臺北藝術大學戲劇學系專任助理教授

自受邀加入「臺灣當代劇場發展軌跡四十年論壇」召集委員以來至今約莫一年;期間經歷無數次大大小小的工作會議,討論內容包括論壇的定位與內涵、主題與子題的多元面向、脈絡與聚焦的兼容並蓄、撰稿人的擬定與邀約、寫作方向的建議、議程的規劃,再到論壇活動的流程安排與進行,諸多的細節需要確認再確認,會議之餘,尚有數不清的電郵、群組訊息要處理。兩天的論壇參與者眾,除了原先設定的專題演講、論壇、座談之外,現場的討論與交流也激起許多的火花及省思。

論壇結束後,我接下後續論壇紀錄與論文集出版的審訂工作,對所有的專題演講稿、論壇論文、座談紀錄、戲劇年表等內容,做一通盤的審閱。主要工作方向包括所有與戲劇相關的人名、團名、劇名、組織名、法令政策名、書名、專有術語等,務求其正確無誤與全書統一。此外,與歷史相關的年代、日期、地點、人物、事件等,除務求其正確無誤之外,若干可能造成閱讀疑義或時序誤導的段落,亦敦請原發表人再做一些行文修訂。

為保持各篇個性上的高度完整性同時能兼容其多元複調，在保留與尊重原發表人的行文風格與撰寫內容、書寫觀點、關懷脈絡的前提下，我盡量在審閱過程中修訂了各篇行文寫作中的字詞正誤、標點符號，才將全書的校訂作業交付給專業的責任編輯進行統一。另原始徵集的文稿書目格式眾家紛紜，人手一把號，各吹各的調，故此，我們提供了臺北藝術大學戲劇學院《戲劇學刊》撰稿格式，讓責任編輯有所依循。

　　「四十年」只是一個回看歷史發展的審視點，誠如總召集人林于竝教授在論壇總結時所說，這或許是個假議題，臺灣劇場發展當然不止四十年；「近代」、「現代」與「當代」如何界定與區分，都還有待更進一步、更嚴謹細緻的釐清與辯證。

　　在資源與篇幅有限的情況下，「四十年」毋寧更像是拋磚引玉，本論文集觸角延伸至技術劇場、兒童劇、劇本獎、社區劇場、音樂劇等，這些過往算是劇場史書寫及論述時的「縮寫」與「弱聲」，在此至少佔有一席之地。

　　相對而言，小劇場、身體訓練、空間、環境、跨界等，其實是聲量巨大的，而且這些都是善於書寫與自我論述的。但聲量巨大就代表歷史的全部嗎？實驗、前衛、顛覆、反叛就代表了一切嗎？我們是否有可能被某些強勢歷史論述（及其反論述）所綁架、眩惑、迷走了呢？四十真的不惑嗎？是否還有更多臺灣劇場的歷史戰場、紀念碑、廢墟、民房等，需要被清理或維修？我想，無論是論壇的落幕或本論文集的紀錄出版，其實都正告訴著我們，這一切才正要開始呢！

行走劇場四十年的會心體驗

吳靜吉

國立政治大學創造力講座名譽教授

國立中山大學榮譽講座教授

國家表演藝術中心董事

一、開場

1. 重建臺灣藝術史：鄭麗君部長的心戰喊話

文化部鄭麗君部長提出「重建臺灣藝術史」的主張，我便順水推舟，將講題定爲「行走劇場四十年的會心體驗」，希望借此分享個人涉足劇場邊緣的些許經驗。

二十二年前國家文化藝術基金會（簡稱國藝會）成立，當時李登輝總統曾召見遠流出版公司王榮文董事長和我。他表示到國外訪問時，多數友邦都會贈送圖文並茂的藝術史，讓讀者透過精美和淺顯易懂的圖文了解一個國家。他希望王董事長和我能完成這項任務。當時王董和我曾經討論多次，但因爲這項工作需要一筆可觀的經費，而且不容易募到資金，最後也就不了了之，但這個工作一直存在我心頭。

在這個論壇策辦的發想時期，與會者也斟酌該用「現代」劇場還是「當代」劇場。總而言之，這次希望用「當代劇場」爲先例，日後能夠擴散到傳統戲曲、音樂、舞蹈和視覺藝術等其他藝術領域，一起建構臺灣藝術史。

2. 國藝會補助歷史反思

二十二年後，國藝會也在思考長期接受政府補助，是否有益於團體發展？還是未獲補助反而表現得更好？我就以「**林曼麗董事長的臺灣高鐵藝術元年——從時間到空間**」爲例，反思過去類似的活動。當年游錫堃擔任臺北市捷運局董事長時，召集許多人（包括邱坤良和我）提供

意見。大家的共識是每一站都可藝術化或轉化為可以展演的場所，藉由藝術的生命力來協助並擴展至全臺灣。第一站就選定臺北藝術大學附近的關渡站。後來游董事長到行政院擔任副院長、再到總統府擔任祕書長，最後擔任行政院長。很可惜地，這項計畫就沒有繼續進行。這是從歷史的時間觀點來看，再從空間的觀點來看，中華管理發展基金會最近正在嘗試建構「臺灣創新地圖」，我們發現很多人回到家鄉做小型的表演或藝術空間或藝廊，或經營餐廳，餐廳裡也成為展演的空間，這都是我們今天可以做的「藝事」。

3. 生命故事、文化底蘊與生命年表

我常常想「我一生當中活著有意義嗎？」出生時每個人都是孤單的，即使是雙胞胎亦然。死去時，最後的棺材裡也還是一個人，所以生跟死其實都是孤單的。

蘭陵劇坊這次演出的《演員實驗教室》，其中趙自強講的生命故事跟他的外公有關。他的外公還不到四十歲就是中將，這樣的一個人，晚年時配偶（外婆）過世，有一位女士陪伴中將的外公，許多親人都認為她只是要騙老兵的錢，搶外公的財產。趙自強的外公說他的財產早就花光，最後講了一句：「我只是孤單……」

於是我拜託趙自強凸顯「孤單」，要他「把這個孤單的訊息傳遞出去」。英國政府今年一月任命一位「孤單大臣」，因為英國六千六百萬人口中有九百萬人經常或總是感覺寂寞孤單，孤單這個字是 lonely。找一個人來擔任這樣的部長，十分有趣。我雖然八十歲了，如果政府要成立這個

部會，我願意擔任部長（當然是自嘲了）。

我覺得人生是有趣的，生與死之間漫長的旅程，必須創作、必須快樂、必須發揮創意、必須參與，而且要經常發揮團隊精神。在團隊合作時，會發現每一個生命故事的發展過程，都有其文化底蘊，以及影響生命故事的政治、社會和文化元素。

從 2004 年開始，我在政大 EMBA 的「領導與團隊」課程中，第一個作業就是請二百多位學生書寫他們的「個人成長年表－生命故事」，這和流水帳式自傳不同。成長年表是記述個人從出生到現在每個成長關鍵，以及關鍵在當時如何變化。此外，還有當時臺灣和世界的變化，也都有其直接或間接的關係。很多同學在尋找過去的生命故事時，會發現成長關鍵的確與彼時的文化氛圍和政治環境關係密切。這些成長年表中的片段故事就成為另一門課——「創意、戲劇與管理」的創作素材。

因此，我想以生命年表的方式，來談談我和劇場的關係。

二、行走劇場四十年的萌芽初體驗——歌仔戲和話劇的克服害羞體驗

我最早萌芽的體驗是什麼？我向來害羞，只是小時候特別害羞，害羞到跟爸爸或其他權威講話都會很緊張。太痛苦了，所以很想克服。我是怎麼做的呢？某次正好看到野台歌仔戲《樊梨花和薛丁山》演出，兩位主角一見鍾情，四眼相對，眼睛眨都不眨，完全不害羞。這讓我非常羨慕，希望日後能和他們一樣，在人群中毫不緊張。我當下以為上台演

歌仔戲會有治癒害羞的作用，而開始對戲劇產生興趣，期許自己有機會上台表演以克服害羞，和群眾與權威溝通毫不焦慮臉紅。雖然壯志未酬，但仍會繼續努力。

1. 第一次參加戲劇演出——小學三年級演花木蘭父親，學會觀察、模仿、轉化和「自嘲」

我小學一年級到五年級都念公館國小。三年級時，學校舉辦唯一一次的全校遊藝會，活動很多，包括舞蹈和戲劇表演，我們從課本裡尋找演出的題材，決定由小三扮演《花木蘭》課本劇。老師挑選同學時，以「能把台詞背得很好」的同學優先，我是其中之一。另一位長得比較可愛的同學，就男扮女裝扮演花木蘭，我看起來比較黑醜又憨厚，老師便推派我扮演花木蘭的爸爸。之後，我便開始仔細觀察鄰居爸爸們的共同行為，發現最主要的特徵就是翹二郎腿和抽菸，祖母因為信任我，就借菸和火柴給我。

演出時，心裡一直盤算著抽菸一事，所以我反而不緊張。時機到了，很自然地拿出香菸並點火，但我一抽就嗆到，台下笑成一團。其實我拿出香菸時，觀眾都張大眼睛、詫異開口，覺得一個小孩子怎麼可以公開抽菸？等到我被嗆到，他們才知道原來我是在演戲。那個時候我發覺運用自嘲或暴露自我弱點，可以成為喜劇來源。這次我敢上台演講，就是在暴露我自己的弱點。

2. 表演教學的興趣——從小三時教六年級學姐舞蹈啟動

這兩件事情對我影響很大，之後我漸漸獲得較多戲劇演出的機會。另

一個經驗，也是三年級那次的遊藝會，二姑高我三年，讀六年級，她們班女生負責舞蹈節目。依慣例，我每天都等她練完再一起回家。有時老師不在，學姐們忘記舞步時，因為我每天都相當投入在旁邊觀看，竟然記得所有舞步，所以我就教她們，而她們也很快就學會了。但一聽到老師的腳步聲，我們都會各就各位。在這個情況下，我知道我是可以當老師的，而且可以教舞蹈或戲劇等等。

3. 編、導、演作的探索——家家酒的演化——在廟裡上課無聊時

之後學校因風災受損，暫時搬到廟裡上課，那個地方大家「下雨天打孩子閒著也閒著」，我就馬上「豬八戒賣肉——就地取材」，把那間廟裡的東西拿出來當道具，開始編導讓大家合演一齣戲。小孩演戲時通常都喜歡模仿老師，演出過程和結果能凝聚同學們，我也因此領悟，如果有機會，我是可以創作的。

4. 在明尼蘇達讀書時，「儉腸凹肚」為何事？瑪莎・葛蘭姆和校內外演出

在美國明尼蘇達大學唸書時，最有趣的一件事是我告訴自己，每天吃滷蛋配辣椒醬油，要把錢省下來買票看演出。記得有一次我買了第一排最貴的票，去看現代舞先驅瑪莎・葛蘭姆（Martha Graham）的《哀慟》（*Lamentation*），這個作品力量很大，令我非常震撼，我在第一排會不自覺地往後退縮，給我很深的印象，也讓我親身體悟表演的感染力量有多強大。

三、行走劇場四十年的因緣際會 —— 落腳 LaMaMa 的走運

1. 為什麼預計在美國待兩年之前一定要到紐約

在回臺灣前我決定要滿足願望，去紐約體驗舞蹈和戲劇。戲劇不是我的本業，我心想，回臺灣後，如果當教授還搞劇場，一定會被認爲是不務正業。

紐約的經驗是第二階段，那時我二十八歲，已經畢業但還差半年才能拿到正式的博士文憑，我先在紐約市立大學皇后學院（CUNY Queens College）任教，次年轉到耶西華大學（Yeshiva University）繼續教授教育心理學。既然在紐約，一定得把握機會看表演和參與演出。當時紐約有兩份報紙是主要藝文資訊來源，一是《紐約時報》（*New York Times*），一是《村聲》（*Village Voice*）。《紐約時報》大多是報導正式的藝文活動資訊，像歌劇等等；《村聲》是周刊，報導許多外百老匯或外外百老匯（Off Off Broadway）等《紐約時報》比較不會著墨的內容。

我很想了解「到底什麼是 Off Off Broadway」，抱持「山不來就我，我來就山」的心情，到了周六晚上，我必去藝術界人士聚集的格林威治村，他們常在演出後去那。有天我還沒決定要看什麼戲時，遠遠看到一個長髮及腰的熟悉面孔，原來是我小學和中學同學 —— 葉清。我們久未見面，他從很遠就看到我，接近時開心地伸手抱我，我馬上蹲低讓他抱空，覺得自己沒有那麼開放，他大笑著說：「你看，我就知道到了美國你還是很保守。」他的朋友們都覺得我們倆都很會演戲，我那其實不是演戲，而是眞情流露。

葉清原本要當銷售員，但他不知道該怎麼做，就學戲劇來增強銷售技巧。他的頭髮很長很獨特，被劇團的導演選上，說「你來獨白一段開場白」。葉清演出時，辣媽媽實驗劇團（La Mama Experimental Theatre Club, La MaMa ETC）的非裔創辦人艾倫・史都華（Allen Stewart）正好在場。她覺得葉清深具潛力，邀請葉清到辣媽媽劇團，艾倫說：「我不能提供薪水，但可以提供免費的場地和很多協助，甚至如果你製作戲劇，也可以負責幫你完成。」

2. 意外且幸運落腳 La MaMa，合創 Asian American Repertory Theatre (La MaMa Chinatown)

因爲要做戲才有經費來源，葉清就邀請我進入辣媽媽劇團。當時紐約人本主義心理學正夯，壓抑不敢擁抱的人，也開始擁抱；不敢講自己故事的人，也開始講故事，這是第一個因素。第二是反越戰的時代思潮。我們兩個想創化熟悉的傳統故事，述說成現代版的議題，思考以「潘金蓮」高度活潑的角色特性來表現男女性別、階級差距和文化隔閡的主題，最後決定以潘金蓮爲故事主軸，這個劇叫做《餛飩湯》（*Wanton Soup*）。爲什麼取名 Wanton Soup 呢？因當時在紐約的中國城餐廳裡，餛飩湯是點菜率非常高的餐點，也成爲彼此共同的生活語言。《餛飩湯》故事敘述來自西方和東方的夫妻和小孩，Wan 是丈夫的名字，Ton 是太太的名字，小孩統稱爲 Soup，以反映上一代的權威導向、不自由和戰爭以及下一代的世界一家。比喻當時多元種族社會與世代衝突的美國環境，以及不同種族夫妻與混血孩子的和平共處。

3. 《Wanton Soup》創造了機會，讓來自臺灣的鄉下人遇見美國華人的文化人，遇見紐約文化人、日本劇人、聯合國大使

我們用即興創作的方式開始排練並順利演出，《紐約時報》刊登了半版的報導，《村聲》也有報導，都給予讚賞與好評，甚至有製作人主動聯繫我們，表示想把這齣戲推到百老匯繼續演出。

當《紐約時報》的 Elenore Lester 記者採訪時，我因為怕被學校發現「不務正業」而失去工作，希望她不要寫出我的本名（我的名字的英文是 JING JYI WU，在演出資料上我用假名 Gin-Gee WOO）。結果她還是寫了我的本名，甚至報導我任教的耶西華大學。因為她是猶太人，很尊重從事劇場工作的人，也認為這是很好的事情，但我當時並不知道。

第二天我進到學校，遠遠就看到同事和學生站在布告欄前看《紐約時報》，我嚇得要死，趕快跑到辦公室準備整理東西回臺灣。意外的是，他們都跑來恭喜我。有一位同事雅各（Paul Jacobs）教授跟我說，他曾經寄劇本到辣媽媽劇團，都沒有收到回應，追問我「要如何才能加入？」後來許多人把我當成資訊來源，問我「如何進去？」我說「我是糊里糊塗進去的。」

這次演出對我個人產生了許多影響。第一個影響是因為我教育心理學和創造力的背景，再加上辣媽媽的劇場知名度，就有一些教育單位聯繫我，希望能結合教育文化、戲劇舞蹈和創造力來開設工作坊，這些邀約從幼稚園到中學、大學等。這些工作坊的經驗也幫助我豐富後來蘭陵劇坊的訓練課程。

其次，因為報紙的報導，來自宜蘭鄉下的我，突然間被一些華人認識，

其中有臺灣知名的藝術家，也有機會和來自臺灣的藝文人士像是楊牧、施叔青和姚一葦等交流。作家於梨華（她知名的作品是《夢回青河》）寫信給我，說她看到《紐約時報》的報導，聽說我在紐約學舞，因為她認識一位年輕有為的小說家，想到紐約跟瑪莎‧葛蘭姆學舞蹈，希望我能夠幫助他。我就是因為這樣認識林懷民。之後，我們就經常見面。

還有殷允芃說「你這個人看起來不像戲劇界的人，怎麼會闖進 La MaMa，還有《紐約時報》來報導？」希望找機會讓我跟大家分享。我自己也覺得很慚愧，但覺得能分享經驗是件好事，也就分享了我怎麼糊里糊塗進去辣媽媽的過程。

第三個效應，是當時在紐約的亞裔美國人來找我們，他們努力地想在百老匯發展，卻一直苦無機會，看到不知道哪裡冒出來的我們，居然可以被《紐約時報》大篇幅報導，希望我們能幫忙。辣媽媽的艾倫問我：「靜吉，你們要不要組一個團？我可以幫你們向基金會申請經費。」於是，在艾倫的支持下，我們成立亞美劇場（Asian American Repertory Theater），有許多亞裔成員，包括韓國人和柬埔寨人等。艾倫暱稱之為「辣媽媽中國城」（La MaMa Chinatown），是以 Chinatown 的特色來命名。她幫忙申請到經費，讓十個團員每人每周五十美元，一個月共二百美元的費用。辣媽媽是頂尖的實驗劇團，現在非常知名的極簡音樂（Minimal Music）大師菲利浦‧葛拉斯（Philip Glass）同時期也在劇團。他跟我說：「你知道嗎？我們夫婦倆就靠一周一百美元生活。」我因為有教書的正職收入，就把錢捐出來當行政費，如此這樣慢慢展開，一起做了好幾齣戲劇，同時也積極參與各種亞裔運動。

4. 戲劇串連小學生、文教官員、專業人士和社區居民的橋樑——
《黃河流水處處肥》的 travelogue

因在辣媽媽的經驗，我大學同班同學喬龍慶邀請我為紐約一所 PS 23 的華裔小學編導戲劇，因為這所學校百分之九十六的學生都是華裔，她希望在農曆新年有不同的演出，可以讓學生產生文化認同感。後來我用歌舞劇形式帶學生演出《黃河流水處處肥》（*Wherever Yellow River flows, Fertility follows*），描寫華人從黃河起源的上游，一直旅行到長江流域；再到珠江流域，最後來到美國的沿途所見所聞及透過表演尋根。

我應用整體劇場的架構，讓所有想參加的學生參與。演出中運用苗族女子弄杯舞蹈、筷子舞、扇子舞、武術、功夫等等。有趣的是，女生比較擅長舞蹈，而男生喜歡打鬥，尤其那時功夫片盛行，我決定把對武打有興趣的男生都找來參加演出。我自己當前導示範，戴斗笠、穿馬褂，拿著在中國城買來的木劍，搬出以前學過的東西，「有模有樣」地展現武術，學生都很開心，也希望自己可以學我。我問「你們要不要表演？」他們說「要！」我便說「那你們要訓練自己的肢體語言。」另外，我還找了現代舞非常棒的林懷民教舞，名叫「非語文溝通」。因為林老師很認真也很嚴肅，對專業非常尊重，在他正式教舞之前，我先對學生示範一些動作和精神講話，讓他們期待有一天在舞台上可以跳得非常好。

5. 戲劇扮演 Civil Rights 文化覺醒的重要角色——
《頭號香蕉的懺悔》（*Confession of a no.1 banana*）

當時在美國的亞洲人慢慢開始組成民權運動組織，而大學生通常都是

率先響應者。那時市立學院的亞洲學生成立組織，剛好在德州發生一起香港華裔年輕人被誣告強姦鄰居女士的事件。當時法官輕率審理，但有一位白人律師挺身而出為他辯護，我們也開始幫忙募款。但是後來我發現團員都非常「外黃內白」的樣子，覺得這募款沒有感覺、沒辦法心戰喊話，所以決定自己做一個二十分鐘的節目，像 TED 一樣，主題是《頭號香蕉的懺悔》。

我開始閱讀有關太監的書籍，用英文獨白演出一個太監的故事，講到李蓮英「如何變成太監、如何被閹割」的過程時，台下的男性本來都開著腿坐，後來都雙膝併攏，製造很好的演出效果。故事主題從生理轉換心理再到文化，最後是心戰喊話，我說「你們祖先從哪裡來？你們會不會講中文？」等等，因大部分的人都不會講中文。我就說「知道嗎？你們已經把自我的文化閹割掉了，所以無法表現你們的特殊性。」我的英語發音不標準，所以更能代表真正原汁原味的角色。因為當時的天時、地利、人和，我就這樣子過了一段獨白的時間。

6. 撕毀《武則天》後，意外地受邀巡迴演講「什麼是現代劇場？」

我準備回臺灣之前寫了武則天的故事。歷史故事常常都有偏見，因為武則天的歷史是男人寫的，但我很肯定武則天，第一個理由是至少她的後宮沒有那麼多人；第二，也很重要的——她用人唯才，我開始構思武則天的舞台劇。

演出開場第一幕，我用一塊大布把每個人裹成一體，而武則天用各種不同的姿勢「點」大布內的演員，被點到的演員就離開布出來成為個

體，以這種方式開場。

準備回臺灣時，很擔心自己會出事（你們看我膽子很小吧），也以為在臺灣只有把戲劇引進教學和演講，跟舞台劇演出不會產生關係，就在香港朋友家把全部文件都撕毀，毫不保留。

但在回臺時，正好在紐約認識的林懷民、殷允芃和施叔青也都回到臺灣。殷允芃在美國新聞處工作，邀請林懷去演講「什麼是現代舞？」。當時美國大使館在高雄、臺南、臺中和臺北共有四個新聞處分館，林懷民從南部場次開始。他的口才非常好，演講時台下觀眾都感動到流淚。後來殷允芃也邀請我演講「什麼是現代劇場？」，我想：「林懷民讓觀眾哭，我沒有能力讓人家哭，就決定讓大家笑。」也是從高雄開始講到臺北。最後一場在臺北美國新聞處舉辦，我安排一齣包含即興成分的短劇《鮎鮴的三分之一人生》，李昂扮演無冕皇后的記者在轎上被政大心理學系的男同學高高抬進來，效果很好，清大人文教授顧獻樑觀賞演出後很讚賞。也就是顧教授及我回臺就幫忙找好房子當鄰居的姚一葦先生，透過他們的推薦，開啓我多年後與蘭陵劇坊的機緣。

四、行走劇場四十年適逢其會——意料也意外地開啓行走元年

1978 年金士傑接下周渝的耕莘實驗劇團，他們固定在耕莘文教院排練，希望找一位指導老師。顧獻樑和姚一葦推薦金士傑由陳玲玲陪同來找我，當時我的想法既單純又有些自私，「已經好久沒有運動，也沒跳舞，如果去教，親自示範時可以順便減肥，一舉兩得。」到了現場一看，嚇了

一跳，竟然有一百多人參加。過程中有些人放棄或離開了，留下的核心團員是以金士傑和卓明《影響》雜誌的黃承晃、杜可風、劉若瑀（當時叫劉靜敏）和陳以亨等人。我的訓練方式和大部分團員期待的方式，以及他們熟悉的方式非常不同。金士傑根據訓練過程的痛苦感受編導了《包袱》這個作品。他覺得本來是要訓練表演的，為什麼讓我們一直在地上滾？提供耕莘文教院場地的李安德神父也問我「你們什麼時候要站起來？」到了1980年，那時已經有幾個作品，評價都不錯。

教育部的「中國話劇欣賞演出委員會」是國民黨立委李曼瑰在1962年組成，1975年後由姚一葦接手當主委，以及政戰系統的趙琦彬擔任總幹事，在1980年舉辦第一屆實驗劇展，以突破戲劇都是話劇式的狀況。姚一葦因為在紐約看過許多演出，希望從實驗的角度來嘗試不同的方式，就邀請說「靜吉，你一定要來喔！一定要參加喔！」於是大家就在劉若瑀家中以腦力激盪的方式選定「蘭陵劇坊」的名稱參加這次劇展，演出《包袱》和《荷珠新配》。

《荷珠新配》怎麼來的？有一天我問戲曲大師俞大綱先生「京劇裡面有哪一個劇本適合改編成現代喜劇？」他毫不遲疑地說《荷珠配》。國軍文藝活動中心正好演出《荷珠配》，卓明和金士傑兩個人去看完後，金士傑決定改編這個劇本演出《荷珠新配》，演出後觀眾都很喜歡，這是天時、地利、人和的時代，中國時報和聯合報也都完全支持，這齣戲受到邀請展開巡迴演出。

演出過程最緊張的一次是在1980年10月31日那場，由聯合報主辦，由副刊主編瘂弦負責，他曾在孫中山百年誕辰話劇《國父傳》演出

了七十場的國父，對於舞台劇的熱愛非常可理解。當年又是臺灣最後一次舉辦許多在國外年輕人回國參加的國家建設研究會（國建會），瘂弦把這場演出視為很重要的事情。但是我們得到風聲說不能演，因為那是蔣中正先生的生日，怎麼可以演妓女的故事？

趙琦彬是政戰系統出身，他跟我說：「靜吉啊，你不要理會，這件事我來處理。」他說「那天晚上，你只要看你旁邊有一個你不認識的人，你讓他快樂地投入就可以了。」趙琦彬先請警備總部的人吃飯。演出時，我看那個人的反應，李國修演趙旺，他一出場，對方就開心大笑了，我就想「喔！我今天晚上可以看戲了。」這個過程非常緊張有趣。

蘭陵劇坊後來有越來越多的創作，編導卓明把課本裡面《貓的天堂》改成劇本演出，馬汀尼演貴婦女主人，李永豐演野貓。我的訓練有一個很重要的原則就是「每個人都是創作者」，每個人的成長故事和文化底蘊都是創作來源，還有，就是——每個人都是彼此的老師。

十年生聚中須各奔西東、各自成家立業

蘭陵運作期間，在 1984 年與甫回國的賴聲川合作舞台劇《摘星》，同年在文化建設委員會（文建會）申學庸處長的支持下，開辦「舞台表演人才研習會」，由我擔任主任，持續辦理五屆。許多喜愛戲劇的青年來參加，是讓許多有志於戲劇卻苦無機會的年輕人接近劇場的平台。有不少目前在藝術界的人士：像鄧安寧、許效舜、趙自強、鄧志浩、楊麗音、蔡阿炮、王耿瑜，藝術節策展人李立亨，媒體界的紀慧玲、陳文芬、李文媛、張翰揚和黃哲斌等人都是以此為起點，結業後持續發展而日漸有成。

此外，蘭陵也和其他的藝術團體共創合作，像是「明華園」以及「臨界點劇象錄」。但蘭陵每一年只有卓明跟金士傑可以導戲，其他像李國修都沒有機會。所以，蘭陵劇坊成立十年決定：要做一個暫停。必須要把團員們分家才可以各自擴展。讓人想不到的是當時無法得知「後蘭陵時代」會如何？但從蘭陵尚未停歇的 1984 年開始，蘭陵劇坊直接或間接地孕育了臺灣至少十五個劇團，包括李國修的「屏風表演班」、劉若瑀的「優人神鼓」、賴聲川的「表演工作坊」、李永豐的「紙風車劇團」和「綠光劇團」、趙自強的「如果兒童劇團」、謝東寧的「盜火劇團」、邱安忱的「同黨劇團」、王榮裕的「金枝演社」、廖順約的「牛古演劇團」和林于竝成立的「魚蹦興業」等。

五、行走四十年的螃蟹過河——七手八腳多元探索

這些年中，我對於臺灣表演藝術的了解還有不同面向的參與。到了後來真的是「螃蟹過河——七手八腳」的情形。

1. 表演藝術團體彙編

在 1991 年受文建會的委託去調查與整理全臺灣的表演藝術團體，集結成《表演藝術團體彙編》，分成民族戲曲團體、音樂團體、戲劇團體、舞蹈團體四類。邱瓊瑤和陳錦誠就是當時的工作人員。某次瓊瑤到三重某個團體作問卷口訪，劇團的地點是在一間茶館。當她訪問時，旁邊的客人說：「喔，你們現在有新來一位小姐，不錯呢，要多少錢？」

那應該是第一次進行表演團體的全面普查，我們那時候從各縣市政府收集到登記立案的團體，共有兩千多個團體逐一寄發問卷，沒有寄回問卷的就用電話訪問方式來調查，最後整理成《表演藝術團體彙編》，每兩年一次，總共做了三次的研究調查。

2. 藝術管理的工作坊

做彙編的調查時發現很多表演團體不會報帳，所以當時就跟文建會申請經費，請同事陳錦誠到新竹半山腰辦理工作坊，邀請藝術團體的行政人員參加，把團體申報的帳冊給文建會的會計與主計人員看，再說明正確的報帳方法，比如團體買了茶葉是要送給國外團體，但卻被誤以為是自己要喝的茶葉，茶葉要送禮或自己喝是不一樣的帳目，工作坊的效果很好，可惜只辦理一屆就沒有繼續下去。

也在這段時間，我參與了文建會的文化統計調查，發現許多地方政府的文化單位都缺乏統計資料，於是建請文建會編列預算，派文化統計專員進駐。

3. 網路劇院的建構與推廣

臺灣網路環境建置十分先進，網路無國界可以隨時更新訊息。因現在的易遊網董事長專研網路平台，便在1998年開始製作網路劇院（Cyberstage. moc.gov.tw）這個平台，同時因為陳甫彥和我都在學術交流基金會（Fulbright Taiwan）工作，每年都會邀請獲得獎學金的美國教授和學生來臺教學和研究，我們可以運用他們的「母語」撰寫簡易英文，並且讓他們從參與中了

解臺灣的表演藝術。這個平台提供許多臺灣表演團隊豐富的介紹資料，以及國外藝術節的訊息，能夠讓國內外雙向更容易媒合。一方面可讓國外的策展人認識臺灣的團隊，另外，也可讓臺灣團隊了解他們適合參加的國外藝術節，把作品推向國際。這個計畫暫停了幾年，可喜的是2016年文化部網路劇院又再度活化了。

4. 政策的參與——以為是守門人，實際上是守門人的助手

後來我有機會參加文建會扶植團隊評鑑委員，名義上是守門員，但實際上是守門員的助手，我通常都建議「你不要先殺，要讓他發展」。以人才培育的角度來補助，因爲每年補助團體的經費都有限；可能是八十萬臺幣或一百萬臺幣，這筆經費可用來支持團體和年輕藝術家，幾年以後他可能成長茁壯，當然也可能沒有；但絕對不會白費。特別的是，有了文建會的認可，這些小團體比較能夠獲得地方政府和企業界的信任，方便申請贊助。

我是教育部藝術教育委員會的開辦委員，這個委員會主要是討論藝術教育政策和實施，也參與過一些決策，像是和其他委員共同推動藝術教授可以用作品來新聘與升等，以及音樂、舞蹈和傳統戲曲一貫制的規章，也都順利通過。

5. 社區劇場——臺灣不是臺北

臺灣一直以來的文化觀點大多以臺北人觀點爲主，應邀提供意見擔任評審的專家學者幾乎都是來自臺北，我就不贊成如此偏向。申學庸

擔任文建會主委時，我們都認為應該發展社區劇場，邀請原本就在各地做劇場的先來提報計畫，而且要編預算讓專業人士駐團指導，並且要由中央政府提供固定薪水。劉梅英的台東劇團第一個被選上，邀請卓明擔任駐團藝術家，卓明則再邀請從巴黎回來的林原上，京劇科班出身的他曾經待過雲門舞集和蘭陵劇坊，他們一起和劉梅英成功地把臺東特有的「炮轟寒單爺」的在地文化融入戲劇創作，演出後效果很好，並且為了可以讓臺北戲劇人士看見臺東，還特別安排到兩廳院演出。

　　台南人劇團的前身華燈劇團也是當時選出的社區劇場。我的主要目的是希望能夠達到東西南北中、城鄉、族群等資源的平衡，真正實踐「全國」皆有戲劇的想法，希望能夠改變慣有的臺北觀點。

6. 劇場的概念成為 EMBA 等領導與團隊相關課程主幹

　　我授課時，常會思考要如何教才能發揮創造力。之前在美國的經驗，讓我常常去思考「為何臺灣不能這樣做」，我授課時常用活動的方式、劇場練習等手法教課，這些應用戲劇、會心團體等技巧的課程，很重視團隊凝聚和合作的建立和認同，我年輕時參加美國辣媽媽和亞美劇場，也使用這種戲劇方法讓團員感受到自己是團體的一份子，這些都是在貫徹以「學習者為中心」的教育理念。1994 年我就以這種課程進行的方式，在陽明山童子軍訓練中心，為政治大學科技管理研究所辦理「入所儀式」，效果如願。

　　我在政治大學教 EMBA 的「領導與團隊」課程時也會帶入戲劇的技巧，我覺得這對他們很重要。在「領導與團隊」之後，同學們可以選修「創

意、戲劇與管理」。在這門課裡，他們重組生命故事，變成創作，最後半公開演出。演出的時候，他們全家人都來看，看了之後不少人感動得交換眼淚，因爲是過去的故事，記得比較清楚的大部分是悲哀的。

7. 國際交流與人才交換

　　我做了很多國際的人才交換，在學術交流基金會（Foundation for Scholarly Exchange, FSE），也就是 Fulbright Taiwan 進行重要改革，讓藝文人士也能夠拿獎助金赴美研究，首先跟國科會人文社會處長、經濟學家華嚴討論合作的可能，共同促成舞台藝術領域的美籍藝術家來臺教學並與臺灣藝術家共創，逐漸將藝術列入國科會補助項目。也以學術交流基金會名義，和當時的文建會以及其「文化建設基金管理委員會」還有國藝會三個機構合作，促成更多臺灣和美國藝術家的互訪。政策的靈活運用，送出許多優秀的文化人士，北藝大的幾位校長，馬水龍、劉思量、邱坤良、朱宗慶等都是 Fulbright 學者專家，文建會前主委陳奇祿、申學庸、陳其南、邱坤良也曾獲得 Fulbright Grants。藝術家和文化人林懷民、齊邦媛、奚淞、金士傑、汪其楣、張小虹、卓明、江兆申、樊曼儂、羅青、羅燕、曾永義、王文興、吳興國、吳瑪悧、瘂弦、余光中等；藝術管理人員如黃才郎和李玉玲等，赴美交流歷程，都構成他們逐漸成爲藝術界重要人士的經驗。

　　在我負責學術交流基金會的同期，也擔任夏威夷東西文化中心的臺灣代表，這個中心提供在校學生的獎學金以及短期研究補助，像是中視的前總經理曠湘霞、美裔臺籍人權運動者艾琳達、天下雜誌的殷允芃、

江春男和前新聞局長戴瑞明等都曾獲得獎助，從這些獲獎者的名單可見其重要性。

此外，由美國企業家的洛克斐勒家族（John Davision Rockefeller）在1963年成立的亞洲文化協會（Asian Cultural Council, ACC）想要進行更多的藝術交流，就主動聯絡我希望成立臺北分會，我就推薦鍾明德擔任第一屆的執行長。

我們也曾經代表美國魯斯基金會（Luce Foundation）和國際教育協會（Institute of International Education, IIE）選出傑出年輕文化人赴美交流。臺灣好基金會執行長、前文化部次長李應平就是其中一位。

結語：行走多年 終須一別

為什麼是「會心體驗」？會心就是我們面對面、我們眼對眼，來進行交流，這是劇場界一定了解的。無論 AI 如何發展，會心體驗是 AI 無法取代的，所以這就是劇場最好的核心能力。我們可以用體驗的觀念舉一個親身的例子。2015 年我陪「優人神鼓」到紐約演出，我一直想看畢卡索的雕塑展，本來很擔心會有很多人排隊買票，到了門口才發現大家都是從網路買票，只有我現場買門票，我在售票口對服務人員說：「我要買票。」在票價布告欄看到「成人二十五元一張、老人十八元」時，我就很開心跟她說：「我要買一張老人票。」她看我說：「你不要唬弄我，你看起來不像。」她講那句的時候充滿真實的感情。我跟她講說：「好，我找證據給你看。」我就想找護照給她看。但怎麼找都找不到，所以，我就說：「我

站在這裡就是一個最好的證據。」她就笑了，她說：「你來幹嘛？」我說：「我陪一個臺灣劇團來 BAM 演出。」她講：「啊！真好。你今天是我的客人，我邀請你免費看展。」然後就給我一張票，票上面寫的是「職員的客人」，她早有劇本，但卻能隨機應變，即興演出。這就是劇場！她是一位演員，我要看的作品其實是畢卡索的雕塑，我們的互動就是「觀眾和演員的互動」。我覺得我們可以把劇場帶到生活中，帶入工作中，變成一個別人沒有你也可以活，但沒有你卻很難活得好的元素。我想，這也是我們大家都可做的事情。

回想小時候因羨慕演員在台上不會害羞可以「自由表達」並與觀眾會心互動，從歌仔戲的啓蒙而愛上戲劇；後來因為辣媽媽和心理學經驗種下的根，返臺後整合演員的訓練方法帶進臺灣，並和蘭陵劇坊產生密切的關聯，然後隨著蘭陵成長開枝散葉，一個機緣帶動一個機緣，我覺得藝術對社會的貢獻很大，應該讓藝術盡量普及，往下扎根，這也是我至今仍願意一直出一點力量的原因，我在任何領域常常扮演「中介」功能，擔任媒合、調解、擺渡和推波助瀾的人。希望自己能把知識和經驗引介給學生和任何需要的人，讓他們因此創作、發想，然後我又能把這些收穫擺渡回來，繼續提供給其他需要的人，這就是我對於自我腳色的會心體驗。

現代劇場的臺灣脈絡

邱坤良

國立臺北藝術大學戲劇學系名譽教授

前言

今年（2018）5 月上旬，臺灣劇場界有「當代劇場四十年」的紀念
活動，這是把當代戲劇出現的時間從 2018 年上推四十年，也就是 1978
年。具體說，是以耕莘實驗劇團過渡到蘭陵劇場作爲分水嶺。如果以
1978 年蘭陵劇坊成立及 1980 年展開的實驗劇展，作爲臺灣現代戲劇／
當代戲劇的關鍵年代，其後來的發展脈絡清楚。包括戰後以反共文藝爲
主軸的現代戲劇逐漸質變，隨後而至的小劇場運動，對於政治與社會發
展展開批判，形塑當代戲劇的形貌，國語「話劇」被「舞台劇」所取代，
晚近「劇場」則成爲普遍的名詞。

臺灣當代戲劇發生的地點是在臺灣，並非中國大陸，但它與所承襲
的現代戲劇演出生態均仍深受中國政治影響。相對於 1978 年之後的臺
灣戲劇現代至當代的行蹤，1978 年之前的脈絡充滿模糊與詭異。

從臺灣的角度，臺灣戲劇曾經歷經兩次巨大的變動期，第一次是清
廷因甲午戰爭戰敗，臺灣、澎湖被割讓給日本，並在二十世紀初的殖民
地時期因緣際會，開始進入現代化，從而在傳統戲曲之外，出現了寫實
主義的現代戲劇（新劇）。第二次的大變動是 1945 年 8 月 15 日日本宣
布投降，同年 10 月 25 日國府接收臺灣，臺灣歷史風雲變色更爲劇烈。
戰後初期以前臺灣的現代戲劇泛指傳統戲曲之外的戲劇型式，它的大部
分源頭來自日本，小部分受中國影響，日、中的戲劇傳統與本土形成的
戲劇文化，曾在臺灣這個空間大環境有所碰觸。

從日本回到中國，現代「國語」取代昔日的「國語」──日語與台

語，臺灣文化人（文學作家、劇作家）面對反日本殖民的新「國語」時代，有極大的壓力。二十世紀初開始，由本土戲劇家及在臺日本人戲劇家所推動的現代戲劇，因為大環境的不斷波動，未能深入扎根，更在戰後國府統治下消失於無形，而由播遷來臺的國民政府官方及中國戲劇家全面主導。二十世紀上半葉，臺灣與中國兩個現代戲劇系統的消長，對臺灣的戲劇表導演或研究者，並不太在意，或者視為一個不重要的假議題，這種結果並不會令人意外，因為戲劇工作者對於臺灣戲劇史——尤其是現代戲劇的歷史，一向是重劇場創作與呈現而輕忽生態環境與戲劇史研究的。

　　戰後臺灣現代戲劇與當代劇場的脈絡，以往一直是政治性的，比較少從臺灣這個「空間」主體作為討論的中心。雖然 1980 年代之後，戲劇研究與劇場活動較以往開放，當代劇場與傳統劇場之間界限漸被打散，跨領域與跨文化、語言的劇場也稀鬆平常。然而，臺灣戲劇史的完整建構至今仍處於起步階段，原因在於臺灣歷史的變動性太大，四百多年之間，它歷經不同的統治者以及其政治文化生態。明清治臺時，中國大陸是臺灣的內地；到了日本時代，臺灣人的「內地」就是日本；戰後的中國仍為臺灣「內地」，唯被撤退來臺的國民政府稱作「匪區」，1990 年代臺灣的主體性與民主化生根，兩岸恢復交流，少數人（特別是演藝人員）視中國為「內地」，當然有更多人並不認同，「內地」的觀念隨著不同時空環境而改變。

　　檢視既往的臺灣戲劇活動，很難像西方戲劇史或中國戲劇史、日本戲劇史，能從劇作家的劇本、演出及音樂、劇場技術分析戲劇的特質，以及不同時期的作品風格、表演流派，建構劇場史的理論基礎。從日治到戰後初期，臺灣本土具代表性的戲劇家、團體，作品單薄又不連續，如果臺灣

當代戲劇是在現代戲劇的軌跡下蛻變，那它如何看待來自日本與中國兩條背景迥異的現代戲劇傳統？本文試圖以「臺灣」空間環境爲中心，探討臺灣現代戲劇這個面向的戲劇史建構，毋寧是有其必要的。

一、終戰前的臺灣戲劇

日治初期伴隨著文化啓蒙運動與都市商業文明而興起的臺灣現代戲劇，最早是受到日本近代戲劇運動先驅川上音二郎（1864-1911）以及戲劇家高松豐次郎（1872-1952）等人的影響。川上打著書生劇的旗號，改良傳統歌舞伎形式，而在內容上更反映當時的政治、社會問題。他於日本領臺之初曾多次來臺蒐集戲劇創作資料，接受《臺灣日日新報》的專訪。[1] 1911 年更帶領他的川上劇團來臺北、臺南公演，讓臺灣觀眾接觸到日式的改良劇。川上師法的是西方 Drama 的型式，而在推出莎士比亞劇作時，以「トラマ」旁注「正劇」稱之，意指非傳統歌舞伎，或借歌舞伎部分內容與形式的新派劇。他的「正劇」與其說是一種戲劇流派或創作主張，毋寧視爲戲劇態度與實踐，注重新劇場的建設和新演員的培養。[2]

1　〈川上音二郎丈の談話（一）〉，《臺灣日日新報》，1902 年 11 月 26 日，第 4 版；〈川上音二郎丈の談話（二）〉，《臺灣日日新報》，1902 年 11 月 27 日，第 4 版；〈川上音二郎丈の談話（三）〉，《臺灣日日新報》，1902 年 11 月 28 日，第 5 版。

2　川上音二郎「正劇」似與十八世紀末期法國劇作家狄德羅（Denis Diderot, 1713-1784）在傳統悲劇、喜劇之外，所推行的悲喜劇（Serious play，嚴肅劇，亦翻作正劇）並無直接關係。狄德羅主張悲劇與喜劇之間有多種戲劇類型，悲喜劇人物實現意志，自由創造生活，具有悲劇人物那種嚴肅旨意，又有喜劇人物自給自足性格。他力主悲喜劇散文對白以及自日常生活中擇取人物和情境，劇中人物雖有其局限／缺陷，但不像喜劇人物那樣對自己毫無所知，而是同悲劇人物一樣，把自己也置於自覺意識的對立面，加以審視、批判，在不斷自我否定中前進，其特徵不在主題，而在戲劇格調、人物性格情感、戲劇宗旨，

　　川上之外，實際在臺灣推動改良戲的是出身日本福島、曾以「吞氣樓三昧」的藝名活躍「講談」（單口相聲）舞台的高松豐次郎。[3] 高松應臺灣總督兒玉源太郎時代民政長官後藤新平之邀，於 1900 年代初來臺長住。他配合殖民地政策，引進電影，從事藝術經紀與戲劇演出活動，[4] 創立「同仁社」，並從臺北朝日座開始，在各地廣設戲院（電影院），多達十餘處，固定經營的有臺北、基隆、新竹、臺南、臺中、嘉義、打狗（高雄）、阿猴（屏東）八處。[5]

　　高松曾經延聘日本著名演員與表演團體來臺演出，前述川上劇團來臺即為其安排。高松於 1909 年中成立「臺灣正劇練習所」，招收二十餘名練習生予以戲劇訓練，「務使為臺灣改良演劇之俳優」，學員畢業後參加「同仁社」，收入足夠一般生活開銷。[6] 他打著臺灣「正劇」的旗號，在各地做商業性演出，活動遍及南北二路，是臺灣最早出現的非傳統戲曲類營利團體，「巡迴全臺各市鎮，不久就解散了」，時間大約在 1910 年代，解散的主要原因應在於「觀客寂寥」。[7] 取而代之的是來自上海的文明戲班。

　　明顯具有現實主義精神。參見邱坤良：〈理念、假設與詮釋：臺灣現代戲劇的日治篇〉，《戲劇學刊》第 13 期（2011 年 1 月），頁 7-34。

3　高松豐次郎一生充滿傳奇，他二十歲在紡織廠工作時，因機器操作不當而失去左手腕，後亦以「高松獨臂」或「獨臂居士」為筆名，他曾創作勞動劇，如《二大發明國家之光職工錦》。參見松本克平著，李享文譯：〈高松豐次郎與日本勞工運動〉，《電影欣賞》第 100 期（1999 年），頁 97-106。

4　1904 年 2 月，「高松、後藤新平臺灣民政長官に望まれ渡臺、劇場を建設、民眾宣撫のために、活躍する」，見〈後藤新平に望まれて臺灣に行く〉，岡部龍編：《資料 高松豐次郎小笠原明峰業跡》（東京：フィルムライブラリー助成協議會，1974 年），頁 9-10；1917 年 3 月，「高松、事業を人に讓り臺灣から歸京、活動寫真資料研究會を創立」，見〈高松、小笠原、牧野の關係〉，前引書，頁 4；另外可參照〈活動寫真資料研究會の事業〉，前引書，頁 11-17。

5　參見三澤真美惠：《殖民地下的銀幕——臺灣總督府電影政策之研究（1895-1942）》（臺北：前衛出版社，2004 年），頁 271-273；石婉舜：《搬演「臺灣」：日治時期臺灣的劇場、現代化與主體型構（1895-1945）》（臺北藝術大學戲劇學系博士論文，2010 年）。

6　高松豐次郎：〈娛樂供給に關する予の抱負〉，《臺灣日日新報》，1909 年 5 月 16 日，第 5 版。

7　呂訴上：《臺灣電影戲劇史》（臺北：銀華出版社，1961 年），頁 293。

　　第一個來臺的上海文明戲班，是 1921 年 6 月在臺灣劇院演出的「民興社」，[8] 此時的中國文明戲已走入末流，劇團不是重言情，就是走稀奇古怪路線。「民興社」在臺演出期間，日夜戲皆為前演喜劇、後演「正劇」的形式，大量使用布景幻術，[9] 而這個「正劇」與高松、川上所謂的「正劇」，意義並不相同。在兩個月的贌期中，「民興社」先在新舞臺，後於艋舺戲園演出，期滿後，該班自行南下至臺中市、嘉義、臺南市等地巡迴，由臺中人劉金福包戲至該團返回上海。

　　高松的影劇經營，除了留下的戲院，戲劇方面卻沒有後繼。日治時期的臺灣文化人、新劇人士，包括灣生中山侑（1905-1959）、張維賢（1905-1977）、張深切（1904-1965）、楊逵（1905-1985）、呂訴上（1915-1970），對高松豐次郎、「同仁社」、「臺灣正劇練習所」印象不多，不是隻字不提，就是以「改良戲」一筆帶過。[10]

　　步入大正民主之後，現代文化思潮、民族自決主義與左翼無產階級思想彌漫臺灣，隨著臺灣文化協會的啓蒙運動，臺灣本土的現代戲

8　1920 年《臺灣日日新報》漢文記者李逸濤在福州欣賞巡演至當地的「民興社」演出文明戲，覺得其情節之離奇，「使觀者可驚可愕，可歌可泣」，回臺後招募股東，請同社記者謝岐到上海與「民興社」主持人鄭天光簽訂合同，於 1921 年 6 月 10 日在臺北新舞臺開演，首演劇目為《黑夜槍聲》。

9　如演出《新茶花》時強調有「真山水真馬上台」，「並有外大營活動火車文明結婚諸布景」；演出《骷髏跳舞》至「米亨利黑夜見殺黑人」一段，則「其賊黑夜全身著黑衣，突然而至，忽而隱，忽而現，忽而殺，既而貿然以去，其來也如疾雷，其去也無形影，能令觀者眼光迷亂，心神莫定」，加上「所唱諸齣係棄繁文事重實景，且寓有懲勸之意。」民興社演出對白原用北京話，臺灣觀眾不解其意，乃由辯士在演出前說明劇情大要。

10　在臺灣出生的中山侑曾在 1936 年發表一系列的〈青年與臺灣──新劇運動的理想與現實〉，皆未曾提及高松豐次郎及其「同仁社」。此外，楊逵在 1935 年 10 月〈新劇運動與舊劇改革──「錦上花」觀後感〉中，提到曾經出現的幾個令人矚目的新劇團體：「臺北方面，我今年北上時，曾順道在朝日會館看過，可是不知道現在還存不存在，而且後者都是內地人組成的團體。」對這個團體的印象似乎並不深刻。見彭小妍主編：《楊逵全集第九卷．詩文卷（上）》（臺南：文化資產保存籌備處），頁 376-381。不過，中山侑、楊逵兩人文章內容皆有小誤，反映當中新劇歷史很短，並未出現眾人公認、或讓人印象深刻的劇團。

劇——新劇、文化劇開始萌芽，除了深受小山內薰及築地小劇場影響的在臺日本人新劇活動，也包括臺灣人主導、配合文協活動而演出的文化劇。另外，以張維賢的星光演劇研究會爲中心、標榜戲劇改革的新劇活動同時展開。大正 14 年至昭和 3 年（1925-1928）是日治時期新劇（文化劇）最興盛的時期，參與者多非職業演員，而以文化人、社會運動者自居，包括工會劇團在內的演出活動多，兼具娛樂與教育功能，確實具有「運動」性質，然而，1927 年臺灣文化協會分裂，原來作爲運動主力的無政府主義戲劇工作者消沉，新劇運動也不斷裂解，大約要到張維賢創立民烽演劇研究會（1934），才出現較明確的戲劇流派與演員訓練機制。不過，仍在短短四、五年之際，便消失於無形，僅剩下歐劍窗（1885-1945）所領導的通俗新劇。[11]

　　1930 年代後期皇民化運動漸次展開，帶有運動性質的現代戲劇消失，只剩四處巡迴演出的商業新劇。第二次中日戰爭爆發（1937 年 7 月 7 日）之後，傳統戲劇演出與節令活動更被嚴禁，藝人改行，帶有民族色彩或批判意識的劇團和演員受到壓迫，甚至被捕下獄致死（如歐劍窗），此時舞台上演出僅剩下日本味道濃厚的「皇民劇」——包括通日語文化青年演出的「青年劇」、少數通俗新劇團以及歌仔戲搖身一變的「新劇」團。

11　參見邱坤良：〈從星光到鐘聲：張維賢新劇生涯及其困境〉，《戲劇研究》第 20 期（2017 年 7 月），頁 39-63。

二、終戰後的臺灣戲劇

第二次世界大戰結束，臺灣回歸「祖國」，對臺灣人而言，「光復」代表著傳統祭祀信仰，以及演戲、看戲生活得以恢復，民間戲班藝人重披戲袍，新劇也再度熱絡起來，新成立的戲劇團體很多，臺灣作家王白淵（1902-1965）曾經認為這是「臺灣戲劇文化一個劃時代的突破」，而這種突破「都是拜光復所賜」。[12] 然而，「拜光復所賜」對「眞正戲劇運動」的期待，與現實環境有極大的落差。當時臺灣省行政長官公署接收臺灣的首要任務就是儘速去除日本皇民化餘毒，使臺灣社會再度走向「中國化」，包括禁止報刊雜誌日文版，加強民族精神教育，對於劇團與戲院以及映演活動，有嚴格的規範。

1946 年 8 月 28 日國民政府開放登記申請，將劇團分甲、乙兩種，甲種劇團爲由眞人演出戲劇的劇團，又分「新劇」（話劇、歌舞）與「舊劇」（戲曲）；乙種劇團爲木偶戲劇團，以掌中戲爲主。將近三個月的時間，共有 86 個劇團申請登記，其中有 81 個戲曲戲班（75 團大戲、6 團掌中戲），5 個新劇劇團。[13] 1947 年 3 月 15 日，核准登記的內外台戲曲戲班有 145 團，大戲戲班 113 團，掌中戲班 32 團。

戰後臺灣之初，辛金傳（辛奇）、楊文彬、張武曲等人組織「臺灣

12　王白淵：〈《壁》與《羅漢赴會》──貫穿兩作〉，《臺灣新生報》，1946 年 6 月 10-12 日。
13　臺灣省行政長官公署宣傳委員會編：《臺灣一年來之宣傳》（臺北：臺灣省行政長官公署宣傳委員會，1946 年），頁 5-19。當時全臺戲院登記者計 125 家，包括 18 家影片公司、97 家電影戲劇混合式劇院、7 家專演戲劇、3 家專演電影。參見徐亞湘：〈省署時期臺灣戲劇史探微〉，《戲劇學刊》第 21 期（2015 年 1 月），頁 73-95。

藝術劇社」，積極推動新劇；臺南學生聯盟在臺南市延平戲院（原宮古座）舉行的「臺灣光復演藝大會」，演出《偷走兵》、《新生之朝》；1946年6月宋非我、簡國賢等人成立的「聖烽演劇研究會」，在臺北市中山堂演出《壁》與《羅漢赴會》，都由簡國賢編劇、宋非我導演。

《壁》演出時舞台從中分成兩個表演區，刻劃出兩個截然不同的世界。一邊是富有的錢金利一家，生活奢侈浮華，靠屯積米糧發財，另一邊則是貧病交迫的許乞食一家，其子跑到隔壁偷吃小雞吃剩的白米飯，被錢家發現，要求許家立即搬離臨時工寮。《壁》的最後場景錢家正在舉辦舞會，許家仰藥自殺，臨死前許乞食猶拼命地用自己的頭擊壁，大聲吶喊：「壁啊！壁啊！為何無法打破這面壁？」《羅漢赴會》是一齣諷刺喜劇，描述滿口仁義道德，私底下貪贓枉法，無法無天的官僚與議員正召開救濟會，一群乞丐以被救濟者代表的身分闖入會場，在場的紳士淑女張皇失措，紛紛掩鼻奪門而出。劇中對於來臺接收的大陸人士頗多諷刺。

王育德認為《壁》與《羅漢赴會》演出空前成功的重要原因是，當時文化人（如王白淵）擁護及報紙宣傳的結果，全臺渴望再演、巡演的輿論日趨強烈，「而他們欲應此民意將要續演時，省長官公署白眼轉兒了，舉起傳家寶刀『傷風敗俗』，彈壓禁止。臺灣人的話劇運動，因此受了嚴重的打擊，但又不甘一時死心，還是繼續下去。不過不敢大膽了。」[14]

在聖烽演劇研究會《壁》與《羅漢赴會》演出的同時，「鐘聲」的當

14　王育德：〈臺灣光復後的話劇運動〉，原刊神戶《華僑文化》第57號（1954年4月1日），收入《王育德全集》（臺北：前衛出版社，2002年），11冊，頁191。

家編劇張淵福完成了《趙梯》，這個劇本劇名以臺語（tiō-thui）唸起來有「照打」（著打、得揍）的意味。《趙梯》寫的是一位來臺接收的外省人和他的太太來到臺灣，太太愛慕虛榮，丈夫卻是正直清廉的接收委員，諷刺當時政治官僚的腐敗，但這齣戲未在臺北公演。[15] 林摶秋、賴曾、張多芳等人組成的「人人演劇研究會」也於 1946 年 9 月推出《海南島》及《罪》兩劇，未料，《海南島》送審後被禁，緊急改名「人劇座」以早期劇作《醫德》補上，才順利在臺北市中山堂公演。《罪》、《醫德》演出效果不佳，王育德認為係「前者描寫男女三角戀愛，後者諷刺醫師道德，鑒於前轍，不敢提及赤裸裸的現實，結局不能滿足了切實的群眾期望，畢告慘敗。」[16]

雖然如此，王育德仍認為從光復到二二八的一年半之間，臺灣的戲劇活動相對二二八之後的嚴峻，還算是寬鬆的，這一年半內是暴風驟雨之前夜，「體驗到文藝復興的快活」。[17] 戰後左翼或一些後來「附匪」的劇作家作品也能在臺灣演出。二二八之後，劇場批判政治、社會的聲音，才逐漸消失。

15　雖然張淵福在訪問記錄中常提到他的《趙梯》，並且生動地描述創作背後的點點滴滴，但有關劇本創作者卻有不同說法，一說是「鐘聲劇團」，一說是「呂傳財」。參見邱坤良：〈張淵福及其臺灣新劇劇本創作的通俗之路〉，《戲劇學刊》第 27 期（2018 年 1 月），頁 7-29。
16　同註 14，頁 189-193。
17　同註 16。

三、反共文藝政策下的國語話劇時代

在去日本化、再中國化的這個目標之下，中國劇團來臺演出就不單純是爲了演戲，而是「寓教於樂」，「是爲了宣慰本省同胞，是爲了推行國語」。1946 年 12 月，臺灣省行政長官公署宣傳委員會邀請中國職業話劇團「新中國劇社」來臺公演，當時歐陽予倩也隨著「新中國劇社」一同來到臺灣，相當受到矚目。在歡迎會上，教育處長范壽康致詞時，以京劇《王佐斷臂》爲例，說明臺灣人好比是認賊作父的陸文龍，「新中國劇社」同仁好比是斷臂說書的王佐。以中國話劇爲「臺灣劇運」設下範本與標竿。[18] 王白淵等臺灣文化人所期盼的「自由演出戲劇，能不受任何拘束，使用自己的語言」，依官方人士看法，「那就完全誤解了話劇的意義，同時也失掉了話劇是中國整個新型綜合藝術的意味。因爲話劇以任何方言演出，就會失去所以成爲話劇藝術的價值的。」[19]

新中國劇社在日治時期「公會堂」改名的臺北市中山堂演出劇目，包括改編自魏如晦（阿英）《海國英雄》的《鄭成功》、吳祖光《牛郎織女》、曹禺《日出》及歐陽予倩《桃花扇》。中山堂屬中型劇場，每天約有七成以上的上座率，觀眾多爲外省籍人士，本省籍觀眾較少。直到《日出》演完之後，歐陽予倩與宋非我、陳媽恩等臺灣人戲劇家見面，並使用日語交談。[20] 歐陽予倩才理解到本省籍觀眾聽不懂國語，因此在最後一檔戲《桃

18　歐陽予倩：〈臺遊雜拾〉，上海《人間世》月刊復刊第二期（1947 年 4 月 20 日），頁 40。
19　張望：〈展開臺灣話劇運動〉，《臺灣新生報》，1946 年 9 月 21 日。
20　吳克泰：《吳克泰回憶錄》（臺北：人間出版社，2002 年），頁 202-203；橫地剛著，陸平舟譯：《南天之虹：把二二八事件刻在版畫上的人》（臺北：人間出版社，2002 年），頁 147。

花扇》演出前，印製該劇劇本廉價發售。「新中國劇社」原本預計臺北公演結束後，前往南部巡演的計畫，因二二八事件爆發而中斷。

回歸「祖國」之後，此「國語」取代彼「國語」（日語），國語話劇代表現代戲劇，國劇（或稱京劇、平劇）代表傳統戲劇。原來以「臺語」發聲的本地「新劇」，與內外台的歌仔戲、布袋戲及其他戲曲、歌舞特技團屬於跑江湖的「地方戲劇」，與官方主導，文藝界、校園的話劇形成不同的表演系統。來自中國大陸的戲劇家、文化人主導臺灣劇場，戲劇教育亦以中國戲曲與 1930 年代以降的中國現代戲劇爲主流，二二八事件之後，臺灣本土新劇運動宣告中止。

二二八事件之後，臺北戲劇界重要的一齣戲，是陳大禹與姚少滄等人組織的「實驗小劇團」於 1947 年 11 月 1 日在臺北中山堂公演的《香蕉香》，這個劇團與 1936 年底創立的福州「實驗小劇團」有關，[21] 這齣新戲也成爲臺北「實驗小劇團」於 1946 年 11 月底成軍以來最具代表性的劇作。當時擔任臺灣警備總部參謀長、同時也是「正氣學社」社長，在二二八事件濫殺無辜的柯遠芬在〈爲實驗小劇團公演說幾句話〉云：「這一次由於在臺灣工作的幾位團員認爲臺灣是話劇的處女地。尤以臺灣文化與祖國文化脫離了半世紀，實有設法把它連接起來的必要，所以這個

21　1936 年底，福建省立民眾教育館爲了推展戲劇教育，從北京、上海請了一些戲劇人才到福州，陳大禹也在名單之列，其他包括作曲家沙梅、杜枝、木刻家宋秉恒、劇人王紹清、施寄寒、吳英年、吳亮、陳新民、鳳飛、鄭秋子與姚少滄等人。他們一方面爲縣政人員訓練所教育系學員講授藝術教育，一方面也展開戲劇教育工作。七七事變爆發之後，這一批劇人組成「實驗小劇團」（Box）附屬於福建省教育廳民眾教育處，經常定期公演，在福建各地負擔起巡迴宣傳的工作。首次公演劇目爲《放下你的鞭子》、《王的憂鬱》與《東北之家》三個獨幕劇，而後也演多幕劇，劇目多與抗日有關。

小劇團又開始復活了，負起了他們未完的責任。」[22]

《香蕉香》又名《阿山阿海》，是一齣以「二二八事件」為背景，探討外省人（阿山）、本省人（阿海）之間族群衝突的四幕喜劇。這齣戲運用臺灣現實情境，以國語、臺語與日語配合演出。陳大禹在中日文解說的節目單上標記「從現在來回憶過去的一段，我們當不無警惕」，顯然編導這齣戲是有感而發。《香蕉香》原來預定演三天六場，第一天全場滿座，隔天就被停演了，劇團在戲院門口張貼停演的告示，理由是演員生病了，不能上演。

來自福建的陳大禹，在臺灣這個「話劇的處女地」，設法連接脫離了半世紀的臺灣文化與祖國文化組織「實驗小劇團」，仍然難逃執政當局的整肅，這對陳大禹與「實驗小劇團」，是極大的打擊。[23] 陳大禹與同為演員的妻子吳瀟帆假離婚，分別搭船潛逃，回返中國。[24]

隨著 1949 年國民黨在國共內戰中全面崩潰，國府宣布戒嚴，反共文藝運動展開。戲劇界充斥反共抗俄口號，處處政治掛帥，不敢批評現實政治、社會問題。當時政治環境所建構、論述的「前朝」戲劇，依然以今論古，從黨國體制的時代氛圍檢視日治時期的戲劇生態。不僅臺灣作家自我檢查或噤聲不語，從中國來臺戲劇家在白色恐怖時期受害者亦不乏其例，崔小萍就是代表性的例子。[25]

22　依據蔡繼琨在「實驗小劇團」成立後的第一次公演劇目《守財奴》的〈幕前言〉中所言：「在此應當深深的感謝正氣學社柯社長的熱心，在他的扶植之下，我們才有了今天。」而《守財奴》的演出則是為正氣學社國語補習班募款。參見《守財奴》節目單。

23　〈「香蕉香」停演，中山堂今晚改國樂大會，明下午起開始放映電影〉，《中華日報》，1947 年 11 月 2 日，第 3 版；另可參見邱坤良：《漂流萬里：陳大禹》（臺北：行政院文化建設委員會，2006 年）。

24　邱坤良：《漂流萬里：陳大禹》，頁 104-106。

25　崔小萍（1922-2016）原籍山東，畢業於國立劇專，1947 年隨上海觀眾演出公司劇團來臺，1968 年 6 月因

四、臺灣現代戲劇的兩條脈絡

1949 年代起，戲劇成了「寓教於樂」的政令宣傳，也是思想改造的工具。時任立法委員、後任立法院長（1952-1961）兼中國國民黨改造委員的張道藩，與若干黨政人士創辦「中華文藝獎金委員會」，其徵稿方法註明「本會徵求之各類文藝創作，以能應用多方面技巧發揚國家民族意識及蓄有反共抗俄之意義者為原則」，該會每年定期在 5 月 4 日文藝節頒獎。

1950 年代的傳統戲曲部分，京劇納入國家保護體系，軍中劇團、劇校興起，每個軍種都有「國劇團（隊）」，演出「國劇」，甚至豫劇，並透過軍中文藝競賽，獎勵創作劇本與演出。當時在救國團的支持下，透過一連串的獎勵，學生演劇擴散形成社會風潮。後來更積極促成了中國話劇欣賞演出委員會、中國戲劇藝術中心的成立，大力推展兒童劇運、大專劇運（青年劇展、世界劇展）以及宗教、華僑和婦女各界的戲劇戰鬥人才。

根據估計，1950-1970 年間的「話劇」幾近三千多部，其中有六十部收入《中華戲劇集》，全套十輯，李曼瑰在序文云：「全書分成五類，一、歷史劇與古裝劇；二、現代時裝劇；三、反共劇；四、改編劇；五、獨幕劇與兒童劇」[26]，其中「反共劇」係以反共為主題的多幕原創劇作，

軍法審判，在獄中近十年。見崔小萍：《天鵝悲歌》（臺北：天下遠見出版公司，2001 年），頁 255-551。
26　李曼瑰：〈序言〉，《中華戲劇集》（臺北：中華戲劇藝術中心出版部，1971 年），第八輯，頁 1-2。

戲劇時空設定是 1949 年的中國大陸，或是 1949 年後共產制度下的中國，亦有特定時空設定中國之外的香港、日本者，其他四類作品雖不直接以反共爲議題，但都具有反共意識，或採取以古喻今的手法，紀蔚然認爲皆可歸類爲「廣義的反共劇」。[27]

　　反共戲劇乃政治力強行介入的「直接」產物，乃由上而下、政策引領創作的結果。依此，戲劇墮爲宣導政策的工具，且從世局的角度來看，當時的戲劇無異冷戰初期氛圍的犧牲品，只有爲國族神話效力的責任，較無暇顧及藝術的提升。紀蔚然認爲還有另一個重要的元素：當時戮力編劇的作家極有可能內化了黨國的意識型態，以及它的藝文政策，以致全盤或大致接受政府的基本教義。內化過程難以釐清：到底是作家們先消極地逆來順受，歷經洗腦儀式，爾後逐漸相信，或者是他們親身體會、歷經家國變色，而自主地將反共視爲信仰，甚至爲「存在理由」（raison d'être）。[28]

　　反共文藝政策不僅反映在主流的「國語話劇」上，「地方戲」的臺灣歌仔戲、通俗新劇亦同，每年的臺灣地方戲劇比賽演出「內容都富有教育和反共抗俄的意義」。[29] 例如 1955 年臺灣地方戲劇比賽話劇組，演出《東山突擊之前夜》（又名《突擊東山島》）的「正鐘聲劇團」獲團體組冠軍、最佳劇本（陳媽恩）與最佳導演（陳財興）、最佳女主角（施月娘），歌仔戲組最佳劇本是「大振豐歌劇團」的《剿匪復仇記》。[30]

27　紀蔚然：〈善惡對立與晦暗地帶〉，《戲劇研究》第 7 期（2011 年），頁 154-158。
28　紀蔚然：〈重探一九五〇年代反共戲劇：後世評價與時人之論述〉，《戲劇研究》第 3 期（2009 年），頁 201。
29　瑞麟：〈臺灣省四十四年度地方戲劇比賽回憶〉，《地方戲劇雜誌》創刊號（1957 年 3 月），頁 7-8。
30　邱坤良：〈七十一年臺灣區地方戲劇大賽評審感言〉以及〈致邱坤良先生的一封公開信〉，收入《現代社會的民俗曲藝》（臺北：遠流出版公司，1983 年），頁 307-320。

　　當年的〈中華民國第十三屆戲劇節慶祝大會宣言〉指出，在臺灣海峽風雲緊急之際，戲劇界的要務有二：

一、實踐戰鬥戲劇——總統於四十三年底（1954）提倡反共戰鬥文藝，列為四十四年七項中心工作之一以來，中央鑑於文藝範圍甚廣，經規定四十四年度以戰鬥戲劇為戰鬥文藝活動之中心，足徵領袖與中央對戲劇工作之重視。去年十二月間，總統對此曾復指示，戰鬥文藝應以描寫忠貞事蹟為主……。

二、貫徹精神動員——精神動員應以心理建設為基礎。領袖昭示：今年為「反攻復國」心理建設年，果能使全民瞭解侵略必敗漢奸必亡之真理，必能提早達成反共抗俄復國建國之目的。而精神總動員之推行，凡我戲劇界同人，自屬責無旁貸……。[31]

　　在反共文藝大纛下，西方及現代劇場的微弱聲音還是被傳達出來，例如 1960 年創刊的《現代文學》與《劇場》，開啓臺灣接觸西方劇場的門徑，讓讀者明瞭，劇本創作擺脫話劇模式，兼顧文學性與劇場性。原籍江西南昌的劇場元老姚一葦，其《碾玉觀音》、《紅鼻子》、《一口箱子》等，在六〇、七〇年代的臺灣劇場都呈現清新的風貌。他於中國對日抗戰期間，在閩西汀州的廈門大學銀行系畢業，來臺後在銀行工作，並受邀至板橋的國立藝專戲劇科與陽明山的中國文化學院戲劇系授

31　〈中華民國第十三屆戲劇節慶祝大會宣言〉，《地方戲劇雜誌》創刊號（1957 年 3 月 5 日），頁 17。

課。1983 年姚一葦自臺銀退休，出任國立藝術學院戲劇系主任兼教務長，延攬師資，安排課程，兼顧戲劇理論與劇場實務，奠定臺灣現代劇場基礎。姚一葦創作劇本十四種，其劇本形式、結構甚至舞台技術等安排，皆為「劇場而寫」，以舞台呈現為考量。

1970 年代，當代散文家張曉風所領軍的「基督教藝術團契」亦屬重要的現代戲劇團體，每次的演出，台前幕後總是糾集了當時現代劇場界菁英，如導演黃以功，藝術設計龍思良，舞台設計聶光炎，舞蹈指導劉鳳學、林懷民、羅曼菲，音樂設計史惟亮，服裝設計司徒芝萍等，吸引媒體大篇幅的報導，以及評論界與文藝青年的諸多討論。[32]

1980 年以降的五屆實驗劇展，是由姚一葦的中國話劇欣賞演出委員會所主辦，帶動臺灣小劇場風氣，並匯聚了當時劇場界新秀，如金士傑、李國修、劉靜敏、賴聲川、陳玲玲，以及以「蘭陵劇坊」為代表的諸多新興戲劇團體。同年 4 月成立的「蘭陵劇坊」，在第一屆實驗劇展（1980 年 7 月）中推出了改編自民間傳統小戲《荷珠配》的《荷珠新配》，大受歡迎，帶動了八〇年代的劇場活動，而後小劇團紛紛出籠。

相對於第一代小劇場的實驗風格，第二代小劇場創作者多屬大專院校學生，標榜個人風格，實驗性強，甚至顛覆政治與劇場美學。許多臨時成軍的劇團，讓解嚴前後的小劇場運動喧騰一時，在 1989 年底的國會大選達到高峰，而後與小劇場運動息息相關的社會運動逐步推廣，到 2000 年總統大選前達到巔峰，然而小劇場反趨沉寂。

32 參見于善祿：《變與不變：一九七〇年代臺灣現代戲劇研究》（國立藝術學院戲劇研究所理論組碩士論文，1996 年），頁 56。

　　綜觀二、三十年間的臺灣現代劇場運動，戰場以臺北市為核心，因為表演場地多，現代劇場工作者眼光盡放於此，有許多戲劇家、演出團體以新北市（臺北縣）為寓所、團址，卻都以臺北市為發展中心，臺北市周圍的新北市只是臺北市延伸出去的「腹地」，後勤或製作工場。臺灣「空間」的意象逐漸確立，日治以來臺灣的現代戲劇傳統也有被重新檢視的機會，包括臺北市之外的城市鄉鎮戲劇史，也有機會自成篇章。

結語

　　當代劇場從現代劇場蛻變而來，現代劇場、當代劇場的界定，多由學者專家界定，並賦予理論與文化意義「公認」臺灣當代劇場始於1978年，差不多也是以蘭陵劇坊及其成員、學員為中心的主流劇場的普遍看法，這些劇場菁英掌握話語權，決定劇場的歷史與詮釋。

　　從戰後至1990年代之前，臺灣以「中國」正統自居的國民政府威權統治下，「中國」比較屬於正式、官訂、知識份子的大傳統，臺灣則是區域性、俚俗、日常生活的小傳統。日本殖民統治下臺灣的政治與文化環境，深受日本本國大環境的影響，本土現代戲劇發展受到限制。從1920年代強力取締左翼運動，1930年初又進入日本軍國主義勃興的十五年戰爭時期（1931-1945），以及因應戰爭所發動的皇民化運動，以皇民劇為目標，臺灣現代劇場的成果缺乏累積，戰後回歸國民政府統治的臺灣雖然基本上與中國同文同種（原住民除外），但所面對的大環境變動不遜於皇民化運動時期。從日本手中接管臺灣的國民政府，以反

殖民的民族主義爲論述主軸，排斥日治時期走過的臺灣劇場傳統。

　　臺灣劇場史是以「在臺灣史的時間及其空間」發生的戲劇發展與變遷。所謂的臺灣現代、當代戲劇，所期待的毋寧是在臺灣以往時空環境所創造、展現，以及 1949 年加入中國現代戲劇的文化基礎上進行思辨，重新建構臺灣戲劇史的現當代，爲今日的臺灣劇場提供一個更開放，更多元的舞台空間，能呈現臺灣地理、歷史、族群文化與國際關係。而在開放的舞台環境中，透過劇團、演員與觀眾間的交流與互動，一條深具臺灣人文傳統的現當代戲劇史脈絡必能清楚呈現出來。

引用書目

■ 專書

三澤真美惠。2004。《殖民地下的銀幕──臺灣總督府電影政策之研究（1895-1942）》。臺北：前衛。

吳克泰。2002。《吳克泰回憶錄》。臺北：人間。

呂訴上。1961。《臺灣電影戲劇史》。臺北：銀華。

李曼瑰。1971。《中華戲劇集》第八輯。臺北：中華戲劇藝術中心出版部。

岡部龍編。1974。《資料 高松豐次郎小笠原明峰業跡》。東京：フィルムライブラリー助成協議會。

邱坤良。1983。《現代社會的民俗曲藝》。臺北：遠流。

───。2006。《漂流萬里：陳大禹》。臺北：行政院文化建設委員會。

崔小萍。2001。《天鵝悲歌》。臺北：天下遠見。

橫地剛著，陸平舟譯。2002。《南天之虹：把二二八事件刻在版畫上的人》。臺北：人間。

■ 期刊論文

于善祿。1996。《變與不變：一九七〇年代臺灣現代戲劇研究》。國立藝術學院戲劇研究所理論組碩士論文。

王育德。2002。〈臺灣光復後的話劇運動〉。原刊神戶《華僑文化》第 57 號（1954 年 4 月 1 日）。收入《王育德全集》。臺北：前衛。第 11 冊，頁 191。

石婉舜。2010。《搬演「臺灣」：日治時期臺灣的劇場、現代化與主體型構（1895-1945）》。臺北藝術大學戲劇學系博士論文。

松本克平著，李享文譯。1999。〈高松豐次郎與日本勞工運動〉。《電影欣賞》100: 97-106。

邱坤良。2018。〈張淵福及其臺灣新劇劇本創作的通俗之路〉。《戲劇學刊》27: 7-29。臺北：臺北藝術大學戲劇學系。

———。2017。〈從星光到鐘聲：張維賢新劇生涯及其困境〉。《戲劇研究》20: 39-63。臺北：臺灣大學戲劇學系。

———。2011。〈理念、假設與詮釋：臺灣現代戲劇的日治篇〉。《戲劇學刊》13: 7-34。臺北：臺北藝術大學戲劇學系。

紀蔚然。2009。〈重探一九五〇年代反共戲劇：後世評價與時人之論述〉。《戲劇研究》3: 193-216。臺北：國科會戲劇研究編輯委員會。

———。2011。〈善惡對立與晦暗地帶〉。《戲劇研究》7: 151-172。臺北：臺灣大學戲劇學系。

徐亞湘。2015。〈省署時期臺灣戲劇史探微〉。《戲劇學刊》21: 73-95。臺北：臺北藝術大學戲劇學系。

瑞麟。1957。〈臺灣省四十四年度地方戲劇比賽回憶〉。《地方戲劇雜誌》創刊號。

歐陽予倩。1947。〈臺遊雜拾〉。上海《人間世》月刊復刊第二期（4 月 20 日）。40。

■ 報刊資料

〈川上音二郎丈の談話（一）〉。《臺灣日日新報》。1902 年 11 月 26 日，第 4 版。

〈川上音二郎丈の談話（二）〉。《臺灣日日新報》。1902 年 11 月 27 日，第 4 版。

〈川上音二郎丈の談話（三）〉。《臺灣日日新報》。1902 年 11 月 28 日，第 5 版。

〈中華民國第十三屆戲劇節慶祝大會宣言〉。《地方戲劇雜誌》創刊號。1957 年 3 月 5 日。

王白淵。〈《壁》與《羅漢赴會》──貫穿兩作〉。《臺灣新生報》。1946 年 6 月 10-12 日。

高松豐次郎。〈娛樂供給に関する予の抱負〉。《臺灣日日新報》。1909 年 5 月 16 日，第 5 版。

張望。〈展開臺灣話劇運動〉。《臺灣新生報》。1946 年 9 月 21 日。

史觀‧觀史
——以臺灣現代戲劇史為例

于善祿

國立臺北藝術大學戲劇學系

專任助理教授

摘要

治史很難迴避史觀，如何看待歷史，如何辯證歷史，如何評價歷史，這些問題總是
與身分認同、政治立場、歷史發展、文化思潮、研究工具與方法之間，有著錯綜複
雜的關係。關於臺灣戲劇史書寫與史觀的觀察與思索，應該是沒有完美與終結的一
天，只要臺灣戲劇的活動、發展與歷史書寫繼續存在，這項考察工作便沒有結束的
時候。

本文主要梳理若干臺灣現代戲劇史代表性論著，各作成書時間跨越 1960 年代至
2010 年代，超過半個世紀，歷經戰後戒嚴時期，而至解嚴開放迄今，試著點出其
歷史觀點及優劣得失。

簡要回顧臺灣戲劇史書寫與敘事史觀，至少可以發現三個特點。第一，幾乎所有的
作者都是採取政治社會史觀，將戲劇發展與政治社會發展結合在一起，而非戲劇文
學史觀或作品美學論。第二，史觀典範從「中（華民）國戲劇史」轉移到「臺灣戲
劇史」，臺灣戲劇史書寫尤其以解嚴後初期、1990 年代為高峰，臺灣主體的重新
建構，也深深影響了臺灣戲劇史的書寫，把過去無法書寫、難以書寫的歷史，重新
召喚出來，浮出歷史地表。第三，隨著史料、研究方法、理論詮釋，越來越多，也
越來越細密，臺灣戲劇史的輪廓也越來越清楚。

關鍵字：史觀、臺灣戲劇史、典範轉移

前言

　　治史，很難迴避的，就是史觀，如何看待歷史，如何辯證歷史，如何評價歷史，這些問題總是與身分認同、政治立場、歷史發展、文化思潮、研究工具與方法之間，有著千絲萬縷的錯綜複雜關係；尤其自 1895 年日據以降至今，近百多年的臺灣戲劇史，由於年代尚近於今日，加上許多不同立場的歷史詮釋觀點，以及這些立場和觀點背後，所代表的不同權力結構與政治／文化資源，使得史觀更顯多元複雜。關於臺灣戲劇史書寫與史觀的觀察與思索，應該是沒有完美與終結的一天，只要臺灣戲劇的活動、發展與歷史書寫繼續存在與發生，這項考察工作便沒有結束的時候。

　　本文主要梳理若干臺灣現代戲劇史代表性論著，各作成書時間跨越 1960 年代至 2010 年代，超過半個世紀，歷經戰後戒嚴時期，而至解嚴開放迄今，試著點出其歷史觀點及優劣得失；而在爬梳的過程當中，可以發現，隨著解嚴與本土化的主體建構，觀點與典範的扭轉亦與時俱進。

一、奠基之作：呂訴上

　　呂訴上（1915-1970）的《臺灣電影戲劇史》自費初版於 1961 年 9 月，三十年後（1991 年 9 月）再版。臺灣戲劇的書寫與紀錄雖不見得自呂訴上此書始，但該書以一人之力費時費力蒐集資料之豐，實爲臺灣第一人。

　　初版時，呂訴上在該書〈自序〉中慨嘆：「臺灣戲劇從發展以迄於今，已有三百年悠久的歷史，就是新興的電影，歷史雖短，亦有六十年了。但

到現在爲止，仍未有有系統有條理的整理記敘，使有志者無可參考，這顯然是於發揚影劇及昌明文化的一種遺憾。」（呂訴上 1961: 21）他也深感戲劇演出及研究不爲知識份子所重視，同時觀察到影劇強大的視聽教育功能，尤其「藉以喚起民眾愛國思想，灌輸應有之常識」，影響更深。出於一種對「文明及其不滿」的心理動機與影劇教育的使命感，花了三十年蒐集原始資料、訪談耆老，十年的寫作時間，完成此書，「全書都五十餘萬言，插圖六二七幀，計六一二頁，共二十一篇。……次爲在臺灣能夠看得到的各種劇藝五十五種，搜羅有關影劇藝界人士約三千多位。內容始自明末迄最近。」（該書版權頁之〈本書內容提要〉）

基本上，呂訴上奠定了一個「劇種史」的書寫方式（參見該書目次，及 185 頁所附「臺灣戲劇分類簡表」），將曾經發生在臺灣的戲劇及電影活動發展，分門別類，先專寫了「年資」最輕的臺灣電影史之後，便將各式劇種大致分成人戲與偶戲，並以戲劇發生學的觀點，梳理各自不同的劇種源流，比如傳自大陸（可再細分爲北方、閩南、客家）或日本（主要爲東京），或臺灣本地發生。從劇種綱目的分類、發展歷史概況的介紹，可以感受其百科全書式的書寫企圖，然實際上卻常會面臨資料不足的窘況；隨著解嚴以來，後人於臺灣戲劇史的研究日多、日廣、日深，類似的窘況有逐漸改進的趨勢。

其次，呂訴上在〈臺灣新劇發展史〉（頁 293-410）中，開宗明義寫道：「臺灣的新演劇是在民前一年（1911）間開始……由自日本新劇元祖川上音二郎劇團來臺北市朝日座上演……社會悲劇」（頁 293），關於這點，石婉舜在其博士論文《搬演「臺灣」：日治時期臺灣的劇場、

現代化與主體型構（1895-1945）》中，已有更多的史料析證，並得出「臺灣現代戲劇的起點」應該是明治 43 年（1910）8 月 3 日在臺北「朝日座」以臺語演出的《可憐的壯丁》，由高松豐次郎「臺灣正劇練習所」的臺灣「練習生」呈現演出。（石婉舜 2010: 53-72；林鶴宜 2015: 188-189）

　　呂訴上接著提及臺灣新劇的兩個源流接受與影響，「一方面是直接受到祖國如火如荼的文明戲運動的推行影響」，另一方面則是「直接受著日本明治開化時期的政治劇的新演劇（後來被稱爲新派）的影響」（頁293），清楚點出新劇的產生來自於島嶼外部的直接影響，後來者不論是從事者或研究者，大致不脫此接受影響論的範疇，甚至是更「直接地」受到歐美現當代戲劇形式美學的影響，相對於呂訴上所提，新劇早期的發展，或可視爲「間接地」受到歐美現代戲劇流派的影響。

　　隨之而後，呂訴上將臺灣新劇發展史分成九個階段，依序爲抗戰前臺灣劇運（1911-1937）、抗戰時期的新演劇（1937-1945）、臺灣省行政長官公署時期（1945-1947）、省政府成立至省博覽會結束（1947-1948）、戡亂戲劇的活躍時期（1949-1950）、進入戰鬥戲劇的新階段（1951）、戰鬥戲劇運動的活躍時期（1952-1954）、劇運另開新路（1955-1959）、小劇場運動（1960-1961）；可以看到「抗戰」、「臺灣省」、「戡亂」、「戰鬥」等詞語的使用，行文中的紀年主要以「民國」爲之，偶爾加括西元，從「中華民國」的立場而發，先是抗日，再是反共、抗俄，用政治意識座標來爲臺灣新劇發展史的那五十年（1911-1961）分期；在空間上，呂訴上也盡量顧及全臺灣省的新劇活動發展，而非只局限在臺北市。

　　還值得一提的是，只要提到日本相關的詞語，呂訴上多半以「日（本）

政府」、「日當局」、「日（本）人」、「日語」、「日文」、「日式」稱之，雖然罕見後來常用的「日據」、「日治」等不同史觀的稱呼，但仍可感受到「日壓」、「日禁」的民族情感書寫意識。

呂書有其身處時代、資料析證、書寫方法、立場觀點的局限，後來學者多半將其書中所錄所述，作爲一手與二手資料之間的參考，且由於錯誤不少，只能充當按圖索驥，還得比對諸多資料，甚至搭配田野調查。然而，他在書中提出的戲劇起源與發生、劇種史、接受影響、隱伏的民族意識、資料文物的蒐集與分享，在那個政治戒嚴與臺灣研究尚屬禁忌的年代，竟寫成此一著作，仍屬難能可貴。邱坤良將該書置入臺灣戲劇歷史研究的脈絡中來看，雖然「體制龐大，內容豐富而蕪雜，引述中日文資料多未註明來源，有關日治時期的社會環境及戲劇發展也未作專門的研究」（邱坤良 1992: 11），然而「從『光復』至一九九〇年代之間，討論十七世紀至二十世紀四〇年代臺灣戲劇的著作，僅有呂訴上的《臺灣電影戲劇史》一書。」（邱坤良 2008: 342）

二、解嚴前夕的戲劇史書寫：楊渡、吳若、賈亦棣

楊渡的《日據時期臺灣新劇運動（1923-1936）》雖出版於 1994 年，但這卻是他（楊炤濃）1984 年取得文化大學藝術研究所戲劇組碩士學位的論文（曾永義指導）；他在〈代序〉、〈原序〉、〈前言〉裡，不斷地提到臺灣新劇運動資料的闕如，一旦鑽進發黃資料紙堆之後，重建臺灣新劇運動的書寫過程中，卻驚豔於新劇運動與民族運動及社會運動

的密切結合與熱烈激昂（在其論文中，也企圖釐清裡頭錯綜複雜的關係，除正文之外，還附錄了「日據時期臺灣新劇活動年表」及「政治運動系統圖」），欣羨之情油然而生，因為他正處於一個戒嚴氣氛籠罩下、但政治意識型態與社會議題漸次敏感的時代中，尤其是「臺灣意識」與「中國意識」的論戰，可惜當時偏向保守的戲劇活動卻尚無法批判地反映這些脈動。

可以看得出來，他經常在論文中將呂訴上《臺灣電影戲劇史》一書中的〈臺灣新劇發展史〉作為對話的對象，但也很快就發現該文「是一篇大雜燴，共襲取了張維賢的〈臺灣新劇運動述略〉及〈我的演劇回憶〉，王一剛（即王詩琅）的〈日人在臺灣話劇活動〉及《臺灣省通志》稿中的片段，集錦而成。每篇文字幾乎是照本抄襲，鮮少改正。甚至前後矛盾，錯漏不少。但已是最豐富的一篇了。」（頁 11）因此，在研究方法上，他必須要去比對許多第一手資料（譬如《臺灣民報》），正本清源，避免以訛傳訛。

戒嚴期間，關於臺灣戲劇史的著作尚有吳若與賈亦棣合著之《中國話劇史》一書，和呂訴上較大的不同是，這是文建會「推展劇運工作」（陳奇祿 1985: 2）的一環，委請兩人編寫，是要藉此「恢復我們對話劇的信心」，將話劇工具化，甚至是武器化，「我們要重建話劇的陣容，重整話劇藝術。永遠使話劇為國民生活的一部份，使話劇成為復興基地的精神食糧，更使話劇為三民主義統一中國的有利〔力〕武器！把話劇觀眾拉回來，培養話劇欣賞的青年！」（陳紀瀅 1985: 5）不論從「時代任務」或「文化建設」的角度來看，戲劇或被「正統」化了的話劇，都被視為抗戰「重

慶精神」的延續，繼續和中華民國並肩作戰，將劇運與國運綁在一起，只可惜口號大於實質。

而《中國話劇史》書名所意指的「中國」當然就是「中華民國」，書中所記從話劇自外國傳入、發軔於晚清革命時期爲始，之後隨著中華民國歷史與國運的發展，歷經了民國肇建初期、五四新文化運動、北伐、訓政建國十年、抗戰、戡亂、復興基地等時空與政治社會情勢的變遷，主要就是循著中華民國政統的歷史軸線與政治史觀，將各個時期的戲劇活動與發展「劇運」化的梳理，呈現出高度的戰鬥性；然而在如此的史觀下，自日本時代初期所發展的臺灣戲劇史，便一概「被消失」了。

值得一提，和其他紀錄或書寫臺灣戲劇史的書不太一樣的，是在該書第十章，整理了一些星馬、新加坡、菲律賓、香港、美國以及加拿大等六個地區的海外劇運動態。相對於近三十多年來，臺灣與這些地區的戲劇交流，以及對這些地區的戲劇認知，當然不可同日而語，不過從當時臺灣從「復興基地」與「自由中國」的角度望向「海外」劇運，雖然不脫「中心－邊緣」、家國離散、國共對立、攏絡僑民等政治與文宣策略考量（就像近年大陸的「中國（現代）戲劇史」書寫，總是要加附幾個章節篇幅，將「臺灣地區」、「香港地區」、「澳門地區」的戲劇發展寫進去一樣，企圖以書寫達到文化與歷史收編），但還是爲那些地區的那些年代的戲劇動態，留下一些資料紀錄。

三、解嚴初期的戲劇史書寫：馬森、焦桐

解嚴之後，重新考掘臺灣史，積極重建臺灣文化主體性，蔚為時代風尚；對於臺灣戲劇及臺灣戲劇史的研究，也方興未艾，相關論著與學位論文相繼面世，不論在選題、斷代、劇團、劇種、區域、生態諸多方面，各有史料的開發出土，田野調查與歷史報導者的口述與訪談，成為研究方法的基本功，對於相關資料也自有深入而細緻的例證析辨。就史觀而言，最明顯的就是試圖掙脫中國戲劇史的依附性或延續論，或者釐清中國戲劇史和臺灣戲劇史的各自主體性，或者是透過史料的出土與重整來「補白」臺灣戲劇史。

馬森的《中國現代戲劇的兩度西潮》雖然成書出版於解嚴之後，但基本上還是循著「中華民國戲劇史」的史觀框架與書寫軸線，著重 1949 年以前現代戲劇在大陸的發展，從晚清西風東漸到國府來臺，從新劇、文明戲到話劇，其次則著重 1949 年以後現代戲劇及當代戲劇在臺灣的發展，只有一節簡介「日治時期的臺灣新劇運動」，至於 1949 年以後的大陸現代戲劇發展則幾近付之闕如（只在〈緒論〉中略微提到，頁 16-18），這也就是所謂的「S 型」史觀。其次，該書也清楚地指出百年來「中國現代戲劇的兩度西潮」，第一度西潮指的是以 1919 年「五四運動」為代表的習仿西方而「產生了以貌似寫實為主流的中國的話劇運動」（馬森 1991: 11），也就是他所標稱的「擬寫實主義」或「偽寫實主義」（pseudo-realism），即「大多數的劇作都不過襲取了寫實主義的外貌，精神上卻是出之於浪漫主義的抒情方式加上理想主義的思想內容。」（頁 178）第二

度西潮指的則是 1980 年代，在歐美當代劇場的衝擊和影響下，以及在蘭陵劇坊的帶動下，小劇場的活絡發展。

　　焦桐的《臺灣戰後初期的戲劇》，斷代聚焦討論戰後初期（1945-1959）臺灣戲劇與政治、社會之間的權力結構關係，並對此提出批判：「政治的目的不能就是戲劇的目的，政治企圖的成功往往是戲劇藝術的失敗，政治的單元化往往造成戲劇的模式化。」（焦桐 1990: 11）該書還是從文學或文藝社會學的角度出發，以富含文藝腔的筆調，描述「光復前後的臺灣劇運」，聚焦反共抗俄劇及楊逵的戲劇作品特色；而真正佔去全書更多篇幅的，其實是「[楊逵]二十部（代表性）劇作提要」、「戰後臺灣戲劇年表」以及「四十年來的戲劇書目」（從該書目可以看出，主要為兩大類別「話劇」及「論述」，自 1970 年代初期開始，「話劇」的數量便開始大幅下滑）。在他對劇種的討論中，「以文學性質較濃的話劇為主，地方戲劇如歌仔戲、布袋戲、平劇僅作補充說明」（頁 10），一方面凸顯了前文指出的文學出發，二方面也顯露了話劇和其他劇種間的「正統」與「地方戲劇」位階關係；關於後者，邱坤良在十多年後，曾經提出對此現象的批判式觀察：「臺灣也成為中國戲劇『正統』所在，數十年來臺灣戲劇界人士所討論的戲劇史多為中國戲劇史或中華民國戲劇史，包括中國古典戲曲源流與變遷，以及現代話劇發展，至於臺灣戲劇則屬於『地方戲劇』。」（邱坤良 2008: 342）

四、關於日治時期的戲劇史書寫：邱坤良、石婉舜

　　邱坤良的《舊劇與新劇：日治時期臺灣戲劇之研究（1895-1945）》出於對「日本時代」似近若遠的了解與不熟悉，從接觸到的人物和資料裡，感受到那個時代臺灣社會的生猛有力，以及認同上的分歧與矛盾，所以「有必要回頭再看看這個時代……重新建構我的臺灣戲劇史，希望從戲劇的角度去看當時的臺灣社會及其文化現象。」（邱坤良 1992: 7）他重構的方法是「把日治時期的臺灣看做一個特定的時空，探討在這五十年的時間內，發生在臺灣社會的戲劇現象……日治時代臺灣戲劇的變遷，是戲劇史，也是社會史。就戲劇史觀點來看，五十年的戲劇發展，自然是臺灣戲劇史的重要部分，而就社會史角度，臺灣戲劇反映的是最基層的民間文化型式，也是民眾的日常生活史，這兩部分在當前有關臺灣研究裡都是經常被忽略的。」（頁 8-9）

　　邱坤良在書中發揮歷史本科與戲劇編導的專業，循著「認知及其不滿」的研究欲求，把那個特定時空的臺灣當作一個「景觀社會」，先遠景式地描繪「日本殖民統治時期的臺灣社會」，勾勒出戲劇演出與民眾生活之間的密切關係，且並未因日本殖民統治而中斷，許多流傳已久的舊俗與傳統，仍能保留與延續。其次，將視框對準都市發展與商業劇場的興盛，並由此轉入拉長臺灣戲劇變遷的歷史縱深與若干劇種（梨園戲、九甲戲、白字戲、亂彈戲、京劇、四平戲、布袋戲、傀儡戲、皮影戲、歌仔戲）的發展，以及職業劇團的組織運作與演員的關係。最後，則是將焦點放在戲劇與政治之間的關係，處理文化劇、新劇與皇民劇的時代精神含量及社會

運動性格。邱坤良將日本時代的臺灣社會當作一個大舞台，諸多大眾戲劇與文化現象在這裡產生和變遷，可以說是一種「戲劇社會化，社會戲劇化」的歷史研究觀點。

邱坤良借用澳洲後殖民學者海倫‧蒂芬（Helen Tiffin）的觀點，認爲「臺灣戲劇史若要從中國戲劇史的『臺灣篇』定位破繭而出，不必然需要『懷著取代主導論述的目的』，執意去顛覆中國以自我爲中心的主導論述，最重要的是，發展自身的『文本策略』（textual strategies），彰顯臺灣特有社會文化脈絡下的戲劇發展，以及獨立論述的基礎。」（邱坤良 2008: 364）眾所公認，多年來他關於臺灣戲劇及臺灣戲劇史的書寫，都是朝這個方向前進的，而且引領著相關學術研究的風騷。

石婉舜的博士論文《搬演「臺灣」：日治時期臺灣的劇場、現代化與主體型構（1895-1945）》同樣處理日治時期的臺灣劇場史發展，尤其是臺灣「現代戲劇的起源」，她「跳脫個別劇種史的討論框架」，而改「採取結合戲劇學與文化史的研究方法」，「以戲院中的戲劇活動爲主要對象」，並「以通俗劇場作爲研究取徑」（石婉舜 2010: 5-6），在討論川上音二郎、高松豐次郎、臺灣正劇練習所、歌仔戲、新劇運動、張維賢、皇民化劇、黃得時布袋戲改造、厚生演劇研究會等的舉證與論述過程當中，同時辯證臺灣的現代化、身分認同政治與主體建構，可說是近年來臺灣戲劇學界關於日治時期臺灣現代戲劇研究的力作之一。

五、關於小劇場運動與身體的戲劇史書寫：鍾明德、王墨林、葉根泉

　　鍾明德《臺灣小劇場運動史：尋找另類美學與政治》追溯 1980 年代臺灣小劇場運動的來龍去脈，試圖有系統地分析它的美學和政治意涵及其辯證性發展，點出了兩個世代：第一代小劇場的「實驗劇」，從蘭陵劇坊到五屆實驗劇展，再到表演工作坊、屏風表演班、果陀劇場等，「由知識青年的『家家酒』成熟爲國家戲劇殿堂『文化』的過程」（鍾明德 1999: 5）；第二代小劇場的「前衛劇場」，以潮流爲主、劇團爲輔的敘述方式，並借用西方現代劇場藝術理念與方法，論及了後現代劇場（以環墟、河左岸爲例）、環境劇場（以洛河展意、優劇場、425 環境劇場爲例）、政治劇場（以臨界點劇象錄、反 UO 爲例）。除了測繪出小劇場運動的世代脈絡、美學與政治上的辯證歷程之外，鍾明德也將小劇場運動視爲外來文化與本土文化交流所產生的成果，處理交流過程中的管道、代理、接受、抵拒與折衷的文化政治。然而，王墨林從書寫、「符號化的後現代論述」、歷史建構與幻視、意識型態等面向，批判了鍾明德的「啓蒙進步主義」唯心史觀，並認爲書名若取爲《臺灣現代劇場論》，應該會更符合書中所論。（王墨林 1999: 58-63）

　　王墨林的《都市劇場與身體》雖然並非戲劇史的書寫，卻透過「身體論」的批評視角記錄解嚴前後「觀念表演藝術」（主要以洛河展意爲例）與小劇場運動。此外，該書還觸及了日本舞踏、前衛藝術、東亞傳統身體文化生態、體制與文化生產、政治劇場等，這些評論文章多半寫於 1980

年代中期至末期，某種程度反映了解嚴前後臺灣政治社會巨變的動能，連動到前衛藝術與小劇場運動對於體制的顛覆與反叛。身為「戲劇型態探索者」的王墨林，另著有《臺灣身體論：評論選輯 1979-2009》，均不斷地在實踐中與批判中，指陳當代臺灣劇場的現象、本質與迷思。

在方法與結構上，王墨林從身體的探索，進入肉體的祕境，點出舞踏的非理性精神與恍惚之美，再平行比較審視臺灣的肉體叛亂者（譬如洛河展意），宣告觀念表演藝術時代的來臨；繼而花費更多的篇幅，探討臺灣小劇場的運動性與體制及生產之間的關係，是眞眞正正在抵抗「失去」、「異化」與「被異化」，不需要依賴於共同體，強調個體的自由，不被攏絡，而是要抵抗、逆反與搏鬥，這樣的身體行動才有存在意義，這種存在狀態才充滿了政治性。王墨林的評論書寫，的確開啓了臺灣劇場界對於身體文化的哲學辯證，雖然批判與現實之間長期以來仍存有鴻溝，但「身體」誠已成為劇場實踐行動（不論是創作者、表演者、評論者或研究者）的本核與顯學。

葉根泉的博士論文、後來成書的《身體技術作爲工夫實踐：六〇至九〇年代臺灣現代劇場的修「身」》，主要就是以「身體」的雙重空缺（現代性的匱乏與主體追尋的焦慮）、實驗與轉變、實踐與關照自我技術、超越與出神，梳理出一條臺灣現代劇場從 1960 年代至 1990 年代的修「身」之路；相對於王墨林的身體批判觀，葉根泉論述更多的則是身體技術的實踐論與方法論，至少指出了蘭陵劇坊、葛羅托斯基、優劇場、人子劇團、田啓元、舞蹈劇場、日本舞踏、無垢舞蹈劇場等訓練團體、體系、轉化與本土化的技術案例，提供了一套觀看近半世紀臺灣現代劇

場史的視角，找到其獨特的主體性，並指出「延續葛羅托斯基在臺灣的訓練影響」、「日本舞踏對臺灣現代劇場的影響」、「臺灣小劇場身體訓練的持續性」及「臺灣原住民對身體議題的表現，所展現不同文化場域的特色」（葉根泉 2016: 218-220）等四個未來值得繼續研究的課題，的確發人省思。

六、劇種通史的遙相呼應：林鶴宜

林鶴宜《臺灣戲劇史》是一部入門的臺灣戲劇通史，以臺灣為本位，「所有曾經發生在這塊土地上的戲劇活動，都將被包含進來。……所有施諸於臺灣的，都將以臺灣觀點來陳述。……廣義的來說，凡是在臺灣活動，擁有欣賞人口的劇種，都可以包括進來。但狹義的來說，它指的應該是在臺灣流傳有相當的時間，其語言、唱腔和表演藝術各方面，產生『本土化』，有了明確的臺灣特色者方屬之。」（林鶴宜 2003: 1-2）若以時間為縱座標，該書除了首章介紹臺灣戲劇的發展背景之外，以五章的篇幅依序從荷西、明鄭、清代、日據、戰後，以至 2013 年為迄（1624-2013）；再以劇種為橫座標，選擇「每一個戲劇類型成長巔峰的年代，就其流行經過、劇目內涵和表演藝術三大要點進行個別介紹，從而建構這一部超過四個世紀的通史。」（林鶴宜 2015: XXVIII）在書寫架構上，似乎和呂訴上的《臺灣電影戲劇史》有些遙相呼應，呂訴上是個別寫不同的劇種史，將其彙之成冊，而林鶴宜則是將各劇種打散，置放到不同的歷史分期，當然這其中最大的不同就是，林鶴宜結集了過去數十年來眾多研究者的智慧結

晶，她倘若是收割者的話，那麼呂訴上就是播種者。

小結

　　簡要、抽樣地回顧臺灣戲劇史書寫與敘事史觀，至少可以發現三個特點。第一，幾乎所有的作者都是採取政治社會史觀，將戲劇發展與政治社會發展結合在一起，而非戲劇文學史觀或作品美學論──只是把作品劇情大綱及個別戲劇藝術家的介紹堆砌起來，就成為所謂的戲劇史（大陸便有許多這類的著作）。第二，史觀範式從「中（華民）國戲劇史」轉移到「臺灣戲劇史」，臺灣戲劇史書寫尤其以解嚴後初期、1990年代為高峰，呼應當時臺灣主體的重新建構，也深深影響了臺灣戲劇史的書寫，把過去無法書寫、難以書寫的歷史，重新召喚出來，浮出歷史地表。第三，隨著史料、研究方法、理論詮釋，越來越多元，論述與辯證越來越細密，臺灣戲劇史的輪廓也越來越清楚。

參考書目

王墨林。1999。〈寫在羊皮紙上的歷史──《臺灣小劇場運動史》的歷史幻視〉。《表演藝術》82: 58-63。
───。2009。《臺灣身體論：評論選輯 1979-2009》。臺北：左耳文化。
───。1992。《都市劇場與身體》。臺北縣：稻鄉。
石婉舜。2010。《搬演「臺灣」：日治時期臺灣的劇場、現代化與主體型構（1895-1945）》。國立臺北藝術大學戲劇研究所博士論文。
吳若、賈亦棣。1985。《中國話劇史》。臺北：行政院文化建設委員會。
呂訴上。1961。《臺灣電影戲劇史》。臺北：銀華。
林鶴宜。2015。《臺灣戲劇史》（增修版）。臺北：臺大出版中心。
───。2003。《臺灣戲劇史》。臺北縣：國立空中大學。

邱坤良。1992。《舊劇與新劇：日治時期臺灣戲劇之研究（1895-1945）》。臺北：自立晚報。

———。2008。《飄浪舞台：臺灣大眾劇場年代》。臺北：遠流。

馬森。1991。《中國現代戲劇的兩度西潮》。臺北：文化生活新知。

陳奇祿。1985。〈序言〉。《中國話劇史》。臺北：行政院文化建設委員會。1-2。

陳紀瀅。1985。〈恢復我們對話劇的信心──為「中國話劇史」序言〉。《中國話劇史》。臺北：行政院文化
　　建設委員會。3-6。

焦桐。1990。《臺灣戰後初期的戲劇》。臺北：臺原。

楊渡。1994。《日據時期臺灣新劇運動（1923-1936）》。臺北：時報。

葉根泉。2016。《身體技術作為工夫實踐：六〇至九〇年代臺灣現代劇場的修「身」》。新北市：華藝學術、
　　國立臺北藝術大學。

鍾明德。1999。《臺灣小劇場運動史：尋找另類美學與政治》。臺北：揚智。

史觀・觀史──以臺灣現代戲劇史為例

臺灣現代戲劇發展三階段論中的蘭陵劇坊

李立亨

上海台雨文化發展中心
藝術總監

摘要

1980 年 4 月正式被命名的「蘭陵劇坊」，在臺灣現代戲劇發展歷程上，扮演著相當關鍵的角色。

蘭陵的誕生、受到矚目，一直到 1990 年的慢慢從舞台上淡出，都和臺灣社會的發展變化有著極大的關係。筆者在這篇文章所提出的「臺灣現代戲劇發展三階段論」，嘗試以三階段發展論，將蘭陵的發展置放在臺灣現代劇場發展史的脈絡當中來進行對比研究。這三階段，包括了：

　一、話劇過渡到小劇場 1949~1978

　二、小劇場與前衛劇場 1978~1990

　三、實驗劇場與舞台劇 1990~

這三個階段的區分基礎，建立在劇場內容與形式的嬗變與創新，同時也凸顯出臺灣現代劇場在該階段的創作風格主軸。

第一階段的特色是，以語言為主要表現手段的劇作家劇場，開始向形式與內容都有多方嘗試的小劇場過渡。第二階段是從小劇場出發，開始產生大量在當時受到矚目的所謂前衛劇場。第三階段則是持續地進行劇場實驗以及嘗試創作出有品質的舞台劇。

在這三階段的發展中，我們可以透過對於蘭陵劇坊的觀察，發現當時劇場工作者的期望、嘗試、創作，以及衍伸出的影響。同時，這些實驗和努力，又如何與當時的社會、政治與文化氛圍相互呼應。

關鍵字：臺灣現代劇場史、蘭陵劇坊、吳靜吉、金士傑、《荷珠新配》

前言

　　英文 theatre，在中文可以被翻譯成舞台劇、話劇、劇場、戲劇等詞。最早，這個詞的中文翻譯，是劇作家洪深在 1928 年 4 月，首先提出用「話劇」一詞，說明這是用說話來演出的戲劇，以別於戲曲或歌劇用歌唱來演出。從此，「話劇」一詞開始廣為所知。

　　大陸用「話劇」來通稱自歐美引進的現代劇場形式。臺灣劇場界則慣用「舞台劇」，或者「現代戲劇」（例如文化部的「扶植團隊補助」分類名稱）來形容西方戲劇形式的演出。在海外和臺灣教授戲劇逾三十年的馬森教授在《臺灣戲劇：從現代到後現代》一書的〈緒言〉，開宗明義就提到：「『臺灣現代戲劇』包含兩個關鍵詞，一是『臺灣』，二是『現代戲劇』。」（馬森 2010: 3）

　　曾任文建會主委的邱坤良教授，在他所寫的〈臺灣劇場的新本土主義〉一文當中則說：因為參與的創作者和觀眾，都是臺灣人文環境的一部分。從醞釀到創作到演出的過程，更與臺灣社會的脈動密不可分。所以，戲劇「一旦出現在臺灣社會上，道道地地就是臺灣戲劇的一部分。」（邱坤良 1997: 21）

　　筆者在這裡，要特別指出「臺灣」、「現代」和「社會」三詞，是因為現代戲劇這樣的表演形式與內容美學，並非源自臺灣。而是在臺灣進入現代化進程之後，才慢慢學習與發展出來的創作類型。

　　以臺灣為主體，或者用現代戲劇發展為主體來看，1980 年 4 月正式被命名為「蘭陵劇坊」的這個劇團，都在臺灣現代戲劇發展歷程上，扮演相

當關鍵的角色。1999 年鍾明德出版的《臺灣小劇場運動史》一書更直指：「一切由（蘭陵劇坊）《荷珠新配》開始。」

　　蘭陵的誕生、受到矚目，一直到 1990 年的慢慢從舞台上淡出，都和臺灣社會的發展變化有著極大的關係。蘭陵劇坊究竟是在怎樣的背景和條件下出現的？蘭陵劇坊和臺灣現代劇場發展的關係又是如何？這是本文嘗試去探討的兩大議題。

一、起：現代劇場三階段論

　　要說明蘭陵劇坊的獨特性與重要性，首先，得介紹臺灣現代戲劇的發展進程。關於臺灣現代戲劇史的發展進程，目前主要有三種分類的說法：

- 《臺灣戲劇史》一書的分類是五個階段：荷領到清前期的臺灣戲劇／清後期的臺灣戲劇／日據時期的臺灣戲劇／終戰後的臺灣戲劇／1980 年代以來的臺灣戲劇。（林鶴宜 2015）
- 馬森《臺灣戲劇：從現代到後現代》一書的分類也是五個階段：日治時期／光復初期／反共抗俄／臺灣新戲劇萌芽與發展／當代（1980 年至今）。（馬森 2010）
- 除了在《臺灣小劇場運動史》一書，以《荷珠新配》作為小劇場運動的開始之外，鍾明德在《現代戲劇講座》裡的分類，則是分成四個階段：光復之前、光復至七〇年代、八〇年代、九〇年代之後。（鍾明德 1995）

　　這三本書當中，臺灣現代戲劇或當代戲劇的起算，都自 1980 年開始。詩人、劇場導演鴻鴻在〈臺灣劇場的來龍去脈〉一文的開頭也說道：「臺灣現代劇場之勃興，一九八〇年是一個重要的分水嶺。」（鴻鴻 2011）

　　這一年是「第一屆實驗劇展」獲得媒體與觀眾關注的一年，也是蘭陵劇坊以《荷珠新配》一戲大獲成功的一年。然而，臺灣現代劇場在 1980 年之前，並非完全沒有演出。這才使得文學家蔣勳在看完《荷珠新配》演出之後，會表示：「無論如何，沉悶了三十年的劇運，終於讓人又呼吸到了新鮮的空氣。」（蔣勳 1982）

　　蘭陵之前的臺灣現代劇場，跟蘭陵出現之後，蘭陵逐漸淡出臺灣劇壇之後，這三個階段的臺灣現代劇場發展，彼此之間一定有著千絲萬縷的關係。

　　劇場史的書寫，跟歷史與文化和社會史的發展研究一樣，都得注意到它的連貫性。同時，也得包含創作和演出（作品）及相關的人（創作者與觀眾），以及影響這些人與作品，和被這些作品與人所影響的人文社會思潮。

　　美國戲劇學者莎拉‧富里曼（Sara Freeman）在去年（2017）出版的《戲劇史研究》雜誌中，針對「新寫作與戲劇史」的策略表示：「劇場中的新範疇總能吸引藝術家跟觀眾，它的新穎肇因於它，與在它出現前後的比較和文化撞擊總是在變動當中。這讓戲劇史分析，得以成為饒富成果的領域。」（Freeman 2017: 115）

　　所謂的新，可能是新劇本、新題材、新創作者或演出者。更有可能是，在跟時代或文化與社會呼應比較之後所得出的新。英國戲劇學者賈桂琳‧

布萊頓（Jacky Bratton）早在劍橋大學出版社於 2003 年出版的《戲劇史新探》裡，就以十九世紀英國戲劇史的研究爲基礎，提出「新探」之必要。

布萊頓認爲，戲劇史的探討包含了演出、觀眾、文化與社會之間的互動及其影響。同時也應該考慮英國文化史研究大師彼得·柏克（Peter Burke）曾提出過的提醒：「用當下思維來對過去提出疑問時，不能僅僅提出當下思維所會獲致的答案。我們必須考慮當時的傳統，並接受傳統是會被持續重新詮釋的。」（Bratton 2003: 14）

筆者在這篇文章所提出的「臺灣現代戲劇發展三階段論」，嘗試以三階段發展論，來區隔與過去不同的分類說法。這個新的分類，就是建立在考慮新的創作者「出現前後的比較」，以及考慮「當時的傳統」已經在今天被持續重新詮釋之後，所產生出來的看法：

（1）話劇過渡到小劇場 1949-1978

（2）小劇場與前衛劇場 1978-1990

（3）實驗劇場與舞台劇 1990-

臺灣現代戲劇發展三階段論的分階段基礎，建立在劇場內容與形式的嬗變與創新，同時也凸顯該階段的創作風格主軸。

第一階段的特色是，以語言爲主要表現手段的劇作家劇場，開始向形式與內容都有多方嘗試的小劇場過渡。第二階段是從小劇場出發，開始產生大量在當時受到矚目的所謂前衛劇場。第三階段則是持續的進行劇場實驗以及嘗試創作出有品質的舞台劇。

在這三階段的發展中，透過觀察蘭陵劇坊，可以折射出當時劇場工

作者的期望、嘗試、創作，以及衍伸出的影響。同時，這些努力又跟當時的社會、政治與文化氛圍息息相關。

二、承：話劇過渡到小劇場 1949-1978

> 目前自由中國還沒有一座現代化的劇院，專供上演話劇之用。這確是一種文化落後的徵象！希望國人注意，政府注意。
>
> ——李曼瑰（1907-1975）

1949 年，兩岸分治的態勢確立。國民政府對於文化藝術教育等涉及意識型態的領域，都進行了嚴格的管控。當時，大多數的臺灣劇作家都來自大陸。他們自「反共劇」的思維出發，主要筆法風格遊走於以歷史古裝或時代兒女故事為背景，弘揚良善傳統以及呼應反共必勝、復國必成的國策。其實，就是主要以語言作為表現手段的「話劇」。

劇作家紀蔚然在其國科會專題計畫研究成果的〈重探一九五〇年代反共戲劇〉一文裡寫道：「1950 年代，臺灣的現代戲劇很政治，當時的戲劇活動可被通稱為『政治的戲劇』：由官方主導而產生直接觸及政治議題的戲劇。」然而，他也認為，如果因此而就對其全盤否認，「則我們所採取的戲劇史觀未免狹隘了些。」（紀蔚然 2009: 193）

當時，政府部門當中有關現代戲劇的單位，包括了：「中央話劇運動委員會」（1955）、「小劇場運動推行委員會」（1960）、「話劇欣賞演出委員會」（1962）等單位。這些單位的主事者都是同一個人：李曼瑰。

　　李曼瑰在 1960 年前後探訪並實際欣賞了美國和歐洲的劇場，她在回國之後興起了要推動小劇場發展的念頭。這個想法，落實爲「世界劇展」（1967-1984）和「青年劇展」（1968-1984）的舉辦。前者讓大專院校外文系用原文演出世界劇場名作，後者則讓大專院校話劇社團演出中文劇本。

　　青年劇展本來只演出成名作家的劇作。後來，臺灣師範大學首先推出學生自己創作的作品。慢慢的，許多學校話劇社也嘗試演出學生作品。這兩個劇展，讓青年學子得到接觸戲劇和參與演出的機會。在這段時間，作家張曉風及其夫婿林治平集結教會青年創立「基督教藝術團契」，在 1969 年至 1978 年持續推出嚴謹的製作，尤其值得注意。

　　兩個劇展，一個劇團，凝聚了當時現代戲劇創作者的創作力。當時還有兩份雜誌，在世界劇壇發展思維的引進上，扮演了重要角色。

　　創刊於 1965 年元月的《劇場》雜誌，是「相當專門的學術性的談電影與舞台劇的季刊」。創刊於同年 5 月的《歐洲》雜誌，由臺灣留法同學創辦。這兩份雜誌在出版期間，介紹了包括史詩劇場、殘酷劇場、荒謬劇場等非寫實導向的劇場形式與思潮。

　　1965 年 9 月，《劇場》雜誌同仁曾在耕莘文教院演出荒謬劇《等待果陀》。雖然據說最後觀眾走到只剩下一個，但是這兩本雜誌在當時卻深受文化人與劇場人的肯定。事實上，文學和電影，一直是中文現代戲劇發展的重要養分。

　　當時的文藝青年跟現在一樣，都是文學和電影的愛好者。對表演有興趣的年輕人，就參加學校話劇社或者社會話劇社團。學生時代的李國

修參加的是世新的話劇社，李立群參加當時的中國海專話劇社。金士傑的第一個演出作品，就是在基督教藝術團契的演出當中飾演「居民戊」。

李曼瑰要大家、要政府注意，臺灣沒有現代化的劇場，是一種「文化落後的象徵」。事實上，當時也沒有嚴格定義下的現代劇團。到底應該先有劇團，還是先有劇場？或者先有劇場，自然就會有劇團出現？如果當時眞的有現代化的劇場，裡面演出的會是宣揚國策的話劇，還是反映現實人生的現代戲劇呢？

無論如何，還是得感謝李曼瑰，因爲她讓政府相關部門接受「小劇場」這樣的表演形式。謝謝她帶領的話劇欣賞委員會等機構，號召主辦了學校社團參與演出的兩個劇展。讓社會主流接受現代劇場的表演形式與內容，從話劇過渡到小劇場（演出地點主要是位於臺北市南海路，650 人座左右的臺灣藝術教育館）。

李曼瑰在政府主導一切的時代，爲現代劇場的發展，打開了一個縫隙。

三、轉：小劇場與前衛劇場 1978-1990

> 蘭陵劇坊本身就是個作品，一群生活在 1980 年代臺灣的年輕人，追尋一條適合他們行走的道路。
>
> ——吳靜吉

1976 年的 11 月，東海大學外文系畢業生周渝，賣掉家傳的兩幅齊白

石眞跡作爲基金，並在臺北耕莘文教院李安德神父（Rev. André Lefebvre, S. J.）協助之下，成立了「耕莘實驗劇團」。這個一開始就注重編導、表演和技術訓練的年輕團體，成立的目的「並不是讓一群愛好戲劇或僅是對戲劇有點興趣的人來這裡『玩玩』」。

然而，在推出五次不甚成功的實驗演出之後，周渝決定淡出他那「大膽的夢境」，並於 1978 年夏天，找來屏東農專畜牧科畢業的金士傑接替團務工作。白天在搬家公司工作，用以支撐自己劇場夢的金士傑，詢問姚一葦可以擔任劇團訓練工作的老師人選。

姚一葦推薦了曾在美國紐約拉瑪瑪劇團，受過現代戲劇訓練也參與過創作跟演出的心理學博士吳靜吉。吳博士希望參與培訓的演員最好可以從零開始，不要有演戲經驗，不要科班出身，只要有參與戲劇活動的熱忱即可。初期的成員，包括杜可風、劉靜敏、黃承晃、卓明、管管、王振全、王墨林、李元貞、陳玲玲、黃瓊華等二十餘人。

訓練的過程裡，每週兩次，每次三個小時，由吳博士和李昂輪流授課。前者教授內容主要是美國實驗劇場慣用的肢體和聲音訓練，後者則是戲劇觀念介紹和傳統京劇欣賞與基本練習，以及集體即興發展作品。按照《蘭陵劇坊的初步實驗》一書整理所示，蘭陵的訓練內容和目標包括了：三種劇藝、四個方向和五個類別。

「三種劇藝」包括了：（1）東西劇場藝術成就與發展。（2）認識中國表演藝術傳統。（3）了解實驗劇場的發展與實驗。

「四個方向」是：（1）使每個人都有創作的熱忱、能力與成就。（2）每一次演出都是集體創作的成品，雖然各人貢獻不一，但每個成員都有

機會獻出自己的智慧與建議。（3）所有古今中外的生活經驗、舞台語言都是創作的靈感素材。（4）所有的現代戲劇及相關藝術與學者專家都是學習的資源。

　　五類訓練課程包括了：經常性的訓練、即興的素材、中國傳統劇場的接觸、相關藝術的觀察與參與、日常生活的融入與體驗。（吳靜吉1982a）

　　這些開展團員想像力、創造力、觀察力以及與異性互動態度的訓練，在當時和未來，讓包括李國修和李永豐在內的許多年輕人受益良多。1979年6月30日和7月1日，團員們以耕莘實驗劇團的名義，在平常上課的禮堂，為不滿百名的觀眾上演了《包袱》和《公雞與公寓》。隔年1月底，由卓明負責編導的《新春歌謠音樂會》，團員以肢體和配合情境所推出的互動演出，讓觀眾、藝文界與媒體開始對這個劇團有了關注。

　　1978年接任李曼瑰出任話劇欣賞委員會主委一職的姚一葦，和負責主要執行工作的趙琦彬，準備在1980年推出「第一屆實驗劇展」。蘭陵諸君在共同腦力激盪之下，想出了「蘭陵劇坊」這個團名。演出的劇碼，是改編自京劇《荷珠配》而成的《荷珠新配》。

　　為了演出，劇團得增加演出人員。李國修和李天柱就是在當時透過徵選現場的即興演出，獲邀加入劇團並擔任《荷珠新配》女主角荷珠之外的男女主角：李天柱反串老鴇，李國修飾演與劉靜敏（後來改名劉若瑀）相互糾纏的趙旺。

　　金士傑的劇本敘述在酒家執壺賣笑的荷珠，碰到一名富商司機假扮有錢人裝闊綽。卻也讓荷珠意外得知，富商有位失散多年的女兒，且年紀

和她相仿，於是想要「力爭上游」的荷珠，便決定跟富商來場「骨肉相認」。殊不知富翁即將破產，而荷珠的老鴇、繼父也相繼跑出來鬧場，過程中笑鬧百出。

分成五場次的演出，故事背景被轉化成當代臺北。劇中需要用車的場景，比照京劇使用的車旗和相關身段，但是畫上了賓士車的商標。服裝設計、舞台設計、道具設計，都巧妙地使用傳統劇場約定俗成的手法，卻同時混和了現代生活的元素。

一桌二椅、一桌四椅、空台等戲曲的空間美學讓演出相當簡潔。燈明燈暗，快速換景（其實就是把桌椅撤掉或者重新放上），果然相當有實驗的特色。演員所說的台詞，會用到戲曲唱詞與傳統詩詞的七字一句的節奏。蘭陵創始團員黃瓊華曾寫下這齣戲對於劇團發展方向的影響：「一、從傳統平劇中尋找新的舞台面貌，二、是全新的身體動作代替語言的實驗」。（黃瓊華 1982）

已過世的李國修說他永遠難忘《荷珠新配》首演當晚，觀眾笑聲「掀翻屋頂的力道」。身為演員的他，深深為那種瘋狂所感動。導演王小棣在後來參加座談會時表示：「蘭陵就像當年的紅葉棒球隊一樣，給人無限希望。」受到林懷民推薦而去看過蘭陵排練的文學家楊牧說：「蘭陵劇坊的一夜，是我十年來藝術追尋裡，最感動的一夜。」

但是，實驗劇展開始之後，蘭陵劇坊每年都得有新作問世。吳博士很快就發現：「蘭陵真正面臨的是成長與創作的問題。」因為劇團還得承接政府所給予的教學和製作、演出的相關委託案。以致於「疲於奔命之餘再也找不出時間和精力從事訓練工作。」（吳靜吉 1982: 235-36）

蘭陵在 1990 年之後，主動邁出了它的新步伐。

四、合：實驗劇場與舞台劇 1990-

> 那個年代的話劇不好看，文藝青年決定自己做，後來創作到了一
> 個極限，需要轉換角色，於是去演別的戲、教書，甚至成家等等。
>
> ——金士傑

蘭陵歷年主要演出作品包括了：1980《荷珠新配》和《貓的天堂》、1982《懸絲人》和《那大師傳奇》、1983《代面》、1984《摘星》、1985《今生今世》和《九歌》、1986《家家酒》、1987《一條蜿蜒的河流》、1988《黎明》和《明天，我們空中再見》、1989《螢火》、1990《戲螞蟻》。

卓明大量使用肢體代替語言的《貓的天堂》，以及他在 1983 年透過吳博士推薦，前往百老匯大量觀摩音樂劇回來，所嘗試的搖滾風格類音樂劇《九歌》。金士傑一直是蘭陵演出的主要導演，其中，1986-1988 年的《家家酒》、《一條蜿蜒的河流》和《明天，我們空中再見》，主要是和蘭陵培養出來的「舞台表演人才」一起創作出來的作品。《摘星》和《戲螞蟻》則分別由賴聲川與陳玉慧導演。

因為實驗劇場而得到鼓勵的劇場創作者，大多有過基本的舞台訓練與演出經驗。但是，1990 年之前，在很多情況底下，戲劇成了表達意見的場域和手段，劇場不一定是能夠呈現有品質演出的所在。所謂的小劇場運動參與者，大多是展現意念先於表演品質的青年。

　　長年從事劇評的北藝大戲劇系助理教授于善祿，在評論 1980 年代劇場的總體特性時，提出的看法是：「小劇場創作者們挾著社會變革的集體焦慮感、年輕充沛的創作能量，以及敏銳深刻的現實感與務實性，創作了一個又一個批判與省思力度飽滿的作品，可以說是 1980 年代絕對無法忽視的一道文化風景。」因為跟社會運動有著密切的交集，所以創作者的根本性策略是，讓「戲劇與文學暫時分居」。（于善祿 2014: 138）

　　蘭陵劇坊所有作品，幾乎不曾出現讓戲劇與文學「分居」的演出。但是，它的演出也是一道無法被忽視的文化風景。那麼，當我們想起解除戒嚴前後的臺灣社會，就會想到小劇場和前衛劇場的生猛時，蘭陵劇坊的諸君當時在做什麼呢？走入 1990 年代，按照金士傑的說法，蘭陵諸君早就持續地在「轉換角色」。

　　早在蘭陵劇坊仍在運作的時候，吳博士就總結過蘭陵的屬性：「蘭陵劇坊不是一個學術團體，不能像大專院校裡的戲劇科系學生可以有系統的增進戲劇理論、研究的能力」，它也不是一個製作中心。「蘭陵劇坊只是一群喜愛劇場的年輕人聚在一起，在臺北的文化空隙中成長。」（吳靜吉 1982: 55）因此，蘭陵人後來也就在這文化空隙中，慢慢地開枝散葉，各自茁壯去了。

　　關於蘭陵劇坊在訓練和演出的成果，參與籌拍公共電視《蘭陵劇坊》紀錄片的作家小野，後來在他所發表的〈失控的年代，失控的人——蘭陵劇坊〉一文當中表示：

　　吳博士這套戲劇的初步實驗，其實可以解釋成對任何一個想追求更自由更民主的臺灣人的「民權初步」，是衝破一個強控制的戒嚴國家的必要覺醒。藉由這些訓練，培養出一批「失控」的演員，他們不被外在的那些約定俗成的僵化制度給規範，也不被自身內在的道德戒律所綑綁，他們找到全新的自己，徹底解放了自己。（小野 2012）

發現自己，解放自己，接下來就是創造自己新的可能性。

　　蘭陵劇坊從籌備階段，到密集推出作品階段，到漸漸淡出觀眾視野之後，它也在創造自己新的可能性。這個可能性就由它的成員開枝散葉到臺灣表演藝術界的方方面面去。

　　馬森把在 1980-1990 年因為蘭陵劇坊得到鼓勵而成立的數十個劇團，稱為「第一代小劇場」（馬森 2010: 97-108）。它們包括了：方圓劇場的陳玲玲（1982）、小塢劇場的王友輝與蔡明亮（文大影劇系 1982）、河左岸劇團的黎煥雄（淡江大學 1985）、環墟劇場的李永萍（臺灣大學 1986）、台東公教劇團的劉梅英（1986）、觀點劇場的郎亞玲（1987）、成立於臺南的華燈劇團（1987 年由紀寒竹神父支持成立，後來於 1997 年更名為台南人劇團）、臨界點劇象錄的田啓元（臺灣師範大學 1988）等。

　　另外，曾經跟蘭陵合作過的創作者所組成的劇團，包括了賴聲川表演工作坊（1984）、吳興國的當代傳奇劇場（1986）、李國修的屏風表演班（1986）、劉若瑀的優劇場（1988）、黃承晃的人子劇團（1988）、鄧安寧的隨意工作坊（1991）、李永豐的紙風車兒童劇團（1992）、彭雅玲的歡喜扮戲團（1995）、趙自強的如果兒童劇團（2000）等。

　　蘭陵自 1984 至 1989 年間接受文建會委託，主辦了五期「舞台表演人才研習會」。另外，自己也開辦過九期為期兩個月的表演訓練班。從 1970 年代的「小劇場」到 1980 年代初期的「實驗劇場」。蘭陵引領了年輕人用年輕人的眼光，演出現代人的故事給現代人看的風潮。參與演出、一起上過課的「蘭陵人」，已經慢慢形塑出一套舞台劇製作的標準作業流程。

　　由蘭陵人所創辦的劇團，還有王榮裕的金枝演社、邱安忱的同黨劇團、謝東寧的盜火劇團等。持續在表演藝術與電影電視圈工作的有陳玉慧、楊麗音、王仁里、王耿瑜、游安順、林維（不幸於 2009 年車禍過世）、賀四英等人。在戲劇相關科系持續教學與創作的則有馬汀尼、陳玲玲、陳以亨、林于竝、呂柏伸等人。

　　從蘭陵劇坊以《荷珠新配》在 1980 年開始，引領接下來的臺灣小劇場發展之後，我們可以整理出這個團體的基本創作原則為：

　　（1）注重表演訓練，參與演出人員都得經過一定的訓練。

　　（2）鼓勵團員參與創作和討論。

　　（3）創作與演出人員有基本的分工。

　　（4）排練有基本的「文字版劇本」為基礎，排練過程會進行即興發展，最後才完成「演出版劇本」。

　　（5）演出完成之後，還會進行調整，讓演出可以產生有機的發展。

　　注意演員訓練，有文字版劇本之後才會開始排練，演員可以參與演出版劇本的有機修改與發展。這三個注意演員表演品質和整體水準的特性，使得蘭陵劇坊在其十年的演出史上，和其他團體有著根本性的差

別。

　　蘭陵所創下的五個創作原則與三種特性，讓它在臺灣現代戲劇發展的三個階段當中，都佔據了不可忽視的地位。同時，它所培養和影響的藝文工作者，則在繼續爲臺灣現代劇場進行各種探索。

　　蘭陵劇坊的初步實驗所產生的影響力，歷經四十年，還在繼續爲臺灣現代劇場的發展，提供新的可能性。

參考書目

于善祿。2014。〈臺灣現代戲劇的摸索與追求——1980 年代以降〉。《文訊》341: 138-140。

小野。2012。〈失控的年代，失控的人——蘭陵劇坊〉。《聯合報》。2012 年 5 月 8 日，「聯合副刊」。

吳靜吉。1982。《蘭陵劇坊的初步實驗》。臺北：遠流。

———。1982a。〈蘭陵劇坊的訓練課程〉。《蘭陵劇坊的初步實驗》。臺北：遠流。41-56。

卓明。1982。〈當我們在一起——介紹蘭陵劇坊的胚胎耕莘實驗劇團〉。《蘭陵劇坊的初步實驗》。臺北：遠流。19-26。

林鶴宜。2015。《臺灣戲劇史》（增修版）。臺北：臺大出版中心。

邱坤良。1997。《臺灣戲劇現場：抗爭與認同》。臺北：玉山社。

紀蔚然。2009。〈重探一九五〇年代反共劇：後世評價與時人之論述〉。《戲劇研究》3: 193-216。臺北：國立臺灣大學戲劇學系。

馬森。2010。〈二十世紀的臺灣現代戲劇〉。《臺灣戲劇：從現代到後現代》。臺北：秀威資訊。11-31。

陳玲玲。1987。〈我們曾經一同走走看——記實驗劇展〉。《文訊》31: 98-109。

黃建華。1982。〈向下紮根的結果——蘭陵劇坊的誕生〉。《蘭陵劇坊的初步實驗》。臺北：遠流。33-40。

蔣勳。1982。〈再創劇運的高潮——為「荷珠新配」演出成功致賀〉。《蘭陵劇坊的初步實驗》。臺北：遠流。165-176。

鍾明德。1995。《現代戲劇講座：從寫實主義到後現代主義》。臺北：書林。

———。1996。《繼續前衛——尋找整體藝術和臺北的當代文化》。臺北：書林。

———。1999。《臺灣小劇場運動史：尋找另類美學與政治》。臺北：揚智。

鴻鴻。2011。〈臺灣劇場的來龍去脈〉。來源：http://www.wretch.cc/blog/lanlin1980/23524946。2011 年 4 月 7 日。

Bratton, Jacky. 2003. *New Readings in Theatre History*. Cambridge University Press.

Freeman, Sara. 2017. "New Writing and Theatre History: Introduction to the Special Section." *Theatre History Studies* 36: 115-128.

臺灣現代戲劇發展三階段論中的蘭陵劇坊

身體技術作為表演系統
——八○年代實驗劇展至今的身體訓練

葉根泉

中國文化大學戲劇學系
助理教授

摘要

八〇年代臺灣現代劇場五屆實驗劇展，蘭陵劇坊的身體訓練方法，引發劇場界對身體在劇場表現力的重視與討論，認為混合中外可能表演方式，將京劇的動作轉化，並結合歐美身體的訓練方式，應該可以發展出一套中國舞台劇的訓練方式。但隨著實驗劇展的落幕，這套融合中西的身體技術，未能成為一套表演系統傳承下來。反倒葛羅托斯基（Jerzy Grotowski）的身體訓練體系，藉由陳偉誠、劉靜敏（劉若瑀）引薦到臺灣現代劇場，葛氏的訓練具體且系統化的方法，彌補了臺灣現代劇場尚無一套完整演員訓練方法的空缺，進一步啟發劇場工作者重溯本土文化源頭，汲取養分。九〇年代臨界點劇象錄編導田啟元以關照自我技術，所發展出的身體訓練方法，創造身體新的語彙。自 2013 年開始，從優劇場開枝散葉的吳文翠領導梵体劇場，以「行動舞譜（Action Spectrum）」融合東西方表演藝術身體訓練的創作方法，試圖「尋找臺灣當代身體意象」為標的，持續進行對身體訓練的探索。

關鍵字：實驗劇展、蘭陵劇坊、葛羅托斯基（Jerzy Grotowski）、田啟元、吳文翠

一、1980 年實驗劇展前的身體技術

　　回顧臺灣現代劇場，在八〇年代五屆實驗劇場（1980-1984）之前，語言為舞台形式最主要的表述工具，特別是自 1949 年以後，隨著國民黨政府遷移政權到臺灣時期，所帶來以語言為主的傳統話劇，舞台上身體的表現並未受到關注，反倒是六〇年代，創刊於 1965 年的《劇場》雜誌，翻譯許多國外劇場的身體理論，例如亞陶（Antonin Artaud, 1896-1948）的「殘酷劇場」（Theatre of cruelty），然而這些身體技術仍只是西方戲劇認識論上的論述，而沒有真正身體技術的實踐，但身體意識作為主體的表述卻逐漸成形。在《劇場》雜誌舉辦「第一次電影發表會」（1966 年 2 月 18 日），邱剛健所拍攝短片《疏離》中，觀眾可以窺見銀幕上藉由個體的手淫，來表現從威權者的權力底下，重新奪回自我身體的權力，成為銀幕上呈現出的身體與拍攝者的主體，雙重去體驗找回自我歷程中的志忑與狂喜（trance）。直至七〇年代臺灣現代劇場的美學觀念中，身體成為美感經驗的來源是舞蹈，張曉風寫作「基督教藝術團契」的劇場作品《武陵人》（1972），導演黃以功在《武陵人》演出中安排了舞蹈的元素，由林懷民編舞，演員身體表現僅作為場面調度的形式，只是配合舞台整體的演出，演員身體的舞蹈動作是和其他舞台元素：音樂、燈光、語言，均是構成舞台畫面美感與韻律線條的元素之一，所製造出來的效果。

　　然而，「身體」在舞台上的表現不僅只是肢體動作，藉由身體所開發出來，亦是另一種表演的語彙。這樣的語彙置放於八〇年代臺灣現代劇場的時空背景，正是打破傳統話劇，所主導以對白語言作為舞台上表述的載

具，展現更多元表現的形式，亦是藉由劇場的練習在挖掘自己，接觸「眞正的自我」。這和長久以來，在戒嚴時期惟官方威權「大敘述」（grand narrative）的話語，來禁錮取代個人自我關照的失語噤聲，八〇年代這些從自身內在經驗出發的創作，才有可能開發空缺已久的臺灣現代劇場生命力，以及劇場語言與身體實驗的可能性。

自 1980 年起至 1984 年，由姚一葦主導的「中國話劇欣賞演出委員會」，於 1980 年舉辦第一屆「實驗劇展」，歷經五屆，與 1985 年「鑼聲定目劇場」，六年共累積四十三部作品。從其演出形式、文本內容，力圖突破傳統話劇的框限，實驗創新的劇場演出，爲臺灣現代劇場重要轉折。其中蘭陵劇坊《荷珠新配》大受好評，光芒壓過其他的演出。因此，在多篇討論實驗劇展的論文中，例如戲劇學者鍾明德《臺灣小劇場運動史（1980-1989）：尋找另類美學與政治》（1999），書寫當時臺灣戲劇發展的環境背景，將八〇年代臺灣劇場劃分「第一代小劇場」／實驗劇與「第二代小劇場」／前衛劇的性格與位置、內容與形式。鍾明德推崇蘭陵劇坊在第一屆實驗劇展演出《荷珠新配》，所做的實驗創作，爲往後小劇場運動奠定基礎。（鍾明德 1999: 32-34）

《荷珠新配》的成功，特別是在身體技術訓練，引發臺灣現代劇場界人士對身體在劇場表現力的重視與討論。這樣的身體技術訓練也絕非一蹴可及，有其脈絡相傳的根基與轉變。七〇年代蘭陵劇坊的前身「耕莘實驗劇團」，1977 年改編馬克・吐溫（Mark Twain, 1835-1910）小說〈賊〉的演出中，編劇兼導演的宗大偉做了一些對演員身體質感的強調，《劇輪》第四期 2 版〈賊言賊語〉一文當中說明他的創作理念：「演

員為了強化表演，自然而然運用了身體姿勢表演，讓自己的身體也成為表演的主體，……為了張大表演的感染力量，動作中自然運用了舞蹈的韻律。」（宗大偉1977）這裡已與「基督教藝術團契」的劇場作品《武陵人》，視身體為舞台構成元素的概念有所不同，更趨向視演員的身體為表演的主體。劇場論者于善祿認為，「以演員身體成為表演的主體」這樣的導演理念，和劇場導演汪其楣對於聾劇團演員的看法不謀而合，這也跟金士傑接手後吳靜吉所帶領的耕莘團員訓練，有其精神上的傳承。（于善祿1996:68）汪其楣所主導的聾劇團，由於演員天生的缺憾，反倒促使演員的表現擺脫文本的束縛，讓身體的展現成為表演的主體，為舞台矚目的焦點。

汪其楣認為聾人的肢體與手語，就是他們的視覺語言，極富傳遞表達的意念，正是語言與身體合一的表現形式：「聾人們因在語言上習慣用的就是視覺語言，他們善用身體和表情幫助傳達，又因為聽不到別人說話，他們的視覺專注也就更強。……教表演的我，更是強調一個演員對於『傳達』的信念和渴望，以及情動於中而形於外的這種內外合一的舞台表現，聾人就具有這兩種語言和身體的習慣。」（汪其楣1978）

汪其楣所提到「情動於中而形於外」、「內外合一」的舞台表現形式，並建構出語言與身體的表達方式相同與相異之處，這樣的理念勢必牽涉到舞台上「身體」的表現是什麼？是否可以傳遞可見（visible）／不可見（invisible）的表現性？更進一步，「身體」另一層次亦是創作者將其生命中「關照自我」（the care of the self）的實踐，與身體技術作為聯結成為表演。因此身體的運用並不僅只是表現的手法之一，亦是檢證自我透過身體的表現，去實踐己身主體的內在。如何將內在修為的經驗，藉由自我的轉

化（transformation）傳遞給觀眾。

　　此論文以身體作爲切入的視角，帶到修身的自我技術（technologies of the self），是否能以這樣的身體技術作爲表演系統，爲八〇年代實驗劇展以來身體訓練的實踐，作爲驗證。身體技術如何作爲表演系統，可歸納爲：（1）是否爲一套可以傳授教導的訓練方法，可供追隨者學習，並藉以傳承下去。（2）表演系統的倡導者或施行者能否言行合一，所言所行均能符合其眞正實踐的方向與達成的目標，而非說一套做一套。因此，如此向內的「關照自我」修身技術，在實踐過程中，須愼思是否會落入不去探究「主體眞理」已經被「知識眞理」如身體訓練所召喚，造成無法辨識「知識眞理」所共構的權力結構？也是否因爲主體的逆轉而朝向自身，無法判別「自我技術」會不會早已服膺於一整套的話語結構，而成爲積極禁慾的柔順身體？如此「眞理」－「權力」－「自我技術」[1]之間的辯證與檢視，更是關照身體技術作爲表演系統的重要依據。

二、蘭陵劇坊的身體技術作爲表演系統

　　蘭陵劇坊於 1980 年參與第一屆實驗劇展，除了演出《荷珠新配》外，還有《包袱》。實際上，在 1979 年 6 月 30 日到 7 月 1 日，蘭陵劇坊團員已在耕莘大禮堂地板公演《離》、《包袱》、《公雞與公寓》。《包

1　傅柯（Michel Foucault）針對倫理實體如何運作，他清楚地回答：「我們應該做什麼，去檢點我們的行爲，去辨認破解（decipher）我們是什麼，去磨滅我們的慾望。……所有這些爲了在倫理道德上得體自如而對自己進行的闡述。……我把它稱做形成自我的實踐（self-forming activity）（*pratique de soi*）。」（德雷福斯、拉比諾 1992: 307；Foucault 1984: 354-355）

袱》是一齣不用語言的戲，由團員集體即興創作而成。鍾明德認爲 1979
年的《包袱》在劇場語言的實驗上，還較隔年蘭陵的《荷珠新配》來得
前衛，較當時臺北所瞭解的戲劇概念要超前更多。尤其是當《包袱》首
演時，它完全不用任何對白，不在鏡框舞台上演出，觀眾三面圍觀，只
用簡單的麻將燈照明，演員不化妝，著平常的訓練服演出——很接近葛羅
托斯基（Jerzy Grotowski, 1933-1999）的「貧窮劇場」理想。（鍾明德 1999:
46）《包袱》的身體實驗在同時代中走得太前面，鍾明德認爲，要一直到
1986 年第二代小劇場興起之後，《包袱》所預示的劇場語言才真正地展
現潛力，徹底地革新了中國現代劇場中「話劇」所主宰的戲劇語言。（鍾
明德 1999: 45-46）

因應蘭陵劇坊《荷珠新配》結合傳統京劇與現代劇場元素演出成功，
所引發的效應，1981 年在《聯合報》副刊所舉辦的座談會「中國實驗劇
的未來」上，身體表現性成爲與談的要點，當時名之爲「發展一套現代中
國舞台的訓練法」。根據座談會的會議紀錄，王小棣發言表示，整個戲劇
教育必須將身體訓練吸收進去，戲劇系的學生就應該學身段、學發聲，一
個舞台演員有這樣一種身段、這樣一種大能力，這完全是京劇表演藝術吸
引人的地方。

李昂也提出，國外有人將日本歌舞伎的訓練方式，拿來訓練最前衛的
實驗劇場演員。因此臺灣劇場的未來，混合中外可能表演方式，其實可以
將京劇的動作轉化，並結合歐美身體的訓練方式，能不能發展出一套中
國舞台劇的訓練方式。（吳靜吉 1982: 237-267）李昂亦提出當時臺灣劇場
有一個很明顯的趨向——譬如國劇的「雅音小集」，從西方舞台劇裡吸取

了燈光、佈景、道具等觀念；而現在的舞台劇，又從京劇搬出大量的手法（像檢場、全場亮的燈光、鑼鼓點的使用等），並學習京劇的舞台動作，這是八○年代臺灣劇場很有意思的現象。（《幼獅文藝》1980: 149）

如此「姿態引用」京劇身體的外形，並非像傳統戲曲以聲音與身段形塑人物所處時空，以虛擬的手法展現，而是結合歐美身體的訓練方式融合而成，和 1965 年 9 月 3、4 日《劇場》第一次舞台演出《先知》及《等待果陀》，《幼獅文藝》9 月 12 日舉辦演後座談會中，與會人士一再為「中學為體，西學為用」的路線之爭議論不休，究竟有什麼不同之處？差別在於經由蘭陵劇坊初步實驗的實證，大家發現本屬東方的身體技術，例如京劇的身段、聲腔，可以在演員身上涵融兼蓄，套用在西方現代劇場的形式內，這樣的身體技術令當時臺灣的藝文界人士，大為驚豔！

「在中國的傳統裡找尋素材」，帶給戲劇工作者新的靈感，蘭陵劇坊藝術總監吳靜吉就認為，從中國話劇欣賞演出委員會舉辦第一屆實驗劇展以來，幾乎處處可以看到京劇的影子。（吳靜吉 1983: 5）曾參與過實驗劇場的劇場工作者王友輝卻認為，吳靜吉這樣的說法應該是有所保留的。他指出傳統戲曲的元素和表演訓練方法，在實驗劇展諸多作品中是尋不到影子的，充其量是在東西文化交流中，戲劇創作的形式已是相互交融，密不可分，創作者是否自覺地承襲，是少能如此斷然割裂為東方、西方的。（王友輝 2000: 202）

以蘭陵的身體技術訓練為例，吳靜吉在指導訓練中，最喜歡教團員用身體來模仿動物的神態；吳靜吉認為動物不像人類被道德禁律的自我

壓抑所約束，一切動作都維持著自然而舒坦的韻律感，是最佳肢體運用的現成參考。「所以每次在十五分鐘的暖身運動後，團員們都要變成猴子、老虎、獅子，或者螞蟻、蝸牛，隨著各人的觀察經驗，儘量模擬出牠們的特徵。」（卓明 1982: 21）這樣模仿動物的練習作用在於打破人類身體慣性的禁錮，試圖釋放出內在潛沉的自我，蘭陵劇坊團員將平日的訓練練習，最後融合而成爲卓明編導的《貓的天堂》（1980）。

吳靜吉在訓練團員如何使肢體表現時，他幾乎沒有提到什麼是最適當、最合理的表現狀況，他說大家盡量表現，因爲他希望團員完全開放自己，卓明回想「開放」是吳靜吉帶來最大的好處。（吳靜吉 1982: 263-264）這樣一套身體訓練技術，已很難去區分這是西方、還是東方的系統，端賴領導者所受的訓練背景，與自身的涵養教育，並針對團員個體的特質，融會貫通而成。

鍾明德在《臺灣小劇場運動史》「蘭陵的政治潛意識」一節，針對吳靜吉帶蘭陵演員訓練，認爲早期蘭陵的主要性格：（1）完全開放或集大成的折衷主義；（2）對自發（spontaneity）和創造性（creativity）的強調：相信個人的體驗是一切創作的出發點。（3）強調集體創作和人人平等。（鍾明德 1999: 39-40）吳靜吉的訓練方法是透過集體即興創作、扮演動物等這些身體技術，釋放內心潛在慾望，是爲了更完整的「認識自己」，這和後來八〇年代解嚴前後小劇場運動，對於體制正面抗爭改革的政治與美學，目的大相逕庭，反而較爲逼近八〇年代末九〇年代初期，結合「本土化」重新回溯自我的根源，這樣的「關照自我」技術，目的在挖掘自己，接觸「眞正的自我」。

　　因此，實驗劇展的初步實驗，將東西方無論是京劇的身段或現代劇場的技術運用合併，身體技術作爲表演系統，但如何在日後實踐與延續，特別是在最有可能教授與傳承的大專院校戲劇科系裡面，卻未看到後來具體的成效。王友輝指出，中國文化大學戲劇學系在實驗劇展之後，由王小棣導演學期製作《大禹治秦》（1981）的時候，曾經有試圖嘗試類似的訓練上面，但也僅此一次。王友輝認爲，這樣的身體訓練並沒有回歸到學院本身，問題關鍵出在要如何教授，怎樣慢慢形成某一種體系，但是體系的形成談何容易，並非僅一人就可以成立，須在社會集體氛圍之下產生，因此，王友輝認爲在臺灣現代劇場本來就沒有什麼體系可言。（王友輝 2017）這樣的說法，是否亦是身體技術作爲表演系統，不能單就外在技術層面的教授與建構，同時內在的自我關照須一併進行，這樣內外合一的表演系統建立，於 1985 年藉由陳偉誠、劉靜敏（劉若瑀）引薦葛羅托斯基的身體訓練體系，具體且系統化的方法，彌補了當時臺灣現代劇場，尚無一套完整演員訓練方法的空缺。

三、葛羅托斯基的訓練在臺灣

　　陳偉誠是葛氏 1984 到 1986 年間「客觀戲劇」（Objective Drama）的四位技術專家 [2] 之一，劉靜敏在 1984 至 1985 年間，爲「客觀劇場」

2　工作團隊中有四位助理及兩位見習。四位助理中，陳偉誠來自臺灣，Chang Du-Yee 來自韓國，Jairo Cuesta Gonzalez（桂士達）來自哥倫比亞，I Waylan Lendra 來自峇里島。他們工作的內容包括：Motion、Watching、Yanvalou、翻觔斗等等，之後是根據各自的文化發展一種稱爲「神祕劇」（Mystery

活動的見習之一。1985 年劉靜敏結束見習，陳偉誠亦配合加州大學爾宛分校（University of California, Irvine）的暑假，短期回臺，兩人協助蘭陵劇坊《九歌》演出訓練「儀式」表演所需要的演員，從 8 月 8 日到 8 月 17 日，集合在達邦水庫舉行十天的集訓。達邦這次活動，陳偉誠認為：「我們至少把葛氏訓練的模式照本宣科地介紹給臺灣劇場界。」（厲復平 1999: 140）陳偉誠自己如此說：「葛氏的工作模式對臺灣小劇場的演員訓練也產生了一些影響，總括地說，身體的重要性被凸顯出來。」（陳偉誠 1998: 89）

陳偉誠與劉靜敏在「客觀戲劇」所學到的，到底是一套對演員訓練的技術，還是修行的方法，一直爭議不休。戲劇論者張佳棻即指出，「客觀戲劇計畫」時期，葛羅托斯基離開「演出劇場」（Theatre of Productions, 1959-1968）已經超過十五個年頭；其「客觀戲劇計畫」所帶領的身體行動，並非為了演出，而是為了「尋找一種『儀式的客觀性』（objectivity of ritual），去除身體的慣性與阻滯，讓能量重新流動。」（張佳棻 2009: 34）後來劉靜敏創立「優劇場」（1988-1993）與陳偉誠成立「人子劇團」（1988-1993），曾在兩個劇團都待過的吳文翠，接受劉靜敏和陳偉誠各自表述的葛式訓練後表示，就是剛剛好是「客觀劇場」，所以它不純然是表演訓練，也不純然是修行訓練，剛剛好碰觸（touch）到臺灣時代的問題，且「客觀劇場」剛好在表演者與修行者之間的過渡，對於臺灣當時解嚴之後的自我認同，剛剛好變成一個大火花。（吳文翠 2018）

Play）的呈現。「神祕劇」所要達成的是：超越不同的語言、文化、宗教、甚至身體符碼，提煉出人類共有的、最基本的溝通及訊息解讀模式。（陳偉誠 1998: 87-88）。

當時的時空背景，儘管臺灣現代劇場自蘭陵開始關注演員身體訓練的概念，但一直沒有一套完整的演員訓練方法可援用，葛氏的訓練具體且系統化的方法，恰好回應了這種需求。戲劇論者楊婉怡認為，「儘管葛氏強調技術（craft）本位，但也要求心法的鍛鍊如覺察和意識，在精神上與東方哲學有相通之處不難接受。最重要的是，當時正值解嚴前後，社會充滿了亟待釋放的能量與改革聲浪，給予葛氏體系介入的一個好時機。」（楊婉怡 2002: 15）陳偉誠指出，葛氏訓練從身體著手的同時，其實也擺脫了制式的、文化的與大論述式的語言包袱，而進行一次大解放；同時葛氏工作中不斷追問「我是誰？我從哪裡來？」的溯源企圖，正好呼應當時思考政治、文化認同的心理需求，進一步啟發小劇場工作者重溯本土文化源頭汲取養分。（楊婉怡 2002: 15）

因此，這樣的葛氏訓練並非去模仿一套身體技術，而是從這樣的身體技術發展出自己內在根本所該面對的基本問題：「什麼才是我們真正的身體？」這樣的主體認同所引發的效應，如漣漪逐漸擴散到八〇年代末九〇年代初臺灣小劇場的身體表演體系。1996 年臺灣現代劇場研討會中，劇場工作者陳梅毛發表〈小劇場演員訓練方法報告：「四身當道」──四種表演體系路線的思考〉，文中所列八〇年代末九〇年代初，臺灣現代劇場演員訓練年表，列舉優劇場太極導引、龍門宗氣功、劍道、北管後場、道士牽魂調、八家將；零場（江之翠）赴宜蘭頭城林讚成處習北管唱腔，赴臺南習車鼓、牛犁歌、梨園戲、南管、唐美雲歌仔戲、道教氣功、靜坐；金枝演社白沙屯進香、車鼓、跟野台戲歌仔戲班等，這些劇團在臺灣本土化熱潮中，竭盡所能學習臺灣本土的傳統技藝、

儀式與身體的築基方法。自優劇場團員陳明才於 1990 年喊出「臺灣人的身體」之後，此一階段更是將演員訓練正式帶往本土文化探索的新方向。

陳梅毛認為，「到底這整個風潮的影響是什麼？是學會了某些既有技藝而已，或是在這以外重新考慮到『身體』的涵意？」（陳梅毛 1996: 129-130）陳梅毛質問這樣的本土風潮下，只是技藝的傳承，有沒有可能拓展到更深層去探索劇場上「身體」的意涵究竟為何？這樣的思考，可以從「臨界點劇象錄」編導田啓元（1964-1996）的創作上，找到相應的地方，或更進一步打開另一種身體的可能性。

四、田啓元的身體技術與自我關照

田啓元對身體和表演的體認：「我們是否該面對『什麼是中國人的身體？臺灣人的身體？』這麼包袱的問題，或『什麼是我們的身體？』如果說芭蕾、現代舞是西方文明的產物，歌舞伎是日本的文化身形，那麼我們在這塊泥土上混著傳統、現代、不協調──既放縱又制約的身體呢？」（田啓元 1995）從這樣的體悟，可以看出田啓元早已擺脫外在定位的桎梏，自我對身體的重新思索，目的在創造出身體的新語彙。田啓元本身非常雜學，利用書本閱讀吸收日本舞踏、歌舞伎等身體元素，轉化成自我可以操作的劇場風格，讓他創造出身體／性別、身體／關照自我、身體／慾望流變的交融與展現。

田啓元對於很多人問他，臨界點到底是用哪一套方法做訓練？每次面對這種問題，田啓元覺得很痛苦，「因為我都沒有『一套』，沒有一個

『法門』可以讓你成為演員。」（田啓元 1996: 231）曾與田啓元合作
《瑪莉瑪蓮》的秦嘉嫄表示：「田啓元很少跟我們解釋什麼訓練是來自
什麼，但記憶中，他閱覽群書（真的！記得他的書超級廣泛，從社會學
到心理學和書法），再加上當時王墨林跟臨界點很要好，或許因此這樣
有了日本感覺？田啓元太複雜了，我們每個人都得到不一樣的體驗。」[3]
與田啓元合作過《女殤》（1994）的吳文翠也認為田啓元是個鬼才，他
沒有任何身體訓練的背景，是自己的靈感，例如田啓元身體訓練中很重
要的「木馬腳」[4]，他的靈感是在於「怎麼樣讓表演者專注呢？」如何
讓表演者在一條線上綿密的步履走下去的時候非專注不可。（吳文翠
2018）

　　田啓元給「臨界點」團員最重要的功課就是「誠實面對」。他說：
「任何一個人對他必須誠實面對的東西是會有恐懼的，『臨界點』的演
員最重要的功課就是在做這件事情。」（田啓元 1996: 232）這樣的「誠
實面對」猶如葛氏訓練中的「認識自己」，田啓元在這樣過程中，透過
自身，建立起和他者之間的真理知識權力，亦運用這樣的倫理關係，協
助他者去誠實面對，弔詭的是在此關係中，仍存在著權力的運作，來執
行身體訓練的目的。溫吉興也提醒，在臨界點的身體訓練和演出間，存
在「田啓元」，「若不是有田啓元當成中介，這些身體訓練將無法幻化

3　秦嘉嫄 email，2012 年 11 月 25 日。
4　依臨界點團員溫吉興 1993 年 6 月 18 日達仁海灘訓練的筆記，「木馬腳」訓練：1. 沿著海、沙交界處行走。2. 眼神平視前方。3. 身體保持正直。4. 向前呈「一直線」前進。要點：1. 左、右腳之腳跟、腳趾相接。2. 前進之步履，先由單腳跟著地，須完全與地面接合，並將膝微微蹲下。3. 在踏實地面後，腳趾為最後使力點。4. 爾後，另一腳迅速更換向前，保持不使腳心停留在地面過久。5. 速度稍緩，每一步伐約 2 秒鐘，並不使自己傾倒，須盡量保持平衡。6. 時間不限，在沙地較輕鬆，可做長時間練習。

為演出。」（鍾得凡 2006: 60）臨界點團員李建隆受訪時也表示，許多人都說演田啓元的戲，演員只是一個棋子，但在當時演員也甘願成為他的棋子，因為在這個過程中，事實上可以學到蠻多東西。（林靖傑 1999）因此，在田啓元的訓練當中，自我技術轉譯變形成另一種表現的形式，而運作模式卻同樣合乎優劇場、人子領導者（leader）與追隨者上下倫理的權力關係，而這樣的身體技術很容易隨著領導者的起落而分崩離析。劇場工作者江世芳總結田啓元的創作，說他的作品就是一個祭典，就是一個人在對快要死的自己說話。（林靖傑 1999）田啓元在處理身體技術這些面向的時候，讓觀眾得以窺見自我內在「闇黑」的層面——以不可見的身體形式，成就其可見的劇場顯像。

五、開枝散葉的身體訓練

延續葛羅托斯基在臺灣的訓練，曾參加人子或優劇場的團員，紛紛分枝出去成立自己的劇團：如符宏征（人子）「動見体劇團」、王榮裕（優劇場）「金枝演社」、吳文翠（優劇場）「梵体劇場」、吳忠良（優劇場）「身聲劇場」、張藝生和梁菲倚（優劇場）「莫比斯圓環創作公社」等等。其中吳文翠領導的梵体劇場以「尋找臺灣當代身體意象」為軸心，自 2013 年開始展開三年的計畫。首先找來日本舞踏創始者土方巽的親炙弟子和栗由紀夫，以其傳承的「舞踏譜」（Butoh Fu）為出發點，帶領徵選出來的學員學習舞踏的技藝美學，探索內在的精神。吳文翠自述：「什麼方式可以讓我們淬煉出屬於這個土地所長出來的身體表現形式？日本舞

踏創始者土方巽『探索屬於自己文化的身體表現形式而發展出舞踏』的行動過程非常吸引我。」[5] 吳文翠從土方巽的身體技術，體悟到必須回到身體去提問與書寫才是最踏實的途徑，這樣才可以探索主體所以被餵養成長的土地的表現形式。

透過舞踏的練習，讓吳文翠體驗到：「如何探索有形物質與無形意象，進而成為那些縈繞於體內體外的有形物質與無形意象，這『如何進入而成為』的經驗，後來我把它衍伸發展成『銘印』創作法。」她認為更重要的「可以從這樣的法門進入土地裡長出的人事物，那麼，所謂從土地裡淬煉出什麼也才產生具體的可能性。」[6] 她解釋何謂「銘印」：「表演者心神入某物某景，這物或景之後會逐漸在演員的身體中長出東西。」[7]

這樣的體驗，印證於西方劇場寫實主義（Realism）的代表人物史坦尼斯拉夫斯基（Konstantin Stanislavsky）經過多次試驗與經驗，他也體會到心理情緒、情感的難以掌握：「可見，為了認識並且判明內在心理狀態和人的精神生活的邏輯和順序，我們不是求助於極不穩固、難以確定的情感，不是求助於複雜的心理，而是求助於我們的身體及其明確具體的、我們易於做到的形體動作（physical actions）。」（史坦尼斯拉夫斯基 1986: 231）

5　吳文翠：「溯身銘體」專欄（2018 年）。http://www.doorsofspirit.com/main/ebook_view.aspx?siteid=&ver=&usid=&mnuid=1046&modid=3&mode=&eid=125&cid=12&noframe=，瀏覽日期：2018 年 9 月 27 日。
6　同註 5。
7　黃叔屏：〈唱出我們的傷痕記憶──以「行動舞譜」譜作的『我歌我城‧河布茶』〉（2017 年），梵体劇場。http://vanbodytheatre.blogspot.com/2018/04/blog-post_95.html，瀏覽日期：2018 年 9 月 27 日。

如此的形體動作不是用科學字眼、心理學名詞來指稱,而是以簡單的形體動作來認識、判明和確定這些動作的邏輯與順序。史氏說,「只要它們是真實、有效和恰當的,只要它們是由真誠的人的體驗從內部提供了根據,在外部和內部生活之前就會形成不可分割的聯繫。我也就是利用這種聯繫來達到自己的創作目的。」(史坦尼斯拉夫斯基 1986: 231)

葛羅托斯基更進階去解釋內在脈動與形體動作的不同:「什麼是內在脈動?是一種從內往外的衝力。所有的內在脈動都產生於形體動作出現之前,這是永遠如此的。內在脈動就好比是一個形體動作尚處於外部無法察覺時,已存在於軀體內部的狀態。」葛羅托斯基也特別提醒:「事實上,如果在一個形體動作之前,沒有其內在脈動存在的話,那此一形體動作就會變成一個因襲慣性的動作,變成僅是一個姿勢而已。」(Richards 1995: 94-95)

因此,吳文翠這樣的探索也需回到為何是以「行動舞譜」作為創作的路徑?這樣的形體動作,如何去結合表演者的內在脈動?且梵体劇場此番想要「追尋臺灣身體美學」並非首創,當年優劇場階段,曾經歷過追尋「中國人的身體」,還是「臺灣人的身體」的路線改異之爭,引發內部的衝突與歧見,最後統納於「東方人的身體」的標題底下。無論路線、標題如何,目的都是想找到一種最貼近當下現存自己身體的語彙,作為表現自己,並與外界對話的憑證與容器。

吳文翠表示,她是以「行動舞譜(Action Spectrum)」身體訓練創作法,藉以融合東西方表演藝術的實踐方法,集結葛羅托斯基的「神祕劇(Mystery Play)」、土方巽的「舞踏譜」、臺灣熊衛的「太極導引(Tai-Chi

Dowing）」等表演創作身體鍛鍊法門融合而成。這樣的東西交融，亦是吳文翠在臺灣現代劇場浸潤多年一路走來的身體訓練歷程，她認爲以這套方法來行動體，可以從自己的文化內容裡淬煉出屬於在地的表演藝術形式，建構當代臺灣身體表演美學，而不只是學習與呈現某種「技術」。[8]

如此三年計畫是很有企圖心的想法，但仍不免令人產生幾處疑慮：（1）以日本舞踏技法作爲一種訓練的學習，要如何和臺灣的身體訓練（如太極導引）相結合？而如此的聯結可以代表臺灣現當代的身體語彙與美學嗎？（2）人員的訓練是需經年累月，劇團受限於經費與穩定的環境，要留住人員持續在劇團內，是相當辛苦的事情。因此，這樣的訓練是否能經得起團員不斷流失，可能會面臨無以爲繼的窘境？而這樣的身體技藝的傳承將如何繼續下去？

吳文翠從 2013 年經三個月的訓練後，《我心追憶：聊齋志異之世界》爲第一次的呈現，到 2014 年首度以行動舞譜的概念來創作發表《花非花‧南海版》一直到 2017 年 10 月，吳文翠在大稻埕新芳春茶行呈現《我歌我城‧河布茶》，原本三年的計畫因財務的困窘，延至 2017 年才有了第二部行動舞譜的作品。（吳文翠 2018）

即使面對現實經費與人員的情況，吳文翠表示，「舞踏是必須經由自己如實實踐之後才長得出來的行動藝術」這樣的精神所觸發，行動舞譜也在已經消失與正在發生的臺灣道路上進行著探索行動，所探索的

8　同註 5。

是如何讓內在的日常去撞擊記憶裡的非日常，會產生出什麼？如此印記自己主體的歷練與成長，是否能將這樣的身體技術作爲表演系統，以此爲基礎，創作出追隨的參與者自我綻放的花朵？

　　如此以身體技術作爲系統，創造臺灣當代身體美學的夢想，仍持續進行。

參考書目

于善祿。1996。《變與不變：一九七〇年代臺灣現代戲劇研究》。國立藝術學院戲劇研究所理論組碩士論文。

王友輝。2000。〈臺灣實驗劇展研究（1980-1984）〉。《藝術評論》11: 197-206。

———。2017。訪談錄音。臺北市：國立臺北藝術大學二樓咖啡。2017 年 1 月 21 日下午 2 點。

幼獅文藝。1980。〈第一屆「實驗劇展」座談會〉。《幼獅文藝》323: 139-154。

田啟元。1995。〈戲，我愛，我做〉。《中國時報》。1995 年 5 月 27 日，第 46 版。

———。1996。〈座談三：身體、語言與意識型態〉。《臺灣現代劇場研討會論文集：1986-1995 臺灣小劇場》。吳全成主編。臺北：行政院文化建設委員會。227-250。

吳文翠。2018。訪談錄音。臺北市：士林區福華路。2018 年 4 月 15 日中午 12 點。

吳靜吉。1983。〈傳統劇場如何啟發現代劇場的靈感〉。《民俗曲藝》19: 1-13。

———編著。1982。《蘭陵劇坊的初步實驗》。臺北：遠流。

汪其楣。1978。〈為什麼——什麼——為什麼〉。聾劇團首次公演節目單。

卓明。1982。〈當我們在一起——介紹蘭陵劇坊的胚胎耕莘實驗劇團〉。《蘭陵劇坊的初步實驗》。臺北：遠流。19-25。

宗大偉。1977。〈賊言賊語〉。《劇輪》4 期 2 版。

林靖傑製作。1999。〈臨界點劇象錄劇團〉。《臺灣小劇場》。臺北：公共電視。

張佳棻。2009。〈人子劇團：孤獨的表演者〉。《戲劇學刊》9: 21-38。

陳偉誠。1998。〈寂靜地奔跑：與葛羅托斯基工作的過程〉。厲復平採訪整理。《表演藝術》76: 86-89。

陳梅毛。1996。〈小劇場演員訓練方法報告：「四身當道」——四種表演體系路線的思考〉。《臺灣現代劇場研討會論文集：1986-1995 臺灣小劇場》。吳全成主編。臺北：行政院文化建設委員會。120-137。

楊婉怡。2002。〈大師播種，修者各自結果——葛羅托斯基體系在臺灣小劇場的刻痕與演變〉。《表演藝術》111: 14-17。

厲復平。1999。《葛羅托斯基的劇場實踐之研究》。國立藝術學院戲劇研究所理論組碩士論文。

鍾明德。1999。《臺灣小劇場運動史：尋找另類美學與政治》。臺北：揚智。

鍾得凡。2006。《田啟元編導風格研究——以《白水》為例》。國立臺灣藝術大學表演藝術研究所戲劇組碩士論文。

Dreyfus, Hubert L.（德雷福斯），Rabinow, Paul（拉比諾）著，錢俊譯。1992。《傅柯：超越結構主義與詮譯學》。臺北：桂冠。

Foucault, Michel. 1984. *The Foucault Reader*. Ed. Paul Rabinow. New York: Pantheon Books.

Richards, Thomas. 1995. *At Work with Grotowski on Physical Actions*. London: Routledge.

Stanislavsky, Konstantin（史坦尼斯拉夫斯基）著。1986。《演員自我修練》第一部。北京：中國電影。

04

全球化時代的戲劇史書寫策略
—— 亞洲國際藝術與區域性美學板塊形構初探 *

周慧玲

國立中央大學英美語文學系特聘教授

* 本文為科技部三年期專題計畫部分成果。

摘要

本文以「臺灣現當代劇場四十年發展軌跡」為命題，嘗試將 1970 年代以來臺灣現當代戲劇足跡，重新放置在彼時陸續揭幕的亞洲地區現代藝術節慶情境中，檢視全球化發展下，區域美學知識與市場的共構，和臺灣現當代戲劇發展軌跡的千絲萬縷。亦即，本文將探索彼時現代國際藝術節的概念與操作，如何涉入了臺灣現代戲劇的發展？我們又是如何藉此參與了全球化時代下世界戲劇美學的建構？以及這個美學板塊近年在亞洲的移動與重組中，臺灣現代戲劇的位置與角色何在？

本文的另一個意圖在於提出一個核心問題：研究方法與資料庫的相對論。本文提出以國際藝術節為新的研究資料庫，除了視七○年代以降在亞洲地區萌芽的國際藝術節為表演藝術產業化運作的一環，也探問它們是否也可以作為全球化時代裡，表演藝術美學板塊移動的論證基礎？對國際藝術節的進一步研究，是否足以借鏡照映出臺灣現代戲劇美學發展的路徑？本文希望架構一個基本問題意識，再從中提點值得探討的部分現象，選擇聚焦亞洲國際藝術節崛起的 1970 年代末開始十五年間、國際秩序邁入重整之初，國際表演藝術節如何從生產結構到生態形構乃至參與區域性美學板塊形構成等各層面，參與臺灣現當代戲劇的發展。

關鍵字：全球化、國際藝術節、亞洲、臺灣、戲劇美學板塊

前言：我們需要什麼樣的現當代戲劇史？

　　現當代戲劇書寫在發展歷史論證策略和探索方法論時，一直面臨戲劇史撰述的困境。[1] 一方面，既有的區域性線性歷史撰述難以盡言二十世紀以來跨區域性的美學交流與文化記憶移動。另一方面，越來越快速密集的全球性戲劇或表演藝術交流，徹底改變了研究者撰述所依據的資料庫性質與結構，使得以單一國家／地區以及在地創作者為書寫主軸的撰述策略，愈發顯得困窘不足。[2] 更有甚者，產業結構與資源分配的重整，既影響了戲劇生產結構，學術研究領域分類如何自我調整出一套新的方法，更是另一挑戰。[3] 上述這些尚且不包括數位時代裡，科技對於社媒形式、商務型態、人際模式產生的巨大的近乎革命性的變動，以及對戲劇美學、生產結構、消費方式、乃至戲劇定義帶來的巨大衝擊。

　　回顧有限的臺灣現代戲劇史研究，我們也會發現一路崎嶇繞行。因為臺灣歷史的數度政權轉折，更因為現代化發展導致的文化生產結構重整，雙重衝擊導致了臺灣現代戲劇發展歷程的嚴重斷裂。每見東山再起式的史述企圖，總難免自外來影響開講，論述脈絡也容易依循臺灣之外的發展路

1　例如 S. E. Wilmer 主編的專書 *Writing & Rewriting National Theatre Histories*（2004）檢討甚至質疑以國家為範疇的戲劇史書寫的不足與局限問題。中國大陸學者董健也曾指出類似的中國當代戲劇研究的幾個問題（2007）。
2　相關問題不僅僅是戲劇書寫的問題，更是史學家一再反省的問題。英國史學家薩繆爾（Raphael Samuel）便在其系列專書 *Theatres of Memory* 中指出近現代人們生活在高度延擴的歷史文化中，我們所經歷與涵養的文化，比早先「國家歷史」探討的範疇，更加多元複雜，現當代的歷史書寫也不應受限早先的研究方法與範疇（1994）。
3　作者曾參與的 *Routledge Handbook of Asian Theatres* 專書撰寫（Liu ed. 2016），便是由個別作者自訂主題就一個特定城市或是國家，進行百年發展的撰述，再由主編編撰成章。其中臺灣、香港、北韓與韓國的現代戲劇發展，便因其殖民歷程被編納入一處，彼此互文，形就一種參照式的區域性主題戲劇史書寫方法。

徑，因此不容易建立清楚的自我檢視。在人口有限的臺灣近現代戲劇研究學群裡，近年可見以臺灣為主體的史述的意圖，或是在史料裡爬梳新的早期現代戲劇活動證據、或是塡補未被充分討論的現代戲劇發展足跡、或是援引批判理論對臺灣現代戲戲作品進行分析。（周慧玲 2017a: 103-117）這固然是因爲臺灣現代戲劇自 1970 年代以來的幾近式微，到了如今各地藝術節爭豔北中南，猛爆式的發展觸動了自我表述的欲求，如何建立一個屬於臺灣的表演藝術史論述的焦慮，遂匯聚了一定的社會文化資源。（邱坤良 2012: 49-78）但同時，我們又必須承認，臺灣現當代戲劇發展與世界戲劇走向，確實密切關聯。無論是資訊引介、教學傳播、展演策辦、觀眾消費，乃至生產模式，在在可見各類引介、觀摩、共創等交流。如果這樣的向外凝視，是臺灣現當代戲劇美學體系的建構過程的重要步驟之一，我們是如何與世界其他地方的戲劇美學產生互動與對話？我們與之互動的對象是如何被選擇的？如是的美學板塊是在什麼樣的情境下開始形構乃至移動的？換言之，如果聚落性的區域戲劇美學板塊，正隨著全球化發展，改變各地原有的戲劇樣貌與發展軌跡，我們應如何在這樣的全球化情境中，建立我們心目中的現當代戲劇史論述策略？在書寫以臺灣爲主題的現當代戲劇美學發展史之際，我們又該如何回應以及正視它在全球化發展脈絡裡的位置？

　　本文以「臺灣現當代劇場四十年發展軌跡」爲命題，嘗試將 1970 年代以來臺灣現當代戲劇足跡，重新放置在彼時陸續揭幕的亞洲地區現代藝術節慶情境中，檢視全球化發展下，區域美學知識與市場的共構，和臺灣現當代戲劇發展軌跡的千絲萬縷。亦即，本文將探索彼時現代國

際藝術節的概念與操作，如何涉入了臺灣現代戲劇的發展？我們又是如何藉此參與了全球化時代下世界戲劇美學的建構？以及這個美學板塊近年在亞洲的移動與重組中，臺灣現代戲劇的位置與角色何在？

　　本文的另一個意圖在於提出一個核心問題：研究方法與資料庫的相對論。本文提出以國際藝術節爲新的研究資料庫，除了視七〇年代以降在亞洲地區萌芽的國際藝術節爲表演藝術產業化運作的一環，也探問它們是否也可以作爲全球化時代裡，表演藝術美學板塊移動的論證基礎？對國際藝術節的進一步研究，是否足以借鏡照映出臺灣現代戲劇美學發展的路徑？本文希望架構一個基本問題意識，再從中提點值得探討的部分現象，選擇聚焦亞洲國際藝術節崛起的 1970 年代末開始十五年間、國際秩序邁入重整之初，國際表演藝術節如何從生產結構到生態形構乃至參與區域性美學板塊形構成等各層面，參與臺灣現當代戲劇的發展。

一、回到歷史場景：1970 年代臺灣現當代戲劇想像與全球化發展

（一）「戲劇」的消逝與變形

　　1978 年 1 月黃美序教授在《聯合報》副刊發表〈一年來的我國文壇：幕前幕後，一年的戲劇〉一文，檢視 1977 年臺灣「戲劇」活動。他在文中開始便說明「戲劇」原來都在劇場演出，隨著廣播劇、電影、電視的出現，雖然傳達方式差別很大，但這些「後起之秀」也都習慣性地被囊括在「戲劇」一詞之下。該文討論範圍因此涉及了廣播劇、電視戲劇、電影以及舞台劇（特別是兒童劇，「青年劇展」以及「世界劇展」），但不及於

戲曲。循著黃文檢索 1977 年和 1978 年期間「戲劇」詞彙的語境，我們發現另一種面貌：在當時，「臺灣區地方戲劇」主要包含了「歌仔戲、固定場所的歌舞團以及流動演出的歌舞團」；「大陸地方戲」則包含了「川劇、粵劇、豫劇、閩劇、江淮戲」；至於「中國戲劇藝術中心」這個組織所謂的「戲劇」則是「話劇」的同義詞。換言之，在彼時臺灣社會的語境中，「戲劇」一詞籠統涵蓋了如今我們慣以「戲曲」、「現代戲劇」區分的兩類舞台演出類型；不但如此，它還同時囊括彼時媒體形式的廣播劇、電視劇、電影。如此的名詞定義不清，隱約透露著劇場內的表演活動已經嚴重式微；今人所稱的「戲曲」幾乎是當時舞台上的碩果僅存。事實上，這些文獻紀錄總在透露，彼時論者每每抱怨何以仍在採用十幾年前的反共抗俄劇？猶在喋喋不休地爭論「為何話劇演出不能售票？」評論者如黃美序發出的感慨：「除了影視廣播戲劇，只能聊聊兒童劇、青年劇展、世界劇展這些不成氣候的活動」，約莫可以當作上個世紀七〇年代末，臺灣地區劇場內的表演藝術大概樣貌的註腳。（黃美序 1978）

　　如果拉大一些視野，我們又會發現，在 1978 年初的臺灣觀眾其實已經見識了創立於 1973 年的「雲門舞集」以傳統中國元素編創的現代舞（鄧海珠 1977），他們可能已經聽聞將在隔年 1979 年「臺北市音樂季」第一次見識到大型現代藝術慶典活動，並預知臺灣即將第一次自製演出的完整芭蕾舞作《天鵝湖》，甚至會在 1979 年看到郭小莊「雅音小集」的新編京劇。黃文透露的焦慮，可說是直至 1977 年結束之際，臺灣劇場裡的戲曲和舞蹈已見曙光，評論者心中的現代戲劇，依然芳蹤飄渺。

（二）全球化發展初期，亞洲表演藝術板塊的雛形

　　相對臺灣劇場的稀落聲響，亞洲地區的表演藝術節慶早已熱鬧展開。1979 年年初，習慣將香港視爲文化沙漠的臺灣文化界，紛紛熱議即將盛大展開的「第七屆香港藝術節」；報章大幅報導這個越來越受歡迎的亞洲地區現代藝術慶典，指出主辦單位預計花費 63 萬美元，吸引包括英國、瑞典、荷蘭、新加坡在內的六個國家的四百位藝術家。（《民生報》1979a）就在黃美序爲文感慨臺灣現當代戲劇的不成氣候的前一年，1977 年新加坡文化部也已拉開首屆新加坡藝術節序幕（新加坡國際藝術節前身）。或許不甘示弱地想要加入這場文化競賽，臺北市政府緊接著在 1979 年舉辦了臺北市第一屆音樂季，爲期五周，力邀歐美日的華裔藝術家與本地音樂人。（侯惠芳 1980a）同是 1979 年，香港進一步舉辦了亞洲藝術節，邀請從東北亞到東南亞、南亞、再到中亞乃至土耳其的傳統表演，「各國派出的多爲具有傳統色彩和區域特性的音樂舞蹈團體，每團演出二至三次，由於平常不易見到，在娛樂之外兼有觀摩研究的價值。」（金文光 1979）在亞洲國際藝術節的首波熱潮中，年方三十五歲的臺灣作曲家許博允成立的新象文化交流公司在 1979 年夏正式對外公布，新象將於 1980 年在臺灣舉辦國際藝術節。（宋晶宜 1979）他對當時的新聞媒體表示：國際藝術節在西方國家行之有年，「在香港、菲律賓、韓國、日本都有藝術節，可是國內沒有……希望明年辦一個小型的藝術節活動。」（同前）於此同時，香港藝術中心的德籍經理布海德彼時刻正訪臺，向臺灣社會介紹一個新概念：「藝術經紀」。（《民生報》1979b）

　　香港、新加坡、臺灣？聽起來彷若亞洲四小龍的文化接力。細究之

下，我們確實可以對應亞洲地區國際藝術節舉辦和全球化經濟發展的緊密關係。從1950年開始以香港為首，緊接著新加坡和臺灣陸續在上世紀的六〇年代開始經歷經濟改革，並和南韓一起在接下來的三十年，開創了以亞洲四小龍為名（Four Asian Tigers）令世界驚豔的亞洲經濟奇蹟。1970年代亞洲地區國際藝術節的輪番主辦，應可視為戰後亞洲國家夾裹在彼時掀起的全球化經濟發展浪潮中，湧現的一股文化復甦。換言之，如果亞洲四小龍標誌著亞洲地區經濟發展邁向全球化的軌跡，亞洲地區國際藝術節則是伴隨這個全球化發展的文化產品；這些藝術節的節目內容無不以西方經典音樂（室內樂）與舞蹈（芭蕾舞）為尚的審美思維，進一步透露了彼時的國際化內涵，亦即全球化發展初期，亞洲表演藝術板塊的雛形，以「購入西方」為「文化藝術國際化」的策略。

　　誠然亞洲地區的工業化與經濟起飛奠基了文化藝術消費需求，若要實踐這樣接力賽般的國際藝術節連續開展，涉及了更廣泛的條件。借用詹姆斯（Paul James）的說法，全球化可歸納四種型態：最古老的「人的傳輸與移動」（embodied globalization）、其次是「組織的傳輸與移動」（agency-extended globalization）、第三種「貨物的傳輸與移動」（object-extended globalization），以及晚近最主要的全球化型態「知識與信息的傳輸與移動」（disembodied globalization）。（James 2014: 208-23）這四個樣態的全球化雖沒有必然的先後順序，且更多的時候是並進的，但是仔細區分仍可以讓我們更加了解全球化進行的模式。例如，二十一世紀隨著網際網路科技的發達，最古老的移動型態——「人的移動」不僅趨緩且出現新的移動限制規範（例如難民移動）；反之，隸屬第四種信息

傳輸的移動型態中，有關金融工具的使用規範卻反而越加鬆綁，金錢流動的界線也越見消融。回首上世紀六、七〇年代全球化經濟發展的初期，航空飛行器的普及以及費用降低，大幅提高了人與貨物的傳輸和移動的速度與頻率並降低其成本，這對於人力密集的表演藝術而言，是跨疆域移動的最必要條件。至於通訊科技的進步則是促成國際藝術節節目流通的另一項先決條件。在我過去的訪談中，資深劇場工作者王孟超回憶，1982 年大學畢業退伍後，他找到兩份工作。一個是怡和洋行，一個是新象活動推展中心。甫成軍的新象辦公室位於當年的民生東路 BOA 大樓，本身沒有外貿企業配備的電傳機（Telex），每次新象員工要跟國外藝術節聯絡，就需要到隔壁貿易公司借用。王孟超曾這樣描述：

> Telex 很好玩，有點像電報，必須縮寫，很多字都縮寫，這樣才可以省錢……。那時候新象還沒有 Telex，得跟隔壁的貿易公司一起合用，經常要去那邊拿。剛開始，我們要聯繫國外藝術家，寫信過去，總是音訊全無，等很久也沒有回音。可是有了 Telex，情況完全不一樣……。當時就覺得很神奇，世界可以這麼簡單！訊息剛傳出去，馬上就有回音了。那時候什麼都不懂，也不能接手跟國外藝術家工作，就是做這個，在新象的國外聯絡組。（周慧玲訪談 2009a）

上世紀七、八〇年代是一個電傳的時代，它縮短了聯繫的時間，加上航空飛行的普及，大幅提升資訊傳輸的速度，促成了全球化經濟發展模式。這也使得跨洲際的國際藝術節目邀演不再是天方夜譚，大規模而密集

的國際藝術節策展也更爲具體可行。

　　現當代戲劇史論論者總習慣點名少數創作者，似乎這少數人天才般橫空出世，揭開了後來臺灣現當代戲劇發展的序幕。不以爲然者，近年也開始從自身參與的經驗發聲，反駁論述者的誤傳與偏見。（王墨林、卓明 2018）本文以爲在史論方法上，與其一味地推崇（或否認）少數藝術家橫空出世的成就，不如審慎地參酌其所處歷史情境之下的社會經濟條件。前述的全球化發展初期亞洲地區國際藝術節的舉辦，爲彼時正躍躍欲試的年輕劇場工作者，提供了有形和無形的文化經濟資源。畢竟，在全球化發展的年代，個人是很難自外於整體的發展潮流；國外節目的引進，以及國內節目的相對輸出，可以說是爲他們準備了時利之合。

　　無論如何，前文引用的七〇年代新聞現場剪報讓我們回顧了亞洲現代表演藝術慶典已然成形，臺灣的加入將使得亞洲成爲世界表演藝術的新市場。究竟這個新市場所展現的世界表演藝術，甚至與它所折射出來的世界現代戲劇面貌如何？

二、冷戰下的區域性全球化：新象國際藝術節與亞洲表演藝術板塊形構，1980 ～ 1990s

　　2018 年 1 月出版的《境會元匀──許博允回憶錄》裡，作者娓娓道來他如何以家族企業力量，在七〇年代末籌劃推出可能是臺灣近代最大型的現代藝術慶典活動「新象國際藝術節」。經過比對相較，我們發現 1980 年春開幕的第一屆新象國際藝術節，似乎比當時亞洲地區任何

一個國際藝術節都大型：在爲期兩個半月的時間，新象共計推出了 128 場演出，動員 15 個國家總計 38 個表演團隊。不僅如此，從三十年後的今天回首，新象國際藝術節似乎仍是目前爲止，臺灣表演藝術舞台上歷史最持久的同類型活動，而這樣的民間活力帶動了臺灣官方的相對作爲，似乎也見證了海島一隅曾經擁有的經濟實力。據此，本文選擇先以「新象國際藝術節」爲例，梳理它在上世紀八、九〇年代國際藝術節參與臺灣劇場現當代表演藝術風景的形構。行文時，筆者將交叉比對同時期新加坡、香港兩地國際藝術節的相關文獻資料，期以勾勒亞洲地區國際藝術節的舉辦，對全球化發展下區域性國際戲劇美學板塊雛形的可能形構。

　　「新象」自 1978 年成立活動公司，開始引進個別表演節目，1980 年舉辦「第一屆新象國際藝術節」直到 2008 年爲止，在其最初十五年間便大量引進了包括法國馬歇‧馬叟（Marcel Marceau）（1979, 1983, 1988, 1998）、日本箱島安（Yass Hakoshima）（1981）在內的十幾個現代默劇團體與作品（許博允 2018: 108-120）；也曾引進日本「白虎社」（1986）、「山海塾」（1994, 1996）的舞踏；香港的進念‧二十面體（1982）；更曾頻繁邀請保羅泰勒現代舞團（1980）、崔拉莎普（1983）、模斯康寧翰舞團與約翰凱吉、尼克萊舞團（1979, 1985）等在內的美國重要現代舞；日本蜷川劇團的《美迪亞》（1993）也在受邀行列。（財團法人新象文教基金會 2008）

　　整體而言，我們會發現「新象」音樂和舞蹈的表演佔了整體藝術節很高的比例，純粹的戲劇比例很低，且後者多爲在地自製。其中西洋古典音樂、亞洲傳統民族音樂與舞蹈、芭蕾舞是最普遍可見的。同樣節目類型結

構比例，也發生在香港和新加坡的國際藝術節節目結構中。這究竟意味著語言屏障造成了戲劇不易輸出？抑或是彼時國際表演藝術市場的節目分類（音樂、舞蹈、戲劇）未必適合亞洲乃至其他地區的表演藝術傳統，而新的表演藝術概念正在發展？再以新象國際藝術節節目結構來看，一種新型態的默劇幾乎貫穿了將近三十年的邀演節目中，除了前述的法日藝術家，尚有美國的 Adam Darius、 Robert Shields；以色列的 Yoram Boker；加拿大的 Yanci Bukovec 等，這些新型態的默劇，特別是從現代舞汲取養分的默劇形式，對八○年代正在萌芽的臺灣現代戲劇投入極大的影響。同樣是透過新象國際藝術節，臺灣的觀眾得以認識前述美國各主要現代舞團（其中模斯康寧漢於 1984 年來臺，1986 年去新加坡）。筆者在 2009 年進行的系列口述訪談便印證了美國現代舞如何為九○年代臺灣現代戲劇工作者提供了另一種沃土。（周慧玲 2009b）另外，新象引進的日本舞踏如白虎社（1986）、山海塾，以及香港進念・二十面體（1982）和蜷川（1993 年來臺，1994 年去新加坡），更是直接形構了亞洲前衛表演的串聯，並對九○年代臺灣現代戲劇產生更具指標性的影響。（周慧玲 2014a）換言之，這些（未必新鮮）的新興表演型態，不但餵養了彼時臺灣現代表演藝術觀眾的品味，也影響了八、九○年代臺灣現代戲劇美學發展，特別是為稍晚九○年代亞洲地區實驗戲劇，形構了一個美學網絡；它們輸入的訓練方法，更對整個八、九○年代臺灣現代戲劇在身體方法的探索與創作，產生深刻影響。（周慧玲 2014a）更有趣的可能是，這樣被日後名為小劇場的亞洲區域實驗戲劇美學聚落演習的戲劇美學，與新象此時自製的臺灣大型舞台劇如《遊園驚夢》、《不

可兒戲》、《棋王》、《那一夜，我們說相聲》等，形成了兩種截然不同的美學體系。

「新象」在廣邀世界表演藝術節目來臺演出之際，多次投資自製大型舞台劇，代表作如《遊園驚夢》（1982，白先勇原著，黃以功導演）集合了當時影視明星盧燕、胡錦、歸亞蕾、錢璐、劉德凱、曹健等；表演工作坊的《那一夜，我們說相聲》（1985）；《蝴蝶夢》（1986，奚淞、白先勇、胡金銓等編劇，胡金銓導演，胡錦、張復建、錢璐等主演）；《天堂旅館》（1987，汪其楣、黃建業編劇，汪其楣導演，馬之秦、陳莎莉、歸亞蕾、楊麗音主演）；華人第一部音樂劇《棋王》（1987，張系國原著，三毛改編，華倫導演，張艾嘉、齊秦主演），製作人為吳靜吉和許博允；《不可兒戲》（1990，王爾德原著，余光中翻譯，楊世彭導演，賴佩霞、周丹薇、劉德凱、毛學維等主演）；《溫夫人的扇子》（黃以功導演，張冰玉、李烈、曾國城、杜滿生等演出）。若說這些作品是上個世紀八〇年代臺灣現當代戲劇的代表作，也並不為過。僅從製作規模與人力網羅來看，我們會發現這些作品幾乎全都採取了結合影視明星與藝文名流的巨星堆疊策略。這不僅令人臆測，彼時的製作概念是否已具備了商業劇場的雛形？相對於1982年新象主辦的非常設性「亞洲戲劇節及論壇」五個節目中，香港進念·二十面體劇場以及蘭陵劇坊（《貓的天堂》、《影》、《包袱》、《公雞與公寓》）（《新象三十》2008: 62-63；蘭陵劇坊《亞洲戲劇節》節目單1982）等後來被廣為論述為抵制性小劇場（鍾明德1999），這些大型類臺灣自製現代戲劇長期被疏於論述，毋寧是耐人尋味的。這些被現有戲劇史書寫忽略的作品裡，大量前話劇人才的投入，似乎提醒著我們，早

期話劇和後來以「現代劇場」通稱的現當代戲劇，正透過這類的製作模式，被延續並彼此接軌。再轉身看看 1982 年文建會成立以後開辦的「全國文藝季」第二年節目裡的《代面》，我們會發現，這部許博允以音樂創作者身分投入、由蘭陵劇坊製作，卓明導演、蔣勳編劇的舞台作品，同樣也網羅了不少影視硬底子演員如李芷麟擔綱演出，再一次地採取了非常類似的新名流加影視明星和舊話劇演員的混合製作模式。這個脈絡在我們有限的現代戲劇論述裡長期缺席，難得不值得我們重新探究？[4] 作為彼時臺灣國際藝術節裡臺灣戲劇的代表，它們背後的戲劇生產結構以及生態環境，正等待被補遺。

平心而論，無論是從新象國際藝術節近十五年來的紀念出版物（財團法人國際新象文教基金會 2008），或是許博允的回憶錄（2018），我們都很難判讀新象團隊選節目的標準，連帶也不易辨識這個藝術節的藝術品味，更難以定奪如上的影響說，是否新象有意識的作為。可以確定的是，當時大量持續從世界各地引進表演藝術作品到亞洲乃至臺灣，改變了過去以印刷出版為主的世界戲劇訊息傳播與知識生產模式。這一次，教室不再是校園，受眾也不限於學生，而是掏腰包花錢買票的藝術消費者。臺灣現代戲劇在過去四十年的發展裡，一直呈現一個繽紛雜燴的面貌，性格模糊的新象國際藝術節也許是這個繽紛面貌的最好鏡像，又或者根本是這個多重面貌的形塑者？

對比許氏的回憶錄與當時的文獻檔案，乃至亞洲地區如新加坡和香

4 雖有極少數的戲劇學者曾列名論及（顧乃春 2007: 316），更細緻的析論則是付之闕如。

港國際藝術節的辦理情形，我們還可以歸納出以新象爲例的國際藝術節的舉辦，對臺灣現代戲劇乃至亞洲地區表演藝術美學板塊形成，造成以下若干影響。

（一）舞台技術工作系統的標準化與生產消費體系的建立

　　以新象國際藝術節爲例，在邀請國外藝術節目來臺演出時，臺灣在地劇場技術工作者也在交流實踐中學習，漸次完成了臺灣舞台技術現代化以及工作系統全球化的工程。斯建華撰述的《劇場黑衣人》（2013）頗爲生動地記載了八〇年代初期臺灣現代劇場技術工作系統是如何發展建立的。事實上，新象國際藝術節本身的操作方式，在八〇年代也是很不尋常。彼時亞洲地區的國際藝術節，如果不是政府的文化部門主辦（如新加坡），就是由基金會等法人形式運作（如香港）。像新象這樣以一個民間公司率先主辦大型國際藝術節，意味著臺灣整體劇場工作規範，包含票務銷售體系，乃至於相關的表演藝術政策，都還十分原始粗糙而尚待完備。也因此，每年一度的新象國際藝術節幾乎成了民間藝術工作者挑戰官方既有體制的舞台。小到售驗票系統的不合時宜、海報張貼的規範，大到表演藝術課徵娛樂稅的國家財稅制度爭議、樂器運輸進出口稅務制度等問題，臺灣相關法令與規範都與藝術節的策辦扞格。（陳小凌 1980；周慧玲 2014b）其中有關表演藝術免徵娛樂稅一項，直到 1991 年才在立法院三讀通過，然而時至今日，地方政府仍可援引地方自治條例對此提出不同見解與作爲。「新象」這樣披荊斬棘地爲臺灣現代劇場經營管理建立規範之餘，似乎也創造了臺灣整體表演藝術圈一股「體制外」的武林氣息江湖味；這種

類近布赫迪厄（Pierre Bourdieu）所謂的習性（habitus），猶如夾裹著「接軌國際」、「全球化」聖杯的武林習性，抵制官方管理者代表的老舊體制。如是的臺灣現當代戲劇社群文化性格，同樣猶待深究。

（二）重新定調傳統表演藝術在現當代的位置

七、八〇年代陸續開張的亞洲地區國際藝術節具備一個共同的特色，便是重新定調傳統表演藝術在現當代的位置。如前所述，香港藝術節率先將粵劇、潮劇納入國際藝術節的範疇。（金文光 1979）新象國際藝術節開幕時，幾乎是遙相呼應地安排一則《中國之夜》作為開鑼戲，集結北管、陳達閩南民謠、客家民謠、山東魯聲、南管乃至蘭嶼精神舞。第二年由潮州大鑼鼓、蘇州彈詞、秦腔、八角鼓、臺灣說書與布農族小米歌傳承。彼時所有的節目都是由臺灣在地藝人組成，它們意外地記錄了臺灣曾經一度存在著山東魯聲乃至秦腔這樣的表演形式。（財團法人國際新象文教基金會 2008）此外，這時期也目睹了「世界音樂」（world music）概念邁入全球音樂工業生產體系。亞洲地區新興國際藝術節裡面的亞洲傳統表演藝術，便猶如在西洋管弦樂與交響樂的主旋律中，銘記亞洲人彼此的相望與自我投射的驚鴻一瞥；它為全球化音樂市場裡，亞洲人爭當亞洲人的文化歷程，留聲傳世。這些重新發現傳統並將之置放在全球舞台上的企圖，又經常會賦予這些傳統表演藝術新意。例如，新象持續邀演國際現代默劇之餘，便曾激發 1985 年的《中國戲劇中之默劇》，由一眾不同類型的傳統戲曲演員如京劇的夏華達、張大鵬、張光禧、陳利昌與豫劇的王海玲共同參與；那約莫可以列入實驗戲曲的早

期嘗試吧。即便是表演工作坊的《那一夜，我們說相聲》，正是在同一年這個背景之下，由新象策展首演的。事實上，在區域性全球化的語境下，亞洲地區大多數的國際藝術節中的亞洲傳統表演藝術，仍以傳統音樂和舞蹈居多（戲劇相對而言比例較低）；這究竟是因爲亞洲地區的傳統表演藝術中，音樂肢體的表演類似比例更高？抑或戲劇本身的全球化容受更小的緣故？或是亞洲現當代戲劇美學尚在摸索發展中？

（三）不對等的審美品味傳輸

七、八〇年代亞洲地區國際藝術節中，來自西方的表演節目佔大多數，且多爲單向輸入，亞洲自製節目的輸出仍限於區域內。亦即，西方節目輸入亞洲的數量比例都很高，亞洲節目輸入歐美的比例則相對很低。如此東西不對等交流，有其經濟因素：亞洲自製節目在區域間的彼此交換，是比較經濟的；國際藝術節中高比例的歐美節目，可能大多在亞洲密集巡迴演出。但這也可能反映更爲深沉的問題。如果西歐大多時候是表演藝術的主要出口地，亞洲更常扮演西歐或美加表演藝術的進口地，這是否意味著，亞洲地區能更快地適應各地來的表演美學，而西歐與美加觀眾似乎需要更多文化轉譯或者重新再馴化，才能容受來自亞洲的表演藝術美學？這樣不對等的市場流動與美學品味傳輸，是否會對在地現當代戲劇發展產生影響？

如果國際藝術節形構了一幅全球化表演藝術地圖，在這樣的表演藝術地圖裡，亞洲現當代戲劇的位置是什麼？許博允曾在八〇年代列出臺灣文化藝術輸出清單：雲門舞集、朱銘的雕刻、蘭嶼原住民甩髮舞蹈、京劇。

在實際作爲上，較爲成功的案例是將雲門舞集和當代傳奇劇場的作品輸出到美加和英國；以及將原舞者、南管、漢唐樂府、蘭陵劇坊和表演工作坊等團體推介到菲律賓和香港。這樣的現象是否說明了東西方表演藝術市場的品味容受差異？如是的市場歧異又是否倒過來影響了亞洲現當代表演藝術的生產趨勢乃至知識生產？

（四）亞洲表演藝術經紀與市場的初步形構

藝術經紀人之間的人際網絡決定了表演藝術作品的流通渠道。1980年新象國際藝術節開幕前，許博允對媒體表示，新象國際藝術節安排在2月到4月期間，是希望和鄰近菲律賓與香港的藝術節形成聯演網絡，三邊共同分擔國際藝術節節目巡演的經費。（《民生報》 1979d）分擔經費的夢想未必成眞，臺灣與亞洲鄰近菲律賓和香港的藝術節形成聯演網絡的作法，倒是值得注意。許氏與「菲律賓文化中心」（CCP）創始主席卡斯拉葛（Lucresia Kasilag）在新象國際藝術節籌備期間就已開始結盟——菲律賓與美國的密切關聯使得前者在戰後得到相對而言優渥的資源，或許是菲律賓在六〇年代末便成立文化中心的原因，也未可知。總之，許氏和卡斯拉葛在1979年號召成立「亞洲文化推展聯盟」，會員包含日韓等城市代表。（許博允 2018: 81）儘管這個組織未必能和亞洲當時最成熟也是唯一能代理世界表演藝術節目的日本相逕庭，它至少形成了另一個亞洲藝術經紀集團。對比之下，我們會發現，此時新象的國際藝術節邀演節目和亞洲其他城市如菲律賓、新加坡、香港乃至日本東京等地區的藝術節邀請演出節目，頗有重疊之處。例如，根據新象報

告，日本白虎社是由新象經紀到菲律賓演出的（1983），新象另外還成功經紀了臺灣表演藝術團體及其作品到國外演出，包括當代傳奇劇場《慾望城國》（1990 英國，1993 日本）、《樓蘭女》（2008 香港、上海），表演工作坊《這一夜，誰來說相聲》（1990 香港），漢唐樂府（1997 菲律賓），朱宗慶打擊樂團（2008 香港）等等。

（五）冷戰結構下，殘缺的全球想像

如果亞洲藝術經紀人的人際網絡形構了亞洲想像的國際表演藝術樣貌，基於當時國際冷戰局勢，彼時亞洲地區藝術經紀的「國際表演藝術」，其實來自冷戰下的同一集團；它們所共同仲介想像的國際表演藝術美學，是冷戰結構下的全球美學，它的全球化發展，是缺角的全球化。更具體地說，在彼時全球化的發展下，展現在臺灣藝術消費受眾眼前的世界戲劇面貌，並非是全球的全貌，而是經過這些藝術經紀網絡有意無意篩選過的、缺角的全球。舉例而言，1970 年代至 1989 年之間，亞洲地區國際藝術節的節目來源以西歐與美加為主，拉丁美洲與非洲節目的比例偏低。又因為冷戰因素，共產國家的節目時而缺席。所謂的國際藝術節投射出來的全球想像，是有其局限且偏頗的。這些經常缺席的表演藝術社群，在面對亞洲的受眾時，需要更多的文化轉譯與觀視調整。例如，新象的報告裡面特別提及 1986 年邀請西非塞內加爾國家舞蹈團來臺演出時，因為西非的上空舞蹈傳統不合於華人社群的身體觀，引發了社會關於藝術與色情的辯論。相關的社會熱議是解嚴前臺灣社會很重要的一則文化景觀；儘管到了二十世紀末臺灣的小劇場已經習以為常地裸裎身體，但一般觀眾還是難以接

受，一直到 2003 年巴西嘉年華盛會來臺演出時，仍然爭議不斷。（財團法人國際新象文教基金會 2008: 9）此外，1982 年新象率先邀請了當時身分極為敏感的旅英鋼琴家傅聰來臺演出，此舉約莫也促成了新象自柏林圍牆倒塌那年起，開風氣之先地頻繁邀請前共產地區（如中國大陸）音樂戲劇作品來臺演出。

另一個更為極端的例證是，《新象三十》和許氏的回憶錄均反覆提及，新象活動中心成立於中美斷交的同年，新象國際藝術節則揭幕於中美斷交之後初期，新象因此經常被期許以民間文化交流行外交之實，國外藝術團體來臺更因此偶爾可透過官方得到特別通關許可，或者背負著民間文化外交的任務，得到官方資源挹注藉以與美國文化界進行雙邊交流。這包括新象曾協助新聞局促成美國國家交響樂團在臺演出以衛星直播方式，回傳美國公共電視，其中包含該團演奏兩位臺灣作曲家的作品。（許博允 2018: 60-61）這種不敷成本、違反商業操作原則的投資，印證了全球化藝術市場與國際政治的角力之間，千絲萬縷的關聯，實非純粹的美學論述可透視、盡言。

本文僅就七、八〇年代的亞洲區域國際藝術節為例，嘗試將之放置在全球化發展的脈絡裡，描摹區域性藝術市場與美學板塊的形構過程，特別是它們對於臺灣現當代戲劇發展中，從生產機制到生態結構、乃至美學網絡的建置的可能影響。我們尚可循此路徑，繼續挖探冷戰結束、國際秩序重整的九〇年代至二十一世紀前夕，亞洲小型藝術節如何接手，改以著重區域間交流的方式，建立屬於亞洲的另類戲劇美學，亦即

它們與全球化戲劇美學發展的（不）關聯。同樣值得密切關注的，尚有刻正劇烈變化的中國表演藝術市場的崛起、新加坡國際藝術節的全新操作模式，乃至臺灣在地的國際藝術節結構反轉，如何更緊密地影響了區域乃至全球美學的板塊移動。本文希望藉此初步嘗試，探索文本研究之外的資料庫類型，將生產結構與市場操作策略也納入戲劇研究的範疇中，以更加覺察自身美學脈絡的形構過程，以及它與全球化軌跡的聯動。

引用書目

中興新村訊。1977。〈掌中戲競賽，真五洲奪魁〉。《聯合報》。1977 年 1 月 3 日，3 版。

王玲琇。1995。〈東西藝術的新絲路：法國勒維伊藝術節藝術總監巴托羅梅訪華側記〉。《PAR 表演藝術》29: 68-69。

王墨林、卓明。2018。〈有歷史的人：卓明的劇場實踐〉。對談者王墨林、卓明，與談者周伶芝、郭亮廷。《藝術觀點 ACT》第 76 期。客座主編郭亮廷、周伶芝。2018 年 10 月出版。http://act.tnnua.edu.tw/?p=4733，瀏覽時間 2018 年 10 月 12 日。

《民生報》。1979a。〈文化沙漠變綠洲，香港展開藝術節〉。1979 年 2 月 5 日，7 版「醫藥新聞」。

————。1979b。〈何不熱鬧熱鬧辦個藝術節？布海歌談文化經紀問題〉。1979 年 2 月 8 日，7 版「醫藥新聞」。

————。1979c。〈從音樂季之中，推動精緻文化〉。1979 年 7 月 31 日，7 版「醫藥新聞」。

————。1979d。〈新象中心大手筆要辦國際藝術節，規模空前龐大 許博允任重道遠〉。1979 年 11 月 2 日，7 版「醫藥新聞」。

宋晶宜。1979。〈推進文藝運動歡迎提供建設性意見，快把文化裝船運銷到海外〉。《民生報》。1979 年 8 月 17 日，7 版「醫藥新聞」。

周慧玲。2009a。訪談王孟超。臺北市忠孝東路四段，2009 年 11 月 12 日，18-21 時。侯彩雲、楊芳嬋記錄。

————。2009b。訪談蔡政良（Fa）。臺北市忠孝東路，2009 年 11 月 16 日，17:30-20 時。侯彩雲、楊芳嬋記錄。

————。2014a。〈臺灣現代劇場的產業想像：一個「參與觀察者」的劇場民族誌初步書寫〉。《戲劇研究》13: 145-172。doi: 10.657/JPTS.2014.13145。

————。2014b。〈臺灣劇場幕後不老傳奇：「超哥」王孟超〉。《國家文藝獎第十八屆藝術家素描》。國家文藝基金會主辦 / 出版。http://www.ncafroc.org.tw/award-artist.aspx?id=1288。

————。2017a。〈藝術學門戲劇子學門「熱門與前瞻研究」趨勢〉。《藝術學門熱門與前瞻學術研究議題》結案報告。科技部人文社會科學研究中心。103-117。

————。2017b。〈全球化時代中的（跨）區域美學網絡形構與移動〉。「『整體藝術』之道與藝的當代探索：美學全球化時代劇場藝術的跨界與整合：2017 年劇場藝術與管理國際學術研討會」專題演講。國立中山大學

文學院／劇場藝術系主辦（10 月 26-27 日）。高雄：國立中山大學藝術大樓國際會議廳。

邱坤良。2012。〈紅塵熱鬧白雲冷──臺灣現代藝術節節慶的本末與虛實〉。《戲劇學刊》15: 49-78。

金文光。1979。〈地方戲曲潮劇發揚傳統戲劇〉。《民生報》。1979 年 2 月 15 日，10 版「體育新聞」。

侯惠芳。1979a。〈大型國際藝術節有待政府來支持，旅義女高音願回國「聲」援〉。《民生報》。1979 年 11 月 24 日，7 版「醫藥新聞」。

───。1979b。〈68 臺北市音樂季節目系列報導，辛明峰最年輕的演出者〉。《民生報》。1979 年 8 月 14 日，7 版「醫藥新聞」。

───。1980a。〈教部辦文藝季耗資千二百萬，活動已近尾聲一直未見高潮〉。《民生報》。1980 年 4 月 28 日，7 版「醫藥新聞」。

───。1980b。〈音樂舞蹈季圓滿落幕，場地管理還有待改善〉。《民生報》。1980 年 9 月 15 日，7 版「醫藥新聞」。

財團法人國際新象文教基金會。2008。《新象三十：1978-2008》。臺北：有象文化。

許博允。2018。《境會元勻──許博允回憶錄》。臺北：遠流。

陳小凌。1980。〈進步國家的新課題：如何處理文化海報？〉。《民生報》。1980 年 4 月 26 日，7 版「醫藥新聞」。

斯建華。2013。《劇場黑衣人》。《表演臺灣彙編》13，技術館。周慧玲主編。桃園：國立中央大學黑盒子表演藝術中心。

黃美序。1978。〈一年來的我國文壇：幕前幕後，一年的戲劇〉。《聯合報》1978 年 1 月 4 日，12 版「聯合副刊」。

新象活動推廣中心。1982。《亞洲戲劇節》蘭陵劇坊節目單。

董健。2017。〈關於中國當代戲劇史研究的幾個問題〉。《南大戲劇論叢》第 13 卷第 1 期。

鄧海珠。1977。〈中國的現代舞 一個雲門夠嗎〉。《聯合報》1977 年 1 月 5 日，9 版「萬象」。

《聯合報》。1980a。〈第八屆香港藝術節表演各國傳統藝術，十四個國家及地區參加〉。1980 年 9 月 19 日，9 版「影視綜藝」。

───。1980b。〈音樂、舞蹈、戲劇、文物展覽繽紛呈現，香港亞洲藝術節今天開鑼〉。1980 年 10 月 19 日，9 版「影視綜藝」。

鍾明德。1999。《臺灣小劇場運動史：尋找另類美學與政治》。臺北：書林。

顧乃春。2007。《現代戲劇論集：發展論、作家作品論、演出論》。臺北：心理出版社。

Chou, Katherine Hui-ling. 2016. "Modern Theatre in Hong Kong, Taiwan, Korea and North Korea: Taiwan." *Routledge Handbook of Asian Theatre*, Ed. Siyuan Liu. London: Routledge. 333-339.

Getz, Donald. 2010. "The Nature and Scope of Festival Studies." *International Journal of Event Management Research*, Vol.5 (Nov. 1, 2010): 1-47.

James, Paul. 2014."'Faces of Globalization and the Borders of States: From Asylum Seekers to Citizens'." *Citizenship Studies* 18 (2): 208-23. doi: 10.1080/13621025.2014.886440

Liu, Siyuan. ed. 2016. *Routledge Handbook of Asian Theatre*. London: Routledge.

Samuel, Raphael. 1994. *Theatres of Memory, Volume 1: Past and Present in Contemporay Culture*. London: Serso.

SIFA Singapore International Arts Festival. Offical Web: https://www.sifa.sg/sifa/，瀏覽時間：2017 年 9 月 30 日。

Wilmer, S. E. ed. 2004. *Writing & Rewriting National Theatre Histories*. Iowa City: University of Iowa Press.

北回歸線以南、中央山脈以西
——追記 1990 年代臺南、屏東在地小劇場發展階段

楊美英

那個劇團藝術總監
望南表演藝術評論計畫主持人

摘要

根據既有文獻記載顯示，臺南地區的現代劇場活動紀錄，於日治時期，可說除了「新劇」（文化劇）展演之外，仍以傳統戲曲活動為多，直到二十世紀九〇年代，才出現明顯變化。其中改變動力主要來自當時民間藝文機構如華燈藝術中心／紀寒竹神父、台南市文化基金會／沈秀燕總幹事的推動，和蘭陵劇坊核心成員卓明老師等人影響的催化，陸續出現了華燈劇團（後改名「台南人劇團」）、那個劇團、魅登峰劇團等，還有當時其他若干短暫出現的現代劇場創作行動組合；另外，幾乎同時期在高屏地區也陸續出現了若干現代劇場藝術工作者，逐漸形成若干現代劇團，如：南風劇團、螢火蟲劇團、黑珍珠表演工作室（後改名「花痞子劇團」）等，匯聚成活力蓬勃的在地劇場生態，一致的特色都是以素人同好、志同道合的夥伴關係為起點。

本文藉由爬梳前述若干地方劇場創作表演年表，訪談相關劇場人士、參考相關論文等資料，並參考個人參與劇場活動經歷，以在地視角重新建構相關劇場生態現象與發展脈絡，探索臺南地區早期劇團構成起點的組織型態，兼及鄰近屏東、嘉義地區的對照，以及在同時期的南北劇場交流軌跡，希望對之前文獻資料關於北回歸線以南、中央山脈以西區域的現代劇場生態不足之處，能夠有所補充。

關鍵字：卓明、華燈劇團、那個劇團、魅登峰劇團、黑珍珠表演工作室

前言

　　於今蘭陵劇坊 1978 年成立迄今四十年後的紀念時刻，回顧上世紀，多以「風起雲湧、方興未艾、前衛創新、蓄勢待發」形容 1980 年代的臺灣小劇場運動，到了 1990 年年初，已然出現「小劇場死了」的責議喟嘆，然而，此應屬「當代臺北劇場」現象。[1]

　　因為，以筆者親身經驗所知，當時外臺北地區若干縣市的現代劇場生態，正以「小劇場」型態剛剛開始萌芽——本文希望能以北回歸線以南、中央山脈以西為地理範圍，優先聚焦於臺南、屏東地區之前較少受到媒體關注或書寫的現代劇場活動，試著通過訪談、個人劇場實踐歷程、相關劇場活動紀錄資料等素材，整理 1990 年代以迄二十一世紀初的現代劇場動態，其中包括若干戲劇團體構成起點的組織型態、創作風格等特色，保留在地劇場發展脈絡，進而爬梳重要現象與其背後意義，期望藉此一探臺南、屏東地區現代劇場藝術萌生前期的地方特色，或可補充臺灣現代劇場藝術發展軌跡版圖的缺角之一。

　　話說在 1990 年代之前的臺南地區，根據目前文獻記載已知，若要追究較為具體的現代劇場發展形貌，大致可推及日治時期的新劇，如：1930 年代的臺南仕紳黃欣、黃溪泉兄弟創立「共勵會」，每年舉辦「共勵會演

北回歸線以南、中央山脈以西——追記 1990 年代臺南、屏東在地小劇場發展階段

1　鍾明德：《繼續前衛：尋找整體藝術和當代臺北文化》（臺北：書林出版公司，1996 年），頁 102-103。

劇大會」，親身編劇或參與演出；[2] 同時代的文化協會，舉辦各種教育活動，其中最重要的幾個議題，皆由臺南青年首先發難，例如為了關心社會習俗的改良，發行《反普特刊》，其中可見以新劇作為表現方式的劇本創作者莊松林（筆名「KK」）作品《誰之過》，內容多諷刺傳統封建教條，歌頌自由戀愛與人權平等。以今日所能掌握的劇本和極少劇照觀之，應可歸類為模擬並取材生活、寫實主義走向的話劇類型風格。因此，若是與今日所稱謂的現代劇場藝術脈動相連，擬先跳過上個世紀的前半段時空，選擇以近三十年的活動紀錄為關注題材。

一、1990 年代萌發的臺南地區現代劇場生態概述

現在說到臺南的現代戲劇發展史，必須提到不可或缺的重要關鍵所在——「華燈藝術中心」，乃是來自美國的天主教神父紀寒竹，以自身影像藝術專長成立，舉辦一系列文化活動，以藝術宣教。因此在藝文活動匱乏的年代，豐富了臺南藝文環境，從攝影、影像記錄到獨立電影播放、讀書會等，紀神父不斷推動許多不同的藝文社團成立，提供了當時許多藝文心靈的滋養，也逐漸聚集了各種藝文愛好者。

1987 年 6 月，紀寒竹神父希望能夠將臺灣已然風起雲湧的現代劇場運動引入臺南，在天主教會及華燈藝術中心支持推動下，凝聚了一群各

2　黃欣 1885 年出生，留學日本明治大學法科，1921 年擔任臺灣總督府評議員。黃溪泉，字谿荃，1891 年出世，兩人差六歲，兄弟感情佳。共勵會成立於 1927 年 6 月，會址設在忠義路之三官堂，黃欣任會長，下設四部：講演部、體育部、教育部、演藝部。參閱葉瓊霞：《循溪聽泉憶固園》；莊健隆、葉瓊霞、潘一夫：〈臺南固園景觀回顧與重現——由詩文與影像取徑〉。

行各業的戲劇愛好者，共組劇團，地點為勝利路 85 號「耶穌會聖心大教堂」的地下室，成為現有官方紀錄最早正式立案的現代劇團。命名「華燈」，自然是與「華燈藝術中心」相關。

其後六年，華燈劇團一直是臺南地區唯一的實驗性現代劇團，直到 1991 年才開始出現極大的生態變化。

以個人的在地觀察與參與經驗而言，1991 年是影響當代臺南發展劇場藝術的關鍵年代，「因為這一年中，財團法人台南市文化基金會開辦劇場藝術營後，凝聚了一批對戲劇懷抱熱情的年輕人，為臺南市注入新鮮的劇運活力。」[3]

回顧該研習營，可發現其「學員幾乎就是目前臺南小劇場界的中堅份子，包括吳幸秋、許瑞芳、楊美英、蔡櫻茹……等。」[4]

其中，吳幸秋，之前是華燈劇團創團核心之一，後來任職台南市文化基金會，因此也是規劃前述劇場藝術研習營的重要工作人員。1991 年臺南市劇場藝術研習營分為課程演講、實務操作兩階段，全程超過半年，期末展演《錢字這條路》之後，吳幸秋主導，召集蔡櫻茹、鄭政平、楊美英持續進行集體即興創作，同年 11 月發表《游・戲》戶外呈現於臺南市立文化中心露天廣場，一般認為「那個劇團」前身[5]；該項演出，刻意選擇某個周日下午，不進行任何事先宣傳和場地申請，企圖完成某個日常生活

3　參閱楊美英：〈建立一種新的視野與做法——關於「發現臺南表演藝術新版圖」的二〇〇二觀點〉，《筆記光影》（臺南：臺南市立圖書館，2003 年），頁 187。
4　參閱秦嘉嫄：《臺南小劇場 1987-1997》（國立藝術學院戲劇研究所理論組碩士論文，1997 年）。
5　其他被認為「那個」前身時期創作活動尚有：1993 年 5 月，蔡櫻茹個人展演《蛹》（蔡櫻茹編導／那個劇團前身）於台南市文化基金會附設劇場之家。10 月，《情境・對話 I ——造句練習》（楊美英編導／那個劇團前身）演出於高高畫廊。11 月，於窄門 Coffee Shop 一番討論後，那個劇團正式成立。

中的表演行動。1992年春季，《小王子》（吳幸秋編導／那個劇團前身）演出於非洲咖啡屋庭園三場、臺南市立文化中心走廊一場，可視爲該劇團展開環境劇場、甚至是千禧年後「那個」特定場域表演創作的重要起點。

由於研習營而展開劇場活動的十餘人，持續創作熱情，多次以「一群熱愛戲劇的年輕人」爲名義，公開發表演出，終於在媒體和觀眾建議聲中，經過集體討論命名，爲了追求一種開放的指向性，自我期許朝向不設限、勇敢實驗劇場美學的可能性，1993年底，決定命名爲「那個劇團」。[6]

事實上，從1991年開始，那個劇團由當時創團成員們以自主且互助的模式互相支持，幾乎每年二至三個創作發表，[7]該段期間的幾個作品嘗試與臺南藝文同好進行跨領域合作，例如：1995年3月《暗戀桃花源》（賴聲川作品，蔡櫻茹導演）應邀參加「華燈戲劇節」，特別邀請視覺藝術創作者林鴻文爲舞台設計，運用日光燈管、角鋼塑造了特殊的桃花源舞台景觀，於華燈演藝廳三場、露天版於成功大學鳳凰樹劇場一場、臺南師範學院圖書館中庭一場。1997年3月於臺南孔廟大成殿前紅磚廣場演出的《游於藝・春日戲》（蔡櫻茹導演），可說是頗具諸

6　1993年1月，首次正式以那個劇團名義發表演出《自畫像之死》（趙虹惠編導、舞台裝置）於台南市文化基金會附設藝術空間三場、新生態藝術環境生活劇場一場。緊接著也是在1月，那個劇團演出《女人・自畫像》（趙虹惠、許麗善、林白瑩、蔡枳倩集體創作）於「想開就好心情分享小店」地下室，一個非常迷你的空間，僅容觀眾十幾人貼身並肩，壓低的天花板，加上垂掛的少女內衣胸罩，營造出親密的女人心情自述演出。
7　此種集體領導、共同決議的模式，至1998年漸漸轉型，2000至2003年，吳幸秋主導團務與創作，2004年後，由楊美英接手，擔任藝術總監。

多代表性：一，演出場地延續了劇團前身時期《小王子》、1995 年《舊‧鴛鴦蝴蝶夢》（林白瑩編導）的環境劇場概念，開創了在臺南孔廟大成殿前紅磚廣場表演的先例；二，劇團多年首次有製作經費來自公部門大型活動——86 年全國文藝季；三，邀請在地文史文學相關人士組成編劇團隊，豐富劇本內涵，成員有葉瓊霞、蔡蕙如、呂毅新、楊美英；四，將民間十二婆姐藝陣納入表演文本，並於之後的巡迴計畫中，邀請十鼓打擊樂團創辦人謝十參與現場演出。

再者，那個劇團自 1996 年起舉辦了數屆「夏日炫目新人新秀」，鼓勵初入劇場的年輕團員創作發表，提供了《一個人的薔薇公主》（陳怡彤自編自導自演）、《超級女孩——謝立婷》（陳定一編導）、《惡女日記》（張瓊文編劇，林志明導演）、《第二個遊戲》（陳德安編導）、《關係》（郭冠妙編導、舞台、燈光、音效設計）、《獨裁的 N 種方式》（陳明毅編導、舞台設計）等初試啼聲的機會。

除了進行劇場創作表演，那個劇團也勉力以各種方式希望有助於地方劇場生態，創團隔年便開始舉辦「現代劇場面面觀」[8] 系列講座、「劇場肢體 123」系列推廣活動；後來，爲了想在地發聲，並且建立在地劇場資訊流通、劇評交流、表演資料建檔等目標，1996 年 5 月，那個劇團《葫蘆樂園——劇場發聲報》創刊，由楊美英、郭冠妙編輯；至 1997 年 8 月爲止，共出刊十一期。

有趣的是，雖然台南市文化基金會長期挹注地方藝文生態，每年的藝

8　該系列講座邀請師資名單有：卓明、鍾明德、王墨林。

文補助申請也給年輕人很多的實質支持，不過，1993 年 4 月，總幹事沈秀燕表示，經過一段期間對於表演藝術人才培力生態的觀察，深感年輕人的流動不定，不易累積成效，決定以四十五歲以上人士為目標，成立「魅登峰劇團」；當時消息一出，引發熱烈報名，通過甄選，邀請郎亞玲、卓明兩位老師，展開長期團員培訓，翌年 8 月推出創團首演《鹽巴與味素》，成為臺灣首見強調長者人生魅力登峰造極的戲劇表演團體。由此，形成另外一群走進劇場的年長社群，受到基金會扶植多年，至 2000 年，因故結束扶植關係，開始獨立自主發展。

因此，1995 年前後，臺南在地戲劇團體已出現了各自運作、不同特色的華燈、那個、魅登峰，還有：當時的新起之秀「青竹瓦舍」[9]、高雄立案但以臺南為活動基地的「弄劇場」[10]、曇花一現的「花心人劇團」[11]，以及個人主導主題式的機動式組合「尋找馬克斯讀書會」等，數量持續成長，動態相當豐富。

9　1995 年 1 月，中廣臺南台成立「即興劇場」，開辦三個月廣播劇演員訓練課程，錄製「街頭奇怪俠」系列廣播短劇（可說是集心劇團的前身）。同年 3 月，集心劇團正式成立，5 月改名「青竹瓦舍」。
　　1996 年 2 月，青竹瓦舍劇團申請立案通過，演出《反黑金反暴力》行動劇。6 月，《青竹瓦舍藝訊》創刊，出版第 1 期。
　　1997 年 1 月，青竹瓦舍劇團推出創團首演《西門武潘》（陳虘編劇，陳俊傑導演）於華燈演藝廳、紅毛文化館。同年 11 月，演出《情人 PUB，情人》（團體集體即興創作，鄭敏宏導演）於華燈演藝廳、紅城文化館各三場。之後，尚無紀錄。
10　重要創團領導人為陳德安，曾就讀崑山工專，擔任學校戲劇社社長；1995 年 4-5 月，崑山工專戲劇社「實驗劇展」於崑山工專足球場、露天舞台、雲青館司令台、臺南花心田生活空間等處進行系列演出活動。同時取名為「弄劇場」。1995 年 12 月 23 日，弄劇場演出《??? XX 進化論》（陳德安編導）於臺南市民權路「花心田生活空間」二場。
11　1994 年 1 月，花心人劇團演出《ROSE．酒》於藝術空間一場。為目前僅見之活動紀錄。

二、1990 年代萌發的屏東地區現代劇場生態概述

根據現有文字資料所知，屏東地區的現代劇場活動，直至 1990 年代中期才出現顯著變化。

1995 年，為了「擴展屏東地區現代藝術發展生機，與本地傳統人文精神結合，演出屏東人的戲，唱出屏東人的歌」，「開發屏東縣現代戲劇人口，擴展新興舞台劇之發展空間」，「發展異於傳統話劇舞台的另類演出，擴大演員與觀眾的想像空間與互動關係」，[12] 當時曾為蘭陵劇坊成員的屏東縣議員徐啓智多方奔走，與屏東縣立文化中心合作，經一年醞釀，誕生了戲劇研習營，由文化中心策劃、執行三個月，[13] 培育了屏東首批現代戲劇的表演人才，於 1996 年 5 月推出《女性劇場──我的身體我的歌》，成為「黑珍珠劇團」創團首作──一般認為，屏東現代劇場於焉成型。

為何取名「黑珍珠」？「團名是由負責帶領劇團訓練課程的老師卓明與學員們腦力激盪所得，取屏東著名的在地水果『黑珍珠蓮霧』為其地方特色和意象。主要團員有郭秀春、江春蘭、林郁屏、簡君如、潘紫云等人。」[14]

為何劇團的處女作即標榜為「女性劇場」？據悉[15]該項研習營開辦時，

12　以上引文來源為 http://library.taiwanschoolnet.org/cyberfair2004/C0422900540/action/black.htm，「在地人的劇團──屏東 " 黑珍珠 " 劇團介紹與分享」。

13　此項資料參閱 http://nrch.culture.tw/twpedia.aspx?id=14012，臺灣大百科全書「黑珍珠劇團」（撰稿者：郭孟寬）。最後修訂日期：2009 年 9 月 9 日。此項資料正確性待查。因為 2018 年 2 月 25 日與團員簡君如、郭秀春訪談所述，為期四個月的「屏東教師戲劇研習營」。

14　摘錄 http://nrch.culture.tw/twpedia.aspx?id=14012，臺灣大百科全書「黑珍珠劇團」（撰稿者：郭孟寬）。最後修訂日期：2009 年 9 月 9 日。

15　2018 年 2 月 25 日與團員簡君如、郭秀春訪談所得。

招生人數介乎三十至四十，男女均有，只是進行到期末展演的時候，只剩下十幾位女性學員，其中的郭秀春、江春蘭、林郁屏、簡君如，再加上後來第二期的潘紫云，即成爲劇團後來的核心主力人物。

《我的身體‧我的歌》以不同的女性生命歷程爲主軸，劇情分成九段：古老的圖文、苦旦、枷、等待、愛麗絲的夢魘、撥雲、紅棺、輪椅上的紅尾鴝、女體；在表演形式上，融合心理劇與身體表演，解剖與呈現女性問題。[16]《我》劇是由卓明、王墨林兩位老師聯手導演、全體演員集體創作的演出，可說頗受矚目；演後有平面媒體文章形容爲「一顆劃過阿猴城上空的流星」，「展現出一種新的融合著現代女性與屏東某些特質而成的新氣象」。[17]

接下來至 1997 年，短短兩年間，黑珍珠劇團連續發表了《我真的愛死你》（編導：邱安忱，1996 年 7 月）、《馬薩露‧牛母伴》（導演：卓明、編劇：林郁屏，1997 年 4 月）、《沙灘‧檳榔‧維士比》[18]（導演：卓明、編劇：卓明、林郁屏，1997 年 6 月）、《招親記》和《小丑劇場》（導演：孫麗翠，1997 年 10 月）、《大紅花與小綠葉》（編導：林郁屏，1997 年 10 月）、《落山風舞曲》（編導：孫麗翠，1997 年 12 月），可說呈現一種創作能量爆發的狀態。

對於這兩年，核心團員郭秀春、簡君如在訪談中表示，由於成立

16 參閱楊美英：〈黑珍珠劇團與花癌子演出年表〉（2018 年）。
17 摘自潘弘輝：〈一顆劃過阿猴城上空的流星屏東女性劇場《我的身體‧我的歌》啼聲初試〉，《PAR 表演藝術》雜誌第 45 期（1996 年 8 月），頁 76-77。
18 該劇演員名單：簡君如、江春蘭、郭秀春、陳麗琪、潘麗珠、楊瑾雯、許添福、黃詠嵐、林郁屏、薛穎種、呂東淦、廖俊逞。其中，廖俊逞即是 Baboo，由南風劇團崛起，後來遷居臺北，成爲莎妹劇場駐團導演之一。

「黑珍珠」的徐啓智負責劇團行政與資源取得，所以她們可以不用管劇團的柴米油鹽醬醋茶，只要專心當演員，好好的「玩自己」，但是，創作題材必須具有屏東風土的取向，直到《不完全變態》（編導：林郁屏，1998年6月）、《紅唇西施》（編導：林白瑩，1998年），她們才感覺創作上「比較能做自己」。

　　1998年，正是她們轉型的時間點。因爲「黑珍珠劇團」團務停擺，爲了延續之前的理想、理念和熱情，經過夥伴們的腦力激盪，自詡爲「愛玩、像花一樣美」，因而定名爲「花痞子劇團」，登記立案。[19] 旋即應邀於1999年臺灣現代劇場藝術研討會會場（特別選擇於國立成功大學成功廳走廊）演出。

　　此後，劇團的創作題材更加靠近了核心成員的女性生命軌跡（愛情、結婚、生子、照顧家人等），如：《我在這裡》（編導：林郁屏，2000年1月）、《五個女子與一朵花》（編導：林郁屏，2000年3月）、《爲甚麼會是我》（編導：林郁屏，2000年10月），其中《五個女子與一朵花》劇情大綱：「在生活軌道中，五位女子各自悠游，時而獨舞，時而互動，展現自我的認可。或立足現實、或耽溺理想、或游離夢境、或自設迷宮、或習慣藩籬。出現了『唯一』，這是愛情？是理想？是依託？是希望？還是一種滿足？這個『唯一』帶來了勇氣，也帶來了脆弱，五位女子不惜爲

19　摘錄自 http://nrch.culture.tw/twpedia.aspx?id=14012，臺灣大百科全書「黑珍珠劇團」（撰稿者：郭孟寬）。最後修訂日期：2009年9月9日。
　　花痞子劇團「2001年獲得屏東藝術優良團隊。目前雖已不是很積極在營運，但憑著其團員本身的自修與多方參與研習活動，累積數年舞台經驗，『花痞子劇團』仍經常配合政策性需求走訪各鄉鎮做小型活動的表演，團員目前都在各社區、校園、幼稚園培養戲劇根苗，除了擔任各大專院校的戲劇指導老師之外，社區說故事媽媽、兒童戲劇舞蹈班、戲劇青少年營等活動都有她們的身影，持續爲臺灣的現代戲劇藝術盡她們的心力。」

之一戰。」[20]

　　2001 年開始，據了解，也是與核心團隊成員的家務纏身、生活境遇相關，使得花痞子劇團的公開創作發表較少，[21] 若干團員會各自尋找劇場活動的出口，例如 2003 年《野百合有春天》後，至 2008 年演出《真相不只一個》之間數年，並無任何新作，直到 2016 年恢復一年一作，於該段期間內，簡君如轉向社區劇場工作、或與高雄南風劇團合作表演，潘紫云則是成立「晨光劇團」。

　　長期熟稔團務的郭秀春表示，多年來大家各自有各自的工作，生活穩定，在劇場中找到各自的生活出口或是發揮空間，也不會影響到原來的生活步調，或許有些時候看似停滯，但她確定大家會一直都在，只要有適當的時機就可以聚集成軍。依此角度觀察「花痞子」，再參酌其歷年創作年表，筆者發現這一群核心成員全為女性的作品題材確實與自身生命歷程、親子家庭生活面向密切相關：譬如 2015 年受邀進駐屏東藝術館一個月所推出的《垂釣睡眠》，至今仍是該團唯一兒童劇，即是與創作核心林郁屏等人生活經驗有關；又如 2017 年的《好久沒聚一劇》，僅僅從劇情大綱來看，便可感覺到相當濃厚的中年自傳色彩：「故事講述五位從小的玩伴，成人後經歷職場、愛情、婚姻與病痛，在彼此的故事中，赫然發現每個人的生命其實都是一齣戲，同樣為了生存勉力生

20　同註 15。
21　根據花痞子劇團演出年表，2001 年之後的演出紀錄有：《躲在棉被裡》（編導：林郁屏，2001 年 12 月）、《下雨了沒》（編導：林郁屏，2002 年 5 月）、《野百合也有春天》（導演：林郁屏、編劇：林郁芬，2004 年 3 月）、《真相不只一個》（導演：林郁屏、編劇：林郁芬，2008 年 5 月）、《垂釣睡眠》（導演：林郁屏、編劇：陳春美、江春蘭、簡君如、郭秀春、林郁芬、林郁屏全體演員，2016 年 8 月）、《好久沒聚一劇》（編導：林郁屏，2017 年 10 月）。

活，同樣複雜的人際關係，同樣處於現實與理想的天秤兩端，同樣面臨只有自己才能解決的課題。有姊妹的笑鬧聲陪伴，彷彿回到無憂的少女時代，不需要向世界證明什麼地坦然做自己，記掛對方的難題總是比自己的多，回過頭來，會真的相信每個生命的安排都會是最好的安排。」[22]

三、在地劇運脈動與其意義

以目前一般認為臺南第一個登記立案的現代劇場團體——華燈劇團而言，1987 年，適逢臺灣實驗劇場風起雲湧，有感劇場資源集中在北部，地方藝文活動匱乏，紀寒竹神父決定籌組「華燈劇團」，包括台南人劇團現任團長李維睦在內，十幾位沒有劇場專業的成員，白天各有不同工作、利用晚上時間到華燈藝術中心進行排演。當時的核心團員有蔡明毅、許瑞芳、吳幸秋、許寶蓮、李維睦等，於 1987 至 1991 年採團長制，首位團長為蔡明毅（任期 1987-1991 年）；1992 年，華燈劇團獲文建會「優良社區劇團輔導計畫」三年補助，始有餘力聘請專職行政，可說是朝向專業劇團邁進的關鍵點，逐年連續推出《封劍千秋》、《青春球夢》、《鳳凰花開了》等年度製作；1996 年遷出華燈藝術中心。1997 年，華燈劇團正式改名為「台南人劇團」，並改行總監制，至 2003 年，團務人事大動，自此該團體質丕變，一來作品題材、美學風格確立轉向，再者，前任藝術總監許瑞

北回歸線以南、中央山脈以西——追記 1990 年代臺南、屏東在地小劇場發展階段

22　參閱〈黑珍珠劇團與花痞子演出年表〉（2018 年）。

芳長期與地方不同世代演員合作之互動與累積關係，亦逐漸終止，改以外來年輕學院養成、或是劇場專業演員、舞台／燈光／音樂／服裝等多項設計工作人員為主力，發展出迥異於 1990 年代的團務風格與地方關係。[23]

　　至於前面所述「臺南市劇場藝術研習營」，主辦的台南市文化基金會，可說是當時各縣市文化基金會之中唯一維持人事與預算皆獨立運作者，進行年度定期藝文補助機制，於地方上扮演角色接近今天所見國家文化藝術基金會，對於在地藝文生態發展確屬不可缺少的重要力量：「該基金會常年的專案補助、活動企劃等，使之成為一畦滋養藝文發展的溫床，鼓勵創作，扮演了推動臺南劇運的重要角色，地方上開始出現多樣化戲劇展演活動，不同的戲劇團體隨之慢慢成形，大力起始了後續的蓬勃氣象。」[24]

　　也因此今日回首 1991 年台南市文化基金會所舉辦的「臺南市劇場藝術研習營」，影響深遠：一，參與名單包括參與了華燈劇團創團核心的吳幸秋、許瑞芳、蔡明毅等人；二，也培育了許多當時為劇場藝術新鮮人，研習結束後繼續投身現代表演藝術的工作者，如：蔡櫻茹、

23　參閱〈台南人劇團年表〉，補充相關資訊：1992-1996 年期間，團務由團長制改為委員制，委員由團員互選，藉此使團員增加團務參與度。至 1997 年，華燈劇團正式改名為「台南人劇團」，並改行總監制，以藝術總監為首，分設行政總監與藝術總監。2001 年，呂柏伸以導演身分開始與台南人劇團合作。2003 年，台南人劇團人事大幅異動，藝術總監職由許瑞芳交接給呂柏伸，引進西方經典台語劇、關注於聲音表演的演出方向；團長由技術總監李維睦兼任。2005 年，台南人劇團呂柏伸邀蔡伯璋任駐團編導演，2009 年起與呂柏伸共同擔任聯合藝術總監至今。至於今年新聘藝術總監廖若涵，係於 2010 年首度以導演身分與台南人劇團合作，2012 年起受邀擔任駐團導演至今。

24　參閱楊美英：〈建立一種新的視野與做法——關於「發現臺南表演藝術新版圖」的二〇〇二觀點〉，《筆記光影》，頁 186-187。

陳怡彤、趙虹惠[25]、陳思勤（前爲表演組學員、後爲技術組學員）、秦嘉嫄、鄭政平等；三，除了上述直接參與研習的學員之外，也因爲研習結束之後的自主創作行動，有如同心圓的效果，連動了林白瑩、黃雲等人，一起參與劇場排演；四，最特別值得關注的是，在那一年研習營進行的數月期間引動了地方上的戲劇活力，包括：同年 8 月中旬出現研習營學員劉欣怡、陳思勤、趙虹惠等人，嘗試遊走街頭、百貨公司的環境劇場表演行動《迷‧路》；8、9 月之間，研習營的結業成果，於成杏廳演出全體學員分組創作而成的《錢字這條路》，台上台下反應熱烈；9 月中旬則有當時服務於臺南《聯合報》記者葉根泉[26]，邀請該研習營幾位學員共同創作排練，以當時新聞報導井口眞理子失蹤案爲題材，同樣於成杏廳發表《一個日本女孩死後》演出兩天三場，還有後續由鄭政平完成的獨腳戲《尋找馬克斯》。

　　相對於當時「古都」少見的戲劇活動頻率，頓時間，感覺擾動頻繁、戲劇氛圍濃郁，無論就上述各戲碼表現形式或是表演內容，在在引發不少討論。根據上述相關現象，筆者試著分述其中的意義如下：

（一）志同道合的構成特色

　　時至今日，特別是對照於千禧年後的臺灣當代劇團日趨分層分工的組織型態，甚至是公司化，格外發現 1990 年代逐漸形成劇團的狀況，大多是夥伴關係，延續至二十一世紀初，也都還有相似的現象，可見於臺南、

25　現稱「角八惠」，爲「耳邊風工作站」負責人。
26　葉根泉，現爲文化大學戲劇學系專任助理教授、表演藝術評論人。

屏東、嘉義等地。

以臺南地區而言，自 1991 年開始形成的「那個」，很明顯即是從同好逐漸組成志同道合的同儕團體，至千禧年前後因個人生涯、劇場生態等因素交織，從十餘人的集體領導型態轉變成核心小組（一至三人）的組織型態，但其結構的精神，仍然以志趣相投的劇場創作團體合作爲其取向，延續至今。

至於魅登峰劇團，則是和上述年輕人投身表演藝術的構成狀態不同。1993 年一開始活動時，因爲是由台南市文化基金會創立、扶植茁壯，所以該團創作發展全由基金會主導，創作風格則因每次的導演師資而有不同，參與劇團活動的長者們在主客觀的定位即是團員關係，接近前來參加被安排好的課程內容、演出計畫。筆者認爲，2000 年後，由於台南市文化基金會受到銀行降低利率的財務影響、巨大人事變革等因素，魅登峰劇團被要求離開基金會，獨立運作後，就後續實質發展來看，反而產生了自主自立的能量，成員之間由「團員」關係轉向劇場夥伴關係，學習承擔劇團的團務和創作壓力，共同完成歷年一次次演出。

屏東的花痞子劇團，簡言之，1996 年從一場卓明、王墨林規劃帶領的劇場藝術研習營相會相識，組成「黑珍珠劇團」，一鳴驚人，1998年後改名「花痞子」，已然出現固定的創作表演核心團隊成員，幾乎都是下列組成模式：編導—林郁屏、演員—簡君如、江春蘭、潘麗珠、郭秀春，即是一群志同道合的夥伴，展現女人們的創作活力，2000 年先後推出兩個作品，顯露旺盛企圖心，然而隨著成員的工作、戀愛、婚姻、生子等人生狀態的進展變化，花痞子於 2004 年後停息了數年，直

到近年再現創作動力。[27]至今仍然維持「同仁團體」互動模式。多年以來，雖然劇團經營有所起伏，這兩年逐漸恢復劇場企圖與動能。核心成員之一的簡君如於訪談中表示：「期待我們的曾經可以被看見……在屏東所謂的劇場文化裡，總是感到挫折及孤單。」她認為，由「黑珍珠」變身的「花痞子」，可說是一群志同道合的夥伴所組成，而且多了彼此的革命情感、熱忱、及對屏東劇場文化某種使命感。何以如此一群女人幫持續在屏東運作劇團，郭秀春簡單回答：因為彼此沒有利害關係。

如果將時間軸繼續延伸，千禧年後的嘉南平原，適巧地同時出現了兩個劇團的起點模式雷同：

2003 年 9 月，臺南市有一群從高中時代開始喜歡現代劇場藝術的年輕人，在誠品書店臺南店地下藝文空間的黑盒子裡面，共同發表了預告作品 1 號《請安裝驅動程式》，由當時就讀國立臺北藝術大學戲劇系的林信宏編導，之後，2004 年預告作品 2 號《鮮血玩具本》，2005 年預告作品 3 號《狂人教育》，2006 年預告作品 4 號《喬克的新娘》，直到 2007 年 6 月底，1 號作品《花人》首演於誠品書店臺南店，正式宣告「鐵支路邊創作體」成立。

同樣是 2003 年，嘉義也出現一批高中開始玩劇場的學長學弟們聚集，利用暑假排練，在開學前完成演出規劃的相同模式，以「阮」為名，於台南人戲工廠發表第 1 號預告作品《多給我們幾雙鞋》。

如是源始自 1990 年代同儕同夥同仁的劇團啟動模式，對照於近年諸

27　花痞子劇團團員簡君如、郭秀春訪談所得。

多新興劇場活動人力構成常態或是任務性專案性編組關係之藝文生態，已屬少見。

（二）異地藝文資源的串流

綜觀 1990 年代，臺南、屏東地區的劇場人才養成，[28] 都有引進其他地區的劇場藝術學習資源，而且，除了研習師資之外，也有擔任編導創作或戲劇顧問的合作邀請，均有來自異地資源的串連和交流，堪稱活絡。

以前述影響臺南 1990 年代現代劇場運動的重要研習營為例，期程長達四個多月，第一階段可說是劇場藝術通識課程，台南市文化基金會邀集了馬森、閻振瀛、謝一民、黃美序、卓明、王友輝、詹惠登、郎祖筠、陳慕義、劉權富等國內學術領域或劇場實務各有擅場的師資；第二階段分為表演組和技術組，前者經過了淘汰甄選，由卓明老師帶領肢體開發、即興表演等身心潛能與戲劇創作活動，第二組則是舞台技術概論，由當時參與過蘭陵研習課程的華燈劇團團長蔡明毅帶領，主要是進行結業演出的舞台實習。

在人的外來資源上面，無論是帶領劇場研習、劇場活動實務操作、參與劇團創作編導，有助地方表演藝術人才學養、引進或激發多元劇場美學，以及培養在地表演藝術觀眾等效益，簡單列舉相關師資名單如下：

28　同時期的高雄地區，亦有類似狀況。本文暫無處理。

華燈劇團—卓明、劉克華、王友輝

那個劇團—卓明、鍾明德、王墨林、田啓元、符宏征、秦 Kanoko（舞
　　　　　踏）、劉守曜

魅登峰劇團—卓明、彭雅玲、孫麗翠、田啓元

黑珍珠劇團—卓明、王墨林、孫麗翠、羅北安、金士傑、陳偉誠、
　　　　　陳勝福、孫翠鳳、蘇安莉（即興接觸）、陳揚、
　　　　　邱安忱 [29]、林白瑩 [30]

（以上名單順序大致按照活動時間先後排列）

　　若是以台南市文化基金會爲主體，除了年度藝文申請補助計畫，有助地方大小藝文團體或個人創作資源挹注，此外，1990 年代先後多次規劃了可供展演的空間，如：友愛街上的劇場之家、育樂街上的藝術空間，同段時間的臺南還有永福路上的新生態藝術空間，以及正處於活躍時期的成功大學鳳凰樹劇場等，[31] 不只提供在地藝文創作發表空間，激發創作人才意圖實踐，更進一步吸引了臺北劇場界的臨界點劇象錄《平方》《白水》、台灣渥克劇團《肥皂劇》、優劇場、密獵者（鴻鴻導演《課堂驚魂》）、劉守曜獨腳戲《觀自在》巡演等，在在成爲當時地方劇場藝術愛好者的觀摩、學習資源。

29　之前所列名單為「黑珍珠」第一期至第三期師資名單，來源為花痞子劇團團員簡君如、郭秀春訪談所得，並參閱楊美英：〈戲戲磨亮「黑珍珠」〉，《筆記光影——楊美英戲劇論述集》，頁 161。
30　林白瑩，當時為臺南「那個劇團」核心成員，受邀擔任「第四期屏東劇場——地方戲劇人才培訓營」師資、導演，帶領全體學員集體即興創作完成《當我們同在一起》。參閱楊美英：〈黑珍珠結新果〉，《筆記光影——楊美英戲劇論述集》，頁 163。
31　相關詳情可參閱臺南大學戲劇創作與應用學系副教授厲復平近年相關主題研究文章。

筆者以爲，或許受到長年來政策和媒體關注等面向，臺北已經習慣以自身爲中心，自我建構強大的內聚力，相較之下，資源不若臺北集中且豐沛的島嶼南方，仰望臺北都會的閃爍光芒之餘，也學會了互相觀看、自我凝視，以之形塑地方主體性格，開闢在地精神的劇場藝術版圖，同時進行跨縣市的人才移動與串流，可說是 1990 年代現代劇場於南北之間的一大差異表現。

（三）重要啟蒙老師與其生態位置

本次全文書寫、重新爬梳資料的過程中，筆者發現，卓明老師的重要性，漸漸明晰，且在各地分別產生不同的影響。

對於臺南地區而言，卓明猶如點燃學員創作能量的「火種」，殷殷鼓勵大家的創作欲望，[32] 即使研習營結束後，仍然關心臺南劇場發展，保持關係；譬如 1991 年的臺南劇場藝術研習營結束之後，華燈劇團邀請卓明老師指導，曾擔任《帶我去看魚》創作顧問。

除了受邀擔任師資，卓明樂意參與討論，建議劇場專業人才與劇團合作，可說在表演訓練啓蒙之外，對於在地劇場生態與發展視野，具有多元影響，持續多年。相似情形，也可見於高雄南風劇團、螢火蟲劇團、屏東黑珍珠劇團和花痞子劇團、台東劇團核心成員之間。

筆者認為，卓明對於屏東的現代劇團，可說是直接催生者，而且曾經多次一同創作，至今讓花痞子劇團核心成員感念深刻。據了解，「黑

32 參閱楊美英：〈鏜響上戲待春風——「臺南市劇場藝術研習營」後記〉，《筆記光影——楊美英戲劇論述集》，頁 227-228。

珍珠」1995 年至 1997 年間藝術方面的規劃大部分都仰賴劇場導師卓明，此時期的幾齣戲也是在卓明編導或指導下完成；以 1996 年 5 月演出《我的身體我的歌》為例，由於卓明擅長以即興創作的方式、心理劇的深層探索，來檢視女性的內心世界，對演員來說不僅是挑戰，也是自我成長的考驗，其戲劇呈現則以演員的特質和生活、生命的經歷當素材，經過必要的田野調查所得，然後再輔佐一些議題進來變成作品，因此，「黑珍珠」當年演出創作內容強調的是地方性、表演性與內在心理層次，其題材和內容具有強烈的地方文化色彩，探討在地的人際關係、社會情境、女性成長、風土民情等議題，如 1996 年《我真的愛死你》、1997 年《沙灘・檳榔・維士比》，兼具寫實性、實驗性與內在心理劇等特色。

至於卓明老師影響臺南、屏東等地的演員訓練方法，[33] 一方面可與《蘭陵劇坊的初步實驗》一書所載相互參照，二方面也加入了其他新增身心平衡、心理成長的偏重面向，[34] 有待進一步研究。

結語

在心理學的範疇，論及人際互動時，有種「月暈效應」，意指人們對於他人的認知經常首先根據初步印象，造成許多判斷隨之從局部出發、擴散，容易導致以偏概全。

筆者認為，當臺灣小劇場運動從上世紀發動迄今，相關研究論述是否

33　參閱林偉瑜：〈第五節 卓明的演員訓練方法〉，《當代臺灣社區劇場》（臺北：揚智文化，2000 年）。
34　同註 32，頁 226。

也出現了若干月暈效應的無形影響，有待重新檢視。雖然筆者相信本文必有未臻完整周詳之處，但仍希望能就臺南、屏東 1990 年代迄今的現代劇場藝術發展歷程，提供以往較少受到公開書寫的視角，在既有關注不足的資料面向，能有所補充，以供各方先進參考、交流。

參考書目

林偉瑜。2000。〈第五節 卓明的演員訓練方法〉。《當代臺灣社區劇場》。臺北：揚智。
秦嘉嫄。1997。《臺南小劇場 1987-1997》。國立藝術學院戲劇研究所理論組碩士論文。
楊美英。1997。〈臺南戲劇發展歷程簡表（1819-1997）〉。《臺南文化》44 期。
──。1999。〈1989-1998 臺灣現代劇場活動紀事年表〉。《一九九九臺灣現代劇場研討會成果集》。臺北：文化建設委員會。
──。2003。《筆記光影──楊美英戲劇論述集》。臺南：臺南市立圖書館。
──。2017。〈那個劇團年表〉。
──。2018。〈台南人劇團年表〉。
──。2018。〈鐵支路邊創作體年表〉。
──。2018。〈阮劇團年表〉。
──。2018。〈黑珍珠劇團與花痞子演出年表〉。
鍾明德。1996。〈蘭陵劇坊的初步實驗和小劇場運動：一切由《荷珠新配》開始〉。《中外文學》24 卷 12 期：26 - 60。

感謝資料提供（依筆畫順序排列）：
汪兆謙、林信宏、郭秀春、郭旂玎、黃郁雯、葉瓊霞、廖慶泉、簡君如

附錄：嘉南屏現代劇場活動年表（1987-2017）

1987	6月：在天主教會及華燈藝術中心紀寒竹神父支持推動下，華燈劇團成立。 8月：華燈劇團邀請文化大學戲劇系學生何乾偉進行三天集訓。 12月：華燈劇團邀請光環舞集負責人劉紹爐指導肢體訓練。
1988	2月：華燈劇團演出《肢體即興》（吳幸秋編導）、《婚事》（高祀昭、許瑞芳編導）、《四重奏》（蔡明毅編導）於華燈藝術中心放映室。 6月：華燈劇團演出《罪惡》（許寶蓮編導，改編自契訶夫同名小說）於華燈藝術中心放映室。 8月：華燈劇團演出《一個不上班的早上》（許瑞芳編導，改編自陳映真短篇小說《上班族的一日》）、《M&W》（王文興編劇，蔡明毅導演）於華燈藝術中心放映室。 10月：華燈劇團邀請國立藝術學院畢業生劉克華進行各項基礎訓練，為期十四個月，打下劇團製作基礎。
1989	卓明受邀為華燈劇團團員進行戲劇訓練。 1月：華燈劇團演出《記憶與成長的交集》（團員集體創作，劉克華導演）於華燈藝術中心放映室。 4月14～15日：《戲弄杜子春——唐傳奇一折》（劉克華編導）於華燈藝術中心放映室。 6月：華燈劇團與臺中觀點劇坊合作演出《都是泥土的孩子——現代詩與劇場的型構》（劉克華、陳明才導演）於臺中中興堂、臺南長榮女中禮堂。 9月：華燈劇團演出《慾望街車》、《玻璃動物園》、《推銷員之死》名劇精采片段（劉克華導演）於華燈藝術中心放映室。 12月：華燈劇團演出「奇想系列」：《黑洞》（高祀昭、許瑞芳編導）、《跳針》（蔡明毅編導）、《X＋Y的變奏》（吳幸秋編導）於華燈藝術中心放映室五場。
1990	5月：華燈劇團演出《台語相聲——世俗人生》（蔡明毅編導）於華燈藝術中心放映室。 9月：華燈劇團演出《我是愛你的》（許瑞芳編導）於華燈藝術中心放映室。 12月：應台南市文化基金會之邀，華燈劇團演出《台語相聲——吃在臺南》（蔡明毅編導）於臺南市立文化中心假日廣場。

1990 續	12 月：華燈劇團演出《情人》（哈洛品特劇作，吳幸秋導演）於華燈藝術中心放映室。
1991	3 月：華燈劇團演出《台語相聲——世俗人生》（蔡明毅編導）於臺北國家劇院實驗劇場、成功大學成杏廳。 4 月 8 日：財團法人台南市文化基金會主辦八十年度劇場藝術研習營。 4 月 22 日：華燈劇團演出《黑洞II》（許寶蓮編劇，蔡明毅導演）。 8 月：劉欣怡、鄭政平、趙虹惠、陳思勤、蔡曉芬、林信佑等人集體演出《迷・路》於臺南市街頭。 8 月：華燈劇團名列文建會「社區劇團輔導計畫」。 8 月～9 月：八十年度劇場藝術研習營結業演出《錢字這條路》於成功大學成杏廳。 9 月：《走失一個外國女生》（葉根泉編導）演出三場於成功大學成杏廳。 9 月：華燈劇團兒童劇團成立。華燈劇團演出《新小紅帽歷險記》兒童劇於臺南市立文化中心假日廣場。 9 月～12 月：華燈劇團演出《台語相聲——世俗人生》（蔡明毅編導）於全省巡迴十四場。 11 月：《游・戲》戶外呈現（吳幸秋、蔡櫻茹、鄭政平、楊美英集體創作／那個劇團前身）於臺南市立文化中心露天廣場。 12 月：華燈兒童劇團演出《新小紅帽歷險記》兒童劇於臺南市立文化中心假日廣場。 12 月：華燈劇團首次遷址，從勝利路遷至友愛街 10 號的聖波尼法堂（又稱聖包你發堂），此後三年此空間改裝為表演廳，名為「華燈演藝廳」。
1992	2 月～3 月：華燈劇團演出《帶我去看魚》（許瑞芳編導，趙化宇舞台設計）於臺北國家劇院實驗劇場、臺南市立文化中心演藝廳。 2 月～3 月：華燈劇團演出《帶我去看魚》（許瑞芳編導，趙化宇舞台設計）於臺北國家劇院實驗劇場、臺南市立文化中心演藝廳。 3 月～4 月：《小王子》（吳幸秋編導／那個劇團前身）演出於非洲咖啡屋庭園三場、臺南市立文化中心走廊一場。 3 月～5 月：台南市文化基金會主辦，華燈劇團演出兒童劇《新小紅帽歷險記》巡迴於臺南市八所國小。 4 月：台南市文化基金會舉辦亞洲民眾個人戲劇研習室。 4 月 16 日：台南市文化基金會附設「劇場之家」整修完工啟用。

1992 續	5月：蔡櫻茹個人展演《蛹》（蔡櫻茹編導／那個劇團前身）於台南市文化基金會附設劇場之家。 8月～9月：台南市文化基金會舉辦八十一年度劇場藝術研習營，結業演出《權・利世界》於劇場之家。 10月：《情境・對話Ⅰ──造句練習》（楊美英編導／那個劇團前身）演出於高高畫廊。 11月：那個劇團正式成立於窄門 Coffee Shop。 11月～12月：華燈劇團《漁鄉曲》（黃美津編劇，李維睦導演）巡迴全省六場。
1993	1月：那個劇團演出《自畫像之死》（趙虹惠編導、舞台裝置）於台南市文化基金會附設藝術空間三場、新生態藝術環境生活劇場一場。 1月：那個劇團演出《女人・自畫像》（趙虹惠、許麗香、林白瑩、蔡枳倩集體創作）於想開就好心情分享小店地下室。 1月～3月：執行第二年文建會「社區劇團輔導計畫」，華燈劇團策劃棒球系列講座。 2月：那個劇團承辦臺南市立文化中心家庭日活動「你想──有趣的劇場活動」、「你想──有趣的即興創造」。 2月19日：台南市文化基金會舉行「藝術空間」啓用典禮。 3月：華燈布袋戲實驗劇團成立。 4月：台南市文化基金會成立魅登峰劇團。 4月～5月：華燈劇團演出《青春球夢》（王友輝編導）巡迴臺南縣市十場。 5月：魅登峰劇團展開團員培訓。 6月：台南市文化基金會舉辦台灣渥克劇團工作坊。 7月～8月：華燈劇團兒童劇演出《卡吉兒洗澡記》（林貞吟編導）巡迴臺南縣市十場。 8月：那個劇團舉辦「劇場肢體123」系列推廣活動。 9月：那個劇團主辦「現代劇場面面觀」系列講座。 10月：華燈劇團演出《剛逝去上校的女兒》（許玉玫編導）、《兩杯果汁》（張永源編導）於華燈演藝廳。 12月：華燈劇團演出詩劇《剪一段歷史的腳蹤》（林宗源、林瑞明現代詩，林明霞導演）於土城聖母廟廣場。
1994	1月：那個劇團演出《院長診療室手記》（林白瑩編導）於藝術空間三場、新生態藝術環境生活劇場一場。

1994 續	1月：花心人劇團演出《ROSE‧酒》於藝術空間一場。 4月：台南市文化基金會舉辦臨界點劇象錄編導田啓元之工作坊。 4月～6月：執行第二年文建會「社區劇團輔導計畫」，華燈劇團演出《鳳凰花開了》（許瑞芳編導）巡迴臺南縣市十場。 5月：華燈劇團兒童劇組演出偶劇《五個大力士》（蔡國全導演）於臺南市立文化中心假日廣場。 6月：那個劇團演出《葫蘆樂園Ⅰ》（許麗善、蔡櫻茹、林白瑩編導）於新生態藝術環境生活劇場二場。 7月18日：蔡明毅、謝雅琳合組的「白鴿鷥台語藝術研究室」於臺北市知新藝術生活廣場展開「台語相聲──答嘴鼓」巡迴。 8月：魅登峰劇團演出《鹽巴與味素》（團員集體即興，彭雅玲導演，林鴻文舞台設計）於藝術空間八場。 8月：那個劇團演出《葫蘆樂園Ⅱ》（許麗香、趙虹惠合作）於臺南花心田生活空間。 9月～10月：那個劇團舉辦「劇場肢體123」系列推廣活動。 9月～10月：華燈劇團演出兒童劇《大蟒蛇與大力士》（許寶蓮編導）於臺南市立文化中心、華燈藝術中心友愛館、高雄縣青少年婦幼館。 9月～10月：文建會指導，華燈劇團舉辦舞台技術研習營，師資有林澤雄、劉培能、王世信等。 10月：那個劇團演出《門》（蔡櫻茹編導、個人展演）於窄門Coffee Shop二場、藝術空間二場。 10月：魅登峰劇團演出《鹽巴與味素》（團員集體即興，彭雅玲導演、林鴻文舞台設計）於臺北國家劇院實驗劇場三場。 11月：那個劇團演出《門》（蔡櫻茹編導、個人展演）於高雄市御書房茶館劇場一場。 11月：華燈劇團「實驗劇展」演出《心囚》（陳慧美編導）、《你的‧我的‧她的‧人》（汪慶璋編導）於華燈演藝廳。 12月：那個劇團《葫蘆樂園Ⅱ》（戶外版）應邀參加83年文藝季臺南市地方美展「書寫的可能性」特展開幕式於臺南市立文化中心假日廣場。
1995	1月：中廣臺南台「即興劇場」成立，開辦三個月廣播劇演員訓練課程，錄製「街頭奇怪俠」系列廣播短劇（集心劇團前身）。 3月～4月：華燈劇團主辦95'華燈戲劇節。 3月：那個劇團演出《暗戀桃花源》（賴聲川作品，蔡櫻茹導演，林鴻文舞台設計）應邀參加95'華燈戲劇節於華燈演藝廳三場、露

1996 續	2月：魅登峰劇團演出《甜蜜家庭》（田啓元導演，改編希臘悲劇《奧瑞斯提亞》）於公會堂九場。
	2月：那個劇團演出《情境・對話 II ──你說我愛你》（楊美英編導，趙虹惠舞台裝置）於臺北 BSIDE PUB「女節」、新生態藝術環境生活劇場共四場。
	2月：青竹瓦舍劇團申請立案通過，演出《反黑金反暴力》行動劇。
	2月～3月：「尋找馬克斯」讀書會於臺南市意思意識茶坊。
	3月～5月：魅登峰劇團演出《甜蜜家庭》（田啓元導演，改編希臘悲劇《奧瑞斯提亞》）於嘉義市東石國中、橋頭糖廠、高雄婦幼館、臺南延平郡王祠停車場、關帝廳埕各一場。
	5月：華燈劇團演出《風鳥之旅》（許瑞芳編導，改編劉克襄小說《風鳥皮諾查》）戶外版於四草大眾廟廣場、成功大學鳳凰樹劇場（85年全國文藝季）。
	5月：那個劇團《葫蘆樂園──劇場發聲報》創刊。
	5月：黑珍珠劇團演出《我的身體我的歌》（導演：卓明、王墨林，編劇：全體演員，演員：江春蘭、邱貞如、林淑賢、郭秀春、黃美玲、張瓊文、陳藹琪、楊麗蓉、蕭招良、簡君如、張如瑩、林郁屏）於屏東藝術館。
	6月：青竹瓦舍劇團《青竹瓦舍藝訊》創刊，出版第一期。
	6月2日：青竹瓦舍劇團演出《萬物之靈》於臺南勞工休假中心。
	6月8、20日：華燈劇團演出《風鳥之旅》（許瑞芳編導，改編劉克襄小說《風鳥皮諾查》）於苗栗通霄國小禮堂、臺南安平天后宮前。
	6月21～23日：那個劇團演出《陌路狂魔》（許麗善編導）於臺北渥克咖啡劇場三場。
	7月：黑珍珠劇團演出《我的身體我的歌》（導演：卓明、王墨林，編劇：全體演員，演員：江春蘭、邱貞如、林淑賢、郭秀春、黃美玲、張瓊文、陳藹琪、楊麗蓉、蕭招良、簡君如、張如瑩、林郁屏）於屏東監獄、高雄婦幼青年館。
	7月：黑珍珠劇團演出《我真的愛死你》（編導：邱安忱，演員：吳俊毅、郭才華、郭秀春、江春蘭、高文琴、簡君如、黃美玲、劉志明）於屏東縣議會。
	8月：黑珍珠劇團演出《我真的愛死你》（編導：邱安忱，演員：吳俊毅、郭才華、郭秀春、江春蘭、高文琴、簡君如、黃美玲、劉志明）於高雄南風劇團。

1996 續	8月24～25日：華燈劇團演出《風鳥之旅》（許瑞芳編導，改編自劉克襄小說《風鳥皮諾查》）室內版於臺北時報廣場演藝廳。 8月～9月：那個劇團演出《情人》（哈洛品特原著，吳幸秋編導）於新生態藝術環境生活劇場、木石田咖啡館。 9月：那個劇團「夏日炫目新人新秀」演出《一個人的薔薇公主》（陳怡彤自編自導自演）、《超級女孩——謝立婷》（陳定一編導）、《惡女日記》（張瓊文編劇，林志明導演）、《第二個遊戲》（陳德安編導）兩檔四齣戲於華燈演藝廳。 9月10日：那個劇團演出《惡女日記》、《一個人的薔薇公主》於高雄市「小王子的一些回憶」。 9月10日：弄劇場演出《???XX之玻璃情人版》、《仲夏夜之夢》於高雄市「小王子的一些回憶」。 11月：華燈劇團遷離華燈藝術中心，另覓排練場及辦公室，獨立發展。 11月7日：那個劇團演出《超級女孩謝立婷之惡女日記》（郭冠妙導演）於臺南師範學院圖書館中庭。 11月9、12日：臺南市警局主辦，那個劇團演出街頭反毒劇《夢幻天堂‧真實地獄》（許麗善導演）於永福路。 12月7日：紅城文化館開幕，那個劇團《小丑迎賓》、華燈劇團《風鳥之旅》片段、魅登峰劇團《生日快樂》、青竹瓦舍劇團《西門武潘》片段演出。 12月13日：那個劇團演出《情人》（哈洛品特原著，吳幸秋編導）於成功大學鳳凰樹劇場。 12月14日：臺南市警局主辦，那個劇團演出街頭反雛劇《黑暗中少女的祈禱》（許麗善導演）於中國城前十字路口等處。 12月21日：華燈劇團演出《風鳥之旅》（許瑞芳編導，改編劉克襄小說《風鳥皮諾查》）室內版於成功大學鳳凰樹劇場。 12月21～22日：魅登峰劇團演出《魂縈夢醒》（吳幸秋導演）、《生日快樂》（陳麗容編導）、《老孫的初戀》（喻美華編導）於華燈演藝廳。
1997	1月：青竹瓦舍劇團創團首演《西門武潘》（陳堡編劇，陳俊傑導演）於華燈演藝廳、紅城文化館。 1月：魅登峰劇團演出《魂縈夢醒——紅城版》（吳幸秋導演）於紅城文化館。 2月16日：那個劇團演出《電斗傳奇》（吳幸秋導演）於燦坤企業

1997 續	新春晚會。 2月22日：那個劇團演出《小王子回來》（許麗善導演）於臺南市立文化中心國際會議廳西側迴廊（86年府城戲劇嘉年華會）。 2月23日：那個劇團演出《惡女日記》（林志明導演）於臺南勞工休假中心市政府新春表演會。 3月：華燈劇團演出《聆聽一首歌》（許瑞芳編劇，汪慶璋導演）、《老師！我愛您》（即《花枝總動員》）於忠義國小操場（86年全國文藝季）。 3月：那個劇團演出《游於藝·春日戲》（葉瓊霞、蔡蕙如、呂毅新、楊美英編劇，蔡櫻茹導演）於臺南孔廟大成殿前紅磚廣場（86年全國文藝季）。 3月：魅登峰劇團演出《鳳凰于飛》（孫麗翠編導）於臺南孔廟大成殿前紅磚廣場（86年全國文藝季）。 4月：黑珍珠劇團演出《馬薩露·牛母伴》（導演：卓明，編劇：林郁屏，演員：簡君如、江春蘭、郭秀春、陳藟琪、林郁屏、郭秀娥、楊瑾雯）於屏東媽祖廟。 4月～5月：華燈劇團演出《帶我去看魚》（許瑞芳編導）於文建會「好戲開鑼」計畫與「南臺灣戲劇觀摩展」巡迴十場。 5月～6月：華燈劇團主辦「南臺灣戲劇觀摩展——戲劇大車拼」：高雄南風劇團《邪說》、魅登峰劇團《魅力曼波小品》、華燈劇團《帶我去看魚》、青竹瓦舍劇團《西門武潘》、黑珍珠表演工作室《沙灘·檳榔·維士比》、那個劇團《情人》。 5月20日：那個劇團演出《春日戲》（葉瓊霞、蔡惠茹、呂毅新、楊美英編劇，蔡櫻茹導演）於臺南縣後壁火車站前廣場。 6月：華燈劇團正式改名「台南人劇團」，並改行總監制，以藝術總監為首，分設行政總監與藝術總監。 6月：黑珍珠劇團演出《沙灘·檳榔·維士比》（導演：卓明，編劇：卓明、林郁屏，演員：簡君如、江春蘭、郭秀春、陳藟琪、潘麗珠、楊瑾雯、許添福、黃詠嵐、林郁屏、薛穎稭、呂東淦、廖俊逞）於墾丁南灣、墾丁國小、高樹活動中心、內埔老埤活動中心、臺南華燈藝術中心、東港東隆宮。 7月：黑珍珠劇團演出《沙灘·檳榔·維士比》（導演：卓明，編劇：卓明、林郁屏，演員：簡君如、江春蘭、郭秀春、陳藟琪、潘麗珠、楊瑾雯、許添福、黃詠嵐、林郁屏、薛穎稭、呂東淦、廖俊逞）於屏東藝術館、高雄婦幼館、屏東文化中心廣場、臺南縣立文化中心。 7月～8月：文建會主辦，那個劇團舉辦「EQ炫一夏：一九九七戲劇

1997 續	少年營——夏日青春行」於台南市文化基金會魅登峰排練場二梯次。
	8月：黑珍珠劇團演出《沙灘・檳榔・維士比》（導演：卓明，編劇：卓明、林郁屏，演員：簡君如、江春蘭、郭秀春、陳麗琪、潘麗珠、楊瑾雯、許添福、黃詠嵐、林郁屏、薛穎穜、呂東淦、廖俊逞）於高雄岡山文化中心。
	8月23～31日：那個劇團「一九九七夏日炫目新人秀」演出《關係》（郭冠妙編導、舞台、燈光、音效設計）、《獨裁的Ｎ種方式》（陳明毅編導、舞台設計）於紅城文化館各兩場。
	9月21日：魅登峰劇團演出《老男女情事》（何乾偉導演，採用哈洛品特《情人》、《重回故里》片段）於華燈演藝廳。
	10月25日～11月22日：華燈劇團演出《鳳凰花開了》（許瑞芳導演，趙化宇舞台設計）於臺南市立文化中心演藝廳、臺北新舞臺、臺南縣立文化中心演藝廳、高雄中山大學四場。
	10月：黑珍珠劇團演出《招親記》（導演：孫麗翠，演員：林郁屏、陳麗琪、簡君如、楊瑾雯、郭秀春、方友利）於屏東女中露天劇場；《小丑劇場》（導演：孫麗翠，演員：鳳小岳、潘麗珠、林郁屏、許添福、黃詠嵐、陳麗琪、黃美玲、簡君如、楊瑾雯、郭秀春、方友利）於枋寮國小、潮州國小。
	10月：黑珍珠劇團演出《大紅花與小綠葉》（編導：林郁屏，演員：郭秀春、簡君如、潘麗珠、薛穎穜、黃詠蘭、楊瑾雯）於黑珍珠劇場。
	11月1日：文建會主辦，台南人劇團承辦「丁丑歲南北戲劇聯展」：臺北故事工廠《夢蘋果》、邱書峰和他的朋友《MY NAME IS JOSEPH II》（邱書峰編導）、台東劇團《心肌・心機》（劉梅英編導）、孫麗翠個人工作室《默劇小品》（孫麗翠編導）、螢火蟲劇團《月色那樣模糊》（韓江編導）、台南人劇團《空白》（尤金・尤涅斯柯原著劇本，許麗善編導）、那個劇團《葫蘆樂園III——逃家女子》（許麗善編導）。
	11月8日：臺南市政府主辦，那個劇團演出街頭劇《交通安全秀給你看》（許麗善編導）於遠東百貨成功店前廣場。
	11月8日～12月20日：青竹瓦舍劇團演出《情人PUB，情人》（團員集體即興創作，鄭敏宏導演）於華燈演藝廳、紅城文化館各三場。
	11月～12月：弄劇場「第二屆弄劇展」演出《是！我的，戲！》（陳德安、周麗娟編導）、《我愛我自己》（宋雲凱編導）於華燈演藝廳、紅城文化館、屏東黑珍珠劇場、高雄縣鳳山婦幼館。
	12月6～27日「鳳凰樹戲劇節」：那個劇團《關係》、魅登峰劇團《生

1997 續	日快樂》、青竹瓦舍劇團《情人 PUB，情人》、台南人劇團《空白》於成功大學鳳凰樹劇場每周末各一場。 12月6日～1月17日：文建會主辦，魅登峰劇團巡迴鄉鎮演出「魅力曼波」：《魂縈夢醒》、《老孫的初戀》、《生日快樂》等於嘉義縣梅山國小、臺南縣北門高中、屏東縣佳里鎮公所、高雄縣燕巢鄉威靈寺前、高雄縣美濃國中共五場。 12月：黑珍珠劇團演出《落山風舞曲》（編導：孫麗翠，演員：潘麗珠、林郁屏、許添福、黃詠嵐、陳藟琪、簡君如、郭秀春、江春蘭、呂東淦）於屏東縣立文化中心廣場。
1998	魅登峰劇團演出《大家相招來看戲》（團員集體編導排練）。 花痞子劇團演出《紅唇西施》（編導：林白瑩，演員：郭秀春、簡君如、江春蘭、許添福、呂東淦、方友利）。 台南人劇團首次加入專職演員：高襖昭（同時擔任行政主任）、沈玲玲。 1月：黑珍珠劇團演出《大紅花與小綠葉》（編導：林郁屏，演員：郭秀春、簡君如、潘麗珠、薛穎種、黃詠蘭、陳藟琪、楊瑾雯）於南風劇場。 6月：花痞子劇團演出《不完全變態》（編導：林郁屏，演員：魏少華、廖俊逞、楊瑾雯、郭秀春、潘麗珠）於黑珍珠劇場。
1999	魅登峰劇團演出《君去有拙時》（彭雅玲編導）。 台南人劇團組織「青年劇場」，招收十七至二十三歲青年，培訓新血投入劇場工作。 1月：花痞子劇團演出《不完全變態》（編導：林郁屏，演員：魏少華、廖俊逞、楊瑾雯、郭秀春、潘麗珠）於高雄市南風劇場。 12月：花痞子劇團演出《我在這裡》（編導：林郁屏，演員：簡君如、江春蘭、潘麗珠、郭秀春）於里港國小、佳冬鄉立圖書館、屏東縣立文化中心、潮州國中。
2000	魅登峰劇團自台南市文化基金會獨立運作。 1月：花痞子劇團演出《我在這裡》（編導：林郁屏，演員：簡君如、江春蘭、潘麗珠、郭秀春）於萬丹鄉立圖書館、泰武鄉佳平村活動中心、內埔鄉立圖書館、長治鄉崙上社區發展協會、九如鄉立圖書館、恆春僑勇國小。 3月：花痞子劇團演出《五個女子與一朵花》（編導：林郁屏，演員：陳春美、江春蘭、簡君如、郭秀春、潘麗珠）於屏東藝術館。 10月：花痞子劇團演出《為甚麼會是我》（編導：林郁屏，演員：

2000 續	黃紫環、簡君如、郭秀春、江春蘭、潘麗珠、林玲瑢、陳春美）於屏東藝術館。
2001	魅登峰劇團演出《有春天的所在》（吳幸秋編導）。 呂柏伸以導演身分開始與台南人劇團合作，並於 2003 年起擔任藝術總監。 1 月：花痞子劇團演出《為甚麼會是我》（編導：林郁屏，演員：黃紫環、簡君如、郭秀春、江春蘭、潘麗珠、林玲瑢、陳春美）於高雄南風劇場 1 月：那個劇團演出《南島之水》（吳幸秋導演）於高雄南風劇場。 5 月：那個劇團 Mariko Ogawa 小川摩利子「聲音解放工作坊」結業呈現《城頂上的精靈》於臺南市大南門城。 10 月：那個劇團《孽女——Antigone》（方耀乾改編臺語版劇本，吳幸秋導演，趙虹惠服裝設計）於臺南市大南門城。 12 月：花痞子劇團演出《躲在棉被裡》（編導：林郁屏，演員：簡君如、江春蘭、郭秀春、潘麗珠、陳春美）於屏東兒童美術館。
2002	魅登峰劇團演出《厝邊阿婆隔壁阿公》（團員集體編導排演）。 台南人劇團第三次遷徙，搬遷至臺南市東區勝利路 85 號，百達文教中心三樓，首次擁有劇團的表演空間「台南人戲工場」。 3 月～5 月：那個劇團《空間與記憶》演員培訓第一階段於臺南市社區大學排練場。 5 月：花痞子劇團演出《下雨了沒》（編導：林郁屏，演員：伍貽楷、陳春美、江春蘭、簡君如、郭秀春、潘麗珠）於澎湖縣文化局演藝廳、屏東菸廠、高雄河堤公園。 7 月：那個劇團《戲劇魔法師》九年一貫表演藝術統合教學教法——表演藝術教師種子工作坊於臺南市社區大學 305 教室及排練場。 7 月：那個劇團《空間與記憶》演員培訓第一階段結業呈現《被偷的三分鐘》於誠品書店臺南店。 8 月：那個劇團協辦 2002 年《藝術與人文》暑期國中小教師表演藝術進階研習於臺南市社區大學 305 教室及排練場。 8 月～10 月：那個劇團「表演訓練班」多面向‧劇場進步拍檔——第一部曲：讀書會於臺南市社區大學排練場。 10 月：那個劇團行動劇《乘愛飛翔‧暴力遠颺》於臺南市和順教會禮堂、臺南市長榮中學。
2003	魅登峰劇團演出《橘色的天空》（何乾偉編導）。 阮劇團以「阮」為名於台南人戲工廠發表第 1 號預告作品《多給我

2003 續	們幾雙鞋》。 台南人劇團人事大幅異動，藝術總監職由許瑞芳交接給呂柏伸，引進西方經典臺語劇、關注於聲音表演的演出方向；團長由技術總監李維睦兼任。 1 月：那個劇團演出《渡‧狀況外》（趙虹惠、楊美英共同創作）於臺北市華山藝文特區四連棟。 3 月～5 月：那個劇團「表演訓練班」多面向‧劇場進步拍檔——第四部曲：演員功課於臺南市社區大學排練場。 5 月：那個劇團「表演訓練班」多面向‧劇場進步拍檔——第四部曲：演員功課結業呈現於誠品書店臺南站前店。 7 月：那個劇團《戲劇鮮師》九年一貫表演藝術統合教學教法——表演藝術教師種子工作坊於臺南市社區大學。 9 月：鐵支路邊創作體發表預告作品 1 號《請安裝驅動程式》（林信宏編導）於誠品書店臺南店地下藝文空間。 11 月：那個劇團獲選 92 年度臺南市傑出演藝團隊。 11 月：那個劇團《無限 18》（楊美英編劇，呂毅新導演，趙虹惠服裝設計）2003 年度創作發表於誠品書店臺南店。
2004	魅登峰劇團演出《落聲影》（張雅玲編導）。 鐵支路邊創作體《SOLO * G》（林信宏編導）於臺南劇場咖啡。 阮劇團發表第 2 號預告作品《月台上》於嘉義鐵道藝術村軍用月台。 2 月：那個劇團《這城市，美得讓人恍神》（楊美英編導）於孔廟→台灣文學館→臺南車站（臺南市政府都發局 府城「入口意象」系列活動——表演行動）。 3 月：花痞子劇團演出《野百合也有春天》（導演：林郁屏，編劇：林郁芬，演員：潘麗珠、江春蘭、簡君如、陳春美、林郁芬、蔡惠玉）於屏東社福館、高樹鄉公所、新埤鄉公所、枋寮鄉屏南社福中心、恆春鎮農會民謠館。 9 月：鐵支路邊創作體預告作品 2 號《鮮血玩具本》（林信宏製作）於誠品書店臺南店地下藝文空間。 12 月：鐵支路邊創作體《狂人教育》（林信宏編導）於北藝大 T305、誠品書店臺南店地下藝文空間。
2005	魅登峰劇團演出《夢幻曲》（張雅玲編導）於台南人戲工場。 阮劇團於嘉義桃山人文館發表第 3 號預告作品《≡》。 台南人劇團呂柏伸邀蔡伯璋任駐團編導演，2009 年起與呂柏伸共同擔任聯合藝術總監至今。

2005 續	1 月：鐵支路邊創作體發表預告作品 3 號《狂人教育》於誠品書店臺南店。 8 月：那個劇團「身體的旅行」戲劇工作坊於臺北縣烏來福山大羅蘭。 8 月：黃蝶南天舞踏團《瞬間之王》於誠品書店臺南店地下藝文空間、高雄市南風戲盒（林信宏南部執行製作）。 12 月：那個劇團獲選 94 年度臺南市傑出演藝團隊。 12 月：那個劇團 2005 年度創作發表《以人為尺——關於 K 城的 N 種感覺》（楊美英編導，陳斌全影像）於誠品書店臺南店。
2006	魅登峰劇團演出《屋簷下》（團員集體編導）。 阮劇團正式立案。 阮劇團發表第 4 號預告作品《三個未完成的讀書報告》於嘉義桃山人文館。 1 月：那個劇團舉辦美國邁阿密大學 Thrall 兒童劇團臺灣巡迴演出暨「Wheeeee!——莎士比亞也是這樣寫的」編劇課程系列活動於誠品書店臺南店。 2 月：那個劇團協力「光子力影像工作室」獨立製片《題紅葉》演出於宜蘭雙連埤。 7 月：那個劇團「創造性戲劇活動」兒童夏令營於誠品書店臺南店。 7 月：那個劇團《愛情的戲子》（楊美英編導）於臺南市立文化中心假日廣場「舞福臨門迎七夕——國內外傑出團隊大匯演」。 8 月：那個劇團「身體說故事」排演工作坊暨《2608》創作發表（吳幸秋主導集體即興）於臺南市社區大學、誠品書店臺南店。 9 月：鐵支路邊創作體發表預告作品 4 號《喬克的新娘》於誠品書店臺南店地下藝文空間。 12 月：那個劇團舉辦美國邁阿密大學 Thrall 兒童劇團臺灣巡迴演出暨「Wheeeee!——莎士比亞也是這樣寫的」編劇課程系列活動於誠品書店臺南店。
2007	魅登峰劇團演出《鶯燕滿城飛》（團員編導）。 阮劇團發表第 5 號預告作品《單身套房》於嘉義縣表演藝術中心實驗劇場。 6 月 29 日～7 月 1 日：鐵支路邊創作體 1 號作品《花人》於誠品書店臺南店。 6 月～9 月：鐵支路邊創作體「夏綻鐵戲劇祭」（林信宏規劃執行、製作人）於誠品書店臺南店。 8 月：那個劇團演出於法國視覺藝術家雷納德個展 Opening Party 臺

2007 續	南市綠色法藍絲餐廳。 8 月 23 ～ 26 日：鐵支路邊創作體 2 號作品《控訴練習》於誠品書店臺南店。 9 月：那個劇團「珊瑚村歷險記——兒童探索自然戲劇營」於臺南市社區大學。 10 月：那個劇團〈那個年代，那個新劇〉讀劇演出於國立台灣文學館演講廳（國立台灣文學館四周年館慶系列活動「文學的號角·歷史的巡禮——文化協會在臺南」「文協開講」系列）。 11 月：那個劇團《一城一命：戀物癖日記》獨角戲聯展（楊美英策展，林白瑩、鄭政平、陳怡彤創作演出）於誠品書店臺南店。 12 月：那個劇團「大家來編劇」系列活動——編劇暖身工作坊／編劇研習營於誠品書店臺南店。
2008	魅登峰劇團演出《問紅顏》（李陶編劇，楊瑾雯導演）。 阮劇團於嘉義鐵道藝術村軍用月台發表經典再現《月台上》。 2 月：那個劇團於美國邁阿密大學駐校藝術家交流計畫「動作教學·排練工作坊」與「戀物癖日記——傻人戲／對話」演出於美國邁阿密大學戲劇系（楊美英、林白瑩、陳怡彤）。 3 月：那個劇團「臺灣小劇場精選：大家來讀劇」於誠品書店臺南店。 3 月～ 8 月：那個劇團「那個故事好好玩」創造性劇場於誠品書店臺南店。 5 月：花痞子劇團演出《真相不只一個》（導演：林郁屏，編劇：林郁芬，演員：林郁屏、林郁芬、江春蘭、簡君如、潘麗珠、陳春美）於高雄市立圖書館。 5 月：鐵支路邊創作體 3 號作品《三枝鉛筆》首演於國立台灣文學館文學體驗室。 5 月：那個劇團「演員功課入門」排演工作坊暨發表展演於誠品書店臺南店。 7 月 4 ～ 6 日：鐵支路邊創作體 4 號作品《瓦斯桶》於誠品書店臺南店。 7 月：那個劇團「戲劇玩一夏」2008 兒童人文藝術創造營於國立台灣文學館、孔廟文化園區。 11 月：那個劇團獲選 97 年度臺南市傑出演藝團隊。 11 月：那個劇團 2008 年度創作發表《夢之葉》（楊美英編導）於臺南市草祭二手書店。 11 月 28 ～ 30 日：鐵支路邊創作體 5 號作品《如徐礦坑》於誠品書店臺南店（2008/11/21 兩廳院實驗劇場委託創作）。

2009	魅登峰劇團演出《赤崁暝》（李陶編劇，廖慶泉導演）。 阮劇團首次舉辦「青年戲劇節」（第一屆草草戲劇節），演出王友輝劇作《素描》、《台北動物人》與《兩個女人》於嘉義縣表演藝術中心。 7月：那個劇團「戲劇玩一夏」2009 兒童人文藝術創造營於國立台灣文學館。 8月：那個劇團 2009 年度創作發表《竹行・蟬》（楊美英編導）於吳園藝文中心、衛武營藝術文化中心。 10月：那個劇團《八仙過海》表演行動於「侯俊明的復活宣言」個展開幕（嘉義市文化局）。 11月6～8日：鐵支路邊創作體6號作品《先寫完劇本》（林信宏編導）於誠品書店臺南店。 11月：那個劇團獲選98年度臺南市傑出演藝團隊。
2010	魅登峰劇團演出《假面》（李陶編劇，廖慶泉導演）。 阮劇團「第二屆草草戲劇節」演出《坡璃動物園》。 阮劇團演出人文劇場 II《民主夫妻》於嘉義縣表演藝術中心實驗劇場發表。 台南人劇團演出《遊戲邊緣 Play Games》（導演廖若涵）。 7月：那個劇團「戲劇玩一夏」2010 兒童人文藝術創造營於國立台灣文學館。 8月～11月：鐵支路邊創作體「2010 夏綻鐵戲劇祭」於誠品書店臺南店。 9月10～12日：鐵支路邊創作體7號作品《巧克力戰爭》於臺南市原生劇場。 10月：「演員功課大補帖」表演訓練工作坊暨讀劇呈現於誠品書店臺南店。 11月5～7日：鐵支路邊創作體8號作品《先寫完劇本2——總統夫人要上台》（林信宏編導）於誠品書店臺南店。
2011	阮劇團「第三屆草草戲劇節」演出《西瓜船》、《跳》。 阮劇團夏季製作演出《PROOF 求證》於嘉義縣表演藝術中心實驗劇場。 阮劇團秋季製作演出《兩光專門學校》於嘉義縣表演藝術中心實驗劇場。 4月：鐵支路邊創作體《怪客黑桃 G》（林信宏導演）於高雄兒童美術館。

2011 續	7 月：那個劇團「誰是金小姐」故事說演劇場（楊美英編導，「城市故事人」演出）於安平日式宿舍。 9 月：鐵支路邊創作體《先寫完劇本＋PLUS》（林信宏編導）於臺北藝穗節紅樓。 9 月 16～25 日：鐵支路邊創作體與魅登峰劇團合作演出《結什麼什麼婚》（林信宏編導）於吳園公會堂。 12 月 2～4 日：鐵支路邊創作體 10 號作品《噪聲》（邱峰任編導）於臺南市文化中心原生劇場。
2012	魅登峰劇團《我愛茱麗葉》（李鑫益編劇）於吳園公會堂。 阮劇團「藝文播種計畫」於嘉義地區中小學演出《獨一無二的我——丁丁歷險記》十六場次。 阮劇團「第四屆草草戲劇節」，首次邀請影響・新劇場呂毅新，帶領草草們集體創作《最好的時光》、《記憶中的角落》。 阮劇團秋季製作《金水飼某》於嘉義縣表演藝術中心實驗劇場。 台南人劇團移師臺北，進駐新北投 71 園區。 1 月 26～27 日：鐵支路邊創作體、四加一樂團、大唐民族舞團合作演出《吳園隨想曲》（林信宏導演）於吳園公會堂。 4 月：那個劇團 2012 春季作品發表《畫外・離去又將再來》（吳思僾編導）於郭柏川紀念館。 5 月：那個劇團 2012 夏季作品發表《四美圖 1210》（楊美英編導）於總爺藝文中心（臺南藝術節・城市舞台）。 5 月 25～27 日：鐵支路邊創作體 11 號作品《雪蝶》（林信宏導演）於吳園公會堂（2012 臺南藝術節・城市舞台）。 6 月：那個劇團獲選 101 年度臺南市傑出演藝團隊。 7 月～9 月：那個劇團《行旅的樂音》仲夏音樂會——周慶岳、林威廷、魏麗珍於郭柏川紀念館。 10 月 3～14 日：鐵支路邊創作體 12 號作品《王子徹夜未眠》（林信宏導演）於臺南浣莎永華館（為期兩週共十五場次）。 11 月：那個劇團 2012 冬季作品發表《私信》（楊美英編導）於郭柏川紀念館。 12 月：那個劇團 2012 社區巡迴饗宴《私信——袂寄的批》於嘉義縣新港鄉農會四樓、臺南市北區光武里社區活動中心、臺南市北區長榮里社區活動中心、高雄市橋頭糖廠白屋。
2013	魅登峰劇團演出《小丑與天使》（李鑫益編劇，張雅玲導演）、《浮生青花夢》（李鑫益編劇，廖慶泉導演）。

論壇專文

2013 續	阮劇團「偏鄉演出計畫」於嘉義地區偏遠國中小學演出《發光的窗》十五場。 阮劇團「第五屆草草戲劇節」演出《一首詩改變世界》。 阮劇團首次開辦「劇本農場」計畫，王友輝擔任計畫主持人，邀請許正平、吳明倫、蔡明璇創作《水中之屋》、《銅像森林》、《家在北緯23度半》，讀劇發表於嘉義縣表演藝術中心。 阮劇團秋季製作發表《熱天酣眠》於嘉義縣表演藝術中心實驗劇場。 台南人劇團獲選進駐「321藝術群聚進駐計畫」（市定古蹟「原日軍步兵第二聯隊官舍群」），以199號房舍為基地，取名「台南人戲花園」。 1月：那個劇團正式進駐321巷藝術聚落‧郭柏川紀念館（為期兩年）。 3月8～10日：鐵支路邊創作體13號作品《狂人教育》（林信宏導演）於臺南市文化中心原生劇場。 4月～7月：那個劇團「泂‧家」生活美學系列講座於郭柏川紀念館。 5月3～12日：鐵支路邊創作體14號作品《赤崁記×西川滿》於吳園藝文中心十八卯茶屋。 5月：那個劇團演出於侯俊明《符籙蒐》個展開幕（高雄市新思惟人文藝術空間）。 6月：那個劇團夏季作品《夢之葉2013》（楊美英編導）於愛國婦人館（臺南藝術節‧城市舞台）。 6月：那個劇團獲選102年度臺南市傑出演藝團隊。 8月1～4日：鐵支路邊創作體15號作品《王子徹夜未眠2：天方夜譚》（林信宏導演）於臺南浣莎永華館。 8月：那個劇團2013演員身體功課工作坊（邀請EX-亞洲劇團藝術總監江譚佳彥授課研習）於安平49人文咖啡館‧藝文空間、臺南市社區大學舞蹈排練場。 10月：那個劇團秋季作品《白水2013》（導演張婷詠）於郭柏川紀念館。
2014	魅登峰劇團演出《冰綠美人心》（李鑫益編劇，廖慶泉導演）。 阮劇團「偏鄉演出計畫」《小地方》於嘉義地區偏遠國中小學演出十五場。 阮劇團「第六屆草草戲劇節」集體創作演出《面／FACE》。 阮劇團第二屆「劇本農場」，胡錦筵、許孟霖、陳建成三位編劇分別創作《安娜》、《這棵樹下禁止接吻》、《解》三個原創劇本，

2014 續	舉辦讀劇發表於嘉義縣表演藝術中心。 阮劇團出版《阮劇團 2013 劇本農場劇作選》。 阮劇團秋季製作《万國 Party》於嘉義縣表演藝術中心實驗劇場，巡演高雄駁二正港小劇場。 4 月：那個劇團 2014 春季作品《鳥語男孩》（江譚佳彥導演，楊美英共同編劇）於吳園藝文中心公會堂表演廳（臺南藝術節・城市舞台）。 5 月 10 ～ 12 日：鐵支路邊創作體 16 號作品《田川》於吳園公會堂（2014 臺南藝術節・城市舞台）。 6 月：那個劇團獲選 103 年度臺南市傑出演藝團隊。 7 月：那個劇團《太甜 Bitter Sweet》於郭柏川紀念館（台積電心築藝術季「戲弄 321 小戲節・原地散步」）。 7 月：那個劇團「導演功課」劇場創作工作坊（邀請傅裕惠授課研習）於臺南市社區大學舞蹈排練場。 8 月 1 ～ 3 日：鐵支路邊創作體 17 號作品《王子徹夜未眠 2：天方夜譚 2014》於臺南市文化中心原生劇場。 10 月：那個劇團《綠洲 MOVE！》劇場新世代跨域創作計畫發表（楊美英策展，吳思僾、張婷詠、劉巽熙、林禹緒、陳韋龍、黃信衛創作演出）於郭柏川紀念館。 12 月 26 ～ 28 日：鐵支路邊創作體 18 號作品《灣生》（林信宏製作）於臺南市文化中心原生劇場。
2015	魅登峰劇團演出《卸妝之後》（李鑫益編劇，廖慶泉導演）。 阮劇團「偏鄉演出計畫」《小地方》於嘉義地區偏遠國中小學演出十五場。 阮劇團「第七屆草草戲劇節」集體創作演出《製圖器》。 阮劇團第三屆「劇本農場」，邀請林孟寰、高煜玟、陳弘洋三位編劇分別創作《食用人間》、《出口請往這》、《再約》三個原創劇本。 阮劇團出版《阮劇團 2014 劇本農場劇作選 II》。 阮劇團演出於臺北水源劇場發表臺北藝術節開幕。 阮劇團秋季製作《愛錢 A 恰恰》於嘉義縣表演藝術中心實驗劇場，並於衛武營藝術文化中心 281 棟展演場巡演。 5 月 1 ～ 3 日：鐵支路邊創作體 19 號作品《東寧鄭經》（林信宏製作）於臺南延平郡王祠（2015 臺南藝術節・城市舞台）。 5 月：那個劇團《魚：閃閃發光或其他》於歸仁文化中心演藝廳（臺南藝術節・臺灣精湛）。

2015 續	6 月：那個劇團獲選 104 年度臺南市傑出演藝團隊首選。 8 月：那個劇團《幸福ㄟ答嘴鼓》（陳佳慧導演）於嘉義縣新港鎮中洋活動中心（2015「新港新玩藝」）。 11 月：那個劇團《夢之葉 2013》雙人版（楊美英編導）於衛武營玩藝節・玩藝舞台。 11 月：那個劇團「變・態」首部曲《戲墨》（吳思儇編導）於 321 巷藝術聚落 23 號。 12 月：那個劇團「變・態」二部曲《形身章》（吳思儇編導）年度展演，演出、展覽於 DMG 兜空間藝廊。
2016	魅登峰劇團演出《邂逅》（李鑫益編劇，廖慶泉導演）、《冬眠》（李鑫益編劇，廖慶泉導演）於吳園藝文中心。 阮劇團「偏鄉演出計畫」《小地方》、《小地方 2》於嘉義地區偏遠國中小學演出十五場。 阮劇團「第八屆草草戲劇節」集體創作演出《春膳》。 阮劇團第四屆「劇本農場」，邀請編劇汪兆謙、白樂惟、林俐馨分別創作《國道上空》、《陰間失格》、《千萬分之二》原創劇本。 阮劇團出版《阮劇團 2015 劇本農場劇作選 III》。 阮劇團重演《家的妄想》於嘉義縣表演藝術中心實驗劇場。 阮劇團重演《熱天酣眠》於嘉義縣表演藝術中心演藝廳、朴子配天宮廟口戶外場。 阮劇團與日本流山兒☆事務所首度合作跨國旗艦計畫，發表《馬克白，Paint it Black!》於嘉義縣表演藝術中心實驗劇場。 台南人劇團《Solo Date》獲選至愛丁堡藝穗節臺灣季演出。 台南人劇團、瘋戲樂工作室共同製作音樂劇《木蘭少女》受邀至新加坡演出定目劇三十六場。 3 月 4～6 日：鐵支路邊創作體 20 號作品《本事》（林信宏編導）首演於臺南市文化中心原生劇場。 6 月：那個劇團《夢之葉》雙人版（楊美英編導）於國立台灣文學館（「葉笛紀念展」系列活動）。 8 月：花痞子劇團演出《垂釣睡眠》（導演：林郁屏，編劇：全體演員，演員：陳春美、江春蘭、簡君如、郭秀春、林郁芬、林郁屏）於屏東藝術館。 8 月：那個劇團「變・態」首部曲《戲墨》（吳思儇編導）於臺南文化中心原生劇場（2016「十六歲小戲節」）。
2017	鐵支路邊創作體演出 21 號作品《造飛機》（朱昕辰編劇，林信宏

2017 續	導演）於臺南市文化中心原生劇場。
	鐵支路邊創作體宣告無限期休息。
	台南人劇團舉辦三十年周年慶系列活動。
	阮劇團「第九屆草草戲劇節」集體創作演出《布，可以》。
	阮劇團演出臺語歌舞劇《城市戀歌進行曲》於臺南市新化區武德殿廣場（臺南藝術節・城市舞台）首演。
	阮劇團《馬克白，Paint it Black!》受邀至羅馬尼亞第 24 屆錫比烏國際劇場藝術節演出。
	阮劇團劇本農場作品 1 號《水中之屋》於嘉義縣表演藝術中心實驗劇場發表正式製作。
	阮劇團推出第五屆「劇本農場」，邀請編劇蔡逸璇、陳緯恩創作發表二個原創劇本。
	魅登峰劇團演出《本町女人花》（李鑫益編劇，廖慶泉導演）於臺南市吳園藝文中心十八卯茶屋。
	6 月：那個劇團 2017 讀劇呈現《櫻桃園》於國立台灣文學館文學體驗室。
	10 月：花痞子劇團演出《好久沒聚一劇》（編導：林郁屏，演員：陳春美、江春蘭、簡君如、郭秀春、林郁芬、潘紫云、周嘉霖、張達明、蘇靖安、陳珮瑜、鄭碩人、鄭頤人）於屏東藝術館。
	12 月：那個劇團《嬉戲》讀劇呈現於臺南市圖書總館榕樹廣場（2017 臺灣閱讀節）。

從多元表演空間檢視臺南現代劇場發展軌跡

厲復平

國立臺南大學
戲劇創作與應用學系副教授

摘要

目前臺灣現代劇場史著作中論及臺南現代劇場發展非常有限,然而臺南現代劇場的發展是整體臺灣現代劇場發展全貌中不可或缺的一塊拼圖。本文著眼於臺南在地的藝文環境脈絡,來理解臺南現代劇場作品如何在各種公部門資源的挹注以及在臺南表演空間的限制下,形成其獨特的發展軌跡。本文選擇以表演空間作為分析的主軸,並參照臺南現代劇團或創作者在各種表演空間中的創作歷程,企圖提供一個簡明的視角來掌握跨越三十年左右的臺南現代劇場繁複現象,並勾勒出其發展軌跡。

綜觀臺南現代劇場自 1987 年萌芽以來的發展,固然早期吸收臺北小劇場的訓練方式、表演形式與風格,但是並未延續臺北小劇場自詡的體制外反叛精神,而受公部門補助與邀演活動的影響甚深。臺南劇場工作者的能動性固然不容忽視,但是臺南現代劇場的藝文環境結構性因素的作用明顯可見。公部門補助與邀演活動影響著臺南現代劇團規模、整體年度演出作品數量、表演空間的選擇與運用等面向,更促使臺南現代劇場作品在演出形式與表演空間的選擇上,逐漸浮現小型劇場空間演出與特定空間演出兩大趨勢。這樣的趨勢並非完全歸因於劇團的創作偏好,而是一種跨越劇團分野的劇場發展現象,實為臺南現代劇場發展的種種底蘊而展現出來的外在表徵。

關鍵字:表演空間、臺南、現代劇場、特定場域表演

前言

　　現有對於臺灣現代劇場的研究與論述，多關注在臺北區域的發展，對臺北以外的區域討論有限，且在論述上多以臺北劇場發展的觀點來切入。1980 年代以來的劇場革新與小劇場的反叛精神界定了臺北現代劇場的發展，也成為檢視整個臺灣現代劇場發展的基模。臺北以外區域的現代劇場發展，因而難以有具在地主體性的論述，很容易被邊緣化。臺南為臺北以外的另一個劇場蓬勃發展的區域，臺南現代劇場的樣貌與臺北現代劇場不盡相同，實有對照參考之價值，也是整體臺灣現代劇場發展全貌中不可或缺的一塊拼圖。本文以臺南現代劇場發展為案例，希望為臺灣現代劇場發展軌跡的描繪提供另一個視野。

　　本文參照臺南在地的藝文環境脈絡，來理解臺南現代劇場作品如何在各種公部門資源的挹注以及在臺南表演空間的限制下，形成其獨特的發展軌跡。在展現臺南現代劇場發展時，不選擇以劇團或創作者為分析軸線，而以表演空間為切入點來檢視臺南現代劇場作品，企圖提供一個簡明的視角來掌握跨越近三十年左右的臺南現代劇場繁複現象。當然這樣的切入視角只是諸多可能的視角之一，而以簡馭繁總是以掛一漏萬為代價。而基於此次論壇文輯的論文字數限制，研究者僅能逕自呈現研究成果，捨棄過多的細節與數據引證。無論如何，期待本文拋磚引玉，未來能有更多不同的研究切入視角，來豐富我們對臺南現代劇場現象的理解。[1]

1　本文為科技部專題研究計畫「台南特定場域表演的形構（1987-2014）」（計畫編號：MOST 104-2410-H-024-023）之部分成果增修而成。另外特別感謝楊美英、許瑞芳、李維睦、吳幸秋、卓明、林白瑩、趙虹惠、

　　本文中所指稱臺南現代劇場、臺南現代劇團、臺南表演空間，皆指
2010 年升格以前的臺灣省轄原臺南市的空間範圍。基於本研究在 2015
年進行時的研究範圍，本文在時間的向度上主要討論 1987 年到 2014 年
之間的臺南現代劇場演變情形。本文中所言現代劇場是指 1980 年代以
後出現的劇場作品，聚焦討論臺南劇場工作者在臺南演出的現代劇場作
品，外地來臺南巡演的現代劇場作品並非本文主要焦點，而臺南各種傳
統戲曲的發展則不在討論範圍內。

　　目前臺灣現代劇場史著作中論及臺南現代劇場非常有限，例如林鶴
宜的《臺灣戲劇史》中介紹 1980 年代以來臺灣現代戲劇的勃興時，也
僅零星提及華燈劇團 / 台南人劇團。（林鶴宜 2015: 314, 326, 336）鍾明
德《臺灣小劇場運動史：尋找另類美學與政治》（1999）則完全未觸及
臺南現代劇場的發展情形。現有對臺南現代劇場的相關研究中，僅有秦
嘉嫄《臺南小劇場 1987-1997》（1997）與在《一九九九臺灣現代劇場
研討會成果集》中楊美英的〈臺南小劇場運動的萌發（1989-1998）〉
（1999b）較全面地論述臺南現代劇場發展，然而討論範圍都在 1998 年
以前，對後續發展的討論闕如。此外多是針對單一劇團或作品的散論居
多，例如林偉瑜的《當代臺灣社區劇場》（2000）、楊美英的《筆記光
影——楊美英戲劇論述集》（2003）等，限於篇幅而不在此一一述及。
要能窺見臺南現代劇場發展的面貌，除了參照上述著作，勢必需要從頭
爬梳臺南現代劇場演出情形，以作爲論述基礎。本文主要參考楊美英

　　蔡枳倩、陳德安、郭旃玎等人提供寶貴資訊協助本研究的進行。

〈1989-1998 年臺灣現代劇場活動紀事年表〉（楊美英 1999a）、〈附錄：
臺南小劇場活動紀事年表（1989-1998）〉（楊美英 1999b）、以及 1994
年開始建制的文化部全國藝文活動資訊系統中的臺南市藝文活動現代戲劇
類的演出資訊（1994-2014）[2]，交叉比對獲得臺南現代劇場表演空間場所
與演出檔次的資料，以作為質性判斷與量化數據分析的基礎。此外，也透
過對臺南劇場工作者進行訪談，洞悉臺南現代劇場發展的內在因素。

一、臺南現代劇團概貌

　　1987 年在天主教瑪利諾教會紀寒竹（Donald Glover）神父號召下成立
的華燈劇團是臺南現代劇場的開端，到了 1991 年台南市文化基金會邀臺
北劇場人與戲劇學者南下擔任師資，在臺南辦理長達四個月的劇場藝術研
習營，其中的不少學員如吳幸秋、許瑞芳、李維睦、楊美英、蔡櫻茹、趙
虹惠（角八惠）、鄭政平、陳怡彤等人，都成為日後活躍於臺南劇場界的
人士。在這樣的契機下，1990 年代萌發了許多臺南現代劇團，包括那個
劇團[3]（1992）、魅登峰劇團[4]（1993）、弄劇場[5]（1995）、洗把臉兒童劇

2　作者感謝文化部提供相關資訊作為研究之用。
3　那個劇團在成立初期是集結吳幸秋、楊美英、蔡櫻茹、趙虹惠、許麗善、林白瑩、蔡枳倩等數位創作者，多
　以互助支援創作的方式運作，並未形成一個嚴密的組織。2004 年之後逐漸以楊美英為主創者，逐步開展特
　定空間的表演型式。
4　魅登峰劇團是 1993 年台南市文化基金會設立的劇團，為臺灣第一個年長者組成的現代劇團，基金會曾邀請
　臺北劇場工作者彭雅玲南下執導魅登峰劇團創團作《鹽巴與味素》（1994），魅登峰劇團 2000 年以後不再
　附屬於台南市文化基金會而獨立運作。
5　弄劇場主要為崑山工專（現為崑山科技大學）話劇社成員組成，主創者為陳德安，雖立案於高雄，但是多在
　臺南演出。

團 [6]（1997）等（楊美英 1999b: 231），幾乎每個劇團參與編導的人數都在兩人以上，並且經常有編導跨越不同劇團進行創作（如吳幸秋、呂毅新），可謂相當具有活力。2000 年以來又陸續成立了鐵支路邊創作體 [7]（2004）、影響・新劇場 [8]（2010）、南島十八劇場 [9]（2012）、奇點劇團 [10]（2012）、阿伯樂戲工場 [11]（2014）、耳邊風工作站 [12]（2014）等。此外，2006 年創立的臺南大學戲劇創作與應用學系，也為臺南現代劇場注入許多新血。

臺南現代劇團的規模大致上是一大數小的局面，華燈劇團 1997 年改名台南人劇團，由許瑞芳擔任藝術總監，長期獲得扶植團隊補助而發展為規模較大的專業劇團，劇團的組織較為嚴密，2003 年由呂柏伸接續許瑞芳為藝術總監，2012 年呂柏伸與蔡柏璋等劇團創作主力遷移到臺北，而團長李維睦留守臺南，有能力製作大型劇場演出。而其他臺南現代劇團皆屬小規模的劇團，未獲得公部門的團隊補助，多依靠公部門的個別製作補助。

若依循各個劇團的作品來追溯臺南現代劇場發展，難以脫出既往側重華燈／台南人劇團的研究視野窠臼，容易忽略其他劇團或創作者，且追溯各劇團自行經營的成果，容易忽視在團隊運作之後更大的背景因

6　洗把臉兒童劇團主創者許寶蓮，早年也任職華燈藝術中心。
7　鐵支路邊創作體主創者為林信宏。
8　影響・新劇場主創者為呂毅新。
9　南島十八劇場實為 2001 年吳幸秋等人立案成立，但是直到 2012 年才開始活動推出首部作品，目前主要由陳怡彤負責團務。
10　奇點劇團主創者為郭峰任。
11　阿伯樂戲工場藝術總監為許瑞芳，創作成員多為臺南大學戲劇創作與應用學系畢業生。
12　耳邊風工作站主創者為趙虹惠，作品多裝置、視覺藝術與表演結合呈現。

素，不易見到整體臺南現代劇場發展的底蘊。綜觀臺南現代劇場作品的發展趨勢，劇團與創作者的取向固然重要，但是公部門的補助或邀演與表演空間是更直接的關鍵因素，而表演空間的選擇又和公部門補助之間有微妙的呼應關係，故本文以表演空間爲檢視基礎來掌握臺南現代劇場演出作品的流變與發展。

二、從表演空間檢視臺南現代劇場發展

臺南演劇活動的表演空間與場所隨時代而變遷，從明清時期廟埕廣場如大天后宮戲台（張啓豐 2004: 255-66；林鶴宜 2015: 18-24），到日治時期出現的商業戲院如南座、大舞台、宮古座等（厲復平 2017a；賴品蓉 2016），再到二次大戰期間及冷戰時期在商業戲院、集會堂或學校禮堂等場所演出宣揚各種意識型態的戲劇等，表演空間與場所的變更也反映出當時戲劇演出的社會功能。

1980 年代以後興起的臺灣現代劇場以藝術爲名，開展出緊扣當下現實生活的自我表達。這種現代劇場本質上的轉變也可以在表演空間的轉變上得到呼應，1980 年代開始興建各縣市文化中心及國家兩廳院，專爲劇場演出而設的劇院開始出現。（陳其南、孫華翔 1999）1984 年臺南市文化中心演藝廳（1984，座位約 2010 席）落成，有鏡框式舞台與超過 2000 個座位的觀眾席，是當時臺南市唯一的大型劇院。對於臺南現代劇團而言，臺南市文化中心演藝廳的重要意涵，不在於直接提供可供演出的場所，而是樹立一種鏡框式舞台的專業表演空間範式，擺脫過往演劇的廟埕

廣場、私人宅邸、商業戲院、集會堂或學校禮堂的空間意涵。

然而從 1990 年代開始，臺南也出現許多不在制式劇場空間中進行的表演，對臺南市文化中心演藝廳所樹立的專業表演空間範式，逐漸形成迴避、甚至抵拒的態度，成為另類的表演空間想像。這兩種對表演空間的想像，與當時的公部門文化政策與補助機制、小型劇場空間的限制等種種客觀因素交互作用，形塑著從 1990 年代至今日出現的各種表演空間與場所，開啓了臺南多元的表演空間實踐、操演與轉化的歷程。

以下將以表演空間為解析視角，分別探討臺南現代劇場在制式劇場空間與非制式劇場空間中的演出。在制式劇場空間中的演出又以中大型劇場空間的演出與小型劇場空間的演出分別論述，其中後者佔臺南現代劇場作品的多數。在非制式劇場空間中的演出，又區分特定時機舞台表演空間的演出及替代或特定空間中的演出分別探討，其中後者的發展是臺南現代劇場中具代表性特色的類型。

（一）制式劇場空間中的演出

1. 中大型劇場空間中的演出

臺南的大型劇場空間包含臺南市立圖書館育樂堂（1976-2010，1050席）與臺南文化中心演藝廳，但育樂堂場館設備較為老舊。臺南的中型劇場空間包含成功大學成功廳（1980，900 席）、成杏廳（1988，594席），以及臺南市勞工育樂中心禮堂（1983，約 700 席）、臺南生活美學館演藝廳（1998，838 席）。整體而言，臺南現代劇場在中大型劇場空間中的演出，絕大部分發生在臺南文化中心演藝廳，而且臺南現代劇

團中僅有華燈／台南人劇團能夠每隔一兩年在中大型劇場空間中演出，例如在成功大學成杏廳演出《台語相聲——世俗人生》（1991），在育樂堂演出《Illio Formosa！美麗之島》（1995），在臺南生活美學館演藝廳演出《一年三季》（2000），在臺南文化中心演藝廳演出《帶我去看魚》（1992）、《鳳凰花開了》（1997）、《K24》（2007）、《閹雞》（2008）、《Q&A首部曲》（2010）、《海鷗》（2012）、《安平小鎮》（2013）等等。

　　中大型劇場無論是舞台燈光技術與人力的要求，或是填滿觀眾席座位的票房壓力，都是較高的門檻。因此對於臺南現代劇團而言，特別是對華燈／台南人劇團以外的小規模劇團而言，若是選擇在制式劇場空間中演出，偏好的選項不是中大型劇場，而是小型劇場。

2. 小型劇場空間中的演出

　　臺南現代劇場在制式劇場空間中的演出，主要的發生場域在小型劇場空間。而在不同年代，臺南有不同的較具代表性的小型劇場空間。

　　1987年華燈劇團創團後，劇團就運用聖心天主堂地下室華燈藝術中心的視聽放映室，來作為排練空間，以及團員訓練與創作成果發表的空間，此一華燈劇團專屬的空間，即所謂的華燈小劇場（1987-1990），演出有當時劇團成員的創作如吳幸秋編導《肢體即興》（1988）、許瑞芳編導《婚事》（1988）、許寶蓮編導《罪惡》（1988）、高祀昭編導《黑洞》（1990）、蔡明毅編導《台語相聲——世俗人生》（1990）等，華燈小劇場運作到1991年華燈藝術中心搬遷而結束。

　　而後到了1990年代華燈演藝廳（1994-2008?，50-120席）和鳳凰樹劇

場（1991，195 席）與鳳凰樹戶外劇場（1991）兩個小型劇場空間演出數量較多，其劇場空間營運的時間也較長，是 1990 年代臺南主要小型劇場空間。[13] 華燈藝術中心於 1991 年搬至聖波尼法堂，經過一兩年逐漸裝修而成立華燈演藝廳（李維睦訪談；許瑞芳訪談），初期仍然主要是華燈劇團的排練空間，裝修增設劇場設備後，定位逐漸轉型為小型劇場，華燈演藝廳在 1995 年至 1998 年間演出數量很多：1995 年舉辦華燈戲劇節邀請臺南各現代劇團演出、1997 年舉辦「南臺灣戲劇觀摩展——戲劇大車拼」與「丁丑歲南北戲劇聯展」、1998 年「華燈戲劇接力——Focus On Directors」等。（楊美英 1999b: 240-248）1996 年 11 月華燈劇團搬離華燈藝術中心，並於 1997 年 6 月更名為台南人劇團，隨後數年間華燈演藝廳作為戲劇表演場地的頻率逐年降低，約 2008 年前後結束營運。

　　成功大學鳳凰樹劇場與鳳凰樹戶外劇場也時有現代劇場演出，華燈劇團《Illio Formosa！美麗之島》（1995）、《風鳥之旅》（1997）以及那個劇團《舊・鴛鴦蝴蝶夢》（1995）都曾於鳳凰樹劇場演出。而那個劇團《暗戀桃花源》（1995）、魅登峰劇團《甜蜜家庭》（1995）、弄劇場《仲夏夜之夢（說書版）》（1996）都曾在鳳凰樹戶外劇場演出。成功大學也曾於 1997 年舉辦「鳳凰樹戲劇節」，廣邀臺南現代劇團於

13　1990 年代臺南還有其他的小型的表演空間，台南市文化基金會在 1992 年先後規劃劇場之家（1992-1992）與藝術空間（1992-1994?）兩個排練空間，偶爾兼作演出場地；獨角仙劇場（1997-2002）多有洗把臉兒童劇團的演出；新生態藝術環境生活劇場（1992-1997）與紅城文化館（1996-1999?）則為複合藝文空間中的小型表演空間，演出都相對較少，本文限於篇幅未能論及。（楊美英 1999a: 193-196；楊美英 1999b: 241-248）

鳳凰樹劇場聯演。這個劇場空間隸屬於成功大學，校方主事者在 1995 年至 1997 年間辦理相當多現代劇場邀演活動，但在此期間以外則因校方主事者人事更迭，回歸校方自身用途爲主。統計於鳳凰樹劇場及鳳凰樹戶外劇場演出的臺南現代劇場作品，1995 年六檔、1996 年五檔、1997 年五檔、1998 年二檔，其後則資料闕如。（楊美英 1999a: 188-227；楊美英 1999b: 240-248）

　　1990 年代的華燈演藝廳、鳳凰樹劇場與鳳凰樹戶外劇場是當時臺南現代劇團主要的演出場域，【表一】列出 1990 年至 1999 年間，在上述兩個臺南主要小型劇場空間中的演出檔次，其中表演場所還未設置則以「-」標示，臺南現代劇團演出檔次以阿拉伯數字表示，臺南以外現代劇團到臺南巡演檔次以括弧內阿拉伯數字表示，因資料限制而不確定演出檔次者以「?」標示。（此標示原則亦適用於後文所有表格）

　　2000 年以後臺南較有實質影響力的小型劇場空間是長榮路原誠品臺南店 B2 藝文空間規劃的小型劇場空間（2000?-2012，約 75 坪），以及台南人劇團於 2003 年在百達文教中心裝修的台南人戲工場（2003-2011，可容納 120 席觀眾）。除了有許多外來劇團來此巡演，臺南現代劇團也多在這兩個劇場空間中演出。在誠品臺南店 B2 藝文空間有許多演出，包括鐵支路邊創作體的《狂人教育》（2005）、那個劇團《以人爲尺──關於 K 城的 N 種感覺》（2005）、《一城一命：戀物癖日記》（2007）、弄劇場《課堂驚魂》（2007）、影響‧新劇場《啾古啾古說故事──海天鳥傳說》（2011）等。在台南人戲工場除了台南人劇團定期推出作品，如《鏡子》（2003）、《哈姆雷》（2005）、《吻在月球崩毀時》（2008）、《愛

表一：1990 年至 1999 年臺南市主要小型劇場空間現代劇場演出檔次表

表演場所 \ 19×× 年	90	91	92	93	94	95	96	97	98	99
華燈演藝廳	-	0	0	2	3	9 (2)	7 (1)	12 (6)	7 (6)	?
鳳凰樹劇場 （含戶外劇場）	-	0	0 (1)	0	0	6 (1)	5 (1)	5	2	?
年度統計	-	0	0 (1)	2	3	15 (3)	12 (2)	17 (6)	9 (6)	?

資料來源：楊美英〈附錄：臺南小劇場活動紀事年表（1989-1998）〉（1999b）、〈1989-1998 年臺灣現代劇場活動紀事年表〉（1999a）及研究者自行蒐集劇團資料。

情生活》（2008）、《遊戲邊緣 Play Games》（2010）等，也有洗把臉兒童劇團演出《一個美麗的夏天》（2006）、魅登峰劇團演出《鶯燕滿城飛》（2007）、《問紅顏》（2008）等。

　　2009 年臺南文化中心原生劇場（2009，約 260 席）啓用，而在隨後的兩三年內，台南人戲工場與誠品臺南店 B2 藝文空間皆因搬遷而停止營運，原生劇場成爲獨霸臺南的小型劇場空間。原生劇場在空間規格、燈光音響設備、前台後台區域各方面都要更爲完善，而比鄰文化中心演藝廳的場所意義更標舉其專業表演藝術空間的意涵，成爲臺南小型劇場空間的首選，台南人劇團即數次在原生劇場演出，例如《美女與野獸》（2009）、《十八》（2012）、《行車記錄》（2013）等，其他如鐵支路邊創作體、影響‧新劇場、魅登峰劇團等都曾在原生劇場演出。[14]

14　2006 年在公會堂設立的吳園藝文中心與 2011 年落成的涴莎永華館，現代劇場演出甚少，本文礙於篇幅限制而未論及。

　　基於全國藝文活動資訊系統未能有效記錄 2004 年以前的演出場地資訊，研究者僅能彙整從 2005 年到 2014 年間，誠品臺南店 B2 藝文空間、台南人戲工場、臺南文化中心原生劇場的現代劇場演出每年檔次的統計，如【表二】所示。

表二：2005 年至 2014 年臺南主要小型劇場空間現代劇場演出檔次表

表演場所 \ 20×× 年	05	06	07	08	09	10	11	12	13	14
誠品臺南店 B2 藝文空間	3 (9)	3 (9)	7 (7)	4 (4)	2 (5)	2 (6)	1 (1)			
台南人戲工場	5 (4)	6 (4)	4 (3)	3 (4)	3 (5)	1 (2)	1	-	-	-
原生劇場	-	-	-	-	2 (3)	2 (3)	2 (6)	3 (7)	8 (2)	6 (9)
年度統計	8 (13)	9 (13)	11 (10)	7 (8)	7 (13)	5 (11)	4 (7)	3 (7)	8 (2)	6 (9)

資料來源：文化部全國藝文活動戲劇類統計資料。

　　在上述這些臺南主要的小型劇場空間進行的演出，基本上延續鏡框式舞台的觀演關係，以及專業劇場的藝術空間想像，然而這些演出只反映了當時臺南現代劇場工作者的部分創作能量，還有為數不少的演出在非制式劇場空間中進行，這正是接下來要闡述的。

（二）非制式劇場空間中的演出

　　臺南的許多劇場工作者都受到財團法人台南市文化基金會在 1991 年

主辦的劇場藝術研習營的影響甚深（秦嘉嫄 1997: 68-9），其中卓明在戶外空間帶領的演員訓練工作坊，引入強調身體與空間關係的創作概念，這自然無形中影響臺南的劇場工作者對待表演空間的各種想像（林偉瑜 2000: 261；卓明訪談；楊美英訪談；吳幸秋訪談），而臺北劇場工作者也多次來臺南交流，如田啓元就曾兩度擔任導演和魅登峰劇團合作，在安平古堡庭園演出《似水年華》（1994），在公會堂演出《甜蜜家庭》（1995），而從 1986 年以來在臺北風行的環境劇場（environmental theatre）也在某種意涵上啓發著臺南現代劇場工作者對表演空間的概念。（鍾明德 1999: 159-97）

　　儘管有上述多方面的觀念啓迪與影響，然而 1990 年代影響臺南現代劇場在許多非制式劇場空間中發生，更直接的因素來自於公部門在 1992 年到 1998 年間策劃的藝文活動邀演與補助，促使臺南現代劇團到臺南各地演出，在許多特定時機舞台表演空間，創作主題在地化與場域關係特定化的表演。另一方面由於當時小型劇場空間的局限，使得演出往另類的替代空間或特定空間發展，而這樣的趨勢更在 2000 年以後持續開展，成爲臺南的特色表演類型。

　　臺南現代劇場在非制式劇場空間中的表演，有一些是在特定時機舞台表演空間，例如節慶活動時在戶外廣場搭台演出，或暫時借用平時不作劇場演出用途的社區活動中心或中小學禮堂的舞台演出；另外也有一些是借用固定場所中原本不具表演用途且沒有舞台結構的空間來進行表演，亦即在替代或特定空間中的表演，例如在畫廊或咖啡廳的空間中演出。以下即分別說明臺南現代劇場在這兩類非制式劇場空間中的表演

活動。

1. 特定時機舞台表演空間的演出

　　在此特定時機舞台表演空間中的演出，主要指的是 1992-1994 年文建會「社區劇團活動推展計畫」及 1993-1998 年臺南市文化中心辦理的全國文藝季活動，在戶外廣場搭台演出，或暫借平時不作劇場演出用途的社區活動中心或中小學禮堂的舞台演出。

　　1990 年代文化政策轉變，社區總體營造的觀念形成，在發展社區文化活動的主軸之下，從 1992 年開始實施三年「社區劇團活動推展計畫」（陳其南、孫華翔 1999；林偉瑜 2000: 57-65），從 1992 年到 1994 年間華燈劇團獲選為文建會補助扶植的「社區劇團活動推展計畫」團隊，被鼓勵以「蒐集、整理與編撰以地方風土民情為題材之劇本」來創作，分別製作了《封劍千秋》（1992）、《青春球夢》（1993）、《鳳凰花開了》（1994）在臺南各地巡演。（許瑞芳訪談；林偉瑜 2000: 56-64）就表演空間而論，無論是暫借社區活動中心小舞台或在戶外搭台演出，主要仍依循鏡框式舞台的空間格局與觀演模式。

　　另外，全國文藝季在 1993 年後即以「人親、土親、文化親」為總主題，改由各縣市文化中心主辦，每年提出呈現不同地方特色的主題與活動地點。（陳其南、孫華翔 1999）由 1993 年至 1998 年臺南市文化中心辦理的文藝季活動，即逐年以不同主題在臺南特色定點搭台，邀請臺南現代劇團演出。1993 年文藝季以「發現鹿耳門」為主題，在鹿耳門天后宮前搭台舉行文藝季活動，華燈劇團演出《剪一段歷史的腳蹤》。1995 年文藝

季以「發現王城」爲主題，在安平天后宮搭台舉行文藝季活動，華燈劇團演出《Illio Formosa！美麗之島》，魅登峰劇團則在安平古堡演出《似水年華》。1996 年文藝季以「發現北汕尾」爲主題，在北汕尾一帶四草大眾廟口搭台舉行文藝季活動，華燈劇團演出《風鳥之旅》。1997年文藝季則以「全臺首學」爲主題，在孔廟前忠義國小操場搭台，台南人劇團演出《聆聽一首歌》、《老師！我愛您》，而魅登峰劇團的《鳳凰于飛》與那個劇團的《游於藝・春日戲》則選擇在孔廟大成殿前紅磚廣場演出。1998 年文藝季則以「點亮運河」爲主題，在安平運河周邊搭台舉辦活動，台南人劇團演出《河變》。（楊美英 1999b: 241-247；王友輝等 2017；沈玲玲 2004: 17-19）

　　上述「社區劇團活動推展計畫」及全國文藝季這些公部門的補助與在特定時機舞台表演空間的邀演，都對臺南現代劇場發展有關鍵性的影響：在創作內容上促使臺南現代劇團貼近在地主題創作；而經費的補助促成華燈／台南人劇團日後逐漸發展爲專業劇團，與臺南其他現代劇團有差異性的成長；[15] 此外，一系列文化下鄉或文化特色定點搭台演出的活動，則促成臺南的現代劇團在實踐中經驗多元的表演空間，開啓表演空間的諸多想像。

　　特別是文藝季在現地主題式的演出活動中，開始出現捨棄文藝季主辦單位的戶外搭台，而利用現地沒有舞台結構的空間來演出的情形，

15　1998 年起文化建設委員會推出「傑出演藝團隊徵選及獎助計畫」（2001 年修訂爲「演藝團隊發展扶植計畫」），台南人劇團也持續獲得補助，促使劇團營運更具組織與規模，有能力在大型劇場空間製作演出，逐步向專業劇場發展。

如魅登峰劇團參與 1995 年文藝季在安平古堡庭園演出《似水年華》，而 1997 年文藝季在孔廟建築前魅登峰劇團演出《鳳凰于飛》、那個劇團演出《游於藝・春日戲》，後者不僅以孔廟建築作爲背景，更利用孔廟空間特性安排演員走位動線，突破觀演關係的慣性。（楊美英訪談）這些演出已開始跳脫特定時機舞台表演空間，而更趨近替代或特定空間中的表演。

2. 替代或特定空間中的演出

從 1990 年代開始，臺南開始出現許多在各種另類的替代空間中進行的表演，其中有很大的因素是因爲當時臺南小型劇場空間的局限，於是以其他各種非劇場空間來替代，其中也有創作者針對特定的空間而創作演出形式與內容。然而無論是在替代空間或特定空間中的演出，創作者都被迫地或主動地重新面對表演內容形式與演出空間之間各種可能的關係。

在 1990 年代的替代或特定空間中的演出不少，例如楊美英在高高畫廊編導的《情境・對話 I——造句練習》（1992），那個劇團趙虹惠、許麗善、林白瑩、蔡枳倩集體創作的《女人・自畫像》（1993）在想開就好心情分享小店地下室，那個劇團也在公會堂前推出林白瑩編導的《舊・鴛鴦蝴蝶夢》（1995），鄭政平個人在民宅及籃球場演出《尋找馬克斯》（1995），弄劇場的陳德安編導《???XX 進化論——玫瑰、梁祝版》（1995）在花心田生活空間演出，魅登峰劇團在公會堂內演出田啓元導演的《甜蜜家庭》（1996），邱書峰在爵士當鋪 Pub 演出《My Name Is Joseph I》（1997），那個劇團推出呂毅新編劇、吳幸秋導演的《流浪三部曲之惡質好人》（1998）在吳園演出等等。（楊美英 1999b: 240-248）

　　這些在另類空間中的演出，因為表演空間不同於鏡框式舞台的空間規格，開始促使一些創作者以空間特性為起點，來醞釀與發想場面調度、甚至作品內容，例如吳幸秋編導《小王子》（1992）就是先就特定的庭園空間來發想，在非洲咖啡屋庭園演出時，演員在庭園各個角落與室內房間等不同空間進行表演，觀眾也必須在演出中移動並重新調整視角來欣賞演出，採取與鏡框式舞台截然不同的觀演關係，空間不再只是表演的背景因素，演出與空間有更難以取代的依附關係。（吳幸秋訪談；楊美英訪談；秦嘉嫄 1997: 44；楊美英 2003: 144, 147）換言之，對另類表演空間的選擇，除了可能是替代空間的意涵，也開始出現為特定空間而作的創作。

　　關於 1990 年至 1999 年在臺南替代或特定空間的現代劇場演出概況製成【表三】（其中不包括文藝季戶外定點搭台演出、社區巡演、街頭宣導劇邀演等），可見到其表演空間場所的多樣性。其中若以年份計算，在替代或特定空間的臺南現代劇場演出 1995 年共有九檔、1996 年共有五檔、1997 年共有四檔，其他每年不超過三檔。若以表演場地來看，在這十年間花心田生活空間共進行過四檔演出、公會堂和文化中心迴廊共進行過三檔演出，其他場地都在二檔以下，表演場地重複被運用的情形不多。

　　而 2000 年至 2014 年臺南替代或特定空間現代劇場演出檔次表列出如【表四】，可見其演出空間場所的多樣性。由【表四】可見，2000 年至 2011 年每年皆不超過三檔演出，2012 年有八檔、2013 年有十三檔、2014 年有十五檔，替代或特定空間的演出檔次有顯著成長。若進一

表三：1990 年至 1999 年臺南替代或特定空間的現代劇場演出檔次表

表演場所 ＼ 19xx 年	90	91	92	93	94	95	96	97	98	99
臺南市街頭		1								
文化中心迴廊		1	1					1		
非洲咖啡屋庭園			1							
高高畫廊			1							
想開就好心情分享小店地下室				1						
花心田生活空間					1	3				
窄門咖啡					1					
安平古堡庭園						1				
臺南師院圖書館中庭						1	1			
公會堂 （1994 年社教館搬離）	-	-	-	-	-	1	1 (1)		1	
忠義路三段民宅						2				
華燈藝術中心籃球場						1				
延平郡王祠停車場							1			
關帝廳廟埕							1			
木石田咖啡							1		1	
孔廟大成殿前紅磚廣場								2		
爵士當鋪 Pub							1			
吳園									1	1
年度統計	0	2	3	1	2	9	5 (1)	4	3	1

＊為使表格易辨讀，無演出則保留空格而不標示「0」。

資料來源：楊美英〈附錄：臺南小劇場活動紀事年表（1989-1998）〉（1999b）、
〈1989-1998 年臺灣現代劇場活動紀事年表〉（1999a）及研究者自行蒐集劇團資料。

步檢視【表四】中的數據，就所使用表演場所的數目來說，2000 年到 2011 年約十一年間共有十二個不同的表演場所被選用，2012 年之後的短短三年間則增加十二個新的表演場所選擇。

　　2000 年以後，臺南小型劇場空間並不缺乏，權宜找尋替代空間演出的情形變少了，但是仍然不乏許多特定空間的表演。雖然不及同時期在小型劇場空間中的演出數量，但是特定空間的表演仍持續不斷出現（甚至開始出現不少在特定空間的舞蹈表演），且時有不容忽視的重要作品，例如台南人劇團在延平郡王祠演出《安蒂岡妮》（2001）、在億載金城演出《利西翠妲》（2006），那個劇團在大南門城演出《孽女──安蒂崗妮》（2001）、在安平樹屋演出《溶解的記憶：一水樹焰》（2002）、在草祭二手書店演出《夢之葉》（2008）、在吳園與公會堂藝文中心演出《竹行・蟬》（2009），臺南大學戲劇創作與應用學系與臺灣歷史博物館合製的《草地郎入神仙府》（2009）則在大南門城進行演出。這些演出多是基於作品內容，而刻意選擇在特定空間進行表演，甚至那個劇團楊美英從 2004 年在孔廟、臺灣文學館、中山路、火車站等處演出的作品《這城市，美得讓人恍神》開始，就刻意選擇製作一系列在臺南不同地點創作的特定場域表演（site-specific performance）。[16]

　　到了 2012 年特定空間表演的數量更是陡然攀升，並且演出空間也更多樣，這肇因於 2012 年以後官方與民間有組織地鼓勵與挹注資源在

16　那個劇團楊美英 2010 年以後又持續創作在 321 巷藝術聚落郭柏川故居演出的《私信》（2012）、在麻豆總爺藝文中心廠長宿舍演出的《四美圖 1210》（2012）、在愛國婦人館戶外廣場演出的《夢之葉 2013》（2013）等特定場域表演。

表四：2000 年至 2014 年臺南替代或特定空間現代劇場演出檔次表

表演場所 ＼ 20xx 年	00	01	02	03	04	05	06	07	08	09	10	11	12	13	14
舊東門美術館（東門路）	2														
大南門城		1								1					(1)
延平郡王祠		1													
安平樹屋			1				1				(1)			2	
兵工廠 Pub			1												
市區街道					1										
赤崁樓中庭	1					(1)									
億載金城							1								
草祭書店									1						
吳園										1					
武德殿										1			1		
公會堂												2	4	2	4 (1)
321 巷郭柏川紀念館													2	3	2
十鼓文化村												1			
321 巷 台南人戲花園														1	4
B.B.Art 藝廊														1	1 (1)
愛國婦人館													2		
321 巷街道													1		
十八卯茶屋													1		
321 巷 35 號															1
成功大學校園															1
孔廟廣場															1
a Room 咖啡廳															1
1982 Life House															(1)
年度統計	3	2	2	0	1	0 (1)	2	0	1	3	(1)	2	8	13	15 (4)

＊為使表格易辨讀，無演出則保留空格而不標示「0」。

資料來源：文化部全國藝文活動戲劇類統計資料及研究者自行蒐集劇團資料。

特定空間的劇場表演。2012 年起臺南市政府文化局每年主辦的臺南藝術節即策劃了城市舞台單元，鼓勵在臺南各文化空間及古蹟場域創作演出，歷年節目演出地點包括十鼓文化村、愛國婦人館、十八卯茶屋、B.B.Art 藝廊等地。另外，從 2014 年開始台南人劇團團長李維睦每年申請公部門經費補助，在 321 巷藝術聚落策劃 321 小戲節邀請劇團現地創作，促成許多特定空間表演的發生。[17]（李維睦訪談；厲復平 2017b）

2000 年以來的特定空間演出，表演內容與演出場地空間之間的關聯性都被給予更多的考量，基本上已經與 1990 年代初期以替代空間來克服缺乏小劇場空間窘境的思維模式相去甚遠，例如影響・新劇場選在原為仁德糖廠的十鼓文化村演出《一桿稱仔》（2012），與劇中蔗農受製糖會社壓榨的情節絲絲入扣；那個劇團以畫家郭柏川故居的老屋與庭園為舞台，上演以郭柏川之妻朱婉華的生平為本事而編導的《畫外・離去又將再來》（2012），以及以郭柏川之女郭為美的生平為本事而編導的《私信》（2012），實為以現地空間的脈絡發想而進行的創作；南島十八劇場在安平樹屋演出《女誡扇》（2013）其本事就在安平廢棄古宅；鐵支路邊創作體《西川滿——赤崁記》（2013）選在鄰近赤崁樓與大天后宮的日式建築十八卯茶屋演出，演出場所地緣關係與建築屬性緊扣劇中情節指涉；321 巷藝術聚落的日式老屋與庭園，原本就是荒置多年後再利用的空間，在靜謐的夜晚不免帶有幾分陰森氣息，這樣的場景被台

17　2013 年規劃的 321 巷藝術聚落，原為市定古蹟「原老松町日軍步兵第二聯隊官舍群」，321 巷藝術聚落一系列特定場域表演案例的研究，請參閱拙作〈劇場表演形塑空間生產——台南 321 巷藝術聚落的生成〉，《戲劇教育與劇場研究》第 9 期（2017），頁 67-103。

南人劇團的《你所不知道的台南小吃》（2014）選擇作爲劇中鬼影幢幢的老屋來進行演出；阿伯樂戲工場演出的《我是死胖子》（2014）角色就是咖啡廳老闆與員工、場景就設在咖啡廳，選擇在 a Room 咖啡廳演出適情適景；南島十八劇場與耳邊風工作站以夏目漱石文本爲出發點，結合表演者、空間裝置、音樂建構、雲端視訊等藝術媒材聯合共構的方式，在 B. B. Art 藝廊展／演作品《偷窺：夢十夜》（2014）。以上這些演出都可見到其作品內容與演出空間的緊密關聯性。

　　臺南藝術節城市舞台和 321 小戲節兩個每年舉行的展演活動，不只是大大增加了臺南在特定空間演出的數量，更重要的意涵是對在非制式劇場空間創作的特定場域表演的認可與正規化，而不再以替代空間演出的角度來理解。總的來說，臺南特定空間表演的發展並不是一種概念先行的藝術發展，而是在上述的歷史因素交會下，透過在地的實踐中逐步形成的劇場表演類型，最後再藉由環境劇場或特定場域表演的概念來命名，而這也成爲臺南現代劇場發展中深具地方特色的重要走向之一。

三、臺南現代劇場發展的軌跡

　　決定臺南現代劇場發展的因素很多，包括創作者、藝文政策以及與其他地方（特別是臺北的）現代劇場創作者及作品的互動等因素，雖然臺南現代劇場表演空間只是其中諸多影響因素之一，然而藉由將表演空間視爲臺南現代劇場各階段發展的表徵，並參照臺南現代劇團或創作者在各種表演空間中的創作歷程，則可以不失貼切而又簡明扼要地掌握臺南現代劇場

發展的軌跡。

　　臺南現代劇場表演空間在大中小型劇場、特定時機舞台及替代或特定空間都有，但是基本上仍可歸納爲兩種表演空間的想像，第一種是制式的鏡框式舞台表演空間的想像，各種中大型劇場空間與特定時機舞台表演空間，都可視爲此一空間想像的延伸，而在沒有固定舞台的小型劇場空間中，試圖以小規模或簡化的方式來達成鏡框式舞台的觀演關係也是常態，甚至部分替代空間的演出也仍不脫這一種表演空間想像。第二種表演空間的想像則是對鏡框式舞台表演空間的捨棄、甚至抵拒，這偶而有可能出現在小型劇場空間的演出中，但主要出現在特定空間及部分替代空間中的演出。有些替代空間的空間格局不必然可以順利轉化爲鏡框式舞台的空間格局，在這樣的替代空間中演出則不得不捨棄鏡框式舞台的觀演關係，而特定空間表演更是以演出場所空間特質而重新思考設計觀演關係的空間配置，經常展現爲對鏡框式舞台觀演關係的抵拒。以上兩種表演空間想像分別開展，逐漸匯聚沉澱爲在小型劇場空間演出與特定空間演出這兩種類型爲主，成爲臺南現代劇場三十年左右的發展中，逐漸浮現出來的兩個走向。

　　上述這兩種對表演空間想像的差異，雖然很大程度對應著臺南現代劇團中較具規模的專業劇團與小型／業餘劇團之間的差別，但是情況並非截然二分。台南人劇團多年接受扶植團隊補助而邁向專業劇團，是到目前爲止唯一能夠經常在臺南文化中心演藝廳這樣的大型劇場中製作演出的臺南現代劇團。雖然台南人劇團多數製作在制式劇場空間，以鏡框式舞台的觀演關係爲主，但是 2012 年劇團創作主體北遷後，留駐臺南

的團長李維睦仍持續挹注精力支持該團與他團在臺南的特定空間演出。其他規模較小的臺南現代劇團如魅登峰劇團、影響・新劇場、鐵支路邊創作體等等，未獲得扶植團隊的補助，而依靠公部門對單一製作的補助資源，依時機兼作特定空間演出與小型劇場空間演出，而如那個劇團多年只持續專注發展特定空間演出實為少數特例。換句話說，儘管公部門對劇團的補助使得臺南現代劇團呈現台南人劇團及其他小型劇團兩種規模等級，但是在小型劇場空間演出與特定空間演出這兩大臺南現代劇場的走向，並非完全只是劇團規模的差異或個別劇團的偏好所形成的，而是一種跨越劇團分野的劇場發展現象。

　　檢視臺南現代劇團每年平均演出的檔次數量，2000 年以後平均演出數量比 1990 年代平均演出數量僅微幅上升，其中在有特殊的藝術節邀演活動舉辦的年份，演出數量會有顯著上升，例如 1995 年到 1998 年間華燈藝術中心與成功大學鳳凰樹劇場辦理邀演活動期間、2012 年以後的臺南藝術節舉辦期間。若分別檢視每年小型劇場空間演出數量與替代或特定空間演出數量的比例，平均而言，在 1993 年以前是兩者數量差距不大，1993 年開始前者的數量大約竄升為後者的兩到三倍，到 2012 年特定空間演出數量開始增加而使兩者數量接近，2013 年與 2014 年特定空間演出數量再度增加而超越小型劇場空間演出數量。這反映出 2012 年以後受到臺南藝術節城市舞台及 321 小戲節等活動的鼓勵與資助之下，臺南現代劇團挹注更多能量在特定空間的演出。整體而言，2013 年以前的替代或特定空間的演出，幾乎都是臺南現代劇團的演出，外地劇團來臺南選擇替代或特定空間演出的非常罕見，而臺南藝術節城市舞台從 2014 年才開始有外

地劇團的參與，此後外地劇團在臺南特定空間的演出也開始持續地發生。

綜觀臺南現代劇場自 1987 年萌芽以來三十年左右的發展，固然早期吸收臺北小劇場的訓練方式、表演形式與風格，但是並未延續臺北小劇場自詡的體制外反叛精神，而受公部門補助或邀演活動的影響甚深。公部門的藝文補助經常鼓勵創作與臺南在地相關的題材，這與臺南劇場工作者自我表達的意圖相結合，而開展出許多不同的創作面向。劇場工作者的能動性固然不容忽視，但是大環境結構性的影響力明顯可見。公部門的補助政策同時也在劇團規模、演出數量、表演空間等面向，發揮影響力。在演出形式與表演空間的選擇上，更是逐漸浮現小型劇場空間演出與特定空間演出兩大趨勢。而臺南現代劇場演出在這兩類表演空間中發生的群聚現象，實為臺南現代劇場發展的種種底蘊而展現出來的外在表徵。

參考書目

■ 中文文獻

文化部全國藝文活動戲劇類統計資料（1994-2014）。文化部提供。

王友輝等。2017。《如此台南人：台南人劇團 30 年紀念冊》。臺南：台南人劇團。

沈玲玲。2004。《台南人劇團經營、發展與作品評析之研究：1987-2004》。國立成功大學藝術研究所碩士論文。

林偉瑜。2000。《當代臺灣社區劇場》。臺北：揚智。

林鶴宜。2015。《臺灣戲劇史》（增修版）。臺北：臺大出版中心。

秦嘉嫄。1997。《臺南小劇場 1987-1997》。國立藝術學院戲劇研究所理論組碩士論文。

張銀豐。2004。《清代臺灣戲曲活動與發展研究》。國立成功大學中國文學系博士論文。

陳其南、孫華翔。1999。〈從中央到地方文化施政觀念的轉型〉。《臺灣縣市文化藝術發展──理念與實務》。

文化環境工作室編。臺北：行政院文化建設委員會。11-59。

楊美英。1999a。〈1989-1998 年臺灣現代劇場活動紀事年表〉。《一九九九臺灣現代劇場研討會成果集》。臺北：文化建設委員會。183-228。

———。1999b。〈臺南小劇場運動的萌發（1989-1998）〉、〈附錄：臺南小劇場活動紀事年表（1989-1998）〉。《一九九九臺灣現代劇場研討會成果集》。臺北：文化建設委員會。229-251。

———。2003。《筆記光影——楊美英戲劇論述集》。臺南：臺南市立圖書館。

厲復平。2017a。《府城・戲影・寫真：日治時期臺南市商業戲院》。臺北：獨立作家。

———。2017b。〈劇場表演形塑空間生產——臺南 321 巷藝術聚落的生成〉。《戲劇教育與劇場研究》9: 67-103。

賴品蓉。2016。《日治時期臺南市戲院的出現及其文化意義》。國立清華大學臺灣文學研究所碩士論文。

鍾明德。1999。《臺灣小劇場運動史：尋找另類美學與政治》。臺北：揚智。

■ 訪談資料

吳幸秋。2016 年 2 月 24 日。Skype 連線巴黎訪談。訪談人：厲復平。

李維睦。2015 年 11 月 20 日。臺南市 321 巷藝術聚落。訪談人：厲復平。

卓明。2016 年 1 月 27 日。高雄簡餐店。訪談人：厲復平。

許瑞芳。2015 年 11 月 13 日。國立臺南大學榮譽校區。訪談人：厲復平。

楊美英。2015 年 11 月 17 日、12 月 1 日。臺南市東區咖啡廳。訪談人：厲復平。

臺灣社區劇場發展三十年的回顧與省思（1989-2018）

王婉容

國立臺南大學戲劇創作與應用學系專任教授
兼任國際事務處國際長

摘要

回顧臺灣社區劇場開始發展至今，已快三十年的光陰，可以約略分為「萌芽成長期」
（1989-1994）、「沉潛發展期」（1995-2006）和「多元發展期」（2007-2018）
的不同時期和階段。在本篇論文中，筆者想要：（1）藉著整理和分析臺灣社區劇
場發展歷史中，社區劇場的定義、理念和創作方法，在不同時期的流變，以及多元
的創作團體、創作內容與形式的不同發展和變化的軌跡，來探討臺灣社會文化的變
遷；（2）指出臺灣社區劇場所展現的主題內容、創作理念、方法和美學風格的不
同面貌，在不同時期與不同時代中的遞嬗、轉變與轉化；（3）探究社區劇場與臺
灣社會民眾互動，與全球化下的世界與其他國家的社區劇場頻繁互動交流下，相互
的影響與激盪，對在地和全球社會所產生出的豐富的社會和文化意義。（4）最後，
從筆者身為社區劇場的操作者、教師和研究者的現場參與觀察和反思操作者的角
度，提出對臺灣社區劇場的歷史、當今與未來，所面對之挑戰的省思、前瞻與建
議。

關鍵字：臺灣社區劇場、社區藝術的參與式創作、關係美學、在地的民眾美學、全
球化下的公民美學運動

前言：臺灣社區劇場的歷史分期與創作特色

　　回顧臺灣社區劇場開始至今，已快三十年的光陰，可以約略分爲「萌芽成長期」（1989-1994）、「沉潛發展期」（1995-2006）和「多元深耕期」（2007-2018）的不同時期和階段。

　　1989 年鍾明德帶領大學生「425 環境劇場」所合作創作的一系列以社會議題爲主，引介美國社區劇場「麵包與傀儡劇團」的理念和方法，在戶外場地露天展演的演出開始發起，繼而文建會又自 1991 年至 1994 年在全國各縣市遴選優秀劇團作爲培植對象，推動了連續三年的「社區劇場活動推展計畫」，當時培植了新竹的「玉米田劇團」、臺中的「觀點劇坊」、臺南的「華燈劇團」（後來改名爲「台南人劇團」）、高雄的「南風劇團」、「薪傳劇團」，和臺東的「台東公教劇團」（後來更名爲「台東劇團」），立意要將戲劇活動推向大臺北都會以外，讓藝文活動能縮短城鄉差距，同時鼓勵這些社區劇團以在地的地方風土民情爲題材來創作劇本，巡迴鄉鎮演出，並促進民眾對鄉土及社區文化的了解，那時，臺灣社區劇場的定義，似乎就等於臺北以外的劇團，這段時期應可稱爲臺灣社區劇場的「萌芽成長期」。自此以後，社區劇場的定義即不斷地爲大家所討論，也爲不同的後來操作者所改寫、添增和延異，其中邱坤良提出了臺灣的社區劇場應從本身的環境與歷史出發，溯源自原住民部落的集體祭儀及漢人社會的結社傳統「子弟戲」、廟會陣頭和日治時期的新劇，聚焦於社區劇場的文化性、地域性和自發性的特色來發展，強調民眾的認同感與參與感，他對臺灣社區劇場的論述，與全球的新興社區劇場論述中，重現創作必須回歸

在地的社區文化根源和傳統歷史土壤的精神不謀而合,至今依然為大家所遵循。在本篇論文中,筆者想要藉著整理和分析臺灣社區劇場發展歷史中,社區劇場的定義、理念和創作方法在不同時期的流變,來探討臺灣社會文化的變遷,以及臺灣社區劇場所展現的主題內容、創作理念及方法和美學風格的不同面貌,及其與臺灣社會民眾互動所產生的社會文化意義探究。同時,也從筆者身為社區劇場的操作者、教師和研究者的現場參與觀察和反思操作者的角度,來提出對臺灣社區劇場當今與未來所面對發展之挑戰的省思與建議。

首先,先回到前述的臺灣社區劇場發展的歷史分期的回顧論述脈絡裡。回顧臺灣當代社會文化的變遷,不難看出在臺灣社會於 1987 年解嚴後,社會多元的聲音在民主開放的潮流與社會氛圍中崛起,而臺灣本土文化的研究風潮和社會能量的累積,也產生了高度的本土文化自覺和文化歷史尋根的一連串文化意識興起與行動,因此也促生了文建會於 1991 年開始推動「社區總體營造計畫」,此一社區營造的運動,可以看作是臺灣後殖民文化運動中要重新建構臺灣文化主體性的扎根工作,而社區劇場即是社造運動中,以劇場藝術為媒介,讓社區民眾透過藝術創作,凝聚地方文化認同共識,重新認識在地文化的歷史及人文地產景的特色,最具體有力的方法之一。這也是臺灣社區劇場的「萌芽成長期」階段,非常重要的社會文化背景,而此時文建會所培植的社區劇場的創作主題內容,也多以地方的文化歷史特色、地方傳統習俗儀式的再現或從家族歷史來回看城市歷史居多,例如:「台南人劇團」的《鳳凰花開了》、「南風劇團」的《高富雄傳奇》、《金鑽大高雄》和「玉米田劇

團」所創作演出的《與東門城的對話》，都是以臺南、高雄和新竹的家族變遷歷史與特殊在地的地方文化或文化地景，來演繹在地人的文化性格特質和他們特別的生活與生命關懷面向；而「台東公教劇團」演出的《後山煙塵錄》，則以臺東的重要傳統民俗祭典儀式「炸寒單」爲主題，另一齣《鋼鐵豐年祭》則以臺東的原住民生活和追求現代化過程之間的衝突和剝削，延伸爲對在地文化的身體記憶再現和文化認同的省思；又如「台南人劇團」演出的《鳳凰花開了》，則以劇作家許瑞芳身爲臺南人的家族歷史，反思臺南城市地景和人物，在歷經日治國府時代變遷中的變與不變，其在地的深刻歷史思維和關乎臺南人情義理的細膩描繪，特別引人深思動容，「台南人劇團」其他的作品如《台語相聲》、《封劍千秋》、《青春球夢》等，皆展現出對臺南的在地文化、民俗記憶和在地特殊的歷史人物或社群的濃厚臺南地方色彩描繪及展現。這一時期「萌芽成長期」的臺灣社區劇場誠如林偉瑜所歸納整理的，可分爲四種類型：（1）地方性色彩強烈的社區劇團，如前文所述。（2）小型社區的社區劇團，集中服務的對象以其所在社區的居民爲主，如臺北民心社區的「民心劇團」、臺中大度山理想國社區的「頑石劇團」、臺北內湖社區的「鍋子媽媽劇團」、臺北大安區的「民輝環保劇團」和文山區老人服務中心的「喜臨門生命劇場」。（3）具濃烈社會改革色彩的社區劇團，如林偉瑜論述爲社區劇場先聲的「425環境劇團」（成立於 1989 年）和「江子翠社區實驗劇團」（成立於 1993年），以及 1998 年在臺南成立的「鳥鷥社區教育劇場劇團」，這三個劇團皆把社區劇場當成可達到社會改革的劇場形式，作品內容都以社會議題爲主，希望能透過深入社區和民眾互動，達成社會的改革。（4）傳統的

社區劇場,如邱坤良所論述的臺灣傳統子弟戲,以達成地方人士對傳統宗教信仰活動的傳承與接續,在現代社會中要面對時代轉變的衝擊而重新思考永續的方式,即屬此類型。[1]

整體來說「萌芽成長期」的臺灣社區劇場工作者,開始將他們的劇場作品內容和創作題材聚焦於在地的人文歷史特色及風土民情的展現,並採用田野調查和集體創作的方式來完成劇本,除了前面所說的具有濃厚社會改革的三個劇團之外,其他類型的團體仍然以在地的劇場工作者為創作的核心,比較不強調和社區民眾的共同創作和互動參與,他們的作品中也包含對其他一般作議題的關注:例如:女性權益和地位的探討、小劇場實驗風格的詩意、非寫實和身體性創作的探索等。但他們的作品已開創與累積了臺北以外的大量劇場人才和創新的劇場文本,繼續投注於發散在廣大的臺灣各社區中,持續擴展與影響著「臺灣社區劇場」的定義和版圖。

然而,在文建會為期三年的社區劇場推廣計畫因為考量所謂「社區劇場應重視自發性」的原因,而停止計畫補助後,前述的第一類主要仰賴計畫補助的地方性色彩濃厚的社區劇團,立刻面臨了生存的困境,並不得不思考在劇場創作方向和題材與觀眾的轉型和改變,必須多角經營才能繼續生存,他們創作的作品「社區劇場」的地方性格反而較為不明顯了。而臺灣社區劇場的發展,也逐漸蛻變至「沉潛發展期」的階段。

在「沉潛發展期」(1995-2006)的臺灣社區劇場因著臺灣民主社

1 林偉瑜:《當代台灣社區劇場》(臺北:揚智文化,2000 年),頁 4-12, 67-70。

會日趨多元和開放，並受到臺灣社會全球化和商品化的文化趨勢影響，以及與世界其他社區劇場、民眾劇場及應用戲劇的交流影響，轉而走向分眾分流的「社群劇場」（即社區劇場的定義中另一社區的英文意涵為社群的延伸）多元發展，向不同的政府單位和民間團體爭取贊助資源，以求取生存和發展的空間與經費，其中筆者想要特別集中論述的四個較為重要的團體或組織或單位是：（1）成立於 1995 年的「歡喜扮戲團」。（2）成立於 1996 年的「差事劇團」。（3）成立於 2004 年的「台灣應用劇場發展中心」（該中心於 2009 年才正式登記立案）。（4）成立於 2003 年和 2006 年的臺南大學戲劇研究所及大學部。

在這一時期的臺灣社區劇場的定義與創作理念及方法的發展，深深受到了當代全球的民眾劇場、老人劇場、教育戲劇和應用戲劇的理念和創作方法的影響，而產生了根本的質變，以下將以這四個團體或組織單位所作的作品和其創作理念方法，分別加以論述分析。

一、「歡喜扮戲團」由彭雅玲成立於 1995 年，定期推出了《台灣告白系列（一）～（十）》與其他膾炙人口的創作展演作品，深受英國知名老人劇場中心「歲月流轉中心」（Age Exchange Centre）的口述歷史及歲月百寶箱的創作方法啓發和相互激盪，聚焦於以老人的口述歷史劇場形式來反思臺灣社會生活，包含了福佬、客家和外省族群的老年人口述歷史，回顧和省思了臺灣二十世紀所經歷的歷史和社會變遷，透過老人社群的口述歷史的編織組串和他們現身說法的搬演彼此故事，形塑出臺灣社會的生活共鳴、文化認同以及族群差異的文化，作品曾巡迴於臺灣鄉鎮的大街小巷，也曾多次受邀至歐美演出，載譽國際，感動在地和全球的觀眾，堪稱

爲臺灣社區劇場中老人社群劇場的代表。臺南的「魅登峰劇團」也是在彭雅玲的指導下而催生長成的，至今仍創作不輟，然而「歡喜扮戲團」卻於 2012 年因經費短缺而宣布暫時休業，這其中的原因在本文結論中會再加以探究。[2]

　　二、「差事劇團」由鍾喬創立於 1996 年，致力於呈現臺灣民眾身處冷戰和戒嚴體制及全球化自由主義經濟的影響下，所產生的諸多政治、經濟和文化的壓迫議題，深受亞洲及拉丁美洲民眾劇場的精神概念和創作方法的影響，持續創作和以工作坊引導民眾自發成立的社區劇團，啓發臺灣民眾以戲劇來展現心聲和生活感受，其創作可以分爲：（1）與民眾共同創作的民眾劇場，如：他指導協作「石岡媽媽劇團」如何走過 921 震災的《心中的河流》等劇。（2）魔幻寫實的詩意象徵劇，如：《記憶的月台》、《霧中迷宮》等劇，多以戒嚴時期的受壓迫心靈創傷及第三世界文化受殖民壓迫的省思爲主要題材。（3）以戲劇工作坊方式引導和催生臺灣各地不同的自發性民眾劇團。鍾喬的「差事劇團」在 2006 年以後仍持續不輟於三大方向的創作：（1）持續與全臺各地不同的民眾和學校大學生共同創作關注地方的迫切社會議題或是深耕反映在地文化的戲劇編創和展演。（2）以臺灣寶藏巖爲基地，創作和在地議題相關的作品或主辦國際民眾戲劇的交流活動及相關藝術節，與臺北市不同地區策劃「市民劇場」的創作演出，以及與日本導演櫻井

2　王婉容：〈邁向少數劇場──後殖民主義中少數論述的劇場實踐：以臺灣的「歡喜扮戲團」與英國「歲月流轉中心」的老人劇場展演主題內容為例〉，《中外文學》第 33 卷第 5 期（2004 年），頁 77, 79-80。

大造合作，引進「帳蓬劇場」的形式，探討都市和科技文明中，被邊緣化的社群及都市中被扭曲的人性議題，形式和內容都發人深省。（3）定期出國演出和民眾共同創作的社區劇場，與日韓民眾劇場工作者合作創作，演出探討亞洲民眾所共同經歷的文化、經濟殖民下，環境或身心遭受的處境、故事與議題。[3]

　　三、賴淑雅於 2004 年所成立的「台灣應用劇場發展中心」，賴淑雅早期曾是「差事劇團」及「優劇場」的成員，後又赴英進修教育戲劇及應用劇場碩士學位，深受波瓦、弗雷勒的被壓迫者劇場及教育學的影響，以及亞洲與拉丁美洲教育劇場及應用戲劇理念與方法的薰陶和影響，返國後旋即親身投入許多社區劇場「萌芽成長期」的社區劇場工作坊指導工作，成立中心之後，更能整合應用戲劇人力和經費等資源，不但著手調查當時臺灣社區劇場的發展現況，同時也加入了當代社區劇場的重要理論和方法的詳細介紹，整理成《區區一齣戲》這本重要的社區劇場論著。自 2006 年到 2009 年間，賴淑雅更連續主持了多次的「社區劇場種子培訓計畫」及「社區劇場推廣計畫」，在臺灣北、中、南、東部以應用戲劇紮實的訓練和戲劇工作坊的課程，培養和扶植了許多新興的在地社區劇場，以及許多社區劇場的編導製作人才。她在《區區一齣戲》中，也將當時的臺灣社區劇場作出了五種分類：政策型、專業型、社造型、自發型、原住民型的部落劇場，後來她又將這五類因其發展軌跡整合成以下三類：民眾劇場型、

3　差事劇團網頁，http://assigntheatre.blogspot.tw，瀏覽日期：2018 年 2 月 26 日；鍾喬：《亞洲的吶喊——民眾劇場》（臺北：書林出版社，1994 年），頁 13-50；鍾喬：《觀眾請站起來》（臺北：財團法人跨界文教基金會，2003 年），頁 183-230；鍾喬：《魔幻帳篷》（臺北：揚智文化，2003 年），頁 39-84, 121-174。

社區營造型、自發型，[4] 至今仍是很重要的臺灣社區劇場的歷史研究資料和分析的觀點。賴淑雅同時也致力於將許多國外重要的社區劇場操作者的創作方式和理念引進臺灣，來和臺灣的社區劇場工作者作深入的學習、交流和合作，其中包括了：歐美、拉丁美洲的祕魯、亞洲的菲律賓、香港、泰國和新加坡等地的工作方式，對臺灣社區劇場工作者本身的培力和與國際交流接軌，卓有持續的貢獻。她也持續引介了「一人一故事劇場」（Playback Theatre）的形式，進入臺灣的各個社區，持續產生增生與迴響的效果。同時鍾喬和賴淑雅在這一時期於民間的持續努力，也將社區劇場的與民眾深入以社區劇場互動、參與社區議題討論及社會改革的工作方法和過程，普及到臺灣的各個社區和民眾社群之間。[5]

四、2003 年及 2006 年成立的臺南大學戲劇創作與應用學系研究所及大學部。這是臺灣第一個以戲劇教育與應用戲劇為主要的教學目標和內容的系所，是臺灣將應用戲劇納入大學學院的教育體制的先驅，在這個系所中，筆者親身參與了與同仁一起建構的以戲劇教育和應用戲劇為主軸的課程設計及架構規劃與執行，在往後的十年中，這個系所的許多與戲劇教育和應用戲劇相關的課程，都深入了社區、學校和民眾，並與中小學生互動、交流、合作，創造出許多以臺南為中心擴散的具有在地文化特色的社區劇場或教習劇場（Theatre in Education, TIE）的文本創作和社區展演，其中許瑞芳更是將教習劇場的理論和方法，有系統地引進

4　賴淑雅主編：《區區一齣戲——社區劇場理念與實務手冊》（臺北：行政院文化建設委員會，2006 年），頁 11, 16-20。
5　台灣應用劇場發展中心網頁，http://sixstar.moc.gov.tw/blog/catt，瀏覽日期：2018 年 2 月 26 日。

臺灣的先驅者，她也持續開設了南大研究所與大學部中的「教習劇場」的研究與創作展演的課程，讓教習劇場正式進入戲劇教育的學院訓練中。另一方面，南大戲劇系所也在 2003 年到 2013 年之間舉辦十次國際性的「戲劇教育與應用劇場」相關的學術研討會以及許多相關的工作坊與演講，持續引進了全球各地特別是與亞洲地區的應用劇場重要學者和實務操作者的理念和工作方法的第一手交流學習及對話的機會，其中包括了：英國、澳洲、美國、韓國、日本、新加坡、菲律賓和港澳與中國大陸等地的傑出領導學者、教師和實務工作者，持續深耕臺灣社區劇場的教育推廣、國際接軌合作及在地創作與人才培育的工作，使應用戲劇和社區劇場在南部得以生根茁壯。[6]

　　在「沉潛發展期」中，除了以上四個重要的代表性團體或組織單位之外，有一些努力深耕發展的社區劇場或稱社群劇場，持續在沉潛發展，如：1993 年就成立的臺南老人劇團「魅登峰劇團」，就一直固定持續地推出和臺南在地歷史文化與生活有關的優質戲碼創作公演，而老而彌堅的團員們始終全力投入演出，作品或推陳出新或也歷久彌新，充分展現出熟年的風韻與光華；以及賴淑雅在《區區一齣戲》中所收錄的臺灣新舊社區劇場團體，雖各有消長變化，但也都仍在沉潛中持續發展，而此一時期的重要特徵，也在以上四個代表性團體組織中，加以論述和凸顯出來了。而之所以稱此時期為「沉潛發展期」，乃因文建會的社區劇場大型補助計畫停止後，雖仍有全國型種子培訓和推廣計畫，以及地方文化局對社區劇場和民

6　臺南大學戲劇創作與應用學系網頁，http://www.drama.nutn.edu.tw/ch/achievement_curriculum.asp，瀏覽日期：2018 年 2 月 26 日。

眾劇場等類別的補助，但都較爲小型，也採分眾、分類型的補助，無形中也影響了臺灣社區劇場的團體走向了分流分眾的社群合作呈現的傾向，而他們尋求政府相關公部門的補助，也走向多角經營、多方申請，在創作上也更加多元，以利爭取不同贊助單位補助的政策需求。

　　臺灣社區劇場在 2006 年後，漸次又走向了筆者所分析提出的第三個時期「多元深耕期」（2007-2018），在這個時期中，前期的四個重要的代表性團體或組織單位，除了歡喜扮戲團於 2012 年對外宣布劇團暫時休業，但彭雅玲和之前的團員們仍不定期舉辦口述歷史的相關工作坊或活動，推廣口述歷史劇場的工作方法之外，其他組織或單位都持續在前述的工作方向和路徑上，加深加廣地深耕於社區劇場的園地。而此時臺灣的社會文化氛圍也漸漸轉向從全球化商品化的時代中，開始思考臺灣文化的在地特色，以及發展在地的文化主體性與在地文化品牌，以在地化或全球在地化的文化發展爲主要的目標，才能制衡全球化下商品的均一與同質性的問題。前一時期的社區和社群劇場在工作方法與理念上的影響，正能彰顯出臺灣在地文化的特色展現和在地議題的多元探討面向，因此也逐步擴及到多元深耕時期其他不同的相關戲劇團體或組織單位，紛紛投入社區劇場創作展演的現象。其中比較重要的幾個多元發展的趨勢是：（1）不同地方劇團投入社區外展演出工作或籌備執行地方藝文性活動展演。（2）臺灣各地在地大學或地方社區大學和社區發展協會及地方組織投入社區劇場的創作。（3）其他特殊社群團體投入社區劇場來發聲和爭取認同。以下也分別概述這些社區劇場的一些案例是如何的多元深耕。

　　一、不同地方劇團投入社區外展的演出工作或籌備執行地方藝文性的活動展演。在此僅提幾個具有代表性的團體作例子，其一爲汪兆謙成立於2003年的嘉義「阮劇團」，其成立的目標即爲「做嘉義人的劇團」，除了創作發表外，也積極參與戲劇教學、藝術扎根、偏鄉巡演等工作，其所設定之核心工作和社區劇場多所疊合，阮劇團持續策劃執行的大學生「見花開劇展」和「劇本農場」，都是培植南部在地劇場創作人才的扎根工作，而其策劃執行了十年的在地「草草戲劇節」，也持續培訓了嘉義縣市高中職與大專院校中熱愛戲劇的學生受訓並參與劇展，同時也以戶外表演和創意市集等活動，積極推廣在地民眾的藝文參與。而其創作作品如：《家的妄想》和《城市戀歌進行曲》等，也充滿了對在地歷史人文和環境破壞議題的關懷和省思，其在嘉義和南部的影響力，正與日俱增，未來發展之深耕創作，也很值得期待。另一個在地的代表性劇團是：1991年由楊美英成立的「那個劇團」，楊美英除了定期於劇團中發表個人或團員的創作作品之外，她也長年投入臺南在地的社區劇團的培力和培訓工作，以及在臺南社大開設「生命故事劇場」，鼓勵在地人以劇場中的表現形式來呈現在地的生命成長與變遷的故事，這部分她指導的作品和上課工作方式詳見筆者指導洪雅琤的碩士論文，[7]而洪雅琤更透過了研究楊美英帶領臺南社大創作社區劇場的案例，同時整理出了臺灣各地的社區大學所帶領及參與創作演出的二十二齣社區劇場一覽表，這也是當代臺灣社區劇場創作的另一種形

<div style="text-align:right">臺灣社區劇場發展三十年的回顧與省思（1989-2018）</div>

7　洪雅琤：《生命故事劇場編創與展演研究──以臺南市社區大學爲例》（國立臺南大學戲劇創作與應用學系碩士論文，2015年），頁13-35, 46-99。

式。[8] 楊美英所運用的工作理念和方法，也有許多和社區劇場的在地文化及生活記憶探尋再現和疊合的部分，她所啓發的臺南社大「城市故事人」團體，即是臺南社大的學生以他們在臺南的生命經驗串組而成的故事，再將故事散置於他們演出的臺南地景中的特定場域，如：在安平日式宿舍，分享臺南人的不同生命遷移歷史，也爲觀眾作一場與眾不同的臺南在地城市導覽。近年來，楊美英更結合了臺南不同文化地景，創作出許多不同的特定場域的演出，如：在畫家郭柏川故居的 321 巷宿舍中演出的《私話》，以及在總爺藝文中心日式宿舍演出、演繹臺灣女性生命遷移歷史與感懷的《四美圖》，都可說是一種另類的「社區劇場」。

此類在地劇團的社區外延活動發展成類似社區劇場的展演活動的例子，還有「金枝演社」和「身聲演繹社」（後更名爲身聲劇場）參與創作演出的《西仔反傳說》。這個戲的創作本於淡水地區的地方歷史和傳說掌故，特別是中法滬尾戰役故事的演繹，而每次演出和創作過程中，都有大量社區居民一起參與演出，在 2009 年至 2013 年的淡水國際藝術節，每年都會經過一些改變修動，在淡水眞實的街道和歷史事件發生的場景中，盛大展演，廣受歡迎和好評，可說是非常成功的社區劇場演出案例。[9]

另外，也有謝鴻文帶領成立於 2008 年的「Show 影劇團」，在桃園以教育戲劇、兒童劇場和社區劇場來多元深耕這個在地的劇團，他也集

8 同註 7，頁 18。
9 李宜樺：《淡水藝術節的環境劇場作品（2009-2013）——歷史再現、主體形塑與觀光凝視》（國立臺南大學戲劇創作與應用學系碩士論文，2014 年），頁 1-3。

結了他們的創作方法和劇本爲《社區劇場的實踐之道》一書，也是臺灣年輕一輩劇場工作者如何做社區劇場的具體案例分享。

二、由各地社大和社區發展協會或其他地方文史工作組織或投入發展的社區劇場，在臺灣各地持續地生成和成長茁壯，如前面所提像楊美英在臺南社大啓發創立的「城市故事人」，曾靖雯在臺南成立的「木有枝劇場的人文工作隊」所啓發帶領的「南飛嚼事」、「新營有故事」、「守望者」劇團，臺南新化的「大目降志工劇團」等，這些融合社造型和自發型的在地團體不斷地與社會、社區生活和社區工作夥伴互動，一起透過劇場工作看見自己和他人生命的連結，才能再轉化爲源源不絕的創作。所最需要的是，持續深耕在地文化並與社會及夥伴們持續對話互動，同時進行劇場的專業成長，才能永續經營發展下去。

三、其他特殊社群團體或地方性自發組織所投入社區劇場的發聲和爭取認同。其實在賴淑雅的《區區一齣戲》中，也有如：「辣媽媽劇團」、「婦慈戲劇班」、「女巫劇團」等，因特殊社群如女性的女權倡議、女聲表達的原因，而聚集在一起共同進行這個特殊社群所關懷的議題的社群劇場創作，例如：「三鶯部落劇場」、「新移民女性劇場」、「勞工劇場」、「癌症病友劇場」皆屬此類。此類特殊社群團體因共同的社群意識和社群目標而凝聚在一起，進而成爲一個社群劇團，其表達的訴求通常具有社會性和政治性及倡議性，也能帶動社會的關注焦點，牽動某些社會改革的可能性。另外，「一人一故事劇場」因其特有的易與觀眾透過現場即時的故事分享和溝通，產生連結和共鳴的特質，在此一時期也蓬勃發展，全臺各地都紛紛成立不同的「一人一故事劇團」或組織，投入在地社區或學校的

戲劇表達與分享工作，如臺南的「南飛嚼事」，而他們也常串連彼此舉辦研討會及工作坊，增進彼此的交流和成長，也形成一股新興的社區劇場自發力量。還有如汐止飛夢理想社區於 2004 年所籌劃舉辦的汐止國際藝術節——夢想嘉年華，即是由汐止理想國社區居民蔡聰明發起，號召社區民眾參與和藝術家們合作的藝術和戲劇工作坊，共同投入藝術節的踩街表演活動，設計和道具服裝與製作的藝術創作過程，也是另一種在地社群連結表達的形式。[10] 但需注意的是，一旦社會議題或社區活動的熱潮消退，此一類特殊社群團體如何持續凝聚向心力，聚焦社群內部關注更多不同議題，再持續點燃團體的動能和創作能量，才能永續發展下去。

一、臺灣社區劇場的創作理念方法與過程的演進與變遷

接下來，筆者想要針對臺灣社區劇場的創作理念和創作方法及過程，在不同時代中的變遷和演進，作一個歷時性的省思和回顧。1990年代初期萌芽生長的臺灣社區劇場，多半是臺北以外的地方性的劇團背景，大部分皆在創作理念上受到當時南下教課推動戲劇創作和訓練的卓明所啓發，以身心解放和集體即興創作的當時小劇場創作方式，或是回溯個人家族歷史或地方歷史發展來從事服膺「社區劇場推動計畫」以地方文化歷史及地方社會風俗人情特色爲創作內容的文本和演出創作。而

10　黃惠玲文字，蔡聰明策劃：《放膽玩藝術節慶》（臺北：夢想基金會，2005 年），頁 144-171。

當時也有戲劇學者鍾明德論述和參與關注社會議題的社區劇場理念和其做法，以及戲劇學者邱坤良特別提出臺灣社區劇場應回歸到自身的文化和歷史脈絡中，從社區傳統戲曲子弟戲演出的背景、概念和方式來思考，如何在現代社會轉化成現代的社區劇場。另一方面，對本身創作的在地文化和生活進行田野調查，也是許多當時的社區劇場創作者提及的常用創作方法之一，例如：林原上即針對臺東盛行的「炸寒單爺」民間習俗儀式，深入田野進行研究調查，並抽取其儀式的精神及動作模式，加以創造改編成為《後山煙塵錄》。整體來說，當時的社區劇場工作者多半是以當時盛行的小劇場以演員的生命和生活經驗或編導人所主導的創作主題構想和架構，運用集體即興創作的方式，再加上地方文化歷史的田野調查收集故事的材料，加以融匯組合成他們的社區劇場，而其演出中，還比較少見運用與觀眾互動的參與者劇場策略，而創作過程中，也較少和社區民眾的互動與對話，以及共同合作。

　　到了 1990 年代中期沉潛發展期的鍾喬和彭雅玲開始創作「民眾戲劇」和「老人口述歷史劇場」時，他們即分別受到了不同的外來理念和方法的啟發，並起而進行他們的在地轉化和創新。鍾喬引進了多元的亞洲民眾戲劇，讓戲劇為一般普羅大眾發聲，他們也汲取傳統民藝或表演技藝的形式精神融入表演，以傳達民眾心聲和反映民眾生活的理念，同時，他又融合了布雷希特（Bertolt Brecht）的疏離效果及反移情精神與奧古斯都‧波瓦（Augusto Boal）的「被壓迫者劇場」中的讓觀眾成為觀演者的互動參與式創作技巧，以及積極向菲律賓和香港、韓國的民眾戲劇學習他們綜合靈活、奠基民眾生活和民眾藝術的多元創作技巧，其中波瓦的論壇劇場和他

的理念及以遊戲來引導、開發創作的方法，深深影響了鍾喬後來帶領的臺灣社區劇場工作坊內容和創作方式，並加以轉化和創新，以適用於在地本土的文化與人情，例如鍾喬帶領石岡媽媽劇團的過程。[11]

　　而彭雅玲則是受到英國「歲月流轉中心」，以老人的「口述歷史」和「歲月百寶箱」的方法來組織與創作精彩的老人劇場的方法所深深激勵與感動，於是便開始在臺灣運用她的戲劇訓練進行臺灣老人口述歷史劇場的創作，將在英國所交換交流的理念和方法，在臺灣加以轉化和創新，將戲劇中的身體、聲音和情感分享交流的訓練，融合成淬取老人們珍貴口述歷史故事的媒介，使老人們在交流、學習與互動的戲劇工作坊中，自然分享由導演及編劇彭雅玲設定特定主題的個人故事，例如：《台灣告白（六）：我們在這裡》，即是透過彭雅玲和客家團員間長達六年的訓練、訪談和編織共作，關於客家族群隱身於大都市的背後，離開家鄉不斷遷徙的個人和族群的共同歷史與故事，其實這也是應用戲劇中常用的社群（區）敘事和個人敘事創作兩者交織的創作方法。這樣的創作方法能夠淬取出社群中所共有的經驗故事，而產生強烈的共鳴和移情，同時透過獨特的個人敘事，也在相似的故事中，得以理解彼此的差異，是社區劇場常用的有效創作方法。此一時期在理念方法上，是逐漸更傾向於創作者和參與者的互動、對話和共同創作，以及注重演出中觀眾的參與行動和互動表達。[12]

11　鍾喬：《觀眾請站起來》（臺北：財團法人跨界文教基金會，2003 年），頁 183-230。
12　王婉容：〈當代社區劇場在臺灣的創作理念與方法的初步反省分析——以『台灣應用劇場發展中心』及『歡喜扮戲團』的近期作品為探討實例〉，2008 年 11 月 1 日發表於國立臺灣大學戲劇學系「探索新景觀——2008 劇場學術研討會」，《國立臺灣大學戲劇學系探索新景觀——2008 劇場學術研討會論文集》

在「沉潛發展期」和「多元深耕期」的臺灣社區劇場，在理念和創作方法上，又受到了許多留學或交流於歐美和澳洲回國的學者及操作者所帶回來的新興的應用戲劇影響，其中包含了賴淑雅、王婉容和許瑞芳，她們在台灣應用劇場發展中心和南大戲劇創作與應用系所分別引介了應用戲劇的許多重要理論、概念和創作方法，也主辦策劃了許多應用戲劇的大師講座和工作坊，將不同國家和文化的操作方法，透過工作坊，讓臺灣的操作者能加以體驗、練習，之後並得以運用，同時也是將前期鍾喬和彭雅玲等先驅所引進和交流的多番理念和方法，更加予以具體地擴充和深化。例如：賴淑雅連結邀請了世界和亞洲被壓迫劇場和一人一故事劇場的資深操作者及專家，經常來臺執行深入的工作坊，使得論壇劇場和一人一故事劇場這些重要的社區劇場編創和演出的理念和方法，都能更深入且落實地為本地操作者所熟悉、理解和運用。還有她也數度邀請 PETA（亞洲歷史最悠久、操作也極成功的菲律賓戲劇教育組織）的資深講師及編導，來臺傳授 PETA 的經典社區劇場創作方法——綜合藝術工作坊（BITAW）——實際執行和操作的祕訣與竅門，讓臺灣的實務工作者有更多不同的創作技巧和方法，來面對社區劇場的創作現場及眾多挑戰。王婉容（即筆者）則自2008 年返國任教於南大戲劇系所，不斷以各種論述和論文發表，實際教授大學部「口述歷史劇場」、「社區劇場」的課程，並每年帶領大二學生創作與展演其自身生命與家族歷史的「口述歷史劇場」創作演出，反思青少年的認同形塑與培養學生尋找如何從個人生命反思社會集體生命的感動

（臺北：臺灣大學戲劇學系，2008 年），頁 267-280；彭雅玲：〈定格、凝視與再生——口述歷史劇場〉，《劇場事 6：應用劇場專題》（臺南：台南人劇團，2008 年），頁 122-130。

和共鳴的創作能力，每年亦帶領大三同學深入臺南或南部社區，和社區民眾一起討論與合作，從紮實的社區田野調查、社區民眾訪談以及社區情感歷史地圖的繪製過程，共同創作出和社區民眾共同擁有的「社區劇場」演出。王婉容也每年於研究所教授「應用戲劇專題研究」等專題課程，來推廣應用戲劇常用的五種創作方法與應用戲劇的研究方法：（1）社區（群）敘事，（2）個人敘事（類似口述歷史 Oral History、引錄劇場 Verbatim Theatre），（3）文學作品改編，（4）歷史敘事，（5）透過社區文化地圖的集體繪製（社區文化地圖，發源自對地方的人、文、地、產、景等資源的社區調查方法，是社區總體營造中常用的方法，筆者再加以延伸改造而成），使成為社區劇場的創作藍圖和泉源的方法，希望能普及幫助社區劇場的創作者，能有多元的創作工具、技巧和方法，來面對不同社區的劇場需求的挑戰。[13] 王婉容也將應用戲劇中互動式戲劇的策略技巧，融入於和臺灣歷史博物館合作創作的博物館劇場劇本創作和演出中，寫作和展演了兩齣獨特而具開創性的探討荷據和清領時期社會階級不平等或是邊緣化的平埔族原住民社群歷史議題的博物館劇場──《草地郎入神仙府》和《大肚王傳奇》。而許瑞芳則長期地深耕發展「教習劇場」、「社區劇場」及「青少年劇場」的劇本和演出創作，並定期開設大學部與研究所的應用戲劇相關課程，帶領學生透過實作與教育場域和社區互動交流，以互動式劇場的創新和與觀眾對話討論

13 Emma Govan, Helen Nicholson and Katie Normington, *Making A Performance: Devising Histories and Contemporary Practices* (London: Taylor & Francis, 2007), pp. 56-101；王婉容、許瑞芳編：〈應用戲劇的劇場開創性及實踐的初步思考〉，《劇場事 6：應用劇場專題》（臺南：台南人劇團，2008 年），頁 50。

的形式，探討臺灣社會各角落所發生的各項緊迫議題，並致力於相關應用戲劇研究的論述與出版，她在「教習劇場」的創作和論述俱豐，並延伸「教習劇場」的策略到「博物館劇場」的研究與創作領域，創作展演了兩齣精彩的互動式教習劇場與歷史的相遇，探討日據時期的國族和族群與文化認同歷史難題的博物館劇場──《1895 開城門》和《彩虹橋》。

　　總括來說，「多元深耕期」（2007-2018）的臺灣社區劇場，在理念和創作方法上，是更多元多樣化也更深入社區民眾與之互動的。以賴淑雅主持的「台灣應用劇場發展中心」在全國所培植推廣的社區劇場為例，針對不同社群的特殊社會議題，作了許多深入社群的互動戲劇工作坊，並完成了議題參與式的創作和展演，為在地的社群提出了以社區劇場作為社會改革討論的具體例證。而王婉容、許瑞芳所任教的臺南大學戲劇系所，在成立十年以來，師生一起以課程深入不同社區，以戲劇工作坊和社區居民一起共同創作演出，共完成了二十四齣深入大臺南與高雄地區的社區劇場展演（其中王婉容創作九齣，許瑞芳創作九齣，兩人聯合或分別指導學生的應用戲劇社區方案設計及演出實習共六齣），在這些作品中，社區居民皆深刻經歷以戲劇互動參與的創作過程，共同創造出他們引以為榮、代表他們所重新協商與認同的社區文化特性與特色的社區劇場。以上的兩個操作案例，顯示臺灣社區劇場歷經近三十年的不同發展歷程，逐漸走向多元深耕的階段。而在理念和創作方法上，如前所論，本地操作者始終必須面對的挑戰都是：（1）如何在地轉化與創新全球和亞洲有關社區劇場的創作理念和方法？（2）如何在地深耕，又同時與全球和亞洲接軌、交流及合作。以上兩者，也是三十年內，臺灣社區劇場工作者未曾須臾忽略面對和

行動的重要課題。

二、臺灣社區劇場內容和形式特色分析

綜觀前述臺灣社區劇場三十年來所創作的內容和形式的特色，筆者謹試歸納出以下幾大項類別來論述和析論，提供大家作爲後續創作和研究的基礎。

在創作主題內容上，臺灣的社區劇場可以粗略分爲下面五大類別方向：（1）在地文化歷史記憶的再現與傳承，以及在地文化認同的形塑與追尋。（2）不同社群或弱勢團體分眾的發聲和表達。（3）各種不同社會或社區議題的倡議並促進公民教育中的使能與賦權（empowerment）。（4）回應氣候變遷或天然災害所創造的社區劇場。（5）與亞洲及全球其他各地社區劇場工作者的跨國連結及合作創作與演出。以上臺灣社區劇場創作的主題，不但與世界社區劇場創作的核心目標相似與相互呼應，而且其中的社會弱勢議題的倡議性與公民教育的賦權性，又與全球社區劇場的公民政治美學同步發聲，理念無分軒輊，顯見臺灣在世界社區劇場的表現與理念毫不遜色，且能提出亞洲的獨特美學、社區精神和不同的問題面對與工作方式。[14] 以下分別以不同的社區劇場作爲

14　Petra Kuppers, *Community Performance: An Introduction* (London: Routledge, 2007), pp. 15-57; Petra Kuppers , Gwen Robertson, *The Community Performance Reader* (London: Routledge, 2007), pp. 13-27; Wan-Jung Wang, "Creating alternative public spaces and negotiating identities and differences through community theatre praxes in Hong Kong and Taiwan." *Applied Theatre Research* 13, 4 (2016): 41-53.

例證，來加以演示以上的創作主題分類。

（一）在地文化歷史記憶的再現與傳承，以及在地文化認同的形塑與追尋

此類的社區劇場創作主題是臺灣社區劇場創作的主要內容，不論民眾參與創作的成分和程度的多寡，從「萌芽成長期」的地方性色彩濃厚的台南人劇團、「南風劇場」等的作品開始，至「沉潛發展期」中賴淑雅所培訓的許多新的地區性社區劇場及社造型社區劇場，以及到「多元深耕期」的地方性劇團的社區外展創作演出與臺南大學或社區大學師生和民眾共同創作演出的眾多社區劇場作品，都屬於此類。此類創作方向能彰顯在地的社區文化特色，凝聚社區文化的共同認同及共識，也能傳承和流布社區的文化記憶或技藝，是臺灣戲劇中追尋自我文化的在地主體性及實踐文化自覺的具體文化行動與作爲的證明和紀錄，此種社區劇場也特別傾向於展現社區於歷史性和文化性的特色。

（二）不同社群或弱勢團體分眾的發聲和表達

這一類的社區劇場主題內容在 1990 年臺灣社會解嚴及多元文化後，於「沉潛發展期」中逐漸增多、增廣，其中包含了：彭雅玲所致力發展投入的「老人劇場」；賴淑雅研究中所提及的爲不同身障者發聲的「角落劇場」；王婉容、王墨林所從事與盲人合作創演的盲人劇團演出；以及王墨林後來所策劃推動的「第六種官能表演藝術祭」的創作展演；還有自七○年代即投入聾人戲劇創作展演和聾人文化推廣工作的汪其楣，在 2000 年

以後，她又再創立了「拈花微笑聾劇團」，繼續創作編導新時代的聾人戲劇。另外，還包括許多聚焦在婦女社群的婦女議題和不平等對待的團體，如勵馨基金會的倡議女權和性別平等的作品——《陰道獨白》，以及孫華瑛所領導的「辣媽媽劇團」，更持續以不同劇場方式關懷臺灣女性的社會身分和地位及她們的角色背景、階級與認同問題，創作出許多女性社群的發聲倡議作品，為女性發聲、省思。這類社群劇場的演出，特別注重表達出此種社群的特別生命歷史及呈現他們獨特的感知經驗，以達成因他們的特殊身分，常被社會忽略或邊緣化的「聲音」和「故事」，希望透過戲劇凸顯他們與眾不同的生命經驗，讓他們獨特又充滿差異性的生命故事，可以讓更多人分享、看見，以增進對他們更多真實的理解，而非不斷複製對他們的諸多刻板印象。此類的作品也常富含批判性和政治性。

（三）各種不同社會或社區議題的倡議並促進公民教育中的使能與賦權

這類的社區劇場主題創演，自「沉潛發展期」開始，引進了許多能夠讓參與者表達自我意見和想法的社區劇場理念和劇場形式後，即日漸普遍發展。例如：台南人劇團的創辦人許瑞芳，自 1998 年引進英國 GYPT（格林威治青少年劇團，Greenwich and Lewisham's Young People's Theatre，簡稱 GYPT）的教習劇場後，即開始持續以教習劇場互動戲劇的技巧，自她任教於南大戲劇系所以來，又與社區民眾、大學生、演員、博物館人員、新移民女性等不同社群團體，共同合作創作演

出了近二十齣的教習劇場作品，每一齣都探討著不同的重要社會議題。[15]
如《LA！飛歸來時》及其續篇兩齣戲皆探討臺南漁村的經濟開發和環境
保育的兩難議題等，之後將在本文再詳加論述之。另外，如賴淑雅邀請新
加坡戲劇盒論壇劇場知名導演郭慶亮，來臺創作《小地寶》，探討都市高
房價和市井小民的薪資凍漲無法買房的困境，也大量運用了論壇劇場中的
許多互動技巧，讓觀眾可以藉由參與劇中角色困境的體會、討論和抉擇，
對社會上具爭議性的議題，提出自己的看法和解決方式。此一社區創作主
題和方向，以與觀眾互動爲最主要的參與和進行方式，無形中將劇場轉化
成爲一個公共空間中的公共論壇，提供不同社會議題，呈現不同的切入觀
點和解決問題的多元方案，是所有社區劇場類型中最具政治社會性和批判
性的。

（四）回應氣候變遷或天然災害所創造的社區劇場

這一類的社區劇場創作主題特別聚焦在與發生災變後的在地社群合
作，試圖以社區劇場的形式，來支持災變後的社群團體，凝聚他們的共識
和心力，協助他們面對持續的家鄉災後內外重建的工作。鍾喬和李秀珣長
期陪伴 921 地震後的石岡社區婦女們，並共同成立了「石岡媽媽劇團」，
不但持續推出了和她們協作的戲劇創作作品《心中的河流》，也協力創立
了她們自己的水果產銷合作社。另外彭雅玲也於八八風災後，進入枋寮及
排灣族的山區部落，陪伴受災社區的民眾一起分享故事，以戲劇方式來協

15　許瑞芳、蔡奇璋：《在那湧動的潮音中——教習劇場 TIE》（臺北：揚智文化，2001 年），頁 V-XI。

助他們面對災後社區重建的諸多挑戰。而王婉容也於 2015 年起，數度
前往小林村及參與夜祭，並和五里埔的社區媽媽們一起作戲劇工作坊，
分享小林過往的歷史記憶和生活故事，最後凝聚成《再見小林》一劇，
再回到小林國小和社區媽媽們一起分享。這些回應災變的社區劇場，以
戲劇陪伴的方式，協助災民們的心理重建，也促進大眾對災害及其背後
成因或是漫長的重建之路，有更深刻的省思和理解，可說是社區劇場中
最富治療性的。

（五）與亞洲及全球其他各地社區劇場工作者的跨國連結及合作創作與演出

在臺灣社區劇場持續在地深耕和居民共同創作的同時，與世界接軌
的國際社區連線合作，共同反映全球在地化的諸多議題，與不同在地社
區的省思和交流，也有持續的展演產出。如鍾喬的《看不見的村落》及
他參與越後妻有大地藝術祭的環保省思創作，以及王婉容在南大戲劇系
所編導的《如果還有明天》，以臺、菲、日的真實連續水患成災為主題，
探討環境保護與經濟開發及原住民文化保存和領地自主權的問題，都是
臺灣社區劇場積極主動與世界社區對話和交流的明證。

而在這些不同內容主題的表達上，臺灣社區劇場在劇場美學形式的
展現也十分多樣，筆者在此也試著整理分析出不同時期的發展特色，以
供後續創作及研究者參考。

1. 在「萌芽生長期」的社區劇場

在美學形式上有著濃厚的小劇場的風格，如他們都慣用集體即興創作的方法，來組串參與者們（演員們，而非社區民眾）的在地生命經驗，並融合在地的有趣文史故事和人物習俗特性，成為最後的劇場表演文本。其中可以看到臺灣劇場工作者努力想融合本地的傳統歷史文化或身體的表演技藝（如：陣頭文化），創造出本地獨特的戲劇文本和表演文本，但仍需更長期的發展和培育醞釀，才能看出成果。

2. 在「沉潛發展期」的社區劇場美學形式

這就比較走向了「對話性」的創作美學，因為此時的社區劇場團體，大部分都與社區民眾或特別社群團體一起合作，在訓練和排練過程中，大量使用互動技巧，刺激參與者表達、分享自身的故事和經驗，再共同發展成戲劇和表演的文本。此時他們所應用的劇場美學形式包含：被壓迫者劇場中的論壇劇場、環境劇場與特定場域演出（有時在社區中的事件發生場域呈現演出，具有臨場感與反思意味）；或是口述歷史劇場中特別重視的：真實角色在生活中所大量使用的方言、俚語，民間的通俗歌謠和膾炙人口的流行歌曲、陣頭儀式動作、歌舞祭儀、生命和生活中常見的儀式（如：結婚、祭拜、葬禮、洗澡、吃飯、洗滌或遊戲等）的象徵化和美學化，使觀眾能透過這些共同感官和生命與生活記憶的連結及共鳴，對戲產生高度的認同，並進而反思自己類似的生命經驗。由此看來，此一時期的美學特色，除了對話性、互動性之外，應該也包含社區劇場美學形式的多樣化發展和開始嘗試融合在地傳統的創新與實驗。

3.「多元深耕期」的社區劇場美學

　　此一時期的美學特色歸納起來應該是在前一時期的多樣化基礎上，在美學上再繼續深化和深耕，在形式上再擴展加入不同的當代劇場美學形式，使之能和傳統互相對話，創造傳統的新生命。同時藉以加深加廣社區劇場的美學疆域和視角。如在筆者創作及指導的南大戲劇系社區劇場的創作過程中，特別加深了在進入社區田野調查時，對地方人文地產景的深入理解和踏查紀錄，即是從社區總體營造的工作方法和路徑汲取靈感，加以延伸借用；另外就是在戲劇工作坊中，以和居民一起討論繪製的社區文化地圖，為創作社區戲劇文本的前身或藍圖，使得居民能更聚焦於他們對家鄉及地方的情感和感官記憶，並具體描繪其鮮明的地方生活記憶，無形中也加深了社區劇場美學展現的具體形式與表現樣態。另一層面來說：王婉容在傳統社區文化的美學形式上，總不斷思索要加以融合現代形式予以創新。例如：她所創作的以闡述臺南藝陣文化歷史與創新主題的《藝陣啓示錄》一劇，即邀請了現代編舞家黃麗華一起合作，呈現了傳統和現代並置與交融的藝陣新風貌，也顛覆了許多人對藝陣文化既有的負面刻板印象。此外，如許瑞芳，在其與臺南社區和博物館所創作的戲劇演出中，也融合了紀錄劇場中運用眞實影片、新聞、調查報告等素材的技巧，創作出具有記錄地方環保抗議眞實事件的《嶺南聖戰》，她同時也大量據實引用「紀錄劇場」的眞實當事人的訪談語錄，改編於《我有一個夢》的博物館戲劇中，具有倡議臺灣新移民女性權力的平權功能與企圖。另一個例子是「那個劇團」的楊美英，時常採用「特定場域演出」的新美學手法，融合地方社群或地方女性的在地敘

事故事，成為社區劇場在古蹟或歷史空間再現的特殊手法，也讓歷史空間的記憶書寫多樣化和立體化起來。以上這些演出，都是此一時期社區劇場美學更加多樣化和深化的具體例證。

三、臺南大學專業課程服務社區型的社區劇場探討與析論

接著筆者想要聚焦在「多元深耕期」由臺南大學戲劇系所王婉容和許瑞芳所編導或指導學生創作演出的大學專業課程服務社區型的社區劇場，來評述分析這個較少人觀看、評論過的群組內，所展現出來臺灣社區劇場的創作過程與方法，以及內容形式上的特色，作為一個焦點的個案探討。

首先分析論述王婉容自 2008 年至 2017 年所創作編導的九齣社區劇場。王婉容所運用的創作方法都是先自己或帶領大學生進行社區詳細的文史資料蒐集，並針對社區的人物、文化、地理環境、產業及景觀特色進行實地的田野調查，接著尋找願意共同合作的社區居民夥伴，一起進行戲劇工作坊來訓練他們的聲音、身體和劇場表達技巧，並運用戲劇練習來引導居民探索他們在社區中的生活或成長記憶，以及分享他們在社區場景、特定地方中所產生的難忘故事及回憶，並加上詳實的居民生活口述歷史訪談與紀錄，後期更如前所述，加上社區文化地圖的共同繪製與討論，具體呈現居民的生活場景以及與地方和地方人士情感交流的共同記憶，再綜合以上的所有原始素材，共同討論和選取所有參與居民們認為大家最有共鳴和認同感的故事和事件，再從故事大綱骨幹共同組織編串、發展成為大家的社區劇場劇本。接著再經過集體即興創作的排練，找到大家所熟悉的流行

歌曲或民謠、陣頭表演或社區舞蹈或儀式祭典等表演形式，來穿插於故事間，表達出常民生活文化和大眾美學的精神，最後再由聯合排練的大學生和居民一起同力完成在社區中的戲劇演出。

　　王婉容所帶領編導的九齣社區創作戲碼，依劇本的主題內容來分可以大致分為三類：第一類是南部地方女性的社區生活歷史再現及女權平等的倡議。其中包括了：《胭脂馬遇到關老爺》（2011）描繪臺南東區富強里社區媽媽們，從全省各地不同地方因婚姻而遷徙到臺南，結婚生子安身立命的歷程與感懷；《圓仔花姐妹情》（2008）展現高雄大湖社區的東南亞新移民女性，在家庭和鄉村生活中所面對的不同家暴情境挑戰；還有《七仙女富強之旅》（2012）也是呈現臺南的越南新移民女性，如何面對原生故鄉越南和新故鄉臺灣的文化認同矛盾，以及語言溝通產生的誤會和衝突的文化適應挑戰。這三齣戲分別以社區敘事和改良式的論壇劇場，來反映南部在地女性的特別生命歷史和生活智慧，促進對東南亞的新移民女性的了解和認同，也提出對婦女家暴困境的紓困對策，並進行現場對策演練和討論。

　　第二類的作品則著力從事南部地區地方特殊歷史文化的記憶保存和民俗宗教祭儀技藝的傳承。其中包括了：《藝陣啟示錄》（2013）再現臺南重要的陣頭文化、八家將的歷史變遷過程，穿插以社區媽媽的水族陣、跳鼓陣和車鼓陣傳習展演，在大學生傳承八家將的腳步手路陣法動作之外，企圖以女性參與八家將及現代舞蹈融合的創新舞步，致力顛覆大眾對陣頭文化的禁忌及負面的刻板印象。另外《黃昏的牛犁》（2014）探討臺南市都會的土地變遷歷史和農業社會的土地倫理及精神價值的恆

常性之間的辯證流動；《穿越時空愛上你——台客鄉親版》（2015）試圖保存新化和永康區身為都會外圍的鄉村和衛星社區的不同時代歷史記憶，以及它們所承載的鄉村生活的自然田野情趣記憶和傳統信仰、與不同族群之間所產生的矛盾和融合的故事，以人情味和民間堅實的神明信仰捍衛鄉民和土地的精神價值貫穿全劇；還有甫完成讀劇演出的《那些煙花燦爛的歲月》（2017），記錄保存了臺南水交社眷村特有的空軍英勇捍衛臺海領空安全與以寡擊眾的輝煌歷史記憶，以及克難包容又奮發上進的眷村文化。這些創作演出展現了南部地區特有的生活歷史和人情脈絡，留下了經過居民反思和共議後的地方文化認同與精神價值所在。

　　第三類作品主題則圍繞著全球氣候劇烈變遷下的環境保護課題與現代科技社會中原住民文化的保存問題。《再見小林》（2016）深入小林的五里埔社區，與社區媽媽們分享小林村以往的珍貴生活回憶和村落歷史，並分享災後重建過程中，居民的堅韌與省思、困惑和期許，同時也傳承分享了小林村人大武壠族的夜祭歌舞，部落慷慨分享食物，在月光下共舞合唱追懷祖先的精神。《如果還有明天》（2016）創作則緣起於亞洲臺、菲、日三國在兩千年後連續發生的重大水患造成的傷亡和災害，激起編導探尋亞洲關於水的神話、儀式和寓言背後所透露的如何與自然和平共處的哲理，並編織創作出一篇跨越日本殖民時代至當代，穿越臺、菲、日三國與人神之間的原住民部落聖地開發故事，呈現原住民傳統領地如何陷於經濟開發和環境保護的兩難中，終至由於人性的貪婪而遭致覆滅的悲劇反思。這兩齣戲展現出臺灣的社區劇場如何回應改變的挑戰，以及建立出一套劇場參與災後居民心靈重建和文化記憶保存與儀式傳承的工作模式，並積極

以亞洲特有的觀點來與全球受到天災挑戰的社區及原住民的傳統領地開發和文化保存議題，進行對話並提出批判的省思，企圖喚起人們保護環境的迫切覺知與後續環保的行動投入。

綜觀王婉容的編導作品的形式特色，則包含了：（1）臺灣大眾常民美學的精煉與再現，如在上述每一齣戲中都會看見的社區媽媽們的民間歌謠傳唱抒發情懷，以陣頭舞蹈來展現她們的人生不同生命階段的心境與風采，或是以她們巧手作粿包粽搓湯圓作潤餅，來展現她們一年四季以廚藝服務社區、家人的慧心。（2）亞洲地方傳統文化的美學傳承與創新，例如：《藝陣啓示錄》不僅展現與傳承了臺南陣頭文化精湛的傳統技藝，同時也融合了現代舞的技巧，爲傳統陣頭文化的現代創新和再生，留下精彩的示範。

而這些劇作演出的意義與價值，在於其過程中大學生和社區民眾透過戲劇所產生的深刻交流互動，不僅傳承和記錄了臺南南部社會珍貴而不受重視的社區常民生活記憶與社區特有文化歷史故事，更教育了新世代的臺灣青年，看重和珍視自己身邊眼前的臺灣在地的豐富文化與生活的價值。同時也協同社區居民建立對自己社區文化的認同感及自信心，進而凝聚他們對社區工作的向心力。最後，藉著這樣的創作演出過程，能夠一起將文化公民權與公民美學推廣至社區民眾的眞實生活，帶領大家一起反思自身的生活和環境、創造美感和意義，落實社區劇場的精神，也深化和實踐了社區劇場的教育和人才培育，並將每一個社區劇場打造成另類的多元地方公共空間，在其中，大眾可以公開展演和討論社區共同關心的議題，並共商不同地方事務的解決方案，實踐基層的民主

精神。

　　台南人劇團的創辦人和編導許瑞芳，在臺南大學戲劇系所編導創作演出了八齣不同的社區或社群劇場，運用了社區敘事和教習劇場及青少年劇場的不同創作方法，涉及了許多不同的社區議題的深入探索和多元呈現。

　　她的作品依主題內容來分類可分為以下幾類：（1）探討臺南地區漁村文化及生活變遷的《LA！飛歸來時》及《LA！飛歸來時續篇》，以及青少年劇場《來自星海的約定》，分別以教習劇場和來自紮實田調的漁村生活記憶的社區敘事手法，來開闢出探討臺南漁村文化的現代開發轉化及傳統漁業存續變革的寬廣公共論壇，了解和介入臺南漁村社區所面臨的生存挑戰兩難，作出具體的討論和思考。（2）探討環境保護議題、青少年的孤獨問題及失智老人議題的作品。《嶺南聖戰》以紀錄劇場的多元紀實素材，再現臺南東山鄉村民十年抗爭反對於在地水源地設置垃圾掩埋場而終獲成功的地方環保抗爭事件，為村民捍衛家園的抗爭歷程，為臺灣和後代留下珍貴而重要的環保抗爭血淚歷史。《尼拉拉村》虛擬的原住民部落以傳統作物的續栽和基因作物的新植問題切入，讓學童能以教習劇場的互動劇場技巧，親身體驗兩者對自身生命及自然環境的影響並提出自己的看法，學習如何對環境議題做出清楚明智的抉擇。《不要讓我孤單》以教習劇場介入青少年常有的面對同儕壓力和孤獨的矛盾問題，讓青少年觀眾可以透過互動的討論，彼此建議解決之道。《樹梢上的風》透過青少年劇場的集體即興創作和劇作家的自由創作彙整融合，探討青少年如何面對家中失智老人的相處和重思如何對待當代迫切的家庭隔代相處的課題。（3）呈現地方歷史發展中的兩難議題。如《風吹不散的眷念》一劇，以教習劇

場的互動形式，讓參與者透過水交社眷村居民的眞實歷史遷移故事的體驗，感受並思考眷村居民對舊有眷村文化和眷村房舍與生活環境，難以割捨的眷念之情，並參與討論居民該如何面對都市更新計畫中的眷村拆遷與改建的不同心情和作法，對都市發展中的眷村改建課題，以劇場提供開放討論的公民論壇練習場。

　　另外，王婉容和許瑞芳也共同帶領了南大戲劇系的大四學生在「應用劇場方案設計」及「應用劇場方案實習」的連續一年課程中的兩個創作演出：《鳳凰花，年年紅》與《牽你的手》，王婉容又與陳晞如老師共同帶領學生完成了《海安、安安——藝術帶著走》、《少女嬌嬌的煩惱》的社區創作演出，許瑞芳也單獨帶領學生完成了三個社區劇場創作演出：《故鄉的月亮比較圓》、《巷弄喜事》及《鯤鯓戀歌》。這些在兩三位老師分別或聯合帶領的學生所創作展演的社區劇場作品中，可以看見以下幾個特色：（1）以社區年長者經驗串組而成的地方社區敘事爲主體，充滿了年長者在社區生活中的懷舊歷史記憶，其中包括了：喜樹社區的《巷弄喜事》；和黃俞嘉合作創作的鯤鯓社區的《鯤鯓戀歌》中，包含了臺南討海漁村生活的特別經驗和故事；《鳳凰花，年年紅》的國宅社區長者分享童年的成長趣事，以及老年參與社區活動的樂團學習快樂與彼此扶持照顧的鄰里情誼和人情味；還有高雄田寮社區的長者回憶社區重要產業「黃蔴」的生活和工作記憶，以及共跳牛犁陣的歡樂記憶；開山里社區長者的《牽你的手》，記錄社區的共有地方記憶，如：觀音亭前的拜拜和看露天電影的記憶、日據時期用幫浦打水洗衣和沖涼的過往社區歷史生活軌跡，以及年輕時與牽手戀愛、辛苦育子持家及兩人工

作奮鬥的甜蜜生活記憶，皆展現了年輕世代看重長輩的珍貴記憶，並願意陪伴長輩，以尊重他們觀點與心情的演出方式，忠實呈現出長輩們的社區歷史記憶情懷和省思，這時代之間的記憶交流與經驗傳承的意義，充滿了倫理的美感。（2）年輕世代以創新的劇場手法和觀點，再現社區長者的集體記憶。如《牽你的手》和《海安、安安——藝術帶著走》、《少女嬌嬌的煩惱》，以及學生們以開山和海安路神農街與喜樹及鯤鯓社區中充滿歷史感的美麗角落，作為故事發生、串演的真實場景，以「環境劇場」與「特定場域演出」的手法，帶領觀眾穿梭在社區的蜿蜒巷弄與廟埕之間，體驗和觀賞長者訴說的與社區文化和生活場景緊密相連的過往真實記憶，並佐以歌謠的演唱或舞蹈動作的象徵演繹，使得觀眾自由穿梭於過去和現在交織並置的奇幻時空，在社區處處發現美的驚喜和邂逅，也讓故事充滿了歷史感及古今對照的時代變遷體悟，以及觀演經驗融合了旅遊和散步的樂趣，同時也充分體驗了臺南特有的社區空間各自成趣又渾然天成的獨特美感。

綜觀南大戲劇系所所創作展演的社區劇場，可以看出這些創作展演深耕臺南大街小巷的各個社區，貫徹發揮大學以藝術專業服務社區的藝術培力和發展地方藝術的扎根工作。另外，也看到學生們透過王婉容和許瑞芳紮實的訓練教育過程，充分內化與轉化了「社區劇場」的理念和多元創作方法。將之「在地化」，才能創作出深刻又形式多樣，且能展現在地文化特色的「社區劇場」，臺南大學戲劇系所所開創的社區劇場和教習劇場的創作展演模式，在臺南地區深耕拓展，遍及城鄉各地。未來這批畢業學生投入臺灣的社區劇場場域工作，其影響力也將隨時間日漸形成和成長。

結論：臺灣社區劇場的挑戰回顧與前瞻

回顧臺灣社區劇場發展三十年，雖然社區劇場的參與人數和成立團體一直在增加，觀念也更普及於臺灣民間和社會，但是在邁向美學更深化和更穩定永續發展的路上，社區劇場仍面臨許多現存的挑戰和困難，以下將分別論述分析，以供大家參考。

（一）政府補助政策和經費來源不夠明確穩定，以及對社區劇場觀念的局限看法

縱觀社區劇場發展的歷史，可以觀察到政府補助社區劇場的經費與政策，對社區劇場的發展十分關鍵，因為社區劇場並非商業劇場，是屬於非營利的劇場，也並不遵循市場機制的運作邏輯。所以 1990 年初期文建會連續三年挹注穩定和較充裕的經費於社區劇場的培育時，臺北以外的地方性劇團得以走向社區劇團的創作方向，但一旦此項補助終止，這些劇團又紛紛逐漸都轉變了各自的創作方向，以爭取不同的補助及票房，以求生存。雖然從文建會到文化部，一直都持續有補助社區劇場的經費，但都是只附屬於社區營造經費底下的一種項目，如中央的「新故鄉計畫」及地方政府的「社區營造點」的計畫，而社區營造的工作繁多，社區劇場只是其中的一項，分配到的經費自是有限，更遑論社區劇場的工作者也不是全都能單獨的申請此類經費，而必須依附在地方社區發展協會之下，並得到他們的屬意合作，如此便產生了許多持續發展的不穩定性，也缺乏獨立自主性。時常與同一個社區發展了兩、三年的社區劇

場，社區卻改換了營造的目標和申請經費方向，好不容易發展訓練培養出來的演出人員和創作動能，就這樣無以為繼了，實在令人扼腕，也導致社區劇場常常面臨永續發展的問題，以及社區劇場的工作者也無法有持續穩定的合理收入，能夠留在社區劇場中持續做創作上的精進和成長。其實，這也涉及到政府整體的藝文發展和發展表演藝術政策背後的對劇場藝術仍有商業機制為主，主要服務中產階級，由菁英藝術家和團體來申請的潛在邏輯觀念。如果能夠在中央和地方的表演藝術經費補助申請政策中，有固定而清楚的較為廣義的專屬於社區劇場（社群劇場）的專款專項申請項目和機制，提供專門的社區劇場或一般劇團的社區外展部門來申請，上述的捉襟見肘、無以為繼的現象，就能大大改善。如此創作多年堅持老人劇場方向、在藝術上卓然有成的「歡喜扮戲團」，也不會在因為遍尋補助申請皆不獲的情況下，暫時宣布休業，官方補助機制也才算真正落實了文化公民權及公民美學的口號。如今較為進步的是社造點計畫有分不同發展階段來分配補助經費，各個階段的整體經費也有提高，但主要申請單位仍是社發協會。最重要的還是需要建立中央和地方的屬於社區劇場（社群劇場）專款專項的補助政策和申請機制。

（二）人才的發展缺乏穩定性，流動性高，影響創作的質量

因為補助機制的不夠明確穩定，使得導致社區劇場計畫培訓出來的年輕工作者或種子教師，無法找到持續且具穩定性的相關工作，導致社區劇場工作者的流動性高，且須兼職作一般戲劇的展演工作才能維生，以致於在社區劇場創作的數量並不穩定，而品質也無法在他們能夠充分並持續

創作的環境中進步，他們常常根本也沒有充裕的時間和機會（通常社區劇場的案子都須在三個月至半年間結案，因社區民眾都還有工作和家庭，創作排練時間相對上更為壓縮），可以精進社區劇場在戲劇文本上的修煉打磨，和著力於表現美學形式上的突破與實驗。如此當然間接影響到社區劇場的創作品質。社區劇場的創作觀念須更加推廣普及，拓廣創作及工作方法的資訊交流平台。以上的補助政策和發展人才的不穩定現象，其實都肇因於官方、學界和民間對於社區劇場的社會功能、文化生產角色不夠了解，以致於無法給予其清楚的發展定位，而民眾參與有時也是配合社區計畫，缺乏對社區劇場的尊重，以及對長期永續發展社區劇場的清楚動機和動力。其實全球的社區劇場有許多擁有十分長遠的歷史，如美國的「麵包傀儡劇團」（1965 年至今）、「倫敦泡沫劇團」（1973 年至今）和「菲律賓戲劇教育組織」（PETA, Philippine Educational Theatre Association）（1967 年至今），都是歷久彌堅的社區劇團或組織，成立皆有超過四十年的歷史，且他們在社區劇場的劇目和美學上，也與時俱進不斷在擴充和提升，而他們也是歷經了許多當地社會和政策與大眾意識型態的演進歷程，才得以生存發展，很值得我們來借鏡。而同時我們也須重視社區劇場的觀念推廣、持續支持和鼓勵這個領域的研究並發表專書專論和劇評，才能逐步提升整體社會和大眾對社區劇場的價值認定與理念認同，逐漸扭轉政策制定者、補助審查者和大眾參與者的觀念。

（三）社區劇場的製作模式、演出場地與觀眾來源的限制

　　由於臺灣的社區劇場目前多仰賴政府不同部門的補助，而補助的申請單位和每次的企劃目標也有所限定，使得製作和展演社區劇場和社區發展協會密不可分，然而每個社發協會對社區劇場的興趣和認知又有所不同，這些因素無形中影響和限制了臺灣社區劇場的製作模式以及演出場地和觀眾。與社區發展協會合作的社區劇場，多半經費有限，必須在地方社區活動中心演出，雖然深入社區生活，但也缺乏社區專業設備，以致燈光和舞台設計只能盡量從簡，而觀眾也局限在在地社區的居民以及表演者的親朋好友，無法擴展更多的觀眾群。如果臺灣的社區劇場能與民間的 NGO 公益組織或基金會，或是社會企業業主一起合作，或是大學一起合作，則在經費來源、製作模式和演出場地及觀眾來源上，便不會只能仰賴官方和社區資源，製作方式與經費來源才能更有彈性、變化以及拓寬。以香港的賽馬會創意中心所贊助成立的「香港社區文化發展中心」（Hong Kong Community Culture Development Centre）爲例，他們自 2004 年創立至今仍屹立不搖，經費來源多元，有賽馬會的公益彩券基金、藝發局（官方）、NGO 組織及民間企業，這使得他們的創作經費更充裕、創作模式和創作目標也更具自主性和彈性，而展演的空間也可以裝備成專業的劇場空間，提供參與者和表演者更多美學實驗創新的可能。同時這個中心也發展成了有規劃固定社區展覽、演出或交流活動的社區文化與展演中心，久而久之，社區的觀眾也會建立起定期看戲和欣賞藝文節目的習慣，近悅遠來，自然成爲香港不同社區的民眾們交流演出社區戲劇、到社區看戲或看社區

藝術展覽的中心，觀眾自然也就擴增起來了。臺灣現有許多文化創意園區或是閒置空間再利用的公共空間和地方，可以思考運用以上的運作方式，以半營利、半非營利的方式來經營公益的社區劇場中心，或與學校單位和社區企業合作，共同發展以地方為中心的藝術展覽或展演，定期邀請地方上不同的社區劇場團體來此匯合演出，並作彼此之間的方法和經驗交流，將會非常有助於社區劇場的推廣、宣傳、普及與觀眾的培養，使社區劇場真正成為每一個公民的文化權利，欣賞和參與都管道暢通，藉此表達和交換對社區公眾議題的意見。

雖然上述的挑戰和願景不容易克服與實現，但臺灣社區劇場的發展前進腳步，也並未停歇。在商業交換利益的劇場機制和資本主義邏輯的運作下，社區劇場回到原始的世界各種劇場皆因社區的祭祀或儀式而匯集演出的原形和概念，制衡藝術商品化的市場邏輯，也許反而更能在藝術領域中，開創出不同的美學形式和製作與演出的不同方法和樣貌。反觀世界各地方興未艾的社區藝術運動，臺灣的社區劇場也不遑多讓，展現出三十年以來在內容和形式上豐繁多樣的面貌。相信未來會有更多有志投入社區劇場的朋友，也會以更靈活和有創意的方式，接續社區劇場和民眾一起創作及展演的精神與熱情，創作出新時代的社區劇場吧！

附錄：臺南大學社區劇場創作展演一覽表（2008-2017）

臺南大學社區劇場創作者／製作者／指導者	年份	劇名	形式特色	合作社區
王婉容	2008	《圓仔花姊妹情》	社區敘事（田野調查、資料蒐集、口述歷史、訪談、戲劇工作坊）相關議題演講與討論	高雄市大湖社區
	2011	《胭脂馬遇到關老爺》	社區敘事（田野調查、資料蒐集、口述歷史、訪談、戲劇工作坊）相關議題演講與討論	臺南市東區富強里
	2012	《七仙女富強之旅》	社區敘事（田野調查、資料蒐集、口述歷史、訪談、戲劇工作坊）相關議題演講與討論	臺南市東區富強里
	2013	《藝陣啓示錄》	社區敘事（田野調查、資料蒐集、口述歷史、訪談、戲劇工作坊）相關議題演講與討論	臺南市東區富強里
	2014	《黃昏的牛犁》	社區敘事（田野調查、資料蒐集、口述歷史、訪談、戲劇工作坊）相關議題演講與討論	臺南市東區大忠社區
	2016	《再見小林》	社區敘事（田野調查、資料蒐集、口述歷史、訪談、戲劇工作坊）相關議題演講與討論	高雄市甲仙鄉五里埔社區
	2016	《如果還有明天》	社區訪談敘事＋研究資料搜集＋個人創作	與菲律賓社區劇場及 PETA 編舞家、香港舞台設計合作

臺南大學社區劇場創作者／製作者／指導者	年份	劇名	形式特色	合作社區
王婉容	2017	《那些煙花燦爛的歲月》	社區訪談敘事＋研究資料搜集＋個人創作	臺南市原水交社眷村居民
許瑞芳	2010	《尼拉拉村》	教習劇場（Theatre in Education）（含田野調查、資料蒐集、議題發展討論、TIE 工作坊、相關議題演講）	臺南市原水交社眷村居民
	2012	《嶺南聖戰》	紀錄劇場（田野調查、資料蒐集、口述歷史、訪談、戲劇工作坊）相關議題演講與討論	臺南市東山鄉嶺南社區
	2012	《樹梢上的風》	社區訪談敘事＋研究資料蒐集＋個人創作	較無特定社區，而聚焦失智老人和青少年議題
	2013	《La！飛歸來時》	教習劇場（Theatre in Education）（含田野調查、資料蒐集、議題發展討論、TIE 工作坊、相關議題演講）	臺南市原水交社眷村居民
	2014	《La！飛歸來時續篇》	教習劇場（Theatre in Education）（含田野調查、資料蒐集、議題發展討論、TIE 工作坊、相關議題演講）	臺南市原水交社眷村居民
	2015	《來自星海的約定》	社區訪談敘事＋研究資料蒐集＋個人創作	較無特定社區，而聚焦臺南漁村聚落社群

臺南大學社區劇場創作者／製作者／指導者	年份	劇名	形式特色	合作社區
許瑞芳	2016	《不要讓我孤單》	教習劇場（Theatre in Education）（含田野調查、資料蒐集、議題發展討論、TIE 工作坊、相關議題演講）	臺南市原水交社眷村居民
	2017	《銀河鐵道之夜》	文學作品改編＋日本導演員合作＋臺南社區居民演員共同演出	
	2017	《風吹不散的眷念》	教習劇場（Theatre in Education）（含田野調查、資料蒐集、議題發展討論、TIE 工作坊、相關議題演講）	臺南市原水交社眷村居民
許瑞芳、王婉容聯合帶領學生創作及展演	2014	《鳳凰花，年年紅》	社區敘事（田野調查、資料蒐集、口述歷史、訪談、戲劇工作坊）相關議題演講與討論	臺南市南區國宅社區
	2015	《牽你的手》	社區敘事（田野調查、資料蒐集、口述歷史、訪談、戲劇工作坊）相關議題演講與討論	臺南市中西區開山里社區
許瑞芳聯合帶領學生創作及展演	2013	《故鄉的月亮比較圓》	社區敘事（田野調查、資料蒐集、口述歷史、訪談、戲劇工作坊）相關議題演講與討論	高雄田寮社區
	2016	《巷弄喜事》	社區敘事（田野調查、資料蒐集、口述歷史、訪談、戲劇工作坊）相關議題演講與討論	臺南喜樹社／地區（臺南市南區樂齡學習中心）

臺南大學社區劇場創作者／製作者／指導者	年份	劇名	形式特色	合作社區
許瑞芳聯合帶領學生創作及展演	2017	《鯤鯓戀歌》	社區敘事（田野調查、資料蒐集、口述歷史、訪談、戲劇工作坊）相關議題演講與討論	臺南鯤鯓社區
王婉容聯合帶領學生創作及展演	2012	《海安，安安——藝術帶著走》	社區敘事（田野調查、資料蒐集、口述歷史、訪談、戲劇工作坊）相關議題演講與討論	臺南海安路神農街附近社區（臺南市五條港太古百貨店、風神廟、藍晒圖）
	2012	《少女嬌嬌的煩惱》	社區敘事（田野調查、資料蒐集、口述歷史、訪談、戲劇工作坊）相關議題演講與討論	臺南著名景點海安路藝術造街

臺灣戲劇教育的流變

容淑華

國立臺北藝術大學藝術與人文教育研究所

副教授兼所長

摘要

本文重點,作者欲從高等教育的各大學成立戲劇／劇場相關科系的角度切入,這些高等學府培養出來的人才,有的持續在專業場域發展,有的將專業藝能轉化成工具和方法應用在非專業的場域裡工作,一般稱之為「應用劇場」。

《藝術教育法》總則第四條明定,藝術教育之實施分為:一、學校專業藝術教育。二、學校一般藝術教育。三、社會藝術教育。戲劇包含在表演藝術教育內,以戲劇教育而言,其實施也以上三項為指標:學校專業戲劇教育、學校一般戲劇教育、社會戲劇教育;後二者即含在應用劇場的工作範疇內。本文想探究高等教育培養的專業戲劇／劇場人才轉換至應用劇場領域,期間的流變與留變為何?

1998 年公布教育改革「九年一貫課程總綱」,課程分為語文、健康與體育、社會、藝術與人文、數學、自然與生活科技及綜合活動等七大學習領域。「藝術與人文」涵蓋音樂、視覺、表演藝術。在所謂「學校一般戲劇教育」,如何從藝術家到「藝術家教師」,其師資必須具備的能力為何?

2014 年教育部發布十二年國民基本教育課程綱要總綱,以核心素養強調培育自主行動、溝通互動、社會參與三大面向,成為終身學習者。在資訊多元,素材處處可得,專業的戲劇教師如何轉化並活化教與學的過程,讓自己成為「教學藝術家」?

以上三個提問是本文書寫的重點。

關鍵字:戲劇教育、藝術教育法、應用劇場、藝術家教師、教學藝術家

前言

標題「臺灣戲劇教育的流變」，要爬梳系統性的整理需要很長的時間。是故，本文重點僅聚焦於戲劇教育之戲劇教師在通識藝術教育裡所扮演的角色，特別針對十二年國教的表演藝術領域的戲劇教師。筆者欲從高等教育的各大學成立戲劇／劇場相關科系的角度切入，這些高等學府培養出來的人才大體有兩個面向的發展，其一是在專業劇場或表演藝術領域發展，其二是將專業藝能轉化成工具和方法應用在非專業的場域裡工作，一般稱之為「應用劇場」。本文欲探究的是第二項應用的部分，尤其是高等教育裡的師資培育機構應如何養成未來的戲劇教師。

筆者將戲劇教育的關聯以圖示意，該圖非以各教育階段的學制圖呈現，而是以教育政策改變的關鍵示意，請見【圖一】。

臺灣的戲劇教育除了高等教育與高中職的戲劇相關科系之外，屬於通識藝術教育的發展較晚。依據教育部九年一貫課程與十二年國民基本教育課程資料，列出藝術教育中和戲劇教育有關的政策和年份，請見【表一】。

1997 年，《藝術教育法》總則第二條明定，「為提昇全民藝術涵養、美感素養，實施藝術教育，類別如下：一、表演藝術教育。二、視覺藝術教育。三、音像藝術教育。四、藝術行政教育。五、其他有關之藝術與美感教育。」第四條明定，藝術教育之實施分為：一、學校專業藝術教育。二、學校一般藝術教育。三、社會藝術教育。戲劇包含在表演藝術教育內，以戲劇教育而言，其實施也以上三項為指標：學校專業戲劇教育、學校一般戲劇教育、社會戲劇教育；上述後二者即含在應用劇場的工作範疇內。

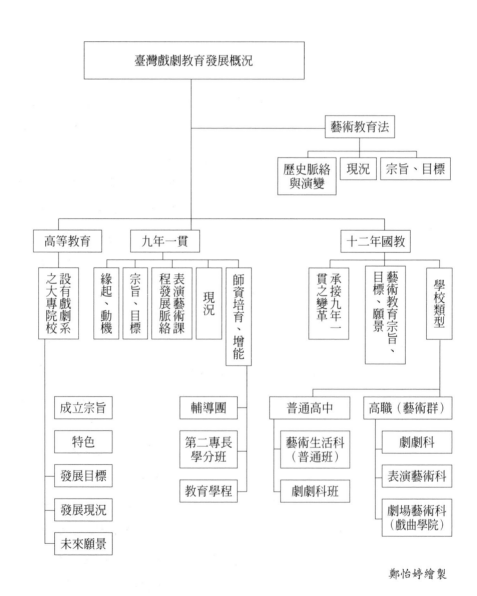

鄭怡婷繪製

圖一：戲劇教育關聯示意圖

表一：戲劇教育相關政策年表

年份	政策	內容概要	備註
1976	國民小學課程標準	團體活動課程，團康類的社團活動。在老師的指導下，小學生進行兒童戲劇的演出。	舉辦競賽型的兒童劇展，展示學習成果。
1997	藝術教育法	內容於內文中說明。	
1998	國民教育階段九年一貫課程總綱綱要	一般藝術教育概念，重點在培育人格健全的國民與世界公民。	表演藝術置入國家課程，戲劇課程為其內容之一。
2001	國民中小學九年一貫課程暫行綱要藝術領域	戲劇教育首次列入學制課程與教材之內容，奠定戲劇教育發展方向。	
2003	國民中小學九年一貫課程綱要，藝術與人文領域	教學目標、教材編選與教材內容，確定戲劇教育的教學性質，並非專業戲劇的訓練課程。	2008 年修訂。
2005	藝術教育政策白皮書	培養具有美感質量與宏觀視野的現代國民，強化藝術與其他領域的互動應用。	
2014	十二年國民基本教育課程總綱綱要	有教無類、因材施教、適性揚才、多元進路、優質銜接。	九年一貫課程領域分類之「藝術與人文」領域，在十二年國教修正成「藝術類」領域。「藝術類」領域包含美術、音樂、藝術生活。「藝術生活」課程修訂為視覺應用藝術、音樂應用藝術、表演藝術之三類生活應用課程。註：此一修正大大地壓縮表演藝術的課程時數。

鄭怡婷繪製

　　筆者有三個提問：首先，高等教育培養的專業戲劇／劇場人才，或表演藝術人才轉換至應用劇場領域，期間的流變與留變爲何？

　　其次，1998 年 9 月公布教育改革「九年一貫課程總綱」，課程應以個體發展、社會文化及自然環境等三個面向，提供語文、健康與體育、社會、藝術與人文、數學、自然與生活科技及綜合活動等七大學習領域。「藝術與人文」涵蓋音樂、視覺、表演藝術。在所謂「學校一般戲劇教育」，如何從藝術家到藝術家教師（artist- teacher），其師資必須具備的能力爲何？

　　第三，2014 年 11 月教育部發布十二年國民基本教育課程綱要總綱，以核心素養強調培育自主行動、溝通互動、社會參與三大面向，成爲終身學習者。「核心素養」是實現總綱理念、課程目標與教育願景的關鍵要素。核心素養有以下重要作用：（一）彰顯學習主體。（二）確保基本的共同素養。（三）導引課程連貫統整。（四）活化教學現場與學習評量。高中／職的藝術領域課程包含美術、音樂、藝術生活。在「藝術生活科」包含視覺應用藝術、音樂應用藝術、表演藝術。這些法令確立了戲劇課程爲新增的一門通識藝術教育，臺灣一般學制內全面實施並逐步落實。在資訊多元，素材處處可得，專業的戲劇教師如何轉化並活化教與學的過程，讓自己成爲教學藝術家（teaching artist）？

　　以上三個提問是本文書寫的重點。

一、戲劇教師的流變

根據國立臺北藝術大學文資學院藝教所研究生鄭怡婷調查,國內有24所大學設有戲劇相關系所培育專業的戲劇人才,但名稱都不盡相同,請見【表二】。

以上這些系所都有相關戲劇表、導、演、設計、技術等相關課程,教學目標都以培養戲劇或劇場的專業人才為主,有些大學同時也明定有應用劇場人才培育的目標,例如國立臺南大學戲劇創作與應用學系。以上所列的每所大學未必設有師資培育中心的機構,將教育的理念與功能加入,將專業藝能轉化成工具和教學法,未來可以轉型成為有基本教學能力的以戲劇為主的表演藝術教師。

目前,在九年一貫課程,或是十二年國教課程,表演藝術都是一門獨立科目。老師若是以戲劇為專長的表藝老師,以戲劇作為教學法已經發展出不少在教學上應用的類型,例如,教育戲劇(Drama in Education)、創造性戲劇(Creative Drama)、歷程戲劇(Process Drama)、專家的外衣(Mantle of the Expert)……等。戲劇可以提供各種不同的教學策略、提問技巧、活動設計等活化教學過程,引導學生從感官體驗中覺察、覺醒、覺行、覺知地發展創意,啟動想像,與他人合作到行動認知。

若根據九年一貫課程中「藝術與人文領域」的需求,全國國中小可依據學校狀況開設表演藝術教師的職缺,開設的職缺也會因地理位置或地緣關係而產生兩種現況:一是多人爭一職缺,另一是無人應徵,教師難求。教師難求的情況下則不免找代理代課教師替代,因此產生良莠不齊的現

表二：全臺設有戲劇相關系所之大專院校列表

戲劇學系	國立臺北藝術大學 國立臺灣藝術大學 國立臺灣大學 中國文化大學 黎明技術學院
戲劇創作與應用學系	國立臺南大學
劇場藝術學系	國立臺灣戲曲學院 國立中山大學
歌仔戲學系	國立臺灣戲曲學院
京戲學系	國立臺灣戲曲學院
客家戲學系	國立臺灣戲曲學院
中國戲劇學系	中國文化大學
表演藝術系	崇右影藝科技大學 醒吾科技大學 東南科技大學 樹德科技大學 黎明技術學院 臺北海洋科技大學
應用藝術學系	國防大學
影劇藝術系	玄奘大學
演藝事業系	崇右影藝科技大學
影視藝術系	東方設計大學
跨領域學分學程戲劇學程	國立成功大學
藝創跨領域學程	國立臺南大學
表演藝術學士學位學程	國立臺灣師範大學 東方設計大學 稻江科技暨管理學院
演藝事業學士學位學程	臺北城市科技大學

鄭怡婷繪製

象。上述各大學畢業的學生因戲劇或劇場的專職專業工作不易尋覓，有些則會投入國中小的教職，擔任專任或代理代課的戲劇教師。

以上問題則涉及戲劇教師在通識藝術教育的角色，「戲劇」是其必要的基本核心能力，「教育」為其必備的理念，戲劇教師必須兼具二者才能達到通識戲劇教育的作用和功能。如何解決戲劇教師良莠不齊的現象也是公部門政策應思考的面向之一。

教育部曾於 2012 年公布「中華民國師資培育白皮書」，強調二十一世紀的新時代良師應具有關懷、洞察、熱情、批判思考力、國際觀、問題解決力、合作能力、實踐智慧、創新能力等九項核心內涵。各大學的師資培育學程分為三個部分：國小、國中與高中。教育部規定，要取得表藝教師任教資格，基本修課學分為 26 學分，另外，領域核心課程 4 學分，其他主修專長專門課程 4 學分，總計 34 學分。例如，國中表藝教師在師培的教育學程的修業課目，戲劇與劇場課程：戲劇與劇場史、編劇方法、創造性戲劇、表演方法、導演實務、兒童劇場、舞台技術、排演、戲劇教材教法、戲劇教學實務見習；舞蹈課程：中西舞蹈史、音樂與舞蹈、舞蹈技巧、舞蹈創作。以上表藝的專業領域培養教師具有創造力發展教學能力、應用多元智能教學力、藝術統合教學力、科技應用於教學的能力。另外，還有教育相關課程：教育心理學、教育哲學、教育概論、教育社會學、教學原理、班級經營、課程發展與設計、教育測驗與評量、教學媒體與操作、輔導原理與實務等。以上實際課程的修業都是作為表演藝術教師的基本門檻。

二、藝術家教師 artist-teacher

在所謂「學校一般戲劇教育」即通識教育，前述所列各大學所培育的專業藝術人才，如何從藝術家到藝術家教師（artist- teacher），其師資必須具備的能力為何？

美國藝術評論與藝術史學者德切特（G. James Daichendt）曾在其著作《藝術家－教師：創意和教學的哲學》（*Artist-Teacher: A Philosophy for Creating and Teaching*）提出藝術學習和教育學習的差異很大。藝術學習讓學習者在技巧之下自由、偶發創意、即興創作等，而教育學習是要看到學習者的學習成效、具體的結果。因此，藝術家教師就必須認清與認同自己的雙重角色。他也提到專業藝術家和藝術應用者的培養在其課程的內容、學習過程、教學目標是不一樣的。在英國和美國均設有師範學校體系培養藝術家教師。藝術家教師不只是藝術家在教而已，在教學的過程帶入各種藝術創作過程的思考，也就是培養學生在學習過程如藝術家一般的思考。[1]

師範學校體系也包含師資培育中心，藝術家最適合進到學校教授藝術科目。在英美，藝術家教師的發展其來有自，在十九世紀有名的沃利斯（George Wallis, 1811-1891），藝術家同時從事藝術教育，就如同陳竹亭教授所言，科普教育最好由科學家來推動，成效最佳。

1　參閱 G. James Daichendt, *Artist-Teacher: A Philosophy for Creating and Teaching* (Bristol: Intellect, 2010), pp. 9-10.

德切特也列出藝術家教師的特質：[2]

- 藝術家教師首先必須是藝術家；這會回應到他們的教育與生活的追求；所有藝術教師都應喜歡藝術和藝術創作
- 教學應該是藝術工作室的延伸
- 藝術家教師將藝術的習性應用到教育的情境脈絡去豐富學習的體驗，例如在素描本上學習探索，在畫畫的教學過程去體驗
- 教學是一種美感歷程：就如同藝術家創作歷程也應在教室中展開
- 反思是教學重要的一環

德切特其實反映一點，如果藝術教師只談理論去教學，而不是從藝術創作掌握藝術特質在教室中教學，就無法把藝術教育這份工作做好。這樣的概念也可放在戲劇教師的角度思考，戲劇教師若不能從實務創作或工作中掌握戲劇的特質，就無法帶領戲劇策略運用的工作坊。

戲劇活動牽涉時間、空間、人在虛擬與現實間的互動，牽涉參與者在一個實體空間的場面調度。如果不具備戲劇的專業背景，如何將戲劇工作坊延伸至教室內的互動藝術，透過戲劇的媒介去認識藝術本身之外，還藉此開展社會人際關係與溝通技巧。

更重要一點：藝術家教師就必須認清與認同自己的雙重角色，藝術家與教育工作者。藝術家要不停地參與實務創作，累積經驗，從中反思，為

2　同註1，頁147。

了追求更好的展現。另一角色，教育工作者並不是設限我們的行動，而是回過頭來去想：教育的目標？為什麼要透過戲劇進行教學？教什麼？如何教？這些反覆提醒戲劇教師在教學上的角色與功能，以藝術家的翻轉思考能力加上行動創作與反思的歷程引導參與者學習，以達到個體化的發展。

三、教學藝術家 teaching artist

在資訊多元，素材處處可得，專業的戲劇教師如何轉化並活化教與學的過程，讓自己成為教學藝術家（teaching artist）？是否可以把教學過程當作是創作的過程？教學即創作，創作就是一種不斷思考、重作、再思考、再來一次的重塑，不斷地一次又一次在「思考」與「行動」中刺激發想，這跟藝術家創作歷程很類似，不是嗎？

筆者認為教學藝術家又比藝術家教師更上一層樓，談的是「教師藝術性」。以高中的「生活藝術科」為例，這是一門跨領域的科目。藝術跨域，換個說法就是無邊界的藝術創作，創作素材俯拾皆是，以這樣的觀點看生活藝術科的教學即無邊界藝術教學，也可以說是破除領域框限，跨越固定邊界的可能，創造新知，讓三個領域背景的教師的觀點都可以被陳述。生活本身就是跨域的整合，教學的素材比比皆是，就在身邊，如何轉換成為學習的內容與媒介，其中的藝術性要如何掌握，這是每個人更是身為老師的功課。

筆者也認為這樣的概念類似加拿大學者艾爾文（Rita L. Irwin）提出

a / r / tography[3] 的研究方法論。在以藝術爲本的研究中，最早提出 a / r / tography 方法論的是加拿大英屬哥倫比亞（UBC）藝術教育學院教授艾爾文領導的研究團隊。最初，艾爾文參與許多藝術家駐校的合作研究方案，擁有豐富的藝術家、研究者與教師的合作研究經驗，慢慢形成研究社群，逐漸勾勒出 a / r / tography 的研究方法論，是生活探究，是跨領域的實踐。a / r / tography 社群的成員們同時以藝術家、研究者和教學者（artist / researcher / teacher）的身分，可以是一個人多重身分或一個社群裡包含藝術家、研究者、教師的關係，在過程中游移於此三者「中間地帶（in-between spaces）」漸漸混合不同的主體與知識，不斷地改變，由其所觸發的交流與對話，形成多元面向的新視野與新觀點。艾爾文（2012）表示 a / r / tographer 的作品應是反思的（reflective）、回歸的（recursive）、反身的（reflexive）、反應的（responsive）。[4]

　　戲劇學者泰勒（Philip Taylor）認爲應用劇場的元素：人、熱情、平台，這些元素和教學藝術家的美感體驗是相伴而行的。教學藝術家應具備如此技巧：引導參與者進入想像世界；找到適當的位置、姿勢、態度，或提問引導參與者注意應該注意的地方；在活動中引導參與者互動對話；敏銳地感受建構出的文本，並能掌握後續發展的情境脈絡。[5]

　　當藝術教師想讓自己成爲教學藝術家，他 / 她需要具備豐富的技能與

3　參閱 Rita L. Irwin, "A/r/tography: A Metonymic Métissage." *A/r/tography: Rendering Self through Arts-Based Inquiry* (Vancouver, BC: Pacific Educational Press, 2004), pp. 27-40. A/r/tography 國內有學者翻譯爲「藝游誌」。

4　國家教育研究院於 2012 年辦理 A/R/T 藝術爲本的教育探究研討會，邀請艾爾文在臺北專題演講。〈美感經驗的探索與建構：A/r/tography 藝術爲本的教育探索〉，頁 10-29。

5　參閱Philip Taylor, *Applied Theatre: Creating Transformative Encounters in the Community* (Portsmouth: Heinemann, 2003), pp. 53-54.

知識才能形成。美國教育心理學家舒爾曼（Lee S. Shulman）認爲隨著時代的演變，教師需要的三種知識也跟著調整：（1）學科內容知識（content knowledge），例如：戲劇與劇場的元素、特質、思想、空間、技能和方法等；（2）教學相關知識（pedagogical knowledge），例如：兒童心理、學習理論、課程組織和教學方法、課室管理、教育的哲學和社會目的、民主公民等；（3）學科教學知識（pedagogical content knowledge），例如：如何讓藝術形式的教學對學生學習是有意義的，讓藝術對學生產生意義並進行教學設計；如何將專業的知識透過教材教法的轉換，使它對於學生的學習是有意義的；讓教學目的、學生認知、課程知識、教學知識都相互關聯。[6] 在這教學現場也相當類似美國戲劇學者謝克納（Richard Schechner）所指出表演的四種狀態：（1）存在的狀態（being），（2）行動的狀態（doing），（3）展現行動的狀態（showing doing），（4）研究學習的狀態（studying showing doing）。[7] 首先，教案是爲誰設計？文化或成長背景如何？其次，教案設計之後，如何執行？策略爲何？第三，參與者在教師引導學習的狀態是如何？如何表現與表現如何？第四，研究分析參與者的學習狀態，反思教學者的教案是否對參與者有意義的連結，換句話說教與學的互動的狀態如何，是否產生教學相長的影響？

教學藝術家是教學者、也是藝術家，在教學的過程就像是在表演，

6　參閱 L. S. Shulman, "Paradigms and Research Programs in the Study of Teaching: A Contemporary Perspective." *Handbook of Research on Teaching*, Ed. M. C. Wittrock (New York: Macmillan, 1986), pp. 3-36.

7　參閱Richard Schechner, *Performance Studies: An Introduction* (London and New York: Routledge, 2002), p. 22.

但此表演的定義與一般界定的表演不同。我們要思考我們的專業知識深度要到如何的程度才適當？專業知識要如何選用？因此麥坎（Barbara Mc-Kean）認為教學的藝術性是一個循環的狀態，提出了一種思考模式如下圖：

資料取自 McKean 2006, p. 13.

（一）最內圈是教學的專業、藝術性即教學知識、教學法。

（二）第二層為與外在環境的互動，包含學校內部，如與其他教師的互動、校內文化等，還有學校外部，如其他才藝課程的不同學習，結合兩方面的學習，提供孩子不同學習的面向。這層還需

考慮學生的文化背景、特殊性。

（三）最外層是教學前準備、教學歷程與教學後反思，都和個人知識與經驗有關，也和藝術形式和教學相連。

而這三個階層是循環的工具，如我們在準備教學知識時，我們還是需要回過頭省思自己教學的藝術性。

以國立臺北藝術大學藝術與人文教育研究所接受教育部美感計畫「高中／職教師表演藝術與新媒體藝術研習計畫」委託辦理「教學藝術家工作坊」為例，工作坊所有課程的設計是以「微型音樂劇」為核心，安排表演藝術與新媒體藝術的相關課程與授課教師。四十五位教學背景不一，涵蓋音樂、戲劇、舞蹈、視覺之外，還有國文、英文、社會科的老師們參加，真真實實的跨領域大集合。參與老師們一開始即進行分組，一方面教學活動互動時有組員可討論，另一方面是為了要設計「微型音樂劇」的教案，小組如同教學社群，跨領域經由討論溝通構成共識。在這些參與教師的互動過程中，真的符合教師們需要「學科教學知識」，課程的設計如何透過微型音樂劇對學生產生意義，讓學生認識課程知識（新媒體科藝與表演藝術）、藝術形式等。所以，教師在演練他們的教案時，筆者可以明顯地觀察到參與教師個人知識和體驗混融在藝術形式與教學教案之中。

如何成就教學藝術家？第一，以藝術形式教學，提供參與者機會，進入創作的、藝術的、歷史的、美感的藝術體驗，做一位實踐型藝術家。第二，運用各種藝術形式去探索與教學一個非藝術的課題。第三，別忘了教學藝術性，一旦開始工作，教學藝術家需記得藝術性也是他們教學

方法的一部分，教學即創作。第四，行動實踐之外，還必須具有反思能力。筆者認為目標就是運用藝術活化教學，跨領域的教學社群就是提供一個機會擾動原來固定的想法，產生一個新的想法就可能產生一個新的教案，重新組合成新的藝術形式。

結語

其實，藝術與人文領域的教師大部分具備藝術專業知識和創作能力，如果戲劇教師只教授戲劇理論、戲劇史，或是演出作品，這位教師只是位戲劇教育者。

藝術家教師從其專業去教學，帶領學生進入專業領域，在學習過程中亦如藝術家一樣的翻轉思考，但還是在藝術領域範疇。目前，戲劇教師可以再往前邁入教學藝術家的情境脈絡，主動改變教學結構和教室中的學習文化，就如同一齣戲不同導演處理就會有不一樣的風格出現。戲劇與劇場即在處理人在時間、空間、位置、節奏等一個或多個議題上的相遇後，情境的轉換，對話就不同，關係也跟著改變。

戲劇教育在教學現場的發生也是同樣的道理，戲劇教師扮演教學藝術家的角色是可以改變教室中的學習文化，讓參與的學生可以轉變為有意識的主動學習者。若以宏觀的角度觀看，這或許是改變臺灣戲劇教育發展的契機。

參考書目

教育部藝術教育與師資培育司網站：https://depart.moe.edu.tw/。

Anderson, Mary Elizabeth and Risner, Doug. (eds.) 2014. *Hybrid Lives of Teaching Artists in Dance and Theatre Arts.* New York: Cambria Press.

Daichendt, G. James. 2010. *Artist-Teacher: A Philosophy for Creating and Teaching.* Bristol: Intellect.

Dawson, Kathryn and Kelin, Daniel A. II. (eds.) 2014. *The Reflexive Teaching Artist: Collected Wisdom from the Drama / Theatre Field.* Bristol, UK / Chicago, USA: Intellect.

Irwin, Rita L. 2004. "A/r/tography: A Metonymic Métissage." *A/r/tography: Rendering Self through Arts-Based Inquiry,* Eds. Rita L. Irwin and Alex de Cosson. Vancouver, BC: Pacific Educational Press.

Irwin, Rita L. 2012. A/r/tography. 美感經驗的探索與建構：A/R/T 藝術為本的教育探索學術研討會。臺北：國家教育研究院主辦。10-29。

Jaffe, Nick, Barniskis, Becca & Hackett, Barbara. 2013. *Teaching Artist Handbook. Volume 1: Tools, Techniques and Ideas to Help Any Artist Teach.* Chicago: The University of Chicago Press.

McKean, Barbara. 2006. *A Teaching Artist at Work: Theatre with Young People in Educational Settings.* Portsmouth: Heinemann.

Schechner, Richard. 2002. (1st Ed.) *Performance Studies: An Introduction.* London and New York: Routledge.

Shulman, L. S. 1986. (3rd Ed.) "Paradigms and Research Programs in the Study of Teaching: A Contemporary Perspective." *Handbook of Research on Teaching,* Ed. M. C. Wittrock. New York: Macmillan.

Taylor, Philip. 2003. *Applied Theatre: Creating Transformative Encounters in the Community.* Portsmouth: Heinemann.

當代臺灣兒童劇場的意境表現

謝鴻文

虎尾科技大學通識教育中心講師

SHOW 影劇團藝術總監

摘要

臺灣兒童劇場，一般研究認為也有受蘭陵劇坊之影響，1980 年代後逐漸朝專業化發展，擺脫之前以校園戲劇為主要發展的型態。兒童劇場看起來是被劇場創作者重視，雖有越來越多人投入，專業兒童劇團增加，且表演類型更多元，可惜近四十年來所見的臺灣兒童戲劇相關研究，仍大多以戲劇教育方法與實踐、兒童劇劇本的文本解析、兒童劇的發展歷史、兒童劇的功能類型等主題為主，真正觸及兒童劇場表現內涵與形式的屈指可數。

本文有感於意境這一議題在文學、古典美學與戲劇已累積了不少前人的相關論述，但是針對兒童劇場而發的仍罕聞。既然意境是中國古典美學如此重要又能凸顯迥異於西方美學的特色範疇，我們理當從創作實踐中，尋找到意境的審美價值。援引前人意境觀點與作品詮釋間的關係，理出的三個共通理論向度：一、「意與境渾」之「藝術體驗論」；二、「返虛入渾」之「藝術形象論」；三、「渾然天成」之「藝術真理論」；再藉此從當代兒童劇團作品的互相參照比較，觀察其藝術的本質特徵，以及創作的內部規律形成的意境，而此意境突出了藝術性價值，期許意境的提升能建構臺灣兒童劇場發展的一種範式。

關鍵字：兒童劇場、意境、蘭陵劇坊、校園戲劇

前言：1980 年後臺灣兒童劇場演變

　　2003 年林鶴宜撰寫的《臺灣戲劇史》是研究臺灣戲劇發展的一部通史，此書開宗明義界定：「是一部以臺灣爲本位的戲劇歷史。所有曾經發生在這塊土地上的戲劇活動，都將被包含進來。……所有施諸於臺灣的，都將以臺灣觀點來陳述。」[1] 然而這本書裡被包含論述到的兒童戲劇，卻只有零星百字不到，連成一章的規模都沒有，即使到了 2015 年《臺灣戲劇史》（增修版），僅僅增加了一丁點資料，對兒童戲劇的冷落漠視情況依然未見改善，彷彿臺灣沒有兒童戲劇存在似的。

　　這種戲劇學界長期以來未能正視兒童戲劇的嚴重失衡現象，所幸2015 年底，陳晞如撰寫的《臺灣兒童戲劇的興起與發展史論（1945-2010）》出版，總算彌補了戰後臺灣兒童戲劇發展歷史論述的匱乏。今日我們沿著歷史發展的軌跡，溯回 1970 年代以前，兒童戲劇活動只能說還是一片荒蕪。最具指標性的事件當屬李曼瑰從歐美考察回國，於 1967 年成立「中國戲劇藝術中心」[2]，兒童戲劇的推展始見起色。1977 年，臺北市教育局舉辦「第一屆兒童劇展」，這項活動對兒童戲劇的推廣亦有助益，雖然目前臺灣各縣市並無類似兒童劇展的活動，但「全國學生創意戲劇比賽」[3]

1　林鶴宜：《臺灣戲劇史》（臺北縣蘆洲市：空中大學，2003 年），頁 1。
2　「中國戲劇藝術中心」組織下設有「兒童戲劇推行委員會」、「兒童教育劇團」、「兒童劇徵選委員會」。
3　此項活動由國立臺灣藝術教育館於 2005 年開始舉辦，起初名為「全國學生創意偶戲比賽」，2014 年改為「全國學生創意戲劇比賽」，增加舞台劇類別。這個比賽會先由各縣市舉辦分區初賽，優勝者再代表參加全國決賽，2017 年決賽的參加學校隊數統計：傳統偶類（布袋戲）國小 20 所、國中 7 所、高中職 2 所；傳統偶戲類（傀儡戲）國小 3 所、國中 3 所；傳統偶戲類（皮紙影戲）國小 10 所、國中 7 所；現代偶戲類（綜合偶）國小 12 所、國中 9 所、高中職 9 所；現代偶戲類（手套偶）國小 5 所、國中 4 所、高中職 3 所；現代偶戲類（光影偶）國小 10 所、國中 7 所、高中職 4 所；舞台劇類國小 25 所、國中 23 所、高中 20 所，全部總計 183 所學校。資料參考國立臺灣戲劇教育館網站：https://web.arte.gov.tw/drama/history.aspx，查詢

論壇專文

當代臺灣兒童劇場的意境表現

規模更見龐大，競爭益顯激烈。

陳晞如認爲臺灣的兒童戲劇在 1948 年辦過「臺灣第一次兒童劇公演」之後便後繼乏力，直到臺北市教育局舉辦「第一屆兒童劇展」，兒童戲劇才又受到重視：「高額徵文設獎的辦理，亦是提升劇本寫作量的動能因素，兒童劇本因獨立設獎徵選，文本的特殊性和獨立性漸漸開始與成人戲劇產生差別。儘管在『國家重建』及『民族自決』等目標願景的實現下，兒童戲劇題材需配合政令政策之宣傳附和而生。但是，整體而言，官方單位的推動的確造就出臺灣兒童戲劇在起步階段的景觀與現象。」[4] 這段分析已說明了 1980 年代前臺灣兒童戲劇以劇本爲重心的發展傾向，但絕大多數徵選出來的劇本，能演出的比例不高。

而本文欲討論的兒童劇場（Children's Theatre），指的是由成人創作給兒童欣賞，專業化的戲劇藝術，所以將校園戲劇活動、教育戲劇演出等排除在外。臺灣的兒童劇場公認直到 1980 年代才有新的氣象，兒童戲劇此時期擺脫早期兒童演戲給兒童看的校園戲劇簡陋模式，眞正走向戲劇藝術定義所謂的兒童劇場。先前如臺北市教育局舉辦的「兒童劇展」等活動，縱使對兒童戲劇推展起了一些作用，但就戲的水平來說，王友輝便直言批評：「在寫作技巧上，劇展中的劇本大多仍不脫『將成人戲劇縮小』的錯誤方法。劇中角色的語言，有很多實在無法想像可以出口於天眞活潑的孩子。雖然『爲孩子創作』的說法響徹雲霄，但是由

日期：2018 年 8 月 28 日。
4　陳晞如：《臺灣兒童戲劇的興起與發展史論（1945-2010）》（臺北：萬卷樓圖書，2015 年），頁117。

於創作者非專業的寫作技巧,以及對兒童觀察的不夠深入,成績依然乏善可陳。」[5]

　　有鑑於此,一些專業劇場工作者積極投入,兒童劇團一一興起,例如快樂兒童劇團(1982 年成立)、方圓劇場(1983 年成立)、魔奇兒童劇團(1985 年成立)、水芹菜兒童劇團(1986 年成立)、鞋子兒童實驗劇團(1987 年成立)、九歌兒童劇團(1987 年成立)、一元布偶劇團(1987 年成立)等力圖改變兒童劇場風貌,其理念形成運作和 1980 年代興起的小劇場運動不無關聯。[6]邱坤良就認為:「1980 年代起,劇場界人士開始參與兒童劇,擺脫早期教育單位將兒童劇定位為『兒童演戲給兒童看』的作法。1983 年,由陳玲玲主持的『方圓劇場』在參加實驗劇展外,也製作三齣兒童劇,開啟『成人演戲給兒童看』的風氣。」[7]鍾明德也指出:「一般而言,兒童劇場的工作者多視自己為『小劇場』的一員,他們在兒童劇的編導、演、設計方面,都受到實驗劇相當的影響。以魔奇兒童劇團為例,它的主要編導李永豐早期即為蘭陵劇坊的團員,在國立藝術學院戲劇系就讀期間,即應邀在國家劇院編導了《彼得與狼》(1989)的音樂短劇。1990 年暑假推出的《童話愛玉冰》(首演於 1988 年),更可視為實驗劇以兒童劇場的名義,登上國家劇院的大舞台演出。」[8]這是一次劇場工作者大規模的自覺,希望提振兒童劇場藝術的質與量,和之前由政府單位主

5　王友輝:〈臺北市兒童劇展十一年〉,《文訊》第 31 期(1987 年 8 月),頁 118。
6　九歌兒童劇團創辦人鄧志浩,也曾是蘭陵劇坊成員。他在《不是兒戲——鄧志浩談兒童戲劇》一書中受訪問提到:「1985 年,我離開了蘭陵劇坊,一頭栽進兒童戲劇的新天地。從成人戲劇到兒童戲劇,吳靜吉老師始終在其間為我穿針引線。」(臺北:張老師文化,1997 年),頁 21。
7　邱坤良主編:《臺灣戲劇發展概說(一)》(臺北:行政院文化建設委員會,1998 年),頁 49。
8　鍾明德:《臺灣小劇場運動史:尋找另類美學與政治》(臺北:揚智文化,1999 年),頁 245。

導以教育爲本位出發不同，走向以藝術爲本位的新生。

　　1990 年代的臺灣兒童劇場，承先啓後再摸索前進。魔奇兒童劇團結束後，李永豐於 1992 年另組紙風車兒童劇團（後改名爲紙風車劇團），在他靈活的運籌帷幄之下，不僅讓紙風車劇團發展爲臺灣規模第一大兒童劇團，迄今發展出了「十二生肖」系列及「巫婆」系列等膾炙人口的作品，更爲人津津樂道的是 2011 年 12 月 3 日，仿效小說英雄唐吉軻德征服大風車的勇敢無畏精神，成就了「紙風車 319 鄉村兒童藝術工程」走完全國 319 個鄉鎮，讓上百萬個孩子都有一次愉快難忘的看戲體驗，行動創舉值得史書大記一筆。同屬魔奇兒童劇團創始團員的鄧志浩、朱曙明另組九歌兒童劇團，陳筠安也另組鞋子兒童實驗劇團，繼續傳承兒童劇場薪火。陳筠安目前仍和鞋子兒童實驗劇團緊緊相連，鄧志浩則是一度移民加拿大遠離劇場，幾年後又回臺灣另起爐灶創辦只有偶兒童劇團（2008 年創立），創團理念以「自由、奔放、愛」爲經，「環保、快樂、豐富」爲緯，所以習用環保回收素材創作。朱曙明離開九歌兒童劇團後，近年以「兒童劇佈道家」的宏願，勤走於中國與國際間，推動「微型兒童劇」的理念，成立長毛朱奇想劇場（2016 年創立），新作僅一人操偶與演出的《小老頭和他的朋友們》（2018）示範了小巧唯美的詩意。

　　2000 年後迄今，臺灣兒童劇場發展可見更多元的形式實踐。新劇團湧現程度，比起 1980 年代有過之而無不及，而且風格多有區隔。比方如果兒童劇團（2000 年成立），創辦人趙自強憑著公共電視兒童節目《水果冰淇淋》建立的「水果奶奶」形象，爲如果兒童劇團的親切特質奠下

基礎，在他們每一次演出前，都有水果奶奶招呼聽故事的短片影像，成了如果兒童劇團演出不可或缺的部分。而他們成功塑造了以同一角色連續發展的「豬探長的祕密檔案」系列，至 2017 年已發展演出到第四集《豬探長之死》，劇中看似憨厚實則精明的豬探長形象，以及他「仔細想一想、用心看一看」的推理名言，儼然也像水果奶奶，是一個形象招牌塑造形成了。

新世紀後甚至出現海山戲館（2000 年成立）這般致力兒童歌仔戲，還曾於 2006 年將現代繪本《誰是第一名》[9] 改編成歌仔戲演出的兒童劇，令人耳目一新。有海山戲館當開路先鋒，隸屬於明華園歌仔戲團的子團——風神寶寶兒童劇團（2013 年成立），以東方奇幻為主打旗幟，挾著明華園母體豐沛的資源和人氣，持續翻新試探兒童歌仔戲的形式視野，2016 年改編兒童文學作家哲也同名奇幻小說《晴空小侍郎》，也是新穎的跨界結合案例。另有以傳承客家文化為宗旨，第一個客家兒童布偶劇團——九讚頭客家布偶劇團（1997 年成立），在新竹經營多年，口碑頗佳。本土語言政策實現影響所及，也出現了臺灣唯一的兒童客家布袋戲團——戲偶子劇團（2003 年成立）。

或如集中精力在中國經籍現代化的六藝劇團（2001 年成立），導入雜技的新象創作劇團（2002 年成立），亦可見無獨有偶工作室劇團（1999 年成立）、台原偶戲團（2000 年成立）、偶偶偶劇團（2000 年成立）、飛人集社劇團（2004 年）、偶寶貝劇團（2008 年）這類不斷挖掘實驗偶戲各種可能性的現代偶劇團，同時跨成人與兒童創作，確實也為臺灣兒童劇場

9　《誰是第一名》改編自信誼基金出版社出版的蕭湄羲創作同名繪本，並在「2005 臺北兒童藝術節」兒童戲劇創作徵選中獲得了團體組第三名。

注入不少藝術能量。

離開臺北，在其他縣市深耕的兒童劇團，如基隆的大榔頭兒童劇團（1998 年成立）、汐止的花格格故事劇團（2006 年成立）、桃園的 SHOW 影劇團（2008 年成立）、新竹的玉米雞劇團（2013 年成立）、臺中的小青蛙劇團（1994 年成立）、彰化的萍蓬草劇團（2003 年成立）、南投的九九劇團（1998 年成立）、嘉義的小茶壺兒童劇團（1996 年成立）、臺南的影響・新劇場（2010 年成立）、高雄的豆子劇團（1999 年成立）、屏東的貓頭鷹兒童實驗劇團（2015 年成立）、花蓮的秋野芒劇團（2007 年成立）等，也許作品質與量還不夠出色到全國注目，可是對於地方文化資源的形塑參與，都有不可抹滅的貢獻。

其中像 SHOW 影劇團、影響・新劇場等劇團，不單著重兒童劇場，也關注年齡層向上延伸的青少年劇場，不斷走入校園、社區、地方的特色場域（如古蹟、書店等空間）開鑿創作的能量。驚喜的尚有將靜默的藝術（The Art of Silent）──默劇，全然融入兒童劇場，挑戰兒童劇慣性表演模式的野孩子肢體劇場（2012 年成立）。值得注意的尚有趕上國際趨勢，將兒童劇場觀眾年齡層下探到〇～四歲嬰幼兒的寶寶劇場（Baby Theatre）出現，不想睡遊戲社（2012 年成立）和兩兩製造聚團（2014 年成立）皆已實踐出叫人驚豔的初步成果……。目前的臺灣兒童劇場絕對是一個百家齊鳴的興盛年代，面對種種類型演出熱絡的現象，我們當然更有理由要在兒童劇場的藝術美學上探勘，讓理論研究也能齊頭趕上創作，互為影響作用。

可惜近四十年來所見的兒童戲劇相關研究，大多以戲劇教育方法與

實踐、兒童劇劇本的文本解析、兒童劇的發展歷史、兒童劇的功能類型等主題為主，真正觸及兒童劇場表現內涵與形式的藝術層面屈指可數。本文依尋的研究路徑——兒童劇場的意境表現，有感於意境這一議題在文學、古典戲劇已累積了不少前人的相關論述，但是針對兒童劇場而發的仍罕聞。中國古典文學的意境論，深刻地概括了藝術的本質特徵和創作的內部規律，意境最早的提出，從現有文獻來看是見於唐代王昌齡的《詩格》，至清代王國維集大成。臺灣兒童劇場創作者主觀的思想與情感，融入客觀物境後，表現出什麼樣的意境？又境界有怎樣的深淺之別，希望透過本文的研究有所掌握瞭解。

一、意境美學的生成

意境是中國古典文學（尤其是詩詞）非常重要的一個審美範疇，後也影響到繪畫、建築等領域。王昌齡《詩格》中說：「詩有三境。一曰物境。欲為山水詩，則張泉石雲峰之境；極麗絕秀者，神之於心，處身於境，視境於心，瑩然掌中，然後用思；了然境象，故得形似。二曰情境。娛樂愁怨，皆張於意而處於身，然後馳思，深得其情。三曰意境。亦張之於意而思之於心，則得其真矣。」[10] 葉朗分析：「意境的創造，要依賴在『目擊其物』的基礎上的主觀情意（心）與審美客體（境）的契合。審美創造（靈感和想像）離不開審美觀照，離不開『心』與『境』的契合。」[11] 所以我

10　張伯偉：《全唐五代詩格校考》（西安：陝西人民教育出版社，1996 年），頁 149。
11　葉朗：《中國美學史》（臺北：文津出版社，1996 年），頁 198。

們對特定審美客體產生的審美意象，可感受「意」與「境」融合，「思」與「境」偕時，對審美客體生發的情感、想像，一切都是由「境」引起的，即所謂「詩情緣境發」，而「境生於象外」。

尚要注意的是王昌齡《詩格》首次提出之前，佛教的引入，在佛教經籍中業已普遍可見「境界」的用語，用以指涉修行的終極之道。黃景進研究歸納說：「佛教特有的境界用法：一種是指感知主體的境界，一種是指感知客體的境界。前者以佛境界為終極理想，將人的精神現象區分為許許多多層級類型，可稱之為宏觀系統；後者根據人的感知能力將感知對象（主要是物質現象）區分為六個範疇[12]，可稱之為微觀系統。兩種系統結合構成佛教特有的精神現象學。」[13]

自王昌齡開啓意境論後，從古到今意境相關研究理論闡發已甚多，大致歸納起來，一般將「意」解釋為創作主體的創作靈感、思想情感的興發；「境」則在探索創作主體對創作對象的呈現。唯有主觀情思與客觀境象二者融合統一，「其過程或情因境發，因境生情，或以情會景，因意取境，終得思與境偕、意與境渾、達到『不著一字，盡得風流，語不涉難，已不堪擾』的境地。」[14]簡單地說，意可以幫助我們認識創作主體，境幫助我們認識創作內容，兩者相互縊結，不可分捨，都是創作產生重要且有生機的元素。

王昌齡的《詩格》提出意境論之後，皎然的《詩式》也有「取境」

12　此處指六入，即眼耳鼻舌身意。
13　黃景進：《意境論的形成——唐代意境論研究》（臺北：臺灣學生書局，2004年），頁47。
14　第環寧等著：《中國古代文藝美學範疇輯論》（北京：民族出版社，2009年），頁233。

之說。《詩式》云：「詩不要苦思，苦思則喪自然之質。此亦不然。夫不入虎穴，焉得虎子？取境之時，須至難至險，始見奇句；成篇之後，觀其氣貌，有似等閑，不思而得，此高手也。有時意靜神王，佳句縱橫，若不可遏，宛如神助，不然，蓋由先積精思，因神王而得乎。」[15] 皎然從創作的過程和功能著眼，主張詩的創作要求自然，而非矯飾強求。創作要保有源源不絕的豐沛靈感，需有「意靜神王」的才質與體會，學習「先積精思」才能神氣旺盛，選擇境象就往往「佳句縱橫，若不可遏，宛如神助」了。

王國維在《人間詞話》論說意境常用「境界」一詞混用，境界和意境看似同義，其實還是有些意義差別。王國維說：「境界非獨謂景物也，喜怒哀樂亦人心中之一境界。」 此處所說的境界即「心境」， 依隨心境感知不同，偏重於景的，即產生「無我之境」；偏於情的，即產生「有我之境」。在《人間詞話》中，境界也指某一文體的境域，就是「境」這個字最原始的意義──指疆界。還有引用了三首詞的精華，把境界看作人生的內蘊態度顯現，人的精神活動，心理的氣象形成與外在環境空間分不開，但物質條件不能決定人的精神境界，其建構來自人對生命理型的追求修行，與生活情趣、價值觀念、文化修爲、良知善行等涵養作爲息息相關。徐復觀見解曰：「所謂第一境是指望道未見，起步向前追求的精神狀態，第二境是指在追求中發憤忘食，樂以忘憂的精神狀態，第三境是一旦豁然貫通的自得精神狀態。」彭玉平註解此處「境界」與後來形成之「境界說」尙無關係，相當於「階段」之意。[16]

15 李壯鷹：《詩式校注》（濟南：齊魯書社，1987 年），卷一，頁 30。
16 彭玉平：《人間詞話疏證》（北京：中華書局，2011 年），頁 90。

　　後來王國維論戲曲又捨「境界」一詞用「意境」提到：「然元劇最佳之處，不在其思想結構，而在其文章。其文章之妙，亦一言以蔽之，曰：有意境而已矣。」王國維之言，非常鏗鏘有力地為創作的藝術性立下要有意境的指標。再根據葉朗的考察歸納：「境界」和「意境」的三層涵義分別是：第一，「境界」或「意境」，是情與景、意與象、隱與秀的交融和統一。第二，「境界」或「意境」，要求再現的真實性。第三，「境界」或「意境」，還要求文學語言能夠直接引起鮮明生動的形象感。王國維提出「隔」與「不隔」的區別，就是為了說明「境界」（「意境」）的這一層涵義。[17] 分辨清楚後，可以確定的是，意境可被理解為是審美主體情思運作後，得到的審美意象。

　　當代文學藝術各種新思潮湧動不息，為何我們卻需要返回中國古典的美學意境範疇再應用呢？按彭鋒引法國漢學家朱利安看法：

> 在朱利安看來，中國美學追求的是生動的氣韻和虛待的平淡。這裡的虛靈生動和淡遠超越，其實就是意境的特徵。這與西方美學追求的美的形式非常不同。西方美學所謂的形式，源於古希臘哲學中的這種凝固的、具有標本或規範作用的形式或樣式。朱利安發現，中國美學從來就不追求這種凝固的樣式，甚至將它貶低為低級的形式，認為對它的追求有礙於對高級的神或者道的把握。
>
> 由西方美學中的美與中國美學中的生動之間的不同出發，我們

17　葉朗：《中國美學史》，頁 315-320。

不難理解美與意境之間的不同。通過由實入虛，由技入道，由明確的個體對象進入彌漫的氤氳氣氛，我們就進入了意境的領域。朱利安強調，恢復使用諸如氣韻、意境、風骨等中國傳統美學概念，可以極大地改善當代藝術批評話語的貧乏現狀。[18]

臺灣兒童劇場長期處於「藝術批評話語的貧乏現狀」，既然意境是中國古典美學如此重要又能凸顯迥異於西方美學的特色範疇，我們理當從創作實踐中，尋找到意境的審美價值。

二、兒童劇場的意境表現

理解意境論的發展演變後，我們可以再參照曾祖蔭《中國古代美學範疇》分析意境具有（1）意與境渾，（2）象外之象，（3）自然之美三種美學特徵的說法，[19] 以及賴賢宗奠基於德國哲學家海德格（Martin Heidegger）〈藝術作品的根源〉主張的藝術思想三個環節：藝術體驗論、藝術形象論、藝術真理論，再延伸探討西方詮釋學與中國意境美學，得出三個共通理論向度：

> （1）「意與境渾」之「藝術體驗論」／西方詮釋學美學所論的
> 　　　存有意義的開顯

18　彭鋒：〈意境論的重生：可以改善當代藝術批評話語貧乏的現狀〉，《人民日報》，2015 年 5 月 12 日，14 版。
19　曾祖蔭：《中國古代美學範疇》（武昌：華中工學院出版社，1986 年），頁 287。

（2）「返虛入渾」之「藝術形象論」／西方詮釋學美學所論
　　　的非表象思維與語言是存有的屋宇

（3）「渾然天成」之「藝術真理論」／西方詮釋學美學所論
　　　的藝術的真理性 [20]

這三個向度，適可用來觀察兒童劇場作為審美對象的意境存有，以下再
分別就若干作品析論。

（一）「意與境渾」之「藝術體驗」

意與境渾的「渾」，是「渾然一體」而非只是「混合」。曾祖蔭分
析：「意境的美學特徵在於意與境二者的渾然融切，具體地說，它表現
為主觀和客觀的契合無間，藝術形象的情境交融。」[21]

兒童劇場演出故事類型，大致可歸納出寫實與幻想兩種，前者如方
圓劇場《老柴、老婆與老虎》（1983）、黃大魚兒童劇團《小李子不是大
騙子》（1995）、逗點創意劇團《膽小鬼》（2005）、如果兒童劇團《祕
密花園》（2007）、SHOW 影劇團《風箏》（2011）、六藝劇團《孔融
不讓梨》（2014）、影響・新劇場《造音小子嗶叭蹦》（2014）、安徒
生和莫札特的創意劇團《小太陽》（2014）等，不管時空背景是古代或
現代，著重在用孩子的視角，呈現社會現實，尤其是與孩子相關的社區
／社群、學校生活中遭遇的問題。後者多半是改編自東西著名的童話、

20　賴賢宗：《意境美學與詮釋學》（臺北：國立歷史博物館，2003 年），頁 31。
21　同註 19。

神話、民間故事，或者新編的幻想故事，擬人化的動物角色，抑或想像虛構的精靈神仙怪物，夢幻超現實的情境、歷險都是吸引兒童的題材，如水芹菜兒童劇團《木偶奇遇記》（1986）、魔奇兒童劇團《魔奇夢幻王國》（1986）、九歌兒童劇團《東郭、獵人、狼》（1988）、杯子劇團《奇幻世界》（1991）、鞋子兒童實驗劇團《無鳥國》（1992）、故事工廠兒童劇團《奇幻妙妙蟲》（1995）、紙風車劇團《美國巫婆不在家》（1998）、蘋果劇團《星星王子》（1999）、牛古演劇團《快樂王國》（2000）、無獨有偶工作室劇團《賣翅膀的小男孩》（2000）、豆子劇團《餅乾魔咒》（2001）、晨星劇團《快樂王子》（2009）、小茶壺兒童劇團《大野狼啊嗚啊嗚》（2016）、B劇團《忘記親一下》（2018）、頑書趣工作室《螃蟹過馬路》（2018）等。普遍而言，不論是寫實或幻想的兒童劇場，創作者主體意向的情境建構，多半習以直接表露呈顯物象的客觀存在，彼此產生連結。例如紙風車劇團「十二生肖」系列中的《雞城故事》（2011），為配合童話色彩濃厚的「雞頭城」，舞台中央打造了一座以雞頭為造型的高塔，具有眺望敵人、守護雞頭城的作用；又雞頭的眼睛所在，也是「狗眼石」這個寶藏的藏身處，因此它的地位更顯重要，牽繫著故事的發展。

　　隨著電腦技術發達，近年多媒體也常出現在兒童劇場裡作為意境創造的媒介。如果兒童劇團《東方夜譚》（2008）是該團成立之後，首次取材臺灣本土作家作品，改編自小說家司馬中原的鄉野傳奇故事，江湖俠義的價值，武功利器的想像，搬上舞台後，大量運用了多媒體動畫表現各種場景或境遇的事物。O劇團《再見‧茉莉‧花》（2012）、蘋果劇團《勇闖黑森林》（2012）、山豬影像《羊咩咩的甜甜圈》（2015）、紙風車劇團

《諸葛四郎》（2017）等作品，都是多媒體主導展現視覺繽紛的景象。讓多媒體的視覺效果，營造沉浸互動更強烈，又如兒童號多媒體互動劇場《風到哪去了》（2015），在三度空間裡呈現絢麗影像，兒童觀眾被邀請置身其中，在演員的身體律動引導下，跟著多媒體影像的光影、圖像，產生互動，有時是手的觸摸、腳的移動，俱能在多感官體驗中，感覺自己與情境交融一體的趣味。

眞人表演中，光影偶戲的穿插應用也是意境表現的新載體，在無獨有偶工作室劇團《快樂王子》（2008）、飛人集社劇團《長大的那一天》（2012）、影響・新劇場《尋找彼得潘》（2014）、Be劇團《膽小獅王特魯魯》（2016）、刺點創作工坊《跟著阿嬤去旅行》（2017）等作品中，虛實之間流動的迷離光影影像，被用來呈現心境轉化，或特殊際遇過程的投射。相較於傳統皮影戲較定著的視點，光影偶戲的操作技巧更顯靈活多變。

（二）「返虛入渾」之「藝術形象」

審美主客體要達成渾然一體之境，藝術形象的追求，還要依靠象外之象的營造呼應。象，是創作者情思心志創生，形於外的表象符號，中國古典美學思想就認爲象寄託意義，「言以明象，象以盡意」。不過，象自身還可進一步超越逸出，或隱喻更多涵義，司空圖《二十四詩品》，貫通老子莊子的道家思想說：「超以象外，得其環中。」說詩的意境不能被局限孤立在有限的「象」，能自如超越，就是對「道」的把握。「環中」典出莊子，是「虛空」，賴賢宗解釋，「超以象外」是指超乎

具體的物象之外，而「得其環中」是指虛象（非表象的表象）在意義創生活動中的重要性，「虛象」是有與無的環中，它創生了意義並將之在無限自由的心靈空間當中摩盪流衍與超越。

九歌兒童劇團的《時間大盜》（2013），故事中專門竊取人們時間的「時間大盜」，以全身灰黑的形象出現，來到女孩默默居住的城市。默默居住的城市被設計得有點科幻未來感，舞台上沒有太多道具佈景，最重要的時鐘，以巨大的多媒體影像投射出，它象徵時間，但孤單無依（無牆）的呈現，也成了時間被偷走後變成空虛的隱喻。而戲劇衝突轉折，要化解危機的竟是時間國的大使──老烏龜。黃景進依循皎然所謂「精思一搜，萬象不能藏其巧。其作用也，放意須險，定句須難。雖取由我衷，而得若神授。」指出將情意融會於物象之中，正是物象的具體表現，而好的詩其所取寄託情意的物象應出人意表，故說「放意須險」。老烏龜現身，他的笨重緩慢，立刻呈現對比反差，他要緝拿「時間大盜」，角色的設定與造型便是「放意須險」的嘗試。再推敲老烏龜的衰老、笨重、緩慢，以及默默名字和內心失落黯然的情緒映照，這些本來負面的語彙形容詞，因為戲中情意寄託之精思，「萬象不能藏其巧」的象外之象就掩不住了。

無獨有偶工作室劇團《雪王子》（2016），舞台上匠心獨具設計了一大一小兩個圓形場景，主場景居中央，幕啓時僅見一株開了花的樹，用以呈現春天的氣息，其他的就交由燈光搭配影像投影在天幕，轉化出各種時節的空間氛圍景致。另一個副場景是左下舞台的一張圓桌，兩個說書人敘說故事同時，同時將角色、佈景依情境擺設桌上，重要的情境意象更搭配光影戲，既可獨立觀之，又與主場景的演出相互呼應。對此我有評論曰：

「如果把這一大一小的圓形場景賦予宗教意涵，比作修行的壇場，那麼要經歷修行考驗的非女主人翁格爾達莫屬。」[22] 穿透表面的情境設定，另有象徵可呼應時，這齣戲的意境營造就更顯豐饒沉厚。

鞋子兒童實驗劇團《東谷沙飛傳奇》（2016），應用環形劇場敘說布農族流傳的玉山（原名東谷沙飛）生成故事。環繞圓形主舞台的沙子，整齣戲大部分抽象虛造的道具、物件之中，這些沙子是真真實實的物體，既是演員遊戲打滾的地方，也成了戲中精靈奇幻世界的邊界，偏紅的燈光一照，更像是月亮被偷之後，只剩豔陽永照下的滾滾沙漠大地。視覺上負載著多義的沙子，印證了一粒沙一世界的廣闊宇宙觀。

象外之象的意境追求，另一種表現形式則是建構在素淡簡約、含蓄優雅的美學。台原偶戲團《絲戀》（2007）、九歌兒童劇團《愛上白雪公主的小矮人》（2008）、鞋子兒童實驗劇場《從前從前天很矮》（2008）、沙丁龐客劇團《馬穆與精靈》（2008）、飛人集社劇團《初生》（2011）、影響‧新劇場《躍！四季之歌》（2012）、偶偶偶劇團《蠻牛傳奇》（2014）等皆可歸屬這風格。司空圖《二十四詩品》論含蓄的風格境界，描述說：「悠悠空塵，呼呼海漚。淺深聚散，萬取一收。」這段話意指藝術創作根據生活現象加工而來，思想情感的由淺至深，能在萬千世界現象中廣泛擷取後，再收攝統一和諧，製造出一個完整的藝術形象，藝術境界方能提升。

黃大魚兒童劇團《稻草人與小麻雀》（2000），有別於大部分兒童

22　謝鴻文：〈修練生命的美麗圓融《雪王子》〉，表演藝術評論台，2016 年 5 月 10 日。http://pareviews.ncafroc.org.tw/?p=20023，瀏覽日期：2018 年 9 月 3 日。

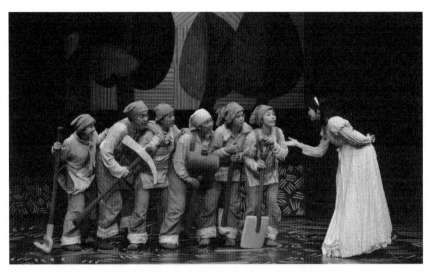

九歌兒童劇團演出《愛上白雪公主的小矮人》　九歌兒童劇團授權提供

偶偶偶劇團《蠻牛傳奇》　偶偶偶劇團授權提供

劇傾向色彩鮮豔，聲光絢爛，表演模式熱鬧，這齣戲在黃春明的打磨下，意境上追求「減的美學」，以寫意象徵代替直白的寫實，舞台上多半時候是淨空無一物，反而因此建構出好像蘭陽平原空曠恬淡的景致。在這裡發生的稻草人與小麻雀，與農家孩子之間的種種故事，也都素樸安詳，縱使有一點小紛爭，最後還是安逸和樂收場。

（三）「渾然天成」之「藝術真理」

意境美學經過意與境渾的藝術體驗，以及象外之象的藝術形象創造階段，最終抵達了自然天真的藝術真理，自然天真同樣是契合老莊道家思想的說法，追尋返樸歸真，無為自然的境界，絕不是刻意雕琢強求得來的。司空圖《二十四詩品》形容的：「俯拾即是，不取諸鄰。俱道適往，著手成春。」就是在強調唯有道法自然，才能時時刻刻都有「如逢花開，如瞻歲新」的收穫喜悅。[23]

在老子心目中，人最能體現自然狀態，順應於道的是赤子，是天真的兒童，大人反而要和兒童學習呢。這個觀點給兒童戲劇創作的啟發，讓我們去觀看兒童遊戲時的情景，尤其是有扮演性互動的遊戲，更是可以從中看見純真在遊戲中、在想像中浮動翻騰，創造力也由是而生。

偶偶偶劇團的「物品劇場」（Object Theater）系列，從各種工匠使用的專業工具創作的《小木偶的大冒險》（2001）開始，到以紙箱創作的《紙箱的異想世界》（2018），就非常貼近兒童遊戲的精神狀態，利

23 郁沅：《二十四詩品導讀》（北京：北京大學出版社，2012年），頁52。

用各種生活物品當作偶的創作材料，有的可以直接替代，有的則需要運用一點想像力將兩個甚至更多物品結合起來呈現，這樣的模式恰似兒童扮家家酒的遊戲狀態，也像在玩積木組合，完全隨意變幻、自由創意無限。到目前為止，偶偶偶劇團已經演出過的每一齣戲皆有新意可觀，元氣淋漓地展現了渾然天成不矯飾的純真，且多半演出戲中無語言，孩子依然可以銘心共感。

不想睡遊戲社《黑白跳跳》（2015）、兩兩製造聚團《我們需要一朵花》（2017）、人尹合作社《馬麻，為什麼房子在飛？》（2018）等幾個寶寶劇場作品，把寶寶帶進劇場體驗感官的刺激與想像，用精巧樸拙的藝術形式，營造出溫馨、可探索的氛圍，各種物件都可賦予有機組合遊戲的完成，觀看寶寶們看表演的反應，絕對是當代臺灣兒童劇場最可愛純真的風景。

結語

葉長海《戲劇：發生與生態》一書探索戲劇起源及其在社會結構中的意義有言：「戲劇不是一個封閉的文化體系，它不僅要在自然條件中發生和生長，更重要的是，它必須在社會環境中生存和發展，在社會關係中實現它的功能與價值。」臺灣兒童劇場的發展，絕對是依於社會文化變遷的需求，並在創作實踐中建立它的功能與價值。

當我們以蘭陵劇坊成立為時間座標，觀看 1980 年代因小劇場運動興起，專業化的兒童劇場隨之孕生，迄今尚有鞋子兒童實驗劇團、九歌兒童

劇團這些資深的劇團仍活躍，比起臺灣絕大多數成人的劇團、小劇場的短命，屹立不搖更顯難得。但就如前文所言，兒童劇場長期處於被戲劇學界、評論邊緣化的忽視狀態，所幸 2000 年後因為九年一貫課綱實施，藝術與人文領域課程增加了表演藝術科目，反而教育界對兒童戲劇多一些關注，兒童劇場的重要性才被看重。

然而就藝術境界層面來看，臺灣兒童劇場普遍還是讓人不夠滿意的，兒童劇場無法完全擺脫被嘲諷只是兒戲的尷尬處境。本文思考意境的探索，掌握創作主體生命精神與客體的體悟感通，在意境創造過程中，客觀的物象、物境是基礎，藝術家得持續儲積思想感情和修養，要浸沐在澄懷虛境，自然天真中表現藝術真理，也就是藝臻於道，道即是藝的至美境界。

唯有不將兒童劇場當兒戲輕蔑看待，非以取悅孩子為創作前提，而願意在內涵和形式的藝術性提升，揭示意境美學的至美生成，如同童慶炳《中國古代文論的現代意義》提醒，意境不是「意」與「境」的相加，是指人的生命活動所展示的具體的有意趣的具有張力的詩意空間。[24] 展望未來的臺灣兒童劇場，需要的正是「詩意的空間」再拓展，讓美感作用於兒童心靈，形塑審美知覺去涵養修為，體驗一切存有，方能「生氣遠出，不著死灰」。[25]

24　童慶炳：《中國古代文論的現代意義》（北京：北京師範大學出版社，2003 年），頁 47。
25　同註 23，頁 67。

引用書目

王友輝。1987。〈臺北市兒童劇展十一年〉。《文訊》31: 118。

李壯鷹。1987。《詩式校注》卷一。濟南：齊魯書社。

宗白華。1981。《美學散步 I》。臺北：洪範書店。

林鶴宜。2003。《臺灣戲劇史》。臺北縣蘆洲市：空中大學。

邱坤良主編。1998。《臺灣戲劇發展概說（一）》。臺北：行政院文化建設委員會。

郁沅。2012。《二十四詩品導讀》。北京：北京大學出版社。

張伯偉。1996。《全唐五代詩格校考》。西安：陝西人民教育出版社。

第環寧等著。2009。《中國古代文藝美學範疇輯論》。北京：民族出版社。

陳晞如。2015。《臺灣兒童戲劇的興起與發展史論（1945-2010）》。臺北：萬卷樓圖書。

彭玉平。2011。《人間詞話疏證》。北京：中華書局。

彭鋒。2015。〈意境論的重生：可以改善當代藝術批評話語貧乏的現狀〉。《人民日報》，2015 年 5 月 12 日，
　　14 版。

曾祖蔭。1986。《中國古代美學範疇》。武昌：華中工學院出版社。

童慶炳。2003。《中國古代文論的現代意義》。北京：北京師範大學出版社。

黃景進。2004。《意境論的形成——唐代意境論研究》。臺北：臺灣學生書局。

葉朗。1996。《中國美學史》。臺北：文津出版社。

蒲震元。1999。《中國藝術意境論》。北京：北京大學出版社。

鄧志浩。1997。《不是兒戲——鄧志浩談兒童劇》。臺北：張老師文化。

賴賢宗。2003。《意境美學與詮釋學》。臺北：國立歷史博物館。

謝鴻文。2016。〈修練生命的美麗圓融《雪王子》〉。表演藝術評論台，2016 年 5 月 10 日。http://pareviews.
　　ncafroc.org.tw/?p=20023。

鍾明德。1999。《臺灣小劇場運動史：尋找另類美學與政治》。臺北：揚智。

當代臺灣兒童劇場的意境表現

臺灣音樂劇發展的危機與轉機
——回顧原創音樂劇三十年

林采韻

資深樂評人
臺北表演藝術中心製作行銷處資深經理

摘要

臺灣原創音樂劇發展始於 1980 年代末，1990 年代處於摸索期，2000 年開始茁壯成長，2010 年左右邁入起飛期。當下可以說百花齊放，從音樂風格、劇本內容、使用語言、呈現手法、製作規模、展演形態等，徹底發揮音樂劇本身具有的彈性和包容力。雖然這些作品的成熟度、完整度、持久力，經常礙於資金、人才、市場以及場地等限制，但過去三十年的發展中，他們戮力開創華人音樂劇的諸多可能。

放眼紐約百老匯至倫敦西區，以及當前傾力發展音樂劇的韓國和中國，音樂劇作為一種資本密集型的藝術形態，必需要有商業劇場發展的認知，更要具備產業鏈的思考。臺灣內需市場本就有限，政府相關扶植和投資政策未見積極，私人資金挹注的獲利模式仍處於觀望和試水溫階段。此時臺灣音樂劇的發展，乍看蓬勃，其實外強中乾，因習慣在資源有限和時間壓縮的狀況下創作，作品數量雖然逐年增加，但生產出的質，卻有道不出的無奈，這條成長期走向成熟期的路程，格外艱辛。

臺灣音樂劇環境目前狀態為，資金和場地缺乏、作品質量皆需提升、人才需要更有系統的培養、劇團必須具備更健全的經營概念、市場開展需要更給力等。這些環節突破後，才有機會打破臺灣音樂劇產業的躊躇不前，在亞洲音樂劇發展版圖上，淪為起步領先，但競爭力不增反減的現狀。

關鍵字：臺灣、音樂劇、華文、劇場、百老匯

　　臺灣原創音樂劇發展始於 1980 年代末，1990 年代處於摸索期，2000 年開始茁壯成長，2010 年左右邁入起飛期。當下可以說百花齊放，從音樂風格、劇本內容、使用語言、呈現手法、製作規模、展演形態等，徹底發揮音樂劇本身具有的彈性和包容力。[1] 雖然這些作品的成熟度、完整度、持久力，經常受限於資金、人才、市場以及演出場地不足等窘境，但過去三十年發展中，他們戮力開創華人音樂劇的諸多可能，而且這股熱情繼續燃燒著。

　　放眼紐約百老匯至倫敦西區，以及當前傾力發展音樂劇的韓國和中國，音樂劇作為一種資本密集型的藝術形態，必須有商業劇場發展模式的認知，更要具備產業鏈的思維，從學院訓練、人才經紀、節目製作、劇場經營等環節，強化整體生態系統。臺灣內需市場本就有限，政府相關扶植和投資政策也未見積極，私人資金挹注的獲利模式仍處於觀望和試水階段。此時臺灣音樂劇的發展，乍看蓬勃，其實外強中乾，因習慣在資源有限和時間壓縮的狀況下創作，作品的量雖然逐年增加，但產出的品質，卻有道不出的無奈。這條成長期走向成熟期的路程，顯得格外艱辛。

　　臺灣原創音樂劇發展的歷程，首先要推溯至音樂劇《棋王》。該劇 1987 年 5 月由新象製作，於臺北中華體育館首演。許博允和吳靜吉雙掛製作人，作家三毛改編張系國原著，李泰祥譜曲，聶光炎設計舞台燈光，張艾嘉、齊秦和曾道雄主演，導演為臺大外文系客座教授史丹利・華倫（Stanley A. Waren），他的太太弗洛倫斯・華倫（Florence Waren）則擔任

1　林采韻：〈近卅年百花齊放 產業成熟路迢迢 臺灣音樂劇發展回顧〉，《PAR 表演藝術》第 274 期（2015 年 10 月）。

編舞，史丹利當時由學術交流基金會聘請來臺。李泰祥筆下的《棋王》，
吳靜吉曾以「學院派音樂和流行歌曲的交流」形容。相信對於熟悉西方
音樂劇發展的許博允和吳靜吉而言，理想上，是能創作出一齣兼具嚴肅
與通俗，可向伯恩斯坦《西城故事》致敬的作品。

《棋王》作為臺灣原創音樂劇的濫觴，揭開 Musical 在臺灣的序奏，
隨之而來的是 1990 年代前後，不少劇場工作者陸續「海歸」，自然將
國外見聞移植回臺。1994 年導演羅北安與綠光劇團推出小品《領帶與
高跟鞋》，請出知名音樂人陳揚創作歌曲，此劇跳脫純粹舞台劇形式，
加入部分唱段與舞蹈，將音樂劇的概念帶入劇場。

1995 年果陀劇場在國家戲劇院推出大型製作《大鼻子情聖──西哈
諾》，由創辦人梁志民執導，張弘毅譜曲，陳樂融作詞，總計動員四十
位演員以及三十四人編制的樂團，成就臺灣與百老匯大型音樂劇接軌
的前鋒。1997 年果陀再接再厲推出由王柏森和傅薇主演的《吻我吧娜
娜》，劇本由陳樂融改編莎士比亞《馴悍記》。歌手張雨生以豐富的創
作能量形塑這部搖滾音樂劇，將對白、音樂、唱詞成功融合，可惜同年
底便與世長辭。《吻我吧娜娜》當年獲選《中國時報》「十大表演藝術
節目」，《音樂時代》雜誌稱之為「十年來最精彩的音樂劇」。此劇首
演不到兩年，1999 年於國父紀念館推出「新世紀沸騰重演版」，由王
柏森和姚黛瑋擔綱，迴響依舊熱烈。

在梁志民主導下，果陀劇場在臺灣音樂劇 1990 年代的摸索期，持
續扮演開路角色，《吻我吧娜娜》之後又有《天使不夜城》（1998）、
《東方搖滾仲夏夜》（1999）、《看見太陽》（2000）、《愛神怕不怕》

（2002）、《跑路天使》（2004）等，其中天使系列，尤其是陳樂融和作曲家鮑比達合作的《天使不夜城》，挾著歌手蔡琴的明星光環以及流行金曲的加持，不僅在臺灣市場票房長紅，還登陸對岸進行巡演，成為首齣外銷他地的臺製音樂劇。

臺灣音樂劇發展 2000 年前後進入成長期，主要特徵是出現多樣性製作，專注於音樂劇發展的劇團也應運而生，培養出一批致力音樂劇演出的演員。1999 年成立的大風劇團，透過兒童音樂劇《睡美人》、《小紅帽狂想曲》、《威尼斯商人》等切入市場。2003 年臺北愛樂文教基金會藝術總監杜黑，在旗下臺北愛樂合唱團、室內合唱團之外，另設「愛樂劇工廠」，鼓勵創作，同時進行音樂劇表演人才培育。

2003 年是個值得書寫的年份，三齣由不同劇團製作，風格截然不同的大型音樂劇作品，相繼在舞台發聲，反映市場上創作的活潑性。首先，「愛樂劇工廠」創團推出中文魔幻音樂劇《魔笛狂想》，由作曲家冉天豪和編導單承矩聯手，將莫札特歌劇《魔笛》加以轉化，嘗試透過新型態的改編來訓練專業實力。

其次，由楊忠衡編劇、鍾耀光譜曲、李小平導演的《梁祝》，則是兩廳院首部參與製作的本土音樂劇。《梁祝》的野心在於效法西方音樂劇的同時，試圖從華人文化汲取養分，探索中文音樂劇更多的可能，諸如劇本以中國民間傳說為題材，音樂以戲曲、流行音樂和現代樂交織並陳，戲劇呈現傳統和現代劇場的融合，引導出中西匯集的獨特風格。

同樣在兩廳院的舞台，改編自幾米繪本《地下鐵》的同名音樂劇，也為臺灣音樂劇開展另一種面貌。該劇由創作歌手陳綺貞和偶像明星范植偉

擔綱，在書迷、歌迷、劇迷等支持下票房亮麗。《地下鐵》由劇場導演黎煥雄和音樂人陳建騏攜手合作，之後幾年陸續推出《幸運兒》和《向左走向右走》，形成「幾米三部曲」。黎煥雄延續其小劇場的風格，營造出獨樹一幟，充滿詩意的音樂劇場美學。《地下鐵》、《向左走向右走》近年巡迴大陸各城市，投合文青口味，在對岸也掀起風潮。

　　成長期的臺灣音樂劇版圖，有幾條發展趨勢值得關注。首先是方言音樂劇的興起，由楊忠衡創辦並擔任藝術總監的「音樂時代劇場」，2007 年在國父紀念館推出《四月望雨》，是臺灣音樂劇史上首部方言音樂劇，全劇以臺語演唱，敘說《望春風》作曲家鄧雨賢與歌手純純的故事，該劇由江翊睿和洪瑞襄飾演男女主角，從北到南多次搬演，成功走入庶民生活。2009 年劇團再下一城，推出以市井小民為主體，改編自廖風德同名小說的《隔壁親家》，請出澎恰恰、許效舜兩位知名諧星，迴響熱烈，音樂劇不僅持續巡迴全臺，2014 年還展開對岸巡演。《四月望雨》、《隔壁親家》與 2010 年推出，由殷正洋主演的《渭水春風》，合稱「臺灣音樂劇三部曲」，楊忠衡編劇、冉天豪譜曲的組合，奠定三部曲的風格和樣貌。

　　臺灣首部全客語音樂劇也在 2007 年誕生，由客委會委託臺北藝術大學製作的《福春嫁女》，以莎士比亞《馴悍記》為藍本，由吳榮順出任藝術總監、黃武山進行編劇、錢南章譜曲、蔣維國導演。客委會和北藝大的音樂劇合作，之後還包括由林建華編劇、李小平導演和顏名秀作曲的《香絲・相思》（2016），以及施如芳編劇、韋以丞導演和顏名秀作曲的《天光》（2017）。

2009 年愛樂劇工廠製作的《吉娃斯迷走山林》，由劇場導演符宏征、作曲家李哲藝聯手出擊，則是國內首部以原住民故事爲創作題材的音樂劇，然而音樂劇雖被賦予原住民定位，爲訴求普遍性，主要仍以「漢語」演唱。

音樂劇以方言創作，使得這項源自西方的表演類型更爲接地氣，而音樂劇屬於大眾易於接觸的藝術形式，進而成爲地方或中央政府與民眾溝通的媒介。2010 年 9 月在臺北國家戲劇院首演的《渭水春風》，由臺北市文化局委託「音樂時代劇場」製作，除了作爲當年臺北藝術節的壓軸節目，並以此迎向中華民國建國百年。因應建國百年推出的作品，還包括嘉義市委託，由國立臺灣師範大學和果陀劇場合作，梁志民導演、陳國華作曲，臺語歌手洪榮宏領銜，講述二二八受難畫家陳澄波的《我是油彩的化身》。

2011 年 10 月 10 日於臺中圓滿劇場舉辦的「中華民國建國一百年國慶晚會」，更以音樂劇作爲主要表演內容。《夢想家》由文建會委託、表演工作坊製作，知名導演賴聲川擔任創意總監。《夢想家》整體經費 2.15 億臺幣，被視爲臺灣原創音樂劇發展至今金額最高的製作，當時文建會以研發大型定目音樂劇的概念進行投資和思考，雖然立意甚佳，但作品無論是藝術性或娛樂性均差強人意，隨後還捲入政治風波，成爲賴聲川遠走大陸的導火線。[2]

此時音樂劇舞台，除了因地制宜的嘗試，也勇於發掘可能。2013 年音樂時代另闢「文學音樂劇」，以作家蔣勳的《少年台灣》作爲創作題材，

2　林朝億：〈夢想家 2 天燒 2 億 賴聲川：完全沒有浪費〉，《新頭殼 newtalk》，2012 年 1 月 18 日。

開啟臺灣文學與音樂劇對話的先聲。「愛樂劇工廠」與導演謝淑靖合作的合唱音樂劇場，嘗試跳脫純粹合唱，加入劇情和走位，推出以老歌作為發想的《上海台北雙城戀曲》，以經典民歌打造的《微風往事》。《上海台北雙城戀曲》因故事具兩岸題材，曾三度巡迴大陸。

臺灣原創音樂劇茁壯成長之時，百老匯、法國音樂劇等也輪番登臺，市場的活絡，有助於臺灣觀眾逐步擺脫對「音樂劇」的陌生並開啟視野。百老匯音樂劇《貓》2003 年首度造訪，風靡臺灣，2006 年《歌劇魅影》在國家戲劇院連演六十三場票賣到一張不剩，還出現黃牛票、假票。[3]《真善美》、《芝加哥》、《鐘樓怪人》、《西城故事》、《獅子王》、《羅密歐與茱麗葉》、《小王子》、《吉屋出租》、《Mamma Mia!》、《變身怪醫》、《阿伊達》等音樂劇在潮流中陸續報到。

綜觀臺灣音樂劇發展前期，當時投入的創作者或表演者，多數倚靠對於音樂劇的熱情和嚮往，以自我練功的方式，努力在沙漠中種出花朵。在那個影音媒介不發達的時代，拿到一捲音樂劇盜版影帶作為參照，恐怕便如獲至寶。相較之下，進入二十一世紀，一批「新世代」的投入，為臺灣音樂劇注入更多可能。相較於前輩的土法煉鋼，這群生活在網路時代的創作者，一手掌握全球資訊，其中不乏在國外接受音樂劇相關專業教育者，他們的背景自然影響到創作手法和視野。這一世代的加入，也讓臺灣音樂劇發展於 2010 年前後開始百花齊放、展翅起飛。

2005 年創立的「嵐創作體」，可視為新世代投入音樂劇舞台的先

3　突發、娛樂中心：〈歌劇魅影驚見假票〉，《蘋果日報》，2006 年 1 月 20 日。

聲，由當時仍是學生，就讀臺北藝術大學戲劇系的林家億創辦。他一出手就是向百老匯購買版權，以英文全本搬演百老匯音樂劇《拜訪森林》和外百老匯的《I Love You, You're Perfect, Now Change》，後者 2007 年在臺北皇冠小劇場一連演出二十八場，成功塑造媒體話題。雖然劇團在運轉兩年後因資金不足收山，卻成爲眾多年輕世代演員走上音樂劇舞台的第一哩路，包括目前活躍於音樂劇舞台的張芳瑜、陳品伶、鍾琪等。

2007 年創立的「耀演劇團」（2016 年更名爲躍演劇團），以留美音樂劇導演曾慧誠爲首，先以小劇場規模和形態的原創作品切入，成團幾齣製作，內容扣緊社會議題，顯見企圖。《喜樂社區》以百老匯音樂劇《Avenue Q》爲啓發，反映臺灣社會形形色色的人物與故事。《Daylight》從愛滋病、同性戀情出發，2010 年和 2012 年兩次演出，網羅一批對音樂劇有憧憬的年輕歌手和演員，也逐步培育出劇團長期合作的班底，包括張芳瑜、張擎佳、曾志遠等。此外，以音樂劇《美味型男》走紅，之後成立紅潮劇集推出《啞狗男人》的梁允睿；2013 年主演百老匯音樂劇《搖滾芭比》中文版的呂寰宇，以及在戲劇舞台上，編導演三樓的王靖惇等，都曾是《Daylight》的一員。

繼《Daylight》之後，2015 年「耀演」受衛武營營運推動小組委託創作《釧兒》，故事原型出自澎恰恰之手，由尙和歌仔戲劇團團長梁越玲擔綱編劇、李哲藝作曲、曾慧誠導演，是一齣以歌仔戲舞台爲背景，穿越生死的刻骨戀曲。

　　《釦兒》[4]放在臺灣音樂劇發展的軸線上，意義在於，公部門以資源挹注與民間攜手，試圖參照百老匯音樂劇的製作流程。以一般臺灣創作來說，從排練到正式演出，在資源有限狀況下，平均二至三個月便上台見眞章。《釦兒》則以近半年的時間進行讀劇、試演等前置作業，有意識的想要爲原創音樂劇導入健康的創作環境。

　　2010 年「瘋戲樂工作室」成立，由七年級生王希文創辦，期待以創意整合平台的形式耕耘臺灣華文音樂劇。瘋戲樂的成立，與 2009 年臺大戲劇系十周年的音樂劇製作《木蘭少女》密切相關，當時劇本和音樂主創蔡柏璋和王希文，各自在英美學習，以越洋合作完成此劇。王希文留美回臺後，以瘋戲樂出發，2011 年與台南人劇團攜手重製《木蘭少女》於國家戲劇院演出。音樂劇雖以華人傳統故事爲題材，卻不落俗套，劇情顚覆花木蘭傳統形象，曲風東西並陳，大膽使用民族、搖滾、節奏藍調、爵士，深受年輕觀眾青睞。2016 年該劇受新加坡聖淘沙名勝世界邀請，以定目劇形式連演三十六場，[5]開創臺灣大型原創音樂劇巡演海外場次最高紀錄。

　　「瘋戲樂」在製作思維上，充分利用年輕人玩創意的本錢。2011 年底結合牽猴子整合行銷，與臺灣電影圈聯手打造《寶島歌舞——行動音

4　林采韻：〈如果音樂劇《釦兒》的首演是場試演〉，《MUZIK AIR 閱古典》，2015 年 10 月 27 日，
　　https://goo.gl/eteuD1。
5　吳品瑤：〈木蘭少女新加坡熱演 孫燕姿、楊采妮驚豔大推！〉，《中時電子報》，2016 年 12 月 27 日，
　　娛樂，https://goo.gl/84eiA6。

樂劇》，[6]以快閃手法，一鏡到底的方式，於臺北車站、賣場等非典型演出空間，拍攝音樂劇影片，並於社群媒體播放。2014 年推出的《瘋戲樂 Cabaret》計畫，由王希文和編導王宏元合作，主打以小酒館為舞台的歌廳秀，即興表演的模式，強調與觀眾互動，成功拓展劇場外的觀眾族群。

2013 年另一個團隊「天作之合」宣告成立，雖然是「新團」，但核心成員都是音樂劇「老將」，包括藝術總監、作曲家冉天豪，固定演員班底程伯仁、江翊睿、張世珮等。這批創作者與表演者 1990 年代末就投身音樂劇領域，由於長期觀察市場發展，因此創立之初經營概念十分務實。首先「天作之合」不僅是劇團，更注重打造品牌價值；其次劇團開展的題材，鎖定「小資白領」為主要觀眾；劇團有策略地累積定目劇碼，包括《天堂邊緣》、《寂寞瑪奇朵》等，並藉由《MRT》、《MRT2》等製作，培育新生代創作者、演員和導演等。

2011 年創立的「安徒生和莫札特的創意」，執行長林奕君是位年輕母親，致力於藝術和兒童教育結合。2015 年以林良《小太陽》為本，推出陳煒智編劇、劉新誠作曲的同名音樂劇，2017 年《我的媽媽是 Eny》由黃韻玲擔任音樂總監、郎祖筠執導。2014 年「安徒生」也曾與「愛樂劇工廠」合作，接受旅美華人林儒麟委託，以千萬製作經費推出以臺南為背景的全英文音樂劇《重返熱蘭遮》，作品由陳煒智編創，林儒麟自己擔綱詞曲創作，邀請百老匯美籍導演傑佛瑞·鄧恩（Jeffrey Dunn）來臺執導，是少數在臺灣製作的全英文原創音樂劇。

6 趙靜瑜：〈快閃寶島歌舞街頭演出 網友讚：這才能代表真正的夢想家〉，《自由時報》，2011 年 12 月 7 日，副刊。

　　2014 年「前叛逆男子」的出現，爲舞台帶入八年級的思維，以動漫次文化切進市場，主打 BL 系列。由簡莉穎編劇、蔣韜編曲、黃緣文導演的《新社員》[7]和《利維坦 2.0》，在開發腐女、宅男市場的同時，自信喊出新世代的聲音，帶出臺灣音樂劇發展從未觸及過的題材和觀衆群。2017 年黃緣文和蔣韜再次合作，爲「前叛逆男子」的兄弟團「再一次拒絕長大劇團」推出改編自德國經典劇本的《春醒》。

　　2014 年由張芯慈和張文翰作曲、陳大任導演，劇本由演員集體創想的《不讀書俱樂部》，以美國電視喜劇《六人行》的型態爲藍本，首推影集式音樂劇的概念，在雅痞書店首演。作品跳脫劇場空間，主打情境式氛圍，初始甚至不透過售票網站，只以 FB 爲宣傳和購票媒介，在市場上獨樹一幟。張芯慈畢業於國立臺灣師範大學表演藝術研究所行銷及產業組，對音樂劇懷抱熱情，學生時代赴韓國交換學生，受韓國音樂劇多元發展的啓發，確立小而美的路線。2015 年韓國大邱國際音樂劇節，《不讀書俱樂部》拿下「評審委員特別獎」，對於平均不到三十歲的主創團隊甚爲鼓舞，目前《不讀書俱樂部》出品至第二集。

　　2016 年張芯慈正式成立 C Musical 製作，接續推出獨角音樂劇《焢肉，遇見你》、《最美的一天》等微型音樂劇。《焢肉，遇見你》的導演高天恆也畢業於國立臺灣師範大學表演藝術研究所，2011 年在學時便成立「刺點創作工坊」，以原創音樂劇和兒童音樂劇爲主要軸線，並在企業支持下時常走入校園進行教育推廣，作品包括《幕後傳奇——苦

7　楊明怡：〈台灣第一齣 BL 搖滾音樂劇新社員〉，《自由時報》，2014 年 11 月 24 日，副刊。

魯人生》、《家書》、《跟著阿嬤去旅行》等。

　　年輕創作者組成的團隊，還包括王悅甄的四喜坊劇集，她身兼演員和創作者，劇團初期瞄準兒童觀眾，陸續推出《撲克臉男孩》、《萬能的便當盒》、《小安、金剛與學舌鳥》等。A劇團以阿卡貝拉為演唱特色，核心成員為導演孫自怡和音樂創作高竹嵐，劇團數次參與臺北藝穗節，演出結合密室逃脫概念的《彼得潘遊戲》和《吉米不難搞》等，同時也曾受松菸誠品音樂廳委託製作親子音樂劇《阿卡的兒歌大冒險》。

　　2010年前後的臺灣音樂劇舞台，進入展翅起飛階段，除了上述眾團隊成立，民間企業以及學校資源的投入，也留下可觀風景。音樂時代劇場創辦人楊忠衡2009年接任廣藝基金會執行長，推出「廣藝劇場」的概念，旨在主動提出創作規劃，組合優秀藝術工作者，透過合作激發創意，打造精緻作品。

　　2011年「廣藝劇場」首發於中山堂，以「點唱機音樂劇」的概念，推出李泰祥經典歌曲音樂劇《美麗的錯誤》。2014年以張雨生的歌曲為創作素材，製作《天天想你》，作品在構想時，鎖定大陸為潛在市場，並朝共製發展，因此故事背景具兩岸題材，女主角也特別安排由大陸歌手潘小芬擔綱，但兩岸合作存在政經體制、文化思維與產業生態殊異等難題，最後無法落實。2016年《天天想你》進行重製，男主角維持首演版的臺灣創作歌手蕭閎仁，女主角邀請偶像明星賴雅妍，在明星加持下，在臺灣大受歡迎，數次加演。

　　由知名電視人王偉忠和劇場編導謝念祖成立的全民大劇團，在舞台劇作品之外，2013年也嘗試踏入音樂劇領域，攜手臺灣偶像劇推手蘇麗媚及

其「夢田文創」，打造融合歌舞、主打偶像明星的《大紅帽與小野狼》。之後以歷史女性人物出發，2014年推出由張大春編劇、王希文作曲的音樂劇《情人哏裡出西施》，2018年在臺北市立國樂團委託下，製作由張大春編劇、周華健作曲的音樂劇《賽貂蟬》。

國立臺灣師範大學2013年推出史詩型的搖滾音樂劇《山海經傳》，動員學校師生參與，由梁志民導演，陳樂融改寫劇本，資深音樂人鮑比達負責音樂。於國家戲劇院首演的作品，改編自師大客座教授、諾貝爾文學獎得主高行健的劇作。音樂劇以搖滾爲定位，出自高行健的想像，他認爲此音樂風格可強烈表現出上古時期的活力、慾望等各種情感。《山海經傳》曾於2015年推出藝穗版，前進愛丁堡藝穗節演出九場。[8]

2016年寬宏藝術經紀股份有限公司登上興櫃後，公司大幅延伸觸角，在文創產業驅動下，投資原創音樂劇成爲標的，2017年與故事工廠及導演黃致凱打造奇幻愛情音樂劇《千面惡女》，2018年再推出由劇場導演水岺棠執導的《偷心情歌》。

如果將1987年《棋王》的誕生，視爲臺灣原創音樂劇「元年」，經歷摸索期、成長期、起飛期的臺灣音樂劇，到了2018年，發展走過三十年的當下，呈現的又是何種面貌？從成長期邁入起飛期，在整體生態建構中伴隨而來的所有挑戰，以及各種危機和轉機之間，臺灣音樂劇從業人員又該如何回應與因應？

2018年的臺灣原創音樂劇舞台，可說是有史以來製作大爆發的一

8　吳柏軒：〈臺師大搖滾音樂劇山海經傳 將赴愛丁堡展演〉，《自由時報》，2015年8月12日，即時/生活。

年，全年冠上音樂劇進行首演、重演、重製的作品，數量超過二十個。其中，全民大劇團《賽貂蟬》、《風中浮沉的花蕊》、《搭錯車》、廣藝基金會《何日君再來》、躍演劇團《飛過寬街的紙飛機》、紅潮劇集《瑪莉皇后的禮服》、刺點創作工作坊《電梯》、綠光劇團《再會吧北投》、台南人劇團《第十二夜》、A劇團《茉娘》、人力飛行《時光電影院》和《阿飛正轉》等屬首演；春河劇團《愛情哇沙米》、果陀《愛呀，我的媽！》和《吻我吧娜娜》、天作之合《天堂邊緣》、四喜坊《撲克臉》、C Musical《不讀書俱樂部》和《焢肉，遇見你》、再拒《春醒》、A劇團《吉米不難搞》、躍演《女人的中指》、瘋戲樂《木蘭少女》和《不然少女》、愛樂劇工廠《小羊晚點名》、音樂時代《隔壁親家》和《渭水春風》等屬舊作重演或重製；瘋戲樂《台灣有個好萊塢》和天作之合《飲食男女》預計 2019 年首演，2018 年先行進行試演；躍演劇團《釧兒》2019 年重製，2018 年開始徵選演員招兵買馬。

　　2018 年全新登場的音樂劇當中，幾齣製作背景值得留意。過往臺灣音樂劇與影視界的關係，大都是邀請歌手或明星參與演出，主要從票房銷售的角度出發，至於製作方面未見較密切結合。但《風中浮沉的花蕊》、《搭錯車》兩者皆有影視資源注入，前者獲文化部影視及流行音樂產業局「流行音樂跨界合作及商務模式產業創新案」700 萬補助，由九天民俗技藝團與董事長樂團合作，邀請躍演劇團的曾慧誠執導；後者由相信音樂製作，音樂劇改編自 1983 年虞戡平執導的同名電影，由知名歌手丁噹飾演女主角，演員王柏森領銜，陳樂融擔任編劇，曾慧誠擔綱導演。

　　由張雨生創作的《吻我吧娜娜》1997 年首演，可說轟動一時。二十

年過去，此劇捲土重製，男女主角從王柏森和傅薇，交棒給卜學亮和黃嘉千。當時與張雨生合作的知名音樂人櫻井弘二，爲此劇的重返，進一步打磨音樂結構和搖滾風格。這齣在臺灣音樂劇發展上舉足輕重的作品，在 2018 年音樂劇輪番上陣的熱潮中，也成爲檢視臺灣音樂劇發展現況的指標。

到底歷經二十年，臺灣音樂劇環境有什麼改變？或往前邁進多少？《吻我吧娜娜》1997 年在國家戲劇院首演，二十年後仍於舊地重現，國家戲劇院場地很專業，但大家期待的是更多適合搬演音樂劇的場域，甚至能有專屬的創作和生產基地，但至今依然付之闕如。此外，果陀二十年前以織夢的企圖，透過劇團獨力打造《吻我吧娜娜》，中間多次有重製想法，但是外部資源難尋，結果在創團三十年的此時，還是選擇以己力重製，可見臺灣音樂劇仍未進入產業化階段，更不用說建立起商業經營模式。再者，此劇二十年後由卜學亮和黃嘉千領銜主演，固然各具特色，但無疑透露臺灣音樂劇演員的培養環境並不健全，還未能孵育出具明星地位且有票房號召力的專業演員。

可喜的是，臺灣專業音樂劇團體的數量持續上升，想投入音樂劇領域的演員和創作者越來越多，近乎來到臺灣原創音樂劇發展三十年來的最高點。這股能量要如何維持，政府文化政策的推動和劇團經營方向的思考等，皆影響環境下一階段的發展。

以亞洲各國發展音樂劇的時序爲例，在日本之外，臺灣原本具有稍微領先的姿態。韓國原創大型音樂劇指標爲 1995 年《明成皇后》，中國則是 2007 年才誕生《蝶》。然而中韓起步雖晚，但目前韓國首爾已

被視爲亞洲音樂劇之都，中國音樂劇發展也緊追在後。北京和上海不僅已有專門上演音樂劇的劇場，上海更積極發展音樂劇場聚落，準備與首爾抗衡。韓國透過學院系統培養表演人才，中國各校音樂劇系所如雨後春筍成立。韓國以國家政策引領音樂劇發展，中國透過文娛產業的資本運作建構市場。2018 年韓國製作的音樂劇首度登臺，包括《搖滾芭比》、《光的來信》以及《王世子失蹤事件》，同時「安徒生和莫札特的創意」也以購買韓國版權的方式製作中文版的《Musical TARU！恐龍復活了！》，臺灣民眾首度感受到韓國音樂劇的魅力，更引發國內音樂劇界熱烈討論。

　　韓國和中國的快速發展，在於切入音樂劇領域時，面對此資本密集型的藝術形態，明白界定其爲文化或內容產業，政府與企業提供大量資金培育人才，興建場館，拓展市場與觀眾等，希望兼顧文化產業的象徵價值與經濟功能價值。反觀臺灣音樂劇長年陷入藝術與商業之爭的尷尬處境，申請文化部扶植團隊補助時，竟然還得面對究竟屬於戲劇還是音樂類的奇特刁難。[9]

　　音樂劇在全球表演舞台的光譜中，經過百老匯和倫敦西區百年實踐，已證明音樂劇既能吸引普羅大眾欣賞，又可兼具藝術和商業價值。因此音樂劇到底屬藝術還是商業，基本上爲假議題，因爲西方藝術討論中，從來不曾將商業與藝術截然切割，也不曾把大眾或通俗藝術排除在藝術版圖之外。

　　至於音樂劇到底是屬於哪一類，臺灣原創音樂劇的發展，的確由「劇

9　林采韻：〈音樂劇不倫不類〉，《Muzik》古典樂刊第 115 期（2016 年 12 月）。

團」打前鋒。這些劇團本身以製作舞台劇為主，音樂劇為發展支線，或眾多創作中的一種藝術形態。但文化部專家評鑑扶植團隊時，不能誤把臺灣特殊發展狀況當成分類依據，因此在分類上，不妨參見音樂劇劇種的發展，回歸學術專業。

西方學界明白認定，音樂劇就是輕歌劇的變型或延伸，因此它是不折不扣的音樂藝術。引用知名指揮、作曲家伯恩斯坦的觀點，這位《西城故事》（West Side Story）、《錦城春色》（On the Town）的音樂創作者指出，美國音樂劇型式介於輕歌劇和樂劇（強調音樂和歌詞完全融合，表演緊密結合音樂演奏等）之間。音樂劇的舞蹈表演脫胎自輕歌劇裡的華爾滋等舞曲段落；歌唱和口語的交雜，是轉化歌劇中詠嘆調和宣敘調的形式；而音樂劇舞台上載歌載舞的隊伍，就是歌劇中的合唱團。換句話說，百老匯音樂劇毫無疑問就是「美國版」的歌劇，只是如同所有輕歌劇，迎合所在地的觀眾品味，融入地區通俗文化元素。

文化部分級補助針對音樂劇團的申請缺乏明確方針，導致音樂劇專業團隊拿不到政府補助，已嚴重衝擊產業生態。但臺灣音樂劇發展最大難關包括資金和場地缺乏，作品質量皆需提升，人才需要更有系統的培養，劇團需要更健全的經營概念。這些環環相扣，更需要政府進行全盤擘劃。

依據 2010 年頒布實施的《文化創意產業法》，音樂及表演藝術產業、流行音樂及文化內容產業均為該法扶植範圍。音樂劇既然屬於表演藝術產業，理應納為政府支持對象。此外它也是一種綜合表演藝術，如同電影、電視，牽涉到劇本、佈景、服裝、燈光道具與場地等諸多製作

環節，以及背後龐大的就業人口。假如政府看重臺灣的電影電視產業，沒有理由不重視音樂劇。

　　音樂劇製作費少則數百萬，動輒數千萬，以理想的製作期程來說，從創作、讀劇、試演至正式演出，費時耗力。音樂劇如同其他表演藝術，被文化產業學界認定罹患「包莫爾病」。[10] 臺灣音樂劇又因未成產業，很難吸引製作公司或創投公司投入。此外，音樂劇如同其他文化創意產業，也具有典型高風險特性，就像一齣電影或一個網路遊戲，前期投資金額龐大，但如果沒有迅速獲得口碑，無法喚起觀眾立即的共鳴與認同，則注定賠錢。[11]

　　文化部站在政策擬定的制高點上，假如認為音樂劇與戲劇、舞蹈等同為扶植發展之表演藝術對象，就該比照對待，但目前的狀況是民間致力發展，但公部門的資源投注難以相提並論。音樂劇既然屬於《文化創意產業發展法》範圍，文化部應評估是以補助或投資或以雙軌概念進行支持，這便涉及「表演藝術司」和「文創發展司」、甚至是「影視及流行音樂發展司」之間要如何相輔相成。未來「文化內容策進院」的設立以及國發基金導入的「文化內容投資計畫」，也有機會成為臺灣音樂劇發展的活水，政府均可透過領頭羊的方式，成為團隊、製作公司等與民間資本之間的觸媒。

　　其實單就目前幾個文化部專案補助，即可觀察到，政府的政策介入，

10　表演藝術先天就處在成本高、回收期短、從業人員待遇薪資不高、門票售價無法隨通貨膨脹調整的窘境，文化產業研究者常以「包莫爾病」形容此一現象。這個詞彙與表演藝術的關聯源於經濟學者包莫爾（William J. Baumol）等人於 1960 年代所寫的一本論著 *Performing Arts–The Economic Dilemma*，該書通過嚴謹的調查，分析了表演藝術為何長年虧本的根本原因。可參照北京大學學者向勇文章，https://kuaibao.qq.com/s/20180727G0ZE5W00?refer=spider。

11　A. C. Pratt 著，陳柔安譯：〈文化產業 不只是群聚典範？〉，李天鐸編：《文化創意產業讀本》（臺北：遠流出版，2011 年），頁 175-200。

對於文化產業至少可產生一定助益，包括「流行音樂跨界合作及商務模式產業創新案」支持了九天民俗技藝團、董事長樂團和躍演劇團的《風中浮沉的花蕊》，「加速文化內容開發與科技創新應用補助」支持瘋戲樂工作室可落實 IP 概念發展音樂劇。

　　人才方面，放眼臺灣正規大專教育系統裡，的確有越來越多的學校設有相關課程，但仍缺乏音樂劇專業系所或培養人才的完整系統，就算有經驗的演員和創作者，陸續進入學校進行教學，大多數能給的是經驗傳承，無法進行打基底的工作，專業師資的缺乏對於產業長遠發展將產生阻礙。2005 年成立，視音樂劇為重點發展之一的國立臺灣師範大學表演藝術研究所，網羅在音樂劇深耕多年的梁志民為專任教師，吸引不少有志朝向音樂劇發展的年輕學子報考，每年也以「樂戰」歌舞劇大賽進行校內創作呈現，但論及學校提供的專業訓練與美國甚至韓國的大學則相差甚遠。

　　作品演出必須要有場地，截至今日，場地難尋依然是臺灣音樂劇的痛，尤其音樂劇因應製作規模、成本和聆聽效果，以 300、500 及 800之席位，最適合小中大型作品的演出，現有的場地往往座位和空間都太過巨大。此外，場地難尋還包括幾個層次，比如：是專業場地，但不適合音樂劇演出；適合演出，但可提供檔期有限；完全不適合演出，但因為沒有其他選擇只好將就。目前臺灣正處於場館大爆發的時代，國表藝旗下三館所（國家兩廳院、臺中國家歌劇院、衛武營藝術文化中心）、臺灣戲曲中心、臺北表演藝術中心等，將有機會為音樂劇演出創造可能，而場館間彼此之間如何共創共榮、共製共演，也是值得進一步思考。

　　2016 年尚在籌備期間的臺北表演藝術中心回應環境所需，推出「音樂劇人才培訓計畫」，主要希望以製作和創作的角度，打造音樂劇的孵化基地，首階段以公開徵選學員，提供免費參與的方式，舉辦表演工作坊和創作工作坊等。臺中國家歌劇院則於夏日推出音樂劇節，網羅國內外作品。新北市藝文中心有意往音樂劇劇場發展，與廣藝基金會合作「華文原創音樂劇節」及「2017 高中音樂劇校際聯賽」。桃園展演中心也嘗試朝音樂劇發展思考。位於板橋的新北表演中心在 BOT 案多次流標後，匯集專業需求和建言，啟動打造音樂劇聚落的評估作業。

　　臺灣面對韓國早已領先在前，中國跳躍式的成長，如何就自己的優勢，開創可行的製作和商業模式，同時以創意為豪的臺灣，如何加強音樂劇人才的競爭力，能夠從臺灣出發至華文世界有所發揮。政府部門透過上述種種積極作為，與民間更進一步攜手，或許臺灣音樂劇猶能找到一片天。

臺灣技術劇場的發展

王孟超

臺北表演藝術中心總監

摘要

臺灣的技術劇場自 1980 年代以「雲門實驗小劇場」帶入美式技術劇場訓練開始，以及文化大學戲劇系的人際脈絡，陸續培訓出臺灣劇場的技術人員。1987 年國家劇院成立，招募舞台助理，培育許多目前為劇場界中堅的技術人員，因應劇場演出與娛樂事業的技術需求，燈光與音響設備器材公司也應運而生並持續至今。

國立臺北藝術大學成立之前，國內劇場人才主要以文化大學戲劇系的人際網絡為主幹，北藝大「劇場設計系」教學著重理論與設計實務，現今以校際之「人際網絡」仍傾向於師生、學長學弟之網絡連結，鮮少反映在劇場技術實作的差異。由於當時劇場技術人員多出自大學教育體系，使得臺灣劇場技術人員對外國的劇場經驗與知識的汲取迅速，促使臺灣技術人員從觀察員參與布拉格劇場設計四年展（International Exhibition of Scenography and Theatre Architecture Prague Quadrennial，簡稱 PQ），後正式參賽並獲獎，臺灣劇場運用多元且靈活的新媒體方式獲得肯定。

近年中國大陸市場的磁吸效應及臺灣各地新場館逐漸開設，加上國內缺乏常態性的國際大型跨界製作的經驗，技術人才難以完整傳承既有技術養成，是臺灣劇場技術缺乏刺激創新的因素。期待未來劇場技術建立專業認證制度，並獲得整體產業面系統化的支持，方能使技術人員的專業地位獲得肯定與保障。

關鍵字：雲門小劇場、周凱劇場基金會、台灣技術劇場協會、Freelancer、布拉格劇場設計四年展（PQ）

一、劇場技術的培養與訓練

（一）劇場訓練班

　　根據維基百科的定義：「技術劇場又稱為劇場技術部門，指的是表演幕後的創造與執行；包含有形的環境創造、聲音元素以及特殊效果。雖然以『技術』為名，技術劇場實際上卻包含劇場設計（或稱舞台美術）與劇場技術兩種範疇。前者由劇場設計師與導演（或編舞家）共同發想創造；後者則是由劇場技術人員配合劇場設計師，完成作品的執行。」從這樣的定義可以清楚地看到，相對於劇場設計具備常規化、制度化的課程與訓練，劇場技術的發展主要仰賴演出現場的實踐。這在臺灣技術劇場人才的培育及養成上，也可以發現到同樣的模式。

　　臺灣當代劇場技術人員的養成，固然有戲劇學系的技術課程與師資支持，但還沒有辦法取得決定性的改變，所以一些中堅份子的技術人員，多半仍是來自於實作，都跟雲門舞集或屏風表演班有關係。雲門一開始有技術大家長蕭道輝，他是藝工隊出來的，藝工隊的確培養不少明星與技術人員，像鍾寶善、謝寅龍、楊家明等，都是在藝工隊學到許多經驗。

　　1980 年，在林懷民的構思和鮑幼玉的支持，由吳靜吉、林克華和詹惠登規劃推動之下，雲門舞集創辦「雲門實驗劇場」，[1]以美式的劇場技術操作為架構，培訓舞台技術人員並推展小劇場。雲門技術劇場訓練一共

1　臺灣大百科全書，http://nrch.culture.tw/twpedia.aspx?id=6773，雲門實驗劇場。

舉辦五期，1990 年之後由財團法人周凱基金會[2]接續辦理了五期。從雲門技術劇場到周凱基金會，許多前後台的工作人員都是此時訓練出道，如姚志偉、林澤雄、張寶慧、李文珊、楊淑雯等人。雲門實驗劇場培訓出的還有斯建華與洪瑋茗，從 1990 年代到 2010 年，斯建華算是進入技術劇場主要的中堅份子，他陸陸續續也訓練出很多劇場技術人才，這些人員原本來自各行各業，像陳慶洋、蘇學成、周誌偉、洪智龍等，因為在劇場持續擔任技術組而逐漸成為臺灣技術劇場的中堅份子。

近年來，這批技術指導在新的場館竣工後進入場館成為技術組人員，原本是臺灣技術劇場擔任技術指導的人員，現在陸續進入場館成為場館人員，於是，產生了一個工作性質的質變，所謂館方的技術人員，不單只是場地管理者，而是比較有同理心去看待演出團隊的場地技術人員。

李忠俊是屏風表演班的舞台監督和技術指導，後來進入臺中國家歌劇院擔任技術部經理，今（2018）年升為副總監。而故事工廠在藝術行政和劇場技術上都承接了屏風表演班的體系。一個是在戲劇，一個是在很接近寫實的劇場，都對技術劇場人員有很大的挑戰。近年來由台灣技術劇場協會（TATT）[3]接手承辦劇場技術人員訓練課程，然而訓練後

2 財團法人周凱基金會，成立於 1988 年 1 月，為紀念燈光設計師周凱所設立。周凱在製作「當代傳奇」劇場於板橋文化中心演出的《慾望城國》時，因連續裝台三天沒睡，於調燈時從貓道上不慎摔落身亡（楊士凱 2009）。臺灣大百科全書，http://nrch.culture.tw/twpedia.aspx?id=15346，擷取日期：2018 年 10 月 1 日。

3 社團法人台灣技術劇場協會（Taiwan Association of Theatre Technology，簡稱 TATT）創立於 1998 年 1 月 18 日，為「國際舞台美術家、劇場建築師暨劇場技術師組織」（International Organization of Scenographers, Theatre Architects and Technicians，簡稱 OISTAT）的臺灣會員中心。TATT 的宗旨在於建立並推進國內外有關技術劇場的知識與經驗的交流，提升劇場設計創造力及技術水準，以促進表演藝術的蓬勃發展。TATT 的成員包括劇場設計與技術、影視美術、劇場相關教育及學術研究、劇場

的人才成為技術劇場生力軍的現象並沒有那麼明顯，每期訓練課程結業後都會有幾位人員留在劇場工作，然沒有像以前人數多且表現傑出的人才出現。或許是現在加入劇場技術組工作的管道越來越多，以往是戲劇專業科班或技術課程訓練班結業，現在則有更多的可能性，有許多演出團體會自行招募，或是由新加入的成員透過人際脈絡，介紹熟識者加入演出幕後工作。另外，就是國立臺灣戲曲學院從高職階段就培訓不少基本的技術人員，以現階段而言，進入技術劇場的管道的確較往昔更加多元而廣泛。

（二）國家劇院、新舞臺等場館

在 1987 年兩廳院的國家劇院[4]成立，招募並培養了一批舞台助理，訓練出不少的技術人員，像是高豪杰、謝銘峰。謝銘峰離開後，在 1997 年自行開設捷韻實業有限公司，除了承接表演團隊演出時的技術（燈光、音響）設備與人力需求，也成功地成為各類型商業演出的硬體設備廠商。李俊餘離開燈光組工作後也成立了聚光燈光公司，以自身的燈光設計專業承接表演團體的設計執行與硬體設備供應，也培養一批技術人員創業。因為國家劇院有實際的技術團隊班底，持續不斷增補了新的技術人才投入。

新舞臺[5]也是很重要的技術人才的源頭。新舞臺成立之初並未培訓技

資訊出版、劇場經營管理、劇場器材設備以及劇場建築設計等所有專業技術劇場領域相關的個人及團體。http://www.tatt.org.tw/book/2，擷取日期：2018 年 10 月 1 日。

4　1985 年 2 月 1 日先行成立「國家戲劇院及音樂廳營運管理籌備處」，正式營運。http://npac-ntch.org/zh/ntch/intro。

5　「新舞臺」前身為 1909 年興建於大稻埕的「淡水戲館」，是臺灣第一座專供戲曲演出的新式劇場。1915 年辜顯榮購入，整修改建後更名為「臺灣新舞臺」，在二戰期間的臺北大空襲中損毀。辜顯榮後代於臺北市信義區中國信託商業銀行總部興建「新舞臺」，延續先人遺志，於 1997 年 4 月正式開幕啟用，2014 年隨中國信託商業銀行總部遷移拆遷。

術班底,而是對外招募技術劇場的中堅份子,像魏鍇和劉智龍等,後來又招募黃國鋒和方淥芸等人。新舞臺營運十多年的期間也持續培養出不少舞台技術人員,後來隨著中國信託商業銀行總部搬遷至南港,新舞臺的原址拆遷而結束,原本資深的技術團隊,之後以承接臺北市政府親子劇場的技術營運而能夠繼續保留與運作,同時執行辜公亮文教基金會台北新劇團的演出製作與技術協力。然而,維持整體技術團隊仍是一項頗為龐大的負擔。

(三)舞台監督與技術指導的分流形成

臺灣的舞監的興起,起初大多是劇場的技術人員因為演出任務而成為舞台監督,像詹惠登原本是負責操作音響,然後順便做舞監。甚至我本人剛從美國回臺灣時,也是先擔任舞監。目前在國內擔任許多大型活動或劇場演出舞監的林家文,在美國研讀的並非舞台監督,而是戲劇,但因為在學校期間有擔任過舞監,所以回國後就成為舞台監督,她也帶領出一批舞監人才,日後臺灣去美國留學專修舞台監督,比較早期的是楊淑雯。

臺北藝術大學成立時科系中並無舞台監督的主修,當然有學生選修這一課程,但一直沒有被訓練成像是劇設系主修燈光、舞台、服裝等。這是因為舞監需求在一所學校的運作並沒有如此地大,再者,舞監工作辛苦,耗時也長。後來也有一些是舞者或演員轉做舞監,這在國外的例子更多,國外很多舞團舞者退下來就開始做舞監。國內嚴格講,通通是從技術出身的舞監,好處是在很多小製作等於是技術指導。但是隨著一

個製作越來越大的時候，事實上舞監跟技術指導，工作是不太一樣的，工作時間常會衝突，尤其現在排練都要求舞監加入排練過程，後期進劇場由技術指導掌控，舞監是無法分身的，所以漸漸地有點技術需求上的分流，舞監後來有專業舞監，只做舞監不做技術指導。技術指導逐漸增多，舞監與技術指導開始分流。

（四）大學教育體系

臺灣最早的專業技術指導應該算是施舜晟，從文化大學戲劇系畢業後，施舜晟是臺灣第一個去美國耶魯大學攻讀技術指導的人，然後後續就開始有劉智龍、馬天宗，都是陸續在耶魯大學讀舞台技術。施舜晟當初曾翻譯一部技術劇場的經典《技術劇場手冊》（*Backstage Handbook*, Paul Carter 著、George Chiang 繪圖），但只翻譯完成初稿，2004 年施舜晟過世，我們幾個人把他的初稿再重新校訂與討論了很久，由台灣技術劇場協會負責出版，完成他的遺願。施舜晟在臺大戲劇系雖然資源不足，還是帶出了一批技術人員，2010 年以後陸續在臺灣的各界大小劇團都有還不錯的成績。

提到技術劇場，文化大學戲劇系的歷屆畢業生是很重要的一群，這群人沒有太多資源，必須接案子工作，透過學長詹惠登、林克華，就彼此介紹一個拉一個，像張贊桃、施洪福、秦正榮、鍾寶善，這些都是文化大學或周凱基金會訓練出來的技術人員。臺灣一開始的時候技術劇場有許多人是從文化大學畢業，所以技術劇場的學歷頗高，這是個有趣的現象，是其他技術產業少見的，這也會使臺灣技術劇場的學習能力與接受能力相對地高很多。

從以前以文化大學為骨幹，因為透過訓練班，陸續有來自於不同科系的，像李琬玲是政大哲學，所以也豐富了技術劇場的面貌。後來雲門舞集在 1988 年宣布暫停營運三年，於 1991 年重新復出，又召回了一批原來的技術人員，加上後續的技術人員，這些人多半都是來自於文化大學的。目前像黃諾行、斯建華、車克謙，舞台組的洪韡茗、林家駒、黃忠琳等，這些也都是文化大學的體系，繼續承接雲門舞集的技術團隊，同時分別支援各種國內大小型表演與國外團隊來臺時的演出。

臺灣藝術大學戲劇系畢業生自成系統，如早期畢業的曾蘇銘曾在臺灣電視公司擔任美術指導，之後擔任屏風表演班、綠光劇團、金枝演社、故事工廠等團體的舞台設計，藍羚涵由臺藝大畢業，進入兩廳院擔任助理後赴美，學成後回到臺藝大任教，與藍俊鵬、李東榮、林尚義等教師，帶領臺藝大學生的各項演出製作，亦皆有其獨具之美學風格。

臺北藝術大學成立了劇場設計系，然因校內演出頻繁，學生空閒的時間較少，且學校政策並不鼓勵在校學生承接校外各種演出的案子，培育出的設計人才遠超過實際的技術執行人數，設計者像林仕倫、黎仕祺、王奕盛，都是屬於北藝大戲劇學院培育的設計人才，但真正在技術劇場的並不多，雖然有技術指導課程與學程，但是一直都沒有太多的人投入。

其他像屏風表演班，長久以來是有一群基本的技術班底，以李忠俊為首，開始帶一批技術人員，如林佳峰、車克謙、張文和等。而其他的劇團通常沒有長期配合的專業技術團隊，像果陀劇場，固然有蠻堅強的行政團隊，但沒有自己的技術班底，都是借用。賴聲川的表演工作坊在

創團時沒有眞正的技術班底，後來陸續從雲門或屛風的技術團隊流出來，臺灣的表演團體只有雲門舞集和屛風表演班能長期重視和提供技術人員穩定發展的團隊。

（五）其他領域

　　另外有一個脈絡的技術人員原本沒有跟臺灣的劇場技術有明顯的因果關係，而是因爲大型的商業演唱會興起，藝人所屬的公司開始尋找一些本來在技術劇場的人加入商演的舞台硬體，像是謝寅龍和姚志偉，都是從技術劇場到商業娛樂圈的舞台技術，也把臺灣技術劇場的標準帶去娛樂圈。所以，在大型表演的演出技術上，臺灣的水準並不差，都是這些人帶出來的成果。可是從商業演出公司所帶出來的人員不太能再回流到技術劇場，互相的交流越來越少，除雲門舞集每年的戶外公演都會有台灣藝能工程股份有限公司的設備和技術支援之外，兩種產業的舞台技術人員並沒有實質的互通。

二、國際技術劇場藝術交流

（一）雲門復出，吸取大量歐洲劇場經驗

　　1990 到 2000 年這十年，臺灣技術劇場漸漸達到與國外劇場相比而毫不遜色。雲門舞集算是最先鋒，他們在 1991 年復出後去國外演出，當時帶去的一批劇場技術人員才眞正地認識了歐洲劇場運作模式，以往只有美式的做法，此行讓他們了解歐洲技術劇場的規模、組織、工作型態及工作

方法等等。在這十年間,陸陸續續有許多表演團體開始出國演出或是巡演,這段期間技術劇場再次地肯定自己,同時也了解國際技術劇場的形式。

1994 年雲門在德國的斯圖加特(Stuttgart)演出最後一場巡演,[6] 那時候知道布拉格有劇場設計四年展(International Exhibition of Scenography and Theatre Architecture Prague Quadrennial, PQ),[7] 在演出空檔休息的幾天,我就決定帶技術人員,從斯圖加特經過慕尼黑再到布拉格參加當年的 PQ 展,那是臺灣第一次以技術劇場的身分跟國際組織接軌。次年(1995),主辦單位邀請我們派員參加在奧地利的格拉斯舉辦的技術委員會(Technical Commission)的年會,在年會中,我們認識路易·楊森(Louis Janssen),他是荷蘭的劇場顧問(consultant)[8],後來擔任了國際劇場組織(OISTAT,國際舞台美術家、劇場建築師暨劇場技術師組織)的主席。因為這樣的人脈逐漸擴展,他也陸續擔任臺灣的一些劇場的技術顧問,像是國家劇院的改建、衛武營的空間建議,這些人後來都影響了臺灣劇場在技術與舞台硬體設備建構的樣貌。

(二)臺灣技術劇場與國際組織接軌——PQ 四年展

於是在 1996 和 1997 年,臺灣開始參與國際劇場組織(OISTAT)

6　其他地方所談的地點是法蘭克福。參考網址:http://tw.oistat.org/news_show.asp?id=114&ser_no=300&tp=。

7　PQ 於 1967 年創立,每四年匯聚全球劇場設計當代優秀作品,被全球公認是最盛大、重量級的劇場「奧林匹克」。

8　荷蘭最大的巡迴戲劇公司:Toneelgroep Amsterdam。

的會議，並被納爲正式會員，因此在國內相對應地成立了社團法人台灣技術劇場協會（TATT），創立之初，先以周凱基金會來運作，之後再轉換成 TATT，該組織之下，也設立了一些委員會。當時，第一屆的理事長是張翼宇，他是當時臺灣最大的技術劇場公司福茂國際（股份有限公司），提供資金和辦公空間的資源。

爾後臺灣參加了 2001 年的布拉格劇場設計四年展（PQ），那一年的 PQ 四年展的展場設計是張維文，由我負責技術，來呈現臺灣劇場的一些作品，當年就獲得了一面場館銀牌獎。此外，OISTAT 總部原來設在荷蘭，因爲到期且荷蘭政府已經無意再擔任總部，於是技術劇場的 TATT 跟文化建設委員會爭取與協調，取得時任文建會主委的陳其南同意支持十年的承諾，努力爭取將 OISTAT 的總部設在臺灣，也在 PQ 簽約。臺灣之後陸續參加了兩、三次的 PQ，曾得到劇場最佳科技獎，因爲臺灣參展的作品中，有許多小劇場的作品，讓國際人士非常驚豔，覺得很不可思議，這樣的情形是國外所不可能發生的，臺灣小劇場的技術層面非常多元而精彩，在一個小小的空間裡，有那麼多種的演出，面貌多變。而在國外的場館，蘇俄就是蘇俄風格，美國就是美國風格，大致都有一定的面貌。可是臺灣就是五味雜陳，什麼都有，所以評審一致認爲應該是由臺灣獲得科技應用獎。這也是臺灣在舞台技術和演出內容，一個有趣的搭配。

三、劇場技術發展的限制

從另外一個劇場技術脈絡來看，大型的商業演出對臺灣技術劇場也產

生重要的影響。近年來在臺灣辦理的大型活動，有 2009 年在高雄市舉辦的第八屆世界運動會（The World Games 2009）和臺北市舉辦的聽障奧林匹克運動會（The 21st Summer Deaflympics），以及 2011 年因建國百年，在臺中市圓滿劇場演出的《夢想家》，還有 2017 年臺北市辦理的世大運（世界大學運動會，XXIX Summer Universiade）。以往國內劇場的表演團體沒有這樣大規模的國際性活動辦理的經驗，突然間因為辦理大型活動，整合並聚集技術劇場各方面人員並且有較長的工作時間一起完成，由於有這種各技術領域人才的集合，也不斷刺激技術劇場能夠擴展技術結合演出的可能性，以及該如何延續。但是，在《夢想家》的演出製作時創作內容引起抨擊，加上遇到國內的選舉，突然間公部門和縣市政府對於大型活動的態度趨向保守，捨棄辦理大型活動而以一般規模的晚會替代，可惜技術劇場又無法藉此而繼續擴展與細密磨練劇場技術的可能。

　　一直到 2017 年的臺北世大運，技術劇場終於有機會再次整合並且表現獲得普遍的肯定。臺灣這幾年來比較封閉，鮮少辦理國際性的大活動來提供技術劇場操兵練技的機會，未來的幾年內也沒有承接國際性大活動契機。在世大運的檢討會議提及：「這一次世大運提供新生代導演加入，導演團隊中有科技專長，不單只是表演藝術劇場導演，然後王孟超、林家文、陳錦誠等資深者，來擔任新生代導演團隊的技術顧問，把經驗傳承給新一代，提點可能遭遇到的問題等等。」因為臺灣不太有跨世代合作，大多都習慣在同一個年齡層的團隊工作，很少有忘年之交。大型活動的跨界整合，各種表演形式、世代、產業都能參與，沒有大型

活動根本不需要跨界，臺灣技術劇場目前是自給自足的停滯狀態，很可惜臺灣辦理像世大運這類大型活動的機會不多，還沒辦法變成一個很重要的觸媒，變成人員的資源對接，甚至將來可以跨出國際，去承接世界級的大型活動。

（一）跨世代傳承斷層及跨國合作的困頓

　　然而，國外跨世代的交流很平常，因為經驗的累積與傳承非常重要。但臺灣經驗很容易發生世代的斷層。唯有在辦理國內大型的活動時，才會有跨世代互相激盪的可能性，也才有跨越劇場領域，與其他產業合作的機會。單純的劇場演出讓技術劇場很容易成為自給自足的狀態，然而因為各種大型活動對於舞台、燈光等等的技術要求，例如油壓、LED，以及其他先進的科技，技術劇場就必須外求技術，跨娛樂業、工業或更多其他的產業，鍵結在一起共同完成。

　　因為臺灣處於自給自足狀態，技術劇場人員英語的能力普遍較弱，始終無法跨出華語區。近年有許多人轉換到中國大陸發展，由於外語能力不如新加坡、香港，唯有這種大型的活動才有辦法做到跨國，承接外國人來臺灣演出的技術協力，即使語言無法完全順暢溝通，由於技術根基強，就是以比手畫腳方式溝通，也能做得很好。

（二）低薪資導致人才無法駐留，各地技術水平不均

　　臺灣的劇場技術人才水準，到目前尚稍微領先中國大陸，或許是華人地區表現與水準最佳的，然其隱憂是有一些人才因大陸的磁吸效應長期在

中國大陸，像是楊家明、陳智康、林啓龍、羅佑嘉等人，都在中國大陸有穩定的發展，陳智康也擔任表演工作坊在中國大陸地區巡迴演出的劇場技術。也有一些人才被國內新近竣工的幾個大型新場館納入人員編制，造成原本最重要的中堅技術指導流失，導致年輕資淺的後繼者必須揠苗助長般地擔任技術要職，形成劇場技術能力銜接與經驗傳承的大斷層。

　　再加上現行的一例一休制度，並沒有照顧到自由工作者，劇場的技術工作者沒有勞保或工會，加上長期以來以時段制計薪酬，由於時段制的計算方式不是非常精準，所以技術人員的薪資水準若是以現階段的最低時薪與時數平均計算，有些時段費甚至低於基本工資。也因為新進技術劇場的人力薪資不高且工作無法有穩定收入，往往造成新人入行後，無法有長期發展的可能，不久之後就流散離業。雖然一直都有組織劇場技術人員工會的呼聲與企圖，但組織工會需要整體外在環境和產業所有的環節都能夠銜接搭配，否則會成為美式與資方抗衡的工會，參與會員被工會保障得非常好（時薪、工作機會、會員人數等等），造成表演團隊演出製作成本的負擔。下一個波段，有可能是中國大陸的劇場技術人員來臺灣，再視能否產生另一種新的質變與刺激。

四、臺灣技術劇場的優勢

（一）從技術劇場出發，發展舞台設備專業

　　以前福茂國際在經營音響設備，後來協助表演團體提供設備，讓

劇場音響漸漸走向專業。之後有還有明利燈光（明利照明工程傳播有限公司）、穩立音響（穩立舞台燈光音響工程有限公司）、成陽視訊（成陽傳播事業有限公司）以及民偉視訊（民偉視訊工程有限公司）等，這些公司的業務主要以商業演出而不以劇場爲主業，以提供娛樂圈演出的音響燈光設備服務爲主，主力戰場是在娛樂界的商演，或是劇院的興建與硬體設備的維修、改建或保養等等，因爲有的老闆與劇場的淵源較深，所以願意支持器材設備與人力，不然劇場的排練、裝台和演出的期間較長，且金額相對低廉，對這些專業的器材公司來說，往往無法獲利。

當然也有出身劇場的王騏三，一開始是做道具，漸漸走向舞台設備公司，成立義騏有限公司，目前也生產舞台材料與設備，除了臺灣市場，他們在中國大陸的營運成績也相當好。近來更取得品質的認可，臺灣許多劇場的設備也採用該公司產品，像是國家戲劇院的三十年大維修工程，義騏就是臺灣在地的承包廠商，成果很好，有目共睹。義騏公司在建國百年的《夢想家》演出製作，是國內第一個大型活動引進自動控制設備，後來新舞臺改成自動控制也是由該公司來規劃執行。因爲有這些經驗，不再只是替國外公司代工，漸漸有能力與機會而可以嘗試自動控制設備的領域。而自有品牌多半是布幕、地板和旋轉馬達。

另外，承接國內公家單位的劇場管理、劇場技術或前台行政服務這項業務，前幾年有李俊餘的聚光（聚光工作坊股份有限公司）承接臺北市中山堂、宜蘭縣的傳統藝術中心和臺北市政府親子劇場，後來因爲各種因素而停止，之後有程子瑋的太和（太和藝術製作有限公司）承接了臺北市水源劇場、臺北市文山劇場、新北市藝文中心及新莊文化藝術中心、臺灣戲

曲中心及宜蘭傳藝園區等場館，成績都不錯。聚光和太和把劇場專業管理方式還有技術操作帶進場館，並提供基本的維持協助，因為場館提供的經費僅包含基本人力和維護場地，很難有更大的發揮。

（二）周邊產業的配合，四十年來的今昔

現在國內表演團體的演出製作，各種設計人才受到了注目，其他科技的人才也有部分參與，但是技術劇場的成長仍有限。除了燈光、音響與視訊設備的日新月異，而舞台相對就較薄弱。但范朝煒和楊金源陸續把技術劇場帶入稍微複雜的層次，有用舞台機械、電子控制、油壓，也開始涉足娛樂界的演唱會的演出製作，有機會去發揮技術專長。但由於劇場的演出檔期有限，無法大量嘗試與運用新進的科技，或嘗試以更多機械來代替人力需求，其他國家紛紛投注時間與資金在劇場技術的開發與嘗試，臺灣的腳步相對而言是慢了、少的，這是很可惜的情形。

劇場技術在影像呈現方面，臺灣比很多國家都好，因為影像很早就與演出對話，像雲門 1997 年的《家族合唱》是第一次大量用影像，以 20 至 30 台幻燈機拼接影像，透過機械用電腦控制，那是當時臺灣少數劇場用科技與影像配合的演出。有趣的是，《家族合唱》首演後的幾年內，劇場中的幻燈機突然消聲匿跡，影像設備進入電腦時代，隨著時間演進慢慢找到平衡，影像與表演之間，開始引進臺灣的影像設計人才，王奕盛是劇設系畢業，陳建龍是美術科系畢業，有從燈光轉行過來的，也有科技的人加入，有技術端、創作端進來的，就很容易對話起來了。

像一些舞蹈劇場到布袋戲，到馬戲，他們主要語彙是科技，這方

面臺灣做得還眞的非常好。因爲臺灣接觸科技的門檻不高，且電腦相對便宜，組裝方式特別靈活，太多年輕人願意花時間去學習，黃翊的作品《庫卡》到ISPA（國際表演藝術協會）一炮而紅。臺灣的優點是創意源源不斷，相互碰撞，技術劇場人員從各種體系進來，永遠有不同的面向進入。在國外，像美國的工會都是近親相親，久而久之，都是同一類型的人，臺灣沒有這個情形，從八〇年代、九〇年代都還沒有被定型，持續有不同領域的人員加入。2010 年之後，新人員的加入有些停滯，且尚未形成健全的產業鏈或組織。

結語：反思與期待

（一）技術劇場工作人員心態的改變

技術劇場在臺灣經歷四十年的發展，明顯地看到技術劇場工作人員心態的轉變。早期進入劇場、從事技術工作的人是因爲愛好、對劇場的熱情而踏入，但如今多數新進技術劇場工作人員的心態是我只是技術人員，只是單純的職業抉擇，對表演、對舞台上發生的一舉一動，沒有太大的悸動，這是最大的差異。

（二）入行的方式並未擴展

許多年來，進入劇場的技術人員也不過就幾百人，眞正核心的不過一百人，人才就是不斷地離開，然後再增補新人，高流動性難讓技術劇場的知識與經驗得以傳承與累積。而這些核心人才也會隨著時間而年華老去，

或者進入表演團體，或進入公家單位經營的場館，尋找穩定的職業歸宿。

（三）技術認證是可能改變的方案

現在臺北市與高雄市設立了流行音樂中心，未來若能把流行音樂製作端和技術端引進，精緻的空間可促成劇場技術人員進入工作。這幾年臺灣有製演音樂劇的風潮，音樂劇或許是將來的方向，作為整合技術、科技、音樂、表演藝術、舞蹈的橋樑，透過音樂劇的規模和能量，讓各領域真正串接起來。此外，中南部相對並沒有足夠的技術人員，也造成團隊巡迴要帶著很多技術人員，成本大增。若要提升技術人員的薪資，恐造成表演團隊無法負荷而崩盤。因此，技術劇場應該要走向「技術認證」制度，從燈光、舞台、音響，甚至連自動機械控制都應該有專業的訓練和認證，並仔細研擬配套，以使劇場的安全、表演品質日漸提高。

雖然技術人員取得認證後，時段費會調高，但相對來說表演團隊只需帶少數人去對接巡演，不需再負擔交通費、住宿費等，製作成本就會低，場館負擔也會減少。以長遠來看的話，對技術人員發展是正向的。因為當場館健全，演出製作會增加而不會減少，透過認證制度成為一、兩個場館的特約技術協力，薪資收入可與全職員工接近，只欠缺多年後的退休保障，這是場館、表演團隊與技術人員三贏的解決方案，還需要日後五年或十年，逐漸把三方帶到一個均衡的水平。

（四）技術劇場的發展目前受限於臺灣劇場的產業規模

歸根究底，可能是因為臺灣劇場的市場不夠大，還難以獨立支撐明

確的教育、就業與進修的制度。或許這幾年如臺中歌劇院、高雄衛武營，甚至「南流」、「北流」等大型場館完工營運後，連帶衍生大量的演出需求後，應該會產生出更專業的技術劇場需求。因為每個場館不見得有能力獨立處理這麼多的技術設計，加上大量節目的需求，也將會引進更多樣的國際節目與跨國合作，屆時技術劇場在專業深度與廣度也能藉此提升。過去國外的技術執行團隊來臺灣從事大型演出，都是國外執行團隊進來，臺灣劇場的技術人員只是在技術上的代工，無法如國外團隊從演出節目的最原始規劃的設計端就參與其中。不只專業程度更深，更實際的是利潤也會提高。

（五）國內大型劇場的場館建置完成後，現有技術人才恐不敷

從 2010 年到現在，一些骨幹中堅的技術人員，紛紛走入場館裡，目前當然還看不出變化，但或許十年後等這些場館運作穩定成熟，臺灣的演出團隊就能夠與國外團體演出一樣，只需帶兩、三個技術人員，其他部分就是與場館專業技術人員的溝通合作即可。如果臺中歌劇院、衛武營這幾個場館運作成熟後應該就會引起質變，最終可以發展成為劇團巡迴演出時，每個場館的技術人員都有一定水平。未來臺灣應該仍有一定的靈活度，仍有不斷茁壯的可能性，就看這些新設場館能否整合出有效的機制，協助技術劇場的發展。

最後，臺灣技術劇場發展的關鍵在於如何產業化？產業化的基礎在於規模經濟，這些年陸續竣工營運的場館，或許是可以產生出相當的規模經濟，而讓臺灣劇場真正地邁向產業化的方向發展。但這些政府出資興建營

運的場館，只是臺灣劇場產業化起步，眞正的規模經濟、產業化還是必須走出臺灣，面向國際。無論是中國、東南亞或其他地區的表演藝術市場，都應該是我們必須要去拓展的市場，也是展現臺灣劇場樣貌與活力的舞台。

文化部與國藝會補助對現代劇團營運之影響

呂弘暉

國立臺北藝術大學藝術行政與管理研究所

專任助理教授

摘要

自 1992 年文建會推動「國際性演藝團隊扶植計畫」開始，二十六年來共協助了 59
個現代戲劇類團隊，總獎助經費超過 10.45 億元。當初希望這個補助經費能成為團
隊營運的種子基金，讓劇團朝專業及永續經營的方向發展；的確已有部分團隊透過
經費的挹注達成此一目標，但也有團隊過度倚賴而面臨失去補助即無法持續運作的
窘境。

在國內劇團營運的發展歷程上，從早期就有不同的分野：僅專注藝術性的發展或同
時兼顧行政需求，然而有關團隊營運的正式統計資料卻非常少；過去分別有五次針
對表演團體進行調查，但各時期的研究立基點、採樣方式與數量都有所不同，僅能
從整體脈絡上看出：入選獎助計畫劇團的政府補助佔比較全部團隊平均為低；劇團
的票房收入比例這幾年在持續下降；邀演費用逐漸成為團隊重要的收入，在 2014
年的統計中甚至超過團隊的票房淨收入，成為僅次於政府補助的主要經濟來源。

過去二十年間國藝會補助現代劇團約 1,680 案，經費達 3.8 億元，其中又以「演出」
的補助為最多。前十年的每案補助費用較後十年平均高出 5 萬多元。而曾入選文化
部獎助計畫的團隊在國藝會補助中佔極高的比例，直到近兩年比例開始降低，顯示
國內劇場更多元發展的契機。

關鍵字：文化部、國藝會、補助、劇團營運

前言

在文化部《2014 年表演藝術產業環境與趨勢研究》當中揭示：「我國表演團體收入來源以各級政府補助爲主（含中央及地方政府，佔 36.98%）」（頁 17），若加上財團法人國家文化藝術基金會（國藝會）的補助總和爲 42.83%，這是從曾經在 2012 至 2014 年之間獲得文化部、國藝會、國立傳統藝術中心或獲選爲縣市傑出演藝團隊的 244 份回收問卷統計所得；其中現代戲劇類的政府補助約爲 30.68%，較整體稍低一些，但 7.69% 來自國藝會的收入又較平均爲高。從這樣的數字可以想見，國內表演藝術團體營運和創作經費上，有一定的比例是來自文化部與國藝會的協助，而文化部每年針對表演團體最大的經費奧援就是「分級獎助計畫」，因此本研究主要探討該計畫與國藝會常態補助對於國內現代戲劇團隊營運的影響。

一、獎助計畫溯源

「演藝團隊分級獎助計畫」的起源最早可追溯至 1992 年行政院文化建設委員會（文建會）時期所推動的「國際性演藝團隊扶植計畫」，1998年改爲「傑出演藝團隊徵選及獎勵計畫」，2001 年更名爲「演藝團隊發展扶植計畫」，到 2009 年再改爲「演藝團隊分級獎助計畫」，並且將受獎助的團隊分爲卓越、發展和育成三個等級，2013 年新增一項「臺灣品牌團隊計畫」，藉由挹注更多的資源，使原本已達「演藝團隊分級獎助計畫」卓越級獎助的團隊可以有機會再更上一層樓（立法院 2013），2018

年這個獎助計畫移撥至國藝會，成為國藝會「演藝團隊分級獎助專案」。

　　深入探討這個計畫的流變可以發現，「國際性演藝團隊扶植計畫」是由文建會在 1991 年編列六年共 4 億 7,000 萬元的預算，主動甄選優良的表演團隊，分別提供每個團隊專職人員薪資、行政事務費、排練場地租金等支援，主要目標在於協助這些團隊能夠積極參與國際性的演出活動。（林英喆 1991 年 11 月 30 日）第一年共選出 8 個團隊（含 3 個現代戲劇團體），給予 2,000 萬元的經費挹注，爾後受獎助的團隊數開始增加，獎助金額也隨之提高，這項計畫的最後一年（1997 年）受獎助的現代戲劇類增加至 8 個團隊，共獲得 1,540 萬元的經費鼓勵。

　　從「國際性演藝團隊扶植計畫」轉變為「傑出演藝團隊徵選及獎勵計畫」、「演藝團隊發展扶植計畫」或「演藝團隊分級獎助計畫」的期間，相關計畫要點與執行辦法都曾持續修正，包括 1998 年將獎助的時間由原本的一年延長為一年半；2004 年的辦法在原本音樂、舞蹈、現代戲劇和傳統戲曲的四個類別之外，另設立一個國際演藝團隊扶植，但隔年又取消了這個組別；2006 年新增了兩年期的扶植團隊，2007 年再度取消；至 2009 年開始實施卓越、發展和育成三個等級的獎勵制度，前兩個級別的申請計畫期程還分為一年期和三年期的區別。由於這個計畫名稱的變動，後續文章盡量都統稱為「文化部獎助計畫」。

二、26 年，10 億元，59 個團隊

　　除了名稱與獎助條例的變動之外，對表演團隊而言更重要的是整體

經費規模、獎助團隊數量，以及各類別入選的團隊名單。以現代戲劇類來說，從 1992 年開始至 2018 年為止，該計畫共獎助了 59 個團隊 8 億 7,494 萬元，若再加上後來的兩個品牌團隊，總經費達 10 億 4,382 萬元。這當中以「優表演藝術劇團（財團法人優人文化藝術基金會）」的資歷最久，二十七年來均無缺席，其次則是「紙風車劇團（紙風車文教基金會）」和「果陀劇團」各入選二十三年；入選團數最多的則是 2012 年共有 29 個團隊，2013 年因為有兩個團隊進入臺灣品牌計畫，文化部獎助計畫團隊數量減為 28 團；在經費方面則以 2009 年的 7,070 萬元為最高，2013 年因為品牌計畫而總獎助經費突破至 8,480 萬元，扣除兩個品牌團隊則為 5,480 萬元，各年度獲選品牌團隊和分級獎助計畫團隊數與總獎助經費詳如【圖一】、【圖二】。

不論過去獎助辦法或經費如何變動，這項計畫主要就是希望能「提供團隊營造健全經營基礎的『種子基金』，幫助團隊朝向永續經營、厚植創作基礎的營運路線發展……逐步讓受扶植團隊，朝向更專業的經營發展方向前進」。（行政院文化建設委員會 2001: 126）而從歷來的獎助作業要點中都會發現，要求申請團隊必須為「聘有專職行政人員及團員者」和「財務收支制度健全者」的類似條文，甚至團隊需要具備排練場地、訂定長期發展計畫等（于國華 1997 年 12 月 4 日）；因此可以瞭解：常態營運的行政能力和優質的藝術表現同樣都是入選文化部獎助計畫的重要考量。

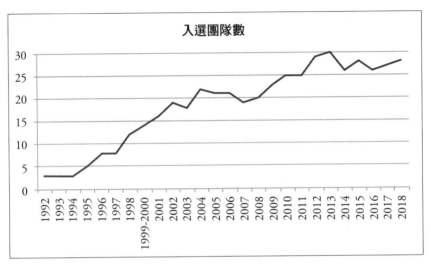

圖一：1992 年至 2018 年入選文化部獎助計畫現代戲劇團隊數

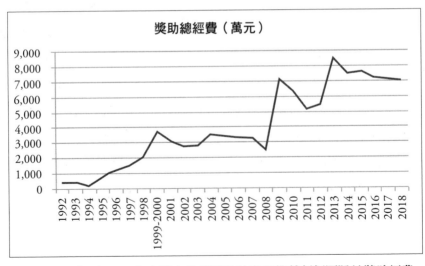

圖二：1992 年至 2018 年入選文化部獎助計畫現代戲劇類團隊總獎助經費

三、行政管理、劇團發展與過去的研究軌跡

在臺灣劇團的發展上，行政管理與營運經常是許多團隊不容易負擔的部分，就如鍾明德（1999）提到：「金士傑在《荷珠新配》的排演過程中，事實上必須兼顧戲的排練和演出行政的工作。排戲由於多採按劇本集體即興創作，負擔反而比較小；負擔最大的還是行政工作。」（頁60）但是相反的，當他描寫1988年的「屏風表演班」時卻提到：「整個劇團有意識地朝職業劇團路線前進，行政人員固定支薪，演員按件計酬。」（頁112）這兩個例子也反映到團隊面對非藝術事務的準備，以及是否能克服長期永續發展的瓶頸。

國內對於劇團行政營運的統計資料非常的少，最早公開的數據來自1995年文建會出版的《表演藝術團體彙編》，這一套書中調查了全國1,478個團隊，蒐集了317個願意提供資料的表演團體，書中收錄了部分團隊1993年的人事組織與收支概況。其中現代戲劇類團隊共計有60團，44個有相關的財務資訊，由這些資料來看，受訪者當年度平均仰賴政府補助大約佔年度預算的39%，企業贊助則是16%，演出收入為13%，票房所得約佔18%，而有15%是其他收入；支出的比例分別為：18%的每月固定人事、17%的例行行政支出、22%的製作演出人事、33%的演出相關製作與10%的其他支出；人事結構上則平均每個團隊聘有5.18位專職人員。

但是若只統計其中1992年至1997年入選「國際性演藝團隊扶植計畫」的7個團隊：「優表演藝術劇團」、「表演工作坊」、「屏風表演班」、「紙風車劇團」、「九歌兒童劇團」、「果陀劇團」和「金枝演社劇團」，平

均最主要的收入 56% 來自於票房所得、23% 來自演出收入，政府補助僅有 13%；支出方面的前三名則分別是 32% 的演出人事費用、29% 的演出製作費用和 23% 的每月固定人事費用，專職人員平均爲 13.17 人。由以上的統計發現：成爲當時文建會所獎勵的團隊，其在政府補助的仰賴上反而低於一般團隊，且多半均有能力從票房或邀演獲得主要的營運經費。演出人事的成本比例相當高，劇團聘請較多的專職人員也反應在每個月固定的人事成本上，而這些固定的人事當中包含了藝術與行政人員，形同讓劇團內的藝術與行政專業開始分工發展。

四、由研究成果窺見表演藝術生態發展

下一個國內表演藝術團隊大規模調查的資料則是《中華民國九十一年表演藝術生態報告》（2003），裡面針對 2002 年 68 個入選文建會扶植演藝團隊計畫者進行深入訪查，現代戲劇類有 18 個團隊提供相當詳盡的資料。由【表一】的資料呈現，票房佔了扶植團隊一半以上的年度收入；另外有 28.44% 的收入來自政府補助：其中又以文建會的費用所佔最多，是整體政府補助的 65.31%，20.76% 則來自國藝會的補助。至於在支出方面，演出製作費用（不含宣傳等）大約是劇團全年度三分之一的整體營運成本，其次則是人事成本（26.49%）、其他成本（含宣傳、公關等）（14.36%）和辦公室成本（12.99%）。（頁 108-109）事實上在這個時期，文建會扶植的劇團也已經有相當大差異發展成果，平均每團的營運總成本爲 1,140 多萬元，但是標準差卻高達近 1,500 萬元，

表一：2002 年入選文建會扶植演藝團隊現代戲劇類團隊整體收入分析

	金額	百分比
國內周邊商品	4,238,884	2.49%
國外周邊商品	156,350	0.09%
國外演出政府補助	20,571,520	12.07%
國外演出之國外贊助	5,615,608	3.29%
國外演出票房總收入	256,300	0.15%
政府總補助	48,476,000	28.44%
企業贊助	3,504,000	2.06%
票房總收入	87,637,924	51.41%
合計	170,456,586	100%

資料來源：陳麗娟、溫慧玟 2003: 104-105。

人事成本、辦公室成本和其他成本的差異也都高於整體平均值（詳如【表二】）。

　　而在這次的調查中也針對扶植團隊與非扶植類型團隊做出比較：前者有超過 90% 為售票演出，平均票房總收入約為 550 萬元，後者的售票演出場次則在 50% 以下，平均票房總收入僅有 76 萬元，由此也可呼應前一次的調查：扶植團隊對於票房的收入更重於非扶植團隊；但是因為扶植團隊的演出製作規模本身落差就很大，不同劇團製作經費的演出每檔票房收入可以相差達 40 倍以上。（溫慧玟 2003: 36-37, 61-63）至於人員聘用上，90.2% 的扶植團隊均有專職的藝術總監，專職人員的聘用也高達 96.1%，但是非扶植團隊則只有 36.4% 聘有藝術總監，其中更有 34.3% 的團隊未有

表二：2002 年入選文建會扶植演藝團隊現代戲劇類團隊營運成本分析

	營運總成本	人事成本	辦公室成本	其他成本（包括宣傳、公關、包裝等）
總數	204,761,629.00	80,947,820.00	39,693,747.00	43,892,062.00
平均值	11,401,814.53	3,836,519.14	2,494,447.36	2,958,453.58
標準差	14,992,916.73	4,469,951.28	2,927,541.68	3,759,363.10

資料來源：溫慧玟 2003: 43。

任何專職人員，李文珊（2003）在其專文中就寫到：文建會的扶植獎勵計畫給予團隊較充裕的經費聘任專職人員，另一方面也間接推動團隊裡的專業分工。

　　2007 年出版的《表演藝術產業調查研究》是另一個較完整的表演團隊普查，總共完成 257 個立案團隊和 9 個公立團隊的訪談，現代戲劇類計有 41 團。因為這並非僅針對扶植團隊的調查，因此相較於前一次的統計在團隊收入來源比例有了一些變動，票房與公部門補助的比例都有明顯下降，新增加的則是演出費收入佔了四分之一的總收入，企業贊助與周邊商品也有小幅的增加。團隊的支出分項也重新定義和分類，演出製作費用被打散成不同的項目，所佔比例較之前稍降，但是人事成本則有明顯的提高（詳如【表三】）。

　　《藝文團體經營體質研究案──以臺灣表演藝術團體為面向分析》（2009）是針對 2004 年至 2008 年獲得文建會扶植計畫獎勵團隊所做的研究，其中計有現代戲劇類 30 團，中華民國表演藝術協會透過這些團隊的行政評鑑資料進行分析。在研究中發現：過去五年之間，公部

表三：2005 年現代戲劇類團隊收入與成本分析

收入	金額	百分比	成本	金額	百分比
票房收入	203,445,759	42.08%	間接稅成本	3,890,957	0.82%
演出費收入	123,735,608	25.59%	人事成本	223,090,807	46.78%
文建會補助	42,660,000	8.82%	場地費	40,665,741	8.53%
其他政府單位補助	23,954,970	4.95%	餐飲住宿交通支出	45,053,759	9.45%
國藝會補助	16,583,970	3.43%	營運雜項	37,419,480	7.85%
基金會、企業或個人贊助	23,810,904	4.92%	設備支出	21,295,432	4.47%
周邊商品及其他所得收入	49,309,265	10.20%	專業服務項目支出	21,764,120	4.56%
			技術服務支出	58,665,634	12.30%
			設計服務支出	11,400,565	2.39%
			宣傳活動支出	11,692,873	2.45%
			教育訓練支出	1,976,229	0.41%
總和	483,500,476	100%	總和	476,915,597	100%

資料來源：溫慧玟、溫偉任、于國華 2007: 66-69。

門的補助對劇團年度總資金的比例逐年下降，由原本超過 40% 到 2008 年剩下不到 30%（頁 97），而文建會的獎助經費佔比由原本超過 20% 降至 16.46%（頁 82）；來自公部門的演出費用收入呈現不穩定的情況，2006 年達到全年度收入的 16.24%，隔年卻掉到 8.25%，2008 年則是又回到 12.12%，但整體看來是下滑的趨勢（頁 99）；民間邀演的比例雖有波動但仍是正向成長，從 2004 年到 2008 年約增加 5%（頁 101）；票房收入也

是頗有斬獲，從原本的 24.08%，2007 年則提高到 39.93%，2008 年雖稍有減少但仍趨近 35%（頁 102）。

最近一次團隊普查是文化部的《2014 年表演藝術產業環境與趨勢研究》，共發出 544 份問卷，回收 44.85%，現代戲劇類有 49 團，且不限於文化部獎助計畫團隊。由回收的問卷統計呈現：政府補助的比例約為 38.37%，較 2007 年的調查增加超過 10%，在票房收入的部分這次採用「票房淨收入」為基準，雖然扣除售票系統佣金或分拆票房影響，原本就會較「總票房收入」為少，但是與七年前的資料相比卻整整減少了近 28%，其他比較大的變動在於民間捐助、贊助和演出費收入的部分，較前一次的調查分別提高 5.91% 和 5.07%（詳如【表四】）。

至於在人事成本較上一次的調查減少了 12.47%，每個劇團平均的全職員工約為 5.4 人（含行政人力 4.47 人），而分級獎助計畫的團隊平均團員則是 5.89 人。（花佳正、呂弘暉、賴逸芳 2016: 19-20）但是一般性團隊與文化部獎助計畫團隊在演出收入上卻有兩倍以上的差距，前者一般演出費為 9 萬元，後者則可達 20.9 萬元（頁 110），這也與研究報告中所陳述相呼應：「部分團體透過長時間營運，已摸索出各自的經營哲學，不論節目製作是著重市場性或藝術性，只要走出團體自己的路，就能永續經營，因此現代戲劇類團體間發展情況差異很大。」（頁 15）

上述各時期不同的研究調查雖然立基點並不相同（詳如【表五】），採樣的方式與數量也不一樣，但是就其中相似之處仍可歸納出下列幾點：（1）在過去二十多年間，政府補助在戲劇團隊的收入比例上有相當大的更迭，在 1993 年與 2014 年的調查都是在 38% 至 39% 之間，但

表四：2012 年至 2014 年現代戲劇類團隊收入與成本分析

收入	百分比	成本	百分比
中央補助	19.68%	固定人事成本	18.98%
地方補助	11.00%	兼職人事成本	15.33%
國藝會補助	7.69%	房租	5.71%
民間捐助、贊助	10.83%	場地費用	5.58%
作品製作收入	1.38%	新製作費用	21.30%
票房淨收入	14.28%	舊製作費用	9.33%
演出費收入（公部門）	14.32%	設備支出	3.23%
演出費收入（民間）	16.34%	國內專業服務項目支出	4.27%
周邊商品	0.72%	宣傳活動支出	3.36%
授權收入	0.00%	授權費用	0.51%
其他收入	3.76%	行政管銷費用	10.60%
		其他支出	1.80%

資料來源：花佳正、呂弘暉、賴逸芳 2016: 18-19。

2005 年曾一度降到 17%，而文化部獎助計畫團隊的政府補助比例則大約維持在 28% 至 30% 左右，較國內整體戲劇團隊的平均值為低。（2）票房收入在 2005 年達到最高峰，爾後比重持續下滑，不過文化部獎助計畫團隊的售票場次比例與收入仍較所有團隊平均為高。（3）來自於公部門或私人企業的演出費逐漸成為劇團重要的收入，雖然文化部獎助計畫中規範團隊需要有「以售票為其主要入場方式」的演出，但在近年來許多團隊也都會主動爭取邀演的機會，增加可能的收入。（4）國內劇團在早年發展時，就已有團隊朝向「職業化」的方向發展；且在《藝文團體經營體質

表五：歷年來相關研究調查整理

	調查時間	調查對象	政府補助	票房收入	演出收入
《表演藝術團體彙編》	1993 年	全部團隊	39%	18%	13%
《中華民國九十一年表演藝術生態報告》	2002 年	文化部獎助計畫團隊	28.44%	51.41%	--
《表演藝術產業調查研究》	2005 年	全部團隊	17.20%	42.08%	25.59%
《藝文團體經營體質研究案》	2004 年至2008 年	文化部獎助計畫團隊	30.22%	31.26%	29.46%
《2014 年表演藝術產業環境與趨勢研究》	2012 年至2014 年	全部團隊	38.37%	14.28%*	30.66%

* 票房淨收入
資料來源：本研究整理。

研究案》當中，研究團隊就曾以「年度演出總場次」和「人效」作為基準，將團隊劃分為四種類型，「大型戲劇團隊巡演機會較多，不只創造演出場次也創造較多演出收益，反觀小型戲劇團隊，演出場次少也無法增加收益，反映出此類團體的體質差距甚大」（頁 189-190），而這也是團隊採取不同經營方式的結果。（5）劇團人員的聘任在過去二十年間變化不大，從 1993 年調查每團平均有 5.17 個專職人員，在 2012 年的調查則為 5.4 人，但是專職行政人力已經成了支撐團隊營運的主軸。

五、關鍵少數：國藝會補助

　　檢視國內表演團隊的發展不能不談國藝會的補助，文化部的獎助計畫是以年度營運作爲主要考量，並非補助團隊的任何單一製作，相對而言，國藝會則大多針對團隊的作品或創作需求給予補助，兩者的目的上有根本的差異。國藝會自 1997 年開始至 2016 年爲止，二十年間共補助 2,546 案在戲劇（曲）類，扣除戲曲團隊、學會、協會、經紀公司和個人補助等，共有 1,680 案是給予現代戲劇類團隊，總補助經費達 382,509,700 元，平均每案的補助經費爲 227,684 元。從【表六】各年度的補助狀況來看，每年補助案件數量相差甚大，1999 年因爲補助分了六期，補助量高達 133 件，而 2002 年開始縮減每年僅提供兩期補助申請，當年度減少到僅有 56 件通過；就補助總經費而言，1999 年（4,032.5 萬元）也是經費最多的一年，2006 年則只有 1,283.6 萬元，是前者的三分之一不到；以平均每案補助的經費來看，後面十年的補助經費比起第一個十年約減少了 5 萬多元。

　　透過國藝會補助結果數據資料查詢，在各種不同的補助項目當中，「演出」是所有補助中最高的一項，共有 1,021 案，佔全部的 60.77%，其次則是在 2014 年之後暫停補助的「排演場所租金」（16.54%），「兩岸及國際文化交流」是第三順位，約佔 12.56%。在平均每案的補助經費上，「兩岸及國際文化交流」則是三者之冠（243,112 元），第二是「演出」補助（228,295 元），最後才是「排練場所租金」（228,187 元）。

　　若將國藝會的補助與文化部獎助計畫團隊做一交叉比對可以發現，曾入選文化部獎助計畫團隊共獲得 1,235 件的補助，佔現代戲劇類的 73.5%，

表六：1997 年至 2016 年國藝會現代戲劇類團隊常態補助統計

年度	全部現代戲劇類團隊			曾入選文化部分級獎助計畫團隊			當年度入選文化部分級獎助計畫團隊		
	通過件數	總補助經費	平均每案補助	通過件數	佔比	平均每案補助	通過件數	佔比	平均每案補助
1997	62	14,346,580	231,396	40	64.52%	272,630	20	32.26%	316,800
1998	70	20,148,700	287,839	53	75.71%	322,579	33	47.14%	340,515
1999	133	40,325,000	303,195	99	74.44%	338,566	70	52.63%	383,829
2000	97	27,125,500	279,644	73	75.26%	298,459	49	50.52%	345,133
2001	93	28,660,500	308,177	75	80.65%	340,687	41	44.09%	425,122
2002	56	15,464,800	276,157	47	83.93%	285,421	25	44.64%	347,200
2003	76	18,900,000	248,684	63	82.89%	260,143	39	51.32%	280,410
2004	86	18,133,000	210,849	72	83.72%	220,153	53	61.63%	240,075
2005	62	13,554,000	218,613	56	90.32%	222,393	36	58.06%	241,667
2006	76	12,836,000	168,895	56	73.68%	188,143	37	48.68%	218,595
2007	86	15,993,000	185,965	67	77.91%	200,164	36	41.86%	262,278
2008	80	16,306,000	203,825	63	78.75%	220,810	40	50.00%	261,825
2009	86	15,200,900	176,755	66	76.74%	189,167	44	51.16%	210,795
2010	92	19,054,720	207,117	66	71.74%	213,859	46	50.00%	232,407
2011	106	20,256,000	191,094	75	70.75%	203,680	52	49.06%	214,731
2012	80	14,474,000	180,925	51	63.75%	197,333	41	51.25%	208,537
2013	88	18,484,000	210,045	57	64.77%	234,281	43	48.86%	242,093
2014	71	17,010,000	239,577	51	71.83%	237,843	39	54.93%	251,538
2015	82	17,667,000	215,451	49	59.76%	252,041	38	46.34%	261,053
2016	98	18,570,000	189,490	55	56.12%	219,000	44	44.90%	229,432

資料來源：本研究整理。

總補助金額（306,884,420 元）則高達 80%，平均每案獲得補助經費比全部戲劇類高出約 2 萬元，若是只計算當年度入選文化部計畫的團隊，補助經費又會再增加約 3 萬元，而每年入選文化部獎助計畫的團隊在國藝會補助中大約都佔有將近五成的比例，這也呈現出某種「馬太效應（Matthew effect）」的結果。以單一年度來看，2005 年的補助名單中，曾經入選文化部獎助計畫團隊獲得補助案件佔全部團隊比例的 90%，這個比例有逐年下降的趨勢，在 2016 年僅剩下 56.12%，似乎也在顯示國藝會補助與文化部獎助計畫「脫鉤」的趨勢，評審委員將更多補助的機會開放給其他團隊，同時也讓國內的劇場表演更加多元地發展，兩者所佔比例的變化如【圖三】和【圖四】。

結語：回顧後的展望

現代劇場在臺灣發展了四十年，從當初蘭陵劇坊的崛起到今日的百花盛開，每年國內有一、兩百個新興表演團體的立案，要如何能夠持續經營便成為管理者的一個重要課題。曾主持多年文化部獎助計畫評鑑的林谷芳就曾表示：藝術呈現當然大於行政考核，但行政的優劣攸關團隊的永續經營。而他也對文化部的獎助計畫團隊有個期許，如果能不再接受補助才是這個計畫的最高精神。（陳淑英 2006 年 1 月 24 日）的確，審視過去多年來文化部獎助計畫雖然能維持提供入選團隊一定的營運收入，但是政府每年的預算分配並不是全然不變的，許多團隊過度仰賴文化部的獎助計畫，「若是把這計畫拿掉，目前最少有二十個團隊會瀕臨消失」（林采韻

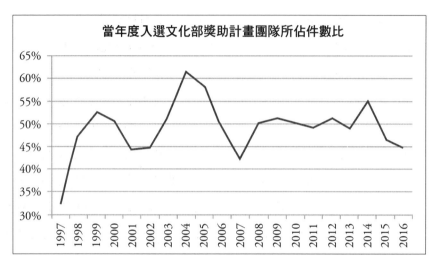

圖三：當年度入選文化部獎助計畫現代戲劇類團隊所佔國藝會補助件數比

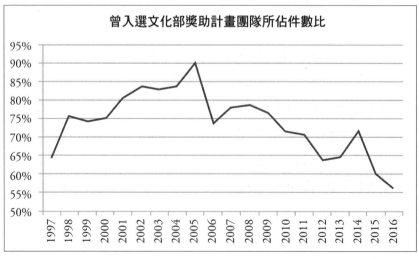

圖四：曾入選文化部獎助計畫現代戲劇類團隊所佔國藝會補助件數比

2017）；相類似的狀況 2001 年也曾在國內小劇場圈當中發生過，因此尋找其他可能的資源才是經營團隊的良方。

在過去幾年國內已有表演團體以市場爲考量，製作偏向大眾口味的作品，獲得票房上極大的成功，也有劇團將中國大陸視爲另一片廣大的市場，在臺灣製作、在大陸巡迴，這些都在團隊營運模式上建構了一套保持良好收益的方式。國藝會在 2015 年開始對於國際文化交流由二期增加爲六期的申請機會，提供藝術家或藝術團體可以靈活接受國外的邀約，也等於鼓勵優質的團隊把營運觸角伸展到國際上，除了將國內的藝文發展介紹到其他國家外，也讓團隊有機會拓展視野、讓國際邀約可以在往後延續發展。

當然，除了文化部獎助計畫與國藝會的常態補助之外，文化部、國藝會、傳統藝術中心、行政院客家委員會、各縣市文化局等，每年也都有各種不同的專案補助或獎補助計畫提供團隊申請；特別是這幾年國內許多縣市場館爲了爭取文化部「活化縣市文化中心劇場營運計畫」的補助，「購買」許多團隊的節目或辦理表演藝術相關的節慶，也間接使得表演團隊增加受邀演出的收入，這也是目前劇團可以積極去爭取的機會。鮑莫爾（William J. Baumol）和鮑文（William G. Bowen）在 1960 年代提出表演藝術的成本病（cost disease）問題，劇場演出的人力成本並不會因爲量產而下降，唯有增加演出機會才是攤平整體製作費用的良方，而一個好的團隊營運者應該善用各種不同的資源，並且找到自己的經營模式，否則終究會面臨時代潮流的淘汰。

參考書目

于國華。1997。〈傑出演藝團隊徵選及獎勵 補助對象比「扶植」多14個〉。《民生報》。1997年12月4日。

立法院。2013。第8屆第4會期第6次會議議案關係文書。

行政院文化建設委員會。1995。《表演藝術團體彙編——戲劇類》。臺北:文建會。

───。2001。《行政院各部會九十年度文化藝術補助暨獎助輔導辦法彙編》。臺北:文建會。

李文珊。2003。〈政府補助表演藝術概況〉。《中華民國九十一年表演藝術生態報告》。臺北:國立中正
　文化中心。

林采韻。2017。〈回首點滴 藝術與社會鴻溝仍在 訪前「文化部演藝團隊分級獎助計畫」評鑑主持人林谷芳〉。
　《PAR表演藝術》297: 142-145。

林英喆。1991。〈文建會通過計畫 獎助文化藝術人士 扶助國際演藝團隊 將報政院核後實施〉。《民生報》。
　1991年11月30日。

花佳正、呂弘暉、賴逸芳。2016。《文化部「2014年表演藝術產業環境與趨勢研究」案結案報告(案號:
　10405153)》。新北市:文化部。

陳淑英。2006。〈扶植演藝團隊 林谷芳:盼終能自立〉。《中國時報》。2006年1月24日。

陳麗娟、溫慧玟。2003。〈表演藝術團體財務概況〉。《中華民國九十一年表演藝術生態報告》。臺北:
　國立中正文化中心。

溫慧玟。2003。〈統計報告〉。《中華民國九十一年表演藝術生態報告》。臺北:國立中正文化中心。

溫慧玟、于國華。2009。《藝文團體經營體質研究案——以臺灣表演藝術團體為面向分析》。臺北:財團法
　人國家文化藝術基金會。

溫慧玟、溫偉任、于國華。2007。《表演藝術產業調查研究》。臺北:行政院文化建設委員會。

鍾明德。1999。《臺灣小劇場運動史:尋找另類美學與政治》。臺北:書林。

自然、廢墟、迪士尼
——臺灣環境劇場的歷史與都市困境

郭亮廷

文字工作者

摘要

這篇論文是對於下列幾個作品的歷史情境和都市空間脈絡的分析：1987年劉若瑀以蘭陵劇坊之名，在基隆八斗子海邊舉行的《Medea在山上》；同年由王墨林策劃，在三芝鄉錫板的海邊廢墟演出的「拾月」；以及1997年金枝演社在華山廢酒廠演出的《古國之神——祭特洛伊》。透過這些作品的考掘，我試圖一方面跳脫既有對於臺灣劇場的歷史描述，亦即從現代到後現代的線性史觀，另一方面清理出這樣一條思路：臺灣的環境劇場並非從戲劇改革而來，而是跟著解嚴前後、群眾在公共空間現身的慾望一起誕生的，它一開始就展現出一種對於開闊空間和流動觀眾的掌握能力。但正因為如此緊密地嵌合在大環境的變動之中，環境劇場在臺灣近四十年來朝向經濟自由化、地景都市化的現在進行式裡，受到很大程度的同質化。因此，我的問題意識如下：本身就是都市文明產物的環境劇場，如何不受國家和資本對於都市空間的權力所支配？在自然和都市景觀之間移動的環境劇場，如何一方面跳脫觀光化、文創化的資本主義邏輯，一方面又不落入某種對於自然的鄉愁、歷史懷舊、國族認同，倒向合為一體的浪漫主義和國族主義？

關鍵字：環境劇場、迪士尼化、Medea在山上、拾月、古國之神——祭特洛伊

前言

　　這篇論文是臺灣環境劇場史的一幅草稿。礙於篇幅，我僅就自然環境、廢墟等，不屬於專業劇場空間的表演做討論。因此，我不會討論例如1987 年底在國家劇院實驗劇場演出，由鍾明德和馬汀尼編導的《馬哈台北》，或是 2000 年在臺北藝術大學戲劇廳首演，由賴聲川執導的《如夢之夢》，雖然這些演出案例，都以劇院內部的空間使用方式，符合劇場學者暨導演謝喜納（Richard Schechner）〈環境劇場六大定理〉（Six Axioms for Environmental Theater）中的「所有空間都可以為表演所用」（Schechner 1994: xxviii）。我的理由是，臺灣環境劇場的歷史動力，不是來自於反對既定的劇院建築結構，或是劇場美學體制，無論那是話劇式的、文本中心主義的，還是中產階級的，而是來自於 1980 年代以降，無論是社會運動、還是大眾娛樂活動這些都市現象，所普遍表現出的一種威權時代不曾有過、新的、接觸群眾的慾望。簡單來說，環境劇場的發生，跟「劇場」的關係較淺，跟整個「環境」變遷的關係更深，在都市空間和郊外進行的戶外演出，更適合測繪環境劇場在臺灣的變動。

　　所以，我將重點放在下列幾個作品的歷史情境，和都市空間脈絡的分析上：1987 年劉若瑀以蘭陵劇坊之名，在基隆八斗子海邊舉行的《Medea 在山上》；同年由王墨林策劃，筆記、環墟、河左岸三個劇團在三芝鄉錫板的海邊廢墟演出的「拾月」；以及 1997 年金枝演社在華山廢酒廠演出的《古國之神——祭特洛伊》。

　　透過這些作品的考掘，和片段的引用，我試圖清理出這樣一條思路，

即臺灣的環境劇場因爲並非從戲劇改革而來，而是跟著解嚴前後、群眾在公共空間現身的慾望一起誕生的，它一開始就展現出一種相較於歐美環境劇場不遑多讓的、對於開闊空間和流動觀眾的掌握能力；但是，它的特長也是它的限制，正是如此緊密地嵌合在大環境的變動之中，環境劇場在臺灣近四十年來朝向經濟自由化、地景都市化的現在進行式裡，受到很大程度的同質化。以至於，它面對一個場址的不管是地方記憶、社群關係、歷史敘事，都很難產生一套有別於官方或是企業、民族主義或是資本主義的異質性觀點。或許可以這麼問：本身就是都市文明產物的環境劇場，如何不受國家和資本對於都市空間的權力所支配？在自然和都市景觀之間移動的環境劇場，如何一方面跳脫觀光化、文創化的資本主義邏輯，一方面又不落入某種對於自然的鄉愁、歷史懷舊、國族認同，倒向合爲一體的浪漫主義和國族主義？

一、臺灣小劇場運動史之辨

關於環境劇場，鍾明德和謝喜納無論在起源、還是當代流變的解釋上，都是平行的。首先，環境劇場是一種原本就普遍存在於世界各地的形式，譬如謝喜納喜歡舉澳洲新幾內亞奧羅科洛人（Orokolo）的成年禮（Heveche）爲例，鍾明德則以臺灣的廟會遶境和原住民祭儀爲補充，呼應了前者所說「所有的劇場都是環境式的」。其次，環境劇場作爲一種當代藝術的表現手法，無論是在 1960 年代的美國，還是 1980 年代的臺灣，都是爲了藉由多元焦點的表演空間、非文學的表現方式這些環境

劇場的語彙，去挑戰鏡框式舞台、文本中心論等等，那一整個當時主流劇場的美學霸權。最後，鍾明德和謝喜納都以前衛藝術家的戰鬥姿態，宣稱他們師出有名，因為六〇年代的美國大城和八〇年代的臺北，本身就是充滿各類表演活動的「劇場都市」，例如美國有迪士尼樂園、大型購物商場、反戰遊行，臺灣有工地秀、造勢晚會、抬棺抗議、飆車等等。（Schechner 1994: ix-xvii；鍾明德 1999: 160-172）所以說，藝術家怎麼好繼續將自己封閉在鏡框式舞台裡呢？當城市裡各種彼此對立的族群，大膽地實驗各種劇場式的手法以搶奪目光的焦點，這時候，劇場若是還謹守過去的美學準則，劇場反而變得最不「劇場」，劇場變成最沒有劇場可能性的地方。

　　我們可以發現，這套環境劇場的歷史敘事裡有一個排定的時程表，也就是藝術家先對於歐美正統的文學性戲劇產生反叛意識，然後才往非西方的傳統戲曲、祭典儀式，或是城市娛樂和大眾文化尋找創作支援。而這種從西方正典、線性敘事、系統性，走向碎形、片段化、多元文化的先後時序，也標誌了西方的現代主義和後現代主義。關於現代與後現代之辨，地理學家哈維（David Harvey）曾經問道，究竟是「『後』現代『主義』」，還是後『現代』主義」（POSTmodernISM or postMODERNism）？後現代主義，究竟是現代之後的一種全新主張，還是現代主義之後的一個分歧？哈維的結論是後者，他寫道：

　　　　在現代主義的宏大歷史和被稱為後現代主義的運動之間，有著更多的連續性而不是差別。在我看來，後者顯然是前者內部的一種特殊危機，它強調的是波特萊爾所闡述的片段性、瞬間性、混亂的一面

（馬克思精彩地將這方面當成資本主義的生產模式，給予整體的分析），同時對於任何設想、再現、傳達永恆不變的方案，表現出一種深刻的懷疑論。（Harvey 1990: 113-118）

從這個角度看，後現代性可說是一種對於現代性的反省和折射，一種對於現代國家在急速擴張中出現的權力集中、人的異化、時間加速、空間變得更為零碎等現象，所產生的反身性（reflexivity）。倘若如此，扣回臺灣的環境劇場這個主題，那麼，去問：這個從現代到後現代的西方時程表，是否真能套用來解釋臺灣環境劇場、乃至於整個小劇場運動的歷史？就至關重要了。因為，假如不能的話，扭曲史實不說，臺灣從六〇年代接受現代主義以來未經充分辯證、而被延遲的反身性，會繼續在後現代被延遲。我們的後現代無法反省現代，而是延長了現代以來的無反省。它充其量只是夏鑄九所說的殖民現代性（colonial modernity），意思是「沒有主體的現代性建構」。（夏鑄九 2016: 61）

很可惜，我認為鍾明德的《臺灣小劇場運動史》是一部貢獻卓著的歷史書寫，但裡頭就有一些理論硬套所造成的歷史誤讀。如前述，鍾明德把環境劇場、乃至於整段臺灣小劇場運動，描述成是為了解構「劇本中心論」的神學性舞台結構，可是，是嗎？回顧七、八〇年代的臺灣，的確有像姚一葦、張曉風、馬森這樣的劇作家出現，可是劇本有取得神學一般的中心地位嗎？沒有。剛好相反，從那一代人的劇本很少被搬演，到今天新一代劇本作者相較於劇場導演的持續不受關注來看，臺灣劇場的長期問題，毋寧是劇本成為不了一個可反的中心。因此，當鍾明

德解釋環境劇場的發生，以及後來在蘭嶼反核、搶救臺灣森林、無殼蝸牛夜宿忠孝東路這些抗爭場合，環境劇場轉型爲社會行動劇場時說，這是小劇場運動者先在劇場空間裡透過拼貼、意象、反敘事結構、打破舞台鏡框，然後走向城市街頭的必然過程，我們會發現，這種從文本到反文本，從鏡框式舞台到環境劇場、再到城市空間的因果關係，是現代與後現代理論被過度簡化地應用了。再舉一例：鍾明德自己提到，1983 年陳界仁就夥同一群朋友，在西門町做了《機能喪失第三號》，一行五人僞裝成即將被槍決的罪犯遊街示眾，引來警備總部的人到場關切。這件事，早在小劇場大玩解構文本、分裂意象、打破鏡框之前就發生了，要如何解釋呢？

　　我想要問的是，環境劇場在臺灣的歷史動力，顯然不是來自於反文本、反第四面牆，和劇本中心論與鏡框式舞台共構的所謂中產階級意識型態，那它來自哪裡呢？關於八〇年代，楊澤與楊照有過一場精彩的對談〈在七〇與九〇年代之間〉，其中楊照說道，臺灣戰後經濟史的主要脈絡，就是政府用各種政策「鼓勵生產、壓抑消費」，所以臺灣根本就是消費不足的地方，使得西方式的城市文化、消費社會無從產生，直到八〇年代政府的外匯管制帶來通貨膨脹等問題，管制才逐一解除，隨即又造成游資過多，導致股市狂飆、房地產炒作的情形出現。從這個角度來說，臺灣的政治開放是跟著經濟而開放的，解嚴是爲了催生更多樣性的市場來刺激消費，是爲了解決消費不足的問題。重點在於，無論是解嚴前後在街頭上加入政治運動的民眾，或是經濟榮景底下湧現的、在舞廳飆舞、鬧區逛街的群眾，總之，未曾有過的大規模人潮從城市的各個角落現身了。這就是楊照觀察到八〇年代一個有意思的現象：「大家一直在觸碰、捕捉群眾。

自然、廢墟、迪士尼──臺灣環境劇場的歷史與都市困境

因爲以往只有集體的、軍事秩序底下的動員，並沒有群衆的概念。七〇年代的想法還是認爲擁有知識即可掌握群衆，到了八〇年代群衆的意象眞正浮現出來了，可是群衆是什麼？如何去掌握？它和我們的關係又如何？我們對這一切可能都還懵懂無知。」（楊澤 1999：4-17）

如果能夠跳脫作者論，去衡量當時跟觀衆／群衆之間的關係，那麼，比起「反劇本」、「反敘事拼貼結構」、「精神分裂癥狀」這些後現代風格的特徵，臺灣小劇場顯然和這種觸碰、捕捉群衆的慾望，關係更直接。可以說，小劇場運動的一大歷史動力，就在於劇場相較於抗爭場合，提供了一個同樣具有現場感、卻又更爲常態性、更具表現性的媒介，讓群衆的不同身體對峙、共存，從這裡演練一套掌握群衆的技術，生產一種關於群衆的知識。當然，這一切並非沒有疑慮。稍加轉換，認識群衆的知識，就變成操弄群衆的技術了。這是謝喜納鼓吹環境劇場的另一面：當劇場在多樣化的都市空間裡，推演一種引導觀衆的技術時，它也成爲統治權力在空間治理上的技術提供者了。

二、自然的政治，廢墟的寓言：《Medea 在山上》、「拾月」

環境劇場可謂解嚴的產物，當時的劉靜敏號召百餘人、到基隆八斗子海濱公園漏夜進行的《Medea 在山上》，王墨林策劃的「拾月」，以及諸多有關環境劇場的活動和研習營，都發生在解嚴的 1987。然而必須注意的是，當時對「群衆」和對「環境」是一樣陌生的，既然威權統治底下只有被規訓的集體，就不存在可被逾越的公共秩序、可供臨時

佔領的空間環境。當然，更沒有一個先於環境而存在的「環境劇場」了，經常是先進入某個環境以後，用土法製作出某種日後被辨識爲「環境劇場」的東西。[1] 這使得環境劇場，也是透過劇場在定義什麼是「環境」，而《Medea 在山上》和「拾月」剛好形成一組對照，兩者無論是對於環境的定義，或是和群眾的關係，都呈現極大的反差。

　　一般來說，《Medea 在山上》是劉靜敏在美國師從葛羅托斯基（Jerzy Grotowski）之後，回臺推廣葛氏演員訓練方法的一系列嘗試中，兼具專業性和儀式性的一次。參與者由她培訓的一群核心成員帶領，在岬角小徑上步行、奔跑、觀看，在空地上點燃柴堆，演員進行劇烈的身體動作直到衰竭，觀眾再把各自帶在身上的一件紀念物丟入火中，最後是眾人面朝日出的方向凝望。比較少被討論的是它的政治性。表面上，它是一種對於大自然的回歸，回到靜默、沒有語言、拋棄身外之物；其實，它更是一種關於自然的政治，特別是它屬於劉靜敏爲了擺脫葛氏對她所說：「妳是一個西化的中國人」，而展開的系列行動。換句話說，要回歸的並非自然，而是去西方化之後的臺灣，或是當時臺灣自認爲更具有正統性宣稱的文化中國，自然是作爲文化認同、甚至國族認同的媒介而存在的。

　　劉靜敏 1992 年的一段訪談，不但直指這次行動和解嚴的連繫，還意外提到了犯下臺灣首宗銀行搶案的李師科。她解釋說，從爲了丈夫背棄家鄉、最後卻遭到背叛、於是手刃親兒以爲報復的米蒂亞，到老兵李師科，

1　鍾明德在他田調式的分析中也說，劉靜敏甚至不將《Medea 在山上》視爲一場「演出」，他也只是把整個活動當作環境劇場解讀而已（鍾明德 1999: 185）；黎煥雄則在關於「拾月」的對談中提到，「從素材的構思到排演，『環境劇場』的概念與意識並未明確地發生。」（王墨林 1992: 89）

再到身為外省第二代的她自己，都反映了一個共通主題：「心理上的拋棄」，意思是他們雖然早已居留異地，內心卻放不下故鄉，做了永遠的異鄉人；而這次山海間的行動，就是為了讓離散終結，令他們真正在這片土地上扎根。劉靜敏談到：「是不是有些東西在我心中沒有化解掉，沒有解嚴」，所以才有此行動，「現場的狀態比較像是每一個個人心理上拋棄的儀式過程。」（劉昶讓 2007: 16）

為什麼米蒂亞、李師科，乃至於 1949 年後來臺、飽受著離與苦的外省人，必須做到「心理上的拋棄」呢？像李師科那樣被迫當兵一輩子、直到老病殘疾才獲准退伍、任其自生自滅的老兵，被拋棄的不正是他們嗎？從戒嚴到解嚴，再到新自由主義化的當今世界，政府和財閥難道不是在心理上很好地拋棄了農地被自由買賣的農民、被國家用完即丟的榮民、原住民、勞工、移工、外配、派遣工和難民嗎？我知道這絕非劉靜敏的本意，但是不幸地，按照這種異鄉人應當拋棄自身過去、適應在地風土民情的邏輯，都市原住民就該拋棄部落，大陸和越南新娘就該拋棄大陸和越南。哈維曾說，頌揚大自然、原真性、地方色彩的浪漫主義傾向，很容易向國族主義、甚至新法西斯主義傾斜，因為後兩者一樣強調原生性、地域性、民族特性，和誰是誰不是「本國人」的排他性。（Harvey 2012: 103-112）當《Medea 在山上》將自然環境定義為純粹的本土，並且將山海間的觀眾定性為某種「新臺灣人」，可以說，一種排他的邏輯已被啟動了。

相較之下，同年在淡金公路沿線的廢船廠、沙灘上、廢棄的圓形別墅區演出的「拾月」，它對於環境的定義，與其說是自然，更接近都市

邊緣。這場筆記、環墟、河左岸等三個劇團的聯演活動，由老嘉華執導的《M和W住在10月32號》、李永喆的《丁卯記事本末》、黎煥雄的《在廢墟十月看海的獨白》，以及王俊傑的裝置藝術作品《有番茄傾向的裝置》所構成。顯然達到事件性規模的這場聯演，不但事後少有研究肯定它，當時就有來自內部的聲音批判它。提倡「第三電影」的王菲林就認為，「拾月」總結了小劇場運動的局限，那就是無法從前衛形式的實驗，過渡到去殖民化、對抗物化、與普羅大眾的生存現實連結的「第三劇場」或「行動劇場」。他說道：「我覺得這些劇場工作者，在勞動過程中，最重要的是解除他們自己內在的危機，而不是臺灣的社會問題」（王墨林1993：93）；以至於──

> 看完小劇場的內容後，我有一些質問。內容中，充斥太多「我、我、我」，而且這種「我」是很單點的，好像世界是愈來愈不存在的，或愈來愈抽象，好像一切焦點都集中在一個單點的「我」。（林寶元1987）

可是以歷史觀點回顧之，「拾月」不只有「我」，更有「我們」，特別是它在群眾的身分認同或是環境的定義上，界定出多重的邊緣。首先是作為策展主題的「拾月」。王墨林在節目單上寫道，十月是一個高度政治性的月份，兩岸的國慶都在十月，因此，他可以透過這個時間的命名帶出他真正的命題：國土分裂。（王墨林1987）這裡，土地和海洋不再是我們要回歸的自然，而是我們要去還原的地緣政治，去發現臺灣被撕裂在美

中關係的邊緣。其次是作爲現場時間的十月。1987 年 10 月底，琳恩颱風侵襲臺灣，可是「拾月」的參與者在風雨中仍然堅持排練演出，除了因爲那是在戒嚴與解嚴的邊緣上，質問「我們眞的解嚴了嗎？」的絕佳時機之外，也由於時值兩廳院正式開幕前夕。如同王菲林和王墨林的批判，國家兩廳院及其實驗劇場所象徵的，是小劇場運動所產生的社會影響力，被體制收編成無害的實驗性，無矛盾的多元化，那麼，「拾月」選擇在 10 月底和兩廳院打對台，就是爲了在體制外的邊緣，打開一個可能是最後的、不被收編的空間。

　　如此，冒著風雨看戲的現場觀眾，也就被地緣政治的邊緣、解嚴之際的邊緣、體制的邊緣，定義成多重的邊緣人。還有一重，即都市的邊緣。「拾月」發生的廢船廠、飛碟屋，都是因爲臺灣八○年代的經濟熱潮迅速退卻，導致周轉不靈而關廠或停工，才成爲廢墟的。王墨林一群人等於透過荒廢在都市邊緣的景觀，爲楊照所說的解嚴後的經濟榮景，和令大眾亢奮的消費娛樂場景，下了一個陰暗的註腳。「拾月」彷彿一則廢墟的寓言，預示了臺灣在世紀末的華麗過後，到下一個世紀初期經濟的泡沫化，資本主義發展的空洞化，環境的廢墟化。[2]

2　這裡關於臺灣八○年代都市邊緣廢墟景象的解讀，主要來自王墨林和黎煥雄最近一次非公開的討論。我要特別感謝龔卓軍和周郁齡，他們爲了策劃 2018 臺灣美術雙年展「野根莖」，促成這一系列討論會，並同意我在此引用。

三、邁向地租的藝術：《古國之神——祭特洛伊》

「拾月」的廢墟寓言所無法預見的，是當市場上的投機心態帶來那麼多浮濫開發的建案、泡沫化的船廠、釣蝦場、電動玩具店等等，造成常態性的環境廢墟化。與此同時，臺灣正開始一場廢墟迪士尼化的大規模運動，最顯著的例子，就是今天的我們都身在其中的、改建工業遺產或眷村而成的文創園區。

按照哈維的說法，「迪士尼化」（disneyfication）是作為地球某一部分的土地，被某個私人擁有者所壟斷之後，為了增長壟斷地租（monopoly rent）而進行的一種「地租的藝術」（the art of rent）。也就是說，土地擁有者並不是透過出售土地獲利，而是透過他從壟斷土地所控制的區位或資源，所提供的服務或產品獲利。地租的藝術分為兩階段。在第一階段裡，為了讓地球上這塊獨一無二的土地產生交換價值，比如發展觀光，它就必須迎合可交易性的標準被商品化，從戰後的歐洲到今日的大陸和臺灣都在複製一種主題樂園式的規劃，道理在此。曾經，迪士尼在園區裡更新了全世界，現在全世界依據迪士尼的標準重新設計自己。但是矛盾也在這裡：某個東西越容易被交易，就越喪失它的獨特性，商品化的邏輯推到極致，會反過來將壟斷優勢抹平；不難想像，當世界各地越來越像迪士尼樂園，地方反而喪盡了地方特色。這時候，就來到第二階段了，土地持有者或空間經營者，為了在交易市場上維持自己的寡佔地位，就必須藉助某些富含原創性、真實性之物來展示自己的稀有，例如藝術、智慧財產權、知識經濟、創意產業。（Harvey 2012: 89-96）

　　岔題而言，這也是爲什麼越是全球化，強調原生性、民族性的右傾色彩，就越具有渲染力；回到正題，當老舊眷舍、工業廢墟被迪士尼化爲文創園區，被規劃成淸一色的咖啡館、潮店、文創商品店，它就越要靠舉辦展覽、藝文活動去區隔它的不同。

　　世紀之交，華山從藝文特區變成文創園區的過程，正反映了一種臺灣製造的地租的藝術。我們都知道，華山是在 1997 年湯皇珍等一群藝術家的爭取下，才首度從廢酒廠、立法院預定地，蛻變成今天藝文空間的雛形，當時稱爲「華山藝文特區」，一個類似跨領域實驗平台的藝術村；直到 2002 年文建會頒布「文化創意園區計畫」，華山才再次轉型爲現在主打生活美學、生活品牌的「華山 1914」。（王柏鈞 2011: 82-118）一般咸認，在前一階段的跨域藝術，和後一階段的文創消費之間，明顯存在著斷裂。但是如同王墨林在〈後華山的心理地理學〉一文裡的批判，事實上，華山早在藝文特區時期已經有消費化的跡象了，原因在於當時的主導者藝術文化環境改造協會，他們面對華山作爲日治時期釀酒廠的歷史意識是匱乏的，而殖民歷史一旦被空洞化，藝術家的廢墟之愛就很容易淪爲一種空間的戀物癖，於是「註定了它既可以做社區活動、拍廣告片、服裝秀，甚至政治人物的活動場所，又可以做前衛劇場活動基地的尷尬性。」（王墨林 2002: 5-7）換句哈維的話說，其實根本就不存在兩個階段的華山，兩者同屬於地租的藝術的第一階段，文創園區只是比藝文特區更明目張膽地尋求可交易性的最大利益，從廢墟的去歷史化、商品化，走向廢墟的迪士尼化，再走向前衛藝術的原創性可供符號消費的第二階段。

　　在這兩階段地租藝術的發展中，金枝演社在還是廢酒廠的華山首演的《古國之神——祭特洛伊》，是一個值得追蹤的案例。時間是 1997 年底，正好是華山閒置空間再利用的爭議初期，孰料首演結束當晚，導演王榮裕就依「非法侵佔國土」的罪名遭到警察逮捕。臺灣小劇場運動史裡出現的警察，向來就是劇情的高潮，任何演出都難以設想的廣大觀眾群立刻就被警察吸引過來了，警察是劇場和群眾之間一個怪異的媒介。應該說，警察暴露出國家將群眾視為集體加以規訓的一面，這讓劇場可以站在一個造反有理的對蹠點，去和官方說法競逐對於群眾的詮釋權，從 83 年的《機能喪失第三號》、86 年洛河展意的《交流道》、88 年的《驅逐蘭嶼的惡靈》，乃至於 89 年之後，與各種社運、選戰結合的劇場活動，都是如此。然而，王榮裕並沒有從自己的被逮捕，擴大到整個社會對於華山的爭議，反而表態說：「我們只想演戲，不是要做抗爭。」（王墨林 1998: 34-43）要不要做抗爭當然是個人意願，但是此話一出，就把現場觀眾定位為戲劇愛好者，把廢墟的環境定義成一個去政治化的藝文空間。而去政治化的藝術，已經和娛樂化的消費相去很近了。如此，本該具有空間佔領、重申群眾「接近城市的權利」、或曰「城市權」（le droit à la ville）等等基進意義的《古國之神——祭特洛伊》，最終卻變成對華山的可交易性的一種投資，為廢墟迪士尼化的第一階段鋪路。

　　接著，我們就看到去掉「古國之神」的《祭特洛伊》，成為金枝演社古蹟環境劇場的定目劇，在淡水滬尾砲台、新竹州廳、臺南億載金城這些觀光景點演出，正式進入以藝術手段吸引人潮、「活化古蹟」的第二階段。我無意否定金枝的藝術成就，我深知要用戲劇場面撐起古蹟的磅礴氣勢，

談何容易。我力圖說明的是，在地租藝術而不是視覺或表演藝術的世界裡，越具有藝術的創造力，就越具有壟斷地租的潛力；而環境劇場因其調度大場面、容納龐大觀眾群的能力，經常被拔擢為一種壟斷地租的官方藝術。在此，哈維總結 1970 年代美國都市經驗的一段話，也可用來總結臺灣環境劇場的演變，他說：六〇年代的反戰、人權運動、貧民窟暴動這些群眾抗爭和街頭示威，讓美國都市展現一種旺盛的表演慾；可是這種群眾表演的都市慾望，到了 1972 年美國各大城推動迪士尼化的觀光建設之後，就被都市規劃、將老舊市區更新為金融／消費／娛樂中心的景觀設計給俘獲了。（Harvey 1990: 66-98）都市表演從反抗變成一種反反抗的治理技術，從八〇年代解嚴到當代的臺灣環境劇場，繼美國之後複習了同樣的進度。

結語：什麼是當代？

阿岡本（Giorgio Agamben）在《什麼是當代？》（*Qu'est-ce Que Le Contemporain?*）裡，開篇就透過尼采的《不合時宜的考察》（*Unzeitgemässe Betrachtungen*）指出，所謂「當代」，並非一般所說的跟上時代潮流、走在時代尖端，而是「不合時宜」，是能夠拉開一道與時代脫節的距離，以便認清我們身陷其中的時代。接續這條思路，阿岡本論證說，「只有不被時代的光芒刺瞎、能夠指認光裡的陰暗面、光與影的近似性之人，可以自命為當代人」；「當代性是在當下發生的時刻，立刻彰顯出當下是古老的，而只有在最現代、最晚近的事物裡，察覺古老的痕跡和印記

之人，才是一個當代人。」（Agamben 2008）

　　那麼，身為當代人，我們必須問向這個景觀社會、都市迪士尼化、文創園區、符號消費的時代，它的陰影是什麼？它的古代印記又是什麼？從近年來都市更新造成的迫遷案、為了市容美化而驅趕遊民、為了城市淨化而切除低端人口、興建大型場館帶動周邊土地增值、透過大型表演活動打造國族認同這些現象看來，新世代的掌權者顯然掌握了舊時代所沒有的群眾知識，從而將我們帶入新的威權時代。從這個角度看，這個時代一直拉長著戒嚴的影子，我們也許從未解嚴過，迪士尼化的都市就是某種戒嚴城市。阿岡本引用班雅明的文字：「過去影像所包含的歷史線索，表示這些影像只能在影像歷史的某個特定時刻被閱讀。」新型態政權的崛起，正是將我們帶到那個解嚴之初預定的時刻，去閱讀解嚴四十年來的環境劇場檔案。

參考書目

王柏鈞。2011。《群聚的想像：華山創意文化園區的政策規劃與實踐》。臺北：國立臺北藝術大學藝術行政與
　　管理研究所。
王墨林。1987。「拾月」節目單。
———。1992。《都市劇場與身體》。臺北縣：稻香。
———。1993。〈從「第三劇場」到「行動劇場」〉。《島嶼邊緣》第 7 期。
———。1998。〈安靜下來，小劇場穩穩地走——小劇場運動十年總結之後的第一年〉。《表演藝術年鑑》。
———。2002。〈後華山的心理地理學〉。《空間重塑簡訊》第 4 期。
林寶元整理。1987。「拾月」討論會紀錄。未出版手稿。
夏鑄九。2016。《異質地方之營造》。臺北：唐山。
楊澤編。1999。《狂飆八〇》。臺北：時報。
劉昶讓。2007。《優劇場「溯計劃」的理念與實踐之研究》。臺北：國立臺北藝術大學。
鍾明德。1999。《臺灣小劇場運動史》。臺北：揚智。

Agamben, Giorgio. 2008. *Qu'est-ce Que Le Contemporain?* Paris: Payot & Rivages.

Harvey, David. 1990. *The Condition of Postmodernity*. Malden, Massachusetts: Blackwell Publishers.

———. 2012. *Rebel Cities*. London, New York: Verso.

Lefebvre, Henri. 2009. *Le Droit à la ville*. Paris: Economica.

Schechner, Richard. 1994. *Environmental Theater*. New York: Applause Books.

後解嚴身體／語言風暴
——一切從 2018 年倒回去看

紀慧玲

劇評人

表演藝術評論台台長暨駐站評論人

摘要

2014 年太陽花學運爆發前一年，風格涉李銘宸發表 Rest in Peace、Dear All，兩齣作品與傳統戲劇表述方式相當不同，幾乎不說（完整）故事，也無法分辨人物角色。演員被分布於空間，進行日常動作，身體游移，動機不明。像是烏合之眾，卻在無以名之的集結聚合之後，浮現社會徵兆。前者是「失落世代」的「集體無意識」，後者是消費社會的夜市人生。敘事為場景取代，身體由空間形塑，語言退化為聲音與訊號。風格涉鮮明風格，不僅因為身體／語言被拋擲於劇場空間，形成破碎化景觀。更令人好奇的是，這樣的身體／語言現象，如何與前一世代的身體、語言產生連續或斷裂表現？如果解嚴前後小劇場運動對體制的衝撞表現於「身體與空間的解嚴」，王墨林的論述形構政治意識下的「身體論」，葉根泉從七〇至九〇年代現代劇場身體訓練軌跡，論述蘭陵劇場以降，優、人子、臨界點等團體的身體操作從知識論轉為技術實踐。那麼，風格涉、再拒、進港浪、梗劇場、明日和合等新生代團體，面對劇場的「真實」與「虛擬」，是否展現了批判與質疑的政治性？處於媒介化、數位化、科技化的生命經驗下，將身體／語言架接於現代性批判框架，一再追索主客體辯證，對後解嚴世代是否已無法再適用？當身體與語言自身成為個人自主的匿名群體，我們必須重建論述觀點。亦即，新世代是否正將西方植入的現代劇場美學清理放棄，從日常文化裡，重新長出臺灣劇場風貌？

關鍵字：小劇場運動、身體、語言、解嚴世代、王墨林

前言

從 1996 年文建會主辦「臺灣現代劇場──1986-1995 臺灣小劇場」研討會，1999 年移師臺南舉辦「臺灣現代劇場研討會」，2006 年臺灣大學戲劇學系主辦「2006 年臺灣現代劇場研討會」，以及後續臺大、北藝大輪番主辦的「東西對照與交軌──2010NTU 劇場國際學術研討會」、「臺灣現代劇場的複數史觀國際研討會」（2010）議程內容可發現，1996 年之後「小劇場」三個字幾乎已不再作為字詞成為論文或議題題目，學術或論壇討論生態、歷史、作品、現象、美學、市場、觀眾、政策等等，已少有「小劇場」作為一個現象或類型獨立看待。小劇場確實難以定義與定位，但鍾明德《臺灣小劇場運動史》一書副標「另類美學與政治」所提示，一二代小劇場運動作為創新前沿、具有前衛傾向的政治與美學企圖，仍在當年用以抵拒威權戒嚴體系下「話劇長期的昏庸腐敗」（鍾明德 1999: 15），並與風雲乍起的政治社會運動亦步亦趨前進的過程裡，開拓了臺灣現代劇場的版圖。

1996 年那場研討會，總結第三代小劇場運動，當時參與劇團有優劇場、金枝演社、台東公教劇團、南風劇團、臨界點劇象錄、河左岸劇團、歡喜扮戲團、魏瑛娟劇團、台灣渥克、密獵者劇團，以及出席人士代表的身體氣象館（王墨林）、人子劇場（黃承晃）、環墟劇場（李永萍）、零場及江之翠劇場（周逸昌）等，有的團體迄今健在，有的改名，有的偃旗息鼓。1985-1996 年的時間界定比較像是從活動當年倒數十年，約略扣合解嚴時間點，與一二代小劇場仍有疊合處。而 1996 年也是國家文化藝

術基金會成立、藝文補助機制啟動元年，也是第三代小劇場重要人物田啓元因病隕落之年（會議結束三個多月後）。除了從史觀史軸再次檢視小劇場興起源流變遷之外，當年曾聚焦於三個關鍵詞：身體、語言、意識型態，身體談禁忌、訓練方式，語言談聲音與對白、訓練、非語言表演，意識型態觸及身體、政治、語言背後的認同與抵抗。這似乎是小劇場運動所建立的最主要的「另類美學與政治」了。而從 2018 年倒回去看，高俊耀的窮劇場、符宏征的動見体、彭子玲的烏犬劇場、魏雋展的三缺一、吳文翠的梵体劇場、張藝生與梁菲倚的莫比斯圓環創作公社、吳忠良的身聲劇場、鍾伯淵的曉劇場、鄭志忠的柳春春、溫吉興的小劇場學校、陳祈伶的 TAL 演劇實驗室、Jayanta 與林浿安的 EX- 亞洲劇團……等等，在過去二十年的時間之流裡，接續第三代小劇場的探索，依然從事著身體與語言實驗，並試圖找出融合而非對立的表演體系。而與此同時，更近的幾年，也有一些團體走出語言文本，改由空間、視覺、聲響、物件等元素構成場上主要表現方式，在風格涉、再拒劇團、明日和合工作室、進港浪製作、狠劇場、河床劇團、Baboo 身上，這些新的「另類」亦逐步顯揚，甚至在近年強調跨領域的台新藝術獎入圍名單上，也有鬼丘鬼鏟《立黑吞浪者》、蔡明亮《玄奘》浮動於劇場之域外卻同樣令人驚豔。

一、從王墨林的「身體論」到葉根泉的身體技術觀

黃雅慧在《「戒嚴」身體論：王墨林與 80 年代小劇場運動》論文

中指出，王墨林受到日本六〇年代小劇場運動及舞踏的身體論影響，提出身體論述來描述在當時的社會文化脈絡下，小劇場於身體「顛覆」及空間「解嚴」的表現，進而形成他論述小劇場運動的方法。王墨林的「身體論」緊扣「戒嚴」此一關鍵詞，因此，當他提出「主體性」思考時，作為前衛藝術的小劇場（包括舞蹈），勢必必須理解臺灣於冷戰結構下如何受到西方資本主義與文化收編策略影響，對現代主義全盤接收，卻對現實主義缺乏認識，造成主體認識不明，「小劇場的創作必須要有一個對於現實政治、經濟、社會等制度的基本分析，才有能力操作前衛形式，去對傳統的主流價值進行質疑。」（黃雅慧 2014: 76）因此，當臺灣社會進入高消費、商品化、文化政治化（補助機制），小劇場運動卻沒有產生主體的美學脈絡，因此王墨林宣告「小劇場已死」。

小劇場已死，前提是小劇場曾經活著，鍾明德認為，「王墨林認為『真正的』小劇場運動應當專指這些 1986 年之後的前衛劇場的『顛覆叛亂』而言」，進入 1990 年代之後則已死。鍾明德反對這種「將小劇場運動化約為政治激進劇場」的觀點，並同時提出，第二代小劇場的前衛形式包括「環境劇場」、「政治劇場」、「後現代劇場」，三種潮流均在「劇場的美學和政治上進行了繁複的辯證發展」。（鍾明德 1999: 123）姑不論兩人的小劇場史觀究竟何人具備了現實基礎，或許王墨林更多地受到左翼思潮影響，鍾明德援引注入更多西方劇場脈絡，但從葉根泉的研究，現代戲劇從七〇年代末蘭陵劇坊開始，即關注身體於舞台的表現性，八〇年代引進葛羅托斯基的訓練，除了訓練方法，更造成精神性翻轉，八〇年代末隨著強烈「本土化」運動影響，身體從認識論成為「身體技術作為關照自我與

實踐一環」，迄九〇年代的臨界點亦然。

　　葉根泉以蘭陵、優、人子、臨界點的身體訓練作爲分析對象，並佐以對臺灣影響甚深的葛羅托斯基表演觀念（及演變）及其訓練方法，得出八〇年代是臺灣現代劇場身體觀的重要興革，身體議題處理的面向包括自我轉化、生活修爲、身體技術，最終成爲關照自我的實踐。他也連帶一筆提到，最終，創作與修「身」之間，或混沌未明，或平衡互補，都是未竟功課。

　　王墨林的身體論與葉根泉的身體作爲技術實踐，是兩種迥然不同的論述路徑。王墨林認爲身體的表現可以返溯下層物質結構（社會、經濟、政治）並回應上層精神結構（意識型態、欲望、情感），借用黃雅慧觀點，是唯物史觀的辯證，也是總體性的觀察。依此論述，我認爲，王墨林的身體論述朝向了身體如何洞察其規範與限制，並以其外部性（形體）與內部性（命題）去傳達、回應社會與自我。這個洞察的認識，即黃雅慧所稱的「問題化」身體。而九〇年以降，王墨林對身體的論述與實踐繼續他的戒嚴史觀，一部分也朝向哲學思維推進，越走越前衛。但始終有個問題未解決：臺灣小劇場有接收並繼而實踐、發展、繼承王墨林的「身體論」嗎？在去年（2017）表演藝術評論台「不和諧開講：從王墨林與其臺灣戲劇史認識談起」這場對談裡，與會者就曾提到這個問題，[1] 如同黃雅慧於論文指出，王墨林的論述並無法在當時的劇場環境起作用，以致他的論述是相當孤寂的。（黃雅慧 2014: 77）而我

1　參考講座紀錄，http://pareviews.ncafroc.org.tw/?p=24691，瀏覽日期：2018 年 4 月 26 日。

自己曾口頭再次問過王墨林同樣的問題，他也說確實沒有被實踐，但影響是有的，就算不是直接，但間接影響很多，也在現今的當代文化批評領域引起很大重視。而小劇場之所以無法實踐他的論述，是因為他的論述並不朝向方法論，無關訓練與方法。他把身體視為現象學概念下的哲學問題，絕不只是操演與形體表相。[2] 我認為，王墨林的身體論既視身體為主體，要探討其存在狀態，與劇場上的身體作為文本表述的載體之一，是客體化的身體，根本就是認識上的不同。或許因此，王墨林的身體實踐場域越來越偏向行為藝術是可以理解的。

　　王墨林的論述沒有在戲劇／劇場被具體發揚、實踐，但身體（技術）探索卻一直是劇場創作一個主要課題。鍾明德的研究曾指出，蘭陵劇坊初期的實驗路線至少有兩條，一是以《荷珠新配》為代表，依舊以語言、劇情為主的折衷路線，二是以《包袱》為代表，更多偏離語言敘事所走的前衛路線。但由於《荷珠新配》更受肯定，《包袱》慢慢隱而不彰。表坊、「實驗劇展」可說繼續發揚著折衷路線，並成為主流；第二代小劇場未繼承《包袱》純肢體意象的探索，但排斥主流政治與美學，與折衷主義走得更遠。葉根泉論文則指出，卓明從《包袱》、《貓的天堂》到《九歌》，持續找尋身體訓練的技術，從美國返臺的劉靜敏（劉若瑀）、陳偉誠帶回葛羅托斯基訓練與觀念，《九歌》依此進行演員訓練，最後作品雖不成功，卻播下葛氏於臺灣被接納的種子。葉根泉分析優劇場等團的訓練方法，採用葛羅托斯基從自我覺察一路發展出來的方法體系加以輔證，說明臺灣

2　筆者於 2018 年 4 月 25 日與王墨林短暫對談，未有正式紀錄。

的類似發展，並於八〇、九〇年代形成脈絡，此線性史觀及系譜觀察分析，讓我們看出葛氏方法及理論的深刻影響，但後續發展的第二代小劇場團體如河左岸、環墟、筆記、洛河展意，第三代小劇場團體如江之翠、魏瑛娟、台灣渥克，也包括游移的個人如劉守曜或後來轉往南部開拓的蘭陵元老卓明，他們的身體訓練方法是襲自何種概念、源流，則尚待補闕。而上述 2018 年仍強調身體探索的團體，窮劇場、動見体、烏犬劇場、三缺一、梵体、莫比斯圓環、身聲、曉、柳春春、小劇場學校、演劇實驗室、EX- 亞洲⋯⋯，乃至借取臺灣早期歌舞劇、胡撇仔戲形象的金枝演社，林林總總，有著舞踏、歐陸的形體劇場系統、舞蹈接觸即興、南管、歌仔戲、京劇、武術、太極、瑜珈、印度舞劇、印尼宮廷舞、動物模仿、靈修等等系譜，與前代有何不同？陳梅毛於〈小劇場演員訓練方法報告〉文中介紹了肉身、變身、顯身、附身路徑，他稱之為「四身當道」，以解嚴後九〇年代小劇場為觀察對象，並認為這股演員訓練方法熱潮受到「本土化」大潮影響，大家竭盡所能尋找「臺灣人的身體」。（陳梅毛 1996: 129）後解嚴時代的二十一世紀，上述身體探索的目的與驅力是什麼？寫實表演體系之不足？泛亞洲的身體表演美學？反學院派（西方）的思索？許多線索都猶待整理論述。一個初步觀察是，這些劇團的實踐路線必須將其使用的語言一併納入考量，亦即，這些團體多數仍仰重戲劇文本，與其說他們在尋找身體，不如說他們是在尋找自己的敘事語言，結合語言與身體的統合性產生獨特的敘事身體與文體。因此，回顧第三代小劇場，作為劇場藝術前沿仍應將他們放回

戲劇劇場³脈絡下視之。

二、身體／語言的消隱

　　1995年迄今，作為解嚴後三十年間，臺灣社會重新盤整，初期仍有的政治、社會、教育、農民衝撞，漸歸於平緩，盤根錯結的戒嚴遺留卻才待展開清理。1994、1995年，吳中煒等人召集的「台北破爛生活節」、「破爛生活節『後工業藝術祭』」，曾被王墨林視為前衛藝術的接棒者，⁴ 如今看來或可視為解嚴後再次的身體與空間行動，卻只能曇花一現，原因或許是，「破爛」行動與第三代小劇場聚集地甜蜜蜜咖啡屋、同志戲劇、民眾戲劇、環境劇場的發生約莫同時，但也與政府當時熱切推動的「本土化」社區劇場、「國際化」國際表演團隊扶植團隊可互作對比觀察。換句話說，當政府的文化治理越發純熟、體制化，小劇場精神的劇場活動能量越趨萎頓，進入體制成了唯一途徑。但不論屈身於體制內外，現代劇場探索其表現方式始終未停，否則我們不會看到一直未曾反體制的傳統戲曲向當代戲曲轉進的迂迴與前進，也看到現代戲劇繼續開拓了偶戲、物件劇場、肢體劇場等等路線。

　　破爛節有裝置、行為、戲劇、聲響、樂團等不同類型藝術團體參與，

3　「戲劇劇場」借用自漢斯・蒂斯・雷曼（Hans-Thies Lehmann）於《後戲劇劇場》書中用語，雷曼用以區別「後戲劇劇場」，前者指的是以戲劇文本為中心的表現形式，後者則是非文本中心的新劇場表現形式的總匯。

4　參考《中國時報》，民國83年12月31日「藝術看板」，王墨林〈小劇場自邊緣出走〉一文。網路蒐尋網頁：https://www.flickr.com/photos/121762277@N06/13484906623/in/album-72157643103315663/，瀏覽日期：2018年4月27日。

某方面來說，也應和了九○年代後期開始風行的跨領域浪潮。鴻鴻於
《新世紀臺灣劇場》書中曾介紹泰順街唱團於 2002 年演出的《Insert》，
這齣於舊公寓改裝的新樂園藝術空間推出的作品，創作者湯淑芬、蘇匯
宇、邱信豪本身主要是當代藝術工作者，作品集合影像、裝置、舞者、
體操選手，彼此之間互有交涉互動，焦點渙散，又混融爲整體景觀，觀
眾被迫進入，亦成爲景觀的一部分，「他們對空間的整體掌握，讓靜態
的空間本身就產生了敘事功能：空間成爲主體，空間的變化成爲演出的
主要焦點；演出者或完全『融入』場景，或成爲對比出空間個性的異質
存在。……作品雖小，然而從構思到演出是如此的渾然天成，彷彿一個
新世紀的誕生。」（鴻鴻 2016: 222）這樣的描述，與如今的再拒劇團「公
寓聯展」（2007、2009、2011、2013、2016）、明日和合《恥的子彈》
（2017），或是近期最盛行的美術館劇場作品，幾乎沒有扞格。不論是
以沉浸劇場、環境劇場、微型劇場、行動劇場命名，與前行代劇場最大
的不同在於，身體與語言不再是敘事主要工具，所傳達的也非完整的單
一世界觀，在新世紀劇場的後解嚴世代創作者身上，破碎的主體形成非
連貫的世界觀，異質的多元元素造成衝突的秩序，然而，卻也在非連續、
異質化的世界裡，新世代向我們展示了歷史（時間）、他者（物質、空
間）與人（自我）彼此之間眞實的關係。

（一）空間與身體的漫遊性

再拒劇團成立於 2002 年，主力成員皆爲八○後解嚴世代，最「老」
的成員黃思農大概是 1981 年生，輔仁大學哲學系肄業，臺灣藝術大學

戲劇系畢業。再拒的命名本身就帶有抵抗性：拒絕長大，成員彼此之間也有濃厚的跨域色彩。2007年再拒推出第一屆「微型劇場／公寓聯展」，較明顯地標示出劇團第一個軸向：以空間作為抵抗體制策略：「從07年起，再拒劇團以微型劇場／公寓聯展回應90年代以降的臺灣小劇場論述。當眾人言必稱小劇場的時候，『小』早已不再足以表示劇場中的實驗與批判性，但不可諱言的，在一個比小劇場更小的『微型劇場』中，所有我們（觀／演者）的感知皆被放大。……透過舞蹈、影像、裝置、牆面彩繪與表演者的身體語彙，演現人與空間動態的辯證關係。」[5] 在黃思農後續梳理裡，他再補充道，「90年代成長的我們，對於『環境劇場』與『議題劇』都並不僅僅滿足於『觀念』的衝撞，……作為一個既非否定傳統的前衛劇團，又非主流商業文化的依附者，我們的『邊緣性』又是什麼？我們花了很長的時間在實踐的過程中理解這樣的反省，而這便是『公寓聯展』故事的開始。」[6] 黃思農本身論述能力極強，他為再拒書寫了非常多文章，面對當時的文化生態，他相當敏銳的提出「2007年的我們並非一群可以完全透過創作餵養自身的藝術工作者，彼時臺灣的表演藝術環境，亦面對著文化政策、藝文補助與勞動條件的轉型，對於閒置空間再利用的種種公共討論與爭議，第一線的表演藝術工作者與政府『文化創意產業』的政策方向，認知上有著極大的鴻溝。於是，『公寓聯展』從想法的誕生、與劇團創作脈絡的關係到各個創作者題材的選擇，確實涵蓋了空間權力分配、劇

5　參考內容出自再拒官網，標籤：2013公寓聯展延伸閱讀，http://against-again.blogspot.tw/search/label/%E5%85%AC%E5%AF%93%E8%81%AF%E5%B1%952013%EF%BC%9F%E5%BB%B6%E4%BC%B8%E9%96%B1%E8%AE%80，瀏覽日期：2018年4月29日。
6　同註5。

場史、優勢文化抵拒等諸多面向的討論。」[7]而公寓聯展後來發展爲「漫遊者劇場」（2016、2017），關懷的已不只是觀演關係與特定空間的解放，而是城市空間與歷史的再思索，在這場邀請觀者藉著錄音帶指示，以身體感官（視聽、行走、觸味、故事）作爲戲劇行動的演出裡，再拒第二條軸線亦清楚浮現。

　　換句話說，從微型劇場到漫遊者劇場，再拒思索的不僅是突破空間制式觀演關係的展演型式，更重要的是，作爲後解嚴的身體觀，再拒展示了某種拒絕與治理化空間妥協的政治性，其妥協不以衝撞、破壞、違例行動出發，而是藉由空間（劇場）重新思考身體的歷史性，關於人如何被塑造、身體如何置於公共空間，甚且在某些物件的碰觸上（比如老照片）連結經濟產業的階級性、勞動關係。當身體不再受具體戒嚴令禁錮，解嚴後的行動自主朝向民主治理下的新權力結構，自由的定義必須與權力對話，而再拒將身體「大眾化」，進行與一般大眾日常連結的身體歷史與空間書寫／批判。

（二）非人、不在場、異質性

　　再拒的第二個軸向是朝向詩劇、聲音與無人劇場，從公寓聯展多次以聲音、物件作爲展演，到《諸神的黃昏》（2014）、《燃燒的頭髮：爲了詩的祭典》（2015）、《渾沌詞典：補遺》（2016）、《日常練習：消失的動作》（2016）、《接下來，是一些些消亡（包括我自己的）》

7　同註5。

（2017），乃至甫結束的《聲音在場之待客實驗》（2018），再拒持續開發聽覺、物件、空間布署的敘事方式，讓演員身體與語言消隱，取而代之是其他官能介面。這些非人或無人劇場一方面開發劇場的感知能力，一方面也回應了數位科技與社交網路發達的虛擬世界，表演的身體與語言無法再演現真實，劇場的邊界勢必溶入現實世界，在現實與虛構交織的場景裡，參與者進入劇場獨有的身體臨場性才能逼現出另一重真實。

　　無人或說無身體的表演，在以視覺意象首先形成風格的河床劇團身上更為明顯。河床的作品幾乎是靜態、無語言、植物景觀式的表演，人（演員）在其中是被視覺化的物件，符號與其象徵是一切文本，這些高度幻象化的畫面與臨場感，製造類儀式的氣氛，但共時性又凌駕劇場較常見的歷時性時間感，有點像雷曼（Hans-Thies Lehmann）形容羅伯·威爾森（Robert Wilson）的作品「一種目光時間」於劇場裡產生了。

　　來自馬來西亞的影像創作者區秀詒曾於 2015 年窮劇場策劃的「馬華文學劇場」推出「現場電影」《山瘟》，利用舊式影帶現場操作，影片係馬共被整肅清理期間由執政當局拍下的政治宣傳片，故意用刮磨、晃動、改變速度等手法，結合現場聲響，隱喻該段歷史隱諱不彰與政治高壓下的變形、失語、意識譫妄。同一天亦有再拒黃思農以同一部小說《山瘟》用音樂、聲響演繹。兩部作品都無人，甚至連小說文本亦不存在，只殘留一些模糊影像或聲音。種種「不在場」的表現方式暗喻了歷史被抹除、人民記憶與身體消失，舊物件的使用則間接展現對西方現代性影響的批判。

　　獲 2017 台新「視覺藝術獎」的《立黑吞浪者》亦有類似觀點，透過詩歌、體操、影像和聲音藝術等多重交織又解構的演出，處理了日治時期

「風車詩社」被遺忘的身影。正由於歷史的消逸與無法重現,再現式的身體充其量也只是虛構,因此,在《立黑吞浪者》裡,身體只是符號,不論是體操式展演、鋼琴上的即興彈奏、人與物的行為藝術,身體所表達的是創作者論述現代性之於臺灣歷史的一段進程,同時以作為論述框架主軸的風車詩社代表的超現實美學,拒絕具體與定義,拒絕理性與秩序,反思現代化如何以強大政治力量進入臺灣,重寫臺灣人的感性與理性模式。

(三)日常化的高度自然主義

2008 年國藝會開始策劃「新人新視野」專案,這個計畫限定畢業後五年內的劇場新鮮人發表作品,從第一屆開始,八〇後世代躍出檯面,他們所呈現的劇場景觀令人詫異且驚喜,其中,1988 年次的李銘宸,無疑是其中相當特殊的一位創作者。

李銘宸的作品,從 2011 年的《超人戴肯的黃金時代》、2012 年《不萬能的喜劇》、2013 年《R.I.P.》、《Dear All》到 2014 年《每個人的心中都有一座胖背山》、《戀曲 2010》、《擺爛》,幾乎都在拆解敘事、語言,甚至劇場空間,被布置的廢棄物、被錯用的道具、被語無倫次對白或獨語打散的語言、無所事事的表演,李銘宸的戲不像戲,舞不像舞,卻在偌大空間裡,構成完整的視聽文本。這種散焦的敘事策略,沒有懸念的戲劇結構,抽離所有戲劇性要素,甚至符號、隱喻,如果援引西方戲劇分類,或可跟後現代戲劇、後戲劇劇場作一連結,鴻鴻評論李銘宸的作品即使用了「後戲劇劇場典範」說法(鴻鴻 2016: 164)。與再

拒相同的，演員身體與語言在他們的作品裡都不再是具象，李銘宸更多使用了遊戲手法藉以戲仿或娛樂觀眾，布置場景使空間產生（新）意義成為景觀化場景，日常化的身體經常擺出無意義的姿態，音樂大量填入多數是通俗音樂或自然聲響甚至刷牙、漱口等聲音……，這些舞台上不連貫的動作、聲音，似乎構成整體意義的消融，但弔詭地，卻指向了「當下」，每一個線性觀看時間裡的當下，以及，時間注視下映現的現實的當下。換句話說，李銘宸的作品是很接近現實世界的，他幾乎無意虛構一個幻景以營造劇場感，卻在破壞表演與空間的策略下向觀者展現真實。

與日常接軌的創作還有原型樂園（貢幼穎、張吉米等人）的作品《摩托車劇場》（2012）、《異想漫遊》（2013）、《夜市劇場》（2014）、《跟著垃圾車遊台北》（2015），這幾個作品將演出置於日常生活當中，日常與展演幾無界線，但展演的介入讓日常變得「異常」，從日／異常的邊界，刺探劇場的展演性的可能。

三、後解嚴的清理與繼承 ── 身體與語言新脈絡：歷史與當下

相對於解嚴前後臺灣熱中一時的本土化背後強烈的身分認同行動，解嚴後成長世代的生命史記憶或許不再有歷史沉痾戒嚴陰影的沉重，相反地，經過長期抗爭後繼續活著的生活本身，依舊充滿對立、不公義、反民主、反法治，以及持續必須與政治機器對話、抗爭的無奈。這份無可奈何曾經反映為正負面意涵皆有的「小確幸」精神，而劇場作為抵抗的小劇場實驗精神，或許在拋離沉重與虛妄的國族幻想主體焦慮後，更大呈顯了青

年世代從國族符號破解而出，走出強烈個體意識的行動主體。

　　眞實，或許是解嚴後世代面對劇場不斷反省與前進的最主要問題意識。不論是再拒、李銘宸，或近年風行的沉浸劇場、紀錄劇場、參與式劇場，新世紀的劇場湧現一股逼現現實的前衛浪潮，他們放棄傳統語言與身體的表述方式，卻在重塑語言與身體性的企圖裡，回應了前世代小劇場「戒嚴－解嚴」這個命題，也重新回到過於早熟的臺灣現代戲劇尚未完成的實驗戲劇道路上。

　　後，是對前者的繼承（或懷舊）與清理，「後解嚴」這個詞指向對戒嚴歷史的清理，並重新認識戒嚴的遺留。如果臺灣有「後解嚴」「劇場」，指的應該也是文化意義與劇場行動上的雙重性。

　　劇場行動上，新世代創作者不再完全信仰鏡框式美學與文本戲劇，他們追溯的起點比一二三代小劇場還早，反省現代主義，再往上溯及日治時期曇花一現的超現實主義。同樣的，他們延伸的未來也比主流劇場更遠，科技、影像、媒體加上普遍受到通俗文化感染，成為「吸飽通俗文化奶水」長大的一代，吐咽出對技術及符號的熟稔與操作。

　　文化意義上，這些影像、聲音、空間裡的身體等多重布置的敘事構造，並不是形式主義予以奇觀化，而是反對承襲的陳腔濫調，重新開展新元素，找回被排除的眞實。再拒或李銘宸的作品，創作意識都有歷史感在其中，透過清理歷史，書寫記憶，重新確認這個電子化時代，人如何生存與生活。清理歷史的同時，他們也揭露了當下。如同黃思農所說，「無論是哪種劇場，它始終關係著連結了過去、現在和未來的這個連綿不絕的『當下』。創作對我來說，很大的重點便是在揭露這個它，

它包括了在現代化過程當中被排除的人與物。」[8]

　　過去以來，臺灣劇場深受歐美現代主義以降各式風格影響，從而也建立觀眾與表演彼此熟稔的戲劇／劇場語彙，這個「遲來的現代性」植入的身體與語言，同時受到戒嚴文化影響，從而與民間日常切割，形成統治階層美學治理的一環。引用林于竝對《R.I.P.》與聲體藝室《浮士德掛了》的評價，他認為這些小劇場「語言」不是消失，就是失去其原本的作用，這些小劇場的創作者想表達的，似乎是用語言所不能表達的部分。他們所關心的，從人的「內面」轉移到「外部」，從人的「心理狀態」轉移到「身體」或者「空間」的樣態。[9]而筆者對《戀曲 2010》也認為，《戀曲 2010》演示了臺灣新的「砸掉的一代」的美學與政治態度。整體碎解，意義滑脫，卻總在時間長度裡，逼現了存在的真實感。在日常、物件、身體表演，交揉著破碎語言、斷裂訊息，不斷破壞劇場幻覺，卻具有創造性的視聽景觀裡，再現了強悍的內核。[10]

　　如果從風格涉 2017 年多齣製作繼續往下看，不同編導群推出的《戈爾德思：夜晚就在森林前方》、《欲言又止》、《阿依施拉》，自過往集體即興編創的遊戲現場及實驗，衍伸至原創文本與語言及敘事。「後」既是繼承，也是繼續前進，在探索劇場新語言與身體的方向上，後解嚴新世代劇場創作人重新挖掘脈絡，與前行世代小劇場精神隱隱呼應著。

8　參考內容出自再拒官網，標籤：臺北市立美術館「社交場 Arena」《年度考核協奏》。
9　林于竝，台新藝術獎〈第十二屆第二季提名觀察報告〉，參考網頁：http://talks.taishinart.org.tw/juries/lyp/2013073108，瀏覽日期：2018 年 4 月 29 日。
10　紀慧玲，〈砸掉的一代——評《戀曲 2010》〉，參考網頁：http://talks.taishinart.org.tw/juries/jhl/2014052101，瀏覽日期：2018 年 4 月 29 日。

引用書目

陳梅毛。1996。〈小劇場演員訓練方法報告：「四身當道」——四種表演體系路線的思考〉。《臺灣現代劇
　　場研討會論文集：1986-1995 臺灣小劇場》。臺北：文建會。
黃雅慧。2014。《「戒嚴」身體論：王墨林與 80 年代小劇場運動》。國立交通大學社會與文化研究所
　　碩士論文。
葉根泉。2013。〈試探七〇至九〇年代臺灣現代劇場的身體技術作為一種實踐〉。《戲劇學刊》18: 7-49。
　　臺北：國立臺北藝術大學戲劇學院。
鍾明德。1999。《臺灣小劇場運動史：尋找另類美學與政治》。臺北：揚智。
鴻鴻。2016。《新世紀臺灣劇場》。臺北：五南。

參考書目

文建會。1999。《一九九九年臺灣現代劇場研討會論文集》。臺北：文建會。
王墨林。1992。《都市身體與劇場》。臺北縣：稻鄉。
林鶴宜、紀蔚然主編。2008。《眾聲喧嘩之後：臺灣現代戲劇論集》。臺北：書林。
國立臺北藝術大學。2010。《臺灣現代劇場的複數史觀國際研討會論文集》。
國立臺灣大學戲劇學系暨研究所。2010。《東西對照與交軌——2010NTU 劇場國際學術研討會論文集》。
漢斯・蒂斯・雷曼著，李亦男譯。2010。《後戲劇劇場》。北京：北京大學。

跨界製作的現代意義
——由藝術媒介與工具的介入談起

傅裕惠

國立臺灣大學戲劇學系兼任講師
國立臺灣大學戲劇研究所博士生
劇場工作者

摘要

「跨」界、跨國、跨領域與跨文化等「跨越」的意義是什麼？是超越？是融合？是推翻還是創新？廣義地來說，若對照臺灣本土歌仔戲的發展與歷史來看，在臺灣社會文化獨特發展下，「跨越」的意義一直是透過都市發展、人口結構和市場經濟等層面，展現不斷融合、交流的活躍動能。此外，也將隨著這近四十年跨界製作的案例，嘗試評估藝術媒介和工具介入的方式、角色、功能或目的，反映創作者在抽象概念之外的具體實踐。

邁入二十一世紀之後，「跨界製作」應該有更為複雜和細緻的當代內涵。然而，創作磨合與互動的關係，經常形成「跨越」之後與成果之間的張力，或是形成藝術本質的維護與爭議。對觀眾或評論而言，所謂跨文化或跨界的討論，經常會執著於領域、專業和文化界線之別，讓人與人、個人與種族、文化與社群之間甚至藝術專業的分門別類，藩籬更為明顯，彼此更有距離。當我們討論臺灣現代劇場的創作脈絡時，似乎也會忽略來自歐美視覺與前衛藝術間接的啟發。隨著政權體制的改變、文化體制的建立、跨界對話的興起和網絡媒體的交流，國界和族群的意義遭到挑戰，我們逐漸能在國際匯聚的創作能量間，跟著呼吸，甚至透過國際策展人與策展單位——例如兩廳院、臺北藝術節、台新藝術獎和臺北表演藝術中心等——的推波助瀾，能參與前衛藝術的對話與交易。本文嘗試從上世紀末數位時代興起，表演藝術（特別是現代劇場）各界對跨技術、跨媒體的關注，以及科技網路對藝術創作概念和觀念的影響，換個角度來看所謂「跨界製作」。

關鍵字：跨界、原型樂園、複合藝術、跨媒體、觀演關係

前言

　　我認為，所謂跨文化或跨界的討論對讀者和評論來說，討論的爭議常會執著於領域、專業和文化界線之別，讓人與人、個人與種族、文化與社群之間甚至藝術專業的分門別類，藩籬更為明顯，彼此更有距離。創作磨合與互動的關係，經常在「跨越」之後形成與成果之間的張力，或是形成藝術本質的維護與爭議。因此，本文嘗試從上世紀末數位時代興起，表演藝術（特別是現代劇場）各界對跨技術、跨媒體的投入，以及科技網路對藝術創作概念和觀念的影響，換個角度來看所謂「跨界製作」。此外，也將隨著這近四十年跨界製作的案例，嘗試評估藝術媒介和工具介入的方式、角色、功能或目的，反映創作者在抽象概念之外的具體實踐。

　　邁入二十一世紀之後，「跨界製作」應該有更為複雜和細緻的當代內涵。2001 年起，國藝會所提供常態補助中的跨領域類別，雖然從「其他類」轉型而成獨立的類別，但又於 2007 年被整併到其他的補助項目，無法長期成為固定的補助項目。在市場的期待下，這類跨界製作的格局、視野與潛力，經常承受很多壓力；不可否認地，多數人對跨界創意的期待，除了希望看到形式上的突破，也希望具體的創新。也許，我們還得察知創作者對當下生命探求與表述的動機，才能更實際評估跨界製作產生的效益。

　　2010 年起，文化部（當時為文建會）頒布「表演藝術團隊創作科技跨界作品補助作業要點」，鼓勵表演藝術團隊的跨界創新，規劃結合數位科技的全新製作，提供 250 萬到 500 萬元不等的競爭型補助，希望協助團隊完成高度藝術性、精緻性與互動性之旗艦型作品。財團法人國家文化藝

術基金會（以下簡稱國藝會）則於 2014 年發起「臺灣數位表演藝術國際續航計畫」專案，[1] 與財團法人數位藝術基金會共同執行，希望推動與支持「創新、實驗性的作品具有在國際持續發光的可能」，試圖建構一個長遠有機的國際交流網絡。「臺灣數位表演藝術國際續航計畫」專案的催生，除了進一步顯示公部門對跨界、跨領域朝向科技發展與結合的關注，顯然也發現民間藝術領域之間的跨界，早已成為國際藝術創作的趨勢與未來。少數創作者和補助單位可能已經警覺到自身面對這種內部的、市場的、甚至是國際性的競爭壓力，在面臨跨文化交流時，會努力著重更細膩的部分（例如強調排練過程與方法，可見於台南人劇團製作《Solo Date》的案例），並以創作共識與普世議題來探索跨界創作突破傳統模式的可能。

由荷蘭建築師雷姆・庫哈斯（Rem Koolhaas）所設計的臺北表演藝術中心，原以特殊球體造景和「3 ＋ 1」劇場設計為空間特色。在多次施工延誤與經費延宕的情況下，一千五百席大劇場和八百多人座的多形式劇場，尚未來得及為臺北市打造現代劇場新感官經驗，近年來先以「打造屬於藝術家的中心」為製作宗旨，於 2017 年起催生了「亞當計畫」[2]（即亞洲當代表演網絡集會），找到同時耕耘製作與策展的折衷方式，試圖摸索突破傳統創作模式的方法。「亞當計畫」集結多國多元和前衛的藝術創作者，不僅透過作品對話，也在林人中[3]等人的策劃下，

1 http://www.flyglobal.tw/zh/article-3。
2 https://adam.tpac-taipei.org/2017/index.aspx。
3 原是動見体執行製作，因策劃臺灣劇場七年級生代表作《漢字寓言》入圍台新藝術獎而漸受矚目。後受日本行為藝術家霜田誠二啟蒙，而投入行為藝術創作。現為跨渡表演及視覺藝術場域的藝術家與策展人，

建構交流的平台，將所謂的跨界或跨文化表演，更進一步與表演性論述結合。然而對於像林人中這樣的年輕藝術家而言，學院戲劇教育底下的藝術生產機制，似乎排斥與視覺藝術對話，並且存有非常嚴重的「當代性」的問題。無論戒嚴時期或解嚴後的身體藝術或表演，九〇年代之後出生的年輕人都能輕易地說出「與我無關」的立場。那些歷史脈絡在他們眼中最好的下場，就是「歷史知識」[4] 而已嗎？也正如林人中所省思：知識如何運用於表演？而當我們討論臺灣現代劇場的創作脈絡時，似乎也會忽略來自歐美視覺與前衛藝術間接的啓發。隨著政權體制的改變、文化體制的建立、跨界對話的興起和網絡媒體的交流，國界和族群的意義遭到挑戰，我們逐漸能在國際匯聚的創作能量間，跟著呼吸，甚至透過國際策展人與策展單位——例如兩廳院、臺北藝術節、台新藝術獎和前述臺北表演藝術中心等——的推波助瀾，能參與前衛藝術的對話與交易。

一、跨界與跨領域製作的內涵與意義

臺灣社會劇烈變動的現代化過程，著實使得跨界或跨文化等社會性、經濟性、物質性與文化性的交流現象，成爲我們的文化主流。從臺灣的藝術發展歷程來看，今天臺灣現代劇場界所謂跨界或跨領域的藝術概念，很

旅居巴黎。他的創作類型包括編舞、行為藝術、一對一表演及現場性裝置。作品展演經歷為 2016 臺北雙年展、上海外灘美術館、巴黎東京宮、法國國家舞蹈中心等。2016 至 2017 年間擔任國藝會 CO3 表演藝術國際發展平台計畫策展人，2018 年於橫濱表演藝術集會藝穗節策劃臺灣單元。
4　林人中策劃：「當代舞蹈專題：誰在表演當代及何以如是？」，《ART PLUS》第 53、54 期（2016 年 3 月、4 月）。

<div style="writing-mode: vertical-rl">跨界製作的現代意義——由藝術媒介與工具的介入談起</div>

可能是從六〇至七〇年代的「複合藝術」影響而來。政治氣氛的壓抑，知識份子無法自由表述自己的心境與想法，無法定義自己的存在與認同，一方面既是排斥政治事務，一方面也無法積極關懷當前的社會與環境議題，唯有將自己的思想與創作轉而向全人類共同的處境投射，思考人類存在的意義與價值，使得二次大戰後的西方存在主義思潮，逐漸在臺灣藝文界流行。[5] 於是，臺灣的複合藝術的嘗試便在這樣的六〇年代背景下，突破了過去較為保守、傳統，以及獨尊抽象主義的現代化發展。其中代表性人物之一，便是於 1965-1966 年與邱剛健、劉大任、陳映真（當時本名為許南村）等人，共同負責編輯《劇場》雜誌的黃華成[6]，這批人也在 1965 年 9 月翻譯、演出貝克特（Samuel Beckett, 1906-1989）的《等待果陀》。[7] 而既是小說家也是設計師的黃華成，則於當時策劃參與了「現代詩畫展」、「大臺北畫派 1966 秋展」（1966）、「不定型藝展」（1967）與「郭蘇新展」（1968）等；在臺灣文化界陷入七〇年代的鄉土文學論戰與鄉土寫實主義之前，以及在臺灣美術史上佔有啟蒙與開創意義的五月與東方畫會之後，複合藝術的發展，堪稱象徵著臺灣前衛與文藝思潮對主流體制反動，和轉向思考回歸與認同的一次覺醒。

臺灣六、七〇年代藝術發展的藝術概念，仍在刺激與影響著現代劇

5　賴瑛瑛：《臺灣前衛：六〇年代複合藝術》（臺北：遠流出版公司，2003 年），頁 44。
6　被喻為「荒謬的先知」，難以定位，廣東中山人，享年六十一歲（1935-1996）。詳情可見前註及楊佳璇：《黃華成（1935-1996）創作研究》（國立臺南藝術大學藝術史學系藝術史與藝術評論碩士論文，2011 年）。
7　演出經過和成果可見吳孟晉、林暉鈞譯：〈《等待果陀》與戰後臺灣的前衛美術：論《劇場》雜誌與黃華成之裝置藝術作品〉，《藝術觀點》第 41 期（2010 年），頁 48-59。

場表現，有可能現在才正要開始進入全然展現的階段；如今這一批備受矚目、出身現代劇場的中生代導演如黎煥雄、符宏征、魏瑛娟、王嘉明、戴君芳等，也多半磨練自八〇至九〇年代臺灣的小劇場。上一世紀、解嚴不久的 1989 年，學者馬森揭示那一年誕生了「政治劇場」；[8] 而鍾明德標誌 1986 年是臺灣政治體制改變關鍵的一年，並藉由他對環保、農學運與政治運動的觀察，宣稱 1989 年之後，「所有的小劇場都很政治。」同時，他還以四點觀察，歸納出臺灣政治劇場的定義。[9] 所以，那個自八〇年代以來的小劇場運動——無論是 1980 年代起、以蘭陵劇坊為代表的第一代或是自 1986 年起以環墟、筆記、河左岸等團體形成的第二代，終於完成革命、功成身退？還是無疾而終？前述那些所謂的政治劇場，經常被賦予不確定性、民眾性、甚至品質低劣等刻板印象。以至於在九〇年代之後，小劇場運動沒落了，鍾明德遂以「別忘了劇場就是劇場；政治劇場必須『戲劇地』關心政治、社會變遷」來為當時的現代劇場與政治劇場的意義切割，[10] 暗示臺灣戲劇養成的困乏，以及學院戲劇訓練和市場發展的局限，才是政治劇場無從發揮的重要根本。然而，還在摸索和建立寫實戲劇體系的臺灣現代劇場發展過程裡，並沒有自然而充分的進程來與寫實主義主流，或是與歐美商業劇場體制辯證。在當時鬱悶與壓抑的環境氛圍下，藝術創作者為了尋找生命的出口，必然會擷取物件、視覺、聲響、舞台空間和演員身體，甚至挑戰觀眾的各種方式，作為與現實妥協或藝術要求下的

<div style="text-align: right">跨界製作的現代意義——由藝術媒介與工具的介入談起</div>

8　馬森：《當代戲劇》，附錄「當代劇場發展的方向」座談會（臺北：時報出版社，1987 年），頁 214。
9　鍾明德：《臺灣小劇場運動史——尋找另類美學與政治》（臺北：揚智文化，1999 年），頁 233-234。
10　同註 9，書末結語。

創作手段，不必然是反映或尋求建立主流的商業性或現代劇場體制。鍾明德也曾表示，「八〇年代以小劇場爲主軸的臺灣劇運，其內在發展邏輯基本上是『戲劇地再現臺灣此時此地的慾望。』」[11] 關鍵原因在於「它們的形式的內容較能符合臺灣今日的現實經驗。」即使話劇舊體制和蘭陵劇坊與之後的表演工作坊被「收編」，或是連第二代小劇場也被主流化，[12] 當年疾呼的第二代小劇場運動能量，並未就此消逝，而是它一直在「表演藝術」（Performance art）的脈絡裡，若隱若現地延續著。當有人疾呼「小劇場已死」時，那是因爲自第一、二代小劇場或所謂實驗劇、現代戲劇的發展下，臺灣現代劇場界和學界似乎一直與這樣的「表演藝術」疏離，或是在劇場作品裡看見這樣的趨勢，也無法認同歸納。

　　然而，我們若從臺灣視覺藝術的脈絡和現代劇場的發展與延續來看，顯然我們更應理解臺灣現代劇場創作溯源自始，便是以跨界、跨領域的模式爲主流；而且跨越的思考、觀念與概念都相當具有政治性（political）、「表演性」（performativity）、疏離美學以及對觀演關係的敏感與直覺。從現在回顧從前，這類觀念性、概念性廣義的跨界表演製作，應該早就有跡可循；包括「莎士比亞的妹妹們」的劇團編導魏瑛娟早期「一桌二椅」系列，和《2000》、《666 著魔》等作品，已故「臨界點劇象錄」編導田啓元一系列創作和「河床劇團」編導郭文泰等人，

11　同註 9，頁 25。
12　黎煥雄曾於第四場座談尾聲，表述自己做歌劇並非是爲了向中產階級投降、向主流靠攏，而是爲了在主流找新的場域。值得玩味的是，他於 2015 年獲邀前往德國杜塞朵夫萊茵歌劇院，成爲第一位赴歐執導普契尼歌劇《杜蘭朵》的臺灣導演。《臺灣現代劇場研討會論文集：1986-1995 臺灣小劇場》（臺北：中外文學月刊社，1996 年）。

其創作的提問與製作機制的規劃，都不是以西方現代劇場爲範型，極大程度上與表演工作坊、屛風表演班（已解散）、果陀劇場或綠光劇團等的產業路線完全不同。倘使僅僅以「小劇場運動」來囊括臺灣現代劇場於八、九〇年代的生態，我們似乎很難完整詮釋今天臺灣劇場的多元案例或「先天不良」，以及過去小劇場導演們發展至今的脈絡。

二、開創跨界製作的幾個知名案例

1987 年 5 月，新象文教基金會的許博允籌措千萬資金，於中華體育館 [13] 打造當時號稱臺灣第一齣音樂劇《棋王》。原作與編劇都是張系國，知名作家三毛是改編劇本，許博允與吳靜吉都是幕後製作人；除了知名音樂人李泰祥負責作曲之外，見證臺灣現代劇場早期發展與成熟的聶光炎擔任舞台設計，曾道雄、齊秦、張艾嘉等更是難得的卡司組合，唯有導演是來自美國的傅爾布萊特學人史丹利・華倫（Stanley A. Waren）。《棋王》擔負著許多跨界的嘗試與挑戰，諸如學院派音樂與流行音樂、傳統表演空間與體育館空間、專業表演者與業餘表演者、美國音樂劇傳統與臺灣在地文化性和社會性，甚至現代劇場體制的建立與學習，都是需要細緻磨合與克服的問題。直至十年之後，果陀劇場製作由張雨生擔綱音樂設計與編曲的

13　原本預計在國父紀念館演出，但因該場地整修。吳靜吉：〈意外的驚喜〉，《中國時報》，1987 年 4 月 29 日，第 8 版，「人間副刊」。

《吻我吧娜娜》,臺灣音樂劇才被樂評視爲達成規格到位的水平。[14] 正如當年《棋王》的企圖與策略,製作單位莫不採納流行音樂界的明星或作曲家,作爲爭取市場票房的先決條件。當時李泰祥所引領古典音樂流行化的成功,被許博允引介爲臺灣音樂劇一次「前無古人」的實驗裡。然而,音樂劇種在臺灣的意義和臺灣藝術創作體制與各種媒介之間的影響究竟如何,我們很難找到累積的歷史紀錄;似乎要等到二十一世紀初的今天,臺灣的音樂劇發展才稍稍得以脫離對流行音樂產業的依賴。[15]

1990 年 6 月蘭陵劇坊的跨界歌仔戲製作《戲螞蟻》,出現在八○年代大家樂賭風勢微而水果機台流行街頭巷尾的九○年代初期。1989年歌手陳明章與黑名單工作室的台語搖滾專輯《抓狂歌》爆紅,隨著臺灣政治與社會的本土意識增強,這群流行音樂的「異議份子」,大膽地以音樂表述他們對臺灣現實的看法,忠實反映多數臺灣庶民的心情。當時已累積六、七齣舞台劇作的導演陳玉慧與陳明章合作,加上歌仔戲編劇簡遠信、明華園孫翠鳳和電視演員潘麗麗,呈現了一齣「與現代人溝通」[16] 的原創跨界作品。

刊錄於劇本中由陳玉慧所寫的導演手記,沒有成篇長串對政治意識的抒發,反而多是一個以想像力摸索跨界製作的知識份子的反省。例如

14 楊忠衡:〈一續雨生未竟志業 臺灣音樂劇的未來不是夢〉,廣藝部落格,2013 年 9 月 24 日。http://quantaarts.pixnet.net/blog/post/52675212-%E4%B8%80%E7%BA%8C%E9%9B%A8%E7%94%9F%E6%9C%AA%E7%AB%9F%E5%BF%97%E6%A5%AD-%E5%8F%B0%E7%81%A3%E9%9F%B3%E6%A8%82%E5%8A%87%E7%9A%84%E6%9C%AA%E4%BE%86%E4%B8%8D%E6%98%AF%E5%A4%A2。

15 這句話的根據可以從對獨立作曲人冉天豪(天作之合劇團)與王希文(瘋戲樂製作)等人及其相關製作的觀察,探知一二。

16 陳玉慧口述,蔣孝柔筆記:〈關於戲螞蟻〉,《戲螞蟻》,周凱劇場基金會「戲劇交流道」(臺北:聯經總經銷,1993 年)。

筆下台詞的普通話如何不適於歌仔戲演員表現[17]、與陳明章到農會時發現一般百姓只愛看「木瓜秀」[18]而不再看歌仔戲的蒼涼，[19]或是現代劇場表演用語與戲曲演員文化的扞格不入等等，處處的無語與無奈，都是字句的理解與多情。陳玉慧這次的創作過程，極親身地逼近外台戲班的生活景況，或許與八〇至九〇年代學界興起外台田調的風氣有關；同時，她還與影像製作公司合作，試圖在即時呈現的表演中，交織代表著潛意識畫面的視覺空間。這有可能是戲曲現代化製作與多媒體影像結合最早的開始。

　　2004 年起[20]，由臺灣小劇場導演戴君芳與視覺藝術家施工忠昊、崑曲小生演員楊汗如等三人合作的實驗性小劇場崑曲作品，至 2006 年已累積四齣。2008 年之後，1/2Q 劇場的靈魂人物便以戴君芳和楊汗如為主；2012 年作品改編《桃花扇》的《亂紅》，奪得第十一屆台新藝術獎評審團特別獎。八〇年代的臺灣劇場，已見現代與傳統的融合，戴君芳更大膽在實驗作品裡，引入諸如小劇場表演、肢體即興舞蹈和現代樂器的創作元素，並且利用視覺藝術家施工忠昊的裝置藝術，與傳統崑曲表演結合。在 2006 年誠品戲劇節中推出的作品《小船幻想詩——為蒙娜麗莎而作》，更加入了有趣的多媒體投影和科技音響的技術，讓這齣前無古人的案頭劇《喬影》，得以穿越屈原《離騷》和達文西《蒙娜麗莎》（Mona Lisa）等作品，成為極富後設符號趣味的當代劇場製作，也從此讓 1/2Q 劇場發展

17　同註 16，頁 14。
18　「秀場大姊大」陳今佩，因身材豐腴得綽號「大白鯊」。在過去男藝人為主的餐廳秀，以其詼諧逗趣、大膽辛辣的作風殺出血路，更獨創上演「木瓜秀」聲名大噪，不僅轟動全臺灣、東南亞，還曾創下單日收入 500 萬的傲人紀錄。《中國時報》，2016 年 8 月 25 日。
19　同註 16，頁 15。
20　關於該團的作品與經歷，可詳閱陳昱伶：《臺灣戲曲小劇場「1/2Q 劇場」的實驗之路（2004-2013）》（臺灣大學戲劇研究所碩士論文，2013 年 7 月）；或參照 http://halfqtheatre.tw/。

跨界製作的現代意義──由藝術媒介與工具的介入談起

初期，成爲臺灣表演藝術界罕見結合裝置藝術的「作品品牌」。

三、跨界製作的意義與關鍵

　　以 1/2Q 劇場爲例，在尚未正式創團的初期前兩年，該團作品都以當代藝術家施工忠昊的裝置作品，作爲建構新的視覺空間與舞台符碼的媒介；該團獲選第三屆台新藝術獎提名的第一個作品《柳·夢·梅》，其中旋轉舞台與蹺蹺板的舞台裝置，與崑曲的折子形成有趣的對話，添就傳統戲曲一股新的遊戲感。導演戴君芳與施工忠昊的合作反倒走出另一種崑曲的美學風格。當拼貼的叛逆也被主流體制與文化工業收納時，更重要的是該如何確實辨識創作者有意識地「並置融合」，如何表述他們更叛逆而誠實的聲音，再經由我們的視覺與情感認知，統整融合出物件和視覺上新的意義及內涵。雖然裝置藝術介入戲曲作品，常遭致質疑裝置存在的合理性；從傳統戲曲與崑曲表演的角度來檢視這種舞台重構的邏輯，這些裝置也多半顯得多餘與突兀。[21] 然而，當編導已經將改編作爲一種創作表述的手段、也主動以此作爲作品重構的手法時，異質物件的介入便已說明了這個新作品被有意識地並置融合，觀者的感官認知是否也該做開放性的調整與閱讀，才能有效對話呢？而臺灣跨界製作——特別是以媒介物質爲重要創作工具的作品——的創作者，該如何讓自己的想像與操作工具的理性，充分且全然地在一個製作中具體實

21　戴君芳：〈經典新詮：二分之一 Q 劇場的改編策略〉，《2013 兩岸新銳戲曲編劇研討會論文集》（臺北：臺灣大學戲劇學系，2013 年）。

踐？該如何在傳統劇場表演空間裡，超越個人私有的想像，讓藝術媒介與工具的介入，能在公共空間裡創造獨特的觀賞經驗？或者，創作者如何翻轉操作這種虛擬世界的想像，而更凸顯自己的跨界製作的特色呢？

　　對傳統的現代戲劇藝術創作者來說，掌握媒介與工具的技術，的確是一件艱鉅耗時的挑戰。在跨界製作的發展過程裡，必然面臨不同工具與技術發展的不等狀態；例如有的工具或技術產業業已達成穩定的發展，又或是使用工具和技術產業的觀念仍處於暫時的發展狀態。若就數位藝術作為工具、媒介的開發與應用來分析，媒體藝術家王俊傑則曾在受訪中表示，從當代生活環境與創作面向的角度來觀察，現階段的發展仍處「貧瘠」；「創作者使用的工具與科技的『研究開發』相關，……這關係的不只是技術，還更是創作實踐的問題，工具雖然重要，但縱使有了工具，藝術家在現階段未必能夠使用它跟創作面向做密切的整合。」[22] 又例如 1/2Q 劇場導演戴君芳在創團之後的十年，一直是公共電視編制內的導演，由於產業銜接的關係，所以她對於視覺、字幕和多媒體投影的處理一直非常精密細緻。相反地，莎妹劇團導演王嘉明於 2004 年推出的《家庭深層鑽探手冊——我想和你在一起》，試圖打破觀眾觀戲的慣性，創作一個聲音劇場的表演形式，卻因音響技術與硬體控管的困難，以至整齣戲的呈現效果大打折扣，引發評價兩極的討論。創作者是否能察覺不同的物質媒介發展狀態，並且有足夠的「能力」與資源駕馭這個技術、媒體與工具，恐怕都是影響跨界美學的重要因素。

<div style="text-align: right">跨界製作的現代意義——由藝術媒介與工具的介入談起</div>

22　鄭慧華：〈數位藝術的跨域結合〉，為 2010 年廣藝科技表演藝術節演出《萬有引力的下午》所做訪談。

　　2014 年 11 月原型樂園[23]於花蓮自強夜市（現已關閉）推出《夜市劇場》，當時的英國策展藝術家約書亞‧沙發兒（Joshua Sofaer）[24]在審視參與演員所使用的表演道具時，就特別斟酌在夜市這個場域之中，演員獨特的表演形式與彼此呈現關係的一致。譬如對於其中一位夜市藝術家張吉米，在演出《人體卡拉 OK》時所使用的提詞海報和指針，沙發兒便刻意要求張吉米維持呈現練習時的手工水準，無須特別製作。我在現場體驗的時候，便發現在夜市裡這樣的安排，能讓表演性質不那麼具有獨特性，反而更為親民。[25]張吉米的手寫提詞海報，與模仿電視伴唱帶裡跳動導引的黑點而臨時加工做的指針，完全不以模擬 KTV 現場擬真的品質與環境為目的；這個「逆向」的創作執行，凸顯《夜市劇場》演出刻意與主流商業性的劇場表演區隔。毋庸置疑地，即使是道具，都會是創作者刻意控管的整合概念，成為他刻意傳遞的訊息內涵。

　　美學家高友工（1929-2016），將藝術家（創作者）針對欣賞者（觀眾）所啟發的訊息交流，稱之為一種使令功用（directive function），特別是為了指使欣賞者（或說受眾、觀眾）執行某些行動。欣賞者則需嘗試解釋藝術家傳遞的訊息，來執行藝術家傳遞的意念，或發生改變的觀念與行為。在科技發達、媒介無遠弗屆的影響下，讓我們所接觸的美感經驗，脫離過去獨尊原創或崇拜肖像的宗教神聖性，而擁有工具材料、

23　http://www.prototypeparadise.com/。
24　沙發兒的背景可參考秦嘉嫄：〈在藝術的邊陲創作——參與式劇場《夜市劇場》、《夜遊》在花蓮〉，《藝術評論》第 33 期（臺北：國立臺北藝術大學，民國 106 年），頁 147-186。在秦文中，Sofaer 沙發兒翻譯為索菲爾。
25　同註 24，頁 158。文中有現場觀察的說明。

藝術品與經驗者之間的平等關係，高友工將這樣的美感經驗視為**一個藝術品與經驗者的自足關係**。重點是**「物與我之間的交流」**，以直覺把握住這些訊息媒介的內容與意義，也不是得完全聽藝術家的旨意來執行什麼事情。因此，這些訊息、象徵與詮釋所給予欣賞者的直覺印象似乎就是藝術品的全部意義了，這種使令功用也變成了印象功用（impressive function）。[26]

　　雖然高友工定義的使令作用與印象作用可能過於單純，也把藝術品與經驗者之間的關係，評價為「自足」，可能會引起一些爭議。譬如，自足的意義是因為經驗者滿足於這個美感經驗？還是沒有能力去質疑與挑戰藝術真品的權威？──又或是對於經驗者來說，這是一次他能自主詮釋與掌控、且與藝術品之間地位平等的交流過程？但也因為這個關鍵詞，我可以將其衍生為一個創作場域裡，創作者（藝術家）、經驗者（觀眾）與媒介、工具之間更為平等和有距離的互動，甚至可以以美感疏離的角度視之，為跨界製作的討論，建立一個理論性的前提。藝術家（創作者）針對欣賞者（觀眾）所意發的具有使令功用的訊息，其實可視為創作者所想像或意圖表述的一個大膽的假設；這種假設的態度與立場，本質上已經是藝術家意欲表述的創作概念。

　　此外，這第一次經歷的美感衝擊或是對話經驗，也將被經驗者的認知轉化為經驗材料，變成「再經驗」；高友工將這第一次的經歷稱之為初度經驗。這一個初度經驗成為再經驗的經驗材料，脫離了原有的刺激，而繼

26　高友工：〈中國文學研究的美學問題（下）：經驗材料的意義與解釋〉，《中國美典與文學研究論集》（臺北：臺大出版中心，2016 年三版二刷），頁 42。

續存在經驗者（或說觀眾）的心境之中、認知之內，這才能接著談再度
經驗。即使是化爲心理作用，或直觀表現經驗者的感受，或是再從另一
個經驗主體來觀賞另一個經驗客體，這所謂的「再」，不再只限於第二
次的意義，其實同時暗示了它的「無限重複、發展、變化的可能性」。
值得玩味的是，在透過藝術媒介和工具技術作爲表現的跨界製作裡，這
種無限迴圈的經驗感應，是可能不斷地被觀眾「再經驗」著；除非我們
必須隨著劇本，一直推敲劇情與對話，那麼這齣所謂跨界製作的演出，
很有可能還是以傳統的戲劇敘事作爲主要的表現，而媒介和工具則只
是具有舞台視覺或道具動作的功能而已。換句話說，觀眾得以「再經
驗」，也是因爲藝術媒介和工具展現其在場性，提示了時間的當下性，
我們並非將這些媒介和物質當作已經發生的、過去的、回憶的故事劇情
來看，而是與觀眾共處一個時間裡，深具「在場」的意義。

　　請容我再以《夜市劇場》作爲另一個思考的例子；作爲一個參與式
劇場的規劃，原型樂園團隊根據沙發兒的構想，在花蓮自強夜市創造一
個屬於夜市劇場的「交換」空間，由於遊戲規則仍模擬夜市交易行爲，
使得藝術家（店家）跟觀眾（消費者）各自以原有的存在狀態在此處形
成具有中介性質的空間（liminoid）。這個空間顯現的意義不是一個如
桃花源或烏托邦的逃離現實的狀態，而是原有的溝通概念在這個中介
空間裡同時融合、創發與存在，讓參與者——無論是藝術家或觀眾——
都在這個交換空間裡變化與成長、經歷初度經驗與再經驗。相反地，不
在現場的觀察者，或是事後描繪與聽聞的人，都必須藉由所見的表演形
式去理解這種創作的概念，無法藉由轉述的語言去理解在那個中介空間

裡發生了什麼。對習於以創作概念或統整概念來看待現代劇場製作的人而言，我們還沒有（一種或多種）理論體系或評論學說足以解釋或命名跨界藝術（或說跨領域表演藝術）的發生與互動，仍然只能運用現有傳統的現代戲劇觀看方式（語言與現實）來揣摩以媒介和工具為跨界交流的表演。究竟該如何命名這個中介空間的發生，讓它像我們命名戲劇、舞蹈、音樂、戲曲等那般自然？若以形式核心和概念（essence and idea）為創作出發，媒介和工具的應用則不見得能如創作意念那麼隨心所欲，又如王俊傑所說：「若只是使用日常中已普遍的、常見的數位工具，實難創作或研發出超越已普及的技術本身之外的東西。」[27] 那麼，媒介科技和工具材料對觀眾和參與者認知的影響（初度經驗與再經驗），便關係著欣賞者的直覺、感官與美學體驗了。

　　1987 年解嚴前夕，戲劇學者姚一葦老師在《中國時報》「人間副刊」為俞大綱逝世十周年所舉辦的講座裡，不斷強調過去十年臺灣社會遭逢的劇烈變化，又以五點分析劇場的改變：（1）舞台型式由鏡框式突破到隨處可作為舞台；（2）表演的對話與形式和過去話劇對白及肢體模擬寫實的方法不同；（3）演員與觀眾關係改變；（4）劇場要素改變，再也不是以劇本作為第一要素；（5）觀眾觀念改變，觀眾可以容忍不同型式或實驗性質的表演活動。[28] 如果三十一年前姚一葦已經能就他過去十年看到的劇場變化，提出這五點觀察心得，那麼我們若仍以簡單的跨界表演或傳統現代劇場的觀點來論述這五種「歧異」觀念下的劇場類型，似乎有點枉費這三十

27　同註 22。
28　石靜文：〈開創文化新機的啟蒙者〉，《中國時報》，1987 年 5 月 2 日，「人間副刊」。

年的歷史演變。此外，我也企圖擺脫以所謂臺灣小劇場或實驗劇場作品，來概括論述跨界創作，而是希望透過媒介和物質性的觀點，以理論性的方式來分析。當年討論中的類型：臺灣小劇場，其實只是被作爲無法歸類和論述的一種標籤；若說「臺灣小劇場已死」，很有可能是那一群被歸類爲小劇場導演的導演們，完全不是以純粹反抗當時的現代戲劇而創發創作，而是因著他們美學經驗的開放和政治壓抑的解放，摸索不同的媒材與工具——包括演員的身體，藉由跨界的型式表達。

四、藝術媒介與工具介入的方式、角色、功能或目的

（一）制式空間與環境的運用與突破

創團至今已二十五年的金枝演社，於 1996 年在臺北縣二重埔疏洪道萬善同夜市，以及新竹、苗栗、臺中、桃園、龜山、淡水等地夜市所推出的《女俠白小蘭》女劍劇，爲首度以現代劇場規格擁抱傳統野台歌仔戲的胡撇仔戲風格的表演。雖然肢體表演不盡以傳統身段爲基礎，但表演深具草根性，也有文、武場和西洋電子琴伴奏，規模甚至勝於一般外台製作，不乏歌舞互動，可被視爲創作者對原生文化與表演脈絡反省與覺醒的一次行動。因此，金枝演社離開現代劇場制式空間，讓出身現代劇場的演員面對夜市環境的複雜與喧鬧，並幾乎走遍全臺知名夜市參與巡演。

《女俠白小蘭》大膽直陳，甚至是模仿臺灣外台戲班的文化美學；2002 年江之翠劇場於板橋二級古蹟林家花園方鑑齋與來青閣等傳統式

庭園演出的《後花園絮語》，則試圖利用古蹟場景重現古典氛圍，以梨園戲的肢體與南管樂舞，使用復古油燈，爲現場觀眾建構那從未有過的呢噥風情與南戲時代。在當代現實的場域空間模擬我們認爲的傳統，會如何影響觀賞者的想像與體驗？會更容易建立這個藝術作品訴求的美學嗎？這能爭取到與觀眾對話的空間與可能嗎？或許對照二十一世紀初以來部分新興劇場策展（如 2018 臺北藝術節）所標榜的觀眾參與演出的公共性，可能更能區隔空間、環境所扮演的功能與意涵。

　　1988 年 8 月與 1997 年 3 月，已故的屛風表演班編導李國修連續邀請香港進念・二十面體（以下稱進念）來臺演出《拾月／拾日譚》與《山海經——老舍之歿》；早在 1982 年，進念即應邀多次來臺表演，當時的劇場界對進念並不陌生，而馬森也曾評論進念的演出「的確爲臺北的戲劇界帶來了一次嶄新的刺激，其前衛性與實驗性均超出了我們實驗劇展中演的劇目之上。」[29] 進念擅長以舞台裝置的使用來創作，並以極簡的戲劇性動作，與投影凝練、批判性的台詞，透過視覺持續的呈現，靜待觀眾自己體驗不斷循環的觀賞經驗，完全眞實地呈現舞台視覺的元素，沒有過去話劇般的表演。2017 年臺北藝穗節梗劇場的作品《致深邃美麗的》則是「反其道而行」，全場（4＋1）五位演員以一個姿態靜默面對觀眾，長達近四、五十分鐘完全沒有任何多餘的舞台動作或身體移動，只有現場的水流與機械裝置的移動或聲響，暗自影射時間。

29　馬森：〈進念・二十面體劇團的衝激〉，《馬森戲劇論集》（臺北：爾雅出版社，1985 年），頁 343。

（二）人與非人之間——從互動功能到虛擬扮演

舞蹈界於機械裝置與編舞結構的開發較受矚目；例如黃翊工作室的《黃翊與庫卡》。2010 年，黃翊自行開發電腦程式，在不違背「世界工業機器人法規」規定的情況下，與工業機器人庫卡在舞台上共舞，且已巡迴世界六十場。2005 年在臺灣創立新概念媒體表演團隊一當代舞團（YiLab.）的蘇文琪，則是突破機械裝置的扮演或虛擬性，在作品裡結合各種機械動力、雷射與影像裝置；2009 年於牯嶺街國際劇場藝術節發表舞蹈科技與實驗電影表演《LOOP ME》，2010 年發表新概念媒體表演《ReMove Me》，2011 年推出《W.A.V.E. 城市微幅》、2012 年《Off the Map 身體輿圖》與 2014 年《Reset in Wave 微幅——迴返於生存之初》，以表演藝術實踐她在科學思維與表演藝術的思考。

編導演均獲國內矚目的蔡柏璋，與台南人劇團、廣藝基金會於 2016 年推出他的新媒體藝術獨腳戲表演《Solo Date》；藉由一個窄小的鏡框，投射整個鏡框式舞台的表演。全場混用 3D 影像、投影與演員互動，並以一個失去愛人的同志故事為主軸，在經歷創痛與挖掘之後，發現自己也是虛擬的人工智慧而已。多媒體科技不再僅僅旁觀輔助，而是成為與演員扮演互動的重要元素。2006 年，西田社於臺北市社教館文山分館推出一部新編現代布袋戲《鬼姑娘的傳說》。原來布袋戲的八角彩樓，改由第三屆台新藝術獎得主、裝置藝術家施工忠昊改造夾娃娃機，作為建構舞台和象徵友情連結的媒介和工具。被改造過的夾娃娃機繪有三面圖案，是配合劇情彩繪的意象式場景；既可以自由開展，具備

走馬板的功能，讓戲偶行走，也能配置抖抖台機關、內置燈光，在劇情需要的時候抓走布袋戲娃娃。

（三）以媒體、投影為空間環境？還是作為背景的舞台設計？

　　前述香港進念・二十面體挑戰一般傳統敘事劇場的觀看模式，讓原來只是補充訊息或作為台詞表現的文字與裝置，被予以提升至在場性強烈的角色，特別是橫式字幕機的使用。每一句或每一詞對觀眾的詰問與刺激，其張力猶若背後主宰的操控者，即將現身。[30] 在跨界合作的動態交流裡，所有的元素與專業都有可能被打散、拆解或是重組，也可能基於像複合藝術表現的概念，投影媒體也有可能被賦予**積極的與被動的、模擬的與在場的**，以及**純粹作為設計背景**與成為當代發明的新角色。

　　碩士畢業自英國中央聖馬丁藝術暨設計學院的周東彥，三十歲不到就成立七人公司「狠主流」，也成立「狠劇場」。2013 年以舞蹈錄像《空的記憶》，拿到世界劇場設計展 WSD 最佳互動與新媒體大獎；2014 年首演、2016 年以蘋果手機 iphone 作為創作媒介的《我和我的午茶時光》，獲得法國安亙湖國際數位藝術獎唯一入選的亞洲團隊。2018 年於臺北藝術節首演的劇場作品《光年紀事：台北－哥本哈根》，則為臺灣、丹麥跨國共製，並赴奧地利林茲電子藝術節巡演，為臺灣首見的 4D 浮空投影。《我和我的午茶時光》嘗試將手機的角色，正式從日常生活搬上舞台檯面；偶爾機體本身和背後的投影，相映成趣為淘氣的視覺畫面。但，到了《光

30　關於香港進念・二十面體來臺演出紀錄，可參考于善祿個人網站：http://mypaper.pchome.com.tw/
　　yushanlu/post/1323403215。

年紀事：台北－哥本哈根》之後，4D 浮空投影操控著觀眾的視覺，將劇場環境置換爲一個封閉、詩意卻又充滿無限想像的新象限。

（四）聲響技術與視覺場景創造對話

　　飛人集社劇團（石佩玉於 2004 年創立）客席導演、詩人夏夏，曾經爲了打破劇場中限定空間表演而無法再現的限制，且基於環保的理由，利用數位通信，與音樂設計柯智豪於 2010 年共同策劃了一個包含閱讀、音樂、劇場的「攜帶播音員——契訶夫聽覺計畫」。邀集國內劇場演員如謝盈萱、余佩眞、丁凡、楊景翔等人擔任劇中人物聲音詮釋及旁白；將契訶夫的四部劇作《櫻桃園》、《三姐妹》、《海鷗》、《凡尼亞舅舅》作聲音戲劇化的呈現。[31] 這是創作者首度考量網路資源、下載與行動數據的科技技術，以有別於聲音廣播劇創作動機，並耗時後製原創的現場配樂，至今仍能免費提供觀眾超越時空限制來欣賞。

　　2014 年由黑眼睛跨劇團策劃的大型跨界聯演——「華格納革命指環」，其中「再一次拒絕長大劇團」（簡稱再拒劇團）的《諸神黃昏》，以華格納原著精神爲基礎，年輕世代的革命精神和社會事件爲背景脈絡，利用日常和特殊的原創聲響與音樂創造了一齣深具突破性的「聲音劇場」或「新音樂劇場」的嘗試。[32] 2017 年原班人馬應北美館「社交場」展覽之邀，再拒劇團再次以關注社會勞工的立場，擷取「Performance

31　聆聽下載網址：http://ajourneyonfoot.flying-group.com.tw/category/productions/。
32　陳漢金：〈臺灣戲劇界的演繹《指環》（四）——再一次拒絕長大劇團」的《諸神黃昏》〉。http://talks.taishinart.org.tw/juries/chj/2014082502。

Review」所意含員工考核及表演檢查的雙關涵義，推出《年度考核協奏》。《年度考核協奏》幾乎沒有任何戲劇動作，整個展示環境堪稱是一座大型圖像記譜裝置（Graphical Notation），亦是一個樂器。例如，長桌上的樂譜／舞譜結合了企業圖表與數據分析，「將辦公室的身體轉譯爲聲音事件及動作符碼，刻劃於桌上與周遭空間，表演者依桌上舞譜與樂譜指示，演奏具臨場性的聲響劇場（New Music Theater）。」[33] 雖然在表演者缺席的情況下，觀眾很難從閒置的展覽物件或自行敲敲打打的情況下，理解創作者的概念詮釋。但是，在特殊區隔的中介空間裡，這些裝置被賦予了奇異且不同以往的期待——例如不斷在桌緣移動的玩具火車，觀眾（觀賞者）會不斷推敲這些物件裝置擺放的邏輯。

　　2013 年動見体劇團推出《凱吉一歲》，是第十二屆台新藝術獎年度五大入選作品，以前衛音樂家約翰・凱吉（John Cage, 1912-1992）爲啓發，嘗試新的音樂與空間變化。2015 年，動見体音樂總監林桂如再次與動力機械裝置藝術家王仲堃、編舞家董怡芬合作，與導演符宏征、前衛打擊樂家王小尹，重新定義「聲音展演的可能」。整齣呈現猶如一場針對傳統與存在的解構、觀察與提問；這些藝術家們解構了鋼琴，利用自製的聲瓶、由馬達控制的風鈴與祈雨棒，以及彈力球、石頭、鍋碗、乒乓球等日常用品，在解構的鋼琴區塊之間製造聲響與畫面，實驗樂器與身體之間的關係。

33　節目說明節選自該團部落格：http://against-again.blogspot.com/2017/07/blog-post.html。

（五）身體作為表演的敘述與媒介——挑戰在場性與時間的當下

2001 年 5 月，在第二屆女節表現精采的陳惠文，推出「身體與聲音《之間》實驗表演－巡迴計畫」[34] 巡演中南部；演員包括徐堰鈴、碧斯蔚・梓佑和安原良，嘗試以獵人、追影者、尋夢人等抽象的角色特質，輪迴的動作敘事結構，與裝置藝術家劉曉惠合作，在舞台上呈現活水裝置和即時焚燒艾草。編導陳惠文將身體作為表演的敘述與紀事，藉以挑戰在場性與時間的當下。當時〈民生劇評〉即評論表示，全劇使用身體的動作和聲音，利用「踩踏哼吟結構敘事元素……面對自己設下的挑戰，對演出者身體能量的精密結構與管理，以控制中的爆發能量統御劇場空間、『殖民』劇場。不需要憑藉任何藝術本質論作為其生存的藉口或保護套。」[35] 而編導將整個舞台想像，從中性空間轉化為一個特定時空，提供觀眾一個不同過往傳統現代戲劇的、新的表演過程；這齣戲更被評價為「具備了以作品實踐另類論述的潛力」。

以身體作為工具，但表演操作方式完全不同的還有風格涉的編導李銘宸，當然九〇年代崛起的導演魏瑛娟、田啓元，也有相近的以身體為主述的創作風格。2013 年，李銘宸以個體戶作品《Dear All》奪得台新藝術獎最後五大入選獎；2014 年的作品《戀曲 2010》被劇評人鴻鴻形容為「這可貴的才能和心意，讓李銘宸超越了眾多力不從心的前行者，為一個新的時代揭竿起義；以這場演出反覆申述的『不能』，證明了：

34　她借女人組劇團的名義於 5 月 22-28 日巡迴臺中、臺南、高雄演出，製作人是顧心怡。
35　周慧玲：〈「小」論述 重新殖民劇場〉，《民生報》，2001 年 3 月 28 日。

他能。」[36] 劇評人紀慧玲則強調，理解李銘宸的作品難度在於「幾乎不使用語言」，「語言」在他的作品裡其實是「批判工具」。我們看到李銘宸透過調度和肢體動作影射「意識型態的權力與操弄」，但他又加以解構。所以，同年他所發表的另外這齣戲《擺爛》，「根本沒有情節推進、沒有人物角色、沒有語言對話，甚至沒有正確的動作（這裡指的是，亂穿衣服、突梯動作之類）。」[37] 表面看似荒謬嘲諷，卻又充滿自嘲，而最大悲劇性展現於他毫不猶豫的自我解構。儘管李銘宸和魏瑛娟的導演風格不盡相似，但最大交集都在於演員的選擇和表演特性；雖然李銘宸的演員多半來自學院戲劇系，但演員表現的不是角色或他者，反而是演員自己，而李、魏的文本均非定型劇本，而是日常的情境和素人的身體。這與傳統的戲劇表演有非常大的差異，同時，也是臺灣小劇場表演固有的特色；我們無須將這樣的特色視為一種原創，反而應該理解這些導演在缺乏製作資源條件的情況下，如何成熟地操作身體、時間和文化符碼。身體與表演的確實在場，完全自覺，反而讓他們對現實的批判更為有力。

（六）挑戰觀演關係與求體制的質變

2018 年臺北藝術節以打破傳統觀演關係的方式，擴大且開放觀眾參與公民社會中的議題或辯論，或是讓藝術團隊發揮創意，轉化觀演發生的場地，以及觀眾觀看演出的行為，顛覆過往觀眾看戲只能棄守與被動的習

36　鴻鴻：〈以「不能」為武器的集體夢幻劇《戀曲 2010》〉，表演藝術評論台，2014 年 5 月 17 日。
37　紀慧玲：〈後荒謬的集體歇斯底里——李銘宸《擺爛》〉，Artalks 台新藝術獎展演觀察評論網站，2014 年 9 月 24 日。

慣，讓觀眾甚至能影響演出，主動介入。當然，演員過往習慣的角色真實，便遭到相當大的挑戰與質疑。這些表演，似乎試圖為觀眾在慣常的生活之外，開拓獨特的生活經歷，而創作者也藉著與不同的觀眾相處，得以調整自己在每次互動體驗裡的角色、主導性和變化，試圖透過新的觀演機制，讓觀眾彼此發生行為與觀念改變。

2017 年北美館展覽《社交場》[38] 是繼六○年代臺灣現代主義啟蒙之後，美術界（視覺藝術）與表演藝術界又一次大規模的聯合特展。該展覽主張以「一連串活展示（live exhibition），滲透到『展覽』和『表演』的每個層面」，「用參與藝術、演講表演、偶劇、紀錄劇場、舞蹈、音樂、聲響、行為、影像等，形塑此共同主題。」利用各個藝術創作者不同的跨界合作，嘗試藝術展演形式的多重交流，而與現實社會群體的互動或族群的關連，完全不同。《社交場》的大規模串聯，探討「展示」和「表演」之間的共生、對話和辯證，連結了「靜態展示」（be displayed）及「現場藝術」（be performed）。在展覽的結構上，期間由參演者反覆不斷地示範展演，試圖呈現我們一般美術館、博物館常見展覽的持續性及循環性，互動、參與和展示都變成即興與隨機。

對於美術界與視覺藝術界而言，創立於 1998 年的河床劇團，應該是幾個早期開始與視覺藝術概念對話的表演藝術團隊之一。無論是1998 年的《鍋巴》、2001 年的《稀飯》，以及至今二十年累計的各齣

38　北美館展覽訊息：https://www.tfam.museum/Exhibition/Exhibition_page.aspx?ddlLang=&id=611；評論與介紹：https://www.cobosocial.com/dossiers/taiwan-arena/；郭亮廷：〈作者的神話與作品的政治──評「社交場」〉，《典藏今藝術》第 301 期（2017 年 10 月），https://artouch.com/artouch2/content.aspx?aid=2017101317510&catid=02。

意象創作，都在向前人提問，思考當代的對話，尋求更多啓發。2003 年 2
月，河床劇團編導郭文泰（Craig Quintero）在華山烏梅酒廠，以每場二十
四人、累計七場的演出，針對每位觀眾服務而發想的作品《未來主義者的
食譜》[39]，便是以打破日常習慣與概念的實驗器皿，裝載現場備好的食
材，鼓勵觀眾主動用食物在布滿鹽巴的桌上作畫或裝置，打破了觀眾只能
被動觀看的慣性。此外，舞台建造工程浩大費時，在當年一時成為跨界討
論的話題。而河床劇團連續策劃兩屆的「開房間戲劇節」，和接續於臺南、
臺北等美術館所執行的開房間計畫，首創一對一的表演案例，第一屆更獲
得第十屆台新藝術獎年度十大作品。

　　「跨」界製作的「跨越」所展現的是不斷融合、交流或衝突的動能。
在藝術媒介和科技網路對藝術創作與概念的影響下，臺灣的跨界製作早已
自覺或不自覺地跳脫領域、專業和文化界線之別，並從空間的改變、人與
非人的搭配、聲響技術、媒介影像、身體表演和組織體制與觀演關係的挑
戰及調整，展現了各自的特色與實驗的方向。當我們選擇以藝術物質與媒
介介入創作呈現的角度，廣義地來看現代劇場發展，不難發現期間其實有
很多歷史紀錄的「遺珠之憾」。本文的目的，便是企圖跳脫過往對臺灣現
代劇場歷史以大、小區分，或是以後現代劇場標籤等傳統劇場本位的思
考，以求開放更多背後脈絡與影響的詮釋，更為合理地聚焦於創作者的創
作企圖。

39　許淑真：〈反慣性況味的新試驗──評河床劇團《未來主義者的食譜》〉，《藝術觀點》第 18 期（2003
　　年 4 月），頁 64-69。http://www.hsusuchen.com/articles/200304_future.pdf。

參考及引用書目

■ 中文

王安祈。2008。《絳唇朱袖兩寂寞——京劇‧女書》。臺北：印刻。

———。2002。《當代戲曲（附劇本選）》。臺北：三民。

———。1996。《傳統戲曲的現代表現》。臺北：里仁。

石光生。2008。《跨文化劇場：傳播與詮釋》。臺北：書林。

吳全成主編。1996。《臺灣現代劇場研討會論文集：1986-1995臺灣小劇場》。臺北：行政院文化建設委員會。

呂佩怡。2015。〈在路上——九〇年代至今的臺灣當代藝術策展〉。《臺灣當代藝術策展二十年》。呂佩怡
　　主編。臺北：典藏藝術家庭。

林鶴宜。2015。《臺灣戲劇史》（增修版）。臺北：臺大出版中心。

姚瑞中。2002。《臺灣裝置藝術 1991-2001》。臺北：木馬。

馬森。1985。《馬森戲劇論集》。臺北：爾雅。

———。1987。《當代戲劇》附錄「當代劇場發展的方向」座談會。臺北：時報。

———。2006。《中國現代戲劇的兩度西潮》。臺北：聯合文學。

高友工。2016。〈中國文學研究的美學問題（下）：經驗材料的意義與解釋〉。《中國美典與文學研究論集》。
　　臺北：臺大出版中心。

陳玉慧口述，蔣孝柔筆記。1993。〈關於戲螞蟻〉。《戲螞蟻》，周凱劇場基金會「戲劇交流道」。臺北：
　　聯經總經銷。

陳芳英。2009。〈試論傳奇敘事架構中的歧出與離題〉。《戲曲論集：抒情與敘事的對話》。臺北：國立
　　臺北藝術大學。57。

臺灣大學戲劇學系。2013。《2013兩岸新銳戲曲編劇研討會論文集》。臺北：臺灣大學戲劇學系。

蔡雅純、朱紀蓉。2004。《正言世代：臺灣當代視覺文化》。臺北：臺北市立美術館。

蕭瓊瑞。1991。《五月與東方：中國美術現代化運動在戰後臺灣之發展（1945-1970）》。臺北：三民總經銷。

賴瑛瑛。2003。《臺灣前衛：六〇年代複合藝術》。臺北：遠流。

謝東山。2005。《臺灣美術批評史》。臺北：洪葉。

鍾明德。1999。《臺灣小劇場運動史：尋找另類美學與政治》。臺北：揚智。

■ 英文

Carlson, Marvin. 2004. *Performance: A Critical Introduction*. New York: Routledge.

Deleuze, Gilles. 1997. "One Less Manifesto." *Mimesis, masochism & mime: the Politics of Theatricality in
　　Contemporary French Thought*. Ed. Timothy Murray. Ann Arbor: University of Michigan Press.

Féral, Josette. 1982. "Performance and Theatricality: The Subject Demystified." trans. Terese Lyons. *Modern
　　Drama* 25, 1: 170-181. Published by University of Toronto Press.

Rancière, Jacques. 2004. "The Distribution of the Sensible: Politics and Aesthetics." *The Politics of Aesthetics*.
　　trans. Gabriel Rockhill. New York: Continuum.

———. 2013. "The Immobile Theatre." *Aisthesis: Scenes from the Aesthetic Regime of Art*. London: Verso.

Williams, Raymond. 2005. *Culture and Materialism: Selected Essays*. London: Verso, Radical Thinkers.

■ 期刊

王安祈。2009。〈「戲曲小劇場」的獨特性——從創作與觀賞經驗談起〉。《戲劇學刊》9: 103-124。臺北：國立臺北藝術大學戲劇學院。

吳孟晉、林暉鈞譯。2010。〈《等待果陀》與戰後臺灣的前衛美術：論《劇場》雜誌與黃華成之裝置藝術作品〉。《藝術觀點》41。

林人中策劃，2016。「當代舞蹈專題：誰在表演當代及何以如是？」。《ART PLUS》53、54（3、4月號）。

紀蔚然。2011。〈善惡對立與晦暗地帶：臺灣反共戲劇文本研究〉。《戲劇研究》7: 151-172。

———。2009。〈重探一九五〇年代反共戲劇：後人評價與時人之論述〉。《戲劇研究》3。

秦嘉嫄。2017。《在藝術的邊陲創作——參與式劇場《夜市劇場》、《夜遊》在花蓮〉。《藝術評論》33。臺北：國立臺北藝術大學。

許淑真。2003。〈反慣性況味的新試驗——評河床劇團《未來主義者的食譜》〉。《藝術觀點》18（4月號）。

郭亮廷。2017。〈作者的神話與作品的政治——評「社交場」〉。《典藏今藝術》301（10月號）。

陳昱伶。2013。《臺灣戲曲小劇場「1/2Q劇場」的實驗之路（2004-2013）》。臺灣大學戲劇研究所碩士論文。或參照 http://halfqtheatre.tw/。

陳譽仁。2010。〈1960年代臺灣現成物創作脈絡〉。《雕塑研究》4: 1-29。AiritiLibrary, doi:10.30150/srs.2010 03.0001.

楊佳璇。2011。《黃華成（1935-1996）創作研究》。國立臺南藝術大學藝術史學系藝術史與藝術評論碩士論文。

賴瑛瑛。1994。〈取得上帝通行證與信用卡的藝術家——訪羅門談國內複合美術的發展〉。《現代美術》53: 52-58。

———。1994。〈複合美術訪談錄 II：跨越繪畫與非繪畫的鴻溝——訪李錫奇談複合美術在六〇年代的源起及沉寂〉。《現代美術》55。

———。1994。〈複合美術訪談錄 III：現代影像的遊戲者——訪張照堂談六〇年代複合美術〉。《現代美術》57: 27-32。

———。1995。〈複合美術訪談錄 IV：浮州里的文化勇士們——黃永松談 UP 生命〉。《現代美術》59: 26-31。

———。1995。〈複合美術訪談錄 V：時代訊息的獵人——訪郭承豐談廣告設計與複合美術〉。《現代美術》61: 48-54。

龔鵬程。2009。〈成體系的戲論：論高友工的抒情傳統〉。《清華中文學報》3。

■ 報紙媒體

石靜文。1987。〈開創文化新機的啟蒙者〉。《中國時報》，1987年5月2日，「人間副刊」。

吳靜吉。1987。〈意外的驚喜〉。《中國時報》，1987年4月29日，第8版，「人間副刊」。

周慧玲。2001。〈「小」論述 重新殖民劇場〉。《民生報》，2001年3月28日，「民生劇評」。

紀慧玲。2014。〈後荒謬的集體歇斯底里——李銘宸《擺爛》〉。Artalks 台新藝術獎展演觀察評論網站，2014年9月24日。

黃博鏞。1960。〈繪畫革命的最前衛運動——兼介東方畫展及其聯合舉辦的國際畫展〉。《聯合報》（六），1960年11月11日。

楊忠衡。2013。〈一續雨生未竟志業 臺灣音樂劇的未來不是夢〉。2013年9月24日。

鄭慧華。2010。〈數位藝術的跨域結合〉。為2010年廣藝科技表演藝術節演出《萬有引力的下午》所做訪談。

鴻鴻。〈以「不能」為武器的集體夢幻劇《戀曲2010》〉。表演藝術評論台，2014年5月17日。

四十之不惑與惑
——聚焦於臺灣當代戲劇的劇本創作

王友輝

國立臺東大學兒童文學研究所專任副教授

資深劇場人

摘要

自 1978 年以來，四十年間，臺灣現代戲劇有了相對於 1970 年代之前的蓬勃發展，
更在不同的舞台上，逐漸走向一個「類商業劇場」和「劇場實驗」相互並存的發展
模式，凸顯出臺灣當代戲劇與眾不同之處。

同時，臺灣當代戲劇以整體劇場為考量的創作思維，一方面名稱從「話劇」過渡到
「舞台劇」，一方面實質上也學習著歐美現代劇場的發展腳步，逐漸趨向於「導演
劇場」特質的不斷被凸顯。在這樣的環境氛圍中，劇本創作，或者說戲劇演出的文
本，必然呈現出不同階段的劇本創作者之努力方向，更持續豐富著劇場表現的可能
性，相對地，不免也現示了一些不足的遺憾或隱憂。

本文因此聚焦於環繞著「劇本創作」之不同角度的觀察，涵括了劇本原創精神在臺
灣當代劇場的意義、整體劇場創作思維的形成所帶來的實質創作改變、主題內容的
關注轉向與敘事與否的衝撞、語言使用的多元遞嬗以及其所現示的語言策略與意識
型態、從聽覺到視覺再到多元形式激盪的創作轉變、跨界跨域創作的萌發與檢視、
劇作者與劇團的互動關係，乃至於激發創作動能的制度面和策略思考等等，匯整為
十二個觀察面向，希冀透過本文的拋磚引玉，能在臺灣當代戲劇發展歷史書寫的惑
與不惑之中，略盡棉薄之力，留下或可供未來歷史建構的斷簡殘篇。

關鍵詞：劇本創作、臺灣當代戲劇、現代劇場

前言

　　自 1978 年至今，四十年間臺灣現代戲劇有了相對於 1970 年代之前的蓬勃發展，更逐漸走向一個「類商業劇場」[1]和「劇場實驗」並存的發展模式，其中「劇本創作」始終牽繫著整體劇場發展的脈動，卻較少有人從劇場現象面加以觀察。

　　雖然臺灣的現代戲劇似乎從來也未曾真正有過「劇作家劇場」的時期，但自 1980 年代起，臺灣現代戲劇以整體劇場為考量的創作思維，一方面名稱從「話劇」過渡到「舞台劇」，一方面實質上也隨著歐美現代劇場的發展腳步，逐漸趨向於「導演劇場」特質的不斷被凸顯。在當代劇場這樣的環境氛圍中，劇本創作，或者說戲劇演出的文本，已不單單是劇作家獨斷書寫的腦內風暴，毋寧呈現出劇場創作者相互激盪的多元面貌，一方面豐富了劇場表現的可能性，相對地，不免也凸顯了一些不足的遺憾與危機。

　　孔子曾自喟：「四十而不惑」，臺灣現代戲劇經過四十年的發展，在劇本創作層面的「不惑」與「惑」之間，確實提供了許多觀察的面向。本文因此聚焦於此，以身歷其境的參與者角度，相當主觀地整理出或許相互關聯、也可能同時並存、卻未必具備歷史進程意義的創作現象，粗略勾勒出相當片面的發展脈絡，以供研究者得以持續觀察與討論。

1　臺灣現代戲劇經過多年的發展，儘管產值和規模都有一定程度的擴大，但其產業鏈結仍未能形成真正的商業劇場運作，但卻運用了許多商業劇場的操作模式與創作思維，因此姑且以「類商業劇場」稱之。

12 個現象觀察

1. 鼓勵劇本原創的動能：譯作移植學習到原創精神的鼓勵與確立

　　在現代戲劇（新劇、話劇）被介紹至臺灣的早期，翻譯作品與原創作品從新劇時期其實就已經同步發展，譯作的引介可以理解爲對於現代戲劇內容與形式兩方面的學習與模仿，特別是西方戲劇文學經典的學習，可以說是打開現代戲劇之門的一把鑰匙；而原創作品自然是希望發展創作出屬於自身的戲劇文本，從前輩劇作家們的嘗試與用心之中便可看到這樣的企圖心。根據李曼瑰在《中華戲劇集》序言中所說，1970年代之前粗估便有三千多部作品產生，[2] 這裡面當然包括了回應國家文藝政策、大量的所謂「反共抗俄」意識型態主導的劇作，但不可忽略地，同時也存在著極力擺脫官方命題箝制的作品。姑且不論其內容及意識型態，可以理解的是，即使歷經不同的政治風暴與社會變遷，仍有不少劇作家憑藉著自身的藝術理想，投身加入劇本創作的行列，如此企圖找到劇場自我動能的努力，則是不爭的事實。

　　1970 年代以前在臺灣劇場流通搬演的新創劇作，大多是以西方「佳構劇」的形式書寫，也因而在 1965 到 1967 年之間出刊的《劇場》雜誌，除了對西方古典自希臘以降的經典作品的翻譯介紹之外，更有不少當時堪稱西方「前衛」之作的「荒謬劇」之類的翻譯和探索，企圖和西方當代戲劇的新思維與新形式接軌；另一個比較特別的原創劇作，則

2　參見李曼瑰為《中華戲劇集》第一輯所撰寫之序。

是 1970 年到 1978 年之間，張曉風在「藝術團契」中所創作演出的作品，這些原創劇作具有濃厚的中國文學底蘊，也有不少取材或發想自中國文學甚至傳統戲曲的故事內容，儘管在意識上幾無例外地以宗教信仰出發，但因張曉風個人的文筆素養，這些作品多半在戲劇形式上擺脫了佳構劇為基底的當代戲劇寫實傳統，而帶有濃厚唱唸表現的文學氣質與表現形式的突破，但是如此形式上探究的創作嘗試被強烈的宗教熱情所掩蓋，在往後的臺灣當代戲劇創作中，少有被繼續探索的傳承與關注。

　　一直到 1980 年代開始，特別是當年姚一葦先生所推動的「實驗劇展」，正式標榜了劇作原創與實驗的精神，五年共三十六齣戲的實驗劇展，便有三十四部原創劇作產生。[3] 這樣的風氣確實影響了往後臺灣現代劇場的創作氛圍，在多年的努力中，我們或許可以批評原創作品的藝術成就有高有低，但是這正顯示了當代臺灣劇場創作者，努力建構臺灣劇場自我文本的方向，無形中鼓勵了臺灣當代劇場的原創精神，而成為可貴的創意資產。

2. 從話劇過渡到舞台劇：從語言對話主導到劇場整體思維的建構

　　「話劇」的名詞從 1928 年 4 月首先由早期戲劇與電影開拓者之一的洪深提出，成為中國現代戲劇正名的重要轉折。1945 年之後，臺灣的現代戲劇也開始使用這個名詞，就創作形式而言，乃是以對話語言為主要表現

3　五屆的「實驗劇展」共演出了三十六齣劇目，其中三十四齣為原創劇作，第二屆時，文化大學戲劇系影劇組曾由侯啟平、楊金榜兩位分別執導，演出梅特林克的《群盲》，和皮藍德婁的《六個尋找劇作家的劇中人》，為經典名劇的「前衛與實驗」作品出現在實驗劇展中的特例。

的劇本書寫形式，在名詞或是劇種的稱謂上，更取代了當時在臺灣流行的「新劇」之稱謂。

而「舞台劇」這個名詞在臺灣的使用，究竟何時開始並無確切的證據，但是早在 1973 年（民國 62 年）皇冠出版社出版的哈公《表演論》，在行文書寫中，便與「話劇」之名詞混合使用。[4]

1980 年代之後的臺灣劇場人，則多習慣使用「舞台劇」稱呼自己的作品，而極少用「話劇」一詞，其內在思維表現出劇作者不滿足於僅僅以語言表達，有著探索更多劇本書寫與劇場表現形式的企圖心，事實上，1980 年代之後的當代戲劇作品，例如第一屆實驗劇展中與《荷珠新配》同時演出的無言劇《包袱》，乃是以肢體動作為主要表現媒介，並無言說的「語言」，若以「話劇」稱之，自然是很難適切傳達作品形式上的特殊之處。

但更重要的是這個時期開始，劇場在表現形式上逐漸脫離「完全語言」的束縛，甚至到了 1986 年之後，臺灣現代劇場開始以「導演劇場」作為創作主體，導演運用劇場元素更形多元化，一方面已將語言與其他劇場表現元素同等對待，另一方面更不斷顛覆語言在劇本中的傳統功能與做法，因此，劇作家在創作時，無形中也跳脫到語言之外，將劇場元素及多元的表現形式納入創作思維之中，由此角度觀察，當可體會到臺灣當代劇場的劇本創作，從 1980 年代開始，便溫和地展開一場創作書寫上的變異，從語言對話主導轉變為劇場整體思維的建構。

4 參見哈公《表演論》，其自序中即寫道：「舞台劇演員如果毫無經驗，是根本無法出場的。……」

3. 單一宰制到多聲語言:「國語」思維的突破到自然多元語言的運用

早年臺灣新劇的語言多半使用以民間主流通用的臺語為主,而在皇民化運動末期的皇民化戲劇的演出,則以當時官方認定的「國語」亦即「日語」為主,到了 1949 年國民政府統治臺灣之後,「國語」依然是指官方認定的主要語言,但指涉意涵改變了。剛開始劇場的演出,為了讓聽不懂「國語」的觀眾能夠觀劇,曾經一度「國語」和「臺語」同時存在,但 1950 年臺灣官方的文藝政策底定之後,臺灣的現代劇場舞台上,在符合國家語言政策、官方強力的主導下,以及當時劇本的主要創作者也多半來自中國大陸,因此劇本中人物的語言表達便完全以「國語」為主了。

相當長的一段時間,不論是劇場舞台或是影視作品,帶有濃厚臺灣口音腔調的「臺灣國語」,成為當時表現「非外省人」之臺灣本地人物的特質,而滑稽化、丑角化更是最大的特點。今日看來,某些人物的設定以及語言使用的特殊性,不免有著歧視與嘲弄的意味,事實上,除了字正腔圓所謂標準國語的北京腔之外,中國各省各地的語言腔調也和臺灣腔口音一樣,成為類型化異類的揶揄嘲弄對象。

至於在劇本文字的書寫上,絕大多數則偏向於以漢字書寫的完全中文化書寫為主,如此文字書寫的潛在規則,其實和語言的使用一樣,對於劇本創作的許多層面都有極大的影響,諸如劇本寫實性的掌握、語法結構、人物建構,乃至於情節鋪排等等,都牽繫影響著整體創作的表達。從語言在戲劇中乃是傳達生活層面的角度觀察,情節發展的主體某種程度逐漸架空於社會的真實之外,劇本逐漸脫離了生活真實面貌的描寫,語言上則容易產生「文藝腔」或「舞台腔」的慣習,主要人物則偏向以操著字正腔圓

標準「國語」的社會菁英份子爲主，這些或許需要更多劇本案例才得以更精準地掌握與分析，但是從現象觀察的角度來看，成爲一種創作習慣則是可以理解的。

到了 1990 年代開始，臺灣現代劇場才開始有全部臺語的演出文本產生，或者說才會根據劇中人的身分背景以及戲劇的時空背景，給予語言上的區隔。九〇年代初，當時的華燈劇團（亦即現在的台南人劇團前身）以「台語相聲」爲名演出的《世俗人生》、2000 年之後吳念眞的「人間條件系列」、邱坤良的《茫霧島嶼》三部曲等等，自然是相當標的性的劇作；兒童戲劇方面牛古兒童劇團也是較早使用臺語的團體，紙風車2010 年則是製作了客家兒童音樂劇《嘿！阿弟咕》，客語出現在兒童戲劇之中。這些非官方主要使用的語言在戲劇文本中的使用，從伏流般地流竄與變型，乃至於提升擴展到全劇語言主體表現的地位，鏡照了臺灣社會語言慣習與語言使用的一些發展變化，但在書寫的文字使用上，不免也產生了一些紛歧而各自選擇自身認同的書寫模式，對於劇本的閱讀而言，有些堅持不免設下了閱讀理解的障礙。

除此之外，如同當代臺灣電視連續劇中的語言使用，逐漸以所謂「自然語」[5] 爲表現方式的多元變異，2000 年之後在舞台劇演出的劇場中，語言的使用也逐漸多元化，多半會依據戲劇時空環境的實際需求，或是創作意圖的刻意展現，除了原本的「國語」之外，不僅臺語（閩南、

5 「自然語」是當代影視作品，特別是民視、三立等電視台八點檔連續劇中所使用的語言的稱謂，一方面標示著其「生活化」的特質，另一方面其實是因應演員語言能力的差異所導致的變異，後來逐漸被觀眾接受而形成一種當代語境之下的語言生活化表達。

河洛語）、客語乃至於原住民語言，英、美、日、德、法等等外語的使用
也逐漸摻雜其中。這是劇場表演的多元現象，就觀賞的聽覺而言具有多元
指涉的趣味，只是，如此的表演多元表現，在劇本書寫上對於較少能以準
確文字表現的語言類別來說，則不可諱言地遭遇了文字書寫上的困難。以
臺語來說，用漢字或是拼音書寫，各有人堅持而爭論不休，更甚者不免牽
涉到意識型態的認同與抗爭，而在創作的實際面來看，劇本文字的書寫能
否讓演員理解並準確發音，恐怕應該才是需要真正思考的層面，也仍有賴
更多摒除意識型態的共識凝聚。

　　但不管怎樣，臺灣當代劇場的語言使用，確實已經從單一語言的宰制
現象，發展成為眾聲喧嘩的語言多元化樣貌。

4. 三聲鑼響到三明三暗：觀眾接收從聽覺為先到視覺為主的轉換

　　過去劇場正式演出前總是會有三聲鑼響，告知觀眾演出即將開始，然
後必須全體起立隨著播音一同唱國歌，連電影院也都是正片之前先播放國
歌影片。1987 年解嚴之後，演出前不再唱國歌，有的劇場將三聲鑼響改
成刺耳的電鈴聲，再過一段時間，三聲鑼響的話劇時代也逐漸遠去，取而
代之的是劇場觀眾席場燈的三明三暗。雖然這是一個很微小的劇場常規的
改變，但是細究起來，除了讓當時的一般民眾真切體驗到「解嚴」政治意
涵的常民生活改變，就劇場藝術而言，卻有著從聽覺過渡到視覺為主的觀
眾觀賞經驗改變的意義。

　　過去，傳統戲曲的內行觀眾以「聽戲」為主，話劇雖不像傳統戲曲強
調「聽」的審美價值，但實質上聽覺的感官接收仍為觀賞時的主體。然而

在 1980 年代之後，劇場創作形式開始發生變化，肢體性為主的表演、去語言與去情節的演出浮出檯面，從一時的流行到大量演出的跟隨，「舞台劇」的演出於是跳出語言之外，找到與觀眾溝通交流的不同方式；另一方面來看，特別是整個世代在生活中逐漸以影音的接收為感官主體時，劇本的書寫也就隨之產生質變，「劇場語言」的意義便逐漸擴大為整體劇場元素，而非單一的口說語言而已。

此外，崛起於 1980 年代中期之後的小劇場創作，其演出空間主體與美學訴求，一方面走出了劇場傳統建築與舞台的戲劇傳統，任何空間都可以成為表演場地，另一方面，俗稱「黑盒子」的實驗劇場或類似的替代空間，逐漸成為小劇場演出的主要場地，再加上視覺媒體滲入到現場演出的劇場中，成為劇場多元表現的元素之一，儘管有許多創作的基本思維其實仍未擺脫鏡框式舞台的想像，但是前述種種在在都影響著戲劇文本的書寫。當語言不再成為劇本創作的唯一考量，相對而言，在劇本創作上，創作者著墨於對話的精準也漸有輕忽脫軌之勢，尤其在導演為創作主體以及集體即興創作方式被運用的當代劇場中，劇本文字僅僅是被使用的元素之一，視覺畫面毋寧成為導演更喜愛、也較善於掌握的表現工具，這對劇本的書寫來說，產生了肢體語彙替代語言想像，建構出舞台畫面意象的創作改變，更意味著必須兼顧語言的傳達與「內心的視象」[6] 的描寫，劇本的書寫遂不只是對白、獨白與旁白等劇本中慣用的語言模式的編寫，語言之外的肢體動作、舞台景觀或場面調度的視覺

6　「內心的視象」的說法，意指演員在表演建構時，心中需要有角色在戲劇環境空間中演出的畫面想像，詳細內容參閱斯坦尼斯拉夫斯基《演員自我修養》（上）第四章，關於「想像」的闡述。

傳達，以及聲音表現的聽覺傳達等等，均成爲劇本中話語之外的書寫內容。

　　只是，二十一世紀以來，當代歐洲劇場「新文本」創作模式開始被關注，某種程度又翻轉了聽覺與視覺在劇場表現中的位置，似乎無意間即將成爲一種劇場語言聽覺的回歸，對劇本創作而言，則又強化了敘述的文字聲量而弱化了人物的語言表現，因此，大量非對話式語言或是可轉換角色語言[7]的變異書寫，顛覆了傳統的劇本書寫規則，形成一種劇本創作形式模仿與學習的趨勢。

5. 即興互動的創作模式：集體即興進入劇場創作之後的另類書寫

　　從蘭陵劇坊的演員訓練開始，以及稍後表演工作坊賴聲川的「集體即興」創作方式在臺灣當代劇場的揭櫫，「即興」似乎成爲 1980 年代之後劇場創作方法上的新浪潮，誠然許多人都在本質上誤解了劇場裡的「即興」，其實它是一種更爲巧妙與精準的安排，而非毫無規劃的即席表演而已，對於「即興」在劇本創作的歷程上來看，其意義當在於劇本創作已從劇作家個人案頭書寫的腦內風暴，延伸放置在排演場中，納入包括導演及演員們的創意，將劇本書寫和演員排練整合爲連結眾人創意的創作歷程，以集體對戲劇的想像加以具象化的方式，透過演員表演所激盪出的語言傳達和肢體互動，彙整成一個可以當下立即且實質預見演出結果的表演文本，儘管最後大多還是會被整理成一個以文字書寫表達的劇本，以方便劇

7　亦即劇作家寫出角色對話或敘述語言，但卻容許不同的角色替換著表現這些對話或語言，帶來角色與語言之間的有機變化。

場設計與技術層面的工作需求，但是這種創作方式的改變，在整個劇作的邏輯思考以及戲劇語言發展上，本質上便產生了相當大的變化，而以這種多元激盪的方式創作的劇本，和過往由劇作家獨立完成的劇本，在劇本再詮釋的層面上，其實也有著微妙的差異變化。

　　以《暗戀桃花源》的〈桃花源〉喜劇段落為例，透過集體即興所發展出的喜劇橋段堪稱經典，乃是從個別演員的身上互動發展而成，帶有演員本身表演的特質與生命經驗的厚度，即使被整理成為文字版本的劇本，看似簡單的生活語言或是設計精巧的肢體動作，在下一批演員重新搬演時卻很難神形完全複製，因而復刻演出的版本往往失去了即興創作當時所帶有的創意特質，同一文本容許不斷再詮釋的劇本特質因而也產生了變化。

　　從另一個角度來看，也是這樣的即興互動之下，當代劇作家完成劇本的文字版本後，進入排練場時有機會透過演員的表演而潤飾修改，再回頭整理成劇本文字稿，孤獨創作的劇作家在這種情形之下，似乎也能在創作過程中，找到一個參考回饋的創作機制，回應著劇場乃集合眾人之力的藝術特質。然而某個角度來看，劇本創作者在這樣的創作模式中，同時也交出了戲劇文本的絕對主導權，劇本創作不再是一人之事的態勢則是更加明顯了，然而當參與即興的演員們的生命經驗與即興能力未必達到水準時，作品的完成度顯然會產生差距，書寫方式的孰優孰劣引人深思。

　　如此另類創作模式的表現，在當代兒童劇場中特別明顯，觀察 1980 年以來當代主流的兒童劇場文本，特別是以劇團為創作主體的劇本

中，[8] 往往可以發現劇本中透露著劇場性凌駕文學性的發展特質，與完全由劇作家寫作完成的劇本，在語言使用上也有著很大的差異；換一個角度來看，或許是這些主流的劇團在劇本創作這個環節，比起劇本的文學性來說，更重視劇本在劇場中的表現形式與劇場效果所產生的結果，特別是與觀眾「互動」的預設，往往會在劇本構思創作時便事先加以安排或預留這種與觀眾互動的空間，期盼演出時帶來強烈的劇場效果與「笑果」回饋。但經過三十餘年的演變，我們的兒童觀眾不免已被潛移默化，以致於進入劇場之後，他們期待與關心的不是故事內容，也不是戲劇表現的形式，而是具有濃厚遊戲性與自我表現性的劇場互動，相較於過往的兒童，當代的兒童觀眾多了許多焦躁浮動的參與熱情，卻少了一些安靜觀賞的美學耐心，這種情形在創作上究竟該如何看待與掌握或調整？確實令人有著兩難的疑惑。

6. 幕起幕落到幕的消失：劇本書寫在戲劇結構與形式追求的轉彎

劇場中的「幕」，在鏡框式的舞台上，不論是實質上或是意義上，都往往成為阻隔觀眾與表演者的「第四面牆」，「幕」的存在，意味著劇場表現時，形式上多半會依循著寫實的傳統，在舞台上建構一個擬真的戲劇世界，觀眾透過「幕」的起落之間之有形與無形的阻隔，成為戲劇世界的偷窺者，對於戲劇情境的參與，將會是較為旁觀者的立場，儘管心理層面依然有著情感同一與超然的彼此消長，但整體而言，觀眾對於戲劇的演

8　這樣的劇本往往看不到劇作者的名字，而以劇團為創作者。可參考曾西霸主編《粉墨人生：兒童文學戲劇選集 1988-1998》（臺北：幼獅文化，2000 年初版）中魔奇、鞋子、九歌與紙風車等劇團的作品。

出，並不會有太多實質上的參與。

　　這在劇本創作的角度來看，便將會是較爲遵循著寫實主義以來的劇本結構傳統，以清楚的分幕分場，透過起承轉合之間的鋪排，完成戲劇故事的表現，因此，故事段落的揀選與順序的安排，是劇本創作時重要的技術性考量。在西方劇場演出歷史中，「幕」的有無與起落之間，直接影響著戲劇結構的創作思維，以及故事發展的藝術安排。寫實主義架構下典型的劇本結構方式，便如易卜生之類的劇作家的作品之分幕概念，運用佳構劇的敘事技巧做有效的安排，以達成創作意圖的呈現。臺灣現代戲劇的啓蒙與發展，確實受到西方寫實主義的影響，甚至有一度將社會問題劇的劇本視爲模仿與學習的範本對象，因此在話劇時期，嚴謹的多幕劇本結構成爲創作的主流。然而隨著非寫實甚至反寫實劇場形式的崛起與流行，一方面也隨著幕起幕落在劇場演出中次數的減少，劇本創作時，戲劇空間的認知與運用的觀念於是產生變化，劇本結構相關的敘事方式因而也產生了變化。

　　特別是當代觀看影視作品甚至 MTV、電競電玩遊戲的主要流行娛樂方式，舞台劇的劇本創作無形當中便受到了影響，戲劇結構上，趨向於短場，漸漸少了較長篇幅的幕的架構，也因此，劇本結構觀念改變了，形式的追求在劇本書寫時被納入構思，甚至形式表現的追求成爲主體，劇本的結構思維便從分幕分場，到不分幕只分場，再到完全不分場的表現，在劇本創作上，創作者得以更形自由地加以發揮。

　　同時，當演出空間不僅限於正式的劇場，特別是走出鏡框式舞台的框架時，戲劇被放置在何種場域演出的創作概念逐漸形成，換言之，劇

本書寫在戲劇結構與形式的追求中轉了彎，演出場域的觀念形成之後，更得以整體劇場的概念加以思考了。

這樣的轉變，在 1980 年代之後的兒童劇戲劇演出中特別明顯，從早期的魔奇到後來的紙風車，都有不少作品是以數個短劇或表演，結合成一個演出的形式出現，甚至在長篇的劇目中，明顯可以看到敘事軸線上溢出主軸的劇場性表演段落，影響所及，透過戲劇演出說一個完整故事的戲劇傳統也受到了挑戰。

7. 故事敘說的失憶現象：不說故事之後的形式利多與戲劇性利空

英國戲劇學者漢彌爾敦（Clayton Hamilton）曾爲戲劇設下一個極爲簡單的定義：「一部戲劇，是設計由演員在舞台上，當著觀眾表演的一個故事。」[9] 在這個定義中，可以清楚看到戲劇和故事之間的緊密關係，故事即是戲劇的內容，這是長久以來戲劇和其他文學形式的區分，劇本的書寫即是透過戲劇大量對話的形式表現故事的內容，接著在劇場中，透過演員等的二度創作，而與劇場的觀眾產生觀演之間的聯繫。

然而在當代臺灣的劇場作品中，明顯可以看到有的演出作品不再關注於故事的表現，因此演出中敘述成分加重、說理議論或情境氛圍的意象傳達漸成爲主要關注與著力之處。另一個角度來看，說明性的敘述取代了人物之間的對話，成爲劇本乃至於演出中相當重要的部分，劇場形式的翻新與多元呈現成爲主流追求，於是故事帶來的劇場享受慢慢式微了，戲劇這

9　參閱姚一葦：《戲劇原理》（臺北：書林出版，2011 年，二版六刷），頁 15。

種有別於其他文學藝術的形式產生了根本上的質變。這樣的轉變趨勢或許與導演主導了創作主體有密切的關係，然而漸漸不太說故事的現象，不免讓人意識到是一個戲劇性表達的危機。其在劇本創作上顯示的則是創作者越來越不關心故事的傳達，也因此漸漸不善於說故事，而戲劇中也越來越不會「演」故事，創作者以「說」代替「演」的劇場表現成為演出的主體，這在具有較強實驗性的作品中特別明顯。

誠然，當代導演觀念與手法的多元發展與技巧成熟，為臺灣當代劇場帶來不同於以往的面貌，但是當故事逐漸在劇場中隱身，戲劇故事欣賞的樂趣與感動是否終將被取代？或許是可以冷靜思考的現象。

8. 主題內容的關注轉向：人情溫暖的失溫與企圖控訴批判的加溫

在 1970 年代之前，不管題材為何，劇本中多半具有強烈的國族意識和反共抗俄的宣傳意涵，那不只是一種國家機器強加於創作的要求和桎梏，其實也是當年戒嚴時期，國家社會動盪不安的危機意識之下的產物，可能是國家機器的操弄和檢查制度的箝制，但也可能是創作者身處時代氛圍之下潛意識的投射。當然，在這樣的環境氛圍之下仍然能夠自主地追求藝術本質上的創作，更顯得彌足珍貴。因此，從當代視角觀看這樣一個已經遠去的年代的創作趨勢，或許應該有一種特殊的理解和關注，特別是有的作品儘管意識型態為今所不喜，但是創作技巧上仍有值得學習之處。

若將 1987 年的解嚴假設為一個臺灣當代劇場在創作上的分水嶺，可以觀察到解嚴前後的舞台作品已經在 1980 年代初期，逐漸從國家意

識轉向爲一種人情溫暖的關注，特別是 1980 年代的「實驗劇展」，三十四個原創作品中，絕少有政治性的意涵的直接指涉，卻多半在人情世故上以及劇場美學上加以探索。

到了 1986 年之後，以劇場作品爲工具的批判的態勢愈加明顯，特別是當劇場與當時的選舉造勢或是社會議題諸如環保、性別、土地等等的覺醒關注相互結合時，其透過劇場表達的政治性訴求的態勢逐漸升溫，只是其對社會影響的力道卻未必如預期。到了 1990 年代之後，在不同主題的追尋下，控訴、批判成爲創作的熱門，此時戲劇中的人情關注漸漸失溫，控訴批判的企圖則是逐漸加溫。只是有時候，演出中敘述性的表達與直接的言說強過於人物語言的掌握，也因此，「聽」得到創作者的創作企圖，卻難以達到眞正戲劇的效果。這當然與前一現象中故事的有無有著密切的關係，「戲以載道」轉了一個彎仍然留存在劇場中，控訴與批判透過不同的方式傳達，導致有時候不免流於口號式的興奮表現，失去了戲劇作爲一種藝術形式的深度與廣度。

9. 劇團自擁到專業合作：團隊壁壘分明到專業劇本創作者的流動

在 1980 年代之前，演出團體大多以社團的型態面對演出的創作，而「編劇」多半是獨力的創作者，劇本完成之後才會進入劇團的排練與演出的歷程，有的編劇成爲炙手可熱的專業創作者。

1980 年代的實驗劇展，編導合一的情況則是相當普遍，哪個劇作者是哪個劇團的創作主力相當清楚。其後演出形式丕變，導演遂成爲劇場作品的主創者，劇本創作於是退居次要的地位，而與劇團合作的劇本創作者

通常也會是劇團或導演較為熟悉或長期合作的夥伴，劇作者通常都不太會在劇團之間流動，或許而成為劇團創作上的特色，例如紀蔚然有一段時間都與屏風表演班合作，在 1997 年創作社成立之後，創團成員之一的他，遂成為創作社演出製作的主力編劇。這樣的情況在綠光劇團也是相類似的，吳念真以《人間條件》奠定他在劇場創作上的地位之後，相當長的一段時間都是綠光劇團的招牌劇作家。而表演工作坊除了少部分西方經典劇作的演繹之外，大多數的作品乃是以集體即興為主要創作模式，如此賴聲川所領導的創作中，仍是以他之名為招牌的。而台南人劇團在西方經典的臺語翻譯演出中，極大部分是與臺語文專家周定邦合作，之後便是蔡柏璋的崛起，幾部受到觀眾歡迎的作品奠定了他與台南人劇團的不解之緣。由此觀察，各團的劇本創作者一旦成為劇團的代表性人物，似乎也就壁壘分明地鮮少有與不同劇團之間交流互動的機會了。

但是在 2000 年之後，另一波專業獨立的劇作家開始浮出檯面，例如簡莉穎、馮勃棣、詹傑、林孟寰等等年輕的劇作家們，他們有的作品乃是透過得獎為劇團熟知，進而成為劇團演出製作的主力作品；另一方面，年輕劇作家與不同劇團之間也多半熟識而成為創作邀約的對象，他們的作品受到觀眾的喜愛而成為劇作家的粉絲，於製作面來看，受到歡迎的劇作家有其一定數量的粉絲觀眾，遂成為演出製作的票房保證，對於劇團而言，自然也是樂於相互合作的。而這些具有一定創作實力的年輕劇作家，更得以無有包袱地在不同劇團中流動，因而劇本創作者與劇團或導演之間，便產生了許多多元互動的可能性。

10. 影響創作的外在因素：從獎金獵人到命題策展的創作導引誘因

　　從 1950 年代開始的國家藝文政策，便是以高額獎金鼓勵具有高度所謂反共抗俄意識型態認同的劇作，如李曼瑰所說，二十年間有三千多本劇本產生，但是演出的量卻未必有這麼多，換言之，許多劇本在創作之後，不論其是否適合演出，相當大的一部分直接淪為「案頭劇」，在往後的時間中，只能夠在紙本上看到而並未能夠經過演出的考驗和洗禮。然而，劇本的創作，真正完成應該是在舞台上呈現之時，而非僅僅停留在白紙黑字的出版品之中。

　　劇本的不被閱讀以及少能出版一直是臺灣現代劇場發展中的問題，我們以現代的眼光來看，或許對當時創作投稿的作品嗤之以鼻。但是過了反共抗俄的年代，各個徵獎活動中依然有著舞台劇本的項目，也確實在不同的年代中養活了不少劇作者。

　　隨著劇場創作在製作面觀念的開展，以臺北市兒童藝術節的劇本徵選為例，某種程度搭配了展演製作的後續協助，為劇作家的創作投入，帶來一線希望。而今除了歷史較為悠久的教育部文藝創作獎之外，諸如臺北文學獎、台灣文學獎、新北市文學獎等等也都設有舞台劇本的類別，以獎金鼓勵著劇本的創作。

　　過去對於劇本獎的觀感未必正面，因為評審將會主導作品的風向，然而當代各個不同獎項的評審已然與過去意識型態主導的狀況有了很大的差異，換言之，評審的口味與喜好絕對影響了得獎作品的走向，當評審對於作品優劣的觀念隨著時代改變而趨向藝術性時，對於創作的鼓勵將更形正面。當然，綜觀各個舞台劇本創作獎項的評審，有時也不免發現不少資深

評審，同時間擔任了各個不同獎項的評審，這是否也會造成另類的創作引導和箝制，不免也讓人多一層思考。

當代另外一種影響劇本創作的誘因，乃是策展觀念的建立，在不同的藝術節中，專業的策展人主動出擊，以邀約的方式，某種程度帶動了劇本創作包括在形式上與內容上的變化，例如臺北藝術節近年來便有著這樣的邀請機制，帶動了包括新文本、紀錄劇場等等嶄新觀念的發酵。年輕的劇作家在整體的包裝下，很容易被觀眾記住，因而在創作的長遠發展中，得以更加安心地投入舞台劇本的創作之中。

當然，在補助的機制面上，例如國藝會的常態補助中也有創作補助的項目，或許因為經費的限制，獎助金額上多半較為保守，是否能夠真正達到創作補助的功效，仍有商榷的餘地。

11. 藝術跨類的相互激盪：跨界跨類的滲透進入劇本的後書寫時代

當代的藝術發展中，「跨界」似乎早已成為一種趨勢，也是許多不同機構補助機制的新興項目，例如與影像科技的結合、與不同藝術類型的結合等等，允為當代劇場創作跨出自身傳統範圍的踏腳石。如此觀念上的鼓勵，使得劇本的創作得以跳出原有的框架而產生相當大的變化。

當代的劇本創作，除了語言之外，劇作家得以開始劇場表現的整體性思考，不論是多元媒材、跨界藝術元素、空間場域的創造性思考等等，在在都會影響劇本創作的質變。舉例來說，影像在劇場中的使用方興未艾，但是，影像作為一種視覺媒體，該如何展現其優勢於劇場之中？如何跳脫其視覺平面、裝飾性輔助、空間指涉等等傳統的意涵，而帶來更

多創意性的劇場轉變，應該是劇本創作者在構思時便得要具備的更深度的思考。只是，種種的創意傳達，若要表現在文字的書寫上，其實還是有很多的困難要克服。

　　而劇場作品的完成，除了外在表現形式與媒材多元結合的創意之外，其內在內容與創作意圖的深化仍是最具關鍵性的要素，劇本創作的內容與形式之間的探索，從不會因為時代的轉變而稍減其重要性，這是面對眼花撩亂的形式多元之下，劇本創作者更應該堅守的堡壘，否則一旦僅是為形式而形式，創作本質便容易產生變異性的災難。

　　從另一個角度來看，藝術跨界與跨類的創作，著重於創作者彼此的溝通與相互激盪，倘若能有較長的創作時間與彼此之間良性的互動關係，而不是在短時間之內為了計畫而計畫，作品本身通常較能完整，其藝術成就也就更具創新的可能性，這樣的藝術跨類的相互激盪，才是當代劇本創作延續發展的重要關鍵。

12. 正式演出到未完待續：讀劇演出或許為劇本書寫的語言回歸

　　「讀劇」從 2003 年（第一屆國際讀劇節）正式在官方的活動及出版品中出現，這是相當有趣的推動現象，以往對於讀劇的態度和之後的發展情況有了極大的改變。在過去，「讀劇」僅出現在戲劇排演的前期，也多半是一個內部選角或開排的歷程。九〇年代末期，「讀劇」開始在學院劇本創作的課程中，成為一種劇本創作的必經之路，不少戲劇科系的劇本創作主修，劇本完成之後，都必須經過正式的公開讀劇。其後，這樣的做法被劇團所沿用，甚至以「演出」視之而售票，可喜的是在缺乏閱讀劇本習

慣的臺灣當代劇場，聽讀劇成為另一種第一手接觸劇本的機會，也是回
歸劇場「聽」的本質，並透過「聽」創造觀眾對於戲劇的自我想像。只
是，該如何讀劇卻又衍生出許多不同的做法與看法，有的只是排排坐或
站的「冷讀」，有的甚至已經到了演出的程度，只是演員不管是否真正
看著劇本，其手中仍然拿著劇本，讀劇演出方式光譜的兩端都有其意義
與思維，完全看創作者著重於何種角度了。

　　事實上，讀劇的意義，就劇團而言，或許是在投入大量製作資金之
前，得以測試觀眾對於劇本的反應，也或許是演出製作的成本太高，以
讀劇的方式可以創造一種較為簡易的表演形式。然而，讀劇對劇作家而
言，事實上更具創作歷程上的意義，因為劇本最終必須透過演員的語言
傳達而表現，在作品完成書寫的創作階段之後，以及正式被排練乃至於
演出之前，劇作者能夠「聆聽」自己的作品被演員以豐富語言傳達的方
式朗讀出來，其實是一種相當重要的檢視機會。以阮劇團 2013 年開始
的「劇本農場」創作計畫來看，劇作家們以「聆聽」來面對自己作品，
多半持正面的態度，也是創作上初步與演員及觀眾接觸的重要機會。

　　除了前述的觀察之外，讀劇的受到青睞，是否也顯示了劇本在書寫
上，對於語言的掌握某種程度再度受到重視？劇本創作的語言回歸，能
否成為未來劇本創作的關注之所在，且讓我們拭目以待。

結語

　　前述這些當代劇本創作的現象並非隨著時間做線性的發展，很多時候是不斷重疊並相互影響的，本文拋磚引玉的簡略書寫，希冀能在本地學者鮮少願意長期投注心力的臺灣當代戲劇發展的歷史書寫中，略盡棉薄之力，留下或可供未來歷史建構的斷簡殘篇。

參考書目

中國戲劇藝術中心出版部編輯委員會。1960。《中華戲劇集》第一輯。臺北：中國戲劇藝術中心。

王友輝。2000。〈臺灣實驗劇展研究（1980-1984）〉。《藝術評論》11: 197-221。

哈公。1973。《表演論》。臺北：皇冠。

姚一葦。2011。《戲劇原理》。臺北：書林。二版六刷。

耿一偉主編。2008。《劇場事》特刊，《劇場關鍵字》。臺南：台南人劇團。

斯坦尼斯拉夫斯基。1959。《演員自我修養》（上）。北京：中國電影出版社。1959年第1版；2000年第5次印刷。

解嚴後的現代戲劇文學獎助與出版機制評析

鍾欣志

國立中正大學中國文學系助理教授

摘要

本文嘗試回顧解嚴後幾種重要的現代戲劇劇本獎，期盼為這段時期的戲劇史研究補上戲劇文學方面未受足夠重視環節。透過研究這些劇本獎，當可一窺解嚴後本地戲劇文學賴以發展的機制。儘管這些劇本獎助機制多少有助於話劇及其被賦予的政治任務共同延續它們的生命，但是，當時移勢轉，機制的存在便是新創作得以發芽的園地。

臺灣各地辦理的文學獎種類與數量在解嚴後大幅加增。整體來說，即便劇本依然是最不受重視的文類，戲劇文學獲得獎助的管道，已是數倍於解嚴前，而這些管道幾乎全部由政府部門主辦。教育部的文藝創作獎自 1981 年開辦，每年吸引職業和業餘文藝工作者投稿發表。至 2016 年為止，該類劇本（即扣除戲曲類）合計有 196 部作品曾經獲得文藝創作獎的不同獎項，且有四分之一集中於某些重複獲獎的作者。如果說文藝創作獎的劇本得獎者有封閉性、小社群化的傾向，那麼歷屆評審委員名單所呈現的狀況，則絲毫不遑多讓。其他官辦戲劇文學獎項，也有相同的情況。另一方面，近年由阮劇團開辦的「劇本農場」，與中央大學戲劇暨表演研究室主辦的「泛華劇本獎」，則頗能代表本世紀亟欲突破過往窠臼的精神。

關鍵字：文藝創作獎、縣市文學獎、台灣文學獎、文學機制

前言

　　解嚴後的臺灣劇場亟欲突破過去話劇的窠臼，創作者或採集體即興，或將劇本視爲意識型態的束縛而標舉「反文本」，過去先有劇本、後有演出的戲劇產製方法備受衝擊，排練和演出的目的，往往不再是執行某位「原作者」的理念，而是對「表演文本」──performance text，即面對觀眾的一切，而非白紙黑字的「戲劇文本」（dramatic text）──的直接探究。解嚴後臺灣戲劇的研究對象深受這股小劇場運動的風氣所影響，研究者努力捕捉、記述和評論的，亦以重要創作者曾經付諸場上實踐者爲主。

　　與解嚴後的小劇場運動幾乎同時，本地戲劇研究也跟隨歐美學術思潮的變遷，逐步脫離過去附屬於文學研究的景況。從學術領域的主體性來說，強調研究對象的劇場性（theatricality）、對表演文本的分析與演出史（performance history）──而非出版史──的考掘，使戲劇研究建立起有別於傳統文學研究的知識範疇與研究路徑。回顧臺灣現當代戲劇的研究成果不難發現，學者討論的對象，主要便是場上的演出，或是已經具備既定演出目的的劇本創作，帶有重表演文本而輕戲劇文本的傾向。

　　然而，就在戲劇研究努力走出文學研究的庇蔭，尋求成爲獨立學科的同時，戲劇文學則可能落入前不著村、後不著店的處境，既未得到戲劇學者的重視，也不見文學學者在小說、新詩、散文之外予以關注。[1]就在

[1] 舉例來說，陳芳明晚近出版的《台灣新文學史》（2011）中，對戲劇文學和戲劇家的關注十分有限。近年在世界各地引起多方爭論的「華語系文學」（Sinophone Literature）理論，也很少見到研究者以戲劇文本爲例進行討論；2015 年由中央大學主辦，以「華語舞台的新聲與複調：華語戲劇暨表演研究新趨勢」（Sinophone Onstage: New Voices & Discourses in Chinese Theater & Performance Studies）爲題

臺灣戲劇史家努力記述場上實踐風貌時，並不表示解嚴後的臺灣現代戲劇已無傳統意義的劇本寫作。本文嘗試回顧解嚴後幾種重要的現代戲劇劇本獎，期盼為現行戲劇史述補上戲劇文學方面未受足夠重視的拼圖碎片。[2] 由於這些劇本獎均以未曾發表（包含未曾公演）的原創作品為徵稿要件，且普遍將得獎作品收錄於成果集中公開發行，進而成為專業或業餘劇團演出的劇目，透過研究這些劇本獎，當可一窺解嚴後本地戲劇文學賴以發展的機制。八〇年代初實驗劇展風起雲湧的同時，政府部門獎勵劇本寫作的新機制也同時啟動。儘管這些劇本獎助機制，多少有助於話劇及其被賦予的政治任務共同延續它們在臺灣劇場的生命，但是，當時移勢轉，機制的存在便是新創作得以發芽的園地。

一、解嚴前開辦的教育部「文藝創作獎」

教育部的文藝創作獎自 1981 年開辦，除了 2000 年曾暫停過一年，每年辦理至今，吸引職業和業餘文藝工作者投稿發表。自其開辦以來，便設有劇本獎項，沿革大致如下：1981 年開辦時設「舞台劇劇本」，1988年起增設「國劇劇本」；1996 年增設「歌仔戲劇本」，並於 1998 年起與「國劇劇本」輪流隔年徵選；2003 年起，舞台劇劇本的獎項改為「現代／兒童戲劇劇本」，戲曲類則歸入「傳統戲劇劇本」，兩項同時開徵；

　　的第十三屆國際青年學者漢學會議，是近幾年戲劇學者對此議題少有的學術回應。

2　除了教育部的「文藝創作獎」，本文討論的各項原創劇本獎助機制均產生於解嚴後，其中多項固定舉辦至今。本文以 2017 年為資料蒐集的最後一年。

2006 年起，傳統戲劇劇本或與現代／兒童類併入「戲劇劇本」一同評獎，或暫停徵件，直到 2009 年起，與現代／兒童類輪流隔年徵選，並維持這樣的模式辦理至今。

事實上，現代／兒童戲劇類中，也包含了若干戲曲形式的參賽作品。例如 2012 年教師組優選之一的《悟空借扇》是「兒童京劇」，同年學生組優選之一的《砧皮鞋个做駙馬》則為「兒童歌仔戲」。若是姑且不論「傳統戲劇劇本」類，僅將焦點放在舞台劇（話劇）劇本上，綜觀三十多年來的沿革與獲獎作品，我們可將文藝創作獎現代／兒童類的辦理過程大致分為三個時期：

（一）1981 年至 1993 年

這段時間仍有許多充滿感時憂國情懷，與國民黨自五、六○年代以來所鼓勵的話劇創作相去不遠的作品。除了老一輩劇人的參與，這跟主辦單位於開辦早期限制參賽劇本的主題須符合政令，有很大的關係。例如 1984 年對舞台劇劇本的限制便是：「發揮忠勤、誠懇、負責盡職的精神；以三民主義統一中國，清除思想汙染，粉碎共匪統戰陰謀；以上可擇一創作」。[3]

（二）1994 年至 2005 年

雖然兒童劇劇本 2003 年才正式納入獎項名稱裡，但自 1994 年起，舞台劇劇本類已經包括了兒童劇，形成兩類創作訴求完全不同的劇本同時評獎的情況，並一直維持至今。

3　胡雅娟：〈為有源頭活水來──教育部文藝創作獎承辦有感〉，《美育》第 155 期（2007 年 1 月），頁 81。

（三）2006 年以降

本年度起，文藝創作獎全面改制，將參選資格修訂爲校內師
生，戲劇類也跟其他類一樣，分爲「教師組」和「學生組」
分別評獎。2007 年現代戲劇曾與戲曲和兒童劇劇本同組評
獎，爲歷年徵件中的特例，次年起即不再與戲曲類一同徵件。

文藝創作獎開辦時，各獎項第一名、第二名、第三名各設一名，另
設佳作若干名。1986 年起，各獎項以「前三名及佳作三名」爲原則，
共有六名獎項；2003 年起，改爲「優選三名及佳作三名」，優選者不
分等第；2006 年增設「特優」，且教師組與學生組分開評獎，等於獎
項增加一倍。不過，不論是前三名或優選、特優，缺額的情況歷年屢
見不鮮，例如：1981 年開辦後，連續四年都未評定第一名的獎項，直
到 1985 年才由施以寬的《我心深處》首次獲得舞台劇劇本的第一名，
且 1982 年連第二名都未頒出，只評定了兩位第三名；又如 1988 至 1990
連續三年都沒有參賽者獲得第一名，以及 2006 年特優獎增設至今，教
師組也時常無人獲選，各組每年更不見得都有六位獲獎者。這些情況表
明，主辦單位充分授予評審委員視情況調配獎項的權力。[4]

自 1981 年開辦至 2016 年，現代／兒童戲劇類（扣除戲曲劇本）合
計有 196 部作品曾經獲得文藝創作獎的不同獎項，其中多位筆耕不輟的
作者曾不只一次獲獎。最引人注目的，莫過於 1987 年至 2005 年間七度
獲獎的黃英雄；其他至少獲獎四次者有丁衣、姜龍昭、王友輝、黃美

4 關於文藝創作獎及戲劇類的沿革，可參見胡雅娟：〈為有源頭活水來──教育部文藝創作獎承辦有感〉，
頁 81-85。關於各年度現代劇本獲獎的情形，可參見本文附表。

津、何恃東、殷雪梅等六位，獲獎三次者有黃顯庭、周力德、楊靚姝、張嘉芸等四位。若再加上獲獎兩次的陳崇民、鄧安妮、魯仲連等，這幾位作者合計的得獎數量，已經達到三十多年來全部得獎作品的四分之一。[5] 如果說舞台劇是小眾藝術，劇本寫作則無疑是小眾中的小眾，而文藝創作獎的劇本獎項明顯吸引了一群有志於此的創作者反覆投身其間。這群作者或是專業戲劇工作者，或是各有不同職業的業餘戲劇愛好人士，但他們的持續參與無形間塑造了一個特殊的小型社群，這個社群談不上有什麼特殊的凝聚力，但其中的成員都清楚知道彼此的存在，也很可能關注彼此的創作動向，甚至可能形成實際的交流。

　　不過，進入第三時期，當文藝創作獎限定投稿人身分須為老師或學生後，雖然數量加倍的獎項對在校師生的鼓勵作用極大，卻在更大層面上阻擋了社會人士的參與。對教師組來說，這樣的改制使得前述社群大幅萎縮；對學生組來說，因為畢業後若未穩定從事教職便無法投件，使得投稿人的流動率更為頻繁。觀察 2006 年後的得獎名單不難看出，教師組的獲獎者多有重複，學生組卻截然相反，獲獎者每次都更換一批，只有極少數在校生（如鄧依涵）曾經兩度獲獎。[6] 在此情形下，一旦時常投稿的教師開始退出競逐者的行列，所謂的投稿人社群很快便將消失。

　　自從學生組以獨立收件的方式納入評獎以來，獲獎者集中於少數學校。在學生組目前頒出的四十個舞台劇本獎項中，一半由臺北藝術大學的學生獲得，其中又以該校戲劇學院主修劇本創作的碩士生為主。其他得獎

5　這裡列出的幾位作者如陳崇民亦曾投稿傳統戲劇劇本獲獎，實際獲得文藝創作獎的次數超過此處所列。
6　另有詹雅琇，曾分別以傳統戲劇和舞台劇劇本獲獎。

者中，亦有就讀臺灣大學、臺灣藝術大學等校戲劇系所的學生。[7] 獲獎學生集中於戲劇系所的情況，若與教師組多人重複得獎者的現象合併觀之，除了說明舞台劇劇本本身在創作上的專業門檻較高，也凸顯這項徵獎活動的現行機制帶有高度封閉性。可以想見，只要參與人資格和整個評獎機制維持現狀，這樣的封閉性將很難有所改變。

如果說文藝創作獎的劇本得獎者有封閉性、小社群化的傾向，那麼歷屆評審委員名單所呈現的狀況，則絲毫不遑多讓。略為統計可知，應邀擔任舞台劇劇本評審的專業人士當中，有不少位曾經多次重複出任。以第一期的十三年間來說，除了 1981、1982 及 1993 等三屆的評審名單目前不詳，[8] 無法納入統計之外，軍中作家出身的編劇翟君石（筆名鍾雷）曾八度擔任評審，影評人兼影視、話劇編劇饒曉明（筆名魯稚子，專職於中視節目部），以及另一名話劇編劇吳慕風（筆名吳若），分別擔任過七次和六次評審；其他如顧乃春和貢敏，也在大約同一時期各擔任過五次。在此之後，委員名單逐漸出現「世代交替」，但仍可見到多次出任評審者，例如自 1999 年至今，鍾明德曾出任十次評審，石光生也曾擔任過八次。

整體來說，臺北地區大專戲劇科系的教師是第二期之前的評審主力。第三期後，開始有較多戲劇業界人士加入，包括任建誠、林于峻等紙風車兒童劇團的幹部，以及黃明川、鄭文堂等影視編導，但戲劇系所

7　在學生組獨立評獎以前的獲獎者中，已有不少戲劇系所的學生，例如 2005 年的六位得獎者中的一半，以及 2002 年的全部六位得獎者，均來自臺北藝術大學。

8　文藝創作獎主辦單位出版的《教育部文藝創作獎歷屆資料彙編：民國 70-81 年》（臺北：國立臺灣藝術教育館，1994 年）書中，詳細列出了各年度各獎項的評審與得獎者名單，但是缺少頭兩屆的評審名單。

的大學教授，依舊是評審中的重要成員。此外，不論是否具有大學教職，幾位過去常見的獲獎者如姜龍昭、王友輝、黃英雄均曾受邀擔任過評審，也進一步加強了評獎機制所形塑的戲劇文學小團體。

二、解嚴後以官方爲主的劇本獎助機制

　　戒嚴時期的官方文藝管理，主要透過審查與獎助兩種策略，前者意在防堵，後者負責推動，兩者目的均爲促使作品符合──或在最低限度上不違背──官方意識型態，這是每位尋求創作和公開出版的作者都須面對的強勢體制。設立於八〇年代初的文藝創作獎，依然是這體制中的一環──前文提及早期對參賽劇本主題的規範，便清楚說明此點。張誦聖在臺灣文學生態從戒嚴到解嚴轉變過程的研究中提及，透過文化生產者對政策的內化與妥協，一種保守的主流文化型態自然成形，例如對抒情性、非政治性的肯定，便是臺灣文壇通行的美學範疇。[9] 從八〇到九〇年代，當小劇場運動風起雲湧，創作團體不斷擴大對臺灣認同、女權、同性戀、核電等議題的關注，並重新定義戲劇創作之時，戲劇文學相對來說更加貼近官方主導的文化型態，很大程度上便是因爲此種文類的創作對官辦活動的持續依賴。

　　張誦聖在研究解嚴後臺灣文學轉型時提出，必須在「政治」和「美學」二元架構外，同時思考媒體和市場機制的面向，才能更加把握此地文

9　張誦聖：〈「文學體制」、「場域觀」、「文學生態」：臺灣文學史書寫的幾個新觀念架構〉，*Journal of Modern Literature in Chinese*, 6.2&7.1 (2005): 207-217。

學生產的體制。[10] 然而，相對於其他文類，戲劇文學的情況更像是商業機制的持續空窗。在媒體方面，除了報紙副刊少見劇本發表，《中國時報》、《聯合報》等大報行之有年的文學獎，對小說、散文新作家的發掘影響極大，但始終不重視戲劇文學。[11] 自近現代報刊以部分版面刊登文藝消息，進而發展為文學副刊以來，原本的目的即在擴大訂戶、增加報紙銷路，其中又以連載小說最能凸顯文學與報業相得益彰的共生關係，而文學獎的舉辦也帶有相同考量。在一般大眾不習慣閱讀劇本的情況下，戲劇文學自然難以成為這些報業文學的獎勵項目。

同樣基於市場考量，劇作家除非透過政府單位（如得獎之後的作品集）或取得出版補助，出版機會遠遠不如其他文類。對劇場製作、劇團經營來說，媒體和市場均是創作者必須面對的環境因素，但對於劇本作者來說，若非直接參與某劇團的製作，其實很難尋覓非官方的管道，在正式通路發表自己的書寫成果，這樣的情況並未因解嚴有所改變。若將文藝創作獎所凝聚的創作者及評審者，與同時期的其他戲劇文學獎助機制合併觀察，當更能看出官方資源形塑主流文化型態的情形。

1983 年起，甫成立不到兩年的行政院文化建設委員會開始辦理年度舞台劇劇本徵選。自 1984 至 1995 年的十年之間，文建會總共出版了七十六種獲選的劇本，分為十二輯「戲劇叢書」先後發行。文建會徵選劇本的機制目前並不明朗。第十一輯的首獎劇本《皇帝變》於書林出版

10　Sung-sheng Chang, *Literary Culture in Taiwan: Martial Law to Market Law* (New York: Columbia University Press, 2004).
11　晚近由《自由時報》主辦的「林榮三文學獎」頗具聲望，但一樣忽略戲劇文類。

社再版時，鍾明德的序文透露自己是當年度的評審，[12] 可見當時已有一定
的評獎機制。至於更早之前的評選機制如何，恐怕不易確認。第一輯的首
選作品《海宇春回》與第二輯的首選《石破天驚》（紀年國民黨建黨九十
周年的革命史劇）分別是獲獎當年文建會策劃的文藝季大型話劇公演劇
目，而劇本來自文建會的「約編」。[13] 既爲政策產物，列爲當年首選自不
意外，但也連帶使人懷疑其他作品的入選管道爲何。

　　《海宇春回》由翟君石、饒曉明編劇，《石破天驚》的編劇則由同樣
兩位和張永祥共同擔任。1983 和 1984 年的文藝季大型話劇公演是文建會
第二處負責的業務，而從翟君石的傳記資料可知，他曾經擔任文建會第二
處處長。[14] 解嚴前到解嚴後數年間，我們還可看到吳若、丁衣、陳文泉，
以及貢敏、姜龍昭、饒曉明等自五〇年代便開始活躍的劇作家，反覆出現
在文建會徵選劇本的作者名單上。[15] 同時，他們也是教育部文藝創作獎評
審及獲獎常客。這群作家或者出身軍中政戰／文康單位，或是政工幹校、
國立藝術學校（即國立藝專）戲劇科早期畢業生，我們可以說，透過政府
單位的劇本生產機制，他們的作品代表了當時戲劇文學的主流型態；至於
在兩項劇本獎助機制中頻頻獲獎的年輕劇作家，如黃英雄、黃美津、王友
輝等，則可視爲八〇年代起爲主流所承認的「後起之秀」。

　　由於官方發行的劇本流通廣泛，容易取得，時常爲學生社團所演出。

12　鍾明德：〈說《皇帝變》：離莎劇不遠，真的〉，收於何偉康：《皇帝變》（臺北：書林出版公司，1998 年），
　　頁 14。
13　吳若、賈亦棣：《中國話劇史》（臺北：文建會，1985 年），頁 277-283。
14　吳若、賈亦棣：《中國話劇史》，頁 401。
15　鍾雷（翟君石）：〈五十年代劇運的拓展〉，《文訊》第 9 期（1984 年 3 月），頁 112-115。

教育部自 1984 年起開始辦理的「大專院校話劇比賽」中，多所學校皆以教育部文藝創作獎的得獎作品參賽。[16] 在之後各屆比賽裡，除了文藝創作獎，文建會「戲劇叢書」的作品也頻繁登上大專話劇的舞台。

臺灣各地辦理的文學獎種類與數量在解嚴後大幅加增。整體來說，即便劇本依然是最不受重視的文類，戲劇文學獲得獎助的管道，已是數倍於解嚴前，而這些管道──不論是縣市文學獎或是國立臺灣文學館的「台灣文學獎」──幾乎全部由政府部門主辦。

九○年代以降，臺灣各縣市政府轄下的文化單位陸續開辦文學獎，從臺南縣始於 1993 年的「南瀛文學獎」，到 2005 年起的高雄市「打狗文學獎」和臺北縣「北縣文學獎」，幾乎每一地方政府都有各自表彰文學創作的徵獎活動，已是臺灣當代文學發展的重要現象。在這些地方政府的文學獎裡，「臺北文學獎」（臺北市）、「新北文學獎」、「竹塹文學獎」（新竹市）、「鳳邑文學獎」（高雄縣）、「大武山文學獎」（屏東縣）、「府城文學獎」（臺南市）、南瀛文學獎（臺南縣）及臺南縣市合併後的「臺南文學獎」等，均曾辦理舞台劇（或曰「現代戲劇」）劇本的徵獎。它們各自的徵件年度整理如下表：[17]

16 吳若、賈亦棣：《中國話劇史》，頁 316-317。
17 參見各年度的《臺灣文學年鑑》、各縣市主辦局處的官方網頁，以及張宏誠：《臺灣解嚴後縣市文學獎研究（1987-2010）》（國立臺北教育大學臺灣文化研究所碩士論文，2011 年）。

	舞台劇本獎徵件年度	備註
竹塹文學獎	1997 → 2002	自 2002 年獎項全部從缺後，停止此類徵件
大武山文學獎	1999	僅於首屆徵劇本類
鳳邑文學獎	2005 → 2010	高雄縣市合併後辦理的「打狗鳳邑文學獎」未徵選劇本
臺北文學獎	2008 → →至今	
府城文學獎	1998 → →2008	
南瀛文學獎	2007 → 2010	
臺南文學獎	2015 →至今	臺南縣市合併後自 2011 年開辦
新北文學獎	2012 → 至今	臺北縣改制後自 2011 年開辦

　　由上表可知，除了臺北市的辦理年份超過十年、臺南市縣市合併後一度中斷數年，其他縣市或者起步不久，或者早已停辦。檢視這些戲劇文學的獎助機制，辦理方式大致不脫教育部文藝創作獎的模式，只是為了彰顯某種地方特定，或在創作主題上，或在投稿人的身分上限制須與該縣市相關。然而，除了臺北都會地區，越是限縮徵稿條件，往往越不利於獎項的格局和影響力。

國立臺灣文學館自 2005 年開辦的「台灣文學獎」，因其相對高額的獎金和各類作品單取一名得獎者的制度設計，已經成為文壇十分關注的獎項。以劇本獎來說，2005 年和 2007 年曾經有過不只一位的獲獎人，[18] 但自 2008 年至今，每屆僅頒發一位「金典獎」。不論台灣文學獎或縣市文學獎，這些政府單位徵選出的作品多半收錄於得獎作品集中；至於全文公開上網，則是現今更普遍的「發行」管道。如同教育部文藝創作獎一樣，這些得獎作品——特別是首獎——也持續成為各地學生與專業劇團的公演劇目。

跟文藝創作獎另一點類似的情況是，我們可在這些官辦戲劇文學獎項的評審名單裡，看到許多重複出現的戲劇工作者，其中多數是大學戲劇系所教授。以台灣文學獎為例，自 2008 年至 2017 年的十年之間，鍾明德曾經九度擔任評審，邱坤良、石光生、周慧玲則各擔任過五次。

同樣值得注意的是，若是橫向比對上述各種劇本獎的評審名單，便可見到幾位同一年內在各地兼任的評審。下面這張表格以近四年（2014-2017）為例，列舉最常兼任不同文學獎劇本類評審的幾位委員，以及他們所擔任過的評審工作：[19]

18　2005 年由劉美鈺、許正平、張瀛太分別獲得首獎、推薦獎和佳作；2007 年則由鄭衍偉和紀蔚然分別獲得首演和評審獎。2006 年則未徵選劇本類。

19　表格中的「文藝獎」即教育部文藝創作獎。此外，有些獎項分為初審和決審，由不同委員評審，表格中除非特別寫明「初審」，否則即為決審委員。

	鴻鴻	邱坤良	鍾明德	石光生	紀蔚然
2014	文藝獎學生組	台灣文學獎 臺北文學獎 新北市文學獎	文藝獎學生組 台灣文學獎	文藝獎教師組	臺北文學獎 新北市文學獎
2015	新北市文學獎 臺南文學獎	台灣文學獎 臺南文學獎	台灣文學獎		臺北文學獎 新北市文學獎 泛華文學獎[20]
2016	文藝獎學生組 台灣文學獎 新北市文學獎 臺南文學獎	台灣文學獎 臺北文學獎	文藝獎教師組 台灣文學獎	文藝獎教師組 臺南文學獎	泛華文學獎
2017	臺北文學獎	台灣文學獎 臺北文學獎	台灣文學獎 新北市文學獎 初審	新北市文學獎 臺南文學獎	泛華文學獎

其中不難見到，他們時常在同一年中擔任不同劇本獎的評審——鴻鴻更於2016 年同時擔任過四種文學獎的評審，當年國內全部的官辦劇本獎中，都有他的參與。

　　對於文學獎評審高度重複的現象，過去已有人提出批評。對投稿人來說，那表示無論參與何種文學獎，很有可能遇到同樣的評審。[21] 根據上述

20　詳後文。
21　呂政達：〈一個評審學派的誕生〉，《文訊》第 218 期（2003 年 12 月），頁 60-61。

資料，無論是連續多次擔任同一種文學獎，或是同一年內跨縣市兼任不同文學獎的評審，都對規模本已有限的創作社群具有不小的影響力。對基本受眾有限的冷門文類如戲劇文學來說，解嚴後的主題選擇與表現形式或許更加多元，但發表管道仰賴政府機構，以及評審組成結構長時間維持穩定的情形，並未有明顯差異。如果臺灣當代的戲劇文學創作者可以形成某種經驗上的社群的話，任何一位來此社群蹲點的人類學家，大概不需要多久便可發現，這個社群雖無明顯的領導人，但基本上以長老制的方式維持運作，而社群的存在主要仰賴中央到地方不同政府單位的資源，社群成員與長老們皆以遊牧民族的方式逐水草而居。

三、打造新時代的劇本獎助機制

當代臺灣的現代戲劇劇本獎助機制並不全然來自政府單位的制定。官方機構在預算、人事、制度等方面的規劃上，往往習於援例辦理，不易隨情境變遷迅速調整方向。當眾多官辦劇本獎同時徵件時，資源較為充裕、徵件對象較為廣泛的評獎活動，難免會對規模較小者造成擠壓，使後者在稿源質量上出現問題。從培育和鼓勵創作者的角度來說，單純地徵件和評獎，也只能就創作成果品頭論足，缺乏創作過程中的協商與腦力激盪。出於不同視野的關照，近年在臺灣陸續開辦了有別於過往官辦獎項的劇本獎助機制，頗能代表本世紀亟欲突破過往窠臼的精神。例如，台南人劇團在舉辦數年的「尋找劇作家的台南人劇團」及新劇展後，曾將活動所留下的幾種劇本集結成冊，其中收錄許正平的《愛情生活》

一劇,至今一直不斷獲得各地演出者的青睞。[22]

2013 年起,立案於嘉義縣的阮劇團開辦「劇本農場」,在王友輝的主持下,每年邀約三位劇作家進行為期一年的創作,並於一年後公開舉辦讀劇、評劇活動,同時出版劇本。據王友輝表示,劇本農場的發想來自於他 1994 年參加美國維吉尼亞州「仙人洞」國際劇本寫作計畫(Shenandoah International Playwrights Retreat)的經驗。當阮劇團團長汪兆謙與他討論劇團發展的可能性時,兩人決定以嘉義為基地,開啟這項劇本培育方案。[23]

首屆劇本農場邀約的三位劇作家許正平、吳明倫和蔡明璇都與嘉義有地緣關係,劇本創作的主題,也都取材嘉義的風土人情。不過,在往後陸續舉辦的其他各屆劇本農場中,已不再堅持作者或作品須與嘉義相關。放下首屆舉起的地方文化旗幟後,劇本農場未再設定其他作品主題,至今每年固定培育三部,累計已達十五部的作品,都呈現越來越多元的發展方向。

相較於評獎式的機制,劇本農場不是對作品最終完成的樣貌品頭論足,而是陪伴作者從無到有,從開發到養殖過程的「育種」。阮劇團每年於讀劇發表時,帶領該屆作者親手植樹的小小儀式,具體呈現了「農場」之於藝術創作的意涵。自第四屆起,劇本農場不再於讀劇發表時出版劇本,而是給予作者更多修改時間,以便參考讀劇、評論和初步接觸觀眾的經驗,讓這些公開活動都成為作品出版前的養分,進一步完善了農場育種

22　參見許正平等:《台灣新劇 2003-2008 劇本集》(臺南:台南人劇團,2008 年)。《愛情生活》一劇另外收錄於作者同名劇本集中,參見許正平:《愛情生活》(臺北:大田出版社,2009 年),頁 10-40。

23　參見王友輝:〈那一年和這一年,夏秋〉,《阮劇團 2013 劇本農場劇作選》(新北市:遠景出版社,2014 年),頁 6-7,及該書頁 224-225 的歷史照片。

的機制。

即便是評獎式的活動，在不同視野的規劃下，也能創造出獨樹一格的機制。2015 年起，由中央大學戲劇暨表演研究室主辦的「全球泛華青年劇本創作競賽」（World Sinophone Drama Competition，以下簡稱「泛華劇本獎」）向全球青年作者徵件，舉辦三屆以來，已經成為引人注目的劇本獎項。

泛華劇本獎的徵件對象為全世界十八至三十六歲的青年作者，寫作語言可為中文或英文，英文稿件則限制作者須為華語系人士，或是作品內容涉及華語系文化者。在初審和複審階段，中、英文稿件交由不同的評審分別進行，最後通過的作品則合併交由決審委員，評選出三名得獎者。配合獎項的公布，泛華劇本獎舉行經過專業劇場導演排練過的公開讀劇，除了介紹得獎作品，也讓作者有機會與參加讀劇的現場觀眾互動。

泛華劇本獎的另外一項創舉，則是得獎作品的出版。首先，不論作品原先以中文或英文寫作，得獎後都請譯者譯為另一種語言，以便在不同國家進行公開讀劇，而出版時則同時收錄雙語文本。其次，得獎作品均以電子書的形式出版，方便世界各地讀者的閱讀。[24]

舉辦三屆以來，這項甫問世不久的劇本獎已收到世界各地 471 件的投稿，可說是已具相當規模的競賽。[25] 若與本文提及的其他劇本獎相

24　關於泛華劇本獎的得獎作品與出版訊息，可參考該獎項的官方網頁：http://wsdc.ncu.edu.tw/，瀏覽日期：2018 年 9 月 9 日。
25　各屆的收件數量為：第一屆 198 件，第二屆 120 件，第三屆 153 件。以上參考官方網頁各屆〈評選結果說明〉，瀏覽日期：2018 年 9 月 9 日。

較，泛華劇本獎的獎金數額雖然並不特別高——首獎只有台灣文學獎的一半——但在全球多方合作、知名度高，和配套措施清楚的情況下，仍是有志於戲劇創作的青年作家難以忽視的平台。

從近年內開辦的劇本農場和泛華劇本獎可以清楚看到，評獎活動本非催生原創劇作的唯一機制，而即便是評獎，透過視野獨具的規劃，亦可大幅提升活動的鑑別度。自解嚴後，國內劇本獎的數量逐步加增，未來也可能開辦其他的劇本獎，而鑑別度正是各主辦單位日後可以持續努力的方向。以評獎來說，考量不外下列幾項：

（一）徵稿對象

若以國人為限，恐須在創作社群不大的前提下，仔細評估是否進一步限制投稿人的身分，以免縮減稿源，自我削弱活動的影響力。

（二）獎金和預算

高額的獎金自然有一定的吸引力，但除非主辦單位預算充足，終究有限；評獎後可以加強劇作推廣、有利作品生命延續的配套措施，亦是重要的投稿誘因。主辦單位轄下若有適當的展演空間，不妨評估結合辦理的可行性。

（三）評審組成

以三至五人的評審組成來說，任何一位都具關鍵性的影響力。理想上，評審年齡、性別、背景的多元，均需納入考量，且應加強輪替，避免長時間連續聘請同樣評審，才能提升公信力。雖然戲劇系教授的專業能力無庸置疑，但在越來越多戲劇科班

畢業生加入投稿人社群時，主辦單位反而應思考降低戲劇教授在評審團中的比例，才能更加保護匿名評獎的制度，避免不必要的爭議。

換言之，獎助創作的機制如何設計，同樣考驗著設計者的創意。未能「知己知彼」的援例辦理，或是照搬他人設定的機制，都可能限縮活動本身的格局，削弱主辦單位的影響力。本文試圖對解嚴後現代戲劇文學的獎助機制提出幾點觀察，希望能夠成為日後相關單位的參考。這些遊戲規則的評估、設定與執行，往往超過單一承辦人乃至單一機構的能力，多半也是現行多種劇本獎間尚未能建立足夠特色的原因。跨單位的合作與跨年度的活動設計，意味在現有的事權區分和預算規劃之外，要花費更多的心力進行協調。只是，若欲打造新時代的評獎機制，這些仍是無法避免的挑戰。

附表：教育部文藝創作獎舞台劇歷年得獎及評審名單
　　　（現代戲劇劇本類）

名次	作者	劇名	評審
西元 1981 年			
第一名	X	X	不詳
第二名	姜龍昭	國魂	
第二名	高雄市話劇學會編劇小組	龍的傳人	
第三名	陳文泉	戴面具的人	
第三名	劉敏之	綠色的煩惱	
西元 1982 年			
第一名	X	X	不詳
第二名	X	X	
第三名	舒宗浩	價值	
第三名	盧子達	殊途同歸	
西元 1983 年			
第一名	X	X	吳若 吳東權 翟君石 劉藝 閻振瀛 饒曉明 顧乃春
第二名	丁衣	將軍之子	
第二名	沈卓人	黎明之前	
第三名	王清春	樹	
佳作	盧子達	成功者的新貌	
西元 1984 年			
第一名	X	X	吳若 彭行才 翟君石 饒曉明 顧乃春 劉藝 閻振瀛
第二名	辜輝龍	中國之春	
第三名	姜龍昭	母親的淚	
第三名	楊玉璋	石屋山莊	
第三名	劉敏之	香格里拉的傳奇	

名次	作者	劇名	評審
西元 1985 年			
第一名	施以寬	我心深處	吳若 吳青萍 翟君石 閻振瀛 饒曉明 顧乃春
第二名	林富娟	山戀	
第三名	王波影	世紀的對話	
佳作	丁衣	爺爺與我	
佳作	楊玉璋	家	
西元 1986 年			
第一名	王友輝	白鷺鷥	王文興 吳若 吳青萍 李天鐸 馬國光 饒曉明
第二名	貢敏	蝴蝶蘭	
第三名	申江	浮城	
佳作	丁衣	青天下	
佳作	王波影	法統	
佳作	黎雪美	千里目	
西元 1987 年			
第一名	施以寬	這一棟大樓	吳若 李天鐸 曾連榮 翟君石 魏子雲
第三名	王友輝	四郎探母	
第三名	黃英雄	雷雨之夜	
第三名	廖韻芳	沒有武器的戰爭	
佳作	林富娟	我們正在排話劇	
佳作	陳明英	一個坐賓士的女人	
西元 1988 年			
第一名	X	X	汪其楣 曾連榮 翟君石 賴聲川 龍靖康
第二名	黃美津	獨一無二	
第三名	黃英雄	台北車站	

名次	作者	劇名	評審
西元 1988 年（續）			
佳作	姜龍昭	淚水的沉思	同前
佳作	王大華	鑼聲響起	
佳作	張素玲	全家福	
佳作	許慰敏	又見黎明	
西元 1989 年			
第一名	X	X	貢敏 傅天民 翟君石
第二名	陳明英	驚喜	
第三名	關春如	花園過客	
佳作	黃美津	草地貴族	
佳作	黃聲泰	公僕	
佳作	張瑞齡	傷痕	
西元 1990 年			
第一名	X	X	貢敏 翟君石 趙琦彬 龍靖康 饒曉明
第二名	X	X	
第三名	蒙永麗	一九八九團圓夜	
佳作	黃美津	老兵的女兒	
佳作	羅素杏	可樂杯	
佳作	戴燕羌	大菩提嶺	
西元 1991 年			
第一名	黃美津	折翼飛鷹	吳若 貢敏 翟君石 饒曉明（召集人）
第二名	蒙永麗	門	
第三名	丁衣	兩地情結	
佳作	崔仙岩	偉寧營	

名次	作者	劇名	評審
西元 1991 年（續）			
佳作	王秀芳	交點	同前
佳作	郭盈良	庄腳紳士	
西元 1992 年			
第一名	李宗玉	迷霧	貢敏 龍靖康 饒曉明（召集人） 顧乃春
第二名	丁子江	鬼崽	
第三名	王友輝	兩個女人	
佳作	姜龍昭	李商隱	
佳作	顧芩	玉葫蘆	
佳作	陳莒莒	溫情滿慈園	
西元 1993 年			
第一名	X	X	不詳
第二名	王友輝	悲愴	
第三名	黃英雄	幻想擊出一支全壘打	
佳作	謝曉帆	楊貴妃	
佳作	吳幸芳	歸宿	
佳作	何昕明	消失的舞台	
西元 1994 年　本年度與兒童劇同組			
第一名	X	X	王生善 朱俐 孟振中 貢敏 顧乃春
第二名	許君健	同氣連枝	
第二名	鍾雲鵬	大樹下的牛	
第三名	黃顯庭	鄉旅歸來	
佳作	黃英雄	尋找佛洛伊德	
佳作	何恃東	火山傳奇	
佳作	蔡思果	天邊老人	

名次	作者	劇名	評審
西元 1995 年　本年度與兒童劇同組			
第一名	X	X	王生善 朱俐 周靜家 孟振中 姜龍昭
第二名	陳文玲	來來來，來看秋天的童話	
第三名	王大華	敗滬尾	
第三名	楊雪婷	阿達之家	
佳作	黃英雄	台北大劈棺	
佳作	何恃東	被電燒掉的跳蛋	
佳作	許志杰	陷阱	
佳作	劉信成	明天	
西元 1996 年　本年度僅徵歌仔戲和國劇劇本			
西元 1997 年　本年度與兒童劇同組			
第一名	蘇德軒	洛水變	林鶴宜 黃以功 楊萬運 劉效鵬 蔡琰
第二名	阮延南	直到一九九八年夏天為止	
第三名	黃顯庭	重逢	
佳作	何恃東	變調的七字仔	
佳作	邱少頤	作品與真相	
佳作	陳瑤華	雕情記	
西元 1998 年　本年度與兒童劇同組			
第一名	曾淑真	我們散步去	朱俐 周靜家 姜龍昭 楊萬運 劉效鵬
第二名	邢一軒	多末最後的海灘	
第三名	顧心怡	生日快樂	
佳作	黃英雄	離婚進行曲	
佳作	何恃東	銅雀煙雲	
佳作	李光華	團聚	

名次	作者	劇名	評審
西元 1999 年　本年度與兒童劇同組			
第一名	雷曉青	眉	石光生 周靜家 姜龍昭 黃美序 鍾明德
第二名	姜富琴	小卒過河三部曲	
第三名	梁明智	上班女郎教戰手冊	
佳作	張文誠	行走・落腳	
佳作	王玉	第三位	
佳作	李光華	四季	
西元 2000 年　本年度未舉辦文藝創作獎			
西元 2001 年　本年度與兒童劇同組			
第一名	鄧安妮	瑣碎	居振容 姜龍昭 馬森 張曉華 鍾明德
第二名	黃麗如	墓園記事	
第三名	吳明倫	觀眾席	
佳作	黃顯庭	純眞年代	
佳作	郭景信	世界新末日	
西元 2002 年　本年度與兒童劇同組			
第一名	陳緯恩	枯榮裡	石光生 周靜家 紀蔚然 陳玲玲 鍾明德
第二名	黃淑錦	盡頭世界	
第三名	邱少頤	迷局破	
佳作	高煜玟	紅色咖啡館	
佳作	陳嬿靜	On Air	
佳作	林乃文	那年夏天	

17

名次	作者	劇名	評審
西元 2003 年　本年度與兒童劇同組			
優選	魯仲連	史朝清	石光生 朱俐 姜龍昭 張曉華 鍾明德
優選	林鴻昌	小酒保	
優選	李宗熹	胭脂盒	
佳作	周力德	排演場的故事	
佳作	簡銘興	搞怪壞壞國	
佳作	陳嬿靜	幸福天堂	
西元 2004 年　本年度與兒童劇同組			
優選	周力德	和平王國臺	石光生 朱之祥 朱俐 吳新發 鍾明德
優選	林鹿祺	女子結未婚	
優選	黃英雄	一座想飛的城市	
佳作	黃元蓓	Pet's Life	
佳作	楊維中	作爲：一齣二元三部曲	
佳作	吳曉芬	藍天白雲	
西元 2005 年　本年度與兒童劇同組			
優選	劉芷妤	癩蛤蟆公寓	王友輝 朱之祥 吳新發 陳玲玲 鍾明德
優選	高曉萍	阿嬤	
優選	高珮玲	戀愛戰爭 On Live	
佳作	張嘉芸	上課中，請勿打擾	
佳作	葉根泉	懷爾德給蒙哥馬利的一封信	
佳作	黃元蓓	Sleeping．Beauty	

組別	名次	作者	劇名	評審
西元 2006 年　本年度與兒童劇同組				
教師組	優選	葉自強	新編灰姑娘	李殿魁 洪惟助 張曉華 曾永義 鍾明德
	優選	楊靚姝	菅芒花與鳳凰女	
	佳作	林啓壽	歪打正著	
	佳作	黃培欽	搶救虎姑婆	
學生組	特優	何景芳	鏡子 THE MIRROR	任建誠 黃英雄 鍾傳幸 鴻鴻 魏瑛娟
	優選	傅凱羚	太平洋瘋人院	
	優選	張嘉芸	全音休止符	
	佳作	陳宗杰	給大體老師的一封信	
	佳作	魯仲連	妙玉在瓜州	
	佳作	何俊穆	病室	
西元 2007 年　本年度與戲曲、兒童劇同組				
教師組 （21）	特優	麥莉	黑玫瑰	李永豐 李殿魁 林于峻 黃明川 劉榮凱
	優選	吳秀鶯	蘭陵王（歌仔戲）	
	優選	殷雪梅	茶店記事	
	佳作	謝孟璁	箱子裡	
	佳作	張幼玫	斷章	
	佳作	楊靚姝	春花望露	
學生組 （34）	特優	鄒欣寧	漫長的告別	任建誠 朱芳慧 李啓源 洪隆邦 游源鏗
	優選	吳佳韋	人造人鄧先生	
	優選	李漢臣	扮演	
	佳作	施俊榮	最終的意外事件	
	佳作	廖育正	農事	
	佳作	陳佳彬	鍾無艷傳奇（新編戲曲）	

組別	名次	作者	劇名	評審
西元 2008 年　本年度與兒童劇同組				
教師組	優選	楊靚姝	百劫紅顏	李殿魁 林于峻 黃明川 劉榮凱 鍾明德
	佳作	殷雪梅	出租公寓	
	佳作	曾子玲	聶隱娘	
	佳作	陸麗雅	騎樓歲暮	
學生組	特優	馮勃棣	掰啦女孩	任建誠 李啓源 洪隆邦 游源鏗 鄭文堂
	優選	吳瑾蓉	求生不能	
	優選	魏閣延	冷屁股	
	佳作	蔡逸璇	少年遊	
	佳作	詹俊傑	黃昏	
	佳作	李蘊烜	雙重死亡	
西元 2009 年　本年度僅徵戲曲劇本				
西元 2010 年　本年度與兒童劇同組				
教師組	特優	劉君珆	舊街公寓	石光生 任建誠 吳新發 周靜家 黃美序
	優選	李永松	地底方舟	
	優選	陳正芳	麗達・莎的鏡子	
	佳作	殷雪梅	四季?!	
	佳作	陳崇民	對手戲	
	佳作	韓江	死宴	
學生組	特優	劉勇辰	水上	王友輝 朱之祥 洪隆邦 劉榮凱 鴻鴻
	優選	余易勳	崖上風景	
	優選	鄧依涵	夢迴	
	佳作	吳思瑞	夢	
	佳作	張紋佩	洞	
	佳作	蔡甯衣	親，愛	

組別	名次	作者	劇名	評審
西元 2011 年　本年度僅徵戲曲劇本				
西元 2012 年　本年度與兒童劇同組				
教師組	特優	周力德	星期一的京奧之旅	石光生 朱俐 吳新發 黃明川 黃美序
	優選	郭昱沂	對亡者的五次說話	
	優選	周玉軒	悟空借扇 （兒童京劇）	
	佳作	殷雪梅	走過	
	佳作	馬美文	可可磨	
	佳作	周明燕	早安！Good Morning！	
學生組	特優	劉韋利	地下女伶	朱之祥 李啓源 洪隆邦 鴻鴻 魏瑛娟
	優選	林夢媧	背著煉獄	
	優選	黃美瑟	砧皮鞋个做駙馬 （兒童歌仔戲）	
	佳作	羅忠韋	殘室： 紅色羊水中的十三個月亮	
	佳作	郭姿君	紙飛機飛過	
	佳作	黃佳文	福爾謀殺	
西元 2013 年　本年度僅徵戲曲劇本				
西元 2014 年　本年度與兒童劇同組				
教師組	優選	吳政翰	裝死	石光生 朱俐 吳新發 黃明川 盧非易
	優選	鄭玉珊	杏花村的土地公	
	佳作	陳崇民	雨後的風景	
	佳作	王碧蓉	回味	

組別	名次	作者	劇名	評審
西元 2014 年　本年度與兒童劇同組（續）				
學生組	特優	胡錦筵	目前想不到	朱之祥 李啓源 鄭文堂 鍾明德 鴻鴻
	優選	廖文正	暗鬼	
	優選	鄧安妮	末日病房	
	佳作	廖期正	泌尿科戰士	
	佳作	鄧依涵	等小米回家	
	佳作	陳又津	甜蜜的房間	
西元 2015 年　本年度僅徵戲曲劇本				
西元 2016 年　本年度與兒童劇同組				
教師組	特優	張嘉芸	隔音牆與傳聲洞	石光生 朱俐 周靜家 黃明川 鍾明德
	優選	陸昕慈	燈暗・燈亮	
	佳作	游政男	布魯丁 bluting	
	佳作	林茵茵	台語音樂劇：幸福的歌詩	
	佳作	陳彥廷	過年前的禮拜三晚上	
學生組	特優	詹雅琇	縱橫河山圖	朱之祥 李啓源 鄭文堂 鴻鴻 魏瑛娟
	優選	梁予怡	我與牠比鄰而居	
	優選	王健任	歡迎來到熱情新世界	
	佳作	李奇儒	晚餐	
	佳作	李璐	月光下的曼波魚	
	佳作	邱建樺	氏鏡的冤枉	
西元 2017 年　本年度僅徵戲曲劇本				

本表資料來源：

1. 國立臺灣藝術教育館網頁 http://web.arte.gov.tw/philology/Award/list_a.aspx。

2. 《教育部文藝創作獎歷屆資料彙編：民國 70-81 年》（臺北：國立臺灣藝術教育館，1994 年）。

以上原爲民國紀年，本表更改爲西元紀年。

反現代性的現代
——李國修劇場軌跡

汪俊彥

國立臺灣師範大學臺灣語文學系

助理教授

摘要

本文處理李國修經典「風屏四部曲」《半里長城》（1989）、《莎姆雷特》（1992）、《京戲啟示錄》（1996）與《女兒紅》（2003），分析風屏劇團團長李修國的家族歷史，如何作為揭露並思考臺灣現代戲劇的認識形構，並以此作為思考李國修戲劇理論的開端。屏風表演班後設地編排「風屏劇團」，並將其置於現代中國／臺灣的歷史軌跡，在《半》與《莎》兩齣戲中，重複地以風屏劇團演出的失敗作為主題。兩齣戲的失敗促使了李在《京》與《女》，繼續追溯父母輩的歷史，從中進一步觸及了戲劇現代化的問題。前三部曲中，排練的過程不停地被中斷；當所有的鬧劇都有悲劇作為基礎、所有的中斷都是對失敗經驗的再嘗試、所有的再現又都銘刻在歷史路徑之上，我們如何藉此閱讀李國修對於臺灣現代劇場的認識？又，李國修「成功地」以一系列「失敗」為主題的作品，同時觸及對於傳統與西方的認識，如何引導觀眾走進現代歷史最複雜也最難堪處？本文欲嘗試指出李國修之「反現代現代劇場」，歷史化而批判性地重建了臺灣現代戲劇的身分與位置。

關鍵字：李國修、風屏劇團、屏風表演班、現代性、臺灣戲劇

前言

> 從前的人不知道以後會發生什麼事情，現在的人不知道將來要
> 發生什麼事情，現在的人回頭看看從前就能看見將來。（李國修
> 2013c: 154）

1970年代開始臺灣劇場界一連串「回歸現實」的表現，如雲門一系列
具有鄉土與傳統主題的《寒食》（1974）、《白蛇傳》（1975）、《廖添丁》
（1979）等舞作，或如張曉風與基督教藝術團契合作的《武陵人》（1972）、
《和氏璧》（1974）、《第三害》（1975）等，再到自八〇年代開始的臺
灣一系列從蘭陵劇坊以降的現代戲劇作品，如表演工作坊的「相聲劇」系
列或《暗戀桃花源》（1986），或如屏風表演班、當代傳奇劇場等許多小
劇場創作，也都可以窺見戰後臺灣的兩個重要主題：「現代」與「鄉土、
本土、傳統」一組相近而變異的詞彙中不斷進行辯證。1980年4月，蘭
陵劇坊（以下以「蘭陵」簡稱）正式成立，鍾明德稱此為「帶給臺灣現代
劇壇一個再生的機會」，並「縱貫了八〇年代臺灣的小劇場運動」。（鍾
明德 1999: 32）直至今日，臺灣劇場界許多頗具規模的劇團，如：優人神
鼓、表演工作坊、果陀劇團等，其源頭與發展也都與八〇年代開始的這一
波現代劇場的興起有著密切關係。對於這個臺灣現代劇場關鍵時刻的認識
與書寫，馬森與鍾明德兩位戲劇學者就其劇場形式與風格，分別提出蘭陵
劇坊如何以「西方」與「前衛」作為參照。前者提出了中國戲劇的「二度
西潮」，描述了有別於二十世紀初期三、四〇年代受易卜生等現代戲劇的

影響所誕生的「擬寫實」話劇，八○年代在蘭陵劇坊帶動下，在歐美當代劇場的風潮影響下，或在留學歐美的戲劇學者的直接指導下，重新探索中國舞台劇的可能，「可以說是中國現代戲劇的第二度西潮」。（馬森 1994: 15）鍾明德則認爲蘭陵劇坊在吳靜吉的帶領下，「十之八九全是西方前衛劇場的內容和精神」。（鍾明德 1999: 40）兩位學者都察覺了由蘭陵劇坊所開啓的新一波現代戲劇表現，與「西方」有著密切關係。總和以上對於臺灣現代劇場歷史的簡單爬梳，「現代劇場」的概念總是大規模地依賴在對於「西方」的認識之上的「自我」。

　　本文試著將李國修的創作放在這個「西方與自我」交叉辯證的文化脈絡來看。以風屏四部曲爲文本，將屏風表演班的戲劇放在戰後臺灣的文化生產中，一方面細查作爲文本的風屏劇團其內在的紋理，另一方面也透過解讀屏風表演班編排風屏劇團的手法，如何刻意在戲劇內外的兩個層次上操作「屏風表演班」與「風屏劇團」，初探李國修對於現代劇場的認識，進一步由此重新檢視臺灣現代戲劇的當代位置與軌跡。

　　1986 年 10 月 6 日屏風表演班成立以來，一共推出了 40 回作品。當中 27 回作品，爲李國修編劇創作。在李國修的原創編導作品之中，以《半里長城》（1989）（以下簡稱《半》）、《莎姆雷特》（1992）（以下簡稱《莎》）、《京戲啓示錄》（1996）（以下簡稱《京》）與《女兒紅》（2003）（以下簡稱《女》）這四部作品所組成的「風屏劇團」系列最令人津津樂道，也可以算是李國修的招牌之作。這四部創作都以「風屏劇團」團長李修國爲核心，呈現一個名爲「風屏劇團」的三流劇團在舞台上下與劇團內外的紛擾；前三齣都以「戲中戲」的後設手法結構，亦

即劇中的風屏劇團搬演另一齣劇，劇團與所搬演的戲碼互有連結，角色關係亦互相呼應。風屏劇團系列本爲三部曲，但在 1996 年《京》完成之後，李國修開始構思寫一個關於母親的故事，而在 2003 年完成了《女》。《女》加上前三部，完整成爲李國修的經典「風屏四部曲」。

我們看到《半》裡，風屏劇團試圖搬演一齣傳統古裝歷史大戲，在《莎》一劇裡，風屏劇團則嘗試演出西方經典莎士比亞的《哈姆雷特》；前者處理了自我傳統的命題，而後者對於西方之於臺灣當代現代劇場的問題提出觀察。然而風屏劇團從第一齣《半》開始，就在面臨解散的危機中。主要的因素來自於導演從未搞清楚狀況，亦無力統御劇團；另外，排演進行的混亂、劇中的角色重疊、劇外的演員私人恩怨與感情糾葛等，都讓演出無以爲繼。也因此，三流的劇團加上錯誤百出的內容，使得原本欲演出之歷史劇《萬里長城》成了《半里長城》，而莎士比亞的巨作《哈姆雷特》（Hamlet）到了風屏劇團，則成爲《莎姆雷特》（*Shamlet*）。

《京》再將戲中戲進一步發展，成爲「戲中戲中戲」：風屏劇團彩排《梁家班》的故事，而梁家班這個戲班子又正在排練京劇《打漁殺家》。與前兩齣不同的是，《京》不只鋪排了風屏劇團的混亂現狀，團長李修國開始透過回溯父親所經歷的過去，與其父既旁觀又介入歷史的角色，大大複雜化了前兩齣觀眾所能見到的當代臺灣現實，轉而進入了歷史的隧道。在《女》一齣中，李國修則透過風屏劇團李修國的生命經驗，追溯了其母在離開大陸老家之後以至於抵達臺灣之後，卻終身不再踏出家門的記憶。李修國父母親抗戰與逃難的苦難，以及兩部劇本中大規模地處理現代中國歷史，再延伸至戰後臺灣。本文透過四部曲的整體閱讀，思索面對風屏劇

團破碎的敘事、顛倒而混亂的演出、與李修國父母一代顛沛流離的身世之時，我們可以怎樣重新閱讀李國修的風屏劇團，進而對於一個臺灣現代劇班「風屏劇團」在以中國現代歷史為經緯之下的《京》與《女》，風屏劇團團長李修國如何以父母輩的經歷爬梳，這個「三流的」、即將解散的劇團的「現代」軌跡。本文嘗試以風屏劇團團長的家族歷史，作為揭露並思考戰後臺灣的位置、以及臺灣現代戲劇的認識形構的方法，一窺風屏劇團在「西方」經典《莎》與「傳統」巨作《半》中的美學表現與省思，並思索為何風屏劇團總在「破碎而混亂」中現身。

以往對李國修戲中戲的解讀，基本上以它手法的虛實辯證，指出其「自我觀看、自我解構」的後設性。（林盈志 2002: 51-56）但以下幾點觀察，引起了我的好奇，認為李國修恐怕不僅僅只是透過戲中戲（中戲）來表示其自我解構的企圖。一、「失敗的維度」。在《半》、《莎》與《京》中，我們除了看到風屏劇團戲內戲外後設的搬演之外，還有兩個層次：在第一層次上，我們先看到了風屏劇團的失敗演出，然後在第二層次上，我們看到李國修同時刻意透過屏風表演班呈現風屏劇團的失敗，亦即「表演失敗」；李國修如何在一連串的後設中，處理「失敗」作為主題？二、「歷史的維度」。李國修在風屏四部曲中構建了於史有據的敘述，將劇中的角色安置在現代中國歷史的脈絡之中——共產黨批鬥、國民黨監控、抗美援朝、國府遷臺、白色恐怖等——李國修如何透過筆下的人物，以劇場重新處理歷史？三、「當代戲劇的維度」。放在戰後臺灣的脈絡下，李國修如何以一個在風雨飄搖中經營的三流劇團「風屏劇團」，一再處理總是面對種種壓力下的戲劇表演？例如「梁家

班」對於京劇如何改良的爭執，風屏劇團對歌仔戲或京劇的偏好，甚至是對樣板戲之於京劇改良的讚許點評。從百年前梁家班的解散到風屏劇團的解散，我們該如何就李國修所提出的觀察，重新認識「戲劇」？而李國修所重新認識的現代劇場，又是以怎樣的「（反）現代性」姿態面世？

一、失敗爲成功之母？：《半里長城》與《莎姆雷特》

《半》首演推出於 1989 年。在當時那股方興未艾的「尋找自身」浪潮下，《半》也可以視爲此一命題下，利用傳統元素推陳出新的作品。《半》是三流劇團風屏劇團推出的第一齣「氣勢磅礴」的古裝大戲（李國修 2013b: 43），內容敘述戰國時期呂不韋的一椿政治生意，透過資助秦國世子異人當上秦王，再將自己懷有身孕的侍妾趙玉子送給異人爲妻，掌握權力。趙玉子與繆毒一直懷有私情，即使在呂不韋與趙玉子的親生骨肉即位成爲秦王政後仍故。秦王政發現呂不韋與繆毒之事後，驅逐太后趙玉子，誅繆毒，流放呂不韋，統一天下。在戲中戲中，李國修安排一場「性、金錢、權力的交換遊戲」（頁 44），在戲外，李國修透過暴露演員間的金錢糾葛或三角戀情，或是演員本身態度毫不敬業，從不熟記台詞，只想爭取擔綱主要角色的醜陋，同樣讓我們看到一場對照遙遠時空的遊戲。就這樣，劇團所推出的古裝大戲《萬里長城》，在混亂、歧見與衝突之下，七零八落、錯誤百出。

有別於 1980 年代同時期臺灣現代戲劇劇團與表演試著將傳統精鍊化，或是從傳統中召喚出同時具有自身意義與當代價值的作品，在《半》中，

我們卻看到由團長李修國領導下的風屏劇團再現「經典傳統」的無能為力。在原先企圖排練《萬里長城》的過程中，因為風屏劇團紛亂的人事、不專業的演員與鉤心鬥角，使得每一場的排練總是一次又一次地勉強敷衍過去，每一次的演出都讓劇團在風雨飄搖中，面臨取消與解散的危機。

> 李修國：（草草了事）這場戲算排完了，準備第六場〈嫖毒事件〉——
> △狄杰志幫忙吆喝著準備下一場，眾人散去。
> 樊耀光：（抱怨地）……這場戲從來都沒好好排過……
> 朱剛德：（風涼話）……我就知道每次都這個樣子！
> △眾人下。場上只剩樊耀光、李修國、黃小嫻、狄杰志。
> 樊耀光：（激動呼籲）各位！《萬里長城》明天首演，我們這樣怎麼演？我們一定要突破難關！各位！
> 李修國：樊耀光，你沒問題吧？
> 樊耀光：……我沒問題呀！？（嘗試冷靜）大家加油、加油……
> △樊耀光自顧自加油，下。
> 狄杰志：團長，我們要不要乾脆取消演出？（頁74-75）

為了避免取消演出的危機，加上團長李修國無力掌握演員的表現與排練，李修國動輒提出修改劇本的建議。

李修國：（見侯明昌連角色名字都記不住，李修國馬上決定）我從頭
到尾演呂不韋，把嫪毐的角色通通刪掉。

侯明昌：（著急地）團長！你這樣沒辦法跟觀眾交代！

李修國：觀眾沒有劇本，ok 啦。

……

李修國：（向眾人宣布）各位！我有一個建議，為了明天晚上的演出
能夠順利──

侯明昌：（突然想起）糟糕了，黃小嫻走了，還少一個宮女，怎麼辦？

李修國：（邊走邊想）……明天一定有人演宮女，我們先改劇本！（頁
182, 184）

　　風屏劇團試圖搬演屬於傳統的古裝大戲，團長李修國卻無法駕馭。戰
後臺灣對於西化與現代化的渴求，尤其在二度西潮後，提供了八〇年代劇
場界對於認可、挪用與轉化「傳統」作為論述的環境。就《半》一戲而言，
李國修選擇採用了古裝、借用了古籍，在此我們看到了風屏劇團如何試圖
搬演「傳統」。然而，更進一步閱讀，李國修並非照單全收對於傳統的搬
演，相反的，《半》呈現的是屏風表演班刻意編導的「失敗」。我們看到
風屏劇團無法順利演出《萬里長城》，正顯示了屏風表演班如何凸顯召喚
傳統的失敗。

　　接下來由團長李修國領軍，風屏劇團期待藉由演出莎翁經典名著《哈
姆雷特》，而重振劇團名聲。但因業餘編劇的筆誤，錯將「哈」字寫成
「莎」字，一字之差，導致風屏劇團演出劇名成為《莎姆雷特》。排練與

演出的內容也是錯誤連連。如同《半》，再一次我們看到演員間對於角色的鉤心鬥角、感情糾葛與財務糾紛，演員個人對表演的高期待而無力承擔演出，還有其他的人事問題，再一次成為劇團分崩離析的危機。我認為《莎》所呈現的是在八○年代以降再一次自西方「失敗」的翻譯：《莎》是一齣刻意翻譯而表演不成功的莎士比亞作品，顯示了「不能堅定、不由自主又自不量力」的團長李修國領導的風屏劇團，對演出「西方」經典的無能為力。

峰逸：導演！我肚子痛——
△峰逸急急地往下奔，下。
耀光：（對台下燈控室）暗燈、暗燈。直接跳排第二幕第一景。
△修國急急地，又奔上。
修國：（制止耀光）不能跳排！莎姆雷特還有一句台詞。（台上不
　　　見莎姆雷特）莎姆雷特呢？
耀光：莎姆雷特鬧腸胃炎。
修國：（狐疑地）莎姆雷特不是被毒劍刺死的嗎？
……
修國：（罵乾子）我找誰演莎姆雷特都可以，我昨天就是失策，
　　　不應該找你演莎姆雷特。我問你，昨天演的是什麼莎姆雷
　　　特，台詞語無倫次，亂拼亂湊，你在演什麼東西？（李國修
　　　2013a: 69, 146）

　　以往論者認爲李國修透過一部「不典型的莎劇」，的確對莎劇的普遍性（universality）提出了重要的批判視角。《莎》去中心的方式多少呈現出《莎》一幅在地且自由的後現代劇場景觀。換言之，李國修個人式的指涉，以《莎》的特殊性對照出無意複製莎士比亞經典之普遍性。但如果我們將《莎》放在八〇年代尋找自身中來看，邱貴芬提醒我們，尋找自身正是回應來自於西方的回應。風屏劇團團長李修國無法掌握的局面，彷彿指出了「翻譯西方」的不能（incapable）與不可能（impossible）之外，還更呈現出臺灣現代劇團「無法抵抗」（irresistible）必須翻譯西方的現實與慾望。這個「不得不」卻又「無能爲力」，卻也正好說明了「成爲西方」的不可能。在這個慾望驅動力中，風屏劇團試圖演出的《莎》，再一次成爲失敗的表演；風屏劇團也只能再一次於面臨解散的危急存亡中宣告「We Shall Return」。（李國修 2013a: 178）風屏劇團一再努力，集眾人之力，一再打氣宣誓，都無法換來一場「成功而正統」的演出，無論是傳統古裝大戲或是西方經典名著。在《莎》與《半》中看到風屏劇團一而再地挫敗，既無法在翻譯西方的驅動力下跟隨西方，亦無法在回返自身的驅動力下繼承傳統；「失敗而繼續」成了風屏劇團的特質。對於風屏劇團而言，《半》與《莎》失敗，都是萬不得已的結果；但對屏風表演班的李國修而言，這卻是精心設計編排下的結果。屏風表演班選擇了不輕易回歸傳統，不輕易改編翻譯西方，而且暴露出無論是回歸傳統或是翻譯西方，對戰後臺灣來說，都是困難重重。

二、歷史持續的失敗：《京戲啓示錄》

　　風屏劇團團長李修國面對劇團的一再挫敗，卻沒有因此放棄演出，而是繼續推出新劇，《京》因此成了風屏劇團系列的第三齣作品。與第四齣《女》一樣，兩齣都是追溯團長李修國前一代的歷史與記憶，《京》是認識父親，《女》則是瞭解母親。我認爲想要回答《莎》與《半》挫敗的原因，風屏劇團的第三部與第四部《京》與《女》，提供了以歷史作爲方法的觀點，解釋了風屏劇團與團長李修國失敗的緣由，進而也揭露了李國修高度複雜性、超越單純後設劇場的思考。如果在《半》與《莎》裡，我們看到了李國修以李修國的風屏劇團爲例，思索其所代表的臺灣現代戲劇的處境，以刻意突出風屏劇團對於回返傳統與改編西方的失敗，拒絕了其在面對生存與未來時，輕易地以再現「傳統」或是「西方」來定位自己。

　　王友輝曾經提到：「以【風屏系列】而言，其實每個作品都具有相當濃厚的喜劇甚至鬧劇的成分，可說是劇團古今面臨相同境遇的抒發與男女情感關係的戲擬，然而在《京戲啓示錄》中，由於多了《莎姆雷特》與《半里長城》兩劇中所缺乏的『眞實性』與『時代性』，情感深蘊的結果讓《京戲啓示錄》成爲更爲動人的經典。」（王友輝 2013: 17）王友輝首先將風屏系列放在同一平台上閱讀，並且注意到《京》所關注的歷史問題。《京》的第一場戲就同時投影了傳統京戲、戲鞋、服裝、演員扮裝等劇照以及中華商場的老照片，場景則是修國家的木製拉門。修國與其妻佑珊帶著觀眾走進歷史：

佑珊：中華商場拆掉前一天晚上，你帶我回去看過，我只看過那一
　　　次，（走向拉門）我唯一的印象就是你們家的門，（拉開木門）
　　　拉開、（關上木門）關上、（又拉開木門）拉開。滑輪跟軌道
　　　摩擦的聲音，我喜歡那種時間軌道的聲音，它象徵一種傳統，
　　　（笑）小時候我們家也是這種門，這種聲音讓我很有安全感。

修國：（陷入沉思地）怎麼辦呢？時間一直往前，我只能憑記憶回到
　　　過去，過去所發生的一切事情，愈久遠的愈模糊。有時候我經
　　　常懷疑，那些曾經真實發生過的過去，是確有其事？還是根本
　　　沒有發生過？（李國修 2013c: 51）

　　在李國修的筆下，歷史不總是以清晰的面貌、絕對的身影現身；相反
地，他往往是以迂迴、折射而輾轉的回溯，重新拼組歷史的長廊。《京》
本身高度複雜的劇本結構，包括戲裡戲外、戲中戲、回憶與見證、想像與
經驗等，在在都演繹了李國修對於歷史如何閱讀。劇中除了維持風屏劇團
一貫以來的人事紛爭與戲裡、戲外的混亂之外，經歷兩次挫敗之後的風屏
劇團團長李修國，仍然堅持推出新作《梁家班》。《梁家班》的靈感來自
於李修國堅持做手工戲靴的父親，《梁家班》從戲靴師傅的角度，看到民
國三〇年代梨園衰頹的過程，也呈現了無論京劇如何試圖重整旗鼓，如何
改革表演方法與舞台美術，在家國動盪之下，欲振乏力的伶人終究各奔東
西，梁家班遂在民國 35 年宣告解散。

　　雖然劇中無法明確得知梁老闆解散梁家班的直接原因，但大概可以推
測來自幾項因素：劇團內的感情糾紛（二媽與三媽的爭風吃醋與對京戲未

來的爭執、梁老闆與次媳的關係、小猴兒與長女的私奔等），也可能來
自於對於京戲沒有票房、不知前景的沮喪，還有可能來自政治混亂、國
民黨到處亂抓人等。《京》還安排了一段梁老闆被認為接觸共產黨員而
遭軍方帶走的插曲，雖然戲中後來沒有對這段多加著墨，但梁老闆考量
在梁家班內部人事與小梅蘭芳飛機失事的多重變故下，決定結束梁家班
回老家山東萊陽。梁家班解散後不久，新中國成立，梁家班全團只有二
媽一人輾轉來到臺灣，其餘人全留在中國大陸。梁老闆的次子連英後來
在文革樣板戲《智取威虎山》中擔任主角，成了大紅人。而梁家班故事
中的二媽，則以風屏劇團團長李修國兒時家中的孫婆婆身分現身。後來
得知梁老闆在帶著次女離開梁家班後，日子過得很苦；一年後父女倆活
活餓死，當時是民國 36 年。李國修處理這段梁家班的歷史，顯然不是
臆測空想。根據歷史記載，共產黨於民國 36 年秋天佔領山東萊陽，當
年冬天解放萊陽。《京》中的戲中戲，在李國修的細細密縫之下，看似
虛構卻又無比真實。

　　《京》不單面對了一個戲班所經歷的現代中國以至於現代臺灣歷
史與政治的複雜性，同時也處理了京戲在這波濤洶湧的「現代化」浪潮
中所經歷的危急存亡。戲中戲《梁家班》中的京戲班子「梁家班」在面
對時代變遷之時，尤其是面對來自現代戲劇的挑戰，對觀眾的吸引力大
減。梁家班對於如何回應這場戲劇的變革，形成了兩派爭執不下。一派
是二媽主導，期待透過擴大場面，將老戲《打漁殺家》那場一對父女打
漁的戲，另外加上五、六艘船，讓觀眾看得熱鬧；另外一派以梁老闆為
中心，則反對瞎改戲，認為萬不可行。

二媽：（高興地附和李師傅）哎！我正要說哪——人家說的是，戲是
　　　愈改愈好，觀眾都得看熱鬧不是！

李師傅：（對二媽）對！

梁老闆：（不悅地，對二媽）看熱鬧就到該看熱鬧的地方去！戲迷要
　　　看的是門道，京戲不論怎麼改，離不開忠孝節義，離不開一
　　　桌二椅！

二媽：（不悅地）你別說我說話直——京戲要死就死在這一桌二椅！
　　　（李國修 2013c: 63）

　　五十年前面對內憂外患的京戲班子「梁家班」，處在傳統與西方現
代交替之際，徬徨於京戲的未來何處去；五十年後的現代劇團「風屏劇
團」，也沒能跳脫同樣的「現代性」問題。一連兩齣大戲，無論是傳統的
《牟》或是西方的《莎》，都以失敗收場。廖玉如觀察到：「李國修以一
半的篇幅敘述梁家班的過往，刻意和風屏劇團的經歷互相排比，絕非只為
串連李氏父子的關係，梁家班的故事所思索的乃是中國傳統藝術的何去何
從……他們同心協力製作一齣改良劇，傳統的武打身段在聲色效果俱佳的
現代舞台上，成功地解決梁老闆苦思不已而且懸而未決的問題。」（廖玉
如 2009: 86, 87）這裡廖在一個層面上指出了梁家班的故事所思索的是中國
傳統藝術的何去何從，但如果在結構上配合風屏劇團同樣遭遇的困境，則
可以在另一個層面上看到，問題不單純在於「中國傳統藝術」何去何從，
因為就連標榜為「現代劇團」的風屏劇團，一樣無能掌握自身的位置。換
句話說，問題不在於現代性如何對「傳統」產生強大的壓力，而是全面性

地，任何必須（被迫）接受現代性的主體，從梅蘭芳、梁家班再到風屏劇團，只要還帶著一點中國（臺灣）味，無論怎麼改，都無法擺脫「被視為傳統」、「被認為不夠現代」、甚或是「不夠代表自己」的現代性幽靈。

在《京》裡，我們看到現代性糾葛著歷史，所有的戲班、劇團，無論傳統或現代，都沒有置身事外的空間，而李國修既後設又交叉辯證地，穿梭於真實與想像的歷史維度中。夾帶於時代動盪之中，李國修以非線性、非單向的歷史敘述，架構了風屏劇團的前世今生，走進了《半》與《莎》為何「失敗」的歷史因由，也複雜化了傳統與現代的關係。

三、反現代重省現代性：《女兒紅》

李國修雖然沒有直接地在《京》中呈現梁家班如何面對現代中國與人民的創傷經驗，但透過角色口白，仍道出梁家班家破人亡，老京戲在國共內鬥之下不復存在。政治局勢、家國動亂之下，梁家班解散。廖玉如曾經指出《京》中的「李國修也以《打漁殺家》的官逼民反題材，表現梁家班面臨國民黨幾經破壞其排戲，而共產黨又致人於死的政治因素，凸顯大時局對個人生命的摧殘。」（廖玉如 2009: 84）但家國之間，在《京》中李國修筆下尚有保留，但到了《女》，他就不再迂迴暗示這段家國創傷，而直接以舞台呈現出國破家亡的歷史。相較於《京》以戲中戲虛實而交錯地辯證重建歷史，《女》則直接進入中華商場的長廊時代，以修國大姐的口述於舞台上再現母親的生命經驗，抑或是直接將場

景帶到佑珊屏東娘家的三合院，除了夾帶了一段修國回訪少年修國的「跨時空」對話外，對於歷史的回溯明顯較爲清晰可見。

修國的母親在國共內戰之際，代替了共產黨員的妹妹（翠玉）嫁給了做鞋的（修國的父親），再透過關係爲修國的父親安了個軍籍，做京戲鞋的成了炊事員，兩人便輾轉到了臺灣。但到了臺灣之後，家與國多重的創傷，使得患有精神病的修國母親，終年不出房門，床成爲了唯一的世界。母親無法言說，修國只好透過另一位歷史的見證者大姐，推敲母親的歷史經驗。母親精神病的來由，劇中沒有明確交代，但大姐出嫁的前一天晚上，母親對大姐說的話：「小嫚，老家俺是回不去了……」，「人活百歲也是死，不如早死早安息。有生之年要是你能回老家，千萬得把這套衣裳、繡花鞋親手交給俺妹妹，俺就這椿心事未了啊！」（李國修 2013d: 54）母親的一生都無法自己掌握，本來終身不嫁要陪伴在山東娘親的身邊，卻爲了娘親的承諾，代替妹妹嫁給了做鞋的。而接下來，不管是遭到共產黨的清算，或是在艱難的生活中死了三個孩子、親眼見到母親被自己的妹妹鬥死、逼不得已到了臺灣、幻想父親外遇等，母親的人生就是一場大時代裡不可思議卻又千眞萬確的荒謬劇。李國修毫不迴避地在劇場上直接揭開現代中國的瘡疤：

修國：媽媽一輩子生了幾個小孩？

大姐：生了八個！（細數從頭）在大陸死了三個，在臺灣就剩下我們五個兄弟姊妹。我前面是大哥，大哥前面本來有個大姐叫李蘭英，四歲的時候吃了個發霉的爛水梨，吃壞肚子每天拉，那時

候哪有藥吃？聽媽媽說，一連拉了四天眼看著她就拉死了。

△翠玉、愛民戴著共產黨黨工帽，上。兩人狀似為某事爭辯，愛民勸著翠玉。

佑珊：翠玉阿姨怎麼會把姥姥鬥爭鬥死了？

△由群眾合唱的〈沒有共產黨就沒有新中國〉響起，從廠外陸續走進了八名荷著長槍的共軍及七十名村民，幼年大哥、幼年大姐、海濱也混雜在人群中。群眾裡有人手執五星紅旗，也有人高舉紅、白布條，上寫著「還我耕者有其田」、「水溝頭呂家埠村清算大會」。在愛民、翠玉的監看下，眾人一字排開。

△大姐、修國與佑珊三人站在村市集一角，旁觀著這段往事的發生。

大姐：抗戰勝利以後誰也沒過上好日子，民國36年秋天共產黨就解放了老家……（在大姐的回憶中，白紗幕緩緩升起）我記得有一天早上媽媽拉著哥哥、我、還有一個叫李海濱的弟弟——就是在海南島被炸死的那個——媽媽帶著我們去市集，我還以為誰家辦喜事？不得了，媽媽說是那個說書的和翠玉阿姨參加了共產黨……

△另一角，兩名荷槍共軍押著五花大綁的娘親，自外上，共軍將娘親帶到市集中央。

△娘親不知所措地站在場中央，一陣沉默中，翠玉與愛民走上前，一名共產黨幹部在旁監看著。

翠玉：（喝令娘親）跪下！（娘親跪，兩名共軍還欲動粗，被愛民

勸下。翠玉向村民演說）呂家埠村的街坊鄉親，我也是本村人，
姓王名翠玉。十六年前我離鄉背井就是她打我、踢我、踹我，
把我掃地出門趕出呂家埠村。她是我娘親！就從今天起我和娘
親劃清界限，我和你們廣大的農民群眾站在同一條戰線上！

△翠玉激昂呼籲，村民卻是一片沉默。半晌，黨幹部上前帶頭拍手，
村民才跟著零零落落地拍手叫好。

△修國、大姐、佑珊混在人群中，看著娘親被批鬥。（李國修 2013d:
81-82）

　　修國母親代替自己妹妹（翠玉）嫁給修國父親，修國的外婆（娘親）
則被自己的女兒在大庭廣眾之下羞辱與責罵，要求承認自己錯誤，並請革
命軍同志搭十張高桌讓她站上去往下跳！在劇場舞台上，李國修毫無保留
地在所有觀眾面前，直接重現外婆被以農民群眾的階級敵人為名，自比舞
台天棚還高的高桌上推下，直直墜落地面，倒在觀眾面前，雙腿無法動
彈。李國修在處理這段傷痛時，不再迂迴，反而要求觀眾正視歷史；即使
觀眾明知是假人從十張高桌下跌落，現場仍然驚心動魄、不忍卒睹。

　　《女》攤開了風屏劇團團長李修國「家」的痛苦，而也同時是「現代
中國」、乃至於延伸至「現代臺灣」的創傷。李國修透過修國母親這個角
色揭開了深藏在風屏劇團背後的歷史傷痕，但我認為李國修的企圖心不僅
僅在於呈現大時代下小人物無可奈何的生命，或是指認共產黨的六親不認
與殘暴清算。在《女》中，透過愛民與翠玉志願加入人民志願軍親赴朝鮮
戰爭（臺灣稱為「韓戰」）這一段在劇場中相當正面地呈現，複雜化了共

產黨的形象，提示了所謂共產黨的中國或是國民黨的中國，其實不能單純化約在善惡之間，而必須上升到對於文明未來的選擇。換句話說，在同時呈現出苦難中國的現代歷史之時，這個苦難的創傷經驗，卻又是建立在對於不同現代政治經驗的理解與判斷上。於是至此，我們似乎可以解釋為何《京》中安插了「成功」的樣板戲一段；對於李國修而言，唯有不斷回到歷史所有可能的轉捩點中釐清問題，才能回到當下、做出判斷。正是風屏劇團的「失敗」經驗，讓團長李修國得以回溯父親與母親的歷史身世，因而才能真正思考風屏解散的意義。

四、反現代的現代：雙重定義

在《牟》與《莎》中，我們看到李國修透過風屏劇團代言了他對再現「傳統」與「西方」的不樂觀與失敗。表面上來看，李國修安排了當代臺灣一個三流劇團「風屏劇團」回歸傳統或是翻譯西方，兩者都與戰後臺灣的冷戰狀況密切相關，也都充滿了重重困難與挫折；但再進一步分析，李國修站在屏風表演班的位置編寫風屏劇團的「失敗」，正是對臺灣現代劇場提出了批判性認識：拒絕輕易回歸傳統，也拒絕單純翻譯西方。我認為李國修有意識地連續兩次對於傳統與西方再現刻意的失敗，呈現出了他對於現代中國／臺灣在面對所謂「現代戲劇」時的觀察：要不就回歸傳統，不然就是翻譯西方。到了 1980 年代的臺灣，對現代性的包袱與幽靈，仍然旋繞在臺灣文化再現的問題上：沒有傳統加持，臺灣的現代戲劇如何區別於西方戲劇；但沒有向西方學習，又如何

區別於傳統，確認現代的身分？換句話說，百年來的臺灣、中國歷史指向了這個總是在尋找穩定身分、總是在等待主體現身的慾望。李修國的風屏劇團一連兩齣戲，正好是李國修刻意地讓「失敗的主體」現身，這也正好揭露了臺灣現代戲劇的主體，其實無法輕易在回歸傳統或是翻譯西方中浮現。李國修拒絕輕易定位自身，透過風屏劇團的困境彰顯了臺灣現代戲劇的位置。

酒井直樹（Naoki Sakai）在其一篇名為〈兩個否定：遭受排除的恐懼與自重的邏輯〉的文章中，以小說《不不男孩》（*No-No Boy*）中的男主角日裔美國人一郎，如何在二戰時期的美國，一方面拒絕同化於美國，另一方面也拒絕回歸日本，這雙重的拒絕讓他「暴露在國家屈辱暴力的攻擊之下，其國家歸屬遭受否定。然而，他堅持不放棄自尊，顯示出弱勢成員免於淪為『對主流秩序出自內心的效忠』之可能性。」（酒井直樹 2006: 297）歷史已經指出，戰爭正是國家透過排除弱勢以強化其成員歸屬的時刻，而一郎特殊的身分與經驗，揭露了想成為國家正式成員渴望的破滅，但他並不放棄自尊臣服於國家或民族主體的召喚。一郎對美國與日本的「兩個否定」，提供了我們重新閱讀李國修風屏四部曲的視角。李國修透過風屏劇團的古裝戲《半》的失敗彰顯了搬演傳統之不易，又透過《莎》的失敗突出了照演西方之不可行；弔詭地，雖然是「失敗」的呈現，卻等於間接雙重拒絕了任何簡化的召喚，也因此維護了自身的尊嚴。

《京》與《女》的書寫，正呈現了現代中國如何在傷痕中蹣跚而行，一如風屏劇團永遠存在於危機之中，而危機雖往往是解散之時，但也是批判性反省問題的契機。風屏劇團以自身的失敗經驗，見證了「不可翻譯性」

（untranslatability），或者更精準地說，是「不能翻譯性」（incapability of being translated）。而失敗的緣由，透過團長李修國抽絲剝繭面對自身的家族過往時所展現的歷史縱深，引導出了整個家國在現代性中帶著的創傷。其實梁家班早就撐不下去了，風屏劇團也已只剩一口氣。但如果風屏試圖重建歷史大戲《半》，還是為了證明繼承或回歸歷史的決心與企圖心；那《梁家班》裡的《打漁殺家》，不過就是為了養活戲班子的一大群人。但透過後者，李國修卻揭露了整個家國歷史中最難堪的一面：一個戲班想討生活，卻在整個創傷過程中，連基本的一口飯都吃不到了。風屏劇團與梁家班兩個劇團的經營都失敗了。前者的失敗提供了溯源後者、進入現代家國的歷史物質面向，也打開了整個現代史的歷程；後者的失敗，雖攤開了就家族而言最難堪的一頁，但前者卻也因而能重省後者的失敗與自身的關連，並在放下失敗後，進而揭露臺灣現代劇場的軌跡與位置。

透過脈絡化閱讀風屏劇團四部曲，自《半》與《莎》延伸至《京》與《女》，我們看到屏風表演班編導李國修如何假託風屏劇團團長李修國，呈現了自己的挫折與失敗，再一路回溯其父親與母親家國流離失所的歷史經驗。這四部曲所系譜出的歷史路徑，提供了一條重新思索如何在臺灣歷史化搬演莎士比亞（如《莎姆雷特》）的線索。也正是這樣透過歷史重省風屏劇團四部曲，我認為風屏劇團所呈現的「在地」或是「本土」，從來就不那麼具有能動性，也不是以挑戰西方的姿態出現。相反地，「在地」是一連串失敗的歷史經驗，一點也不自由，但卻維持了尊嚴。歷史的風屏劇團，搖擺於西方與傳統間的不穩定與分裂，既無法重

現傳統，也無法成功地轉譯西方。（揭露）失敗成為李國修直指核心的命題，也暗示了臺灣的現代劇場與傳統戲劇無法二分的生命與認識歷程。那些李修國父母親抗戰與逃難的苦難無法不存在，那些李修國與父親在中華商場的兒時回憶，與對母親來臺後終年不出臥房的創痛，也無法不算數。

屏風表演班所搬演的不只是一個以京戲傳統作為底子的解散劇團「梁家班」，也不只是一個在現代劇場中反應臺灣劇場現況的「風屏劇團」，更不只是單純再現團長李修國父母親（真實）的歷史；而是思考諸如《京》裡排練《梁家班》的過程中，不停地被中斷的真實再現，所有的鬧劇都有悲劇作為基礎，所有的中斷都是對失敗經驗的再嘗試，所有的再現都銘刻在歷史路徑之上，在劇團內與劇團外、劇場內與劇場外。本文將「風屏四部曲」放置於戰後臺灣的文化生產脈絡中討論，將四部曲視為一完整作品，各文本相互參照、指涉與對話，以提出李國修如何借用屏風表演班搬演風屏劇團的故事，透過雙重否定演繹了雙重拒絕：反對了在「西方與本土」二選一的難題，反對了現代性的陷阱；透過對於現代的批判，重新定義了現代劇場。臺灣自八〇年代開始從蘭陵劇坊以降一系列的現代戲劇作品，一定程度地提出了對於「傳統」的反思；但是非常難得地在一系列作品之中，看到劇作家如此具有意識地以歷史與莎劇，觸及對於「傳統」與「西方」的重省，在一步步導引觀眾走進歷史最複雜也最難堪處之時，卻也同時見到了挫敗中的尊嚴，進而提出對於自身位置的反省，李國修留下了珍貴的典範。

引用書目

王友輝。2013。〈從表演出發的編導思維：談李國修的劇場創作〉。《PAR 表演藝術雜誌》248: 14-17。

李國修。2013a。《女兒紅》。臺北：印刻。

———。2013b。《半里長城》。臺北：印刻。

———。2013c。《京戲啟示錄》。臺北：印刻。

———。2013d。《莎姆雷特》。臺北：印刻。

林盈志。2002。《當代臺灣後設劇場研究》。國立成功大學藝術研究所碩士論文。

邱貴芬。2007。〈翻譯驅動力下的臺灣文學生產〉。《臺灣小說史論》。臺北：麥田。 197-273。

酒井直樹。2006。〈兩個否定：遭受排除的恐懼與自重的邏輯〉。《文化的視覺系統Ⅰ：帝國－亞洲－主體性》。臺北：麥田。259-297。

馬森。1994。《中國現代戲劇的兩度西潮》。臺北： 聯合文學。

廖玉如。2009。〈在虛實模糊地帶說故事：論李國修《京戲啟示錄》和《女兒紅》的敘事結構〉。《弘光人文社會學報》10: 79-104。

鍾明德。1999。《臺灣小劇場運動史 1980-89：尋找另類美學與政治》。臺北：揚智。

Huang, Alexa. 2005. "Impersonation, Autobiography, and Cross-Cultural Adaptation: Lee Kuo-Hsiu's Shamlet." *Asian Theatre Journal* 22, 1: 122-137.

當我們遇見劇場——表演風情畫

時間：2018 年 5 月 3 日（四）
地點：華山 1914 文化創意產業園區　拱廳

主持人

黎家齊　《PAR 表演藝術》雜誌總編輯

與談人

王　玿　表演藝術工作者
姚坤君　國立臺灣大學戲劇學系專任副教授
朱宏章　國立臺北藝術大學劇場藝術創作所專任副教授
溫吉興　小劇場學校負責人
施冬麟　金枝演社副導演、排演指導

　　「臺灣當代劇場發展軌跡四十年論壇」首日從現代劇場的歷史脈絡到表演環境及戲劇教育的橫向討論，論述持續發酵。論壇首日末的表演座談，邀請五位養成各有脈絡且經驗豐富的劇場演員蒞臨，以輕鬆對談方式，呈現他們在劇場生命中獨特的學習經驗以及創作的養分。

一、進入劇場的契機

　　座談一開始，主持人黎家齊指出，劇場中演員與觀眾各扮演著舉足輕重的角色。而表演這件事在臺灣，因為劇場環境多元且多樣，有各種不同類型的發展。若把表演以論文形式來呈現，不免落於枯燥乏味，不妨以論壇的方式，用不同演員的生命歷程，反思臺灣當代劇場的脈絡。就黎家齊自身的觀察，演員的接觸表演的時間點，會影響這個演員未來在劇場中的發展，他想請在場的諸位演員談談最初入劇場的經驗：當初如何站上表演舞台以及如何學習表演這些事。

　　王玗說，她是從進入藝術學院（現為國立臺北藝術大學）開始接觸表演，雖然進入學校之後，增加許多演出機會，但她心中總有一種不知下一步可以做什麼的恐懼感，所以王玗想要突破自我，去探究不同的表演層次。因此，她參加了大大小小的劇團，每個劇團大概待兩年，兩年之中就演出四個戲，所以她的青春就在劇場裡面度過。因為不同的劇團有風格迥異的團性與戲劇風格，藉由與不同團體工作與學習，去認清自己的限制，打破原來的表演習慣。也因如此，她也了解到表演其實還有更多種可能性。

　　姚坤君的經歷和在座其他老師有些許的不同，她的表演養成完全是在美國院校完成。在完成大學四年戲劇系課程後，就進入北卡羅萊納教堂山分校的表演所，以三年的時間專攻表演。研究所的課程非常嚴密，和臺灣戲劇系所的訓練頗類似，大致分為四大類：表演（Acting）、聲音與演說（Voice & Speech）、肢體（Movement）和演出（Performance）。每天的課程從早上開始，一周上課六日，周一休息，因為禮拜一是一般劇場休演的日子，研究生已開始適應市場實際狀況。

　　北卡羅萊納教堂山分校戲劇所自營的專業劇團叫 Playmaker Repertory Company，主要角色是甄選來自全美各地的劇場演員還有系所的表演老師（亦是駐團演員）組成。姚坤君說：「三年的修業期間，時間真的塞滿滿，進入研究所就等於進入劇團工作，印象中就是固定的『早上上課，下午排戲』，如果甄選上大戲演員，晚上就是排演大戲，演出期間長達一個月。若沒有甄選上大戲，因需要修演出學分，就會被安排去參加不售票的小戲演出，演出檔期也比較短，通常只有一周。由於每年有六齣大戲，就意味著還沒畢業，一年就有機會在專業舞台演出六個月。」

　　在校園內就可直接就近觀察專業演員且同台並肩對戲，加上大量上台演出的實戰操練經驗，對當時的姚坤君來說，是莫大的刺激，成長的速度極為快速。更令她感到驚訝的是「一個大學城到底哪來這麼多觀眾？每一檔都演三十幾場，觀眾量真的令人非常羨慕。」

　　朱宏章接觸到表演的第一個環境是在國立藝專（現為國立臺灣藝術大學），但對他來說，表演真正的啟蒙應該是從「優劇場」而始。他在唸書的同時，利用課餘時間參加了優劇場，在劉靜敏（劉若瑀）老師的帶領之

下，對表演有了新的見解。在優劇場之前，朱宏章曾經在人子劇團接受
半年多的訓練，當時陳偉誠老師以貧窮劇場的訓練方式來教學，提供他
很強大的背景支持。而在國立藝術學院（現為國立臺北藝術大學）研究
所求學時，學校提供的訓練以專注於文本與角色的角色創作，又是一個
不同的表演面向。爾後進入戲劇教學的領域，面對學生又是另外一個層
次的學習了。

二、練功的重要性——演員身體技術的訓練

此時，黎家齊提到朱宏章一路從國立藝專、優劇場乃至國立藝術學
院，那又是什麼樣的動機開啟到對岸去深造的想法，並希望他談談兩岸
在表演系統上有沒有不同之處。

朱宏章表示，在研究所期間，系上曾邀請北京中央戲劇學院張仁
里教授來授課，他首次認識到「寫實表演」，也開啟了日後到中央戲劇
學院攻讀博士的契機。他回憶起 2001 年初到北京之時，感覺彷彿被放
置到一個錯置的時空，隻身走在北京曲折的胡同裡，身旁人說話都聽得
懂，但又好像不懂，處在這種文化的震撼中，他亦直言兩岸在戲劇教學
的內容與系統，氣氛相當不同。單就課程配置而言，臺灣的戲劇系開設
的表演課一個禮拜頂多佔其中一天下午的二到三堂課。但在北京中央戲
劇學院，表演課程就佔據一周間三個完整的下午，另外還有完整的聲音
訓練時間、工作台詞時間以及工作身體時間，也就是所謂的「聲台形
表」的培訓，術科的課一個禮拜就佔了二十幾個小時，在聲音、台詞、

形體、表演各方面無不充實，所以學習氣氛是很不一樣的。北京的學生在夏天時每日五點半起床練晨功，冬天下雪之際，也是六點就晨起訓練。在這樣的模式之下，自然而然就會出現很不一樣的氛圍。若要論及表演的系統脈絡，他們就是建立在斯坦尼斯拉夫斯基體系底下的教學系統。相形之下，臺灣戲劇科系大學生的表演基本功訓練是否足夠，這是值得思考的。

朱宏章的一番話語，特別引發施冬麟的感觸。施冬麟指出他唸書時北藝大戲劇課程的安排較少「練功型」的課程，他剛接觸戲劇猶如一張白紙，因爲沒有深厚的功底，感覺上自己的表演有點虛幻飄渺。因此，他開始接觸京劇，跟著李柏君老師學習傳統的四功五法（四功：唱、念、做、打；五法：手、眼、身、法、步），這些也成爲他後來創作與思考表演的重要方向。

雖然仍有許多人認爲傳統戲曲與現代劇場是完全不同的領域，但施冬麟從恩師李柏君身上學到，戲曲演員跟現代劇場演員是沒有什麼差別的，因爲兩者同樣講求「戲理」。李柏君老師更引用著名京劇表演藝術家尙和玉老師耍雙錘的例子，他在演出時不耍，因爲錘子很重，所以只有出場時亮相，然後用手腕快速轉動雙錘，這是很難的功夫，但畫面上看起來非常不花俏。尙和玉老師說：「演戲是要講道理，你們想想看啊，眞正的錘有多重啊？這錘正常是不能耍啊，你們以爲我眞的不會耍嗎？」對京劇演員來講，不只是會練功，並要知道在創作的過程裡，什麼才是合理的、才是符合角色及情境的。施冬麟從學習京劇的過程當中，得到滋養其劇場表演和創作的營養成分，也成爲他生命中相當重要的經驗。

提及在不同領域吸取表演經驗的經歷，此時黎家齊特別提到溫吉興進

入表演的歷程，溫吉興自小劇場年代發跡到現在成為電視演員，可謂跨越了兩個不同的表演環境，並請溫吉興分享這段特殊的經驗。

溫吉興大學時期是念中國文化大學美術系國畫組，課後他就到話劇社去演戲，因緣際會下在話劇社認識田啓元老師。因為他的生活都在話劇社裡，同學都笑稱他是國畫組話劇科。最初，劇場於溫吉興而言只是日常的興趣，雖然他的生活大多在話劇範圍裡，但他起初並未有進入劇場的念頭。他回憶起剛畢業時，臨界點劇象錄劇團曾邀請他加入劇團，三個劇團團員把他圍在角落說道：「你要搞清楚，邀你進劇團是看得起你，你要明白啊！」溫吉興笑稱，他覺得臨界點的人妖裡妖氣的，所以當時他抵死不從。直到有一次觀賞臨界點《平方》的演出時，溫吉興看著台上的演員穿著一條白色小短褲，用半小時的時間從舞台的右邊慢慢地走向左邊，溫吉興就覺得劇場裡頭好像有些什麼等著他去挖掘。隔天他向老師提出延畢，一頭栽入劇場的世界，進入劇團後演出《白水》一劇。從二十二歲到三十五歲，青春就在劇團裡度過。

三、年輕時的探索經歷，為日後生命重要的養分

談論至此，諸位與談人也提到在求學過程或是不同劇團的經歷中，特殊的學習經驗。主持人黎家齊也提出了觀眾的好奇，在這些演員豐富的表演生命中，有沒有對其影響甚深的人或事物？

姚坤君表示她在臺北工專（現為國立臺北科技大學）讀的是理工科，曾在學校加入話劇社，那時多為玩樂性質，但的確也是進入劇場的

搖籃。畢業後就到美國研讀戲劇。在巨大的文化差異中，她學習到如何拿捏表演收與放之間的平衡。

　　她的恩師佩妮・歐文認爲姚坤君質地純眞，沒有太多的浮誇與做作，這是一個與當地學生很不同的特質。於是佩妮・歐文在廣泛研究東方文化之後，將《King Lear》改成《Lear》，背景拉到日本中世紀，一個兩女一男的傳統東方家庭，並大膽起用姚坤君演出李爾王，這個經驗也讓姚坤君體悟到戲劇的另一個層次。雖然用英語演出莎士比亞的戲劇十分具有挑戰性，但她發現要讓觀眾融入劇情，跟口音是沒有關連的，其中關鍵反而是在於演員「對於表演的詮釋與拿捏」。這也呼應到剛剛施冬麟舉的例子，演戲要講求戲理。姚坤君也指出「內斂」是我們文化的一部分，不像國外表演者於行於色的演出方式，所以當臺灣劇場人在處理戲劇時，怎麼去拿捏這收與放兩者的平衡，就是很有趣的挑戰。

　　在朱宏章的戲劇歷程中，印象極深的兩件事其中之一是在優劇場改編自唐代傳奇劇《老虎進士》的演出，那是一個戶外的校園表演。演出時朱宏章飾演的官員帶領小兵，拿著火把走在台上。突然之間，有一個觀眾不愼把場內的燈弄熄滅了，瞬間燈光照明全暗，演員們刹時不知所措，因爲修理燈光需要時間，在舞台中央的他當機立斷帶領小兵繼續演出，找尋老虎在哪裡。因爲這個意外，朱宏章在演員理性之外，第一次感覺到演員的緊張感。但也因爲這個小插曲讓他變得十分專注於表演，臨危不亂地解決危機。在那瞬間他似乎感覺到自己有天分繼續表演這件事，戲劇之路就此開竅。

　　另外一次印象極深的是 2005 年演出《如夢之夢》時，劇中角色因爲

認知到自己前世種下的因，導致今世的疾病而痛苦不堪，這是一部劇本很長，技排也非常辛苦的戲劇。有一天，當朱宏章演完前兩場戲，內心突然有一種強烈的傷感，傷感來自於感受到這個角色的心理痛苦，若他真的身為劇中的角色，怎麼能夠承受與面對。但實際面上，他同時扮演「演員」的身分，必須擁有強健的心理狀態，繼續後面的演出。就在那一刻朱宏章才感覺到當演員挺辛苦的、也挺偉大的。

黎家齊也附和，演員真的十分辛苦，需用自己的身體與心理來支撐整個演出。常有人會說：「那個女主角哪裡演得不好、那個男主角哪裡演得不好，我演的話會怎樣處理……。」但其實演員都是用自己的身體和生命在詮釋戲劇。

對王玥而言，每一齣演出對她來講都有一定程度的影響，或許不是都那麼強烈，但是每齣戲、每個劇團都會對她產生一定的「質變」。面對不同劇團的特色，她都想盡辦法與之融合，認清並突破自己的限制，所以一關過一關。舉例而言，自從接觸電視影像的表演工作後，有些人會覺得她太具舞台感，那麼如何呈現生活感，就是一個很大的學習。另外，在電視影像中要保有生活感，回到劇場又要保有劇場感，又會成為另外一種挑戰。

王玥表示，她一直在離開自己的舒適圈，去挑戰自我極限。以演員練功為例，剛開始練習講話，必須要有一點頂著嗓子說話，觀眾才聽得清楚，那種不舒服的感覺就像她所謂的「自我極限」。有挑戰才會知道自己的限制，才會有進步。在突破舒適圈之餘，王玥也在尋找一個平衡點，就是又有生活感，又有舞台感的平衡。正因為常面對的表演載體不

　　同，必須練習如何才能適當地切換，又是另一個學習的難題。

　　因此，王珏仍在持續尋找新的突破，藉由多方嘗試不斷被質變，所以希望自己不要太過安定，滾石不生苔，觸碰很多面向，才會有意想不到的可能性。王珏笑言其實自己很想嘗試歌仔戲演出，去挑戰心中的脆弱和不勇敢，縱使可能不成功，但已經踏出自我舒適圈，跨越自己心理的障礙，就會看到自己更多的可能。

　　提到電視影像表演，溫吉興特別有感觸，他頭一回進劇組拍攝時，就感覺：「天啊！為什麼所有的東西都跟劇場裡面相反？」劇場演員的動態表演模式，到了攝影機前，卻常被要求「不要動」，溫吉興戲稱：「拍了十二年的戲，現在看到鏡頭我還會覺得不自在。」但他也提到，不同的表演場域載體，就一個演員來講也會是個難得的磨練經驗。只有經過不斷地嘗試不同的事物，才能把演員自我設定的邊界往外推。所以在這些年接觸電視拍攝以來，溫吉興不斷強迫自己產生新的表演方式，充實自身的表演方法。

　　回到對自己影響深刻的主題，溫吉興說道，田啓元在很多方面對他影響甚深。田啓元曾對他說過兩句話，觸發他探求劇場的渴望，讓他用往後十八年來驗證表演的內涵。

　　第一句話是田啓元在某次排戲過程當中對溫吉興說：「你以為表演那麼容易？」這句話激起溫吉興的鬥志，他花了兩年不工作賺錢，從早到晚只賴在劇團裡練功排戲，死心塌地地把田啓元的表演方法一一學下。在戲劇《白水》的山訓、海訓期間，溫吉興完成白天訓練後，晚上繼續將這些訓練寫成筆記，爾後這些筆記就變成臨界點劇象錄劇團的訓練系統。自此

而後的十多年，溫吉興不斷地嘗試演出各類型戲劇，一一驗證老師的表演觀念，把對的留下，不合時宜的改良。

另外一句影響深遠的話是出自某次排戲時，田啓元說：「你有多久沒愛你自己了？你回去用肥皂塗抹肌膚表面，去感受肥皂滑過肌膚的一瞬間，想一下那個感受是什麼？」但是戲演完了他還未能體會，過了些年老師田啓元過世，溫吉興也還是仍未得到答案。他不時思考著這動作與愛自己有何關聯，與表演有何關聯？溫吉興打趣地說，就這樣過了五年，某天在浴室時，抹著抹著肥皂手就自動停下來，「喔！我懂了！」原來劇場是在演員的心裡，而不在於外在評價、不在於製作費的多寡。田啓元的這兩句話展現出劇場的邊界不受時間和空間的限制，只要演員在表演中玩得開心，劇場就存在。溫吉興表示他花了這麼多年的時光才明白到「什麼叫做演員」，演員不是只有在台上扮演好角色而已，而是用生命在詮釋表演。

表演藝術中的真實與生活中的真實，兩者本質上看似截然相異，事實上卻互相依存，戲劇不是日常生活的複製，而是在體會生活之下，創造出的真實。而表演者，唯有打破演戲與自我的限制，用心參與其中才能產生認同，也才能激起觀眾對戲劇的連漪與共鳴。

四、對臺灣表演系統的想像

此時，黎家齊提到方才溫吉興提及了令人精神一振之詞──「系統」，演員們無論是在學校或劇場都接受不同的訓練與培育模式。此次

論壇中，我們試圖從史論、表演方法、媒材、空間生態等面向來爬梳臺灣現代劇場的軌跡，才發現這是一件極其複雜的道路。那麼他十分好奇，在實務面上，臺灣的表演系統是什麼？各位演員自己的表演系統又是什麼？

談到了系統的問題。施冬麟以他在研究所畢業的演出為例子。當時唸戲劇學系的他製作了一齣全京劇，還把教室搭建成一間茶館，雖然他身為戲劇系學生，但卻想要「實驗」真正的京劇到底是在做什麼。他自認為是一個特異的演員，練功的興趣大於演戲，總是思考著能不能有一種系統可以完全改變一個演員的狀態，以至於讓演員在舞台上創作及表演的時候，可以產生更多想像與實踐的能力，因此他做多方嘗試。

施冬麟又以他在進入金枝演社劇團後碰到的第一個衝擊——「葛氏訓練」為例，在訓練的過程中，所有人整整三個小時只做一件事情，一句話都不說，唯一要做的事情就是 follow the leader，leader 可能是導演或資深演員擔任，他可能會突然帶領不同的動作、方法或是節奏感等，抑或是 leader 想到一個任務，要所有人立刻一同去完成。從前的金枝演社劇團位在鐵皮屋裡，冬冷夏熱。夏天尚未開始訓練時演員們大概就已汗流浹背，訓練完之後簡直已接近虛脫的狀態。到了冬日，持續訓練一個多小時後，leader 突然靜止，他深刻地記得一個在練習時的奇景，「嘶……」，停下動作時每個人頭上都在冒煙，跟夏日裡汗流浹背的辛苦簡直不相上下。

他時常在想為什麼要把演員操練成如此，整場練習結束後的討論，結果也沒有對錯、沒有結論，每次都會回到鬼打牆的狀態。直到某一次令施冬麟印象深刻的訓練，其中一個單元，leader 帶領所有人一直跳一直跳，此時腳非常痠，腦袋滿是想放棄的念頭。但他突然間想通了，這就是葛氏

訓練的核心，演員不可輕易放棄，跨過你意志不想跨過的檻後，就會重生。他笑說：「在那一瞬間我突然覺得我身上有光散發出來了。」

施多麟表示他舉葛氏訓練的例子，目的在於他相當關注「訓練」這件事情。其實臺灣不乏有訓練系統，就算想重新學其他國家的體系也不是難事，如學習 Suzuki（鈴木式戲劇）可以去日本；或是葛氏訓練可在臺灣習得，甚至跑到歐洲去學都不是問題。但是，臺灣現今劇場生態有一個可惜的現象，就是「資源垂手可得，但是沒有人願意去深入研究」。也就是說，這是一個「環境」與「演員」之間互動的議題，臺灣劇場環境很難讓演員溫飽，所以演員不願意花長時間去做艱苦的訓練，同時演員也不願意付出更多的心力，去問自己「我要跨過這個門檻，得到一個屬於我內在的感覺，真正的方法是什麼？」施多麟認為在臺灣好像只有京劇有系統，其他戲劇並未成型，這在未來也是一個很好的辯證論題，值得大家思考。此時朱宏章似乎若有所思，已身為老師的他，是否自有一套訓練系統？

朱宏章認為表演訓練是有系統的。在課堂上他常告訴學生：「身體是你的表演工具，演員到最後是作品、是角色，但演員本身同時又是自我的創作者，又利用自己的身體作為創作的工具。所以這個表演工具是要被訓練的，要訓練就有所謂的系統。」另一方面，究竟我們一直在探究的是「人是什麼？」、「怎樣的性質構成一個人？」如果硬要去探究的話，目前暫時得到的答案是，我們有「理性的我、感性的我、有身體和直覺的我」。所以戲劇也在表現人的個性，演員的訓練就是在將這三方面合一融會貫通。

　　朱宏章也表示，初接觸劇場訓練時，葛氏訓練在當時是給他極大的震撼，因爲那是未知的世界，通過三、四個小時的練習，突然在某一個時間點，察覺到自己身體的狀態跟過去的狀態是完全不一樣了，對年輕時的他來講是很強大的震撼與影響。但他當時只知道自己對身體有了不同以往的認識，還不知道什麼是演戲。在與張仁里老師工作的那段時光，雖然聚焦在教學方法，但那時他對寫實、處理文本、處理角色已有另一層的認識。因此，朱宏章指出他現在對於表演系統的標準：「一是從身體開始，一是從理解開始，最後都回歸到自我的感受性。」

　　斯坦尼斯拉夫斯基指出演員有三種屬性：頭腦的、感性的、直覺的。只要看清自己屬於哪種特性，就從那去選擇適合的訓練，最後再透過自身最敏感而擅長的屬性去帶領另外兩者合一。換言之，在日常生活的實踐上，表演者藉由觀察現實生活、融合過往的經驗，加上自身的想像力的發揮，來細細琢磨角色的心理。再透過一次次的排演，最終在舞台上投射出專屬於這個角色的狀態，將角色演活。

　　因此，朱宏章認爲訓練沒有對錯，只有需不需要跟適不適合。他以吃東西爲喻，每個人身體狀態不同，體質也會改變。當你吃進有益的東西卻會拉肚子，那就要嘗試改變體質、去調整適應。所以對年輕時的他來說，似乎對葛式的那套訓練很有感受，可是漸漸地他感覺到自己好像沒有辦法像溫吉興般，持續做十八年，所以他就換一種方式去尋找別的東西了。

　　朱宏章亦認同施多麟的看法，臺灣雖然地狹，但對於前衛觀念的包容性很大，能接受各種變化，演員們也有許多管道可去接觸各式訓練系統。如果對某一件事的渴求很大，就算不容易溫飽，還是會想方法去追求。他

也邀請在場年輕一輩的劇場人，一起來尋找並建構臺灣的表演系統。

另一方面，姚坤君對於表演系統的見解十分簡潔有力。黎家齊認為她已自成一套表演系統。姚坤君指出，由於她尋找戲劇的過程不在臺灣，但在美國一般大專系所也會以斯坦尼斯拉夫斯基的理念出發。她所選擇的表演路，是很直覺性的。就像食譜攤開來，準備好食材與調味料，憑著當下的直覺，控制火候燒出一道自己「玩」出來的菜。雖然在排練的過程中會有很多磨難和訓練，但突然有一天你就會覺悟。因此，如若硬要分類，她也不知道自己屬於哪一類的表演系統，但姚坤君認為「我就是這樣，就是我。」「我在教授表演課的時候，會特別跟學生強調情緒的『誠實』，不管你有再多絢麗的技巧，最能夠打動人心的恐怕還是真摯誠懇的情感交流。我也會以演出『誠實』來期許自己。」

對此，姚坤君再深入解釋，因為演員就是在販賣自己的身體。除此之外，更重要的是靈魂的付出！有時候演員為了要進入劇本狀態，為了可以深入詮釋，將角色扮演得維妙維肖，就是得把自己的靈魂進去走一遭，才能體會。所以，她認為表演就是一個賣命的系統吧。

事實上，這也是劇場迷人之處，演員要找到自我，又不能完全地展現自己。經由所扮演的角色，跳脫以往的框架，以求更接近靈魂本質，用另一個自我去感受、去體驗生命。

接下來，王玥藉著分享「自我訓練的系統」來描繪她的演員道路。她大學畢業時，還沒有很多系統化的訓練模式進入臺灣，為了要訓練肢體，她利用不排戲的時間持續地練舞，並接觸了國劇、武術以及現代芭蕾。縱使阮囊羞澀也想盡辦法透過各種訓練，讓自己的身體保持在一種

良好且靈活的狀態中。後來在自我訓練中，發現自己很適合從感知、直覺出發，所以就接觸更多「內在連結」的訓練，因為她認為表演還是與演員內在的靈魂有關，所以必須階段性地去找到適合自己的方法。

所以，她呼籲想從事表演工作的年輕學子們，一定要將身體練好，因為等年紀漸長後，體能狀態亦不同，訓練的標準也不一樣。因此，王玥認為自我訓練系統是存在的，但是要找到適合的路徑。她也指出，演員認真地想要認識與探索自己，是很需要勇氣，所以演員真的是一個冒著生命危險的工作呢！

接下來，溫吉興舉了一個有趣的經歷，來說明他的表演系統從何而來。某天他在一本書上看到一個詞彙叫「演員的生活」，就傻傻地開始去執行他認為是演員生活的事。溫吉興在尚未進入電視戲劇演出前，每兩個月接一部戲，短短兩年半裡連續做了十七部，完全沒有停歇。也因為這期間都沒有工作，這十七部戲演完之後就沒錢了。只用自己的經驗，在這十七部小劇場的作品裡，雖然只有兩部是有演出費的，但是他心中卻十分過癮，原來這種日子才叫做演員的生活。每天睜開眼、吃完早餐之後，開始讀劇本，最起碼讀超過十遍以上，接著晚上排戲。排完戲之後，又用兩個小時把當天排練的走位和筆記再整理一次。第二天一早醒來，又繼續重複同樣的事情。他覺得那兩年半簡直是達到一個好高的演員境界，雖然口袋裡面沒有半毛錢。然後，開始接觸電視演出，為企求更高的演員層次，就開始驗證書上所謂「演員的生活」，不做劇場，只拍戲，沒通告就過著一個人的日子，試了五年，一直到崩潰，證明這件事對「我這個演員」不可行，離開排練場，人太孤獨，只剩生活，演員的部分就會死去，只好將

「它」還給書本。

　　溫吉興認爲一個演員可擁有非常高的精神層次，但是跟物質和金錢永遠沒有關係。沒有做過演員的人大概很難理解，每個演員其實都有其「自我完成的要求」，也就是俗話說的「演員之路」。舉例而言，關於做戲的態度上，不同空間能成就不同類型的戲劇，或每個演員都有自己進入劇場的儀式、方式和時間性。我們常常說愛遲到的人比較有創意，但對於演員來說，守時這件事十分重要，什麼時間該做什麼事情，就非得做下不可，這就是身爲演員的堅持。

　　演員也必須在演出或排練過程當中不斷地自我檢視、理解自我。因此，表演是一件很難用文字去說明和教導的事情，因爲只有演員們能理解表演的過程與精髓，進而以演出來教學。溫吉興指出若有所謂的表演系統及課程，那也是實踐在演員的自我完成、自我要求的區塊上。因爲沒有一個訓練系統可以保證產出作品都是完美的。不管是鈴木忠志還是歐丁或是斯坦尼斯拉夫斯基，應該沒有一個系統能使學員上完課就可以上台表演。但是課程或系統應該是可以讓劇場人在做戲的過程當中，意識到角色必須要有一個目標任務，當演員透過實踐理解之後，就會開始想要去教學、去傳承。

　　施冬麟也呼應溫吉興的話，多年來他實驗得到的結論是：「表演的書籍不是拿來學習的，而是用來印證的。」即使書上寫的方法都是正確的，但是不可能會透過閱讀而理解。演員必須要實踐過才能夠理解，原來在書中讀到的那句話，意義在於此！

　　由此可見，即使各個演員對於表演系統的定義略有相異之處，但

明顯相同的是，他們時時刻刻在汲取不同領域的養分，對於自我界限的突破，不會隨著在劇場的資歷漸深而停止。

五、臺灣劇場表演的不足

座談至此，與談人盡興地從學習場域至刻骨銘心的劇場經驗，又暢談到臺灣的表演系統。即使時間有限，主持人黎家齊仍希望在座的演員們能簡短地談論臺灣現代劇場中的「表演」，現今最欠缺的因子，以供在場許多年輕輩的劇場演員省思。

就此主題之下，王玥認為表演時時刻刻需要「視野」，身為演員應去多涉獵、多觀察、多體驗，不要鎖在自己的角落，若覺得自我充實已經足夠，就應多去冒險探新。

而姚坤君直言，臺灣現代劇場缺乏讓演員持續成長下去的「環境」，相較於國外學生畢業後，有較強大的社會環境支撐，臺灣學生即使是身懷絕技，但在進入社會後，有許多人因為環境的因素，無法繼續劇場之路，就算進入了劇場，也會因為環境的限制，施展長才的空間也有限。她覺得對於臺灣劇場發展來說，這是一件非常可惜的事。「回想以前在美國的表演所畢業後發展不錯的同學，他們在學校的表現可能不見得比我現在在臺灣的學生來得亮眼，但是因為出校園後整個大環境的蓬勃與健全，他們能夠一步一步投身於更國際級的劇場工作，更提升自己，如進入百老匯當全職的演員。」

朱宏章接續環境的議題，他期望臺灣能有一個國家級的、職業級的

表演藝術團體，擁有公部門充足的資源，而不需要太過在意市場性。而這個團隊的作品，就可以多一些藝術性，少一些商業性、觀眾取向的考量。當一個國家級的團隊可以訂下這樣的藝術性指標，邀請更多的不同調性的導演來導戲，就會間接影響其他私有的大、小劇團。因為視野不同，觀眾的 sense 不一樣了，整個環境也就可能更好，學生的就業機會也變多。

而施多麟一樣承接劇場環境的話題，他分享自己去年到紐約遊歷半年，其實有些失落感。說實在，他認為臺灣劇場擁有的內涵，比美國更充實，但是現今臺灣環境的困境該怎麼改善？的確，成立一個國立劇團，樹立下指標，有可能讓戲劇市場更蓬勃，但他衷心地期盼臺灣能養成的是全民對劇場的支持。在臺灣，我們常看到很多國外的表演，可是也常聽到學表演藝術的人會說國外的表演有多優秀。只是，如果連劇場人都不支持國內的演員與表演團體，有誰還會來支持我們呢？

正因為市場差異性，臺灣是難以和美國相提並論的，光是一個小小的紐約市，各式類型的表演幾乎每天都看得到，而且是數以百計，各式各樣、大大小小的演出。有的精采萬分，也有的難以入目。因為美國劇場的發展已經一百多年，有一定的觀眾量支持小眾演出，也有觀光客能夠去觀賞的藝術活動。美國人對於藝術家認知就是「藝術家就是藝術家，這很自然啊」，但在臺灣提到藝術家時，常常有的是不實際的幻想，這是很可惜的。

同樣針對劇場環境的論題，溫吉興指出臺灣的小劇場發展，從二十五年前優劇場、臨界點劇象錄劇團、河左岸、台灣渥克和密獵者直到現

在，整個臺北市一直都只有一個活動與演出的地方，從前是皇冠小劇場，後來是牯嶺街小劇場。溫吉興表示自他畢業之後，就一直待在劇場，幾乎在臺北流浪了二十五年，牯嶺街小劇場對他而言，就像是廟前的廟埕，讓大家時不時去探訪、去歇一歇，坐在那邊看著進進出出的人們，彼此間偶爾聊個天。那麼扣回到「環境」的議題，到底臺灣劇場需要什麼樣的環境？是像衛武營國家文化藝術中心一樣的場地嗎？抑或是規模更大的場館？我們必須釐清的是，劇場人想要得到的環境，是內在的還是外在的？

對溫吉興而言，得先成為一個劇場人，再來成為演員。因為現實中殘酷的是，我們可向很多前輩學習如何扮演好角色，但是舞台背後的行政作業還是得靠經驗累積。他認為劇場是人的歸屬之地，不是一個遮風避雨的家，因為避風港不符合劇場人愛好冒險犯難的精神，所以當劇團領政府補助越多時就要越緊張，因為依賴性使人麻痺，當然這又是另一個議題了。

因此，溫吉興直言現今所需的劇場環境不能全靠國家幫忙建置好的，因為就算場館再大也不屬於劇團自己。反而，他希望在臺灣能有更多像牯嶺街小劇場一樣的「戲埕」。因為只有在那裡，劇場人才有共同語言，才能找到彼此，才能想方設法把劇場持續下去。溫吉興說，我們必須要在某種程度上面，像是浮萍一般隨波漂流，然後就在某處停下，讓彼此看見，相互激撞中發展更多可能。

臺灣的劇場擁有許多具有豐富創造力和創新思考的人才，除了生存環境艱困的普遍性問題，其持續發展的困難點仍是是否有清楚的目標及強大的行政支持。同樣地，就演員自身而言，是否透過身體的訓練回探自我內心的感受，將表演提升至更高的精神層次。透過自身對戲劇理念的實踐，

讓戲劇回到「人」的面向，發展出一套演員獨特的氣質。

Q&A：表演之外與生活的連結

在座談告一段落後，率先發問的是來自綠星球表演者劇團的劉小姐，雖不是出身戲劇科系，但她在接觸表演後十分有興趣，於是創立了劇團，召集有志者一同籌備演出。在此同時，她也發現當所有人專注在表演的本質時，會忽略到很多的生活細節，以及與社會接軌的方式。即使身在劇團夢想佔有很大部分，但她更關注的是劇場要如何才能更貼近生活？能不能請各位前輩稍稍提點。

此時，溫吉興打趣地說：「現在阻止你，還來得及嗎？」隨即引發現場一陣笑聲。對於劉小姐的提問，王玥回應，她曾經成立過三個劇團，也倒了三個劇團。由於人貴自知，她知道自己不適合當行政人員，所以就去做自己的專長──表演，因此她多年來努力去增進能力，讓自己具有好演員的素質，以豐富每次的演出。其中，她也專注在「生活」這件事，好好地去體會生命，去接觸不同的事物，擴展自己的視野。但這些還是要回到最重要的一點，你要問自己，你成立劇團，想要擁有什麼？想要得到什麼？

姚坤君也認為，首先要釐清自己想達到的目標，並劃定賭注的底線，與其將來後悔，不如用盡全力去做，永遠都不要忘記初衷。她常常跟自己的演員講說：「你現在排這些戲，當下覺得很沮喪、很痛苦，覺得過不了下一個關卡。但我也有這樣的時候，而且這種時刻蠻多的，但

是我一定會告訴自己：『我永遠都不會忘記當初我為什麼會站在這個舞台上。』」因為你選擇要過這樣的人生，只有實際去執行，才能自然而然地在其中找到樂趣。過程中有成功就會有失敗，只要不把失敗看得太嚴重，就會順利通過這個困境。

施多麟也提到去年到了紐約遊歷一番後，得到了不同的觀感與體會。美國的藝術家很喜歡 Party，一開始他覺得沒有必要，但思考後發現這其實很重要。Party 可以做什麼呢？ Party 可以串連，可以產生連結性。所以，他也鼓勵在場的觀眾，多去找夥伴，多跟不同領域的藝術家，甚至是非藝術領域的人們接觸。年輕的人多去聊聊彼此的夢想，然後找到交集，試著凝聚力量，你就不會孤單。不孤單的時候，就有可能繼續往前進。施多麟的觀點正巧呼應稍早呂弘暉對於臺灣現代劇團發展的建議：一個好的劇團經營者，應善用各種不同資源，並找到自己的經營模式與獨特的風格，才不會被時代潮流給淘汰。

針對生存這個命題，溫吉興說他從二十五年前那個只有小劇場團體的時代一路走來，一張票價一百塊，劇場要做職業這件事情，無論是個人或是團體，實在是太困難。他的劇團經營了十五年還是結束，當時環境的艱困真的難以想像。但現今劇場環境更是舉步維艱，成立劇團必須跟幾百個團競爭，無論在票房或是補助上，若要照顧到一整團的團員生計，不可諱言的是個難題。

此時王玥打趣地說：「如果這番話沒有勸退各位，表示你適合做這一行，不用害怕。」講到這一塊，感覺氣氛有些沮喪。此時，施多麟再舉紐約為例，紐約市劇院林立，市場十分蓬勃，正因如此想要進劇場的人更多，

競爭就越大。所以說環境差的時候，人比較少啊；環境好的時候，競爭人就多啊！這是自然的，大家也不必氣餒。

　　從製作的角度來看，溫吉興曾估算一場演出，耗時差不多三個月，大概要一個中型劇場的場館（約 600 人的座位），較能支撐起一個劇團的生計，才有可能不靠補助達到收支與票房平衡。但另一方面，中型劇場在臺灣卻是一直缺乏的。對此，施冬麟回想到從前在學校的經驗，特立獨行的他一直很喜歡演戲，可是沒有那麼多地方可以演，他就不斷地尋找，若是沒有空閒場地他就跑到音樂系中庭去演。如果一個人真的很想要接觸表演的話，錢和場地絕對不是問題。王玥也鼓勵在場年輕人，劃定一條底線後盡情地去體驗劇場，這會是你未來生命中美好的養分。

尾聲

　　本次表演風情畫座談，談論的議題十分廣泛，從師承何方到表演系統，甚至談到臺灣劇場的生態以及表演環境。事實上，臺灣表演系統概念的建立不是幾個劇場人或團隊就可形塑而成，而是必須建制在社會氛圍及文化特性之上，逐漸地累積、實踐與延續。座談的最後回到劇場與生活連結的討論，縱使許多人認為現今臺灣劇場環境不易使劇團能夠長久生存，但在對談的最後，這些前輩對於劇場後輩的鼓勵，也讓我們相信在未來，透過劇場人一起努力，讓戲劇創作的場域不僅只在舞台上，而是在創作者自身所處的環境當中持續地產生，讓臺灣劇場擁有源源不絕的生命力。

當我們遇見劇場——導演面對面

時間：2018 年 5 月 4 日（五）
地點：華山 1914 文化創意產業園區　拱廳

主持人

卓　　明　　劇場編導、戲劇教育者
黎家齊　　《PAR 表演藝術》雜誌總編輯

與談人

鴻　　鴻　　黑眼睛跨劇團藝術總監
呂柏伸　　國立臺灣大學戲劇學系副教授、台南人劇團藝術總監
謝念祖　　全民大劇團團長、一元布偶劇團團長
汪兆謙　　阮劇團創辦人、藝術總監暨團長
許哲彬　　四把椅子劇團藝術總監
廖若涵　　台南人劇團聯合藝術總監

　　「臺灣當代劇場發展軌跡四十年論壇」經過兩天密集的論文發表與討論，以及首日下午，不同背景演員們的經驗交流。論壇二日的終場導演座談，邀請六位各具不同背景且創作豐富的劇場導演加入，以交流分享的形式，呈現他們在臺灣劇場中的學習、思考與想像。

一、當我們遇見劇場

　　座談開場，主持人卓明首先回顧自己的背景：生於臺北，雖曾主辦蘭陵劇坊，但自認生性樸素，長時間下來難以跟上臺北繁華、甚至奢華的步調，於是離開這繁榮發展的城市長居臺南，晃眼二十多年。卓明提及，參加這場座談的意義，之於他形同告老還鄉，因此有些話，他想首先跟大家說。首先是榮幸與感謝，甫歸來就能遇到這樣的場景；其次是許願，希望回到臺北能繼續跟大家待在劇場，儘管自己已七十一歲，但劇場之於他卻「永遠玩不膩」。

　　卓明自覺就算到了老年自己仍像是幼稚的孩童。導演創造畫面、可能性與想像空間的工作內容，以及演員、幕前幕後人員願意一同配合的工作性質，都如此難能可貴。經過這麼多年，可以重新跟一群同樣創造快樂氛圍以及多變場面的人站在一起，他期許也深信，在座的導演們都會做得比他更久、也更樂此不疲。

　　卓明表示，今天的主題並非僅是在談導演「身分」，而是對當今劇場演員、劇本與生態等面向的觀察。就該主題而言，在南部荒廢已久的他，深感自己在知識、資訊上的涉獵，恐怕都難以支撐今日的討論，因

此自行私下協請了好友王墨林的幫忙，並轉交麥克風至原就坐觀眾席的王墨林手中。王墨林發言提及，本次與談現場有第二到第四代導演，扣掉主持人卓明，獨缺第一代，安排上可謂嚴重疏失；並試問缺少第一代導演，傳承該如何進行？話語起落間，王墨林逕自離開觀眾席，就坐於台上卓明與鴻鴻之間。

二、建制化與創意的關係

面對此意見，鴻鴻首先反問，王墨林言下之意，是認為在場有人能「傳承」他？此話一出，引來卓明緩頰，指王墨林私底下雖然談吐風趣，但始終不是名好演員，因此請大家不要逼他；此外，就專業知識上，他也絕對不會讓人失望。

王墨林承接卓明補充，開始談起蘭陵三十的光景。當時卓明找他合作《貓的天堂》，希望做出風格有別於蘭陵、表演實驗室調性的作品，期待在近乎「朝聖」的論壇儀式裡，製作偏重小劇場發展與當代連結的作品，帶來一定的混亂、不確定與危險性，最終也成功落幕，無愧自己的小劇場經驗。反觀鴻鴻，卻比較保守地認為「怎麼會這樣」，無法感受作品背後的用心。鴻鴻微笑地回應兼提醒，彼此的舊帳可以來日再算，重點還是座談會主題。

王墨林表示對他而言：這就是主題，我已經進入了，為什麼現在大家都變得這麼沒有想像力？這兩天座談下來，讓人覺得很累的原因，主要在於當現代劇場被放到論述裡後，語境並沒有擴展開來，僅採用編年史形

式，談啓蒙、談探求、談發展等，而此種形式亦在不知何時開始，成爲了一貫的套路。王墨林認爲，這其中仍埋藏許多其他問題，而探討這些問題，不等於翻舊帳，是在釐清哪些舊問題已被解決、又有哪些新問題浮出。舉例而言，當代年輕人因爲難以進入場館，因此不斷尋找新的空間演出，這點與八○年代的風潮相似；而相異點在於，當今的年輕人沒有「身體」，取而代之的是表演透過近乎打屁的語言，斷裂地表現生活的虛無、失語與重複。從觀眾的角度出發，這樣的戲難以接受，但就文化評論的層面而言仍具意義。

王墨林接著舉第二個例子，臺灣劇場還產生了編制化、主流化的現象。像是前陣子蔚爲風潮關於戲劇構作、文學顧問的討論，近年突然受重視，連不賣錢的小劇場也想要找一個（戲劇構作或文學顧問）；過去在小劇場運動裡，編劇導演分工非常靈活與混雜，如今也開始講求界線分明，這些都是八○年代至今，臺灣劇場僵化、壓抑的現象。與年輕人具體展現的虛無感相比，小劇場運動出身的導演經過更多磨練、也更聰明。他來談代間關係，並不只是因爲這跟自己有關，而是因爲這跟下一代有關，這樣的話題才是針對脈絡，首先應提出來的討論。

王墨林語畢後一陣沉默。主持人卓明與黎家齊鼓勵其他導演發言，並邀請較資深的鴻鴻發表看法。

鴻鴻認爲，劇作家在姚一葦、張曉風的年代就有了。蘭陵等小劇場運動，是由下而上從演員訓練開始，摸索出編劇、導演等職位。且小劇場運動不是沒有劇作家，許多編導合一的例子，如田啓元、黎煥雄、李永平、吳念眞等。以黎煥雄爲例，他從編劇下手，再以導演工作執

行自己的編劇想法。有人則是找不到導演，又想當劇作家，只好自己執行。因此，對完整的劇場生態而言，建制化與分工自然必要，而且與創意、衝撞、社會對話的動能並無衝突。例如德國導演歐斯特麥耶（Thomas Ostermeier），三十一歲當上柏林列寧廣場劇院的總監，他在他的位子與戲劇顧問密切合作，但仍然產生許多令人跌破眼鏡的作品，甚至引發觀眾退票風潮。這樣的事，在臺灣便不可能發生。

　　因此，體制與創意，兩者並非絕對對立。真正的問題應該是：第一，體制是否內建足夠的鬆動性？第二，體制裡的人該展現出何種擔當？在體制中，就算不拿老闆的錢、國家的錢，還是要拿觀眾的錢。因此拿錢後的作為才是關鍵。如何吸引對方，得到資源創作，同時又保留與對方針鋒相對的餘地，這是所有創作者都需思考的問題，否則便會如高達所言：「所有人都是妓女。」不同創作路線，也會相應產生不同生存之道。話題至此，鴻鴻將麥克風傳給旁邊的呂柏伸，希望同時在培育新導演的他，談談自己的創作路線與生存之道。

三、對於傳承的想像與無法想像

　　呂柏伸首先仍想回應王墨林提出的傳承問題。他的思考是，1980 年代至今，臺灣劇場導演是否有傳承？舉例而言，他欣賞與自己風格迥異，因此無法做出對方作品的導演，台南人劇團的藝術總監即將交棒給廖若涵，也並非在找繼承人。

　　呂柏伸直言，從第一代的李國修、賴聲川、卓明，到剛才的鴻鴻身上，

都可以看到導演這門職業所要求的創意與個體性。相反地，一味模仿老師，反而會無法出眾，因此自己並未看見所謂傳承的脈絡。針對此質疑，王墨林反擊，臺灣劇場不斷傳承外國脈絡，如葛羅托斯基、鈴木忠志、舞踏等，爲何自身歷史卻沒有脈絡可以傳承？

至此，問題尚未解決，黎家齊仍希望先聽更多年輕導演們的看法，下一棒交到謝念祖手中。

謝念祖認爲「師父領進門，修行在個人」。他在北藝大接收過學校教育的內容成爲自己的基本功，後來去做「全民大悶鍋」，在電視圈裡面每天面對「不能夠沒有靈感」、「不能夠寫不出來」的挑戰，也培養出了另一套反應的方式。從自己經營小劇場、參加兒童劇團，到現在的「全民大劇團」體悟，其實導演之於他並不只是在排練場導戲，此刻他更關心的是這個產業的狀況、產業需要怎樣的導演？

謝念祖自認戲劇最迷人的場合，其實是幼稚園成果發表會時台上台下的互動。在此情境之中，沒有人知道表演本身會是什麼，但也因此，所有的觀眾都非常專注，甚至拿著手機在拍自己的孩子。話說至此，謝念祖強調對於他，劇場沒有好壞之分，只有觀眾的反應如何。現階段的他，希望有更多觀眾能進劇場，無論是喜歡全民大劇團、台南人劇團，還是哪個劇團都無所謂。因爲產業越大越好，像職棒大聯盟之下有小聯盟，小聯盟之下有發展聯盟。臺灣每個劇團風格都截然不同，眞正傳承下來的是自由以及社會氛圍，許可了各種創作的可能性。當創作者與觀眾建立起信任關係，往後就算單憑劇名也可以售票。謝念祖小結：因爲是自由精神本身在被我們傳承下去，而去看年輕一代的戲，被他們

驚豔，就是最好的證明。

　　對於導演們的發言，王墨林插話質疑，難道產業形成、百花齊放，彼此就不用對話了嗎？如此一來，犧牲了文化與社會整體層次的可能，劇場最後將導向封閉的個人主義。

　　謝念祖回應，這些是產業擴大後的問題，但如果在此之前有才華的人皆已紛紛離開劇場，那又自然就不會有後續可以討論。對此一說，卓明覆議作品首要條件仍應該是創作者從中得到享受，如太在乎市場發展，確實會是個問題。至此，王墨林一再重複，戲劇如果演變成各行其是的局面，評論就沒有發揮空間了。

　　經過王墨林先前發言，加上一再強調橫向連結的情況下，當鴻鴻說創作者的確可以不必考慮對話，因為那是評論人的責任、是你們的責任後，觀眾席爆出了一陣掌聲。王墨林轉而對觀眾說，現在鼓掌，代表你們認為他是對的？那就不必對話了，反正他說的都是對的。語畢便要下台，引起現場一陣混亂。

　　情勢稍緩後，王墨林回到台上，許哲彬接著發言。就傳承這點，他認為臺灣劇場，尤其是自己這一代，大多數養分確實來自於西方。以自己為例，他高中完全不知道舞台劇或劇場是什麼，填了八個科系，只有一個通過第一階段，在不願聯考的壓力下，才陰錯陽差考上臺藝大戲劇系，最後去英國唸劇場創作碩士後回臺。

　　許哲彬直言，臺灣的文化、土壤與社會，本來就沒有現代戲劇的存在，就連學院裡面的老師，大多也是從上個世代開始西化，回臺之後展開一系列傳承與接收。千禧年之後，網路與全球化使汲取歐美當代戲劇領域

的資訊更加容易。結合以上總總條件，臺灣戲劇系的實質內容，其實只有「西洋戲劇系」而已。此外，他也從歐美、歐陸作品看到，藝術性與市場性，兩者不存在絕對的衝突關係。

傳承為什麼難以建立？許哲彬認為，根源在藝術與文化不是我們的生活養分，因此我們可以被西方、亞洲、日本、甚至韓國文化影響，但卻經常仍有「Who are we」、「Who am I」的疑問。臺灣本來就是多種文化混合的群體，這件事本身也無好壞可言。此外，劇場是當下的藝術，雖然無法看見已經錯過的，但卻會從已經看過的、未來將看到的作品裡，比較自己的喜好。如果喜歡，會出現什麼共鳴？如果不喜歡，又是否能藉此釐清自己創作的定位與座標？對他而言，經歷喜歡或不喜歡這件事本身，就是對話；而此對話會不會以創作脈絡的形式呈現？則需要更長時間的驗證與觀察。

嘉義阮劇團的汪兆謙接著發言。汪兆謙談及高中的成長背景，當時整個嘉義就只有一間誠品書店，裡頭也只有一小櫃表演藝術書籍，就讀嘉義高中的他便是透過那些書，從中南部的小城裡頭遙想臺北的樣貌。從對蘭陵劇坊與小劇場有初步認識，到自己北上成為戲劇系學生、甚至投身劇場，大小劇場的對立這個問題卻始終在腦中揮之不去，似乎臺灣劇場過去的縮影，便是小的不斷罵大的、大的總是不屑一顧——難道創作不能夠可大可小嗎？這是自己心中很大的疑問。

此外，這兩天的論壇對他而言很「知識份子」。他分享了一個自己這幾年在嘉義感到最有意義的學習。他們跟臺南後壁的一位老師學牽亡歌，這種藝術從來沒有榮幸進入現代戲劇。有人會問為什麼要學、有人

甚至批評爲不三不四、不倫不類。但無論東西方，對他而言，只要有一種事物觸動他，他就會去靠近，這種感覺一如高中時在書櫃裡發現小劇場運動，一群人便黏答答地窩在一起讀完那樣。這些傳統在我們的討論裡，是不是都被忘記了？像是最近他也正跟一位很厲害的布袋戲老師學習，但布袋戲老師卻也是現代劇場裡不會被記錄的對象。

麥克風轉移給了廖若涵。對廖若涵而言，「傳承」這個詞，也讓她感到遙遠與困惑。當代劇場四十年，存在許多複合的層次，例如她主觀上可能不喜歡有些團隊的美學創造，但卻感謝他們開闢了產業、技術、專業化層次的可能性；有些團隊使用游擊姿態，讓更多人感受到戲劇於自己的意義。也因此，傳承本身在美學形式、思維模式上，就可以很有撞擊。而針對傳承，她所能認同的極限，就是汪兆謙所提到，對戲劇的共鳴本身。延續許哲彬提到的現象，她也在思考，在資訊氾濫的當代，戲劇對人的影響與感染還存在嗎？如果是，那是什麼樣子？可以如何開展與發酵？當自己成爲一名專業的劇場工作者，甚至要帶團隊時，這些都是簡單、重要，卻難以回答的問題。

四、對話？創作主體性與市場性

除了傳承，主持人黎家齊抓住「對話」的這個關鍵詞對廖若涵提問，以此展開一系列「如何與觀眾對話」的回答。

廖若涵認爲，觀眾心靈複雜的程度，其實難以簡單概括。剛開始做劇場作品的時候，自己的確是著迷於形式的導演，但形式本身也是複合體，

它結合了對劇本敘事體裁、劇場形式、表演、怎樣使用身體及聲音來創造空間共感的想像。對觀眾來說，他在現場感受到的可以是頭腦的、身體的，也可以是當下多層面的感受。當她有機會做兒童劇時，她從來都不會覺得它是「兒童劇」，它的難處在於所有戲劇的共通點：怎麼跟觀眾溝通。如何用現在年紀的發展、身體與心靈，去跟小孩溝通？他們看到的事情比我們誠實，他們的感知力也拒絕任何規則，這種觀眾的誠實，正是他們迷人的地方。他們無可預期，並且會隨著時間改變。當作品開始碰觸到更多的觀眾，複雜度以及可被對話的流動性就需要更高。不覺得自己屬於哪種創作類型的她，認為跟觀眾溝通，一直是很吸引她的事。

廖若涵語畢，卓明隨之對此說法提出不同的意見。他認為導演除了服務觀眾、服務市場，更重要的是服務自己。導演應該為自己保留極大的選擇權，既可以娛樂自己，甚至不一定得娛樂觀眾。因為觀眾處於被動，當他們知道導演會娛樂自己，他們也會學習如何自我娛樂。反之，當導演把市場變成壓力來源，對創作並不健康的。聽見年輕人的說法，卓明感到心疼。為什麼得負擔這麼重的責任？為什麼需要這麼多觀眾愛你們？難道觀眾不能恨你們嗎？

討論至此，王墨林接續卓明的反對，認為廖若涵果然是消費世代，僅把觀眾當觀眾，而沒有當成一個人。史坦尼斯拉夫斯基講過一個例子：「演員最恐懼的時候，是當觀眾盯著他看、或對他笑，他就閃神了。」所以觀眾不只是觀眾。當你在劇場走得再深刻一點，你就會發現，觀眾是人，史坦尼斯拉夫斯基也講過這件事。

　　廖若涵拿回麥克風，先謝過老師們的指教。她不明白，剛剛自己講的哪一點，讓大家誤會自己在談論市場與消費。她更單純只想分享作為創作者的感受。之所以想做創作，是因為有事情想跟人分享，而不是想要銷售產品。但是分享要用什麼形式，才能讓對話成立，就必須倚賴更流動的方式。她認為，觀眾的心靈是複雜的，他們的組合是複雜的，自己要用什麼方式，與這些複雜的心靈溝通，其實便足夠困難。因此也並未想著，把東西賣給所有人。真正想賺錢，應該投入其他工作才對。

　　王墨林質疑，廖若涵敢不敢做只有幾個觀眾的戲？得到正面回應後，他仍追問，自己做過只有幾個觀眾的戲，對方敢不敢？謝念祖詼諧地插話，說自己不敢，引來一陣笑聲。王墨林接著說，這就是消費。劇場有時很孤獨，只能面對幾個觀眾，自己也曾在英國的戲劇之都，看見過台上有七個演員，台下只有七個觀眾的戲。廖若涵試圖再度回應，卻遭王墨林阻止發言，認為她毋須辯解，也不要拿言論自由那一套大放厥詞。

　　鴻鴻接續著現場發生的對話衝突提出自己的看法，認為觀眾多寡跟他們誠實與否，沒有絕對關聯。他指出王墨林跟廖若涵的交集在於：導演自己就可以是一個觀眾代表，所以無法取悅自己，也遑論取悅／感動／煽動他人。戲在被完成前沒有人看過，只有導演能想像，接著實作出來。因此當然是為了服務自己，自己爽，觀眾也許就爽。導演試圖號召這些觀眾，可能是七個、可能是七萬個，作品「發生」以前，沒有人知道。

　　黎家齊進一步釐清問題，認為溝通有針對不同族群、人數之分。因此希望聽聽謝念祖的見解。謝念祖說，自己喜歡做另類、有趣、能感動人的作品，這是自己慢慢與觀眾建立的信任。除了跟觀眾對話，他也喜歡跟不

同領域的人對話。譬如做一些歷史系列，就找張大春老師；做偶像劇，就找蘇麗媚；做聲樂，就找田浩江老師。對他而言，每次排戲一定要找到這齣戲讓自己開心、期待的片段。如果沒有，他會恐慌，因為觀眾恐怕會因此非常憤怒地離開，覺得無所獲得。所以在創作過程找到自己的痛快之處，也是他在排練場裡面不斷工作的動力。

五、關於自我，關於觀眾，關於滿足

卓明質疑，難道一個創作者跟觀眾的關係，需要像談戀愛一樣，讓大家都愛你？你害不害怕彼此有衝突？如果不害怕衝突，就不會怕跟觀眾產生衝突。這也是觀眾情緒需要紓解的部分。創作者應該釐清自己之於觀眾的關係需求，否則觀眾會瞧不起你，編導者要比其他創作者更清楚。生存的焦慮、需要大家都愛你的需求，是不是創作者需要的基本態度？

王墨林緊接著說，觀眾可能因為一個害怕衝突的導演而瞧不起這個導演、瞧不起這齣戲，因為看完戲、過完癮就回去，看戲成為跟吃宵夜、喝咖啡一樣稀鬆平常的事；但有另一種導演，會讓觀眾感到變態、噁心、不能理解，這時觀眾便會因為無法舒坦而持續尋找答案，直到有天透過戲劇理論終於理解，瞧得見創作者。這可能是救贖、可能是其他東西，劇場在歐洲之所以能成為重要文化元素，這就是原因，因為他們沒有像百老匯一樣為了滿足他人。

他認為自己著重脈絡，而非傳承。把臺灣現代劇場四十年跟蘭陵四

十結合，試問這四十年是怎麼建構的？今天講的很多內容都像教科書，又有多少調查、採訪被忽略？卓明老師已經七十一歲，健康不好，有沒有人幫他寫專書？不是一定要寫，而是幫其他人寫有什麼意義？卓明一聽，趕緊把話題拉回來，說自己做蘭陵劇坊，其實很商業。王墨林詫異回覆：你那叫商業？引起現場一陣笑聲。卓明繼續說，為了劇團生存，起初完全靠票房，因為臺灣當時只有一個劇團，所以票房很好。

此時，論壇總召集人林于竝出面提醒，時間有限，多餘的部分請就此打住，並表示王墨林的列席非主辦單位邀請，希望讓難得請到的與談導演們可以繼續進行今天原訂的討論，話末，王墨林離開講台，入座觀眾席首排。

卓明接著說，自己曾經經營過商業劇團，但創作面卻因此堵塞。後來健康失調，便是因為太重視生存問題，沒有顧及自己感受。他提醒在座導演，一定要順性，壓力太大就不會快樂。自己後來離開臺北做冷僻風格，健康就明顯有了改善。

黎家齊接著指出，鴻鴻帶過很多新導演，並且作品不完全都是滿足觀眾的，甚至說過「我的戲並不是要好看」的看法，因此想聽聽他的意見。卓明補充，主持人真正的問題應該是：導演真正的使命是什麼？是否要顧慮市場、觀眾？還是完成自己人格的建立與表達？市場到底需不需要劇場導演負責？因為這些問題一直沒有釐清。

鴻鴻說拒絕回答卓明的問題，但願意回答黎家齊。所謂帶過導演，是他有劇團資源可以分享，這本是本分，很多導演都這麼做。戲劇就是無中生有，投石頭到水裡，看漣漪泛開。你可以不投石、可以不做一個戲，

但既然做了，對他來說，出發點都是希望創造行動，讓接觸到這些行動的人有所改變。他希望進劇場看戲的前後，觀眾會變不一樣。哪裡不一樣？就要看戲給出多少東西。因此，他不喜歡做修剪、乾淨、漂亮的戲，喜歡作品有很多毛邊、線頭，讓人意識到缺少解釋、缺少呼應的現象。薩伊德談晚期風格時，曾說創作者到晚年並不是做圓融、達觀的東西，而是把無法解釋的事拋出。說到這，感覺自己從很年輕便已經進入晚期風格了。

雖然如此，鴻鴻說其實比自己更像刺蝟、更張牙舞爪的導演也很多。尤其在現今互聯網世代，大家比較不修飾、注重市場。許多年輕導演，如若涵或李銘宸，大家都非常有自己的個性，並以非傳統方式和觀眾溝通，製造震撼、驚駭或困惑。這點任何世代都有。他想起以前看黎煥雄導的戲，連第一排觀眾都聽不懂演員台詞，但因為它中間的巨大能量，還是讓人震撼。那股能量，至今在年輕導演身上仍未消失。因此他不悲觀，並非生態變好、大家拿補助，就造成所有事物馴化。事實上，每個人都在為自己的作品尋找出路。費里尼說：「怎樣是拍電影的最好方式？能把電影拍出來的，就是最好方式。」戲劇的道理亦同。

鴻鴻在《新世紀臺灣劇場》裡，對很多導演發出不滿與讚嘆。八〇年代確實是臺灣劇場的美好年代，每部作品都令人驚豔，也都有極大缺陷。今天很多作品表面缺陷沒了，卻可能有很多內在缺陷，但背後的勇氣是每個世代都有。

王墨林在台下觀眾席再度提出質疑，難道所有人做戲你都感到讚嘆？確實有戲不好卻讓人讚嘆的例子，但並非所有戲都得讚嘆。鴻鴻疑

惑道，沒有人這麼說。王墨林又補充，他是想呼籲大家多包容，能看見每件事好與壞的部分。他以「姓廖的」代稱廖若涵，認為對方年紀輕，自己並未要求對方卑躬屈膝、膜拜自己，但對老一輩所說若感到困惑，應該主動詢問，而非自己講不停，失去對話意義。

　　主持人黎家齊試圖拉回主題，呼籲對話繼續進行。卓明也告訴王墨林，觀眾自己會在對話中沉澱、分辨，應該給其他導演更多自由發言空間。

　　呂柏伸回顧，2003 年他從許瑞芳手上接下台南人劇團；2005 年蔡柏璋加入；2009 年第一次與廖若涵合作做戲，還有其他客座導演，沒有一次團務會議、製作會議，討論未來製作時，會優先思考有沒有觀眾。相反地，永遠是創作者先提出想法，也未曾有創作者被邀請來後，想法卻遭否決。台南人從未優先關心票房。因為做完戲希望有人看，所以才開始積極推動。

　　回到自身經驗，每次面對學院新生，總會拋出兩個問題：什麼是劇場？劇場可以做什麼？這兩個問題會跟隨創作者一輩子，也反映出他會做出什麼樣的戲。回顧自己在做導演、創造的過程，似乎從來沒想過觀眾，而是想演員。碰到吸引自己的演員，會希望跟他們創作。在排練場看一個或一群演員不斷累積，就是最開心的事。近年來，最開心戲都是臺大戲劇系的學期製作；相較之下，在台南人劇團導戲就很辛苦。演員為了生存，需要很多工作，排戲時間兜不攏，就感覺越來越少志同道合的人願意一起把事情完成。但每個人為了生活、付房租等，又可以體諒。呂柏伸接著說，回應王墨林問敢不敢在牯嶺街做七個人的戲？當然敢。只是還要再付很多人事費用場租，試問錢從哪裡來？

回到個人創作，台南人劇團來到第十六年，該開始思考接下來的走向。在此節骨眼上，幸運能把棒子交給廖若涵，幾個月來，她對明年、後年提出的計畫，也讓呂柏伸自己深感不可思議，他仍會問她：「真的要做？要找素人做戲？」但因為演員給不出時間，就必須想其他辦法。

呂柏伸話畢，王墨林再度於觀眾席首排發言回應，話語間黎家齊嘗試繼續主持，台下卻傳來觀眾呼籲王墨林勿打斷台上的討論。王墨林反問，這樣哪裡不好？一來一往產生肢體與口角衝突，座談一度暫停。稍後，卓明表示台上座談不需受影響，王墨林與觀眾離場後，黎家齊將主題拉回對話，座談繼續。

六、藝術與商業——導演的職業脈絡

黎家齊接著針對汪兆謙提問：面對觀眾，臺北跟嘉義的族群不同，創作者感受是否也會因此相異？汪兆謙延續對市場的討論，認同卓明「創作的自己很重要」之看法。但相關提問，臺灣過去一直偏向以單選題思考，有沒有可能這其實是複選或申論題？在害怕自己「被劃到商業這邊、被劃到創作這邊」時，兩者有沒有共同討論的可能？畢竟賣票與面對觀眾也是一門學問。住家對面的阿明，每天煩惱他的雞排賣不賣得出去；隔壁的王伯伯，每天都在煩惱他的鳳梨種得好不好。賣雞排、種鳳梨是不是藝術？做得好就是藝術。憑什麼知識份子做的事，偉大到不用理會觀眾？這種只有自己的圈子好的觀念，跟妙天有何異同？因此，作為藝術總監、劇團團長、導演，他當然會思考創作什麼、如何找到快

樂，同一時間，又和觀眾連結──他強調，連結並不是取悅與討好。

另外，他表示，現在 2018 年，自己三十幾歲，團隊甚至這個世代的劇場未來要發展起來的話，臺灣劇場有沒有可能具備那個大小的彈性與可能性？甚至是都被經過規劃？他也認為吵架本身也很熱血，因為只有臺灣人做得到。而在這個環境底下，能不能為劇場多做些什麼？走出用腦袋的知識份子的小圈圈。

卓明對汪兆謙的發言表示認同。觀念劇場、前衛劇場、商業劇場應該同時發生，但創作者要知道自己的方向，而非互相貶低。任何選擇，都必須先滿足自己，符合自己對生命、劇場的態度，而觀眾會感覺到能量，就會逐漸靠近。不是做專業的戲觀眾就會遠離，他們也有個性，而這點不需創作者擔心。

接著，黎家齊從「四把椅子劇團」的小劇場出身談起，請許哲彬分享自己在與觀眾對話議題上的看法。許哲彬認為，沒有導演是為討好觀眾而創作，背後有許多複雜的因素互相影響，交織成一個脈絡。這個職業才出現一百多年，但從英國的 directing、法文的 mise-en-scène、德文的 regie，就有三條脈絡可以談。像臺灣承襲英美 directing 的脈絡，它其實最早本來是 producer，在二十世紀初英國劇場逐漸形成產業時的雛形，工作內容即是讓戲搬演、售票。為什麼臺灣導演常被以「對觀眾的真誠度」此事進行考驗？是因為臺灣導演除導演身分之餘，同時也要做製作人或藝術總監的工作，而這實屬藝術總監的工作。

藝術總監、劇團團長、場館營運者腦中，都應包含 director 全面性營運、藝術思考的層面。劇場不可能不思考觀眾，因為劇場需要觀眾才能成

立，這是矛盾且有趣之處。在當代劇場藝術同時是文化商品時，其中會有創作者必須面對的矛盾。許哲彬表示，自己很羨慕外國導演，不是藝術總監，而是 freelancer 導演、駐團的 associate director，而在這種形式下的導演，可能就不必用臺灣導演會有的心態面對觀眾與票房。當然，票房壓力還是在，但不會像臺灣那麼近。另外，許哲彬也希望大家思考臺灣場館藝術總監不是一個眞正創作者與藝術家的這個問題，以及他對創作者跟場館合作會產生的巨大影響。許哲彬說，這件事的細節，台上六位導演與其他創作者都一定有過經歷，就算開個三天論壇也講不完。

許哲彬提出，當觀眾、票房已經有很多討論時，對自己而言，最重要的是對創作的誠實。因爲身在現場時，自己無法虛僞。例如方才的場面，對六位與談人而言非常粗暴，他憤怒表示，主辦單位必須負責，身爲與談人，他很生氣，如果這場座談有經過安排，不應該是這樣。卓明曾經在休息室跟導演們說，這個工作必須對氣氛的掌握很清楚，而剛才的氣氛，台下並不是在聽講座。「大家 be honest，」他說，是儒家文化、父權文化「告訴我們必須 accept，去接受這件事。」他坦承自己愛「摺英文」，因爲過去確實喝洋墨水，但縱使自己對於學習的當代劇場屬於西洋文化，並不代表自己沒有去面對自身文化。他認爲這次論壇有些可惜，自己已經想辦法在發言機會中把事情表達完。但是知識層面、理性層面表達完了，也想表達感受層面。因爲想當誠實的創作者，並且一直以來，身爲一名誠實創作者，這是自己現在想表達的部分。此外，如何面對觀眾這件事情，絕不是一小時六位導演可談完的。

接著，卓明回應許哲彬，認爲王墨林以特定形式與觀眾發生的暴

力行為，是生命普遍的部分，自己作為導演，不會用喜好評價之，勸對方在生命真相的方面，應該多加思考。但許哲彬認為這不是導演工作現場，當他試圖表示自己當下的論壇參與者身分，以及延伸的活動組織層面思考時，卻遭卓明打斷。卓明說，許多現象不一定要被控制，生命有很多事可以發生。但許哲彬認為，形而上的概念不能套用於所有實際面。六位導演也在跟觀眾交流，不只王墨林是觀眾。當卓明試圖回應每個人都在學習適應新狀況、新現象時，許哲彬反過來打斷卓明，認為王墨林也可以學習，並非大家都該接受他的溝通方式。

卓明問許哲彬，你如何知道王墨林暗藏陰謀？許哲彬回答，自己不知道，而且也不需要知道。卓明希望許哲彬不要被王墨林的焦慮、以及他所創造的氛圍影響。當許哲彬認為人人皆有情緒，只是自己選擇表達出來而被卓明用劇場開放的可能性回應時，他打斷卓明說，自己並不是來上劇場課的。對此卓明仍然堅持，只要身為導演，就有義務接受生命真正的現象。

Q&A：年輕導演的未來想像與目標

爭執至此，黎家齊將流程引導至觀眾發問的環節。首先提出問題的，是來自表演藝術聯盟，同樣身為劇場人的佳峰，他想知道，若涵、兆謙或哲彬，這些比較年輕世代的導演如何看待未來的十年？如果這個劇場在自己的手上，有哪些想做的事？

汪兆謙說，那應該是一種導演位置被跨越的期許。它應該是跨域的、

整合的，跳脫只有一個導演，大家跟他往前走的年代。以他的阮劇團為例，自己身為製作人，卻不一定是年度製作的導演，反而會拉有趣的人合作；有時跳到編劇、有時跳到製作，以「巡田水」的概念狀態將作品完成。下個世代應該走出新模式。也可能台上四、五個人做一齣戲，卻不掛導演，規模可大可小，卻有它的影響力與能量。而成事不一定非我不可，這就是核心的概念。

廖若涵說，她其實已經氣到不知該如何講話，只說自己跟汪兆謙認識這麼久，最近才成為臉友，很不可思議；而許哲彬也搭話，說廖若涵跟自己也仍非臉友，一來一往間，氣氛才稍緩下來。廖若涵對台上的夥伴說，等一下就加，一起認真做點事吧！大家已經有很多不同，今天能聚在一起很開心，劇場很小，不必起內鬨，實際上也需要更多不同聲音和力量投入，產業才可能成型。

最後，許哲彬說，整個世界、東亞、兩岸的局勢變化都很大，明天會發生什麼其實都難以預料，因此更不能從現在或過往的發展，去推測未來的時局。他期待的是不管劇團或場館，一位藝術總監能真正發揮作用。導演是一個管理學與創意學互相作用的學門，以近期教課舉例，學生能回答演員、舞台設計、服裝設計在幹嘛，但「導演在幹嘛」的答案卻都五花八門，這體現了此工作的複雜性難以被系統性涵蓋。但身為導演一定了解：有一百個導演，就有一百種導演方式。個性、team、溝通對象、素材不同，要賣的東西不同，就會遇到管理層面的問題。Management，其實就是溝通，而溝通本來也就是劇場的事。因此，導演絕不只是單純想形式、觀點、詮釋而已。藝術總監工作也具其重要性，

如何與導演的管理及創意互相作用，都需要資源、時間、金錢、空間來落實。

Q&A：藝術總監的角色與責任

第二個提問的觀眾，本身在經營排練場。延續方才問題，她想問六位導演，場館藝術總監應該扮演怎樣的角色？該工作最重要或關鍵的功能是什麼？才能讓場館更有價值地存在。

這次黎家齊推薦較資深的導演群回覆，謝念祖表示自己對國家劇院藝術總監內容不清楚，無法回覆，同時王墨林返回現場後上台就座，黎家齊邀請呂柏伸對此問題進行回覆。

呂柏伸說，前幾天一場文化部座談中，公部門提及想蓋很多中劇場，自己當時就強烈的阻止。因為臺灣所有場館幾乎都屬於公部門，營運方式皆以出租為主，沒有一個場館有特色，包括辦了十年 TIFA 的國家戲劇院也是，同時有太多任務在身。

呂柏伸直言，自己比較期待場館的藝術總監能夠打造自身場館的特色，透過了解場館附近的目標觀眾，和觀眾建立關係。舉例來說，每個劇團藝術總監做的事都不同，有的像策展人，有的是導演。他期待場館藝術總監在規劃節目的能力上，主觀地挑自己喜歡的藝術家去做戲，而且藝術總監應行職位任期制，時間到就換人。最後，就藝術總監的當然責任而言，無論是培育年輕藝術家、年輕編劇，或與社區居民互動，都還是要取決於藝術總監個人的願景，這個問題沒有定論。

尾聲

接收到主辦單位時間限制的提醒，黎家齊試圖結束這場座談，卻遭王墨林阻止，希望大家「不要怕我講話」並請主持人提供三分鐘讓他發言。

王墨林直言，從早上開始的研討會聽到下午，他認為在劇場談論這些問題很可怕的，這種可怕性在於「劇場這麼活的東西，那麼多衝突的東西，為什麼談得這麼平穩？這也無所謂，可是今天的座談有這麼年輕的一些導演，所以卓明找我，我就想說『好，我來參一腳』，然後變成最老的。」王墨林表示以自己的資歷、經歷，今天這番話等於把自己犧牲掉，但他覺得無所謂，他仍想做，把真正的劇場是什麼表現出來。王墨林說，「不要說什麼理性不理性，劇場裡面沒有什麼理不理性」，並提及其實在這個場合不應討論是否應該理性，更何況要談的議題太多，真的該是這麼平穩地談嗎？

最後，王墨林表示自己不要講那些賣弄的話，可是自己看過的戲不少，在劇場也混得不少，也不能只聽別人說。他直言自己通常別人一開口要提問題時，就知道對方要講什麼了，但在劇場，自己「偏偏就做個老頭子，沒有倫理的老頭子，因為我們劇場是沒有倫理的，完完全全沒有倫理，不尊重歷史、不尊重脈絡、不尊重人、不尊重創作、不尊重藝術，可是表面上大家都尊重，都是假的。」

鴻鴻說，自己很意外，王墨林有天也會談敬老尊賢。但王墨林認為這是惡意扭曲，他可以聽年輕人講話，鴻鴻反問：「你真的有聽年輕人

講話嗎？」即將繼續爭執之際，主辦單位接過麥克風，與談人等離席，總召集人林于竝欲發言，卓明以麥克風問觀眾，有沒有覺得今天的座談會像一場演出？台下無人答應。林于竝表示，這場亂中有序中結束的座談其實更希望聽到年輕人的話，因為辦理這場回顧歷史的活動，真正重要的其實是未來，所以非常希望聽到的是劇場的未來到底會如何。

總召集人林于竝回憶 1996 年的「臺灣小劇場 1985-1995」研討會，也是這樣子，這樣的吵吵鬧鬧，但他還是要特別感謝十八篇論文的發表者，並強調「臺灣當代劇場四十年」是虛構出來的名詞，因為這個詞一旦成立，歷史即死。主辦方只是以虛構角度讓概念產生，讓發表者從不同角度質疑、發問而已。

論壇活動即將準備落幕，發表人王婉容以觀眾身分要求發言，她表示她尊重王墨林的想法，但也認為王墨林應該多聆聽年輕人的聲音，新的一代確實有不同意王墨林意見、抗議以及展演行為的權利，這也代表臺灣當代劇場民主、多元的聲音。她認為，這應非主辦單位安排，而是王墨林個人的展演行為。如果不以觀眾立場表態，自己恐怕會落入此展演之共犯結構。希望大家不要怪罪主辦單位，她也不想指責王墨林，因為他有他的political stand，觀眾也可以同時一起 witness 這個過程。

語畢，活動正式落幕，現場討論聲四起，人潮久未散去。

處於三岔路口的臺灣當代劇場導演
──座談增訪 *

<div align="right">

採訪／撰文　張敦智

</div>

（筆者註：下文各導演名稱：鴻鴻、呂柏伸、謝念祖、許哲彬、汪兆謙、廖若涵，皆以首字或姓氏簡稱。）

Q1：請問對導演來說，臺灣劇場的歷史和環境脈絡的什麼因素，能給你們最明顯的養分和啟發？或在導演這條路上，影響你最深的人或事或物為何？

鴻：還是小劇場運動。當時大家初生之犢不畏虎，很具衝撞實驗精神，會以自己的方法和社會互動，跟我在法國看到的東西很不一樣。1991 年，我去法國待一年，那裡主要仍從經典文本出發，這也成為自己作密獵者劇團、翻譯唐山「當代經典劇作譯叢」的養分，也就是以文本出發切入社會。但小劇場運動基本上沒有在甩文本，就算有，也是顛覆。當時臺灣的大家只片段看過碧娜·鮑許、羅伯·

*　2018 年 5 月 3 日至 4 日，為期兩天之「臺灣當代劇場四十年論壇」於華山拱廳舉行。
　其中，由於末場導演座談多項討論未按預期順利進行，為表重視與歉意，主辦單位另擬訪綱，擇日個別增訪六位與談導演，就其訪問內容收錄於專書之末，以期作為論壇最初願景之完整呈現。

威爾森、葛羅托斯基的錄影，他們還沒來臺演出過，在非常模糊的條件下，大家邊看邊想像他們的做法，便在排練場實驗。當時社會變動激烈、年輕人反應也激烈，那種巨大的相信、專注因此成為一種入口，衝撞出很多東西。因此比起學院，當時認為外面的創作更有趣，最常跑的兩種地方就是電影圖書館——後來的國家電影中心——以及小劇場演出。

另一方面包括自己在內，以及綠光、果陀，其實都受賴老師（賴聲川）影響蠻大。在他之前談的寫實是假寫實，而姚一葦、張曉風、馬森想以文本出發進行革新，演出的實踐也都頗失敗。因為那是文學，演員沒那種身體，演出來就很怪。但主要從蘭陵起——雖然也有限，他們主要是玩各種類型——貢獻是從表演革新，讓一切都活過來，雖然內部沒有統一方向，但也是他們的可貴之處。賴老師則非常專注用集體即興創作，來把生活轉化為生動的戲劇。至今自己在排練場用的很多方法，還是從賴老師學來的。

呂：因為大學唸文藻英文系，所以跟臺灣劇場完全不熟，只在高雄看過賴老師（賴聲川）的《暗戀桃花源》，以及在課堂、畢業公演嘗試過一些戲劇形式的呈現。

畢業後，1988 年底到 1989 年間，從高雄上臺北當兵，在報紙上看見文建會表演人才培訓計畫，因為自己是警備總部預官，朝八晚五，晚上比較 free。跑去報名甄選，沒想到就上了。那是蘭陵劇坊第五期，也是最後一期訓練，同期還有王榮裕、李立亨、邱安忱等，老師則是劉靜敏與卓明。是在那一年，才第一次知道葛羅托斯基，以及環墟、

河左岸、臨界點這些劇團的存在，還有臺灣小劇場八○年代百花齊
放的盛況。也是那時才知道劇場是個學門（此前甚至不知 1982 年
成立的國立藝術學院）。

因爲那年受蘭陵影響，自己放棄去美國唸大眾傳播的機會，改去英
國唸劇場。直到千禧年回來，又由汪其楣老師介紹自己給許瑞芳認
識，開始在台南人劇團作戲，包括《安蒂岡妮》等一系列西方經典
劇本的臺語版，輾轉至今。

謝：影響我的創作主要有兩位，一位是藝術學院的賴聲川教授，另一位
則是綜藝節目製作人王偉忠。

學生時期賴老師教導我如何成爲一個導演，一切的基礎在這裡打下
來，也在這個基礎下慢慢建立起自己的導演風格。工作後，因緣際
會加入了偉忠哥製作、天天 live 直播的「全民大悶鍋」系列節目的
編導，經歷了六、七年地獄般的訓練。過去在劇場創作常常需要等
靈感，但是在這個直播的節目裡，不允許發生「沒有題材」、「沒
有靈感」，每天都一樣，時間到劇本就是必須被列印出來。天天打
仗成爲習以爲常的工作模式。

學院派的養成教育與江湖派的高壓製作，成爲我現在創作最重要的
兩個源頭。

許：在臺灣九成以上的科班生，進入學院前對劇場認識都不深，所以不
管訓練內容喜歡與否，都有一定程度影響。臺藝大不像北藝大有分
主修、臺大有專任導演老師，所以表導設計等核心課程就是個笑
話。雖是這樣，但第一個導演老師影響我很多，叫蘇志鵬，到現在

都是我們劇團的製作人，大二導演課、大三製作課、大四畢製都給他帶。啟蒙訓練的基礎，是他給我的。

另外，四把椅子劇團的出現，其實是因為覺得學校訓練很不 OK。當時跟同學去北藝大看呈現，結束很 shock、就自己找劇本跟同學排練。雖然過程沒有直接與導演技藝有關，但跟怎麼運作劇團有關。在臺藝大，大二修導一、沒修導二、系上也沒任何導演專題等課程，且未擔任畢製導演。但每年有實驗劇展，而且是競賽性質，演完還會頒獎，當時把所有獎項都得了，感覺確實有被認可，好像真的比較適合做導演。

2008 年畢業、2009 年作戲後，經過兩三年，開始想休息，2012 年才去英國。我唸的研究所叫 "Advanced Theatre Practice"，基本上在學集體創作。這在他們重文本的歷史脈絡裡比較特殊，起源於七〇、八〇年代覺得導演、編劇掛帥的劇場不民主的聲浪，在英國脈絡叫 devising theatre（臺灣未正式翻譯此詞，香港翻「編作劇場」）。臺灣其實很大部分本來就這麼做。

汪：1990 年代，蘭陵解散，吳靜吉博士幫文建會主持「青少年戲劇推廣計畫」，舉辦「超級蘭陵王」比賽。那波計畫嘉義高中被挑選為種子母校，並派遣專業戲劇教師呂毅新前往教學。因為這些機緣，開始有機會接觸戲劇與劇場。

呂毅新老師進嘉義高中那年，盧志杰學長高二，我國三。可能因為這個計畫是文建會指示的，所以我的母校分配給戲劇社很好的社團教室，這一整年的戲劇課為社團留下了一套即興發展的方法，以及導排

助制度。自己上高中時，呂老師已任滿離開嘉中，盧志杰學長升高三，但社團還是將一些養分保留了下來，對我來說，高中在社團眞的是開了眼界，也開始對戲劇產生很多憧憬和嚮往。

我覺得眞正的藝術其實存在常民生活之中。戲劇是「無用之用」，坐在路邊扒一口滷肉飯、觀察士農工商不同的行業特質，都是藝術，藝術不應該是關在殿堂裡的東西。我讀藝術大學，盧志杰則是讀警校、一路成爲刑警，藝術大學裡學到的觀念還有理論，跟刑警在工作場合裡見到的眞實社會面貌，開始在劇團裡成爲兩種不同力量的刺激與拉扯，雙方都很精彩，不能只堅持其中一塊。

後來文建會計畫停了，我認爲應該可以靠自己試著做做看。所以自己跟團員回高中母校做戲劇教育，也開辦草草戲劇節。草草已經辦了十年，每年我們都會花半年帶嘉義青少年，因爲自己就是從「高中」這個生命階段被啓蒙，帶出來的。

廖：大學唸外文系，考進臺大戲研所，先上過符宏征老師的課，再來是傅裕惠，最後才是呂柏伸。以學生來說，自己最喜歡符宏征的課，因爲他不會有 SOP，而是去誘發你做一個東西，提供另一種觀看方式，包括畫面建構、時間感等；傅老師的課一學期做自己的創作、田野，第二學期自己選劇本搬演；柏伸作爲老師，流程則非常明確。在這些老師身上，自己感覺到比較多「工作方式」。對導演創作有衝擊的還是世界級作品，他們可以把感受到的世界與議題，用很清楚的形式和畫面說出。以前最喜歡歐斯特麥耶（Thomas Oster-meier）的《哈姆雷特》，那個劇本這麼無聊、又離當代很遠，作品

卻讓我感受到非常當代「人」的感覺，對人的狀態有強烈共鳴，以及感受到角色精神力。還有對雅典奧運的希臘導演迪米特里‧帕派約安努（Dimitris Papaioannou）也很佩服。

臺灣環境影響我很多的，應該是剛進去的台南人劇團。當時跟現在很不一樣，非常以人為核心。台上作品是作品，但能感到這個團是由一群人所組成，可能不到家人那麼強烈，但卻知道作品之所以有力，是因為背後有一群人，而不是外在制度或其他原因。那時大約 2009 年，正在做蔡柏璋第一次《Q & A》，雖然會遇到很多困難，但當時的狀態會讓人覺得團隊無堅不摧。近年在高密度、大量的工作條件底下，原先的特質似乎漸漸消失了。

Q2：你認為當前臺灣劇場導演最大的特點是什麼？為什麼？

鴻：以小劇場運動的世代來說，最大特點就是衝撞、實驗精神。

而更新生代導演幾乎都科班出生，在學院打過蠻好的基礎。他們不是從零開始，是從六十分開始，但工法比較好的同時，作品看起來也比較像。當然，個人風格突出的還是不乏其人，只是多數導演差異沒有以前那麼激烈。過去看臨界點、台灣渥克、環墟、河左岸等這些作品不可能搞混。但現在蓋住導演名字，一半以上作品我可能分不出導演是誰。

話雖如此，現在任何一齣戲的導演、燈光、表演其實都比 1980 年代好太多。過去要看到好電影容易，但看到世界一流的戲劇難，有人引

進是九〇年代後的事。看過一流作品，美感和專業度會提升，因此
現在的設計很棒。相較下以前是胡搞，比如蘇匯宇曾在牯嶺街小劇
場幫台灣渥克作舞台，用幾十塊的白膠帶搞定。當時有多少錢就會
有多少錢的做法，沒錢有沒錢的做法，現在則是沒有一百萬不能做
戲，少了些莽撞。

法國、德國劇場之所以實驗性強，情況則完全不同。他們國家資源
都挹注在實驗戲劇，小劇場為求生存反而很商業。在那樣的環境下
不大膽，根本不會被看見。現在臺灣卡在中間，也就是初生之犢期
過了，來到力求完美期。

呂：都在妥協。經費、人力、資源，各方面的妥協，否則無法做戲。

舉例來說，自己看到受邀來臺灣的德、法導演，似乎都很重視試裝
台。《鏡花轉》的技術不複雜，但法國導演同樣要求租下兩個月的
空間做這件事與排練。就覺得，我們給外國導演的條件都很慷慨，
很 luxury，相反卻總虐待自己。在沒有試裝台的時間限制下，另一
方面培養出的特點是——不知道這樣講好不好——效率高很多。在
劇場裡不能想很久，想不出來也不能跳過，總得很快下決定。

謝：自由！

在大環境上，臺灣是一個非常自由的地區，在這樣自由的氛圍下，
讓導演在創作上，有更多的可能性。

臺灣每個世代的導演都有不同的樣貌，表坊、屏風、果陀他們有一
個自己的樣子；蔡柏璋、廖若涵、許哲彬那個世代也有，他們更自
由。我自己這個世代（約四十～五十歲），反而好像講不出既定輪

廓，這也是一種自由。在劇團的生態結構上，臺灣的劇場由於大多是以導演爲主軸，所以導演相對的有更大的創作空間以及實驗的可能性，導演可以恣意的創作，讓劇場的作品天馬行空各式各樣都有。你光是去看進劇場的觀眾，就會發現不同場子的觀眾族群、風格都不一樣，這表示不同的表演形式，吸引著不同的群眾進入劇場。

許：如果統計臺灣的線上導演，有七八成都是學院派出身。而臺灣訓練幾乎是同一套，比較第二作者式、比較偏英美系統，所以其實沒那麼多元。且就是因不多元，所以容易被貼標籤，你是寫實、你是實驗等等。要檢驗這個問題，應該拿同劇本給二十個導演做，才知道多不多元。在同質性這麼高的狀況下，觀眾到底看到什麼，我比較擔心。因爲作品本質其實並不多元，只是行銷上，讓它具有多元表象，這還是回到學院表導演訓練單一這件事。舉例而言，國家圖書館光是表演相關的書是兩面牆，誠品那一小櫃就不說了。表演藝術對我們的環境而言是外來種，所以本來就不會在教學以外的領域觸碰到。如今能夠接觸到現代戲劇的管道，其實也就學院與網路，不會出現在生活。臺灣劇場的同質性高，我覺得一部分原因是這並非我們的文化，難以產生由內而外的批判性思考。

汪：都要做很多事。這點世界各地多少都是，但臺灣因爲沒有成熟產業，所以格外需要成爲一名百變金剛。

就這點而言，阮劇團因爲不在臺北，所以剛好有機會可以嘗試出自己的模式。目前我們很努力的兩個環節，一是劇本農場，我們有劇作家以及自己的資料庫，更重要的是，當一個新的創作計畫要啓動時，

劇團與合作的編劇團隊已經有了相處經驗與合作基礎。二是團員訓練，這項訓練已持續三到四年，但因為太忙，所以還運作得不是很好。課程包括嘉大音樂系張得恩老師的聲音課、壞鞋子舞蹈劇場的身體課，未來還會增加文本課以及傳統民俗領域等。

另外，實驗戲劇一定要背對市場與觀眾嗎？面對時就一定很市儈嗎？過去很長時間，劇團間大的不會看小的，小的瞧不起大的，但卻沒有中型劇場的討論。我想，我們這一代也開始會對「商業」有不同的看法與想像。

廖：我認為臺灣劇場導演沒有共同面貌。可能跟沒有系統化有關，比如像鈴木忠志那樣形成一個派系，進而衍生出自己的一套表導演方法，並被傳承下去。就算學院出身的導演居多，但畢竟學院、老師都非常少，待在裡面的時間也短，影響應該微乎其微。我所看到的導演，都仍蠻有自己的特質。

Q3：各位（黑眼睛、台南人、全民大、四把椅子、阮劇團）劇團的發展脈絡，與其他劇團發展經驗對照，可否思考自身或貴團的創作美學，如何從實踐與題材層面，與臺灣或世界對話？或是不考慮對話而是什麼？

鴻：通常還是對一個文本感興趣，便著手製作。雖然自己感興趣的文本很多，但也會看臺灣當時的社會狀態，製作什麼議題會有力量、有訊息被向外傳達，從密獵者劇團至今，一直如此。而觀眾究竟有無

接收到訊息？這很難檢驗；但比起追究觀眾喜歡作品與否，他們能否接收到我想傳達的資訊，對我確實更重要一些。

呂：自己做戲的原因，通常是看到一個劇本，有共鳴、有觸動、想導就開始著手。不會因為議題，比如環保或特定社會事件，因此做一齣戲。在這方面，市場考量與觀眾接受度在台南人劇團製作裡，真的被放在比較後面。

另外，剛回臺灣時，汪其楣曾問我為什麼不發想原創劇本，而持續搬演西方作品？關於這點，我至今仍有困惑。好像在臺灣，做原創劇本就比較——政治正確？英國劇場也會做法、德、俄國劇本，但為什麼搬演西方劇本，在臺灣竟然變一件很怪、不太對的事。自己的訓練在英國，所以比較習慣做這些。臺灣有好劇本也會演，例如許正平的《愛情生活》，當時讀完馬上寫信，問他有沒有搬演的可能。

而在臺語莎劇或跟臺灣豫劇團的合作上，後者比較像學習，文武場如何透過音樂掌控節奏？這點回到現代劇場收穫良多。而前者單純因臺語韻腳比中文多，語言有特色，聽起來美，但未特別想做出「本土」的東西。這點自己就跟王榮裕很不一樣，王榮裕他很重視要做出在地、草根的作品特色。

謝：我的題材都跟監製的互動有關係。

我跟偉忠哥固定碰面，天南地北地聊，看看有什麼有趣或感人的事件可以轉化成劇場演出。再加上與不同監製搭配，成為劇團的風格。例如歷史系列的作品，我們就固定與張大春老師合作。《致這該死的愛》為了要把整個劇場變成諮商室，我們找心理醫生鄧惠文合作。監製群

還有聲樂家田浩江老師、偶像劇教母蘇麗媚、時尚專家陳婉若，不同命題就找不同的領域的專家來協助，所以劇團作品可以有多樣化的可能。我認爲過去賴老師（指賴聲川）、國修老師一人可以撐起一片天的時代已經過去了，我認爲現在這個時代，需要更多各行各業的菁英加入，才能更豐富劇場的作品。

許：創作題材與內容大多是跟四把椅子團員，在一些非目的性的聊天裡決定的。《0920002012》是兩廳院委託製作，是命題作文；小美容藝術節也是命題作文；後來就發現，自己不適合命題作文。

本質上自己還是比較第二作者型的導演，希望把好故事在舞台上呈現出來。遇到簡莉穎後，我開始覺得故事很重要。她劇本給我的感覺是，讀了會想導，不是看著一櫃劇本，想說還有沒有別的。而之所以會做經典重寫計畫，是在英國時發現在那個文本傳統很重的國家，每年有數千個新劇本產出，他們會找現役劇作家改編、重寫經典。自己在那看過被打動的作品，還是都重寫過──如果英國搬演自己的經典都要花這麼大力氣，相隔一個文化的我們，又該怎麼看待西方文本？於是就找簡莉穎，從兩人都有興趣的《三姐妹》下手。而如何跟觀眾連結？我覺得要問誰是「觀眾」？總體的「觀眾」是個錯覺，因爲現在分眾很明顯。例如《叛徒馬密可能的回憶錄》鎖定男同志；《遙遠的東方有一群鬼》、《全國最多賓士車的小鎮住著三姐妹》則是文藝片，不會想常看，卻可久久回味一次；《服妖之鑑》被我們定位在爽片，有哭有笑，可內行看門道、外行看熱鬧。因爲剛好所選題材都不同，也藉此看到市場狀況。現在選擇太

多了，大家會自己過濾題材與創作者，找到喜歡的來看。每個作品有它的 Target Audience，但我不是先從設定 TA 才開始創作的。

汪：阮劇團的創作可以分幾個階段談。首先是起步期，當時大多是集體創作。做了幾年後開始有點膩，但因為很清楚單靠自己的生命與創作經驗還支撐不了好的文本作品，所以就進入第二個時期：搬演國內外經典文本。但就算如此，身為嘉義的劇團，那時還是不覺得有找到能跟嘉義這塊土地、這裡的人互相扣合的方式。

第一次感覺走上對的路，是開始把經典改編成臺語。例如《熱天酣眠》改編自《仲夏夜之夢》。臺語的語境，讓看戲的觀眾就算不熟悉劇場，也可以很快在現場被娛樂，接著進入狀況。久而久之，當觀眾習慣進劇場看戲，題材的廣度再從喜劇轉為悲劇或比較嚴肅的題材。《馬克白》就是這樣的例子。

改編到一個階段，未來就要進入到原創。支撐著原創的基礎，正是更多的田野調查、對母文化的理解。我自己小時候會覺得「臺客、廟會」很俗，長大懂了點事後，反而覺得好慚愧，想把這些原本應該屬於自己的東西重新學回來，反饋到自己的作品。以及思考如何從西方表演藝術脈絡，進展到能接近臺灣的藝術創作。

廖：其實近年總在想，觀眾為什麼要看戲。如果想做創作，為什麼要選非有觀眾不可的形式？既然選擇現場、當下的表演形式，就必須回來面對，與觀眾對話的問題。

至於會想往市場更靠攏嗎？這是不同層面的思考。向市場靠攏其中一個相對可能性，就是得到駕馭不同規模內容的能力。那是完全不同規

格的思考。比如：一個八小時的歌劇，如何調配、駕馭、製作、行銷這種規模的演出。這是另一回事。最終同樣需面對，演出會想讓人感受到什麼的問題。

在創作、發想的過程中，是很個人的。不會管別人怎麼想，也不會考慮太多別人是否能夠接受之類的問題。就是專注探索，找到讓自己覺得真實的東西。作品完成後，有責任讓他人理解。到演出期，自己會坐在現場感受每一句話出來時的氣氛，如果遇到作品真的讓大家無法理解的情況就會反省，沒什麼好說。

Q4：在創作的過程裡，面對體制、市場與題材時，各位是如何拿捏其中的分寸？可否有特別想挑戰或仍然困惑無解的案例與經驗？

鴻：論壇座談時提到不拿國家、老闆的錢，還是要拿觀眾的錢。市場問題，確實也變成劇團開會的檢討項目。若一齣戲賠五十萬，為什麼要做？是否值得？因為我們必須做很多其他的事，才有錢可以賠進來。

感覺現在做戲是力求打平，讓大家拿到該拿、微薄的薪水。這種條件其實會扼殺很多蠢蠢欲動的想法。以前很簡單，一齣戲幾萬塊，所以大多想到什麼就做。現在要想很多，包括一年至一年半前訂場地，還要四處申請補助（國藝會、文化局），一年大約一至兩齣製作即可，時程排好，在這個規格底下騰挪變化。當然規格化有其必要，但目前的「被規格化」缺乏發揮空間。國外有補助以五年為單

位給，劇團就能思考自己的中、長期創作。反觀臺灣，只能走一步算一步。對我而言，這不是做創作的好狀態，因為容易畏縮。自己會鼓勵年輕人多嘗試，若有想法，看自己能不能幫忙。

呂：從台南人藝術總監的角度，因為團內導演相對多，尊重每個人的創作方向，就能維持題材的多樣性。但總體來說，還是比較少考量市場。而從導演的身分來說，有些劇本考量其時空設定，要在臺灣搬演還是太難，因此就算很愛，也只能帶學生在課堂上讀。例如《美國天使》跟八〇年代美國的雷根政府太有關，無法轉譯。《奧賽羅》也很難。這樣說起來，自己還是在意跟臺灣觀眾的銜接。2012 年做《海鷗》後，比起美學風格，開始更在乎如何與臺灣觀眾對話。至於原因，也單純是因為時間點到了，就像某個時間點一到，作品突然就從風格化走向以寫實為 foundation，而正好是那個時間點，跟觀眾對話對自己而言，變成了一件重要的事。

謝：面對市場，究竟該如何調適？這不是一個劇團就可以解決的事情，它是一個產業。所以其他劇團票房好，我會開心。

而產業應該要怎樣算夠大？我覺得應該要有十個像表坊、果陀、綠光、全民大這樣規模的劇團，劇場產業才算有雛形。這跟打職業棒球一樣，如果只有兩三隊比賽，非常無聊，兩三下就打總冠軍賽。早年大團雖少，但互槓很精彩，有議題不同、會搶演員等狀況。團體多、議題多、摩擦多才熱鬧，也才有機會促使劇場界頒獎典禮成形。現在很多戲演完就沒了，但無論被罵或罵人，其實都是事件，否則整個劇場的演出好像跟社會都沒關係。十個大團會不會太多？其實觀眾數量

不是問題，因爲現在分眾很明顯。你去觀察國外的經典演出，例如獅子王、歌劇魅影、太陽劇團等等，他們吸引大量觀眾，這些觀眾也就是劇場潛在觀眾。

劇場的迷人在於這是與觀眾一起完成的演出，觀眾當然是非常重要的元素，所以劇團的創作過程會讓行銷人員參與，給作品一些比較屬於觀眾角度的意見。畢竟行銷人員是第一線接觸觀眾的，他們最了解觀眾狀況，這可以提供創作者更多角度思考。

許：除了剛提到分眾，《全國最多賓士車的小鎮住著三姐妹》十二場長銷，很明顯就超過原先鎖定的藝文觀眾群。如何把這些人補充進劇場？製作策略上要思考。

另一方面，四把椅子的行銷一直是自己來，從主視覺、文案、宣傳策略與期程，到臉書 po 文計畫等。對我來說這很自然，因爲劇場跟電影不同，不能透過預告一比一讓觀眾了解內容。所以海報、文案傳達的精準度，自己很在意。

至於想做的事，前提是確保創作能夠維生。臺灣目前能滿足此需求的只有分級獎助計畫，但已經兩年沒拿到，明年再沒有，我可能就要轉職。想做的內容是：臺灣創作只發生在有製作要發生時，但理想上，製作與製作間也要維持創作。如何讓「非製作目的」的「創作」能夠發生，可以找其他創作者，例如編劇、演員，問他們想做什麼，使創作的決定權回到導演以外的人。我相信莎士比亞能夠成功，背後一定有 company，不是只靠他一人的才華。導演是能給其他創作者發揮空間的人。

汪：在嘉義賣票，其實像練基本功。

嘉義市場不如臺北成熟，在臺北，可能演出訊息出現在固定的平台上，夠吸引人就能賣出去。但在嘉義必須從最源頭的推廣和教育做起，否則吸引到的觀眾也只是一次性。

我有一套 run 了兩三年的方法，還不是很成熟。從觀眾問卷裡調查建檔，把觀眾分為三類，分別是忠實觀眾、看過幾次、第一次進劇場。接著假設目標一千張票，每個族群各自要怎麼做、怎麼走、怎麼賣，再各自設計行銷的方式。《嫁妝一牛車》在嘉義能夠演到八場，有還不錯的上座率，我覺得算是不錯的小里程碑。

我相信，把賣票當一回事，摸索出方法後，就算放到不同城市一定都可以操作。因為這是扎馬步、練運球的基本功。到了臺北，分母數更大，就能更穩固跨出。《嫁妝一牛車》在賣票的過程中，我一直在檢討自己，看演出倒數六十天起各階段（甚至每天）賣票目標為何有落差。雖然只有一千多張票，不是很大的數字，分析起來還是可以看出一些節奏和軌跡。

至於想做不能做的事太多了，身兼團長、藝術總監、導演身分，一直在妥協。劇團七、八年前開始進入分級獎助名單後，對我來說是一個分水嶺，自己要做很多角色轉換的調適。我是當導演的，最自在的地方還是排練場，但越來越忙，現在連進排練場的時間都越來越少。一開始很掙扎，現在慢慢調適，也找出一個節奏：每年一定留一小段專屬於創作的空間給自己，去年是寫劇本，今年是以導演身分參加愛丁堡藝穗節，其餘時間就是做好製作人和管理的工作，讓劇團的創作夥

伴有更友善的創作環境可以發揮。

廖：雖然在題材選擇上完全自由，但行銷宣傳也永遠會遇到困難。困難是：在該崗位上的人不一定是宣傳行銷專業，儘管這是具有高度專業性，但對方可能僅是因為對劇場的好奇來做這份工作，所以永遠有困難。

另外，從藝術總監的身分出發，就要面對如何付薪水、如何讓劇團有存在價值，以及維持穩定製作狀態。因為從演員、編劇、設計、技術到志工，每個人都是造就演出成功很重要的環節。因此思考要做什麼作品，以及用什麼方式，能讓劇團有機成長，其實很困難。我們的劇場體質跟國外不同，文化養成教育也差太多，如何讓其他人感受到劇場的重要性，是件嚴肅的事。

我想做一個有三百個素人、三百分鐘長度、三百個場景的演出。目前正慢慢接近落實當中。這件事並不是做一次就成功，我有興趣的是它還得發生第二次、第三次、甚至持續發生。雖然素人到後來也已不完全素人，但這正是有趣的地方。我好奇他們會感覺到什麼。一般人對戲劇可以共感的方式和語言，不存在於學院訓練當中。

Q5：你認為以導演而言，當前臺灣劇場最欠缺的是什麼？為什麼？

鴻：臺灣最缺結構性的改變和好的文化政策。鄭麗君已經是歷屆文化部長裡最好的，但她恐怕也不知如何調整劇場的問題，那些實際處理細節的人還是官僚出身。

我以導演身分跟兩廳院合作並不開心，綁手綁腳、挑三揀四，遇到國際團隊又是另一回事，臺灣人則可以進去就不錯了。以前在那裡做作品，會被他們的標準和邏輯質疑，但我跟他們的目標根本是兩回事。所以應該把行政總監跟藝術總監分開，創作者主要跟後者溝通，前者負責支持，真的過頭了，由上面這兩人協調。否則臺灣創作者只能試著拼湊不同資源，看能做出什麼，都不是以自己的意志出發。

當今導演手腳俐落、美感優秀，但做不出很強、高瞻遠矚的東西，就是被現實綁住。《鏡花轉》就是很好的例子，今天換許哲彬要用三年創作，最後半年每天要跟他共處八小時，誰要理你？不是人的問題，是預算的問題。要有資源，才會完成本來就能完成的事。

其實以若涵、哲彬他們的能力，應該賦予更大的責任。小黑（汪兆謙）根本應該做嘉義演藝廳廳長，而非只是分資源給他。廖若涵為何不能當臺北某間藝術中心的老闆？讓她邀請藝術家進駐、創作？許哲彬說國外三十幾歲便能當藝術總監，臺灣不是幾歲的問題，是根本沒有。簡文彬算一個，也不屬年輕世代。

這些問題包括我在內，勢必所有人都抱怨過，每個單位都說是上面的決定，最後就變成卡夫卡的《城堡》，以及剛才所說，劇場文化政策的實際決策者，目前仍以官僚背景居多。

我們這代都在做墊腳石。幫唐山做系列劇本集就是一例，對我完全沒好處，但後面如果有人才，一踩就上去了。現在應該成立表演藝術資料中心，做所有演出資料的蒐集、整理、研究、推廣、交流的工作，才可能對環境起根本助益。邱坤良老師也呼籲過這件事。

呂：什麼都缺。劇院也缺、錢也缺、人才也缺。

以前總覺得要給年輕、有熱忱的演員機會，但往往導致本來較少時段就能排完的戲，卻要花時間陪他們練習。但為什麼劇團要負演員培訓的責任？一間雜誌社不會付錢訓練總編輯。這是臺灣劇場的問題：我們無法培養從學院畢業便可用的演員，還是得在製作過程教表演，甚至做音樂劇時教歌舞。在教育劇場裡這些無可厚非，但到外面問題依然嚴重。

如果有天我不做導演，這可能是個原因。因為演員沒有陪你成長，你永遠在對新人。但演員也確實得花時間練，蘇俄劇團會有老中青三代，年輕人便可一直跟前輩們學習。另外，臺灣演員對自己的投資比國外少，但這也是現實問題，他們收入已經不多，自然沒錢進修。

謝：我一直覺得，扶植團隊計畫應該要有畢業制度，否則年輕人沒有資源，根本無法好好創作。

以創作來說，一個人到四十、五十歲，大概就定型了，賴老師、王偉忠的作品不脫一輪廓，年輕人才有可能性。所以扶植團隊不該給資深劇團，未來的劇場才有可能不一樣。我相信年輕人拿到補助很容易亂花，但亂花過才能學會怎麼花錢，這是學習。不是說資深團隊不辛苦，但年輕世代更辛苦，他們去拉贊助——鬼才要贊助他們。資深團隊如果想要榮譽和頭銜，可以給他們獎狀、獎杯，臺灣真的應把大部分資源讓給年輕人。

另一方面，扶植團隊也會掐住大部分劇團發展，參與評選的團隊，

會去揣摩評審老師的喜好來制定劇團的方向。這是我過去在黑門山上的劇團、一元布偶劇團的經驗，只要當乖學生或是快死掉的乖學生，就有機會拿補助。但問題是，老師的方向，不一定是產業需要的。整體來說，扶植團隊計畫比較是學院、老師們喜歡；但產業成形，靠的是觀眾。

現在的扶植團隊計畫，目標只是別讓團隊死。但如何把劇場界變大，成為一個產業，評審們沒有這方面的概念，反而還誤導很多劇團的走向。其實劇團要自己由小變中、中變大，非常困難，這需要政府的扶植。產業要好，導演才有機會做好創作。

許：讓三十到四十歲創作者有續航的資源條件，不論具體或抽象層面。

抽象層面指的是溝通。跟三館溝通讓我最挫折，整間場館沒人懂、沒人願意懂，或沒有人有時間懂創作，最後談不攏，問題都變藝術家脾氣差。

具體層面上，導演工作時間應該是塊狀。但臺灣所有劇場工作者幾乎都是 freelancer，這會把工作量化，理性上沒問題，但違背劇場集體創作的本質。我們不應總是同時接很多戲、時間被無限切割。歐洲有藝術總監、駐團演員的劇院可以成為標竿，是因為他們的責任是集體的，確保了劇場創作的本質。freelancer 會使所有人都導向自我本位。另外英國若沒有 West End 的龐大市場、產業、健全機制，不會有周邊百花齊放的延伸。愛丁堡是先有 festival，才有擠不進去的 fringe。但臺灣很奇怪，反而是機制無法建立，但藝穗節這類活動不斷萌芽。

而臺灣大型場館的本質，其實只是節目買辦。兩廳院說自製，工作的

還是請來的創作者。以思維上來說，例如我們為什麼不成立國家劇團？或往這個方向走？放眼望去，當今三十到四十歲的創作者最少，因為他們知道如果不轉行根本沒前途。應該賦予這些人不用恐懼生活的基本保障，因為人在恐懼下不可能有好創作，尤其是演員。國家劇院、音樂廳、實驗劇場都該各有一個懂創作的藝術總監，才能讓導演們順利深入更複雜的環境，否則無法發揮核心的「管理」功能。

我不知道我們這代創作者要被不信任到何時。常聽到類似「輪到你了、給你機會、你該去哪了」這類言論。我不需要，我隨時可以quit，我不需要只有熱情和浪漫的劇場，我需要讓創作者的存在有意義的環境。現在每檔製作結束，只會覺得功德圓滿而已。

汪：我倒覺得資源和錢是後話。之前聽長輩說，年輕創作者一份工作做兩年就覺得夠了、無聊了，我聽了之後蠻有感觸的。我們好像沒有耐心堅持做一件小事，慢慢蹲、慢慢熬三、五年，甚至更久。所以我反而會問自己，「是不是夠堅持，夠有耐性？」當然我們也缺錢、缺資源，但這件事各行各業都一樣，並不是說我搞藝術就特別有多了不起，應該抱怨。

自己也快不算年輕人了，再往下十年的年輕人都非常聰明，但是這點可以載舟亦可覆舟。蹲在地上扎馬步的過程，一定很辛苦，當自己沒有被看見的時候，一定會產生很多複雜、難熬的情緒。度過那段時期，會發現只要方向是對的，一定會累積出一些養分。面對未來，我想大環境的挑戰一定會越來越大，期待自己能更有耐心，更

有智慧，也更不卑不亢地面對它。

廖：深度不夠吧。一種在文化土壤、專業養成上的先天不良。我們生活中有許多養分，在教育過程裡被完全剝奪，這點很傷。比如說我很喜歡的希臘導演迪米特里・帕派約安努，他會厲害，不會只是他一個人厲害，而是他在成長過程中，自然受到許多文化環境薰陶。再比如先前跟陳明章老師合作兩廳院貨櫃出走，當時第一次認識他。他每年中秋會做民謠祭，在民謠祭中參與的表演者，深植於生長土地的文化養分，他們的表演對我來說，跟其他地方完全不同，而他們會的，在我的教育裡從來沒能深刻了解或認識。

我想在我們的生活中，這些被剝奪的文化縱深其實很豐富。少了它們以後，我們的作品放到世界平台上似乎就很單薄。相較之下，其他制度問題都比較有明確解答，但文化土壤這件事卻很難短時間內有所改變。這是我現在最主要的感覺。

國家圖書館出版品預行編目（CIP）資料

臺灣當代劇場四十年 / 于善祿等作 . -- 初版 . -- 臺北市：遠流，2019.02
　　面；　　公分
　ISBN 978-957-32-8444-4（平裝）

　1. 戲劇史　2. 劇場藝術　3. 藝術評論　4. 文集

980.7　　　　　　　　　　　　　　　　　　　　107023707

臺灣當代劇場四十年

出版統籌 / 國家文化藝術基金會
論壇總策劃 / 林曼麗
論壇總顧問 / 吳靜吉
編者 / 于善祿、林于竝（依姓氏筆畫排列）
作者 / 于善祿、王友輝、王孟超、王婉容、吳靜吉、呂弘暉、李立亨、
　　　汪俊彥、周慧玲、林采韻、邱坤良、紀慧玲、容淑華、張敦智、
　　　郭亮廷、傅裕惠、楊美英、葉根泉、厲復平、謝鴻文、鍾欣志
企劃統籌 / 彭俊亨
企劃顧問 / 傅裕惠、黎家齊
企劃總編 / 杜麗琴
企劃編輯 / 林宜慧
企 劃 群 / 邱瓊瑤、余淑華、翁瑋鴻、張敦智、簡朝崙、台灣文化產業發展協會

出版發行 / 遠流出版事業股份有限公司
發 行 人 / 王榮文
執行主編 / 曾淑正
美術設計 / 丘銳致
內頁排版 / 薛美惠
行銷企劃 / 葉玫玉
著作權顧問 / 蕭雄淋律師
2019 年 2 月 1 日 初版一刷
售價 / 新台幣 650 元（平裝）
缺頁或破損的書，請寄回更換
有著作權‧侵害必究 Printed in Taiwan
ISBN 978-957-32-8444-4（平裝）

國家文化藝術基金會
NCAF National Culture and Arts Foundation
地址：台北市仁愛路三段 136 號 2 樓 202 室
電話：(02) 2754-1122
傳真：(02) 2707-2709
http://www.ncaf.org.com

遠流出版公司
地址：台北市南昌路二段 81 號 6 樓
電話：(02) 2392-6899
傳真：(02) 2392-6658
劃撥帳號：0189456-1
遠流博識網 http://www.ylib.com